导　读

　　本辑首个版块"美术考古研究"收录四篇文章。杜博瑞、马涛对宁波博物院所藏竞渡羽人铜钺的器形与纹饰渊源进行了讨论。谷斌、黄建川梳理了商周至明清时期龙纹演变的阶段性特征及规律，并进行了溯源研究。白炳权讨论了南朝墓葬拄杖人像的生成与变迁。呼志远对汉画像中人兽搏斗图像的类型及意义进行了探讨。

　　"佛教美术研究"版块中，仝朝晖对鄠县源远宫彩画图像及文化心理进行了解读。董海鹏关注到了敦煌莫高窟第 321 窟南壁《十轮经变》壁画中的"长城"图像。龙忠、陈丽娟以敦煌石窟中的弥勒经变图像为例，考察了"兜率内院"的形成及演变历程。

　　"书法理论研究"版块中，申旭庆从外部因素及内在逻辑对徐渭"书、诗、文、画"排序问题进行了研究。赵明以吴门地区书法雅趣观的再兴起为视角对台阁体书法式微与明代书学观念文人化趋向进行了探讨。冉令江、石常喜从多方面展开了对侯马盟书书法笔势与体势的探讨，认为侯马盟书的圆弧笔势决定了其倒薤的用笔，进而促使了横向体势和横扁结构的产生，解构了篆引体势，引导了隶变的衍生。刘瑞鹏认为董其昌"萧散简远"书学思想形成的原因是多方面的，既有云间地区之书法熏染，又不乏良师益友之书法影响，在书法实践中追求"淡、秀、润、韵"之书法美学及"以禅喻书"之书法理论也是其关键因素。胡抗美、王志冲从"道德养成"与学科建构的视野对北大书法研究会的历史地位进行了探讨，认为北大书法研究会有其特定的"道德养成"内涵。万新华对近年新见王时敏致王闻炳的十三通信札进行了考释。

　　"近现代美术研究"版块中，吕洪良对朱德群的绘画语言进行了分析。陈云昊关注到了上海美专"永嘉画派"的"帘卷海棠红"题材。陈超对民国时期雕塑家程曼叔的留法经历与艺术作品进行了考察。陈阳认为高剑父艺术实践中对虎、机、塔的集中再现，体现了其"尚力"艺术的不同层面：自然力的写实主义，机械力的现实主义及文化力的世界主义。

　　"艺术设计与美术教育研究"版块中，纪东歌对汉晋堆塑罐装饰工艺进行了探析。郑宇婷、卞向阳探究了汉唐风格瑞鸟衔绶纹的演变历程，认为该纹饰深植于中华传统文化基因，绝非是外来艺术形式本土化产物。蔡花菲对祭祀瓷器色彩伦理的嬗变进行了讨论。邓昶对元代西藏建筑所见汉地影响进行了文化传播学阐释。吴嘉祺讨论了张光宇的一系列艺术设计思想。段晓明在对加德纳智能理论进行分析的基础上，按照小学美术自身的内在发展规律以及新课标的新要求，提出了重构小学美术教师的智能结构。

　　"艺术书评"版块中，陈思源对练春海《汉代车马形像研究——以御礼为中心》进行了评价，认为该书在构建形像遗存与历史文献之间的联系、在原生语境下释读形像材料等方面做出了富有意义的探索。另外，本辑刊登的李雯雯、朱浒对咸阳成任墓地出土金铜佛像艺术风格的讨论值得关注。

中国美术研究
Research of Chinese Fine Arts
（第 43 辑）

主　编　阮荣春
副主编　姚榕华　顾　平　胡光华　汪小洋
　　　　张　晶
编委会
主　任　阮荣春
编　委
刘伟冬　阮荣春　汪小洋　张晓凌　陈传席
陈池瑜　胡光华　贺西林　顾　平　顾　森
凌继尧　黄宗贤　黄厚明　曹意强　樊　波
薛永年　林　木　刘　赦　江　梅　张同标

编辑部
主　任　朱　浒
副主任　徐　华
栏目编辑
崔树强　顾　琴　马　跃　施　锜　孙家祥

目　录

《中国美术研究》征稿启事

1.《中国美术研究》由教育部主管下的山东大学、华东师范大学创办。作为美术学研究的专业科研单位所主编的专业学术研究系列，我们将本着学术至上的原则，精心策划艺术专题，邀请国内外知名专家和学术新秀撰写稿件，立足于对中国美术学科开展全面研究，介绍最新学术理论研究成果，展示优秀艺术作品。

2. 本研究系列为每季一辑，自 2006 年 9 月创立以来，已经发行四十余辑，在学术界取得了一定的社会影响力。2017 年至今皆入选 CSSCI（艺术类）收录集刊。目前由上海书画出版社出版发行 。

3. 本研究系列设定主要栏目有：美术理论与批评研究、美术考古研究、宗教美术研究、古代绘画史研究、民国美术研究、美术教育研究、艺术市场研究、艺术设计研究等。

4. 本研究系列采用外审专家匿名审稿制度，自投稿之日起三个月为审稿期。审稿结果我方有专门邮件通知，作者亦可发邮件询问。半年内如未收到回复，作者可自行另投他处。

5. 谢绝一稿多投，如经发现，取消稿件外审资格。

投稿邮箱：zgmsyj@yeah.net
编辑部地址：上海市普陀区中山北路 3663 号华东师范大学干训楼 612 室
联系电话：021-62233869　联系人：徐老师
邮编：200062
本系列欢迎主持国家社科基金以及省部级以上课题的作者合作发文。欢迎阁下赐稿！

宁波博物院藏竞渡羽人铜钺研究

杜博瑞　马涛

（中国社会科学院考古研究所，北京，100101；宁波博物院，浙江宁波，315100）

【摘　要】竞渡羽人铜钺年代争议不断，通过器形、纹饰、工艺的分析推定年代为战国晚期至西汉早期。进而认为器形受到了湖广地区的影响，而纹饰受到了东周时期人物画像纹与云贵地区羽人竞渡的影响。器形与纹样展现了文化交流与古越人的文化习俗。

【关键词】铜钺　竞渡羽人　区域交流　文化习俗

宁波博物院藏竞渡羽人铜钺1976年出土于浙江宁波鄞县。[1] 该铜钺一经发现便引起讨论，针对其年代仍有不同的观点。[2] 该铜钺的年代；纹样对认识相关区域的特征与交流都具有重要意义。因此笔者在系统分析其年代的基础上，探讨相关问题。

一、年代推断

竞渡羽人铜钺通高10.1厘米、刃宽12厘米，形制为"凤"字形；长方形銎口平直，銎部至刃弧弯，圆弧刃，刃面有钉孔。刃面一面素面，一面以弦纹沿刃面勾勒，弦纹内上部为两龙相向，昂首、卷尾；下部为四人，头戴羽冠，坐在以弦纹勾勒的轻舟上持桨划水（图1）。根据其特点，我们从器形、纹饰、工艺三个方面试析年代如下。

（一）器形

与之形制相似的有广西平乐银山岭铜钺（M82：1）[3]，形制为"凤"字形，六边形銎口平直，一侧置半环形钮；

銎部至刃弧弯，刃部较平，刃尖上翘，刃面饰几何纹样（图2）。原报告将其定为战国中晚期，但根据共出的陶鼎、陶盒来看，其器形与广州汉墓西汉早期陶鼎、陶盒较为相似。[4] 但银山岭陶鼎、陶盒较广州汉墓相似器物形制较简略，年代应偏早（图3）。

广州汉墓两座墓年代为西汉早期，加之平乐银山岭M82共出铁锄、铁斧等铁器。因此平乐银山岭M82年代为战国晚期至西汉早期是较为可靠的。

此外，越南安和[5]出土相似铜钺，形制为"凤"字形，近似六边形銎口平直，銎部至刃弧弯，刃部略平，刃尖不上翘，刃面饰弦纹（图4）。该铜钺属

于越南东山文化，有学者根据相关地点的碳十四测年数据认为东山文化大致相当于中国的战国至东汉时期。[6] 此外，有学者通过相关研究认为东山文化一般是受到了百越文化、滇文化等相关文化的影响。[7] 由此可见，该铜钺的年代大致等同于或晚于平乐银山岭铜钺，为战国晚期及以后。

除广东、越南地区外，在湖南长沙发现了一批同样类型的铜钺，该批铜钺共11件，"凤"字形，方形銎口平直，一侧置半环形钮；銎部至刃弧弯，刃部较平，刃尖微上翘，刃面饰几何、草木、人物等纹样（图5）。[8] 原报告认为该批越族风格器物应该是

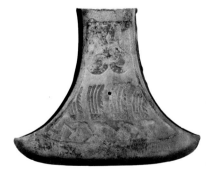
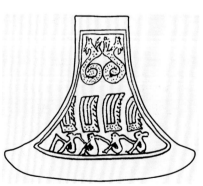

图1　竞渡羽人铜钺照片与线图

※ 基金项目：本文为"浙江省文物保护科技项目"（2018018&2020016）的阶段性成果。

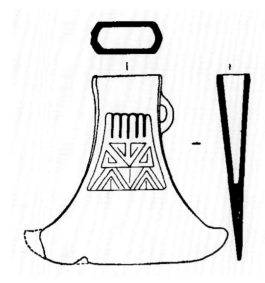

图2　平乐银山岭出土铜钺

图3　陶器年代对比图　a、c.平乐银山岭出土陶器　b、d.广州汉墓出土陶器

图4　越南安和出土铜钺

图5　湖南长沙出土铜钺

从两广地区流入的，我们通过上文的铜钺形制演变来看，銎口平直，刃尖微翘，也应是稍晚于广东平乐的铜钺，因此我们认为原报告的观点是可信的。由此看来，铜钺年代应介于平乐银山岭与越南安和之间，大致为战国晚期至西汉早期前后。

通过对以上铜钺发现的梳理，我们大致可以勾勒出"凤"字形铜钺的一个基本形制演变，即銎孔由六边形—方形—不规则形、刃边由上翘—不上翘的变化，由此反观竞渡羽人铜钺的形制，基本符合该形制演变，因此从形制上看，竞渡羽人铜钺年代大致为战国晚期至西汉早期前后。

（二）纹饰

青铜器装饰的龙纹目前最早见于商代二里岗期，至春秋中晚期中心区域开始转移到江淮区域。[9]至西汉早中期，仅在中原地区有所使用，并开始消亡。[10]与之相似的太原金胜村M88铜壶龙纹张口、昂首、身躯弯曲、四爪半跪抓地、尾部卷曲呈S形。造型生动活泼，较为写实，年代为战国早期（图6a）。[11]此外，曾侯乙墓内青铜器上大量发现此类龙纹，且形态更富于变化，更加具有动态感，年代

为战国早期（图6b）。[12]铜钺上龙纹与此相比较为简略、粗糙，年代较此应偏晚，在战国早期至西汉早期。

竞渡羽人纹属于人物画像纹，人物画像纹春秋晚期开始出现，一直延续至战国中、晚期。[13]两汉时期受其影响又有新的发展。[14]竞渡羽人纹饰主要有两个特点，即竞渡和羽人。其中人物用力划船竞渡的场景在成都百花潭铜壶上有所表现，不过与之不同的在于百花潭竞渡主要表现为人员水陆攻战的战争场景，年代为战国早期（图7a）。但不可否认的是，二者竞渡的场景表现较为相近。直至战国晚期至西汉前期，岭南和云贵高原地区，铜提筒、铜鼓、铜靴形钺等典型的百越或百濮族群的礼乐器开始广泛表现竞渡羽人纹样。[15]

此外，我们还可以观察到临近宁波地区的南京、镇江以及稍北的淮安出土的人物画像纹铜器题材与竞渡羽人完全不同，主要表现为祭祀、宴饮、弋射、树木、鸟兽等场景，年代约为战国早、中期（图7b、图7c）。[16]由此可见，竞渡羽人的纹样可能不是江浙地区的传统纹样。且出现的时间应晚于南京、镇

图6　龙纹　a.金胜村M88　b.曾侯乙墓盖鼎

图7　人物画像纹　a.成都百花潭　b.南京六合和仁　c.镇江谏壁王家山

江等地的纹饰传统，大致应处于战国晚期至西汉早期。

（三）工艺

通过观察竞渡羽人铜钺纹饰，我们可以发现工艺主要为铸纹。长江下游地区主要为青铜器刻纹工艺的发源地，[17]并且从战国早期吴越地区开始有一个集中向外传播的过程，在战国中期以后，该工艺又迅速消亡。[18]由此可见，吴越地区的铸纹工艺年代应晚于战国中期。

此外，竞渡羽人铜钺同出的"王"字铜矛，有学者系统梳理相关发现后认为"王"字铜矛在战国早期的湖广地区最早出现。[19]那么，鄞县"王"字铜矛年代应晚于战国早期。综合以上讨论，我们认为竞渡羽人铜钺的年代约为战国晚期至西汉早期是较为合理的。

二、相关问题

通过竞渡羽人铜钺的相关年代与纹样、工艺的分析，我们可以进一步来探讨此类形制与纹样的源流、传播路线与文化意象等诸多问题，试析如下。

（一）源流与传播路线

通过以上的梳理我们可以看到，湖南长沙的铜钺已经出现人物等多样复杂的纹样，较竞渡羽人铜钺饰类型更加丰富，而湖南地区受到了两广地区的影响。故而，竞渡羽人铜钺受到湖南地区的影响是可能的。因此，我们可以看到竞渡羽人铜钺的来源应该是从两广地区发源，随后传入湖南地区，由湖南地区再次影响到了浙江一带。有学者通过梳理两广地区的此类铜钺后认为年代大致处于春秋时期－战国晚期，且此类铜

钺在湖南、安徽等地的发现，是彼此间相互交流的结果。[20]由此看来，此传播路线是较为可信的。

此外，竞渡羽人纹样在越南东山文化的诸多器物上是较为常见的主题[21]，有学者认为东山文化的铜鼓等诸多器物应是受到了我国西南地区万家坝型的影响。[22]前文已经述及，战国晚期开始，云贵、岭南地区已经开始广泛使用竞渡羽人纹样。如两广地区在南越王墓铜提筒上有表现较为丰富的竞渡羽人纹样。[23]同时我们在湖南并未发现竞渡羽人纹样，这就表明竞渡羽人铜钺的纹样应是受到了西南地区的影响，具体传播路线可能为云贵地区－两广地区－浙东沿海的陆路传播路线。与此同时，越南东山文化竞渡羽人的纹样也受到了云贵地区的影响。此外，竞渡纹样的早期形态由前文可知，应是受到或借鉴了东周时期人物画像纹的影响，或为竞渡纹样的最早形态。

（二）文化意象

经X射线荧光光谱仪检测，这件铜钺的合金比例与一般铜兵器相比相去甚远，铜含量高达93%，如此高的铜含量会导致器物质地柔软且不能打磨锋利，无法实现砍砸功能，因此这件铜钺从其诞生之日起，就不为实用性铸造，而完全为彰显其文化属性。竞渡羽人铜钺出土于宁波鄞县，该县毗邻奉化江。该地区属于吴越文化区，古越人一直善

于水上活动。《越绝书·越绝外传》记载："以船为车，以楫为马，往若飘风，去则难从，锐兵任死，越之常性也。"[24] 可见古越人善驾船是其传统。此外，古越人对龙也有特殊的情感。《汉书·地理志》记载：古越人"文身断发，以避蛟龙之害。"引应劭曰："常在水中，故断其发，文其身，以象龙子，故不见伤害也。"[25] 可见古越人对龙是存敬畏之心的。《说苑·奉史》曰："蛟龙又与我争焉，是以剪发文身，烂然成章，以像龙子者，将避水神也。"[26] 古越人不仅敬畏龙，龙同时也是古越人的保护神之一。此外，有学者认为商时期古越人以大铙祭祀山水，以祈求天降雨水，保证丰产。[27] 可见商周时期古越人就可能存在祭祀的习惯。由此看来，竞渡羽人铜钺刃面上绘两龙，下绘竞渡，实为一种"天地"的宇宙观设计，即飞龙在天，人在地的一种表现。同时临江发现，则也存在以此祭祀神龙以求平安的可能。

三、结语

战国晚期至西汉早期的竞渡羽人铜钺，不仅表现出战国至西汉初年浙东地区与湖广、云贵地区的文化联系，更体现出了我国云贵、岭南地区与越南的诸多联系。该铜钺不仅仅是文化交流的见证，更是古越人以船为车、敬畏神龙观念的物质表达。

作者简介
杜博瑞（1993— ），男，中国社会科学院考古研究所助理研究员、考古学博士。研究方向：两周考古与青铜器。

马涛（1990— ），男，宁波博物院馆员，考古学博士。研究方向：科技考古。

注释
[1] 曹锦炎、周生望：《浙江鄞县出土春秋时代铜器》，《考古》1984年第8期。
[2] 主要为铜钺春秋说与战国说两种，其中春秋说的观点认为春秋早期或春秋时期，参见曹锦炎、周生望：《浙江鄞县出土春秋时代铜器》，《考古》1984年第8期；张强禄：《"羽人竞渡纹"源流考》，《考古》2018年第9期。战国说的观点主要为战国中期前后，参见郑小炉：《吴越和百越地区周代青铜器研究》，吉林大学博士学位论文2004年，第22页。
[3] 广西壮族自治区文物工作队：《平乐银山岭战国墓》，《考古学报》1978年第2期。
[4] 主要为M1178、M1075等西汉早期墓，详见广州市文物管理委员会、广州市博物馆：《广州汉墓》，文物出版社1981年版，第123-124页。
[5] （越）黎文兰等编著，梁志明译：《越南青铜文化的第一批遗迹》，中国古代铜鼓研究会编印1982年版，第69页、图Ⅱ-10。
[6] 李昆声、陈果：《中国云南与越南的青铜文明》，社会科学文献出版社2013年版，第438页。
[7] 李昆声：《越南东山铜鼓类型、年代与渊源述略》，《广西民族大学学报》（哲学社会科学版）2020年第5期；韦伟燕：《东山文化与越文化的关系——以越南海防市越溪二号墓的研究为中心》，《学术探索》2015年第11期。
[8] 高至喜：《湖南发现的几件越族风格的文物》，《文物》1980年第12期。
[9] 段勇：《"潜龙勿用"——商周青铜器上的龙纹面貌》，《考古与文物》2000年第4期。
[10] 吴小平：《汉代青铜容器的考古学研究》，岳麓书社2005年版，第190页。
[11] 李建生、李夏廷：《辉县琉璃阁与太原赵卿墓相关问题》，《中国国家博物馆馆刊》2012年第2期。
[12] 刘彬徽：《楚系青铜器纹饰研究》，湖北教育出版社1996年版，第255页。
[13] 张经：《东周人物画像纹铜器研究》，《青铜器与金文》（第五辑），上海古籍出版社2020年版，第150-153页。
[14] 吴小平：《汉代刻纹铜器考古研究》，浙江大学出版社2015年版，第121-122页。
[15] 张强禄：《"羽人竞渡纹"源流考》，《考古》2018年第9期。
[16] 江苏省文物管理委员会：《江苏六合程桥东周墓》，《考古》1965年第3期。吴山菁：《江苏六合县和仁东周墓》，《考古》1977年第5期。镇江博物馆：《江苏镇江谏壁王家山东周墓》，《文物》1987年第12期。淮阴市博物馆：《淮阴高庄战国墓》，《考古学报》1988年第2期。
[17] 朱凤瀚：《中国青铜器综论》，上海古籍出版社2009年版，第610页；杜廼松：《谈江苏地区商周青铜器的风格与特征》，《考古》1987年第2期。
[18] 滕铭予：《东周时期刻纹铜器再探讨》，《考古》2020年第9期。
[19] 傅聚良：《湖广地区出土的"王"字铜器》，《文物》2003年第1期。
[20] 覃彩銮：《两广青铜钺初论》，《文物》1992年第6期。
[21] 韦伟燕：《东山文化与越文化的关系——以越南海防市越溪二号墓的研究为中心》，《学术探索》2015年第11期。
[22] 李昆声：《越南东山铜鼓类型、年代与渊源述略》，《广西民族大学学报》（哲学社会科学版）2020年第5期。
[23] 广州市文物管理委员会等：《西汉南越王墓》，文物出版社1991年版，第50页。
[24] ［东汉］袁康撰，李步嘉校释：《越绝书校释》卷第八《越绝外传记地传》，中华书局2013年版，第222页。
[25] ［汉］班固撰，［唐］颜师古注：《汉书》卷二十八下《地理志》，中华书局1962年点校本，第1669-1670页。
[26] ［汉］刘向撰，向宗鲁校证：《说苑校证》卷第十二《奉使》，中华书局1987年版，第302-303页。
[27] 曹玮：《商代晚期洞庭湖及其周边地区的祭祀模式》，《湖南省博物馆馆刊》2016年第12辑。

（栏目编辑　朱浒）

中国龙纹遗存的识别与溯源

谷斌　黄建川

（ 恩施州广播电视台，湖北恩施，445000 ）

【摘　要】数千年龙纹演变史，是一个渐变的过程，前一时期的龙纹特征，或多或少会传承到下一阶段的龙纹中；通过对晚商龙纹的分类比对，证实了无角龙纹的存在，龙"天生有角论"不成立；研究中商龙纹，推断龙头加角的时间，大致在中商时期，添加龙足的时间则可能已经进入商晚期；从夏商龙纹盛行的菱形纹饰分析，龙的原型极有可能是中国南方的大型毒蛇——五步蛇。

【关键词】龙　龙纹　龙崇拜　五步蛇

龙是中华民族的重要文化标志，也是现今学术界十分重要的研究课题。近一个世纪以来，随着新考古材料不断涌现，越来越多的龙纹遗存进入了我们的视野。总体来说，晚期龙纹（商周至明清时期）我们比较容易识别。但在识别早期龙纹（商及商以前）时，却往往意见不一。究其主要原因，在于我们对龙纹概念的阶段性特征缺乏足够认知，习惯于将晚期龙纹的某些体貌特征作为早期龙纹的识别标准。

关于龙的概念和体貌特征，古代文献记载较少。成书于战国末年的《韩非子·说难》曰："夫龙之为虫也。柔可狎而骑也。"在古汉语中，"虫"和"它"是蛇的初文，蛇是后起字。前文的意思是说，龙属蛇类，可以驯养、游戏、骑它；在秦汉时期，关于龙的形貌记载同样语焉不详，东汉王充著《论衡》卷6《龙虚篇》曰："世俗画龙之象，马首蛇尾。"龙的首尾部分说了，但中间龙身部分却忽略了；直到两宋时期，龙的各个部位的形貌特征才逐渐清晰起来，南宋罗愿在前人提出的"三停九似说"的基础上，对当时流行的画龙技法在《尔雅翼·释龙》卷28进行了详细记载，"三停"是指自首至膊、自膊至腰、自腰至尾要有明显的变化，"九似"即"角似鹿，头似驼，眼似兔，颈似蛇，腹似蜃，鳞似鱼，爪似鹰，掌似虎，耳似牛"。但遗憾的是，这种说法出现较晚，以此为标准识别宋元及后世龙纹可以，识别先秦龙纹显然也不合适。

有现代学者试图利用已知资料重新给龙下一个定义："龙是出现于中国文化中的一种长身、大口、大多数有角和足的具有莫测变化的世间所没有的神性动物。在古代各个时期的动物纹象中，只有符合这一定义者才有资格被称为龙。"[1]这个定义乍看有一定道理，但也经不住仔细推敲，因为至少从商晚期开始，龙纹的形象一直在不断变化，每一时期的龙纹形象都有所不同，甚至是同一时期的龙纹，其特征也不尽相同。以前文提到的"长身"为例，"长身"其实就是指"蛇躯"，很多学者认为：龙身就是蛇躯。如长期研究龙文化的吉成名先生指出："各个时期、各个地方所流行的龙形都有一个共同的特征——蛇身，蛇身是龙的主要形貌特征。"[2]然而根据现存的龙纹资料，两汉到隋唐时期，狮身兽躯的龙纹更为常见。再如前文提到的"大多数有角和足"，晚商龙纹确实是"大多数有角"，但是不是"大多数有足"，就要打一个大大的问号了。因此，我们在给龙纹下定义的时候，如果不考虑龙纹的阶段性特点，就很难给延续数千年的龙纹下一个准确的定义。

接下来笔者尝试以郑军编著的《中国历代龙纹纹饰艺术》[3]一书为主要依据，首先梳理商周至明清时期的龙纹演变过程，弄清晚期龙纹演变的阶段性特点和基本规律，进而为我们进一步追溯早期龙纹找到比较科学的研究方法。为避免不必要的争议，本文主要选用比较写实的完整龙纹，对于过于简化、变形或线条化的龙纹，则尽量不予采用。

一、晚期龙纹演变梳理

从商周到明清时期，龙纹有着清晰的演变轨迹。由于龙身、龙角、龙足三个部位的变化最为明显，下面我们以龙身形态的演变为主，辅以龙角和龙足的变化情况，将这一时期的龙纹大致分为成型期、转型期、定型期三个阶段。

（一）成型期

商周时期的龙纹长身卷尾，龙纹体量一般较小，龙身蜿蜒似蛇躯，最明显特征就是龙头、龙身与龙尾融为一体，没有明显的区隔。

据现有资料，商代早期较少龙纹有角，殷商至西周早期，大部分龙纹出现且形钝角，东周龙纹多饰各类尖角。值得注意的是，三代时期一直存在无角龙纹。

现在不少学者过分夸大龙角的作用，将龙头上是否有角，作为辨识夏商时期龙纹的重要依据，例如殷墟妇好墓出土的鸮尊龙纹 [4]（图1b）、郑州向阳食品厂窖藏提梁卣上的龙纹 [5]（图3b）以及江西新干商墓出土铜卣盖上的龙纹 [6]（图3d），除了没有龙角，其他体征与大部分商龙别无二致，均被发掘者命名为"蛇纹"，这说明用龙角辨识龙纹，至少在考古学界不是个别现象。如果我们不摒弃"龙纹天生有角"的错误观点，龙纹溯源将会困难重重。

殷商龙纹大多无足，有足龙纹有的一足，有的两足，有的四足，其中一足和前后二足的龙纹，实际上是双足或四足龙纹的侧视形象。两周时期的龙足形状，有的足形不太明显，有的无足，有的像鸟爪，有的像靴形或弯钩形（见表1）。

这一时期龙纹主要出现在随葬或祭祀用的青铜器和玉器上，龙纹的演变与创造这些龙纹的人们思想观念有着密切联系，祖先崇拜是商周乃至三代社会的主要宗教崇拜 [7]，而在殷墟卜辞中，龙纹时常是逝去祖先的象征，它出现在相关器具上，一是标明了这些器具祭祀祖先的用途；二是充当墓主守护者角色；三是引导被祭祀者或墓主的灵魂认祖归宗。

表1 晚期龙纹演变图

	第一阶段：成型期（商周时期）	第二阶段：转型期（秦汉至隋唐时期）	第三阶段：定型期（宋元至明清时期）
龙身部分	商代龙 商代龙 战国龙	西汉瓦龙 汉代龙 隋代龙 / 新莽瓦龙 北魏龙 唐代龙	宋代龙 元代龙 清代龙
龙角部分	中商龙角 殷商龙角	秦代龙角 东晋龙角 / 汉代龙角 北魏龙角 / 汉代龙角 唐代龙角	宋代龙角 清代龙角
龙足部分	商代龙足 西周龙足 战国龙足	秦代龙腿爪 南朝龙腿爪 / 汉代龙腿爪 唐代龙腿爪 / 汉代龙腿爪	宋代龙腿爪 清代龙腿爪

（二）转型期

秦汉至隋唐时期，很多龙纹类似于狮身兽躯，龙尾与龙身之间出现明显的界限（身尾分明），龙身多有双翅。比较典型的例子，有西汉时期的两种青龙瓦当，汉武帝时期瓦当上的青龙似蛇形，身尾不分；而著名的新莽时期瓦当青龙，龙身龙尾界限分明，狮身兽躯的龙纹从秦汉一直延续至隋唐时期（见表1）。

为什么这一时期的龙纹造型发生这样大的变化？按照罗二虎先生的解释，这明显是受到了佛教和佛教艺术的影响，《智度论》把佛说成人中狮子，因此汉晋到唐宋时期的龙纹，不但头部像狮子，就连整个身体也有点近似于狮子。对于龙翅的出现，罗先生推测是战国晚期到西汉前期完成的，显然与当时盛行的升仙思想有密切的关系。各个时期对龙的塑造，都要受到当时社会所流行的思想观念、审美意识的影响。[8]

人们创新或接受新的龙纹，都需要一个过程，因此无论是蛇躯龙纹向狮躯

龙纹转型，还是后来狮躯龙纹复归到蛇躯龙纹，都没有一个很明确的时间界限，新旧龙纹一般会并存很长时间，这也是至少三千多年来，中华龙纹演变的一个基本规律。

秦汉以降，龙头上普遍有角，龙角由粗壮的尖角演变为细长的尖角，有的甚至是两根细长的线条，还有的顶端向前弯曲，角底部还出现几个凸起的棱。值得注意的是，从东汉晚期开始，龙角出现明显分叉，略似鹿角。到唐代时，龙角中部出现很长分叉，已酷似鹿角了。

秦汉以后的龙纹四肢明显变长，类似于牛马四肢，大腿肌肉发达，小腿细长，龙爪分为鸟爪和兽爪两种。六朝时期的龙腿肘部出现飘扬的兽毛。隋唐时期，龙尾与后肢相交盘绕成为一种颇具时代特色的典型形态。

这一时期的龙纹大多出现在墓葬中的空心砖、瓦当、壁画、帛画、画像石、画像砖、石棺、花纹砖、墓志和随葬品上，就其性质和作用而言，可以分为两大类：一是作为能上天入海的神兽，引导墓主或墓主的灵魂升天，达到仙境；一是作为镇守四方的"四神"之一，在墓葬中驱邪除魔，保卫墓主和他的灵魂。[9]

（三）定型期

宋元至明清时期的龙身变得越来越长，开始完全摆脱狮身走兽的形象，龙身造型回归蛇躯，遍饰鳞纹的龙越来越多，龙身双翅基本消失，普遍出现背鳍，甚至尾端也出现类似金鱼的尾鳍。龙头、龙身与龙尾融为一体，没有明显的区隔，龙身的各个部位连接匀称、比例协调，给人以无穷的美感。

龙头上的鹿角逐渐完善，成为龙纹的标配。如上文所言，虽然唐代就有龙角酷似鹿角，但不是说进入宋元时期后，龙角马上由尖角变为鹿角，而是很长一

段时间内，尖角与鹿角并存，至明清时期才逐渐被鹿角取而代之。

这一时期龙腿变得粗壮有力，与龙身的比例更为协调，龙鳞直接覆盖到龙爪附近，龙爪明显增大，爪尖而内勾，逐渐定型为我们熟知的鹰爪。

这一时期的龙纹多出现在壁画、瓷器、铜镜、刺绣、丝织、服饰、石刻、石雕、木雕、漆器等物上，从中不难看出，龙纹不仅出现在墓葬和随葬品上，还更多地出现在建筑物以及很多日常生活用品上。在民间，龙成为一种吉祥物，百姓向它求雨祈福；对于皇室家族，皇帝成了"真龙天子"，龙纹成为至高无上的皇权象征。

综上所述，龙纹在三千余年的演变历程中，几乎每一个重要部位（龙身、龙角、龙足）都发生过重大变化，直至明清时期，龙纹才基本定型。此后直到现代，龙纹再无大的变化。

那我们应该如何科学地定义龙纹呢？简而言之，中华龙纹是由中国古代民众历经数千年创造的、与当时人们思想观念（宗教信仰）和审美意识密切相关的、具有阶段性体貌特征的一种神异性动物。只有科学定义龙纹并找到晚期龙纹演变的客观规律，才能为追溯早期龙纹找到正确方法。

二、早期龙纹识别与溯源

在龙纹演变史上，晚商（殷商）时期龙纹的地位非常重要，它既是梳理晚期龙纹的终点，同时也是追溯早期龙纹的起点，弄清这一时期龙纹的形貌特征，对于龙纹溯源有着十分重要的意义。

（一）晚商龙纹分类

最早与古文字对上号的龙纹图形出现在商晚期，这一时期的龙纹资料丰富

（如未被盗掘的妇好墓龙纹资料很多），而且还有不少甲骨文中的"龙"字做佐证，多种材料可以互相印证，便于我们分类比对。

1. 从外形特征划分龙纹

晚商时期龙纹的基本特征是大头、巨口、长身而曲。此外，有的龙有角，有的有足，还有的无角无足。

（1）有角型龙纹：这是晚商时期最普遍、最具代表性的龙纹。据中国社会科学院考古研究所编辑的《甲骨文编》[10]，收录甲骨文"龙"字36个，其中有角的34个，无角的"龙"字很少，仅见2例（见表2）。

在晚商青铜器龙纹中，有角的龙纹最普遍，尤其是且形钝角（又称祖角、瓶形角、长颈鹿角、蘑菇角等）属晚商龙纹的典型特征，且分布的区域非常广，如湖南宁乡四羊方尊、山西石楼龙纹觥以及妇好墓出土的三联甗、四足觥、偶方彝等著名青铜器上的龙角均为且形钝角。在晚商玉器中，龙纹大都有角，以妇好墓为例，出土九件玉龙中，八件为且形钝角，只有一件是尖角（图2c）。[11]

（2）有足型龙纹：晚商龙纹有足爪的较少见，且多为一对前足，足形多不明显，有的像人的双拳，有的像靴形或弯钩形，还有的像鸟爪。妇好墓出土的9件玉龙中，有足龙只有3件。[12]《甲骨文编》有足"龙"字也很少见，36个"龙"字中，仅有3例有足爪（见表2）。在晚商龙纹足爪中，以"拳形足"最具特色。

（3）无角无足龙纹：晚商铜玉器中的无角无足型龙纹依然存在，只是数量较少，最典型的是妇好墓出土的一件鸮尊，两翼龙纹均无角无足，发掘者报告称其为"有三角形头的长蛇一条"[13]，但是刘志雄、杨静荣认

表2 《甲骨文编》"龙"字分类

	有角	无角
龙身部分		
	无足	有足
龙角部分		

图1 夏商周三代时期龙（兽）头上的卷云纹
a.夏晚期二里头遗址出土的铜牌饰　b.晚商妇好鸮尊无角龙纹　c.西周早期陕西出土人头銎内钺上的蛇头纹

为应属龙纹，理由是蛇头上加有"耳形角"。[14]笔者认同刘、杨二位先生属龙的观点，但不认同其理由，笔者曾在国家博物馆近距离观察过鸮尊龙纹，龙头部位确实没有角状凸起（图1b）。刘、杨二位先生所说的"耳形角"，实际上是龙头两侧轮廓线上扬后内卷，在头顶形成的两个卷云纹，这种兽首造型最早可追溯到二里头文化时期，一件铜牌饰兽头轮廓就是这种卷云纹（图1a）。直到西周早期，陕西宝鸡强国墓地出土的一件人头銎内钺上，仍然可以看到这种造型的蛇头纹（图

1c）[15]。显而易见，兽首顶部两侧的卷云纹不能称之为"龙角"。

此外，笔者认为鸮尊所谓"蛇纹"应为龙纹还有以下理由。

首先，在《甲骨文编》里，无角无足的"龙"字已出现2例（见表2）。《说文》释"蛟"为无角之龙（龙属无角曰蛟）[16]，说明古文献记载里一直存在无角龙。

其次，看它与前后期及同时期龙纹的关系，鸮尊龙纹的体表纹饰是商代典型的菱形兼三角形纹，这种无角龙纹并非孤例，妇好墓出土石质鹭鸶双肩也

各饰无角无足龙纹一条（见图3f）。再往前追溯，二里岗和二里头文化时期的无角龙大多也饰菱形纹。直至战国时期，楚式青铜器流行的蟠螭纹和蟠虺纹，大多也是一种无角龙类。

再次，看它所处的位置，鸮尊是妇好墓出土的一件重要青铜礼器，而这条无角龙纹就处于鸮尊两翼最醒目的位置，可以说是这件铜器的主体纹饰，这显然与器物的用途和被祭祀对象有关，因此称其为龙纹更合理一些。

我们研究早期龙纹，首先要正视无角龙纹存在的客观事实。

2. 从体表纹饰划分龙纹

大致可分为菱形纹兼三角形纹、鳞纹及云纹三种。

（1）菱形兼三角形纹：双线（或多线）刻画的菱形兼三角形纹（以下简称菱回纹）也是晚商龙纹的标配（如图2ab所示），且分布的地域较广。殷墟妇好墓饰有完整龙纹的7件重器，有6件饰菱回纹。[17]就连部分甲骨文龙"🐲"（《屯南》2677），也饰有明显的菱形纹。

（2）鳞纹：晚商时期饰鳞纹的龙比饰菱回纹的龙明显要少，鳞纹呈单双行排列。但在商以后，各种形态的鳞纹逐渐取代了菱回纹，成为龙身体纹的主流选择并延续至今。

（3）云纹：晚商时期铜玉器中，不仅牛、羊、虎等动物通常饰云纹，就连部分龙纹也身饰云纹（图2c）。

饰菱回纹和鳞纹的龙有时还同见于一器，如殷墟侯家庄M1001出土的一件骨匕（图2a）。安徽龙虎尊中商龙纹甚至同时饰有菱回纹、鳞纹和曲折纹（见图2b），这说明中晚商龙身体纹一脉相承。

如果要对晚商龙纹下一个定义的话，那么除了龙身蛇躯这一基本特征外，

图2　商代中晚期龙纹体表纹饰　a.殷墟侯家庄 M1001 出土的骨匕　b.安徽阜南出土龙虎尊上的商龙纹　c.殷墟妇好墓出土的玉龙（M5：995）

大部分龙纹有角无足，当然少部分无角无足龙纹也不容忽视。此外，通过从体表纹饰划分龙纹，我们知道菱回纹是当时最流行的龙身体表纹饰，这为我们龙纹溯源提供了重要线索。

（二）早期龙纹溯源

在商晚期以前，龙纹还是否有一个滥觞期呢？答案是肯定的，只是龙纹遗存材料相对较少。

1.商代早中期龙纹特征

在中商时期，完整的圆雕或浮雕龙纹较少见，目前仅在安徽阜南发现的龙虎尊、郑州小双桥遗址出土的青铜构件、郑州向阳食品厂窖藏的提梁卣等器物上发现了完整龙纹，其中后二者属于二里岗文化晚期遗存。

安徽龙虎尊 1957 年发现于阜南月儿河河道内，曾经有学者认为是商晚期遗存，但是随着 2014 年至 2016 年安徽阜南台家寺遗址的发掘，龙虎尊最终被认定为商中期遗存，相当于洹北商城时期。[18] 龙头上有菱形额饰，且形钝角上有一个尖头，这与龙角的原始形态（男根）更为相似（图 2b）。

如果说龙虎尊龙纹属于中商晚期阶段，那么小双桥龙纹就属于中商早期阶段的遗存了。龙身饰菱回纹，龙头两侧轮廓线上扬后内卷，在头顶形成卷云纹的造型特征（图 3c），与鸮尊无角龙纹（图 3e）相似，均属无角龙纹，有学者早就注意到这一点，"小双桥龙纹与殷墟妇好墓铜鸮尊双翅上的蟠龙纹，头部形态，额及身躯上的纹饰酷似，只是体态不同，前者体丰肥，做行进状，后者体瘦长，盘绕成圈，做静止状"[19]。妇好墓石鹭鸶双肩上的龙头纹也是这种造型（图 3f），且与小双桥龙头造型更为相似。

目前所见商代最早的完整龙纹出现在郑州向阳食品厂窖藏的提梁卣上，提梁上的龙身饰菱回纹，两端龙头均有菱形额饰，龙头造型与小双桥龙头基本相同，龙头顶部两侧有 2 个卷云纹，可能是因为龙头无角，发掘者报告称其为"蛇纹""提梁两端作蛇头状，提梁表面饰多组菱形纹"[20]。最近韩鼎先生将其定义为龙纹，笔者对此表示认同，但是不赞成"提梁上的龙纹具有双角"[21]的观点，我们仔细观察提梁两端的侧视龙头（图 3b），其头顶轮廓呈浅圆弧状，没有明显的角状凸起，这个细节也反证了相同龙头造型的小双桥龙纹、殷墟鸮尊龙纹"龙属无角"的事实。

中商龙纹的共同点较多，三条龙均无足爪，龙身饰晚商时期流行的菱回纹，且龙头额部均饰有单个菱形纹。而我们再向上追溯，二里头时期的龙纹同

样存在菱形斑纹和菱形额纹（图 5a—图 5c），龙头的造型也基本相似，甚至有的龙嘴前突出部分都一模一样，说明了三个不同时空的龙纹一脉相承的造型特点。

中商龙纹的不同点，主要体现在两条二里岗文化时期的龙纹无角，还没有摆脱原始的蛇类形态，中商晚期阜南龙有角，可以视为龙纹神化的肇始。根据现有的龙纹资料分析，我们推断龙头加角的时间，应该不超出中商时期，添加龙足的时间则可能已经进入商晚期。

早商时期出土的龙纹材料更少，目前仅发现郑州商城出土一件原来被称为"虎噬人"图案的残陶片（图 4a），图案左右对称，人物头部两侧各有一兽首（最近有细心的学者指出，兽首不是虎头而应是蛇头，分叉的舌头即是证据）[22]，但是笔者认为，"兽首"应为原始的"龙首"，"蛇噬人"其实就是将人牲奉献给龙飨用的祭祀场景，只有受人尊崇的龙，才有如此的待遇。如果说我们对郑州商城的"龙首"还有疑虑，那么妇好三联甗上甑颈部的小龙（图 4b）、小屯石磬上的鱼尾龙纹（图 4d）、山西石楼龙形觥（图 4c）三条晚商龙纹口吐牙璋状蛇信，均可视作龙身上孑遗的蛇类特征。

在中国古代文献记载中，中华民族的人文始祖大多与龙蛇有关，长期研究《山海经》的袁珂先生感叹："古天神多为人面蛇身，举其著者，如伏羲、女娲……推而言之，古传黄帝或亦当作此形貌也。"[23] 这段话一方面说明龙蛇同义，另一方面说明了华夏先祖与龙蛇之间有很深的渊源。

现在回过头来看，商代先民无论是给龙纹添加"柱形尖角"，还是添加"拳形足"，其实都是赋予龙纹某些人格化

图3 夏商时期额饰菱形的无角龙头纹 a.二里头"一首双身"龙纹 b.郑州向阳食品厂提梁卣上的龙纹 c.小双桥青铜构件上的龙纹 d.新干商墓铜卣盖龙纹 e.妇好鸮尊蟠龙纹 f.妇好石鹭鸶上的龙头纹

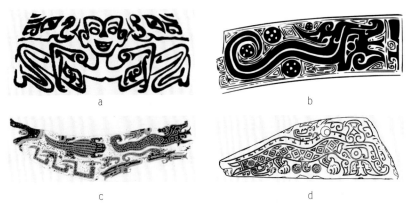

图4 商代早期口吐蛇信的龙 a.郑州商城"蛇噬人"陶片图案 b.妇好三联甗上甑颈部的小龙 c.山西石楼龙形觥龙与鳄鱼并列图 d.小屯石磬上的鱼尾龙纹

的特征,人的双拳是力量的象征,龙角最初也与人有关,其外形酷似甲骨文"祖"(且,前一·九·六),郭沫若在《释祖妣》中将其释为男性生殖器,因此有学者将商代龙角称为"祖角",目前发现年代最早的龙纹"祖角"(阜南龙)与男性生殖器有很高的相似度,龟头和冠状沟都刻画得非常清楚,但是进入晚商时期,柱形尖角大多演变为钝角,不过象征男根冠状沟的二道横线标

记还是保留了下来(见表1)。

祖先崇拜是夏商时期最重要的原始宗教,而祖先的功绩主要体现在繁育后代,繁育后代则是通过生殖器实现的,特别是进入父系氏族社会以后,男根成了祖先的象征物,因此给龙头添加男性生殖器,进一步强化了龙作为商王男性先祖(先王先公)的象征意义。

2. 夏代中晚期的龙纹特征

本文所说的夏代中晚期仅表示时间

概念,对于二里头遗址到底属夏或是先商不予评论。前文介绍了商代中早期龙纹无角无足的特征后,接下来我们追溯夏代中晚期的龙纹就有了坚实的基础。

(1)陶器上的龙纹

二里头遗址是夏代中晚期的一个重要遗址,遗址出土了不少龙纹资料,其中三四期的龙纹资料大多与一种名叫"透底器"的陶器有关,发掘者许宏这样描述造型奇特的"透底器"和龙(蛇)纹,"广肩直腹平底,底部有中空的圆孔,因而可以肯定它们不是容器。联系到这类器物器身常饰有龙(蛇)图案,它属于祭祀用器的可能性极大"[24]。"宫殿区以东出土的两件透底器的肩腹部,都立体雕塑有数条小蛇,呈昂首游动状,身上饰有菱形花纹。"[25]一块透底器残片刻有一首双身龙纹(图3a),"其额头饰单个菱形纹,鼻吻突出,龙身自颈部分为左右伸展的双身,龙身细线阴刻不规则菱形花纹和双曲线"[26]。

我们还注意到,发掘者许宏先生在描述这些龙纹形象时,用词并不一致,有时称"龙",有时在龙的后面加(蛇),有时又直呼为"小蛇""长蛇"[27],这说明用词严谨的许宏先生同样遇到了龙纹认定方面的困惑。

笔者认为透底器上的蛇纹应属于早期龙纹,理由有三:首先,无角无足龙纹在中商及晚商时期已经出现,我们不能再以有无龙角为依据辨识龙纹;其次,蛇身披菱形花纹,有菱形额饰,与二里岗和殷墟时期主流龙纹特征基本一致;再次,蛇纹出现在祭祀用器——透底器上,说明这种蛇已成为当时人们的祭祀对象。

(2)绿松石龙形器

绿松石龙形器比陶器上的龙纹年代稍早,属二里头文化二期,距今3700

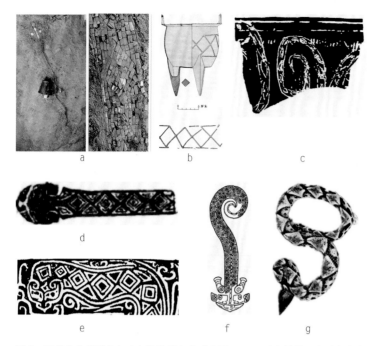

图5　夏商龙身菱形纹与五步蛇菱形色斑对比图　a.二里头绿松石龙及龙身嵌入的菱形纹　b.二里头铜鼎上的菱形纹　c.二里头四期陶片上的原始龙纹及龙身菱形纹　d.郑州向阳食品厂提梁卣龙身菱回纹　e.郑州小双桥龙身菱回纹　f.妇好四足觥觥盖龙纹　g.五步蛇身上的菱形色斑

图6　五步蛇、玉斑锦蛇、蟒蛇色斑以及鳄鱼皮甲纹样对比图　a.五步蛇及身上的菱形色斑　b.玉斑锦蛇及身上的菱形色斑　c.缅甸蟒及身上不规则的多边形色斑　d.扬子鳄及身上的皮甲纹样

年左右，被称为"超级国宝"的绿松石龙形器，出土于一座高等级贵族墓葬（M3），全器长70.2厘米，由两千多片各种形状的绿松石片组合而成，每片绿松石的大小仅有0.2至0.9厘米，厚度仅0.1厘米左右，龙头呈类似三角形的半圆形，吻部略微突出，体背正中嵌入

一行12个连续的超大菱形纹。[28]

这条绿松石龙除了无角无足，还有两个细节值得注意，一是龙背上嵌有连续的菱形纹（见图5a），龙体上遍布类似于蛇鳞的细小绿松石片，而菱形纹的形成是通过改变绿松石片的排列方向实现的，这说明是制作者刻意为之。有

了这些菱形纹，我们就可以将其与"透底器"上饰菱形纹的蛇纹一样，归入早期龙纹的范畴；二是这件龙形器出土时摆放的位置，"应是被斜放于墓主人右臂之上，呈拥揽状"[29]。显然，这是一件能够带领墓主人认祖归宗的神器，这种信仰也延续到了后世龙纹。

夏商龙纹多饰菱形纹，菱形纹也经历了一个由简单到复杂的演化历程，二里头时期的菱形纹相对简单（图5a—图5c），几乎都为单线刻画，没有过多的修饰。而从中商开始，简单的菱形纹开始演变为较复杂的菱回纹（图5d、图5e），菱形周边的小三角形也刻画得很清楚。到晚商时期，双三角形对应合成的菱回纹更加繁缛（图5f）。

3.菱形纹的来历

无论是连续的菱形纹，还是单个的菱形额饰，都是夏商龙纹最典型的体表纹饰，也是我们识别早期龙纹的重要标准，如果对菱形纹的来历解释不清，龙纹溯源得出的结论便不能令人信服，那么这种纹饰到底是从哪里来的呢？

此前主要有三种说法，一是"多数商代龙身披菱形花纹，正是鳄鱼皮所特有的方形纹理的艺术再现"[30]。其实鳄鱼身上根本没有规整的菱形纹或三角形纹（图6d），唯背部平行排列有不规则方形皮甲纹。鳄鱼最具代表性的体征是背上数行角质状的突起，山西石楼发现的青铜龙纹觥就有逼真的鳄鱼纹，其背上就是这样的特征，巧合的是，鳄鱼纹旁边就有数条典型的商晚期龙纹（图4c）。最近有学者撰文指出，鳄鱼纹与龙纹同时出现在同一件物上且差异明显，说明商代鳄鱼纹与龙类纹饰为平行发展关系，并非源流关系。[31]

二是冯时先生根据古代"阴阳学说"理论，认为"升天之龙属阳，自然身饰菱纹；而降龙及潜龙属阴，便以身饰鳞

纹表现"[32]。按照这种解释，古代"阴阳学"盛行于战国至秦汉时期，此时龙身体表纹饰的阴阳特征应该最明显，但事实并非如此，战国及以后的龙纹基本不见菱回纹。

三是李零先生认为，"商周时期，龙纹的身尾花纹分很多种，其中使用最多的纹饰单元，是一个菱形加四个三角形，这种花纹最像蟒蛇的花纹"[33]。我们不知道李先生引用的蟒纹图片是哪里来的，根据国内分布的缅甸岩蟒图（图6c），我们不难看出，蟒蛇多饰不规则几何纹，不可能有排列整齐的菱形及三角形纹出现。

其实无角无足的绿松石龙与"透底器"上的龙纹一样，外形与自然界的蛇类没有差别，龙身菱形斑纹还是应该在自然界的蛇类中寻找，而且史料中早有记载，司马迁《史记》引传曰："蛇化为龙，不变其文。"[34]意思是说，蛇变化成龙，其体表纹饰仍然不会改变。

中国大陆所有蛇类都身披鳞片，其中两种蛇所披鳞片上还有菱形色斑，一种是无毒的玉斑锦蛇，蛇头较小，体型细长，背部的菱形斑纹之间留有间隙，因此蛇躯侧面不能形成规整的三角形（图6b）；另一种是分布于中国南方的大型管牙美毒蛇——五步蛇，蛇头硕大呈三角形，翘鼻，体型短粗，背部的菱形斑纹连接紧凑，因而蛇体侧面能构成完整的三角形色斑（图6a）。从绿松石龙巨头卷尾、体躯粗壮的外形体征一望可知更像五步蛇，而晚商龙纹体表纹饰大都是菱形、三角形纹和鳞纹，只有五步蛇才能同时兼容这三种几何纹而不冲突。

其实早在20世纪80年代，中国著名动物学家张孟闻教授就撰文称，通过对罗振玉《殷墟书契·后编》一个甲骨文龙"🐉"比较分析，称该字真是五步

蛇简图，连蛇体上的斜方色斑也模拟出来。张博士继而用肯定的口吻表示，"龙字字源是从五步蛇生发出来，至少其基形是五步蛇的形象"[35]。张博士是中国研究爬行类动物的专家，所以能一眼认出这是什么动物的原型。但遗憾的是，由于张博士不是研究历史学或古文字的专家，因而他的观点没有得到史学界的重视。

龙纹的历史是否还可以往上追溯呢？有学者指出，绿松石龙与新砦遗址出土的一件陶器盖上的兽面纹非常相似，称其为绿松石龙的直接渊源和祖型，但由于新砦龙纹资料太少，目前还不便分类研究。至于新石器时代的诸多"龙纹"遗存，不仅与后世的夏商龙纹存在巨大的年代缺环，而且在传承关系上，也与夏商龙纹存在着明显的"脱节"现象。所以我们暂时只能将与后世有关联的龙纹追溯到二里头时期。

以前说二里头与殷墟文化一脉相承，主要是源于陶器、青铜器等器型的比较，现在二者之间龙纹形态存在诸多相似之处，则从宗教信仰和意识形态上彰显了二者之间的亲缘关系。这说明从二里头到晚商时期，无论是否经历过朝代更迭、族群迁移，这一地区的华夏先民始终保持了崇龙尊祖的原始宗教信仰。

三、结语

纵观数千年龙纹演变史，我们会发现龙纹演变是一个渐变的过程，而不是一刀切式的突变，前一时期的龙纹特征，或多或少会传承到下一阶段的龙纹中。正是基于这样的观察和思考，通过对晚商龙纹的分类比对，我们发现了无角龙纹的存在，如果不摒弃龙纹"天生有角"的错误观念，龙纹溯源将会困难重重。

通过研究中商龙纹，我们推断龙头加角的时间，应该在中商时期，添加龙足的时间则可能已经进入商晚期。

我们还应重视晚商最典型的龙身体表纹饰——菱形兼三角形纹，这种纹饰不仅证明殷墟、二里岗、二里头文化的龙纹一脉相承，还告诉我们一个惊人的事实，龙的原型极有可能是中国南方的大型毒蛇——五步蛇。

当然，上述结论依据的是现有的考古资料，而现有的资料中，晚商至明清时期的资料非常丰富，中商、早商及夏代的资料还是比较少。因此，本文结论还有待于今后的考古发现进一步证实。

如果本文观点成立的话，那意味着我们今后探索龙纹起源的研究方向应该有所调整，与其在众多新石器时代所谓"龙纹"遗存中强取其证，不如将目光投向长江中下游（五步蛇分布于长江以南）地区，重新探讨南蛮"蛇种"[36]与中华龙之间的关系。

关于龙的起源研究还有很多未解之谜，我们希望今后有更多的学者关注这一研究领域，让中华文化中隐藏最深的这个谜团早日大白于天下。

作者简介
谷斌（1968—），男，白族，湖北省恩施州广播电视台主任编辑。研究方向：美术考古，中国南方少数民族文化研究。
黄建川（1969—），男，土家族，湖北省恩施州广播电视台主任记者。研究方向：土家族文化研究。

注释
[1] 刘志雄、杨静荣：《龙与中国文化》，人民出版社1992年版，第12页。
[2] 吉成名：《中国崇龙习俗》，黑龙江教育出版社2012年版，第113页。
[3] 郑军：《中国历代龙纹纹饰艺术》，人民美术出版社2005年版，第10-228页。
[4] 中国社会科学院考古研究所《殷墟妇好墓》，文物出版社1980年版，第59页。
[5] 河南省文物研究所、郑州市博物馆：《郑州新发现商代窖藏青铜器》，《文物》

1983 年 03 期。

[6] 江西省文物考古研究所、江西省博物馆、新干县博物馆：《江西新干大墓》，文物出版社 1997 年版，第 69 页。

[7] 徐良高：《中国民族文化源新探》，社会科学文献出版社 1999 年版，第 245 页。

[8] 罗二虎：《试论古代墓葬中龙形象的演变》，《四川大学学报》（哲学社会科学版）1986 年第 1 期。

[9] 同上。

[10] 中国社会科学院考古研究所：《甲骨文编》，中华书局 1965 年版，第 458-459 页。

[11] 中国社会科学院考古研究所：《殷墟妇好墓》，文物出版社 1980 年版，第 156-158 页。

[12] 同上。

[13] 中国社会科学院考古研究所《殷墟妇好墓》，文物出版社 1980 年版，第 59 页。

[14] 刘志雄、杨静荣：《龙与中国文化》，人民出版社 1992 年版，第 86 页。

[15] 卢连成、胡智生：《宝鸡强国墓地》，文物出版社 1988 年版，第 73 页。

[16] [东汉] 许慎撰（清）段玉裁注：《说文解字注》，浙江古籍出版社 1998 年版，第 670 页。

[17] 中国社会科学院考古研究所：《殷墟妇好墓》，文物出版社 1980 年版，第 31-65 页。

[18] 武汉大学历史学院考古系、安徽省文物考古研究所：《安徽阜南县台家寺遗址发掘简报》，《考古》2018 年第 6 期。

[19] 刘一曼：《略论甲骨文与殷墟文物中的龙》，《三代考古》2004 年第 00 期。

[20] 河南省文物研究所、郑州市博物馆：《郑州新发现商代窖藏青铜器》，《文物》1983 年第 3 期。

[21] 韩鼎：《商代阜南龙虎尊纹饰的再探究》，《中国美术研究》（第 34 辑），上海书画出版社 2020 年版，第 19 页。

[22] 韩鼎：《早期"人蛇"主题研究》，《考古》2017 年第 3 期，第 82 页。

[23] 袁珂译注：《山海经全译》，贵州人民出版社 1991 年版，第 208 页。

[24] 许宏：《最早的中国》，科学出版社 2009 年版，第 156 页。

[25] 同上，第 157 页。

[26] 同上，第 158 页。

[27] 同上，第 156 页。

[28] 同上，第 149-150 页。

[29] 同上，第 149 页。

[30] 高广仁、邵望平：《"濮阳龙"产生的环境条件与社会背景》，载《中华第一龙——95 濮阳"龙文化与中华民族"学术研讨会论文集》，中州古籍出版社 2000 年版。

[31] 孙婧文：《商代龙形象探究—兼论鳄鱼纹与龙纹的关系》，《长江丛刊·理论研究》2018 年第 1 期。

[32] 冯时：《龙的来源——一个古老文化现象的考古学观察》，《濮阳职业技术学院学报》2011 年第 5 期。

[33] 李零：《说龙，兼及饕餮纹》，《中国国家博物馆馆刊》2017 年第 3 期。

[34] [西汉] 司马迁著，萧枫主编：《史记（二）》，北方文艺出版社 2007 年版，第 467 页。

[35] 张孟闻：《四灵考》，载《中国科技史探索》，上海古籍出版社 1986 年版，第 507 页。

[36]《说文》释"蛮"："南蛮，它种，从虫。""它种"即"蛇种"。生活在长江流域的古南蛮族是一个非常庞杂的族系，他们普遍存在着崇蛇的习俗，这在民族学、民俗学、考古学等学科均得到考证。

（栏目编辑　朱浒）

挂刀守门与持刀侍佛
——南朝墓葬挂杖人像的变迁

白炳权

（中山大学历史系，广州，510275）

【摘　要】南朝墓葬门区的挂刀人像率先出现于齐代帝陵之中，形成"直阁将军"图像规制，成为帝陵、王侯墓葬门区的重要组成部分。此后，挂刀守门的将军图像被余杭小横山墓营建工匠加以改造，削弱其礼制内涵，制作出具有守护墓室与升天引导双重职能的挂刀门卫图像。与此同时，墓室内部挂杖人像逐渐兴起，建康周边与汉水流域墓葬中形成了各具特色的挂杖人像。一方面，各地挂杖人像与持莲侍女等图像相组合，透露出供养与护持往生内涵；另一方面，挂杖人像同荆襄地区冥界神祇紧密相连，成为民众冥界想象的载体。南朝墓葬挂杖人像的生成与变迁，折射出南朝士民冥界想象、往生思想与地域传统的交错共生。

【关键词】南朝　直阁将军　挂杖人像　往生　冥界想象

南朝墓葬中存在数量可观的挂刀、杖人像。这些挂刀、杖人像大致处于两个墓葬空间，一是墓葬门区（甬道、券门等），二是墓室内部。基于挂刀、杖人像空间分布差异，笔者将处于墓室内部的挂刀、杖人像统称为"挂杖人像"，将处于门区的挂刀人像称作"挂刀门卫"。前贤时彦对挂刀门卫考察颇多[1]，对挂杖人像关注较少，对挂杖人像的墓葬功能未做细致探究。挂杖人像外形与挂刀门卫相近，一在门区，一在室内，二者究竟有何关系？挂刀门卫与挂杖人像的墓葬功能又有何不同？

故此，笔者将立足前人研究成果，探究南朝挂杖人像的生成、流变与内在意蕴。首先，笔者将以挂刀门卫的生成为线索，研讨挂杖人像的生成历程，讨论挂杖人像与挂刀门卫的异同。其次，笔者将从墓葬空间布局入手，将挂杖人像置于墓葬整体环境之中，探究挂杖人像的墓葬功能。最后，笔者将下沉到南朝墓葬文化的思想背景之中，聚焦挂杖人像丧葬内涵的生成历程，探讨礼佛往生思想、冥界守卫图景与地域墓葬传统的交错。

一、从挂刀将军到挂杖人像

挂刀门卫图像形成后，迅速成为南朝帝陵图像中的重要内容。目前已知的帝陵级别门卫图像出现在江苏丹阳建山金家村墓和丹阳胡桥吴家村墓中。左骏、张长东推测江苏丹阳鹤仙坳墓、南京狮子冲M1、M2原先也有成对挂刀门卫图像[2]。这些门卫一般头戴小冠，身着袴褶，外罩筒袖铠，着大头履，双手挂刀，如丹阳建山金家村墓挂刀门卫[3]（图1）

此后，挂刀门卫图像出现在浙江余杭小横山墓群中。余杭小横山M8、M9、M10、M27、M65、M100、M107、M109都出现了挂刀门卫图像，但部分墓葬受到破坏，门卫图像残损严重。故此，笔者将以保存较为完好的余杭小横山M8为中心，探讨余杭小横山门卫与建康门卫图像的异同。

余杭小横山M8（坐北朝南）大致建成于齐梁时期，由封门、甬道及墓室三部分组成，图像主要分布在券门、墓室两处。[4]券门由外至里共分三层：

外层：券壁三顺一丁为一组，现存东壁（左）下两组，西壁（右）三组，大致对称，由下至上分别为大莲花、两

图1　江苏丹阳建山金家村墓甬道东、西壁门卫，采自姚迁、古兵编著：《六朝艺术》，文物出版社1981年版，图版203、204

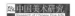
侍立人物、大莲花。

中层：东壁（左）由下往上分别为两侍立人物、捧盒飞仙；西壁（右）由下往上分别为两侍立人物、捧瓶飞仙、万岁。故此，笔者推测东壁（左）第三组为千秋，同西壁（右）万岁相对称。

内层：下部有一狮子，上面两组"三顺一丁"组成门卫图像。东西壁图像大致相同，对称分布。门卫高58厘米，宽33厘米。

墓室南壁东西两侧底部各残存一组三顺一丁砖，拼砌出一双高头履，应为门卫图像的构件。其下又各有一只狮子，图像布局与券门门卫一致。故此，笔者推测南壁东西侧砖砌一对"挂刀门卫＋狮子"图像。

墓室东壁（左）有一吹排箫飞仙，西壁（右）有一吹笙飞仙，大致位于墓壁中部位置。此外，墓室东壁（左）丁砖层有莲花、双钱纹和侍女（具体分布不详）。

为了便于直观理解，笔者制作了如下结构复原图（图2）[5]：

从复原图中可以看到，余杭小横山M8使用了两组门卫构图，一组在内券门东西两壁，一组在墓室南壁东西两侧。在复原图基础上，笔者将从砖砌手法、构图模式、功能结构三个角度入手，比对小横山M8与建康帝陵门卫模式异同。就砖砌手法而言，丹阳建山金家村墓门卫共用砖24块，采用"三顺一丁＋三顺一丁＋三顺"拼砌模式，高79厘米，宽31厘米；余杭小横山M8用砖12块，采用"三顺一丁＋三顺一丁"拼砌模式，高58厘米，宽33厘米。余杭小横山M8门卫规模略小于建康帝陵门卫。从构图模式来看，余杭小横山M8与金家村墓门卫在服饰、姿态两方面有共通之处。两者均戴小冠，着高头履；一个门卫两手持仪刀，露出环首，另一个门卫一手持仪刀，一手挂仪刀。考虑到余杭小横山M8有"左将军""右将军"的铭文砖，该形象应该脱胎于建康帝陵中带有"直阁"铭文的门卫图像，只是等级略低。此外，余杭小横山M8对门卫图像进行了一定改造。余杭小横山M8一改金家村门卫多须面貌，面容清秀，无须，身披裲裆铠。与此同时，金家村墓门卫图像与狮子成前后分布，狮子图像高77厘米，宽113厘米。余杭小横山M8虽然保留了"门卫＋狮子"组合，狮子却缩小为单砖（高12厘米—12.8厘米，宽12.7厘米—13.3厘米），分布于两武士下方。

简而言之，从砖砌手法与构图模式来看，余杭小横山M8与建康帝陵守门将军出自不同粉本。但是，余杭小横山M8的营建工匠应该见过帝陵图像粉本或砖模。[6]只不过小横山M8营建工匠没有直接使用帝陵门卫图像，而是在帝陵门卫图像基础上进行微调，缩小门卫规模，改动门卫图式，避开宫廷禁卫"直阁"榜题，再造了一套砖模，从而将帝陵"守门直阁将军"转换为普通贵族墓室的"守门将军"。

从墓室图像配置角度来看，余杭小横山M8墓室东壁（左）有吹排箫飞仙，西壁（右）有吹笙飞仙，均位于距离底部1.1米左右的位置，考虑到较为完好的东壁高1.98米，两飞仙应处于墓壁中部，是观者进入墓室后的视觉中心所在。棺床位于墓室中后部，侍女图大致在棺床周边。外层券门侍者处在莲花之间，中层券门由至上，从世俗侍者过渡到飞仙与千秋万岁等天界图像。笔者就此复原了小横山M8主要图像的配置模式（图3）。从该复原图出发，整体考量该墓图像配置系统。不难发现，该

西壁	吹笙飞仙	不详	莲花	棺床	莲花	（丁）莲花	吹箫飞仙	东壁
		不详				双钱纹		
		不详				侍女		
		不详				双钱纹		
南壁	门卫？						门卫？	南壁
	狮子？	莲花？				莲花	狮子	
		>3	莲花	甬道	莲花	>3		
		1-3层	莲花+侍女		莲花+侍女	1-3层		
券门（内）		3层	门卫		门卫	3层		券门（内）
		2层				2层		
		1层	狮子		狮子	1层		
券门（中）		3层	万岁		残（千秋？）	3层		券门（中）
		2层	捧瓶飞仙		捧盒飞仙	2层		
		1层	侍立人物(2)		侍立人物(2)	1层		
券门（外）		3层	大莲花		残	3层		券门（外）
		2层	侍立人物(2)		侍立人物(2)	2层		
		1层	大莲花		大莲花	1层		
			西	封门	东			

图2　余杭小横山M8图像空间结构复原图，笔者绘，资料采自杭州市考古研究所、余杭博物馆：《余杭小横山东晋南朝墓》，文物出版社2013年版，第71-80页

图3　余杭小横山 M8 图像布局复原图，笔者绘，资料采自杭州市考古研究所、余杭博物馆：《余杭小横山东晋南朝墓》，文物出版社 2013 年版，第 71-80 页

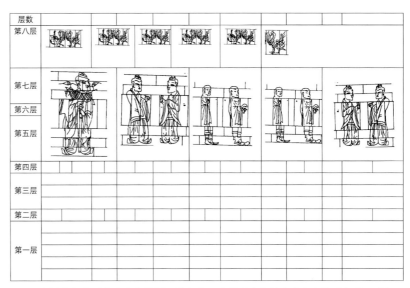

图4　余杭庙山墓图像分布复原图，笔者绘，资料采自杭州市考古文物研究所：《浙江省余杭南朝画像砖墓清理简报》，《东南文化》1992 年第 3、4 期合刊

墓图像逻辑中，升天思想占据了主导地位。当死者在棺床上安眠，由周边侍女侍奉，死者灵魂在左右壁飞仙引导下走出墓室，前往天界。如果从观者角度出发，当丧葬队伍进入墓葬，进行简单的告别仪式后，观者目光所及也是东西壁两侧的飞仙。当观者走出墓室，回望墓室，脚踩狮子的门卫宛若佛教造像碑前脚踩狮子的力士，守护并引导着死者灵魂的往生。

简而言之，当建康门卫粉本传至余杭，余杭工匠作坊对门卫图像进行了改造，制造出不同于建康帝陵的"左（右）将军"门卫图像。与此同时，在拥有门卫图像的余杭小横山 M8、M9、M109、M10、M65、M107 中，均以飞仙图像为左右壁面的主要内容，呈现出较为强烈的升天意蕴。从建康到余杭，门卫图像自身的礼制内涵下降，门卫图像组合中的佛教因素迅速增加，门卫开始具有守护墓室与护持升天的双重职能。

在南朝晚期的浙江余杭庙山墓中，佛教因素对门卫图像的浸染更为突出。

余杭庙山墓的图像集中于墓室南北两壁。以北壁（右壁）为例，墓底向上第五 – 七层组合成五组拼砌砖画，从左到右依次为拄刀门卫、双人交谈图、两名僧人、两名僧人、双人交谈图。第八层是立砖拼砌出的六组朱雀图。[7]笔者按照以上图像分布制作了复原图（图4）。

吴桂兵推测第五层至七层拼砌砖画表现了僧人参与丧葬礼仪（佛教法事等）的图景，笔者认为其说可从。[8]除此之外，笔者注意到，墓室两壁以第七层顺砖为分界线，以上部分为朱雀构成的天界景象。此外，墓室两壁第十二层起均为莲花纹样，结合该墓的僧人图像，在第八层朱雀所代表的天界之上，应是莲花遍地的佛国世界。故此，我们有必要重新考虑拄刀人像在图像布局中的意义。小横山墓群门卫图像位于墓室南壁或券门，处于传统门区，具有守护墓室与护持升天的双重职能。而在余杭庙山墓，相同的门卫图像转移到墓室南北两壁（墓室左右两侧）。虽然拄刀人像处于墓室

南北两壁最外侧，靠近门区，却很难将其视做严格意义上的"门卫图像"。饶有趣味的是，南朝中晚期以降，墓葬中出现的拄刀杖人像并非源自建康的"守门将军"样式，而是以余杭庙山墓"拄杖人像"为代表的人物形象。通过余杭庙山墓拄刀人像的考察，一方面，我们不难发现拄杖人像与建康帝陵、余杭小横山门卫在图像上的递嬗关系；另一方面，墓室内部"拄杖人像"又与佛教丧仪紧密联系，具有更浓厚的护持往生色彩。

综上所述，萧齐帝陵产生了"直阁将军"门卫图像规制，这种门卫图像具有彰显墓主身份地位和守护墓室的双重作用。此后，帝陵门卫与龙虎图等图像粉本流传至余杭，应用于多座余杭小横山墓中。小横山墓群的工匠根据帝陵粉本对门卫图像做出修改，形成至少两种门卫图像地域样式（余杭小横山 M8、M9、M109 和 M65、M100、M107 分别运用略有差异的门卫图像）。此外，余杭小横山墓群中的门卫图像在功能结构上也不同于建康帝陵，门

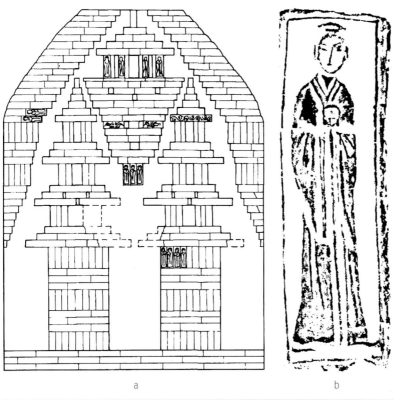

西壁	丁砖宝瓶	顺砖缠枝莲花	佛塔	倒三角底座佛塔	佛塔	顺砖缠枝莲花	丁砖宝瓶	东壁
	女侍						女侍	
	男侍		棺床（十二瓣莲花）				男侍	
	女侍	钱文				钱文	女侍	
	男侍	兽面	（墓室）			兽面	男侍	
甬道	女侍+男侍	飞天	甬道（后）			飞天	女侍+男侍	甬道
	兽面	缠枝莲花				缠枝莲花	兽面	
			石门					
			甬道（前）					
			封门墙					

c

图5　a.南京胡村南朝墓后壁砖塔　b.南京胡村南朝墓挂杖人像　c.南京胡村南朝墓图像配置复原图，皆采自南京市博物馆：《南京市江宁区胡村南朝墓》，《考古》2008年第6期

卫图像与更多佛教图像相组合，在守护墓室之外，门卫图像又增加了护持墓主往生的重要职能。这种职能演变最终催生了墓室内部参与佛教法事、护持墓主往生的"挂杖人像"。

二、挂杖人像的墓葬功能

揆诸南朝史料，不能发现佛教对乡里社会的渗透，南齐王琰《冥祥记》中有一则材料谈到南朝乡里普通百姓参与斋集的情况，"宋刘龄者，不知何许人也。居晋陵东路城村，颇奉法，于宅中立精舍一间，时设斋集"[9]。地方社会日益浓厚的佛教氛围是佛教因素渗入丧葬的重要动因。与此同时，墓室中的"挂杖人像"逐渐取代了早期流行的挂刀门卫形象，并在建康周边、汉水流域衍生出略有差异的地域样式。

南京胡村南朝墓保存较为完好，由封门墙、甬道、墓室组成（坐北朝南），工匠在墓室后壁用画像砖、花纹砖砌出三座品字型砖塔（图5a），[10]这些佛塔彰显出墓主或丧家礼佛往生的诉求。[11]此外，胡村南朝墓中尚有不少挂杖人像（图5b），笔者将结合墓葬空间和图像配置逻辑，探讨挂杖人像的墓葬功能。

就笔者制作的胡村南朝墓图像配置复原图来看（图5c），棺具停放在后壁砖塔前，棺床上砖砌十二朵莲花。墓室东西两壁丁砖中满是挂杖（杖型器，头有环首，似环首刀）男侍与拱起双手的女侍。[12]从墓室后壁砖塔正视图来看，中部砖塔上方有一方形入口，两侧各站立两位侍者。从外形来看，应为挂杖男侍。类似的"持杖男侍+佛塔"图像同样出现于北朝后期陕西靖边八大梁墓（坐西朝东）。靖边八大梁墓北壁（左）图像从东到西分为三个部分，分别为持刀门吏、胡僧礼拜佛塔、佛塔飞仙（图6）。[13]墓中有众多胡人胡僧形象，墓主或为胡人商贩，信仰佛教。故此，家人延请工匠绘制"礼拜佛塔"图像，让墓主在幽冥世界得以崇佛礼拜。耐人寻味的是，相距甚远的建康与靖边，几乎同时兴起"佛塔+飞天+持（挂）杖人像"图像布局。二者之间应无图像粉本联系，但是，二者背后有着互通的持（挂）杖人像护持礼佛内涵。

汉水流域门卫图像变迁历程与建康地区略有差异，且呈现出较强地域特色。

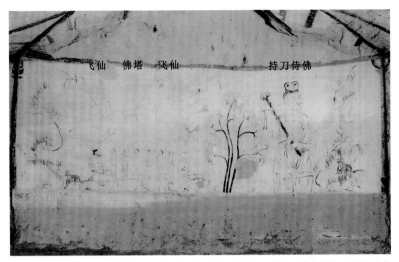

飞仙　佛塔　飞仙　　　　　　持刀侍佛

图6　陕西靖边八大梁墓北壁，采自陕西省考古研究等：《陕西靖边县统万城周边北朝仿木结构壁画墓发掘简报》，《考古与文物》2013年第3期，图版一

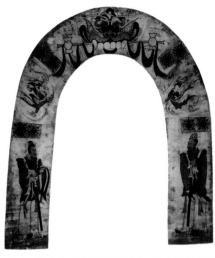

图7　河南邓县学庄墓门卫图，采自河南省文化局文物工作队：《邓县彩色画像砖墓》，文物出版社1958年版，第七页

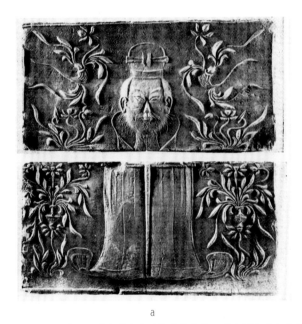

a

To Die with the Buddha

图8　a.河南邓县学庄墓室内砖柱拄杖人像，采自河南省文化局文物工作队：《邓县彩色画像砖墓》，图二十　b.施杰制作的墓室内部图像结构图，采自Jie Shi，"To Die with the Buddha: The Brick Pagoda and Its Role in the Xuezhuang Tomb in Early Medieval China," *T'oung Pao*, Vol. 100, 2014, Fasc. 4/5, Figure5

两晋之交，汉水流域的襄阳等地成为南北政权的角力场，该地墓葬装饰图像一度衰落，直至刘宋以降方才再度勃兴。[14]

就目前已知墓葬材料而言，汉水流域内，仅见河南邓县学庄墓刻画拄刀门卫图像。该墓墓主是来自三吴地区的高级军事将领。[15]该墓年代颇有争议，笔者认同韦正的看法，认为该墓年代不晚于南齐隆昌元年（494）。[16]考虑到襄阳在东晋以降一度萧条，墓葬匠作传统

一度中断，该墓门卫图像极有可能来自建康，也有可能来自三吴地区，经由往来建康—襄阳的官僚、贵族传入襄阳。

从图像角度入手，邓县学庄墓门卫分布于墓门券门两侧（图7），该门卫形象与小横山墓门卫略有异同，二者均戴小冠，穿裲裆，着高头履，拄仪刀，[17]差异之处在于，二者拄刀姿势与铠具形制不同。

实际上，邓县学庄墓甬道、墓室内

部的拄杖人像更加值得关注。甬道左右壁各四个砖柱，砖柱下边两组画像砖构成拄杖人像。墓室内左右两壁各有八个砖柱，每个砖柱底部都有一位拄杖人像。墓室后壁砖砌双塔，双塔底部各一个拄杖人像（图8a）。如此，邓县学庄墓甬道、墓室共有26位拄杖人像。对于这些拄杖人像，学界看法主要分为两类：一是墓室仪卫说，拄杖人像组成出行仪仗队，是世俗威仪的一部分。[18]二是礼佛护卫

图9 a.襄阳贾家冲M1侧面拄杖人像 b.襄阳贾家冲M1正面拄杖人像，采自襄阳市博物馆、襄阳市文物考古研究所、谷城县博物馆编：《天国之享：襄阳南朝画像砖艺术》，科学出版社2016年版，第161页、第127页

说，施杰（Jie Shi）认为，仪卫与墓室后壁双塔组成佛教礼仪空间，世俗仪卫转化为礼佛仪卫（图8b）。[19] 施杰的看法诚有卓识，但仍有未发之覆。这些拄杖人像的佛教因素究竟如何渗入士民认知？拄杖人像是否可用佛教因素全盘解释？这些问题均有待深究。

南朝中晚期，拄杖人像集中分布于湖北襄阳地区。各墓拄杖人像与邓县学庄墓拄杖人像均有相似之处，但在具体布局上又各具特色。如南朝中晚期襄阳贾家冲M1（坐西朝东）[20]，由封门墙、甬道、墓室构成，笔者根据简报，将相关图像题材与分布区域整理如下（花纹砖除外，括号内为画像砖数量）：

1.千秋（1）万岁（1）：南北两壁自下而上第12层丁砖。

2.双狮（2）：南北两壁自下而上第8层丁砖。

3.龙（2）：北壁第12层丁砖。

4.虎（2）：南壁第12层丁砖。

5.备出行图（2）：不详。

6.侍饮（3）：不详。

7.郭巨埋儿（3）：一块位于甬道北部，紧靠墓室第四砖柱中部。封门墙中的2块或为备用砖。

8.飞仙（I式3）：不详。

9.飞仙（II式1）：南北两壁第8层丁砖。

10.飞仙（III式42）：广布于甬道壁与砖柱中上部。

11.畏兽（2）：一块位于甬道北部第2砖柱下部，一块作为残砖砌于封门墙中。

12.变形怪兽（47）：广布于甬道壁与墓室横列砖中层。

13.I式供养人（38）：部分侧面拄刀。部分乱砖可能用于墓室后部或封门墙中。

14.II供养人（122）：不详。

15.侍女（3）：不详。

16.小佛像（19）：不详。

从统计情况来看，贾家冲M1的布局方式类似邓县学庄墓，但是更为零散。总体而言，贾家冲M1将墓室分为两层，墓室上部为千秋万岁（第8层）或龙虎（第12层），将其设计为天界。中部区域为世俗内容，如孝子图等。值得注意的是，从砖画数量来看，世俗图像（出行、孝子）数量较少，佛教图像占据主导地位。有两个细节也表现出该墓浓厚的佛教因素，一是该墓出土19块佛像砖，二是该墓千秋万岁置身于忍冬纹样中，迥异于南朝绝大部分千秋万岁图像。该墓拄杖人像大致分为两种类型，一是侧面拄杖（图9a），一是正面拄杖（图9b），二者服饰、姿态大致相同。侧面拄杖人像与邓县学庄墓拄刀门卫相似，正面拄杖人像与邓县学庄墓砖柱拄杖人像相近。与此同时，贾家冲M1拄杖人像四周装饰有忍冬，正面拄杖

人像脚下踏莲，佛教因素极为浓厚。[21] 从图像布局角度来看，贾家冲M1拄杖人像又与建康下游拄杖人像相近，均与礼佛侍女、净瓶等图像相间分布。这种布局应该是为了营造持莲、净瓶侍女、持杖侍卫共同礼佛的法事场景。故此，墓室就由藏灵之地转变为礼佛之所。

当建康帝陵拄刀守门将军图像渐次衰落，墓室内部拄杖人像就此勃兴。两种图像兴衰转换之际，余杭庙山墓显示出固有拄刀门卫与新兴拄杖人像的杂糅，图式过渡的线索由此凸显。与此同时，拄刀门卫图在邓县学庄墓昙花一现，归于沉寂。此后，汉水流域墓葬中拄杖人像迅速兴起。汉水流域拄杖人像与长江下游拄杖人像略有不同，表现出较强的地域特色。从中不难看出，汉水流域与长江下游拄杖人像的发展与地域文化相结合，表现出各具特色的地域样式。

三、持刀侍佛内涵的生成史

公元5世纪初，高句丽工匠营建了一座大型壁画墓——德兴里壁画墓（位于今朝鲜南浦市江西区德兴洞）。该墓后室供养七宝的场景中，有一处题记值得注意（中括号内文字由全虎兑增补）：

此二人持刀侍[卫]七宝□时[22]

这一题记透露出持刀人物在佛事活动中的护卫、侍卫功能。如此一来，德兴里壁画墓拄刀人物与南朝墓室中参与佛事活动的"拄杖人物"功能相似。但是，德兴里与建康、汉水流域分处东亚大陆南北两端，故此，两种拄刀人像之间应无粉本联系，贯穿两地墓葬的应是拄刀侍者背后的礼佛内涵。

细究汉末以来南方地域墓葬传统，

图 10　a.仪征胥浦 M93 堆塑罐，西晋，采自贺云翱等编：《佛教初传南方之路文物图录》，文物出版社 1993 年，图 92　b.江夏流芳墓持刀武士俑，东吴，采自武汉市博物馆、江夏区文物管理所：《江夏流芳东吴墓清理发掘报告》，《江汉考古》1998 年第 3 期，图九 -2、3、4

"持刀侍佛"人物形象在孙吴、西晋墓中已经出现。江苏仪征胥浦 M93（西晋）中出土一件堆塑罐。堆塑罐底层为束腰圆座，第二层环绕堆塑罐共有六个人像，这些人像右手持环首刀，左手上举（持物，何物不详）。第三层为四个佛龛与佛像（图 10a）。[23] 这件堆塑罐的佛教色彩明显，位于第二层的持刀侍卫应为护卫佛像而设。与此同时，在湖北、湖南等地也出现了类似的持刀人物俑具。如湖北江夏流芳墓（东吴）出土的手持环首刀，戴尖顶胡帽的武士俑（图 10b）；武汉黄陂滠口古墓（东吴）出土的戴后沿上卷尖顶帽，双手持刀于胸前的武士俑。以上几例陶俑的特点是"白毫相"和"胡人尖顶帽"，"白毫"是早期佛像的重要特征，胡人是汉代最早信仰与传播佛教的人群。[24] 因此，工匠在制作胡人俑时，有意将白毫这一特征放到胡人俑身上。这些俑具大多在墓葬中承担镇墓或仪仗职能，具有武力护卫性质。[25] 从持刀白毫胡人俑出发，回头审视江苏仪征胥浦 M93 堆塑罐的持环首刀人像。笔者认同朱浒的

推测，胡人或许作为雇佣兵而活跃于当地。与此同时，这些胡人又是汉代最早的佛教信仰者。[26] 故此，笔者认为，当工匠制作堆塑罐时，将持刀白毫胡人俑嫁接到堆塑罐上，塑造了持刀护卫诸佛的形象。可以确定的是，西晋时期就已经出现了持刀护佛的图像，而这种图像内涵又在高句丽地区的题记中得到证实。

西晋以降，此种胡俑在南朝墓葬中逐渐销声匿迹。因此，这种持刀俑具难以影响南朝中后期的墓葬图像。但是，南朝中后期墓室内部持杖人像多与礼佛因素有关，二者相隔数百年，却有着共通的佛教意蕴。

这种持刀侍佛人物形象在东晋、南朝早期墓葬中不再出现，却在南朝释氏辅教之书里渐次流行。如刘宋元嘉十九年（442）释道冏的经历（下划线为笔者所加）：

元嘉十九年，临川康王作镇广陵，请（道）冏供养……夜四更尽……有一长人，着平上帻，笈布裤褶，手把长刀，貌极雄异，捻香授道冏。道冏时不肯受，壁中沙门语云："冏公可为受香，以覆

护主人。"[27]

道冏在观世音斋集中所见佛陀，其身旁有一高大威武的持刀仪卫，着平上帻（小冠），执长刀。这种"沙门 + 佛陀 + 执刀仪卫"的图景，与余杭庙山墓、襄阳贾家冲墓等诸多墓葬砖画的总体组合大致相符。在上述文本中，执刀仪卫"捻香授道冏"，成为佛法护持主人的媒介。笔者进而注意到，南朝灵验故事中世俗仪卫的凸显并非个例。这种世俗仪卫大多出现于"游冥记"文本中。在早期游冥记中，对泰山府君的仪卫也略有提及，但大多一笔带过，如传为曹丕所作《列异传》（作者不明，应为魏晋时所作）提及蔡支游冥故事：

临淄蔡支者……至岱宗山下。见如城郭……见一官，仪卫甚严，具如太守。[28]

此处对泰山府君的仪卫描写仅是"仪卫甚严，具如太守"的笼统叙述。在刘宋刘义庆编著的《幽明录》中，对仪卫的描写越发详细。[29] 对府君、阎罗王仪卫与迎送死者护卫的描写在《冥祥记》中更加突出，如刘宋时僧规游冥经历：

永初元年（420）十二月五日，无病忽暴死，二日而苏愈。自说云：……见有五人，炳炬火，执信幡，迳来入屋……五人便以赤绳缚将去。行至一山，都无草木，土色坚黑……至三歧路。有一人，甚长壮，被铠执杖，问五人"有几人来？"[30]

僧规所见道路旁的披铠执杖卫士或为"道路将军"。有趣的是，僧规为武当寺僧，[31] 南朝镇墓文中迎送死者的"阡陌将军"集中出现于湖南、湖北地区。[32] 由此可见，这种披铠执杖的将军形象极有可能就是当地镇墓文中提及的"阡陌（道路）将军"，是当地民众中较为流行的冥界神祇。这种披铠执杖人

像的记载并非孤例，襄阳人陈安居在刘宋初年入冥返阳后，曾言及冥界迎送护卫情形"初有人若使者，将刀数十人，呼将去"。[33]

因此，魏晋以降至南朝中后期，游冥记文本中既有共同的"书写模式"，在仪卫、迎送护卫的形象叙述上又呈现出层累样貌。从简单的"仪卫甚盛"到细致描绘仪卫服饰，所持刀具，后世想象不断累积，冥界仪卫形象的认知日益饱满。由此，南朝中后期，持刀人物、披铠持杖人物成为大众认知中冥界的重要组成部分，部分持刀人物与佛教护持往生功能相联系；部分持杖人物流行于荆襄地区，成为迎送死者灵魂的重要使者。南朝墓葬中的拄杖人像，不仅受到佛教往生思想的刺激；在拄杖人像生成过程中，传统幽冥世界的认知也促使丧家选择拄杖人像作为墓室装饰。换言之，南朝士民将各种宗教因素融入墓葬图像之中，借此满足丧家或墓主自身死后需求。

结合上述讨论，文本与思想的互动投射到墓葬之中，对拄杖人物图像的流行起到推波助澜的作用。我们得以从中窥见拄杖人像丧葬内涵的生成历程。源自现实仪卫的拄杖人像在幽冥世界中渐次流行，拄杖人像图随之形成。拄杖人像的死后迎送职能与护持礼佛内涵交错往复，难分彼此。故此，丧家的信仰背景对拄杖人像的解读尤为重要。渴望往生佛国的丧家选择凸显拄杖人像持刀侍佛的功能，制作出"拄杖人像＋莲座""拄杖人像＋忍冬"等多种图像模式；遵循传统墓葬营建理念的丧家同样选择拄杖人像。但是，他们心中的拄杖人像脱胎于幽冥世界的认知，所以墓室拄杖人像也较为简洁，缺乏佛教装饰图像。这些拄杖人像就此成为死者前往冥界的护卫。佛

教文化的演进与普通民众的心声，两种不同背景下生成的持刀、拄杖人物形象渐次交融。拄杖人像丧葬内涵的生成提供了一个聚焦镜，让我们得以窥见千百年前中下层士民的诉求。

四、小结

齐梁之际，直阁将军图像传入余杭，余杭小横山墓群中随之出现拄刀门卫图像。余杭小横山墓中的拄刀门卫图像在砖砌规模上低于建康帝陵门卫，在门卫图式上与建康直阁将军略有差异，呈现出大同小异的特点。从建康帝陵到小横山墓群，门卫图像在传播中被逐步改造，以此适应墓主身份等级与丧葬需求。门卫图像的墓葬功能也随之变化，形成护持往生与守护墓室双重功能。这一功能在余杭庙山墓中得到进一步发展。

与此同时，南朝墓室拄杖人像逐渐增加，广布于建康周边与汉水流域。汉水流域墓葬中的拄刀门卫仅在河南邓县学庄墓昙花一现，取而代之的是墓室内的拄杖人像。有趣的是，各地拄杖图像各有差异，却又遵循基本图式（小冠、拄杖），暗示了他们之间共通的人物形象来源与思想内涵。但是，这种"持刀侍佛"内涵的生成并非直线演进，而是波浪发展。通过梳理南朝游冥记文本，我们得以看到冥界想象中披铠执杖道路将军、执刀仪卫渐次形成；另一方面，拄杖人像受到各地地域文化的影响，呈现出地域特色。在冥界执刀仪卫、礼佛仪卫、地域文化传统三条线索的交织中，各地拄杖人像方才逐步形成。

作者简介
白炳权（1996—），男，中山大学历史学系博士研究生，研究方向：中古墓葬制度与文化。

注释
[1] 张学锋率先指出"将军"应作为建康门卫图像的统称，"直阁将军"则专用于帝王级别墓葬。参看南京市博物馆总馆、南京市考古研究所：《南朝真迹——南京新出土南朝砖印壁画墓与砖文精选》，江苏凤凰美术出版社2016年版，第11页。近年来，该说法得到普遍认可，见左骏、张长东：《模印拼砌砖画与南朝帝陵墓室空间营造——以丹阳鹤仙坳大墓为中心》，《故宫博物院院刊》2019年第7期。王姝对建康、襄阳门卫图像进行细致比对，指出"披甲拄刀武士"属于南朝前中期帝陵王侯大墓系统，襄樊等地"穿裲裆挂刀武士"属于南朝中后期长江中游地域新传统。见王姝：《画像的传播——余杭小横山东晋南朝砖画墓研究》，中央美术学院硕士论文2018年，第30-66页。
[2] 左骏、张长东：《模印拼砌砖画与南朝帝陵墓室空间营造——以丹阳鹤仙坳大墓为中心》，第46-47页。耿朔对南京狮子冲M1、2门卫图像进行了复原，见耿朔：《层累的图像：拼砌砖画与南朝艺术》，人民美术出版社2020年版，第78-83页。
[3] 本文论及墓室壁画的方向，均从墓主视角出发，以身处墓内，朝向墓门的方向来确定。如江苏丹阳金家村墓坐北朝南，甬道西壁为右壁，甬道东壁为左壁，依次类推。
[4] 杭州市考古研究所、余杭博物馆：《余杭小横山东晋南朝墓》，文物出版社2013年版，第71-80页。
[5] 为了便于观察墓葬图像配置，复原图的制作以观者视野切入，从墓门向内看。考古简报、报告中没有明确图像位置的砖画，笔者一律进行模糊处理，在复原图中标出大致位置（如东西壁）；具有明确位置的砖画，笔者通过分层的方法进行标注。
[6] 余杭小横山M1出土了大幅龙虎图，大多数学者认为小横山M1图像粉本来自建康。考虑到小横山墓群的家族墓属性，建康帝陵壁画的其余粉本（如门卫图像）也有可能传入，并被同一家族族人接受，出产于同一工匠作坊。参看刘卫鹏：《余杭小横山南朝画像砖M1分析》，《东方博物》2014年第2期。
[7] 杭州市考古文物研究所：《浙江省余杭南朝画像砖墓清理简报》，《东南文化》1992年第3、4期合刊。
[8] 吴桂兵：《中古丧葬礼俗中佛教因素演变的考古学研究》，科学出版社2019年版，第190页。

[9] 王国良：《冥祥记研究》，文史哲出版社 1999 年版，第 192 页。

[10] 南京市博物馆：《南京市江宁区胡村南朝墓》，《考古》2008 年第 6 期。

[11] 韦正：《试谈南朝墓葬中的佛教因素》，《东南文化》2010 年第 3 期。

[12] 简报没有披露各砖块的具体数量，从已知信息看，男侍（拄杖）、女侍砖最多，分布面积最广。

[13] 陕西省考古研究所等：《陕西靖边县统万城周边北朝仿木结构壁画墓发掘简报》，《考古与文物》2013 年第 3 期。

[14] 魏晋时期襄阳墓葬数量较多且时代连续，两晋之际出现断层。见韦正：《襄阳地区汉末魏晋墓葬初探》，载北京大学中国考古学研究中心编：《古代文明》，文物出版社 2010 年版，第 204-219 页。

[15] 李梅田：《西曲歌与文康舞：邓县南朝画像砖墓乐舞图新释》，《故宫博物院院刊》2016 年第 4 期。

[16] 有关争议与讨论，见韦正：《汉水中游三座南朝画像砖墓的初步研究》，载韦正：《将毋同：魏晋南北朝图像与历史》，上海古籍出版社 2019 年版，第 97-102 页。

[17] 河南省文化局文物工作队：《邓县彩色画像砖墓》，文物出版社 1958 年版，第 1-5 页。

[18] 李梅田：《西曲歌与文康舞：邓县南朝画像砖墓乐舞图新释》，第 84 页。

[19] Jie Shi, "To Die with the Buddha: The Brick Pagoda and Its Role in the Xuezhuang Tomb in Early Medieval China," *T'oung Pao*, Vol. 100, Fasc. 4/5 (2014), pp. 363-403.

[20] 襄樊市文物管理处：《襄阳贾家冲画像砖墓》，《江汉考古》1986 年第 1 期。

[21] 简报与图录均将其称作供养人像。笔者认为，从图像职能与表征入手，将其称作"持刀侍佛"拄杖人像更为妥当。

[22] 见（韩）全虎兑，潘博星：《德兴里壁画墓》，《地域文化研究》2017 年第 2 期。

[23] 胥浦六朝墓发掘队：《扬州胥浦六朝墓》，《考古学报》1988 年第 2 期。

[24] 吴桂兵：《白毫相俑与长江流域佛教早期传播》，《东南文化》2003 年第 3 期。

[25] 朱浒：《六朝胡俑的图像学研究》，《中国美术研究》2015 年第 1 期。

[26] 朱浒：《六朝胡俑的图像学研究》，第 58 页。

[27] 王国良：《冥祥记研究》，第 207 页。

[28] 鲁迅：《古小说钩沉》，载鲁迅先生纪念委员会：《鲁迅全集》第八卷，人民文学出版社 1972 年版，第 376 页、第 259 页。

[29] 如《幽明录》中的"赵泰""康阿得"等条。见（南朝宋）刘义庆撰，郑晚晴辑注：《幽明录》，文化艺术出版社 1988 年版，第 171-172、179-181 页。

[30] 王国良：《冥祥记研究》，第 167 页。

[31] 今湖北省均县北，见王国良：《冥祥记研究》，第 169 页，注 1。

[32] 鲁西奇：《中国古代买地券研究》，厦门大学出版社 2014 年版，第 108-135 页。有关南朝"道路将军"的研究，见蒋天颖：《余杭小横山南朝墓左右将军考》，《中国国家博物馆馆刊》2020 年第 2 期。

[33] 王国良：《冥祥记研究》，第 162 页。

（栏目编辑　朱浒）

汉画像人兽搏斗图像的类型及意义

呼志远

（河南艺术职业学院艺术设计学院，郑州，451464）

汉画中的"人兽搏斗"图像为汉代乐舞表演"角抵戏"。角抵戏从殷商时期的"步卒之武"转变为汉代"娱乐百戏"。根据图像中搏斗双方呈现"人与虎相搏""人与牛、熊相搏"等不同类型，其中"人虎搏斗"为"东海黄公"，"人与牛、熊相搏"为"蚩尤戏"，另存在两种戏剧的融合。汉代墓葬中的"人兽搏斗"图像具有祭祀、驱疫与引导升天等多种功能。

【关键词】人兽搏斗　角抵戏　图像学

汉代画像石中"人兽搏斗"图像广泛分布，诸多学者对此进行解释。有学者认为是"狩猎图"。[1]分别为祭祀与军事活动的狩猎、享乐为目的的狩猎、以获取食物的狩猎与被动的狩猎等。孙世文先生对于汉画中的角抵戏进行考查，将汉画中的角抵戏分为三类，第一为"象人"与兽斗，人与兽斗，"象人"与"象人"斗。[2]此观点将"人兽搏斗"认定为"角抵戏"颇有道理。还有诸多学者与孙先生相似的观点，仅分类不同。笔者同意汉画中的"人兽搏斗"图像为"角抵戏"，但因"人"与"兽"等搭配不同，可能为"角抵戏"不同情节。此外学界尚未对墓葬中"人兽搏斗"图像含义有过专题研究。笔者拟本文对于"人兽搏斗"的搭配进行分类研究，欲对"人兽搏斗"图像在墓葬中图像学含义进行解释。不足之处还请请教。

一、"人兽搏斗"图像的地区分布

汉画像中的"人兽搏斗"图像发现较多，分布较广。目前通过检索发现"人兽搏斗"的图像分布在河南、陕北、徐州与山东等地区，由此可见在汉代时期已有广泛社会基础。因此，笔者希望在较为全面掌握该材料基础之上，对于该题材进行图像学解释。

（一）河南地区的"人兽搏斗图"

河南地区"人兽搏斗"图像分布较多，笔者选取典型的图像进行说明。

第一例征集于河南南阳（图1），图像左面刻画一人，头戴高冠，右手摸右方兽角，该兽头头生一角，作向前奔跑状，背部生翼，尾部呈三方分开状。图像右方刻一兽，惜残缺。下方似山峦物。

第二例征集于河南南阳（图2），

图像上左面刻一凶猛虎，与上图一样，同样做奔跑状，口大张，右方刻一人，跨步头戴面具，双手呈张开状，手执物不可分清。

第三例征集于河南南阳（图3），图像左面刻一人，头戴双耳面具，双手作搏斗状，左手握右方牛的一角，右手作握拳状。右方一牛，一蹄弯曲腾空，三蹄落地，牛向左方冲去，尾巴上甩。右方刻一熊，身体弯曲，尾巴上扬张口吐舌，嘴巴微张咬向前腿。右方刻画有一虎向左方飞奔，嘴巴张开，尾巴上翘。

第四例征集于河南南阳市（图4），图像依次画了一熊，身体呈向左方倾斜，双爪张开，下方双爪落地，臀部有细小尾巴。中间画一人，头戴花冠，该冠中间呈圆形，双手张开，右手握一右方牛角，左手推左方熊，双腿作跨状。右方一牛，向左方飞奔而来，刻画三蹄，

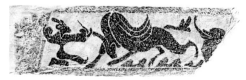

图1　人兽搏斗图，采自牛天伟、王清建、凌皆兵：《中国南阳汉画像石大全·第8卷》，大象出版社2015年版，第5页

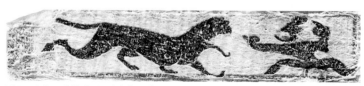

图2　人兽画像搏斗图，采自牛天伟、王清建、凌皆兵：《中国南阳汉石大全·第8卷》，第6页

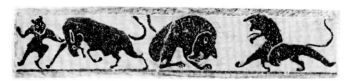

图3　人兽搏斗图，采自牛天伟、王清建、凌皆兵：《中国南阳汉画像石大全·第8卷》，第6页

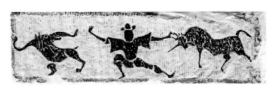

图4　人兽搏斗图，采自牛天伟、王清建、凌皆兵：《中国南阳汉画像石大全·第8卷》，第8页

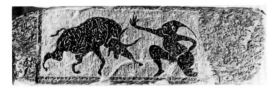

图5　人兽搏斗图，采自牛天伟、王清建、凌皆兵：《中国南阳汉画像石大全·第8卷》，第10页

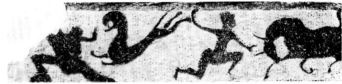

图6　人兽搏斗图，采自牛天伟、王清建、凌皆兵：《中国南阳汉画像石大全·第8卷》，第12页。

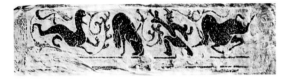

图7　人兽搏斗图，采自牛天伟、王清建、凌皆兵：《中国南阳汉画像石大全·第8卷》，第13页

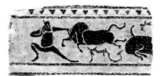

图8　人兽搏斗图，采自牛天伟、王清建、凌皆兵：《中国南阳汉画像石大全·第8卷》，第14页

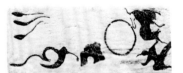

图9　朱雀·衔环·人兽搏斗图，采自牛天伟、王清建、凌皆兵：《中国南阳汉画像石大全·第8卷》，第15页

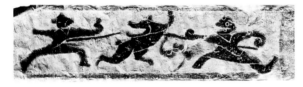

图10　人兽搏斗图，采自牛天伟、王清建、凌皆兵：《中国南阳汉画像石大全·第8卷》，第16页

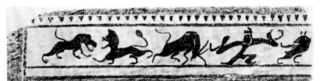

图11　人兽搏斗图，采自牛天伟、王清建、凌皆兵：《中国南阳汉画像石大全·第8卷》，第17页

后蹄抬起，身体呈现"S"状，头部生双角。整体以人物成对称图形。

第五例：征集于河南南阳棉花库工地（图5），左方刻画一牛，三蹄，牛背部隆起孔武有力，右方刻画一人，头戴尖帽似胡人，双腿作跨状，一手伸向牛角，一手放于腰间。

第六例：征集于南阳一中健康路附近（图6），图像共二人二兽，左方一人，头部残缺，双手张开，一手推向右方一虎，双腿作跨状。一虎，作飞奔状，与左方人向斗，嘴巴微张，后腿腾空，身体呈现"C"状。右方一人面向右，腿部与双手都打开，一手欲摸右方牛角。腿部向左方发力。右方一牛，低头向左方人前进。

第七例：征集于南阳市汉画馆后窑

厂（图7），左刻一虎，嘴巴张开，呈奔跑状，尾巴后翘，整体向右前进。右一熊，头低身缩作夹尾状。右一人，弓步伸壁作击打状，拳头可见。右有一牛，头顶锋利双角，奋力向左与人相搏。整副图像虎、熊、人与牛，皆绘云气纹。

第八例：征集于南阳市（图8），左一人，腿部做跨状，一手作击打状，一手似摸脸。右方一牛，背部隆起，向左作飞奔状，四蹄腾空。右方一兽，只可见尾，头部残缺，较为可惜。整体绘云气纹。上方还有三角纹。

第九例：征集于南阳（图9），图像上方一凤鸟，华冠上竖。中部有一辅首衔环，部分漫漶不清。下方刻一人一牛。左方一人作跨步伸臂状，手臂呈击打状，一手放于牛角上，右方一牛，

低头与左方相搏，一蹄腾空，尾巴上翘，三蹄落地，背部隆起，身体弯曲。

第十例：征集于南阳（图10），刻画两人、一熊。左方一人头戴面具，似"熊"状，头部有凸起双耳，跨步伸臂，一手持长矛，欲刺右方。中间一"熊"，惊吓伸臂。右方一人面左，头戴面具，长袍弓步，手持长矛刺向左。

第十一例：征集于南阳魁星楼（图11），此拓片曾被鲁迅先生收藏。左方一虎，头低嘴巴张开，身体向右，尾巴上翘。右方一狮与之相搏斗，狮子嘴巴张开，头部昂起，向左。尾巴上翘。右方一牛，低头双角上竖，尾巴上竖，向左做奔跑状。右一人，双臂张开，腿部跨步，与两兽相斗。右方还有一熊，受到惊吓，欲逃走回首望。

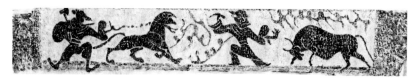

图12　人兽搏斗图，采自牛天伟、王清建、凌皆兵：《中国南阳汉画像石大全·第8卷》，第74-75页

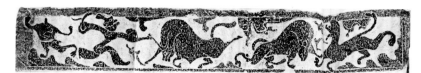

图13　人兽搏斗图，采自牛天伟、王清建、凌皆兵：《中国南阳汉画像石大全·第8卷》，第23页

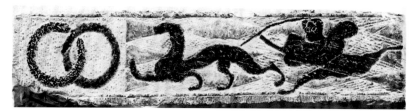

图14　人兽搏斗图，采自牛天伟、王清建、凌皆兵：《中国南阳汉画像石大全·第8卷》，第24页

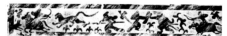

图15　米脂官庄1971年M1"人兽搏斗图"，采自康兰英主编：《汉画总录1》，广西师范大学出版社2012年，第57页

图16　米脂官庄1971年M2"人兽搏斗图"，采自康兰英主编：《汉画总录1》，第69页

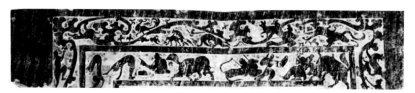

图17　绥德黄家塔M7横楣石"人兽搏斗图"，采自康兰英、朱青生主编：《汉画总录7》，广西师范大学出版社2012年，第110页

图18　绥德黄家塔M7门槛石"人兽搏斗"，采自康兰英、朱青生主编：《汉画总录7》，第135页

图19　绥德黄家塔M7横楣石，采自康兰英、朱青生主编：《汉画总录7》，第124页

第十二例：征集于南阳市（图12），该图呈现两对"人兽搏斗"，左一人跨步双臂打开，一手持钺，一手牵绳栓虎，右方一虎，嘴张开，三足着地，向右前行做逃跑状。右方同样存在一幅"人兽搏斗"图像，一人头戴面具，弓步挥臂，一手持"牛角弯刀"，一手打开，右方一牛背部隆起，头低作相抵状，图像上绘满云气纹。

第十三例：征集于南阳市（图13）。图像上左方一熊，双臂张开，欲向左方躲去。右方一人，头戴武冠，双臂张开，右手握一牛角，左手呈打击状。右方一牛，头低背部隆起，三蹄落地，一蹄腾空，尾巴上翘。右方有一牛虎斗。整副图像下方有山峦。

第十四例：征集于南阳市（图14），左方两相交环。右方一虎，嘴巴张开，身体呈现"S"状，似向左方逃走，

右方一人，手持长矛，双臂打开，腿部呈奔跑状。

（二）陕北地区的"人兽搏斗"图像

陕北地区"人兽搏斗"的图像共发现5副，其中有三副在画像石的横额上面。

第一石1971年出土于陕北米脂官庄M1（图15），该石属于横楣石内栏，长卷式横构图，左方刻一飞鸟、动物，一马向左呈奔跑状，马上一人向右，拉弓欲蛇右方一虎。右方一虎，向左做奔跑状，尾巴呈"S"状，右方一人呈跨步手持长矛，与左方虎相搏。右方一飞鸟。右画一人手持盾牌，弓步与熊相斗，右方一人拉弓坐于动物之上。图像上空白地方绘有植物，飞鸟，此有填充画面的作用。

第二石为1971年出土于陕北米脂高庄M2的横额石之上（图16），图像主体分为上下两层，上方有植物纹贯穿上方，中间有动物奔跑，十分丰富。下方左方有一人头发高髻弓步手持盾，与右方一虎相搏斗，该虎低头嘴巴张开，长尾，向左做奔跑状。右方一人左膝被一兽按住，右手持斧，左手拉兽尾，右腿置于地上，右方有一兽似虎，嘴巴张开作撕咬状，虎下还有一怪兽。右方一人弓步拉弓，右方有一兽。整幅图像饱满，空白地方绘满飞鸟。

第三石为绥德黄家塔M7的横楣石（图17），图像分为上下两层，上方用植物贯穿整个画面，中间有各种动物。图像右方有一人头发高髻弓步手持长矛，长矛刺向右方一兽，该兽前腿跃起，尾巴呈现"S"状。下层中间有一牛背部隆起，前方一人手持弓，欲射杀此牛。右一人弓步手持盾。右方还有"人兽搏斗图"，该人手持"牛角弯刀"，两人构成"二人斗兽"图，右方人一手

图20　七力士图，采自汤池：《中国画像石全集·第4卷》，山东美术出版社、河南美术出版社2000年版，图四四

图21　滕州官桥镇后掌大村"人兽搏斗图"

按住"牛角"，一手举刀。该牛背部呈隆起状，尾巴上竖。

第四石为绥德黄家塔M7门槛石（图18），该石同样分为上下两层。上层同样植物藤蔓贯穿整图，中间还有各种动物。下层有两幅"人兽搏斗"，左方一人手持长剑与熊相搏斗，膝盖被怪兽咬住，右方有一鹿用角相抵，左面一熊与之搏斗。右面还有一"人兽搏斗"，该人一手持牛角刀，一手按住牛角。牛向左与之相抵，右面还有一虎。

第五石同样出土于绥德黄家塔M7的横楣石（图19），图像采用上下两层的构图，上方同样用植物藤蔓贯穿，各种动物绘于其中。下层右方，一人手持长矛与左面兽相搏斗，腿部被右方猛虎咬住跪地。猛虎撕咬左方一人腿，尾巴被后面一人拉住。另外有其他动物分布在"人兽搏斗图"左面。

（三）徐州与山东地区的"人兽搏斗图"

徐州地区的"人兽搏斗"的图像只发现一例（图20），徐州洪楼祠堂"七力士"图，左方有两人与虎搏斗，一人手中持剑，右一人驯服虎，呈现"持剑图、驯虎图、拔树图、背牛图、扛鼎图、抱鹿图、捧壶图。"[3]根据形制可知此为祠堂山墙构件。

山东地区的"人兽搏斗"图像：第一例，发现于滕州官桥镇后掌大村，滕州汉画馆藏。（图21）图像氛围三层上方有一"人兽搏斗"图，左有一人头戴"牛角"装饰，手持环首刀，两边双

人皆弓步，手持物与之相搏。右方一人骑于马上，手持剑驯服一只虎。右方一人手拔树。上层右方还有"孔子见老子"等故事情节。相较于河南与陕北地区，山东与徐州地区的"人兽搏斗"图故事丰富。

第二例，邹城市北宿镇南落陵村出土（图22），画面共分为三格，中间一格为"人兽搏斗"图，图像上为二兽一人，其中一人手持长矛，右下一牛，左上一虎。

通过上述我们发现"人兽搏斗"图像的搏斗分为"虎""熊""牛""狮"与独角兽等怪兽，人手持"刀""长矛"与"弓"等武器。笔者认为因搏斗的对象不同，具有不同的解释。

二、融合与交汇：汉代"人兽搏斗"图多重解释

（一）角抵戏的发展与"搏斗"

"角抵戏"就是表现为汉画像中的"搏斗"的图式。角抵戏源于商周时期礼乐制度，并成为其中"步卒之武"而被演习。《礼记·月令》载，"春治兵，夏茇舍，秋振旅，冬大阅。"[4]而其中最为重要的就是"冬之阅"，天子常常命令习"步卒之武"。清代孙希旦认为"角力，角击刺之技勇。习射御以讲车乘之武，角力以讲步卒之武。"[5]就是《周礼》里面的"冬大阅"的"步卒之武"。角力含有步卒比武的意思。因此成为周朝冬阅的礼制。角力、御

图22　邹城市北宿镇南落陵村出土"人兽搏斗图"，采自汤池：《中国画像石全集·第2卷》，山东美术出版社、河南美术出版社2000年版，图七六

射作为古代士兵的必备技能常在冬日进行操练，成为军事训练的要素之一。

商周时期的"冬阅礼制"在战汉时期转向了娱乐百戏。战国时期诸侯对天子僭越，使得此制度下行被民间熟悉。"角抵"一词最早出现于秦朝。秦人历来具有尚武诉求。先祖为周王驾马御车，与西戎狄争夺疆土，崇尚武力非可厚非。秦始皇统一中国将此种礼制作为阅军的仪式之一。《文献通考》载："秦始皇……讲武之礼罢，为角抵。"另一方面为礼制转向娱乐性质有关。《史记·李斯列传》载："是时二世在甘泉，方作角抵优俳之观。"[6]优、俳与倡有相同的含义，《韩非子·难三》："俳优侏儒，固入主之所与燕也。"[7]《汉书·灌夫传》："所爱倡优、巧匠之属。"颜师古注："倡，乐人也；优，谐戏者也。"[8]优、俳侧重戏剧与说笑的匠人。《史记·李斯列传》所载关于"角抵"。应劭释曰："战国之时，稍增讲武之礼，以为戏乐，用相夸示，而秦更名曰角抵。角者，角材也。抵者，

图 23　秦代漆绘木梳"人物搏斗"（湖北江陵凤凰山出土）

相抵触也。"文颖曰："案：秦名此乐为角抵，两两相当，角力角伎艺射御，故曰角抵也。"[9]20世纪70年代在湖北江陵出土的一件秦代漆绘木梳（图23），上面绘三人赤裸上身，其中有两人互相搏斗。该图式出现于日常所用器具之上，显示出超脱礼制束缚转向娱乐性质。

汉代时期"搏斗"的角抵戏到武帝时期才开始重新兴起。张骞出使西域沟通了西域诸国的交流，元封三年春西域各国云集于长安。汉武帝通过展示奇珍异宝等方式宣扬国威，"角抵戏"成为宣扬国威的一种方式。山东临沂金雀山9号墓西汉墓出土帛画上方人物"角抵"场面。[10]此时的"角抵戏"搏斗的对象已经不限于"人与人"。更多奇禽异兽逐渐加入这个行列。《史记》载："于是大觳抵，出奇戏诸怪物。"[11]"角抵"与"觳抵"大致相同，此可见于《汉书·张骞李广列传》。为观赏此娱乐活动，汉武帝时期还设置了专属场所。"京师民观角抵于上林平乐馆。"[12]平乐观（馆）是汉代皇家一种集观赏、百戏、讲武、会客等功能为一体的大型游乐建筑。[13]东汉定都洛阳以后在都城西门外同样设置平乐观。

《史记》与《汉书·张骞李广列传》都提到了"出奇戏诸怪物"。熊、虎、牛、狮、独角兽等"兽"被称为"怪物"。上文通过图像梳理发现，除了怪物之别

以外，所"戏"之人存在是否佩戴面具之分，手中所持之物也有区别。根据《西京赋》等记录，汉代百戏表演的中有很多"角抵"情节。故汉画的"人兽搏斗"因"人兽"搭配，为"角抵戏"中不同的情节表演。

通过文献检索我们会发现，"角抵戏"在文献生成过程中存在两种写法。其一：觳抵。见于《史记》，前文已引。其二：角抵。见于《汉书·张骞李广列传》载："大角氏，出奇戏诸怪物。"可见《史记》所载"觳抵"在《汉书》中被"角抵"替代。"觳"，《说文解字》载："一曰射具。"上文所说，角力角伎艺射御，故曰角抵也。"角抵"就具备"射御"的功能。陕北米脂官庄M1横楣石内栏、陕北米脂高庄M2的横额石与绥德黄家塔M7的横楣石等画像石，在"人兽搏斗"的"角抵戏"旁边还都分布着骑马手拉弓箭者。佐证了陕北"人兽搏斗画像石"为"角抵戏"外，此外亦可说明"骑马手拉弓箭"的"射御"在"角抵戏"的完整性。

（二）融合："人兽搏斗"与"角抵戏"

汉代的"角抵戏"实际上为"双方相抵"为核心，形式多样戏剧表演。相抵双方因不同的角色，或为不同角抵戏剧情节。

1. 人虎相搏

汉代"人"与"虎"相搏的戏剧，为角抵戏中的"东海黄公"桥段。"东海黄公"在秦朝末年出现，先出现于东海后在三辅发展。葛洪的《西京杂记》载："三辅人俗用以为戏，汉帝亦取以为角抵之戏焉。"[14]这种戏剧在汉武帝时期成为角抵戏的表演曲目之一。该戏剧形成了以"东海黄公"为角抵核心戏剧之一。

东汉张衡《西京赋》记载了东海黄

公制服白虎的故事。"东海黄公，赤刀粤祝。冀厌白虎，卒不能救。挟邪作蛊，于是不售。"[15]此故事在葛洪《西京杂记》中有了更为详细的叙述。形成了"立兴云雾，坐成山河"的情节，具有很强的戏剧效果。河南地区与徐州地区的"人虎"搏斗的图像可能就是"东海黄公"的戏剧表演。

2. 人与牛、熊相搏

汉代"人"与"牛""熊"相搏，为角抵戏中的"蚩尤戏"的表现。蚩尤戏现存最早的任昉《述异记》载："有蚩尤神，俗云：人身牛蹄，四月六手。今翼州人提掘地得髑髅如铜铁者，即蚩尤之骨也。今有蚩尤齿，长二寸，坚不可碎。秦汉间说蚩尤氏耳鬓如剑戟，头有角，与轩辕斗，以角抵人，人不能向。今冀州有乐名蚩尤戏，其民两两三三，头戴牛角而相抵。汉造角抵戏，盖其遗制也。"[16]据文献记载，让我们清晰知道秦汉时期的"蚩尤戏"中蚩尤以头有角，用角抵人的形象。绥德黄家塔M7横楣石等多处地方看到的"以角抵人"的形象就是汉代表现的"蚩尤戏"。

汉时"蚩尤戏"中的蚩尤，除被当作"角抵戏"的表现情节之一。还被当作祭祀的对象，蚩尤常作为战神形象出现，《史记·封禅书》云："于是始皇遂东游海上，行礼祠名山大川及八神……三曰兵主，祠蚩尤。"[17]这种祭祀行为被当作一种仪式，被称为"蚩尤祭"。凭借"蚩尤祭"的表演性质常与"角抵戏"的遗存"蚩尤戏"，常被当作相同之物。实际上在"蚩尤戏"的"以角抵人"的"蚩尤戏"与所说的"蚩尤祭"都具有相同的含义。汉代进行对蚩尤进行祭祀主要是将蚩尤当作战神来祭祀，汉高祖起兵之时祭祀蚩尤以祈求福祥。《史记·高祖本纪》载"祠黄帝，祭蚩尤于沛庭。"　应劭曰

"蚩尤好五兵，故祠祭之求福祥也。"[18] 蚩尤被作战神，但在角抵戏中的"蚩尤戏"中尚未表现"武器"的形象，说明"蚩尤戏"在表现蚩尤的过程中，削弱了其战神象征含义。

另外我们常看到在河南南阳地区的发现的"人牛"相搏斗旁边还有一个"熊"形象也同时参与了这种情节表演。熊与蚩尤存在关联。蚩尤与黄帝战于涿鹿，蚩尤后失败融入了黄帝部落。熊作为黄帝部落的图腾。"禹治鸿水，通轩辕山，化为熊。"[19]《述异记》载："秦汉间说蚩尤氏耳鬓如剑戟，头有角，与轩辕斗。"轩辕就是指的黄帝，《史记·五帝本纪》载："黄帝者，少典之子，姓公孙，名轩辕。"[20]"角抵戏"的表现的"轩辕"用"熊"的形象，表现为"黄帝战蚩尤"故事情节。

南阳地区汉画像中还有独角兽与人搏斗的图像。这种独角兽亦可见于内蒙古凤凰山汉墓壁画，其中有一幅位于凤凰山墓室后壁山方，其中有一独角兽与熊状人相抵，马利清认为该独角兽为"兕"，[21]笔者同意此说。兕，《抱朴子》载："兕之角也。"尔雅释兽："兕，似牛。"《山海经》中载："其状如牛，苍黑，一角。"[22]这种称作"兕"的动物其实就是汉代的犀牛。这种独角兽的表现实际上就是角抵戏中"蚩尤戏"情节表现的衍生物。

3. "蚩尤戏"与"东海黄公"等角抵戏融合

在对图像材料的整理，笔者发现"人虎"搏斗、人与牛、熊搏斗的图像共存在一个图像上。这种多可见于南阳地区（图3、图4、图7）与绥德黄家塔 M7 等石都可见多种情况同时出现。这两个独立情节在绥德黄家塔 M7 门槛石（图18）同时出现。右方可见一人手持牛角刀与牛相抵，此应为"蚩尤戏"中核心

情节。但后方可见一虎，似乎人与牛相抵表演结束，人与虎表演继续。南阳市汉画馆后窑厂（图7）与征集于河南南阳（图3）在"蚩尤戏"核心元素的"人""牛""熊"等核心元素后方同样也可称作"东海黄公"与"蚩尤戏"等融合。"人兽搏斗"的图像中（图2、图8、图10、图12），还有"人戴面具"的人被称作"象人"。汉代的"象人"戴人物或动物的面具进行表演，供人取笑娱乐，此与我们上文谈到了倡优相似。山东沂南汉墓北寨山汉墓，上有著名的百戏表演图像，其中就有龙、鱼与大雀，有学者认为"龙"是由马装扮，鱼与大雀由"象人"装扮。[23]

通过上文分析可知，"角抵戏"实际上融合了多种表现的形式，除本文研究"人兽搏斗"的图像外，汉画像中的"人与人搏斗""兽与兽搏斗"都是"角抵戏"表现。汉代"角抵戏"在不断的发展中成为较为盛大狂欢。《汉书·武帝传》载："三年春，作角抵戏，三百里内皆观。""夏，京师民观角抵于上林平乐观。""角抵戏"的观众非宫廷逐渐下移到民间，观看人数众多。"角抵戏"中出现了"胡人"形象，加入了外来的元素。例如河南唐河新莽天凤五年汉郁平大尹冯君孺人墓[24]、河南方城东关东汉墓[25]与山东沂南汉墓中室东壁横额[26]上方都有胡人与手搏斗的图像与文献中记载的。扬雄《长杨赋序》记载了："纵禽兽其中，令胡人手搏之，自取其获。上亲临观焉。"[27]可见"角抵戏"已经逐渐综合化了。东汉李尤作《平乐观赋》中有"戏车""高橦""扛鼎""鱼龙曼延"等表演项目。东汉时期出现"百戏"这一个词，《后汉书》："乙酉，罢鱼龙曼延百戏。"[28]风靡于汉时的百戏，包含了"角抵戏"的一项综合类表演项目。此时的"角抵戏"与百戏为

同物异名，成为秦汉时期中国戏剧的代表性总称。[29]

三、汉画"人兽搏斗"图在墓葬中的意义

汉画像中的大量的"人兽搏斗"的图像在墓葬中有其特殊的含义。墓葬中的"图像"的含义因其所在的位置具有不同的功能。南阳地区的画像石因大都为征集，尚无法回到"原境"。陕西地区出土的五块"人兽搏斗"的画像石，其中有 3 块分布于墓室的横额石，位于墓葬上方。类似于此种结构还可见于徐州地区的祠堂山墙，内蒙古凤凰山墓室后壁山方等等，总之此类图像在结构中位于整体空间的上部。巫鸿先生中将祠堂画像从上到下分为"天上征兆""神仙世界"和"人类历史"三个层次，分别对应祠堂的屋顶、山墙和墙壁。[30]实际上画像在墓室位置具有同样含义。

"角抵戏"自商周时期逐渐从"步卒之武"转向汉时娱乐"百戏"，其含义发生了一定意义上的转变。"祭祀"相关的含义却一直存在。"角抵戏"中重要情节"蚩尤戏"，就与"蚩尤祭"的有关，"蚩尤祭"实际祭祀"蚩尤"祈求获得"兵主"的庇护。汉代"角抵戏"作为汉代时期重要的戏剧表演之一，本身就具有祭祀功能。"戏"与乐舞有关，周朝礼制完善，形成了持羽吹籥的文舞与手执斧盾的武舞。自殷商始形成了用武舞祭祀的传统。[31]刘师培先生同样认为"戏"起源于祭祀乐舞。[32]《周礼·春官宗伯·大司乐》中记载了乐舞祭祀的传统，"天神""地示""山川"与先祖都成了祭祀的对象。徐州地区的出土的"人兽搏斗"的图像，朱存明先生认为其体现了祭祀功能，其中每个图像元素都与汉代祭祀有密不可分的关系。[33]

汉代设置"太乐",负责掌管宗庙祭祀乐舞。《后汉书·百官志二》载:"大予乐令一人,六百石。本注曰:'掌伎乐,凡国祭祀,掌请奏乐,及大飨用乐,掌其陈序。'"[34]由此看出汉画像中的"人兽搏斗"的"角抵戏",在汉代是具有祭祀功能的。但与周朝礼制相比,汉时更多表现为娱乐功能。

"人兽搏斗"的图像中动物在墓葬中还有其他象征含义。构成"蚩尤戏"中的"轩辕",呈现为"熊"形象。汉代墓葬中的"熊"具有辟邪驱疫的功能,负责驱疫的方相氏常常蒙熊皮。《周礼·夏官》:"方相氏掌蒙熊皮……以索室祛疫。大丧氏,狂夫四人。"[35]《后汉书·礼仪中·大傩》:"大傩,谓之逐疫……方相氏黄金四目,蒙熊皮。"[36]目前汉代墓葬中"方相氏"有多幅,其中洛阳西汉卜千秋墓、洛阳王城公园墓与山东嘉祥武梁祠左石室屋顶画像最为著名。且这三幅著名"方相氏"在墓葬中位置与内蒙古凤凰山"角抵戏"位置相似。武梁祠左石室中中间方相氏头顶弩机,四足均有兵器。两边头戴熊面具的人,依偎在方相氏周围,可能为"狂夫四人"的驱疫团队。头饰"熊帽"的驱疫团队与"角抵戏"中象人有很大的相似性。因此可以说"人兽搏斗"的"熊"或"象人"同样具有驱疫的作用。

"人兽搏斗"中还有狮子、犀牛等动物。班固《汉书》载:"乌弋地暑热莽平……而有桃拔、狮子、犀牛。"[37]乌弋即乌弋山离国,汉时在中国西部边疆,相传西王母所居昆仑山为西极之地。西汉中期时人对于西方之地不断认知,西王母呈现不断向西迁移。[38]人们对于昆仑山的认知愈发觉得遥不可及。乌弋山离国的桃拔、狮子、犀牛。它们具有超人的能力,所以知道昆仑山的人口和

弱水的位置。[39]因此他们常常被仙化,背部生翼,成为死者升仙的向导。陕西绥德杨孟元墓画像石的墓室入口以及墓门楣石上方就有狮子、犀牛等兽引导升天的图像。

四、结论

汉代画像中的"人兽搏斗"图像分布较广,南阳、陕北、徐州与山东地区均有发现,其中南阳与陕北地区分布发现较多。此"人兽搏斗"的图像为汉代著名的乐舞表演"角抵戏"。"角抵"一词出现于秦朝,但"角抵"戏的传统亦可上述到商周时期礼制"步卒之武"。秦时期的"角抵戏"兼具"娱乐"与"礼仪"等双重性质。汉代的"角抵戏"已经完全转向娱乐性质,搏斗双方从人物搏斗加入了"人兽搏斗""兽兽搏斗"等不同的形式,出现"人虎搏斗"的"东海黄公""人与牛、熊等搏斗"的"蚩尤戏"等不同情节,已经转变为汉代综合"百戏"。汉代墓葬中出现了"人兽搏斗"图沿袭了"乐舞百戏"的祭祀功能,又因动物的不同呈现从而具有驱疫与引导升天等不同的功能。

作者简介

呼志远(1969—),河南省周口市人,河南艺术职业学院艺术设计学院副院长,副教授。研究方向:美术学、中国画。

注释

[1]徐志君:《汉画像石中的游猎图像研究》,西安美术学院博士论文2018年

[2]孙世文:《汉代角抵戏初探——对汉画像石中的角抵戏的考察》,《东北师大学报》1984年第4期,第67-71页。

[3]王建中:《汉代画像石通论》,紫禁城出版社2001年版,第410页。

[4][清]孙希旦撰,沈啸寰、王星贤点校:《礼记集解·卷十七 月令第六之三》,中华书局1989年2月第1版,第491页。

[5]同上。

[6]何清谷 校注:《三辅黄图校注》卷之一,三秦出版社2006年版,第26页。

[7]梁启雄著:《韩子浅解·难三·三》,中华书局,2009年7月,第2版,第372页。

[8]方龄贵 校注:《通制条格校注·户令·躯妇为娼》,中华书局2011年1版,第200页。

[9][汉]司马迁:《史记·李斯列传》,中华书局1982年版,第2560页。

[10]《山东临沂金雀山九号汉墓发掘简报》,《文物》1977年第11期,第24-27、95、2页。

[11][汉]司马迁:《史记·大宛列传》,第3173页。

[12][汉]班固撰:《汉书·武帝纪第六》,中华书局1962年版,第198页。

[13]朱永春:《汉代观演建筑考述》,第四届中国建筑史学国际研讨会论文集2007年。

[14][晋]葛洪撰,周天游校注:《西京杂记·黄公幻术》,三秦出版社2006年版,第120页。

[15][唐]王绩著,夏连保校注:《王绩文集·过山观寻苏道士不见题壁四首·其二》,三晋出版社2016年版,第131页。

[16]任昉:《述异记》,台湾商务印书馆1986年版。

[17][汉]司马迁:《史记·封禅书》,第1367页。

[18]同上,《高祖本纪》,第350页。

[19][汉]班固撰:《汉书·武帝纪》,第190页。

[20][战国]屈原著;金开诚、董洪利、高路明校注:《屈原集校注·远游》,中华书局,1996年8月,第1版,第688页。

[21]马利清:《内蒙古凤凰山汉墓壁画二题》,《考古与文物》2003年第2期,第60-69页。

[22][晋]葛洪著,杨明照撰:《抱朴子外篇校笺·诘鲍》,中华书局1991年版,第577页。

[23]崔乐泉:《图说中国古代百戏杂技》,世界图书出版公司2017年版,第55页。

[24]南阳地区文物队、南阳市博物馆:《唐河汉郁平大尹冯君孺人画像石墓》,《考古学报》1980年第2期。

[25]南阳市博物馆,方城县文化馆:《河南方城东关汉画像石墓》,《文物》1980年第3期。

[26]南京博物院、山东省文物管理处:《沂南古画像石墓发掘报告》,文化部文物管理局出版1956年。

[27] [南朝梁]萧统编，[唐]李善注：《文选》，中华书局 1977 版，第 135 页。

[28] [南朝宋]范晔：《后汉书·孝安帝纪》，中华书局 1965 年版，第 205 页。

[29] 卜键：《从角抵到百戏——秦汉时期中国戏剧的艺术走向》，《徐州工程学院学报》2007 年第 5 期，第 5-9 页。

[30] 巫鸿：《武梁祠：中国古代画像艺术的思想性》，生活·读书·新知三联书店 2006 年，第 91-236 页。

[31] 辛颖：《汉代乐舞戏剧形态研究》，西北大学博士论文 2021 年。

[32] 刘师培《原戏》，载张静主编：《中国戏曲史研究卷》，合肥：安徽文艺出版社 2015 年版，第 1 页。

[33] 朱存明、窦萌：《汉画像〈力士图〉的文化解读——以徐州汉画像〈力士图〉为中心》，《荣宝斋》2019 年第 11 期，第 132 页。

[34] [南朝宋]范晔撰：《后汉书》，第 2889 页。

[35] 徐正英、常佩雨译注：《周礼》，中华书局 2018 年版，第 596 页。

[36] [南朝宋]范晔：《后汉书·礼仪下》，中华书局 1965 年版，第 3127 页。

[37] [汉]班固：《汉书·西域传》，第 3889 页。

[38] 王煜：《西王母地域之"西移"及相关问题讨论》，《西域研究》2011 年第 3 期，第 55-61、141 页。

[39] 吉村苣子、刘振东：《中国墓葬中独角类镇墓兽的谱系》，《考古与文物》2007 年第 2 期，第 99-112 页。

（栏目编辑　朱浒）

"三教圆融"的世俗想象
——鄠县源远宫彩画图像与文化心理解读

仝朝晖

（北京建筑大学，北京，100044）

【摘　要】宋元到明清时期三教圆融的社会环境，使民间宗教的诸神信仰更为显性，影响愈为广泛。在民间信仰的世界中，丛林与世尘并不是矛盾两极，而是可以自由栖居的精神幻想。源远宫彩绘杂糅三教的构思，是通过世俗性解释，结合新情境对儒释道思想进行的自我调适与内在转化。佛教信仰的"极乐世界"和民间宗教的"真空家乡"义谛，以"受苦人"作为话语中介，成为源远宫信众的精神救赎与心灵归宿。民间文化研究应具有"本土契合性"，即强调主位的研究立场，以探求民间文化的原本意涵。

【关键词】公输堂　民间宗教　儒释道　世俗化　文化心理　本土性

人类社会进入全球化，本土化愈具有特殊价值。如果要寻求本土化更深刻的历史意义，一个重要途径就是研究民间宗教信仰及其衍生的文化和艺术。在今天倡导人类文明多样化，守护中华文化的民族根性的时代语境下，为我们加深对民间宗教及其文化的理解提供了契机。从文化研究角度，民间宗教作为一种知识体系，在明清以前是没有的，荷兰汉学家高延（1854—1921）在《中国的宗教系统》（1892）使用了"Folk Religion""Folklore""Popular Believing""Popular Religion"词汇，之后，中文逐渐将其翻译为"民间宗教"。也就是说今天中国人理解的儒释道和民间宗教，都是近代的中外学者重新定义过的，而非当初的意义。[1]

因此，如果回到中国的现实社会中，我们并不能像学术概念那样把"民间宗教"和"三教"，截然地分离开来。

一、"三教圆融"的民间信仰语境

南宋孝宗在《原道辩》提出"以佛治心，以道治身，以儒治世"，到了明永乐帝、清雍正帝，也都有类似主张。当代的南怀瑾曾经形容中国人是"心为佛，道为骨，儒为表"。而与中国传统文化的儒释道相比，民间宗教作为最广大的普通民众安身立命的一种生活方式，其更具有涵盖儒释道的包容性，以及深具本土化、草根性的生命力。因之它也是许多中国人精神生活中有机而鲜明的构成。

鄠县源远宫（今称公输堂，1957年前均称源远宫）建于明代中期，其性质是民间宗教的法堂。它所信奉的圆顿正教属于明清时期山西魏西林流派的圆顿教谱系。所以，当时的社会文化环境，是我们考察源远宫民间信仰文化的重要参照背景。

这即是中国文化史上所谓"三教圆融"的社会风潮。经过宋元，三教在斗争和辩论中，又彼此融会。如宋郭若虚《图画见闻志》"论制作楷模"记："释门则有善巧方便之颜；道像必具修真度世之范；儒贤即见忠信礼义之风。"说明当时三教并存在社会生活中已经很普遍，且关系平等无间。

到了明清时代三教相互融合趋于深化。儒释道三教圆融成为一种普遍的主流思想，也进一步扩散到社会文化各个层面。

那么，三教圆融的思潮如何影响民间宗教？

中国本土的民间宗教，不仅是中国宗教多元通合生态形成和发展的基石与土壤。并且，在民间宗教发展演化过程中，其信仰世界除了包括三教神灵在内，此外还有原始神话人物、地方崇拜的俗神、仙人杂神、以及神

※ 基金项目：横向课题名称"公输堂文化研究"（H21358），合作机构：陕西省文物保护研究院。

话化的历史人物等各种因素。在民间文化中这些神祇崇拜本来就是同为一体，相互流动的。而宋元到明清时期三教圆融的社会环境，进而使得民间宗教诸神信仰的教义，变得更为显性，影响愈加广泛。例如，建于明代山西浑源县的悬空寺有"三教殿"，长治市的观音堂有"三教神主"彩塑。

法国神父禄是道（1859—1931）所著《中国民间崇拜》中，就列举19世纪初流行于中国民间的老子、如来、孔子"三圣图"[2]。（图1）在明代三教合流思想是一种普遍化的社会观念，通过明成化帝朱见深《一团和气图》（图2）可见一斑。

今天，我们整体来看源远宫的信仰文化，包括了在建筑形式中的彩画、对联、木雕、天宫楼阁，以及建筑形式之外的神祇供奉、经书谱牒、诵经修行、法事庙会等，这两大方面构成整个源远宫宗教文化的语义表达系统。本文研究的源远宫彩画，对我们解析源远宫民众信仰的文化心理，具有一种直观的启示意义。

二、丛林与尘世的双重心灵栖居

所谓"丛林"，无论对于佛教道教而言，都是给信仰者提供心性清修的场所。而与此相对，现实中还有芸芸众生所在的，充满人间烟火的"尘世"。在民间信仰的世界中，丛林与尘世并不是矛盾两极，而是可以自由栖居的精神幻想。

从源远宫彩画，也可以感受到这种精神幻想的意味。源远宫东次间的头道隔扇门的两侧抱柱，分别绘有上下三联画。西侧三联画的内容为："重阳收徒""观音经变""孔明出仕"，这些似乎就是对丛林与尘世之间自由栖居的阐发。

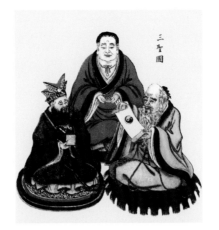
图1 19世纪初中国民间的"三圣图"

图2 明成帝朱见深《一团和气图》

（一）"重阳收徒"

从整体上看，源远宫这种民间宗教绘画比较类似元明时期山西、河北一带用于民间法事的"水陆画"。其具有"三教合一"的鲜明特征，这之中"道"的因素主要来自全真教。从宋元时期，全真教在山西得以广泛发展，明中叶的众多民间宗教都受全真教的影响。而源远宫是伴随源自河北、山西的圆顿正教之传播，并请山西工匠建造的，加之鄠县是全真教"开山祖庭"重阳宫的所在地，这些原因使得源远宫也带有浓重的全真教文化印记。

源远宫"重阳收徒"，表现的是王重阳的收徒传戒仪式。这是从画面出现的"婴儿"而知。"婴儿"一词是全真教使用的"内丹道"术语。画面这一形

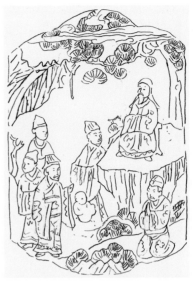
图3 源远宫彩画"重阳收徒"，笔者临摹

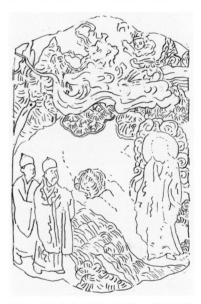
图4 源远宫彩画"观音经变"，笔者临摹

象并不是实体，而是隐喻，仅为王重阳论道的指事。根据相关对全真七子入门的排序研究，以及郝大通"亲往昆嵛山烟霞洞礼为师"等记载，推知此画内容为王重阳收徒郝大通。[3]另外，全真教道士有"冠巾"教制，因此画面中几个弟子帽子是不同的。（图3）

（二）"观音经变"

这幅画初看就是一个佛陀和两个供养人，但这样内容岂不失之浮泛？所以它应该有更具体的所指。《妙法莲华经·观世音菩萨普门品》有"若

图5 民国早期刻印《观世音普门示现图》

图6 源远宫彩画"孔明出仕",笔者临摹

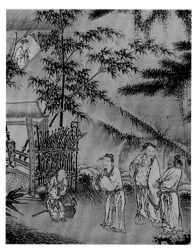

图7 戴进《三顾草庐图》局部

三千大千国土满中夜叉罗刹,欲来恼人,闻其称观世音菩萨名者,是诸恶鬼尚不能以恶眼视之,况复加害?""或遇恶罗刹、毒龙诸鬼等,念彼观音力,时悉不敢害。"源远宫此图观音经变亦取材于此,表现观世音菩萨闻声救苦。画面上方残损,疑似有"恶罗刹、毒龙诸鬼"的形象。(图4)

源远宫画面观世音示佛身。在敦煌壁画的多处洞窟中,即有这类观世音经变内容[4],描绘"有求必应""救诸苦难"与"三十三现身"等情节。由于"闻声救苦"所及问题都是人们日常生活中的现实性困难,反映了老百姓最普遍的精神与心理需求。因此观音信仰作为"大慈大悲""救苦救难"代表,从出现至今一直广泛流行,构成民间社会的重要艺术表现对象与信仰主体。到宋、元以后,观音经变题材普遍流行于民间的刻本插图中,还出现以一图一文形式单独成书的刊刻本,影响遍及民间社会。(图5)

(三)"孔明出仕"

隋唐时期随着国家一统,号召招贤纳士,"三顾茅庐"故事也随之广泛传播。宋元的民间即出现《三国志平话》以及元杂剧的相关剧目,这时候诸葛亮大都是"仙道"形象,明代后这样的色彩慢慢消除。把源远宫此幅彩画和明代戴进《三顾草庐图》相比,源远宫彩画的人物装束显得更正式,另外与许多古代同类题材绘画不同,此画有书童端茶迎客细节,也属少见。(图6、图7)

呼应上面的两幅彩画,分别是以道、佛人物为主角,而此图则是集中表现儒家的"出仕"理想。诸葛亮处在了画面中心位置,形象突出神情庄静,装束是典型的儒生高士。刘关张

和书童则居于画面两侧。在民间文化中,诸葛亮一直是仁义忠孝的楷模,从隐居隆中到辅佐汉室,其形象也经历从"半仙"到"圣人"的嬗变。在儒道观念中都含有"圣人"的因素。儒家的圣人理想集中体现在"内圣外王"学说中。宋明时期,圣人成为人伦道德完满境界的体现者,圣人变作"尽伦""尽德"的同义语。因之,成德成圣也被儒者们确立为终极追求;而就道家而言,特别是全真教理解,"道"作为万物之本体、绝对不变之最高理则,是独一无二的实存。圣人以"心"体"道",心同道体,"道"即圣人之心,圣人之心即"道","心"外无"道","道"外无"心","天下无二道,圣人不两心"[5]。在民间社会里,"王重阳""诸葛亮"分别是"道""儒"两种不同典型人格的再现,尤其在诸葛亮的身上也被赋予儒道融合的典型性标记。宋代以后,在对于培养理想人格的理解上认为成圣、成佛、成仙是相通的,已形成了社会主流观念。

"出仕"代表着儒者的处事立场,所谓"天下有道则见,无道则隐。邦有道则仕,邦无道则可卷而怀之。"因此,源远宫这幅彩画寄予的意义,就是希望天下有道、盛世太平的美好愿望。这里也为我们呈现出,古代民间社会一种普遍化的情感感知模式和自我身心状态。

此处东次间两侧抱柱的两组三联画,在第一幅画的上端,第三幅画的下端都装饰以龙,上下画幅之间均以"供养人"形象连接。这其中既有龙作为中国人古老的图腾崇拜所体现的美好象征寓意,也含有龙在儒学、道教中所具有的文化意涵。

三、"天地君亲师"观念下的圆满人生寄望

关于儒学是否可以称为宗教？被誉为"社会学之父"奥古斯特·孔德（1798—1857）的代表观点，即儒教是作为一种人文宗教。这一认识后来也为冯友兰接受。[6] 在漫长的古代中国，儒家精神始终是社会文化的大传统，而作为民间宗教与信仰文化的小传统，也总是贴合着儒教，与其并行不悖。

儒家精神崇拜的核心就是"天地君亲师"观念，它对于中国人文化心理有特殊性意义。一种真正的宗教意义感，背后必须有集体性的心理走向、精神定位作为基础。从这层意义来讲，可以说无论在佛教本土化，还是三教圆融的过程中，儒家"天地君亲师"观念的这种关于个人与社会伦理秩序的思考，也辐射入佛道思想的不同阐释中，共同组成中国人文化心理的重要内容，并且成为民间信仰赖以存在的精神依托。特别是对于民间信仰或者民间宗教来说，它并不追求绝对超验的精神性，而往往是将其转化到带有日常经验的生活世界。

源远宫东次间的头道隔扇门东侧抱柱，绘有上下三联画。这些画从民间社会的生活视角，以民间宗教对佛教原义的世俗化演变，利用精神规劝方式，来解释普罗大众对"天地君亲师"的理解，以及他们在此认识基础上，对圆满人生的寄望。

（一）"别家赶考"

从此处上下的三联画结合来看，这幅画表现的家庭场景，当为儒生离家赶考前告别父母。《论语》曰："父母在，不远游，游必有方。"中间男子行跪拜礼，侧身站立者似为棠棣，其

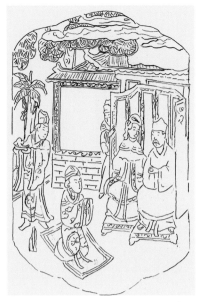

图8　源远宫彩画"别家赶考"，笔者临摹

端盘放有如意，而年长男者有道家的掐诀手势，这些代表的寓意即是给远行者的祝福。（图8）

"善事父母，以孝治家"，作为儒家的道德规范和行为准则，明太祖《六训》首要即"孝顺父母，恭敬长上"。这也是中国人根深蒂固的传统观念。儒教把家庭视为其伦理实践的基本社会单元，孟子讲"三乐"就包括"父母俱在，兄弟无故"，由此产生的孝道、孝悌思想构成了中国人文化心理的基础。所以，在三教圆融观念的影响下，道佛两家也均从不同侧面对之呼应。比如佛教净土宗始祖慧远，他在对佛教进行本土化改造中，有一点即是通过因果报应论将佛家的遏恶扬善与儒家忠孝思想进行沟通。从佛教《目连救母》在中国流传过程看，即是对佛教义理进行充分的世俗化、本土化，因之此故事成了深入人心的艺术题材。道教同样不回避孝道的重要性，如陶泓景、王重阳等人所主张"三教兼修"的典籍中就包括了儒家《孝经》。王重阳还说："孝养师长父母，救一切众生，出意同天心，正直无私者为天仙。"[7]

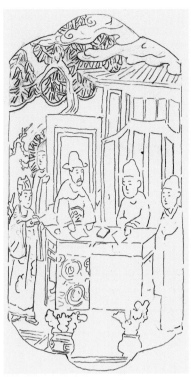

图9　源远宫彩画"科场会试"，笔者临摹

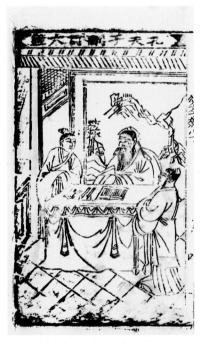

图10　《幼学杂字》"孔夫子删订六经"

概括来说，无论儒家倡导的"忠、孝、礼、仪"还是佛道宗教的相关思想，都是对个人行为进行社会化规劝的一种践行途径，这也形塑了中国人文化心理中对人生意义和社会秩序的根本性认知。

（二）"科场会试"

这幅画内容出现了官员、侍从、书生以及书案、文房四宝等，基本可以推定为描绘古代科考的题材。另外在《别家赶考》《科场会试》画面中，均有露头而身藏于屏风的人物形象，这种以小见大的场景暗喻手法，也见于传统民间木雕、砖雕的艺术表现中。还有一点值得玩味，"别家赶考""科场会试"这两幅画和明清民间童蒙读本《幼学杂字》中的图画较为相似。"科场会试"接近"孔夫子删订六经"（图10），"订六经"意义在于"备王道，成六艺"（司马迁语），内涵儒学思想核心的"道统"观念；而"别家赶考"接近"轩辕氏始制衣冠"，"制衣冠"意义在于使得人和兽明显区别，昭示社会"伦常"的建立。这些画面参照底稿的套用，并非只是绘画手法的承袭，其背后的文化心理是对"伦常""道统"这些在传统中国社会存续几千年的精神价值的复写与发扬。

如果说，传统故事"三顾茅庐"中的诸葛亮，寓意了儒者的"出仕"抱负，那么在源远宫"科场会试"这幅彩画中，则展示了儒者的另一种"入仕"情怀。

无论儒者的"出仕""入仕"，都和儒家"立德、立功、立言"的所谓"三不朽"思想教化有关。这不只作为传统社会中读书人胸怀的远大目标，是他们追求人生永恒的表现，它更是对中国人文化心理中如何认识"个体生命超越"与追求"物质欲求之上的精神满足"命题，形成深远的影响。唐代孔颖达在《春秋左传正义》中阐释："立德谓创制垂法，博施济众；立功谓拯厄除难，功济于时；立言谓言得其要，理足可传。"也就是从道德操守、事业功绩、著书立说的不同侧面，来激励人自强不息，昭名后世。这些观

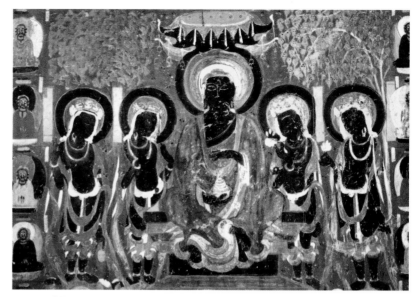

图11　敦煌壁画305窟"释迦降伏毒龙说法图"局部

念也都意涵在儒家"修齐治平"等经典思想中。而从民间社会角度，儒教思想主张均是建立在以血缘伦理为基础的家庭观念之上的，可以说，国是家的放大，对国的理解亦是家庭情感的投射。因此，儒家教义一些具有"人生境界超越"的宏大语境，散播到了民间社会，往往会最终落实于封妻荫子、光宗耀祖的现实意义中。

这也是民间宗教绘画中此类"经世致用"题材，最容易为信仰者所理解和接受的内在语义。

（三）"佛法降龙"（金榜题名）

宋元以后在三教圆融的潮流中，无论儒道佛的不同主张，都含有与中国社会下层民众精神世界结合的成分，从而共同塑造更为世俗化的人间世。全真教就提出"内修真功，外修真行"主张。以明心见性，养气炼丹，含耻忍辱为内修之"真功"，以传道济世为外修之"真行"，功行双全，以期成仙证真，谓之"全真"。也就是说，全真教倡导真功真行，即不主张离世孤修，而是进入社会，先人后己，传道救人，期求治太平。

这幅画用佛教"降龙"故事来表达

世俗观念中"金榜题名"喻义，也是道佛思想和下层民众精神世界结合的典型性例证。

那么，两者如何关联？这即是运用"龙"的文化意象。在民间话语中，"龙"和"科举"有一定语义重叠，例如"中举"称为名列龙虎榜、登龙门、鲤鱼化龙。龙也是对人和事进行美好评价的用语，如望子成龙、人中之龙、地有龙气。此画通过这种语意联结，对佛教教义进行了一种俗世化的转换。如前所论，中国人文化心理的"家族社会"意识根深蒂固，所以这里的三联画也就完整营造了"父母在堂，兄弟和美，家境富足"，以及"望子成龙，光耀门庭"的生活愿景，从中含有世俗社会对"人生圆满"理想的充分向往。

杨庆堃《中国社会中的宗教》一书中提出"制度性宗教"和"弥散性宗教"概念。杨氏认为"弥散性宗教"大体相当于民间信仰，其主要特征是"缺乏独立性，其信仰、礼拜仪式和职业人员如此密切地和一种或更多的非宗教的社会习俗融合在一起，以至于他们成为后者的一部分观念、仪式和结构，从而无法被界定为独立的存

图12 源远宫彩画"佛法降龙",笔者临摹

图14 《药师经变图》中的供养童子

图13 敦煌壁画103窟"法华经变"局部

在,在中国传统社会,弥散性宗教无处不在,而且是维护习俗和社会秩序的重要力量"[8]。源远宫彩画在此出现"龙"的语义置换,我们在山西洪洞县广胜寺水神庙内的元代壁画找到同例,画面中分别描绘"下棋""踢球""卖鱼",用谐音表意"祈求雨"(棋球雨),这种文化习俗在今天就如同中国民间结婚仪式中出现"李子""枣",寓意"早生贵子",均是民间文化要求功利性、具体化的表现。

然而,龙在佛教中的意义和中国文化的理解大有异处。我们熟悉龙在儒学、道教中所具有的美好文化意涵。但在佛教中,特别是古印度佛教,龙并没有如在中国这样受人尊崇。据佛教教义,龙是"畜生道"的众生,要通过佛法教化修行,才可为世间造福。另一方面从文化传播来看,佛教自西汉末年传入中国,就不断经历与中土民俗深刻互动的过程。龙的观念也是如此,正是因为受到佛教文化影响,强化了从龙演化变成神的社会习俗。[9]宋人赵彦卫在《云麓漫钞》说,以往

祭祀的水神称为河伯,自从佛教传入,中原就不称河伯,而称呼龙王。

佛教文献中和"降龙"相关,有如《佛本行集经·迦叶三兄弟品》记事。敦煌壁画"释迦降伏毒龙说法图"即出处于此,是一个因缘故事画。(图11)

而源远宫的这幅画(图12),人物呈现出"高鼻深目"的梵相造型,这点比较符合罗汉图像特征。罗汉一词含有杀贼、无生、应供等义。杀贼是杀尽烦恼之贼;无生是解脱生死不受后有;应供是应受天上人间的供养。在小乘佛教中,罗汉是佛陀得法弟子修证最高的果位。五代以后,人们常见佛教绘画的罗汉形象趋于定型,基本是两个艺术流派,即贯休的"胡貌梵相""状貌古野"风格,以及张玄的"世态之相"风格。同样"降龙入钵"也是罗汉绘画的常用素材。这个佛教图像叙事隐含的真正意义,不在于图像表面的降服恶龙,而是教导人要去除内心各种贪嗔痴的杂念。源远宫此画中的人物带头冠,坦露上身,斜穿披帛的服饰造型,多见于如敦煌

图15 源远宫彩画"极乐世界"局部　　图16 敦煌壁画榆林25窟"观无量寿经变图"局部

图17 源远宫彩画"空"　　　　　图18 源远宫彩画"真""空"与古文字比较

壁画的菩萨形象中，却在传世的罗汉绘画中比较少见。笔者重新检索明清时代寺庙画像中的"五百罗汉"图像，终于找到类似装束的罗汉例子（图12）。这也再次说明民间绘画工匠和同时期画家所参照的绘画蓝本，两者是出自不同的图像系统。

在东次间两侧抱柱处的这两组三联画，上下画幅之间均以佛教艺术中常见的"供养人"形象连接。对比元代山西广胜下寺的壁画《药师经变图》，画面下侧有多个供养人或供养童子（图14），他们手持果盘、酒坛、鲜花和各种供器。源远宫彩绘的这两个"供养人"

与其形象比较类似。

总之，源远宫彩绘这种杂糅三教的绘画构思，其文化心理并不追求儒释道经典的原义，而是凸显出更为具体化和现实性的理解和运用。如宗白华说的"自成一个独立的有机体，自构一世界。"

四、俗世超脱的"极乐世界"与"真空家乡"

源远宫明间的头道隔扇门两侧抱柱各有一幅佛教"净土变"题材彩画。在相邻的东次间大门两侧的六抹隔扇

门裙板分别绘有"真""空"二字。在这里代表佛教精神的"极乐世界"和民间宗教义谛的"真空家乡"，形成了语意表达的呼应。

（一）"极乐世界"

位于头道格扇门正间左侧抱框处的这幅彩画，表现的内容是佛教"净土变"题材。所谓"净土变"就是对佛国世界种种景象的描绘。

源远宫这幅画，从佛的"手印"看，画面中为阿弥陀佛，那么旁边即是观音菩萨、大势至菩萨，此合为"西方三圣"。在佛教中，有关阿弥陀佛及其极乐净土的三部佛经称为"净土三经"，根据"净土三经"所绘制的《无量寿经变》《阿弥陀经变》《观无量寿经变》合称为"西方净土变"。

源远宫此图就是同类内容，画面表现佛教的"极乐世界"（图15）。阿弥陀佛结跏趺坐在金刚宝座上，观世音、大势至，分坐左右，四面围绕供养菩萨。在画幅下面是七宝莲池、八功德水，莲池中有化生者、莲台和九朵莲花，莲池上水榭歌台的栏杆竖起来的叫作楯，横的叫作栏，所谓："横遍十方，如栏之横。"栏楯表自性的纵横，"自性功德，竖穷三际，如楯之竖"。彩画中三佛上方的图案，应为宝伞一类佛教绘画内容。类似表现佛教"极乐世界"题材，在敦煌壁画中有大量例子。（图16）

在源远宫此画的对应位置，就是头道格扇门正间右侧的抱框处，绘有与"西方净土变"同类题材的药师净土极乐世界，即"东方净土变"（中间药师佛，旁边日光菩萨、月光菩萨，合为"东方三圣"）。在敦煌壁画或古代山西一带的宗教绘画中，均有这种对应的壁画格局。两方净土变对置，

图 19 源远宫的天宫楼阁

图 20 源远宫彩画"兰花"

这是唐以后比较普遍的宗教绘画模式。

（二）"真空家乡"

东次间头道门左右两侧的六抹格扇门裙板上，分别绘"真""空"二字，镶嵌于佛教的"吉祥结"图案中。其意义耐人寻味：两字合起来"真空"，寓意了明清民间宗教"真空家乡"义谛；而分开来说，"空"代表了佛教思想核心，"真"代表了道教的"真"美观，以及一种理想化的人格美。同时，"真"也象征全真教"全'三教'之'真'"的深刻意涵。这里的"真""空"蕴含着融会佛道精粹的美好希冀。（图17、图18）

"真空家乡"作为民间宗教的信仰核心，也进而体现在源远宫建筑的天宫楼阁文化寓意中。

据考今见"无生老母"一词最早出现于金元时期《佛说杨氏鬼绣红罗化仙哥宝卷》。而"无生老母、真空家乡"真正地成为明清民间宗教普遍宣扬的"八字真言"，这则是明代中晚期盛行起来的。但这种思想的孕育在无为教的罗祖《叹世无为卷》就有表述。无生父母（即以后的无生老母）居住地"七宝砌成阶，黄金铺地，殿阁楼台，珊瑚玛瑙，结成宝盖，香风围绕一去再不来。"如此富丽堂皇的天国几乎是佛教净土世界

同义语。不同于其他宗教思想的是，民间信仰所塑造的真空家乡，不是处在未知的远方，而是最终把真空家乡降临凡间，成为永享平等与幸福的天国世界。这也是其教义亲近人心的所在。明清时代民间宗教有一种类似的传播方式，即述说信仰者心理中的"受苦"经验，以连接"无生老母"（神灵）、"受苦者"（现实）、"真空家乡"（归宿），三者之间的精神互感。利用这种受苦经验的觉知、感应、反应，已达到对信众的某种心理疗愈。所以，此类民间宗教的信仰者往往以中老年女性为主。这种本土宗教产生的精神抚慰，并非仅是局限于底层民间社会的文化现象，而是说宗教作为一种社会化网络，其性质本来就具备普遍的人文教化意义。

在源远宫天宫楼阁的文化意象中，同时还寄予了信仰者另一种更为世俗化的精神想象。（图19）

天宫楼阁是佛教传入后，以中国传统建筑为蓝本，加以理想化而塑造的天堂世界，最初大量出现在西方净土变的壁画和石刻中。道家早期文献，也有类似梦幻中的仙境描绘。[10]宋代《营造法式》记载的天宫楼阁，进而将之具体化，即是一种木建筑模型，用以象征宗教神话天宫中的殿台楼阁，属于小木作技艺一类。

源远宫的天宫楼阁由十万余件小木作榫卯相连，重重叠叠、楼阁栉比，令人目不暇接。作为民间信仰的场所，这里营造的并不是一个完全具有物质超越和本体意义的纯粹性精神存在，源远宫的天宫楼阁还具有特殊的现世性意义。源远宫又名万佛堂，据传，按其教规，分"东、南、西、北、中"五点，考核信徒的日常行为。品行好的信徒过世后，由其家人为他们造像，记其生辰，依据善果大小，作为佛、菩萨、金刚，放入法堂的天宫楼阁佛龛中，领受香火供奉，以示褒扬。[11]这种超脱于俗世又见证于俗世的信仰引导，在下层民众文化心理中，构建了一种有效的情感寄托和精神慰藉。从而对客观的现实和虚构的现实，形成具有本土地域特色的再联结。所以，在这样的文化空间中，当下性和未来性总是平行展开的。传统民间文化通过如此的内在运行机制，所倡导的基本价值核心就是积德行善，孝顺忍让。其特别的现实意义还在于，利用诉诸民间宗教信仰的经验，来化解个人与社会的矛盾。

所有生命都有灵性，所谓文化的意义就是教导如何唤起灵性。源远宫天宫楼阁顶端描绘"兰花"，相隔五百年依然明媚。（图20）在世俗文化中，兰花喻义一种遗世独立，安于淡泊、恬静、脱离烦恼的快乐。这既

是佛家精神世界的象征，也代表了俗世的理想化人格意义。

五、结语：民间文化研究的本土契合性

文化心理的形成依存于长期社会环境中出现的生活常规，不同文化人格是种种常规的产物，而这些常规又反过来取决于人们对它的反应而存在和发展，并且对常规化的研究要着眼于历史来进行。如果以此理解源远宫信仰，我们也可以把其三教圆融的精神特征视为这种常规，源远宫民间宗教不是独立于三教，它们所处的关系是共生且发展演变的。从源远宫信仰的历史发展过程看，也足以证明这一点。

作为本土文化研究，研究者所持的主位、客位的不同视角是至关重要的问题。民间文化研究务必要具备"本土契合性"，即强调一种主位的研究立场，以这种文化的参与者或负荷者的思想观念和价值范畴为准，也就是以本地人描述和分析的恰当性为最终判断原则。要深度地理解源远宫信仰文化，那么我们对其文化经验的全部分析就必须建立在这一民间宗教文化信仰者的概念基础之上，以探究其信仰在文化发生学意义的原本内涵。这样的研究才更具有意义。

作者简介
仝朝晖（1974—），男，现任教于北京建筑大学，清华大学艺术学博士、哲学博士后。研究方向：艺术史和文化史研究。

注释
[1] 李天纲"金泽：民间宗教：渊源与反省"，李天纲，《金泽江南民间祭祀探源》，北京：生活·读书·新知三联书店，2017年，第6页。
[2] 王定安（译）《中国民间崇拜第6卷中国众神》（原作者：禄是道），上海：上海科学技术文献出版社，2014年，第2页。
[3] 仝朝晖"源远宫与全真教的文化渊源"，《西安建筑科技大学学报》社会科学版，2021年第5期，第53-55页。
[4] 沙武田：《〈观世音菩萨普门品〉与"观音经变"图像》，《法音》2011年第3期，第48页。
[5] 詹石窗主编：《百年道学精华集成第10辑道学旁通卷2》，上海：上海科学技术文献出版社，2018年，第147页。
[6] 李天纲"总序"，王定安（译）《中国民间崇拜第六卷》，（原作者：禄是道），上海：上海科学技术文献出版社，2014年，第7页。
[7] 卿希泰、詹石窗主编《道教文化新典》，上海：上海文艺出版社，1999年，第194页。
[8] 曾顺岗"民间信仰与文化认同——贵州屯堡'汪公信仰'的人类学考察"，陈明、朱汉民主编《原道第21辑》，北京：东方出版社，2013年，第115页。
[9] 王树强、冯大建主编《龙文：中国龙文化研究》，天津：南开大学出版社，2012年，第30页。
[10]《洞玄灵宝三洞奉道科戒营始卷一置观品》记载了营造道观的有关规定：夫三清上境及十洲五岳诸名山或洞天，并太空中，皆有圣人治处。或结气为楼阁堂殿，或聚云成台榭宫房。（胡锐《道教宫观文化概论》，成都：巴蜀书社，2008年，第20页。）
[11] 仝朝晖"祁村宫的宗教文化和仝姓宗族迁移"，《唐都学刊》2020年第3期，第89页。

（栏目编辑　朱浒）

敦煌莫高窟第 321 窟南壁 "长城" 形象考

董海鹏

（陕西师范大学历史文化学院，西安，710119）

【摘　要】敦煌莫高窟第 321 窟南壁《十轮经变》壁画中，有一幅 "长城" 图像。这幅 "长城" 图像绘于唐代前期，是目前所知仅存的以彩色壁画形式记录长城形象的珍贵资料。审视《十轮经变》壁画中长城的基本走向、版筑特点及主要功能，可知该 "长城" 形象当取材于敦煌地区的汉代长城。汉代长城在唐代仍发挥着重要作用。《十轮经变》壁画中出现长城图像，与经变内容有关，与供养人的生活环境也密切相连。从绘画艺术的角度来看，《十轮经变》中的长城图表现出融合创新的时代风格，具有重要的艺术价值。

【关键词】莫高窟 321 窟　十轮经变　供养人　长城形象　艺术特征

长城是中国古代的重要建筑，但在历代绘画作品中并不多见。莫高窟第 321 窟南壁的《十轮经变》中，有一幅长城图像[1]，十分难得。这幅长城图的原型是什么？为什么要绘在这里？有什么价值？对于这些问题，目前学术界尚无专论。本文拟从形象史学的角度对这些问题加以探讨，希望起到抛砖引玉的作用，不当之处，敬希方家教正。

一、《十轮经变》图中长城形象的原型

关于莫高窟第 321 窟南壁壁画，学界曾进行过探讨。起初有学者认为此壁画为《宝雨经变》，绘于武周证圣到圣历年间（695—699）。[2]后来学者认为此壁画为《十轮经变》，并将该窟的营造年代推定在 705 年至 720 年间。[3]仔细观察莫高窟第 321 窟南壁壁画，可知它的确反映的是《十轮经变》内容。敦煌莫高窟壁画中描绘的与政治、军事、交通、经济及社会生活相关的场景，多

是敦煌地区现实社会的一种反映。[4]莫高窟第 321 窟开凿于唐代前期，图中长城形象当是画工以敦煌地区长城为参照物而绘制。

从宏观视角观察，壁画中长城（图1）依山势曲折蜿蜒而下，略呈曲线状。墙体 "涂浅赭红色底再绘土红色密集横线"，显得浑厚高大。[5]但墙体之上未构筑女墙之类的建筑设施，画面中长城形象（图2）具有汉长城的基本特征。唐代敦煌壁画中所绘长城为什么是汉长城呢？这当是受唐代敦煌地区汉长城故迹的影响。敦煌遗书 P.2005《沙州都督府图经》云："古长城，高八尺，基阔一丈，上阔四尺。右在 [沙] 州北六十三里。东至阶亭驿一百八十里，入瓜州常乐县界；西至曲泽烽二百一十二里，正西入碛，接石城界……[汉] 孝武出军征伐，建塞徼，起亭遂（燧），筑外城，设屯戍，以守之。即此长城也。"[6]

吴礽骧认为："河西地区长城体系的构筑从汉武帝元鼎六年（前 111）到汉宣帝地节三年（前 67），先后兴工

图 1　321 窟长城图，采自《敦煌交通画卷》，（香港）商务印书馆 2000 年版，第 36 页

五次。"[7]其中，敦煌地区的长城当兴筑于汉武帝元封三年（前 108）。《后汉书·西羌传》载："及武帝征伐四夷，开地广境，北却匈奴，西逐诸羌，乃度河、湟，筑令居塞；初开河西，列置四郡通道玉门，隔绝羌胡，使南北不得交关。于是障塞亭燧出长城外数千里。"[8]

《汉书·张骞传》载："明年 [赵破奴]

图2　321窟长城复原图，采自《敦煌建筑研究》，文物出版社1989年版，第119页

图3　马圈湾段长城剖面结构，采自《河西汉塞调查与研究》，文物出版社2005年版，第57页

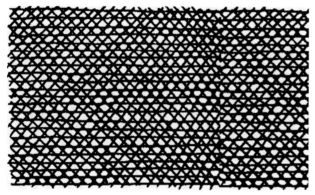

图4　芦苇层平面结构，采自《河西汉塞调查与研究》，第57页

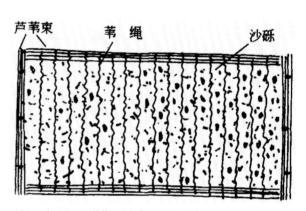

图5　沙砾层平面结构，采自《河西汉塞调查与研究》，第57页

击破姑师，虏楼兰王。酒泉列亭障至玉门矣。"[9]

有唐一代并未大规模兴筑长城，仅有的三次长城工役，[10]并未涉及敦煌地区。尽管如此，唐代诗文中有关长城的记载亦是不乏其例。不过，就当时的敦煌地区长城而言，汉长城遗存依旧清晰可辨。显然，在唐代，敦煌一带的汉长城仍在发挥它的作用。据考古调查，今敦煌地区汉代长城具体走向，东起敦煌市东北约20公里敦煌市与瓜州县交界一带，向西沿党河故道，经碱墩子、黄墩子农场、磨盘墩。继而经大、小月牙湖、哈拉湖、酥油湖、波罗湖、条湖，遂至大方盘城。后经西泉湖、贼娃子泉、盐池湾，达小方盘城（汉玉门关故址）。在此，长城分为两支，一支继续向西延伸，经洋水海子（汉当谷燧）、马圈湾、羊圈湾、廿里墩、显明燧、牛泔水沟、富昌燧，迄于榆树泉，全长约130.6公里；[11]一支自小方盘城西侧折而向南，呈外弧型向西凸出，向南延伸至关镇古董滩，即汉代丝绸之路南道上的阳关故址。该道长城大体呈西北—东南走向，全长约53公里。[12]另外，从阳关镇山水沟东侧的北工墩向东至党河口，"有一道低矮的石垒，长约15公里，残高0.5米"[13]当地人称作"二道风墙子"，也应是汉代敦煌地区南部长城遗迹。[14]

考古调查表明，敦煌地区汉代长城墙体构筑方式总体上属夯土版筑，但墙体取材和建造方式又具有鲜明的地域特色。因自然地理条件所限，长城墙体多取材于本地砂石、芦苇和红柳。具体构筑方式，从马圈湾段（图3）长城遗迹可得窥探。

马圈湾段长城"为一层芦苇夹一层沙砾叠筑，构筑方式先以芦苇束（图4）围成一长约6米、宽约3米的长方框，在方框内每隔25厘米至30厘米处，以一根用芦苇拧成的绳索，将内、外苇束连缀，然后在方框内填入厚约20厘米的沙砾，再在沙砾层上，用五层芦苇构成厚约5厘米的芦苇层（图5），下一层芦苇为东西向顺铺，上四层芦苇为相

图6　当谷燧段长城遗迹，采自《河西汉塞调查与研究》，彩版12

互交叉呈斜线网状叠压。按此程式，逐层向上叠筑，和向左右延伸，形成一条内、外表层为苇束，内心为沙砾的透迤墙垣"[15]。当谷燧段长城遗迹的构筑方式亦如此。

根据敦煌地区汉代长城的构筑方式和残存遗迹（图6），明显可以看到，长城墙体层理极为清晰，墙体颜色呈土黄色或土红色。此外，汉代长城墙体形制与后世长城墙体差异很大，墙体之上并没有女墙之类的设施。这些特征与莫高窟第321窟南壁下部长城形象完全相符。

总之，无论从敦煌地区长城的构筑、分布、走向，还是长城墙体的建筑方式、残存遗迹来看，莫高窟第321窟南壁下部长城形象的取材当源自敦煌地区汉代长城实体。

二、《十轮经变》、供养人与长城图像的关联性

《十轮经变》壁画中之所以会出现长城图，与经变内容有关，与供养人的生活环境和人生追求也密切相连。换言之，《十轮经变》、供养人与长城图均有一定的关联性。

据王惠民先生研究，莫高窟第321窟南壁《十轮经变》画面右下方蜿蜒曲折的长城属于释迦牟尼为地藏菩萨解说十轮之第六轮的画面，画面中除长城之外，还出现了宫殿建筑，其内人物为灌顶大王及宫人。[16]《大方广十轮经》云："善男子！譬如灌顶刹利大王，诸秘要法守护之事皆悉备己，然后与诸宫人、婇女而自围绕，游戏五欲，放逸自恣，不摄六根，肆情快乐，是名灌顶刹利大王第六轮也。外诸怨敌悉皆降伏，增益己国寿命长远。族姓子！如来、世尊及诸菩萨摩诃萨、声闻众，深自防护得无所畏。"[17]画面中居处宫室的灌顶大王及宫人是经典内容的直接反映，[18]自崇山峻岭之间蜿蜒而出的长城则是宫殿之外的唯一防御工事，很可能是"外诸怨敌悉皆降伏，增益己国寿命长远"的图像表达。《十轮经变》强调"深自防护"，这可能是供养人在该壁画中绘入长城图像的主要因素。

马德先生认为321窟为阴氏家窟。[19]张清涛认为此窟为阴守忠所建。[20]张景峰在研究中提出了新的认识：此窟为阴守忠、阴修己父子共同营造。[21]通过前贤的努力，莫高窟第321窟的营建史已基本廓清。据P.2625《敦煌名族志》载：阴守忠"唐任壮武将军行西州岸头府折冲、兼豆卢军副使，又改授忠武将军行左领军卫、凉州丽水府折冲都尉、摄本卫郎将、借鱼袋、仍充墨离军副使、上柱国……长子修己，右卫勋，二府勋卫……节度使差，专知本州军兵马"[22]。阴守忠在开凿第321窟时，请人绘制《十轮经变》的过程中，肯定会将此项活动与自己的人生经历联系起来，表达自己的思想感情。

正如史苇湘先生所说："敦煌本地的大族是深入分析洞窟不可忽略的要素，他们作为主持、参与敦煌莫高窟营建的重要群体，为石室的开凿出资供养以成功德，这一现象在隋唐时期的敦煌莫高窟尤为突出。"[23]莫高窟第321窟的内容直观地反映出窟主的思想与意图。阴守忠原为敦煌百姓，后因献祥瑞，担任武官，成功跻身大族之列，龛外两侧独特的白狼塑像彰显阴氏家族的崛起，同时也体现着阴氏家族善于接纳引入新图像的个性。[24]主室南壁十轮经变是首次出现在敦煌的新样图像，东壁门北所绘十一面观音像不仅是唐前期洞窟少见的密教题材，而且构图方式也新颖独特，[25]同样反映出窟主阴氏对于新样图像的偏好与追求。从这样的角度观察，便不难理解罕见的长城图像出现在洞窟十轮经变之中的原因。

仔细考察《十轮经变》图，我们可以清楚地看到，画面底部中间位置的模糊建筑（图7），依据图1上南下北的理念可判断其是连接长城与沙州城之间的第二座关口，以此推断长城右边是关外，左边为关内。经长城关隘（根据汉唐河西地区历史实际似为汉代玉门关、唐代时玉门故关）[26]进入，关口前有一条源自山间的河流——似疏勒河。过

桥后经第二个关口核验身份信息及相关证件（这一部分图画模糊不清，难以推断具体的流程）后方可进入墙体浑厚雄壮的"沙州城"[27]。画面中沙州城形象为象征性的，其三面城垣，中部为城门，上有城楼，城墙上有雉堞。城内建筑与城楼城墙均为汉唐形式，方整端严。城外下方的拐角处有一张华盖，一位着华服骑大红马的官员正在迎接西来的商队。商队由西向东经崇山叠嶂、长城关隘、河流、旷野到达沙州城。唐代沙州城，即今天敦煌市党河西岸的沙州古城。此城为唐代丝绸之路之重镇，在中西交通中扮演着重要角色，与此城相关的长城，也具有重要的功能。

从历史的角度来看，唐代沙州一带的长城具有重要的军事战略意义。唐初重臣褚遂良曾言："河西者，中国之心腹。"[28]《旧唐书》载："河西节度使，断隔羌胡。统赤水、大斗、建康、宁寇、玉门、墨离、豆卢、新泉等八军，张掖、交城、白亭三守捉。豆卢军，在沙州城内，管兵四千三百人，马四百疋。"[29]沙州防御力量主要是驻守在城中的豆卢军。莫高窟第321窟南壁东侧中部的军队出行属十轮之第一轮画面，画面中画一城墙，外围有护城河。前面一人骑深红色高头大马，兜鍪甲胄，旗枪森列，其后军队正源源不断从山岙间涌出，向城墙进发。长城左侧城楼上方画许多守城士兵，城楼右侧的榜题上方画三人均骑在马上，榜题下方骑兵较多，似一支军队，一骑者在前骑深褐色战马，身后军队旌旗招展，浩浩荡荡地开向城楼。根据画意，这些军队在长城和城楼之间来回穿梭，当是加强对长城沿线巡视的需要，体现了地方统治者对长城军事战略地位的重视。至此，《十轮经变》中出现的长城、沙州城、军队形象所形成的环境与气氛，充分反映了中央政权在

图7　《十轮经变》，敦煌莫高窟321窟南壁

沙州地方统治的相对稳定。

除军事功能外，设在长城上的关口还具有重要的经济功能。《唐六典》载："凡关呵而不征，司货贿之出入，其犯禁者，举其货，罚其人。凡度关者，先经本部本司请过所，在京，则省给之；在外，州给之。虽非所部，有来文者，所在给之。"[30]同书卷三十谓："关令，掌禁末游，伺奸匿。凡行人车马出入往来，必据过所以勘之。"[31]《唐律疏议》亦载："水陆等关，两处各有关禁。行人来往，皆有公文。谓驿使验符券，传送据递牒，军防丁夫有总历。自余各请过所而度。若无公文，私从关门过，合徒一年。越度者，谓关不由门，津不由济者，徒一年半。"[32]从《十轮经变》中的长城图来看，在长城左侧沙州城内，不少人正在做买卖。长城右侧漫漶严重，看似一骑马的胡商牵着一头载满货物的大象在山岙中前行，远方隐约可见押送货物的商人。设在长城关口上有一歇山顶回廊式建筑，内有身着甲胄的士兵及穿着便装的商人若干，当为守关官兵

检查来往商人的"过所"凭证。

段文杰先生指出："故事画和经变中所画的各种人物活动场面，虽然目的不是为了直接反映现实生活，而且仅仅是一些独立的片段资料，但却间接地而且是客观地反映了某些现实生活的侧面。"[33]这一见解是符合历史实际的。321窟南壁画面中的长城形象既是佛教经变画的附属，也是源自现实的摹写，很可能体现着供养人的图像选择，如此便使讨论再次回归于洞窟的营建史。马德先生针对"家窟"的性质与功能做出概括性论述，他认为，"这些洞窟实际上没有多少佛教色彩；如果有的话，那也是作为窟主的世家大族们利用来为自己服务的，即，这些'家窟'成为他们世世代代称雄敦煌的依托"[34]。长城作为重要的贸易通道和军事政治象征，具有护国、护教、护法以及保障对外贸易规范有序、捍卫丝路畅通、安全等方面的作用，同时作为一种标榜家族地位的符号，充分展示出窟主阴氏父子及其家族在当地军事方面的不凡地位。

三、《十轮经变》中长城形象的艺术特征

莫高窟第321窟南壁中的长城形象在中国古代艺术史中属于珍稀图像。因画史资料未见详细记载，且年代久远，加之该图中有些地方已经模糊不清，很难根据艺术形象探究其历史渊源和风格演变。但参照《十轮经变》（图7）中的整体形象特点，仍可窥探出这幅长城图的艺术特征。

唐代往来于"丝绸之路"的各国商队、使节、军旅、巡礼僧人途径敦煌，成为传播佛教文化的媒介。《十轮经变》图无论从构图形式、透视法则、色彩运用、表现技法等方面与初唐第一、二期洞窟相比有了较大突破，在莫高窟初盛唐之际的壁画中具有划时代意义，是中西美术交流的物化体现和历史积淀。

从画面构成来看，《十轮经变》的图像布局形式与河北邯郸南响堂山第2窟的北齐《西方净土变》浮雕构成极为相似。王惠民先生在《敦煌净土图像研究》中指出："莫高窟隋代的西方净土图像似乎接受了北齐的影响，这一影响延续到初唐时期。"[35]初唐经变画大体上保留着"西方净土变"的构成形式，但比起"西方净土变"，其空间布局趋向多元化。《十轮经变》打破了北齐、隋代"主体式、对称式、叙述式"的单一"位置"结构，借以主体式与叙述式相混合的构图形式，营筑了一铺以佛在伽耶山说法为主，周围圣众为辅，"金字塔"山峦为背景，青绿山水为衔接的叙事性说法图景。尽管山峦的样式仍沿袭早期形制，但山的位置、从故事画的点缀串联到右下角的长城本体，长城将城内外的各项活动连接于一体，凸显了长城与周围其他事物的内在关系。这种构图方式在初唐壁画中为孤例。盛唐以

后，这种构图形式逐渐被推崇。如莫高窟第217窟的《法华经变》、第45窟的《观音经变》等作品多采用此种构图。另外，画面中人物与青绿山水的关系，已摆脱了北朝与隋代"人大于山"的残余影响，人物群像、建筑、山水围合出了一个具有"空间单元"的环境体系。其布局形式显然是323窟佛教史迹画的先驱。赵声良先生认为："这幅经变画是完全以山水为背景的最早作品。"[36]《十轮经变》的构图形式开启盛唐以山水统合经变诸景构图之先河，这不能说是画家偶然的好奇心所驱使，而是唐代山水审美意识发展的突破。

莫高窟第321窟南壁《十轮经变》的空间布局突破了魏晋至隋代山水画"左右横向"的平面表现模式，将中国传统的鸟瞰式"汇聚透视"与显示地平线的"焦点透视"巧妙融合，具有强烈的视觉空间感，这在敦煌莫高窟实属首见。一方面，从画面整体表现空间看，画面细节繁多，主次分明。画家将佛像作为构图中心，上下左右均将青绿山水、经变结构作环绕而"由近及远"的布置，从不同角度将画面远近错落的"流动性"单一场景组合于同一空间中，并将视线聚焦于佛教人物聚居的中心轴线，造成画面远近错落的空间联想。这种"非透视"的空间概念使整体画面处于一种"真实"与"非真实"之间，这正是初唐321窟南壁《十轮经变》构成形式的独特之处。另一方面，从局部物体的空间关系分析，蜿蜒于群山之中的"长城"形象由前向右后方延伸，层次清晰，呈现出"近大远小"的视觉意识。透视形式符合宗炳《画山水序》"诚由去之稍阔，则其见弥小"[37]、顾恺之《画云台山记》"山别详其远近"[38]的视觉原理。山与人、与树木和建筑的相互遮挡，凸显了整体画面的"远近"层次。此外，近

景长城多施以石绿色，而远景长城多施石青色。从色彩透明度上看，石绿色清透明亮，而石青色则较为暗淡。色彩前后的明暗、冷暖对比加强了长城本体的视觉空间层次。通过以上分析可视，"透视"法的雏形在初唐绘画中逐步形成。唐代中期，王维倡导："丈山尺树，寸马分人，远人无目，远树无枝，远山无石，隐隐如眉，远水无波，高于云齐。"[39]北宋郭熙强调："山有三远，自山下而仰山巅谓之高远，自山前而窥山后谓之深远，自近山而望远山谓之平远。"[40]以上思想，虽进一步明确了透视学中"近大远小、近实远虚"的空间特点，但"近大远小"的透视形式并未形成一种固定的规律和程式，其基本模式直到明代而一以贯之。

就艺术手法而言，《十轮经变》壁画本身确有凹凸画风之迹。"凹凸法"又称"天竺遗法"，是印度古代绘画的一种染色方法，可使平面绘画形成高低起伏的立体效果。唐太宗贞观四年（630），三藏法师波罗颇迦罗蜜多罗所译《大乘庄严经论》卷六《随修品第十四》有言："譬如善巧画师能画平壁起凹凸相，实无高下而见高下，不真分别亦复如是。于平等法界无二相处，而常见有能所二相。"[41]从"凹凸法"传入中国的发展史看，画史上以"凹凸"一词形容绘画效果始于南朝梁武帝时期。许嵩《建康实录》卷十七《高祖武皇帝》云："寺门遍画凹凸花，代称张僧繇手迹，其花乃天竺遗法，朱及青绿所成，远望眼晕如凹凸，就视即平，世咸异之，乃名凹凸寺。"[42]于阗画家尉迟乙僧于唐太宗贞观初年到达长安，在唐高宗、武则天时期活跃于画坛，专事佛教人物、花鸟等绘画门类，擅长运用阴阳对比法，借助明暗关系，着重突显人物的立体感和真实感，人物形象凸

现于画面之外，几至飘然欲出。李玉珉先生在《敦煌莫高窟第三二一窟壁画初探》中指出："莫高窟 321 窟的壁画无论在晕染或是线描上，也都和文献所述誉满两京的尉迟乙僧画风特征相近，皆与两京的佛寺壁画不分轩轾。"[43] 如（图7）所示，画工采用尉迟乙僧"染高不染低"的西域式晕染技法，通过对佛陀、菩萨、国王大臣、士兵、商人的眼眶、眼球、鼻翼、发令等处"由浓而淡渐次变化"的晕染表现五官的层次和人物肌骨起伏的立体变化。在色彩浓淡和明暗的对比下，人物形象表现出强烈的三维效果，"身若出壁""逼之摽摽然"的艺术特征表现得淋漓尽致。这种艺术效果虽源于自然界中的光与影，但与西方传统意义上自然光照所形成的立体感有所不同，它是画家根据个人兴趣与审美意识建构的符合大众趣味的"浮雕式"平面化光影立体效果。

除凹凸画法以外，画家还运用流水般繁密的平行曲线来表现佛、菩萨、长城本体、关隘、回廊式建筑物及士兵、商人的衣纹。线条粗细和谐，力度均匀，首尾如一，刚中有柔，为典型的铁线描。此用线方式在尉迟乙僧作品中实为常见。张彦远在论及尉迟乙僧画作时说："小则用笔紧劲，如屈铁盘丝；大则洒落，有气概。"[44] 诉诸《十轮经变》长城图中的线条，以匀称、繁密的布置凸显真实之感。长城本体的用线行笔流畅，挺劲有力，关隘及回廊式建筑物上的线条转折变化和疏密布排与墙体的结构相契合。这种西域式晕染与铁线描兼具的表现手法在初唐以前的莫高窟壁画中前所未见。

简言之，莫高窟第 321 窟南壁的《十轮经变》当与尉迟乙僧以及中原绘画存在一定关联性。但遗憾的是，史料中并未发现尉迟乙僧远赴敦煌的记载。《十

轮经变》图虽非出自尉迟乙僧之手，但诚如《敦煌文物展览特刊》所说："敦煌诸壁画中虽至今未发现西域画家题名，然而勾当画者为印度人，都画匠作为龟兹人，而知金银行都料亦籍隶于阗。有此种种旁证，则假设以为制作莫高、榆林诸窟壁画之艺人中亦有西域画家从事其间，汇合中西以成此不朽之作，或者与当时事实不甚相远也。"[45] 时至唐代，《十轮经》的相关内容已经入画，并成为两京寺观壁画的一类题材。《历代名画记》载，东都洛阳敬爱寺"东禅院殿内十轮变，武静藏描……殿内则天真，山亭院十轮经变，并武静藏画"[46]。遗憾的是，两京地区的壁画作品现已不存，所绘《十轮经变》在十轮的具体图绘形式上是否与莫高窟第 321 窟相同已不得而知。但不可否认的是，随着丝绸之路的繁荣，大批中原移民进入敦煌，中原绘画的画样也被带入敦煌。莫高窟 321 窟《十轮经变》也在此影响下，与中原地区绘画同源同调，表现出融合创新的时代精神，其创作水平已接近京洛地区同时期画家的艺术水准，应将此视为美术史的重要资料。

四、结语

图像史料既是直观的，也是象征的。敦煌莫高窟壁画作为中西美术交流的载体，承载着不同民族文化交融与认同的史实。莫高窟第 321 窟南壁《十轮经变》中"长城"形象作为叙述十轮经的一部分，必定有其特定的历史依据，而非纯粹捏造。"长城"形象作为历史时期中国绘画中为数不多的图像资料，就画面表现出来的军事防御措施、守卫官兵为商人办理出入境手续等情节，已构成唐代西北边关的"保障"基础；"保障"使多民族之间的交融持续在长城所代表

和构建的秩序框架内有序展开，是民族向心力与凝聚力的精神构筑物，成为被广泛接受的民族象征符号。所以，决不能因其漫漶破损严重，而将它视为简陋粗疏之作，而应充分认识其所具有的艺术价值。莫高窟第 321 窟长城图历尽沧桑，保存至今，实为珍品，应当予以充分的重视。

作者简介

董海鹏（1987—），男，陕西师范大学历史文化学院在读博士。研究方向：隋唐文化史、美术史论。

注释

[1] 萧默：《敦煌建筑研究》，文物出版社 1989 年版，第 119 页；马德：《敦煌·交通画卷》，（香港）商务印书馆 2000 年版，第 36 页；张景峰：《敦煌阴氏与莫高窟研究》，甘肃教育出版社 2016 年版，第 351 页；王惠民：《敦煌佛教图像研究》，浙江大学出版社 2016 年版，第 409 页。

[2] 史苇湘：《敦煌莫高窟的〈宝雨经变〉》，载敦煌文物研究所编：《1983 年全国敦煌学术讨论会文集·石窟艺术编》（上），甘肃人民出版社 1985 年版，第 61—83 页；马德：《敦煌阴氏与莫高窟阴家窟》，《敦煌学辑刊》1997 年第 1 期，第 93 页；李玉珉：《敦煌莫高窟第三二一窟壁画初探》，《美术史研究集刊》2004 年第 16 期，第 49—72 页。

[3] 王惠民：《敦煌 321 窟、74 窟十轮经变考释》，《艺术史研究》2004 年第 6 辑，第 309—336 页；王惠民《敦煌莫高窟若干经变画辨识》，《敦煌研究》2010 年第 2 期，第 5 页；张景峰：《敦煌阴氏与莫高窟研究》，第 277—394 页。

[4] 萧默：《敦煌建筑研究》，文物出版社 1989 年版，第 113 页；高启安《从莫高窟壁画看唐五代敦煌人的坐具和饮食坐姿》（上），《敦煌研究》2001 年第 3 期，第 21 页。

[5] 萧默：《敦煌建筑研究》，第 119 页。

[6] 郑炳林：《敦煌地理文书汇辑校注》，甘肃教育出版社 1989 年版，第 15 页。

[7] 吴礽骧：《河西汉塞调查与研究》，文物出版社 2005 年版，第 17 页。

[8] [刘宋] 范晔：《后汉书》卷八十七《西羌传》，中华书局 1956 年版，第 2876 页。

[9] [汉] 班固：《汉书》卷六十一《张

骞传》，中华书局 1962 年版，第 2695 页。传中"明年"，有不同说法，一说为元封二年（前 109），《史记·卫将军骠骑列传》载："后二岁，击虏楼兰王……"后引徐广言，在"元封二年"；[汉] 司马迁：《史记》卷一百一十一《卫将军骠骑列传》，中华书局 1959 年版，第 2945-2946 页。

[10] 艾冲：《中国古长城新探》，西安地图出版社 2006 年版，第 89-95 页。

[11] 吴礽骧：《河西汉塞调查与研究》，文物出版社 2005 年版，第 54-83 页；国家文物局主编：《中国文物地图集·甘肃分册》（下），测绘出版社 2011 年版，第 253 页；艾冲：《中国的万里长城》，三秦出版社 1994 年版，第 48 页；景爱：《中国长城史》，上海人民出版社 2006 年版，第 201 页。

[12] 艾冲：《中国的万里长城》，第 48 页；吴礽骧：《河西汉塞调查与研究》，第 57 页。

[13] 景爱：《中国长城史》，第 201 页。

[14] 吴礽骧：《河西汉塞调查与研究》，第 85 页；艾冲：《中国的万里长城》，第 48 页。

[15] 吴礽骧：《河西汉塞调查与研究》，第 56 页。

[16] 王惠民：《敦煌佛教图像研究》，浙江大学出版社 2016 年版，第 405-409 页。

[17] （日）高楠顺次郎、小野玄妙等编：《大正藏》第十三册，大正一切经刊行会 1934 年版，第 690 页。

[18] 王惠民：《敦煌佛教图像研究》，第 408-409 页。

[19] 马德：《敦煌阴氏与莫高窟阴家窟》，《敦煌学辑刊》1997 年第 1 期，第 90-95 页。

[20] 张清涛：《武则天时代的敦煌阴氏与莫高窟阴家窟浅议》，敦煌研究院，2004 年石窟研究国际学术会议论文集

（上），上海古籍出版社 2004 年版，第 428-429 页。

[21] 张景峰：《敦煌莫高窟第 321 窟营建年代初探》，《敦煌学辑刊》2016 年第 4 期，第 83-91 页。

[22] 《敦煌名族志》（P.2625）录文，参见张景峰：《敦煌阴氏与莫高窟研究》，第 380-384 页。

[23] 史苇湘：《敦煌历史与莫高窟艺术研究》，甘肃教育出版社 2002 年版，第 124-125 页。

[24] 张景峰：《敦煌阴氏与莫高窟研究》，第 286-306 页。

[25] 彭金章编：《敦煌石窟全集·密教画卷》，（香港）商务印书馆 2003 年版，第 26-27 页。

[26] 敦煌地区汉代长城现存有三段。北段玉门关段，南段阳关段，第三段为玉门关和阳关间南北向段。唐代阳关已成废墟，只存基址，敦煌地区的画工已经不可能看到原貌。玉门关已经从玉门故关所在的小方盘城东迁到今瓜州县双塔堡村北疏勒河南岸。

[27] [唐] 李吉甫撰：《元和郡县图志》卷四十记载："汉武帝元鼎六年（前 111）分酒泉置敦煌郡"，前凉置沙州，"盖因鸣沙山为名"；[后晋] 刘昫：《旧唐书》卷四十《地理志三》载：唐武德五年（622）"改为西沙州。贞观七年（633），去'西'字"，称沙州。

[28] [北宋] 司马光：《资治通鉴》卷一百九十六，中华书局 1956 年版，第 6178 页。

[29] [后晋] 刘昫：《旧唐书》卷三十八《地理志一》，中华书局 1975 年版，第 1386 页。

[30] [唐] 李林甫等撰，陈仲夫点校：《唐六典》卷六《尚书刑部》，中华书局

2014 年版，第 196 页。

[31] [唐] 李林甫等撰，陈仲夫点校：《唐六典》卷三十《三府督护州县官吏》，第 757 页。

[32] [唐] 长孙无忌：《唐律疏议》，中华书局 1983 年版，第 172 页。

[33] 段文杰：《敦煌石窟艺术研究》，甘肃人民出版社 2017 年版，第 276 页。

[34] 马德：《敦煌的世族与莫高窟》，《敦煌学辑刊》1995 年第 2 期，第 45 页。

[35] 王惠民：《敦煌净土图像研究》，中山大学博士学位论文 2000 年，第 152 页。

[36] 赵声良：《敦煌壁画风景研究》，中华书局 2005 年版，第 143 页。

[37] [唐] 张彦远：《历代名画记》卷六，第 209 页。

[38] 同上，卷五，第 184 页。

[39] [唐] 王维：《山水论》，人民美术出版社 1962 年版，第 1 页。

[40] [北宋] 郭熙编，杨伯编著：《林泉高致》，中华书局 2010 年版，第 69 页。

[41] （日）高楠顺次郎、小野玄妙等编：《大正藏》第三十一册，第 622 页。

[42] [唐] 许嵩：《建康实录》卷十七《高祖武皇帝》，中华书局 1986 年版，第 686 页。

[43] 李玉珉：《敦煌莫高窟第三二一窟壁画初探》，第 49 页。

[44] [唐] 张彦远：《历代名画记》卷九，第 278-279 页。

[45] 《文物参考资料·敦煌文物展览特刊》第二卷第五期，中央人民政府文化部文物局出版社 1951 年版，第 76-95 页。

[46] [唐] 张彦远：《历代名画记》卷三，第 139 页。

（栏目编辑　朱浒）

"兜率内院"范式演变
——以敦煌石窟中的弥勒经变图像为例

龙忠　陈丽娟

（ 西北师范大学美术学院，兰州，730070；西北师范大学体育学院，兰州，730070 ）

【摘　要】弥勒经变中的兜率天宫图像，经历了一个发展演变的历程，魏晋南北朝时期主要以阙形龛、屋形龛或拱形龛来象征兜率天宫；隋代兜率天宫主要以一殿二亭子布局为主；盛唐以降兜率天宫主要以三院落式或多院落式的四方形宫殿样式为主，使"兜率内院"的样式更加清晰。通过对弥勒经典及相关文献资料的梳理分析，得出"兜率内院"的观念在初唐以前不曾见到，其形成和发展直接得益于玄奘法师和窥基大师，此后在漫长的岁月中逐渐形成定式。本文运用文献研究和图像学研究方法，结合敦煌石窟弥勒经变中的兜率天宫图像，考察"兜率内院"的形成和演变的历程。

【关键词】敦煌石窟　弥勒经变　兜率天

一、引言

　　兜率天在弥勒信仰的发展中，经历了由"兜率天宫"到"兜率内院"的过程，兜率天曾被分为所谓的"内院"和"外院"，即"内院"为净土区，而"外院"成了非净土区。但是兜率净土既然为净土世界，为何又有净土与非净土之别呢？

　　弥勒信仰中关于兜率天内外院的问题，近些年多有学者[1]关注，特别是对"兜率内院"的起源与演变的探究，如台湾学者道昱在其论文《兜率内院疑点之探讨》中认为，"兜率内院"之说源自玄奘大师，并认为兜率天宫内院、外院是中国建筑中内院、外厅文化思惟模式的创举；王雪梅博士在其论文《弥勒信仰的演变：以"兜率天宫"为中心的考察》中认为，"兜率内院"之说最早可能源自古印度时期的龙树等人，并认为兜率天内外院的观念是唯识宗对古

印度的兜率原型的一种继承与发展，但并没有直接的证据来说明这一点。此外，台湾波沙山弥勒宗根本道场则从经文和宗教实践方面否认"弥勒内院"思想，认为只有兜率净土，并无内外院之分。

　　本文拟在前贤研究的基础之上，依据佛教史以及相关典籍，以敦煌石窟中的弥勒经变图像为例进行考察，将文献史和图像学研究相结合，探寻兜率天宫内外院范式的演变历程。指出"兜率内院"的产生是中国传统文化影响的结果，它对弥勒经变图像样式的形成有着重要影响。

二、弥勒典籍中描述的兜率天宫

　　兜率天宫，是佛教三界内欲界六天中，从下至上的第四天，别称有"兜术""兜率陀""睹史多""覩史多天"等，兜率天仅是欲界天中"一生补处菩萨"

的居处，并非专属于弥勒菩萨。描绘兜率天的典籍主要是弥勒六经中的《佛说观弥勒菩萨上生兜率天经》（以下简称《上生经》），以此为基础形成了弥勒上生信仰，视觉图式的弥勒上生经变画是其具体表征。

　　关于兜率天宫的记载，《上生经》云："尔时兜率陀天上，有五百万亿天子，一一天子皆修甚深檀波罗蜜，为供养一生补处菩萨故，以天福力造作宫殿。"[2]五百万亿天子发宏愿使其"宝冠化成供具"，然后诸宝冠化作五百万亿宝宫，此为诸天子以"天福力"为弥勒菩萨建造兜率天宫的记载。"尔时此宫有一大神，名牢度跋提，即从座起遍礼十方佛，发弘誓愿，若我福德应为弥勒菩萨造善法堂。"[3]善法堂，即摩尼宝殿，《长阿含经》云："于此堂上思惟妙法，受清净乐，故名善法堂。"[4]弥勒菩萨便在善法堂为众

※ 基金项目：本文为教育部人文社科项目"多元文化视域下敦煌石窟弥勒经变研究"（ 18XJC760005 ）的阶段性成果。

天人说法。摩尼光在空中回旋，化作"四十九重微妙宝宫"，诸栏楯间自然化生天子、天女，诸天子手持莲花，莲花上有诸乐器，"天乐不鼓自鸣"，诸天女手执乐器歌舞，"其乐音中演说苦空无常无我诸波罗蜜，如是天宫有百亿万无量宝色——诸女亦同宝色，尔时十方无量诸天命终，皆愿往生兜率天宫。"[5]兜率天宫七宝台内摩尼殿内，弥勒菩萨在师子座上忽然化生，于莲花上结跏趺坐，头戴化佛天冠，肉髻呈绀琉璃色，眉间有白毫相，身长"十六由旬"，三十二相、八十种好具足，为众天人昼夜恒说佛法。

因此，从典籍中可以看到：第一，《上生经》中提到的兜率天宫并没有内院和外院，更谈不上内外院的净土与非净土之说了；第二，《上生经》中提到先是五百万亿天子发愿让诸宝冠化生兜率天宫，后又有大神牢度跋提造造善法堂，其实是同一个宫殿，并没有内外院之别。

三、兜率天宫内外院的演变

佛经中并无内院和外院之分，那么兜率天宫内院和外院的说法又从何说起？

魏晋以降至隋，弥勒信仰者只发愿"生兜率"或"生兜率见弥勒"。譬如梁代慧皎在《高僧传》卷第五中记载，东晋道安"每与弟子法遇等，于弥勒前立誓，愿生兜率"[6]；《续高僧传·大统合水寺释法上传》记载北周高僧法上在"山之极顶造弥勒堂"，法上推崇弥勒信仰；同书又载："（法上）愿若终后，觐睹慈尊，如有残年，愿见隆法，更一顶礼慈氏如来，而业行精专，幽明感遂。"[7]在玄奘之前的文献中，并不见"内外院"之说。

最早和"内院"有关的文献见于《大

唐西域记》中对无著的记载："其后无著菩萨于夜初分，方为门人教授定法，灯光忽翳，空中大明。有一天仙乘虚下降，即进阶庭，敬礼无著。无著曰：'尔来何暮！今名何谓？'对曰：'从此舍寿命往覩史多天慈氏内众莲花中生。'"[8]唐代彦悰等撰于垂拱四年（688）的《大慈恩寺三藏法师传》中记载："（玄奘）愿以所修福慧回施有情，共诸有情同生覩史多天弥勒内眷属中，奉事慈尊，佛下生时，亦愿随下广作佛事，乃至无上菩提。"[9]玄奘临终前口中说偈，教弟子云："南无弥勒、如来应正等觉，愿与含识速奉慈颜，南无弥勒、如来所居内众，愿舍命已，必生其中。"[10]弟子光等问："和上决定得生弥勒内众不？"玄奘法师报云："得生。"[11]因此，我们可以看到"弥勒内院"或"慈氏内众"的说法最早源自玄奘法师，而玄奘法师叙述的无著所提到的"慈氏内众"有待商榷，需更多资料的佐证。

到了窥基大师时，他在《观弥勒上生兜率天经赞》下卷(以下简称《赞文》)中提出"兜率内院"的观点。其《赞文》认为："初五百亿天子造外众宝宫，次一大神造法堂内院"[12]，明显将兜率天理解成内院和外院两个地方。《赞文》共提到七处"内院"，如"慈氏内院也""五麤因行感内外院"[13]等等。

窥基大师又是按照什么划分内外院的呢？他继承了玄奘法师"慈氏内众"的说法，认为内外院在佛法中具有"明外果中"和"内具彼德外招彼果"的思想；此外，《上生经》云："宝冠化作五百万亿宝宫——宝宫有七重垣——垣七宝所成——宝出五百亿光明——光明中有五百亿莲华——莲华化作五百亿七宝行树——树叶有五百亿宝色——宝色有五百亿阎浮檀金光——

阎浮檀金光中，出五百亿诸天宝女——宝女住立树下，执百亿宝无数璎珞，出妙音乐。"[14]他把这段经文解释为"十重饰"，即"一宫二园三宝四光五华六树七色八金九天女十音乐"，又进一步推导出兜率天宫有十重垣墙，宫殿"既有十地菩萨围绕，亦有凡夫十善往生"。并逐一做了解释："初地真智得空寂""二地持戒生长善法""三地能照三乘教理行果七故""四地修得菩提分法""五地作四谛观出生死泥智花敷故""六地作十二因缘观""七地纯作真无相观""八地相土皆得自在故能现起阎浮金光""九地成熟四无碍解""第十地中陀罗尼门三摩地门"。

因为兜率天宫有垣墙，便有"内外院"之别，二者其实没有必然联系。第一，宝冠化五百万亿宝宫，这里的"五百万亿"并非是一个实数，而是虚数，指无数宫殿之意；第二，宝冠幻化的五百万亿宝宫，每座都有七重垣，也就有五百万亿个七重垣，怎能只有一个垣墙将宫殿分割为内外院呢？于理是不通的。《上生经》云："如是处兜率陀天昼夜恒说此法度诸天子。"这里的兜率天宫并无里外之分，也没有其他限制，兜率天整体为一个教化区域，该天的一切天众都可得度。

自窥基大师以后，"兜率内院"的思想逐渐流行。在唐代般若三藏等人奉诏译《大乘本生心地观经·报恩品第二》中云："尔时佛告五百长者，未来世中一切众生，若有得闻此心地观报四恩品，受持读习解说书写广令流布，如是人等福智增长，诸天卫护，现身无疾，寿命延长，若命终时即得往生弥勒内宫，睹白毫相超越生死，龙华三会当得解脱。"[15]本经推崇弥勒净土往生信仰，关于成经年代，从经文内容看，应为世亲之后，据该经御制序文记载，其梵本

图1 新刻本《观弥勒菩萨上生兜率陀天经》卷尾"生内院真言",采自方广锠:《新入藏刻本〈观弥勒菩萨上生兜率陀天经〉侧记》,《文津流觞》2011年第4期

原典系唐高宗时,西域师子国所献,唐宪宗元和七年(812),由般若等八人奉诏译此经。

唐高宗显庆二年(657),窥基25岁时始参与译经,应该与作《观弥勒上生兜率天经赞》时间不远,当为上限。也就是说,窥基提出"兜率内院"的观点,历经一百五十多年后,到般若等人译《大乘本生心地观经》之时,兜率天"内外院"之说已成共识,这种说法已相当普遍。所以,关于兜率天"内宫"的佛经翻译就不足为奇。

新刻本《观弥勒菩萨上生兜率陀天经》[16]后有"生内院真言"(图1),经考证,其真言为唐代善无畏、一行译《大毗卢遮那成佛神变加持经》卷四中的"慈氏印真言",该真言曰:"南么三曼多勃驮喃(一)阿尔单若也(二)萨婆萨埵(引)奢夜弩檗多(三)莎诃(四)。"唐开元四年(716),中印度摩伽陀国僧人善无畏来长安弘法,开元十二年(724)在洛阳奉(福)先寺偕弟子一行,拣出游学天竺那烂陀寺时期搜集到的密典,译出该经前六卷。而该新刻本据学者考证,刻板时间不

会晚于五代至宋初。[17]所以,新刻本《观弥勒菩萨上生兜率陀天经》末尾附加的"生内院真言"则是窥基大师以后的事了。

敦煌遗书 P.3093《佛说观弥勒菩萨上生兜率天经讲经文》中有多处"内宫",如"弥勒菩萨当在内宫""齐到内宫菩萨处,百匝千重礼拜来""绀摩尼殿内宫开,弥勒初生坐宝台"[18]等等。敦煌遗书《上生礼》中有"愿共诸众生,往生弥勒院"的记载,但其成书年代都在窥基大师以后。白居易晚年信仰弥勒,69岁时(840),在《画弥勒上生帧记》中写道:"南瞻部洲大唐国东都香山寺居士太原人白乐天。年老病风。因身有苦。遍念一切恶趣众生。愿同我身。离苦得乐。由是命绘事。按经文。仰兜率天宫。想弥勒内众。"[19]宋代延寿大师在《万善同归集》(904—975年间述)中记载有"弥勒内院"[20];明代祩宏撰的《往生集》(1584年撰)中亦提到"兜率内院"。[21]

总之,兜率天宫"内外院"之说始自初唐的玄奘法师,成形于窥基大师,在此后的历代中,"兜率内院"的思想逐渐形成定式,已经不再是初唐以前无分别的统一教化区的"兜率天宫"之意了。

四、弥勒经变中的兜率天宫图像范式

兜率天宫图像范式在佛教艺术中,有一个发展变动的过程,历经了魏晋南北朝、隋代和唐代三个重要的艺术范式变革期。

(一)魏晋南北朝时期的兜率天宫图像

魏晋南北朝时期的兜率天宫主要以阙形龛、屋形龛或拱形龛来象征兜率天

宫,弥勒菩萨交脚坐于其中说法,特征是只表现人物,不描绘亭台楼阁,如北凉时期莫高窟第275窟西壁主尊交脚弥勒菩萨,同窟南北两壁上层各雕两尊交脚弥勒菩萨,坐于阙形龛内(图2),在这里,具有中原风格的阙形龛成为兜率天宫的象征;阙形龛交脚弥勒还见于北魏莫高窟第259窟北壁、第254窟南壁、第251窟中心柱南与北向面上层、第435窟中心柱南与北向面上层、第437窟中心柱北向面上层等,都采用阙形龛象征兜率天宫。成都市西安路出土的其中一件南齐的编号为H1:1的造像(图3),其背面上部浅刻一屋形龛,龛内台座上为交脚弥勒菩萨说法。邺城考古队藏北魏谭副造释迦牟尼像,背面上部线刻一屋形龛,龛内交脚弥勒菩萨坐于金刚座之上(图4),左手提具有象征弥勒符号的水瓶。1954年成都万佛寺出土的其中一件关于南朝的弥勒经变的浮雕,刻有一较大的屋形龛,弥勒菩萨交脚坐于其中说法,它是迄今发现最早的经变类兜率天宫图像样式。由此可知,南北朝时期,兜率天宫主要以阙形龛和屋形龛的艺术符号象征兜率天宫。

(二)隋代兜率天宫图像

隋代自公元581年,北周外戚杨坚取而代之建国,虽历时较短,但在佛教艺术上是一个繁荣时期,这时在弥勒上生经变中出现了新的图像范式。在隋代莫高窟第262、416、417、419、423、425、433、436窟中,保存有八铺上生经变,它们均绘在窟顶,象征弥勒菩萨居住在兜率天上,弥勒菩萨主要是交脚式坐姿。

第423窟窟顶西坡的兜率天宫图像为隋代典型的新样式(图5),图中绘五开间的宫殿,上部为歇山式屋顶,

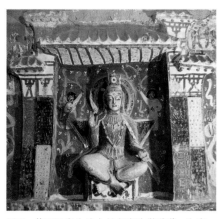

图2　第275窟北壁上层交脚弥勒菩萨，北凉，采自敦煌文物研究所：《中国石窟·敦煌石窟》第一卷，文物出版社1999年版

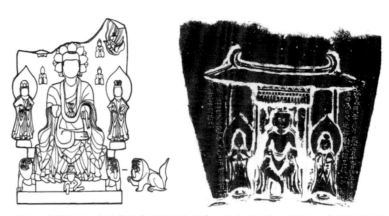

图3　南齐永明八年弥勒造像线描图和拓片，采自雷玉华、颜劲松：《成都市西安路南朝石刻造像清理简报》，《文物》1998年第11期

图4　谭副造释迦牟尼像背面线刻交脚弥勒菩萨，北魏，邺城考古队藏，笔者摄

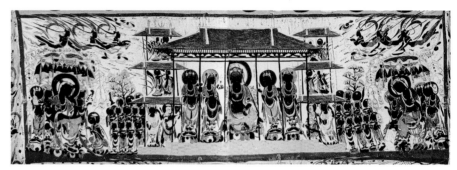

图5　莫高窟第423窟窟顶西坡《弥勒上生经变》，隋代，采自敦煌研究院：《敦煌石窟全集·弥勒经画卷》，（香港）商务印书馆有限公司2002年版

图6　莫高窟第419窟后部平顶《弥勒上生经变》局部，隋代，采自敦煌研究院：《敦煌石窟全集·弥勒经画卷》

图7　莫高窟第433窟后部平顶《弥勒上生经变》局部，隋代，采自敦煌研究院：《敦煌石窟全集·弥勒经画卷》

屋檐下用一排斗拱装饰，屋脊两端有汉式鸱吻装饰。弥勒菩萨交脚坐于莲花宝座上，为众天人说法，两边分别侍立二胁侍菩萨。宫殿两边分别绘有三层楼阁，象征"四十九重微妙宝宫"，楼阁间有伎乐等眷属手执乐器奏乐，即《上生经》中描述的栏楯间自然化生天子、天女；两边上方画"飞天供养"；下方分别画"思维菩萨接受供养"和"弥勒授记往生者"。画面采用左右对称的方式，平面化构图，没有纵深的空间感，主要体现《上生经》中描述的场景，对建筑的描绘是象征性的，吸收了中原建筑的元素（鸱吻、斗拱、歇山顶和椽等），而并不是对真实宫殿建筑空间的描绘。第419窟后部平顶所绘《弥勒上生经变》（见图6），其中的兜率天宫保持了第432窟的新样式，只是两边重楼有四层，弥勒菩萨交脚坐于金刚座上，两边为二胁侍菩萨、四天王，画面两边新增乘龙车的帝释天和乘凤车的帝释天妃。第433窟后部平顶所绘《弥勒上生经变》（图7）较为简略，两边的重楼变成了两座亭子，构成一宫殿二亭子布局。

以上列举的三铺隋代《弥勒上生经变》，以第423窟中兜率天图像样

图8 莫高窟第329窟北壁《弥勒经变》局部，初唐，采自敦煌研究院：《敦煌石窟全集·弥勒经画卷》

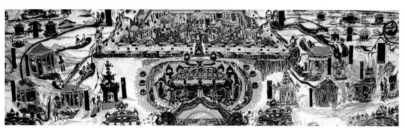

图9 莫高窟第208窟北壁《弥勒经变》局部，盛唐，采自敦煌研究院：《敦煌石窟全集·弥勒经画卷》

式最为典型。从图像中可以看到，隋代是一个弥勒经变样式的变革期，也是新样式的初创期，其所绘的兜率天图像尽可能反映《上生经》中描述的内容。

（三）唐代兜率天宫图像

唐代敦煌石窟中保存有大量的弥勒经变画，其构图样式又不同于隋代，形成了新的弥勒图像范式。其特征有：第一，唐代将弥勒上生、下生经变共绘一铺，或者上生经变仅占很小画幅，重点描绘下生经变，或者单独绘下生经变，单独的上生经变不再出现；兜率天宫的弥勒菩萨，由隋代的交脚式菩萨转变为倚坐式弥勒佛或弥勒菩萨。这种图像范式的演变主要是由于当时信众对弥勒信仰观念的转变，即由兜率净土向弥勒佛净土转变，信众转向对弥勒佛的信仰，体现了信众对未来美好人间世界的向往，体现出"当时的民众已由对神之国的向往转为对人世间的向往，对未来人间世界的讴歌越唱越响"[22]。第二，隋代兜率天宫重点描绘弥勒菩萨，建筑简洁、平面化，没有空间透视；唐代描绘的兜率天宫，开始有了空间感，仿佛是现实宫殿、四合院的摹写，将净土变与弥勒经变杂糅在一起。第三，中唐以降的弥勒经变中大量出现了"弥勒内院"的图像。

唐代以后，净土思想盛行，将弥勒经变和净土变结合在一起，可以说是净土变模式中的弥勒经变图，是一种新的变革。如初唐莫高窟第329窟北壁《弥勒经变》（图8），其中兜率天宫绘有栏楯，在四方形院落内，弥勒菩萨倚坐在金刚座上说法，无摩尼宝殿，两边绘有象征重楼的两个亭子，周围是听法天人；初唐第331窟南壁《弥勒经变》也是这种模式。可以看到，

初唐时期的兜率天宫并没有内外院，或者说此时的敦煌石窟弥勒经变画，还没有受到来自长安窥基大师的"弥勒内院"思想的影响，此两铺壁画应该绘于公元618年至657年间。

盛唐以后的上生经变中多绘须弥山，山顶绘一宫殿，即兜率天宫。如莫高窟第208窟北壁的《弥勒经变》（图9），是盛唐早期的作品，兜率天图像变为四方形有垣墙的宫殿，有摩尼宝殿、亭台等建筑，是当时中原宫殿建筑的缩影。第33窟南壁《弥勒经变》中，兜率天宫内为倚坐弥勒佛，敦煌遗书《上生礼》中有"南无兜率天宫慈氏如来应正等觉"的记载，在兜率天宫绘弥勒佛的现象反映了当时信众期盼弥勒下世，对弥勒佛净土世界的向往。盛唐晚期莫高窟第148窟南壁《弥勒经变》中，绘有大型的宫殿建筑群，宫殿正门题写"兜率陀天宫"，弥勒和众天人占据很小空间，重点描绘错落有致的宫殿建筑，"兜率内院"的样式更加清晰。

中唐弥勒经变中的兜率天宫继承了盛唐以来的四方形宫殿范式，但又有新的衍生，典型样式有如下两种：

I型：三院落式。如莫高窟第231窟北壁等处《弥勒经变》（图10），兜率天宫为一个单独院落，两边又各有一个院落，亭台楼阁间用虹桥相连，绘有各种奇花异草，是一个典型净土式弥勒经变。宫殿的视角耐人寻味，宫殿正门、主体的摩尼宝殿采用仰视，而周围的配殿则是俯视，整体的画面构图也是俯视，这种俯仰视角的变化应是尊卑关系的体现。

II型：多院落式。如莫高窟第202窟南壁、第358窟南壁等处《弥勒经变》（图11），兜率天宫内琉璃铺地，宫墙围绕成方形宫殿。周围有若干化城，祥云缭绕。

敦煌石窟壁画中的兜率天宫图像受到中国传统建筑文化的影响，是中原佛寺、宫殿建筑样式的如实描绘。从现存唐代建筑中依然能够清楚地看到这种承袭关系，如位于山西五台山的南禅寺正殿（图12），在大殿西缝梁架的平梁之下，有墨书题记"因旧名大唐建中岁次壬戌月……重建殿法显等谨志"，根据大殿的建筑形制与题记可知，南禅寺正殿建于公元782年，为中唐时期的建筑。此大殿面阔三间，为单檐歇山顶式建筑，屋脊两端置有鸱吻，飞檐高挑，此建筑样式与莫高窟第358窟南壁弥勒经变中的善法堂极为相似。此外，位于山西五台县东北佛光山的佛光寺东大殿，根据建筑梁上墨书题记可知，该殿建于唐大中十一年（857），东大殿采用单檐庑殿顶形制，面阔七间，整体建筑风格接近南禅寺正殿，1937年梁思成先生根据莫高窟第61窟壁画《五台山图》中"大佛光之寺"，发现了五台山佛光寺的东大殿，这进一步说明中原佛寺、宫殿等建筑样式与敦煌壁画中唐代建筑的密切相关。

简言之，兜率天宫图像在魏晋南北朝时期，仅以拱形龛、屋形龛或阙形龛等来象征；隋代敦煌石窟弥勒经变中的兜率天宫，出现了新的图像样式，由于是一个初创期，该样式最接近《上生经》所描述的内容。但是，它平面化的构图、想象中的建筑图像并不能在现实中找到对应样式，仅是对佛经内容的忠实描绘，满足不了信众对中国传统建筑院落的审美需求。因此，这种建筑样式在唐代初期并没有得到延续。初唐弥勒上生经变中的兜率天宫图像中大量出现亭台楼阁、小桥流水，并于下生经变形成"田"字形布局，明显受到中原样式和净土变图像的影响，审美趣味由幻想中舞动的天国转向现实的人间世界。但

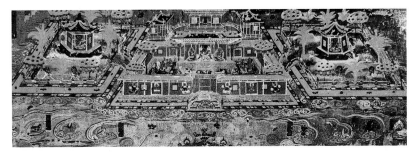

图10　莫高窟第231窟北壁《弥勒经变》局部，中唐，采自敦煌研究院：《敦煌石窟全集·弥勒经画卷》

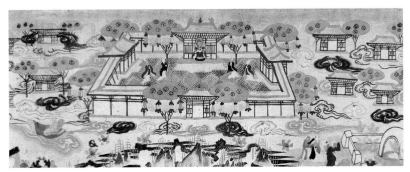

图11　莫高窟第358窟南壁《弥勒经变》局部，中唐，采自敦煌研究院：《敦煌石窟全集·弥勒经画卷》

图12　山西五台山的南禅寺正殿，中唐，笔者摄

是，并没有看到有垣墙的"弥勒内院"图像。初唐后期，尤其到盛唐以降，莫高窟弥勒经变中大量出现了"弥勒内院"图像样式。

从敦煌石窟弥勒经变的图像史料中可以看出，敦煌弥勒经变中兜率天宫图像受中原样式的影响；兜率天宫图像范式正是窥基大师等人推崇的"弥勒内院"之思想的表征；也是中国传统宫殿建筑和院落结构样式的反映。晚唐以降，弥勒经变主要描绘弥勒下生世界，上生经变以及兜率天宫图像逐渐消失。

五、结语

兜率天宫内院和外院之说不仅是一个宗教学的问题，也是宗教艺术中所关注的问题，"兜率内院"思想自初唐以降，经历了千余年的发展，无论是在佛教信仰还是佛教艺术表现中，都形成了固定的范式。本文以弥勒上生信仰为基点，结合敦煌石窟弥勒经变中的兜率天宫图像，考察"兜率内院"范式的演变，可以初步得出如下结论：

第一，兜率天内院和外院的说法源

自于玄奘法师，在他之前的文献中没有出现过，玄奘法师的"慈氏内众"说到了窥基大师时，演变为"兜率内院"的思想，明确将兜率天宫分为内院和外院，此后一直沿用此说法，此时的"兜率内院"有别于玄奘法师以前的兜率天宫。

第二，在中国传统建筑格局中，宫殿、宅院以及佛寺的垣墙，对建筑空间进行不同区域的划分。兜率天宫内外院的观念，很大程度受到中国传统建筑文化的影响，以此用来解释抽象的彼岸净土世界，使抽象化为具象，有利于艺术匠师采用具象的视觉图式表达抽象神秘的佛国境界。

第三，无论是《上生经》，还是其他相关典籍，在玄奘法师之前的典籍中只有"兜率天宫"，并无"慈氏内众"或"兜率内院"之说，应该是初唐唯识宗中弥勒信仰与净土思想发展的结果，直接得益于玄奘法师和窥基大师。

第四，"兜率内院"思想的形成与弥勒信仰在唐代遭遇危机与挑战并无关系[23]，在初唐窥基大师之后，弥勒信仰的发展才受到其他信仰的非议；更无"外院属欲界天，为天众的居所，内院为即将成佛的补处菩萨的居处"[24]之说法。

第五，通过对敦煌石窟弥勒经变中兜率天宫图像样式发展演变的梳理，印证了敦煌石窟中的兜率天宫图像范式在盛唐以后受到内地"兜率内院"思想的影响，唐代敦煌石窟中弥勒经变受中原佛教艺术样式的影响甚深。

一言以蔽之，兜率天宫仅为"补处菩萨"居处，为众天人说法之所，并无内外院之分，它是一个无差别的统一教化区。窥基大师的"兜率内院"的思想并无佛经依据。但是对以后弥勒信仰和兜率净土信仰产生了直接影响，也直接影响到佛教艺术的创作，使其兜率天宫图像样式中国化、本土化、世俗化和具体化，将抽象的彼岸世界用具体的视觉图式来呈现，最终形成了千余年来"兜率内院"的图像范式。

作者简介

龙忠（1986—），男，汉族，甘肃陇南人，西北师范大学美术学院副教授，艺术学理论博士。研究方向：石窟寺美术。

陈丽娟（1986—），女，汉族，中国湖南株洲人，西北师范大学体育学院讲师，硕士学位。研究方向：敦煌体育文化。

注释

[1] 关于兜率内天外院的问题参见道昱：《兜率内院疑点之探讨》，《普门学报》2002年第11期；王雪梅：《弥勒信仰的演变：以"兜率天宫"为中心的考察》，《长安佛教学术研讨会论文集》第二编，2009年10月以及宏印《兜率内院疑点之回应》，《普门学报》2002年第12期。以上学者的论文都是从宗教学和宗教史的角度，详细梳理"兜率内院"的源流及演变，对本文的撰写具有一定的参考价值。

[2][刘宋]沮渠京声译：《佛说观弥勒菩萨上生兜率天经》，《大正藏》第十四册，第418页。

[3] 同上。

[4][后秦]佛陀耶舍、竺佛念译：《长阿含经》，《大正藏》第一册，第132页。

[5][刘宋]沮渠京声译：《佛说观弥勒菩萨上生兜率天经》，第418页。

[6][南梁]释慧皎撰：《高僧传》，汤用彤校注，中华书局1992年版，第183页。

[7][唐]道宣撰：《续高僧传》，郭绍琳点校，中华书局2014年版，第262页。

[8][唐]玄奘、辩机著，季羡林校注：《大唐西域记校注》（上），中华书局2000年版，第452页。

[9][唐]慧立、彦悰、道宣撰，高永旺译注：《大慈恩寺三藏法师传》，中华书局2018年版，第593页。

[10] 同上，第594页。

[11] 同上。

[12][唐]窥基：《观弥勒上生兜率天经赞》，《大正藏》第三十八册，第288-291页。

[13] 同上。

[14][刘宋]沮渠京声译：《佛说观弥勒菩萨上生兜率天经》，《大正藏》第十四册，第418-419页。

[15][唐]般若等译：《大乘本生心地观经》，《大正藏》第三册，第300页。黄征、张涌泉校注：《敦煌变文校注》，中华书局1997年版，第962页。

[16]《观弥勒菩萨上生兜率陀天经》的流传分别有四个版本，即中原系、南方系、写本系和新刻本系。其中新刻本的经文末增加了两条咒语，名为"慈氏真言"和"生内院真言"，相关成书年代研究参见方广锠：《新入藏刻本〈观弥勒菩萨上生兜率陀天经〉侧记》，《文津流觞》2011年第4期；孙伯君、西夏文《观弥勒菩萨上生兜率陀天经》考释，《西夏研究》2013年第4期。

[17] 方广锠先生在《新入藏刻本〈观弥勒菩萨上生兜率陀天经〉侧记》一文中推测其刻板年代不晚于五代、宋初（《文津流觞》2011年第4期）；李致忠先生在《国图入藏〈观弥勒菩萨上生兜率陀天经〉刊印考》中依据经文末尾的雕版署名"隰州张德雕版"，结合史料推断年代为金代刻本（《文献季刊》2002年第4期）。

[18][清]董诰等编：《全唐文》卷六七六，中华书局1983年版，第6904页。

[19][宋]释延寿撰：《万善同归集》，《大正藏》第四十六册，第990页。

[20][明]袾宏撰：《往生集》，《大正藏》第五十一册，第150页。

[21] 赵声良：《成都南朝浮雕弥勒经变与法华经变考论》，《敦煌研究》2001年第1期，第35页。

[22] 王惠民主编：《敦煌石窟全集·弥勒经画卷》，（香港）商务印书馆2002年版，第45页。

[23] 王雪梅在《弥勒信仰的演变：以"兜率天宫"为中心的考察》中认为"兜率天宫内外院的出现与弥勒信仰在唐代遭遇危机与挑战有极大关系"。

[24] 王惠民：《弥勒佛与药师佛》，华东师范大学出版社2010年版，第20页。

（栏目编辑　张晶）

"本来真面目，由我主张"
——徐渭"书、诗、文、画"排序研究

申旭庆

（曲阜师范大学书法学院，山东曲阜，273165）

【摘　要】据陶望龄《徐文长传》中载徐渭尝言"吾书第一、诗二、文三、画四"，而按儒家"据于德、游于艺"的观念，诗、文、书、画的排序应为"文一、诗二、书三、画四"。从儒家道统及徐渭文艺观探析此种排序的原因，可为四个方面：一是阳明心学对理学文艺观的反叛；二是明代中晚期诗文"伪饰"成风，致其地位发生了时代性嬗变；三是徐渭注重"书"之"本色""真情"；四是徐渭学画较晚，常以墨戏为之。

【关键词】先文后墨　书一　诗文嬗变　画四

清代周亮工在《题徐青藤花卉手卷后》云："青藤自言书第一、画次、文第一、诗次，此欺人语耳，吾以为《四声猿》与草花卉俱无第二。"[1] 周亮工对徐渭"书一、诗二、文三、画四"的排序提出质疑，但周的主张也与传统"文一、诗二、书三、画四"不同。因此厘清徐渭诗文书画的排序问题，应首先梳理诗文书画排序的传统。

一、诗、文、书、画排序的相关记载

（一）徐渭诗文书画排序

徐渭（1521—1593）书、诗、文、画的排序最早见于陶望龄（1562—1609）的《徐文长传》（约作于万历二十八年，1600）[2]中，文中记："渭于行草书尤精奇伟杰，尝言吾书第一，诗二，文三，画四。"[3] 陶望龄虽比徐渭小41岁，但陶师周汝登[4]与徐渭同师王畿[5]，因此陶对徐渭自评的转述应该是比较可靠的。此种排序除见陶望龄《徐文长传》外，《明史·文

苑四》《康熙龙门县志》《无声诗史》《过云楼书画记》《玉剑尊闻》等书中也均有记载。如《明史·文苑四·徐渭传》中记："渭天才超轶……尝自言吾书第一，诗次之，文次之，画又次之。"[6]《康熙龙门县志》卷之十三《流寓》中记载："徐渭字文长……自言书第一诗二文三画四。"[7] 清姜绍书《无声诗史》卷三中载："尝言吾书第一、诗二、文三、画四，识者许之。"[8]

以上三则均出现在万历二十八年之后，有较大可能是引自陶望龄《徐文长传》。万历十五年（1587）张元忭等修纂的《万历绍兴府志》中最早收录徐渭书、诗、文相关的记载，但并没有诗文书画的排序。如《序志》中记载徐渭工古文能声诗及工书："徐渭亦邑人，少有俊才，工古文能声诗……素工书。"[9] 在《人物志十五·方技·书》中则仅载徐渭书"徐渭详序志，是悬笔书所临摹甚多，擘窠大字类苏、行草类米"[10]，但并未提其画。从此处可知，徐渭生前书名

最盛，与其自谓"书一"相吻合。万历三年（1575）徐渭、张元忭等虽曾修纂过《万历会稽县志》（比《万历绍兴府志》早12年），但并没有徐渭的相关记载。究其二志中没有收录徐渭诗文书画排序的原因：一是修纂《万历会稽县志》时，张元忭刚把徐渭从狱中营救出，此时收录徐渭并不合适；二是张元忭等修纂《万历绍兴府志》时，张、徐二人已交恶，[11]在《人物志·方技·书》中虽为徐渭作传，但引用徐渭自评不太可能。

徐渭自谓书诗文画的排序，官方最早出现在《康熙会稽县志》中，《人物志·儒林》对徐渭的记载为："徐渭，字文长……尝自语，吾书第一、诗二、文三、画四，识者许之。"[12] 此处把徐渭列在《人物志·儒林》中，而《万历绍兴府志》仅把徐渭列在《人物志·方技·书》中，也可看出清代早期已对徐渭的儒家士人身份逐渐认同，在此之后此种排序被广泛引用。

（二）诗文书画排序传统

儒家道统中诗文书画的排序滥觞于苏轼。苏轼在《文与可画墨竹屏风赞》中云："与可之文，其德之糟粕。与可之诗，其文之毫末。诗不能尽，溢而为书，变而为画，皆诗之余。"[13] 此处虽没明确排出"文一、诗二、书三、画四"的顺序，但已把文、诗、书、画的先后顺序交代清楚。到了南宋，楼钥在《跋豫章别集》中则明确表述了文与诗的排序："案原目此首后有跋……其文一、诗二、铭赞颂三、序说四。"[14] 在此种文诗观念的影响下，再结合儒家思想中"先文后墨""画从书出"等观点，文人士大夫阶层渐形成了"文一、诗二、书三、画四"的排序传统。

如清代阮元在《毛奇龄传》中云："越风西河先生经术湛深……生平文一、诗二、音律三，以制科登馆阁官。"[15] 阮元对毛奇龄的排序为"文一、诗二、音律三"。除了评论时列出具体排序外，更多的是以文诗书画为序列之。如《光绪武进阳湖县志·人物·文学》中评孙良为："孙良字秋泉……性恬能文诗书画。"[16] 左宗棠评钱南园为："尝论先生为人清严可畏，其文诗书画之形诸外者，无非充实之光辉。"[17]《民国重修婺源县志》中评詹文蔚为："詹文蔚字子美……文诗书画俱工。"[18]

虽然"文一、诗二、书三、画四"的排序为儒家道统的主流，但在明中晚期之后诗文书画也出现了不同的排序，近现代的排序则更加多样。如民国袁嘉谷在《南园书存序》中云："海内人士之谈道德气节文章者，莫不推钱南园先生……文章之美，可别为诗、文、书、画四者，书一，诗二，画三，文四。"[19] 傅抱石在《白石老人的篆刻艺术》一文中记："我（齐白石）的诗第一，印第二，字第三，画第四。"[20] 但在此处

注中有三种说法：一是胡契青转述齐白石"诗第一，篆刻第二，字第三，画第四"；二是于非闇转述"刻印第一，诗词第二，书法第三，画第四"；三是胡佩衡转述"诗第一，治印第二，绘画第三，写字是第四"[21]。

二、儒家道统思想下的诗、文、书、画传统

我国诗、文、书、画深受儒家思想影响，孔子曾云："志于道，据于德，依于仁，游于艺。"[22] 在这种思想影响下，东汉赵壹强调"书之好丑，在心与手"、唐张怀瓘主张"先文后墨"、北宋理学家则普遍持"道本文末"的观念。宋欧阳修、苏轼、黄庭坚等无不受此影响，皆推崇"先文后墨""以人论书"等。在宋代文、诗、书、画与人的关系渐形成两个论断：一是唐以来形成的"道本文末"的先文后墨论；二是文、诗、书、画如其人论。

（一）先文后墨

"先文后墨"早在《毛诗序》中就已有雏形，情为文、诗的原动力，而文、诗之余才有诸艺，内在逻辑即为情—言（文）—咏歌（诗歌）—手之舞之（肢体语言）。北齐颜之推描述魏晋士人不以墨工为荣，即是"先文后墨"观的萌芽。如《颜氏家训·杂艺》中载："王褒地胄清华……尝悔恨曰'假使吾不知书，可不至今日牙阳'以此观之，慎勿以书自命。"[23] "吴县顾士端……父子并有琴书之艺，尤妙丹青，常被元帝所使，每怀羞恨。"[24]

唐代张怀瓘最早明确提出"先文后墨"，认为评论人的才能也要先文而后墨，羲献等人有书名皆是因文墨兼善，并不仅因书而传世，在《书议》中云："昔

仲尼修书，始自尧舜……文章发挥，书道尚矣。"[25] "论人才能，先文而后墨，羲献等十九人，皆兼文墨。"[26] 张怀瓘《文字论》中还把文、字、书的逻辑关系明确表达为"文者祖父""字者子孙"，先有文后有字，如文中记："文者祖父，字者子孙，察其物形，得其文理，故谓之曰文。……题于竹帛，则目之曰书。"[27] 徐浩也认为书法亚于文章，并把书法描述为小道，在《论书》中云："区区碑石之间，矻矻几案之上，亦古人所耻……亚于文章矣。"[28]

"先文后墨"论在宋代继续发展，苏轼把人、诗、画皆加入这一体系之中，并把四者与人的逻辑关系进行了明确表达，渐形成"文一、诗二、书三、画四"的传统。

（二）如其人论

西汉时有通过"其文"即可"想见其为人"的观念，即是"文如其人"的思想雏形。此后出现的以人"品"来论诗文书画，则和汉代人物品评有较大关系。

汉代选拔官吏实行"察举制"和"征辟制"，人物品评等级极为重要，曾"列九等之序"。班固在《古今人表第八》中云："因兹以列九等之序……总备古今之略要云。"[29] 魏晋时此种风气更盛，南朝刘义庆《世说新语·品藻第九》中曾记："世论温太真是过江第二流之高者。时名辈共说人物，第一将尽之间，温常失色。"[30] 从第一品将尽时温太真脸色大变，即可知时人对品第极为看重。

魏文帝时陈群创设了"九品中正制"[31]，此时人物的品第直接关系到官吏的选拔。在此种制度的影响下，人物的品评渐影响到诗、书、画等领域，如锺嵘《诗品》（分为三品）、庾肩吾《书

品》（分为三品九等）、谢赫《画品》（分为六品）都是在这一背景下产生的。"文、诗、书、画如其人"也是在这种观念影响下逐渐形成的。

"文如其人"最早是通过其文即可"想见其为人"。如西汉司马迁观屈原《离骚》《天问》等可想见其为人，观孔氏书亦可想见其为人。《史记·屈原列传》中记："太史公曰，余读'离骚''天问''招魂''哀郢'，悲其志，适长沙，观屈原所自沉渊，未尝不垂涕，想见其为人。"[32]西汉扬雄在《法言》中也提出通过语言、文字就可以区分君子、小人，曾云："故言，心声也；书，心画也。声画形，君子小人见矣。"[33]此处是指语言和文字皆是人道德层面的反映，也是"文如其人"的另一种表达。

"书如其人"也主张通过其书即可想见其为人。如张怀瓘《书议》中记载通过嵇康书能够知其志，如同见其人"嵇叔夜……近于李造处见全书，了然知公平生志气，若与面焉"[34]。唐代司空图《书屏记》中也曾表述，见其书可想见其为人"人之格状或峻，其心必劲。心之劲，则视其笔迹，亦足见其人矣"[35]。欧阳修主张人品即书品，在《笔说·世人作肥字说》中云："古之人皆能书，独其人之贤者传遂远……使颜公书虽不佳，后世见者必宝也。杨凝式以直言谏其父，其节见于艰危；李建中清慎温雅，爱其书者兼取其为人也。"[36]欧阳修明确书与人的关系，列举颜真卿、杨凝式、李建中皆是因人贤而致书传。苏轼同样主张以人论书，曾言"君子小人必见于书""苟非其人，虽工不贵也"等。黄庭坚主张"去俗"，人去俗后书乃贵仍是"书如其人"的观念。

清代"如其人论"进一步发展，如刘熙载《书概》中对"书如其人"做了

深入探讨。另外，画如其人、诗如其人也被重点关注。清代张庚《图画精意识》论品格云："盖品格之高下，不在乎迹在乎意，知其意者……不知其意，则虽出倪入黄，犹然俗品。"[37]施闰章《诗有本》中也曾记："诗如其人，不可不慎……窘瘠者浅，痴肥者俗。"[38]

三、徐渭诗、文、书、画排序的外部因素

（一）阳明心学对儒家道统思想的反叛

《毛诗序》中云："故变风发乎情，止乎礼义。"[39]即以礼义来制约人的情感，"发乎情，止乎礼义"。到汉代，以董仲舒为代表的汉儒则进一步主张对人的情感要进一步约束，认为"民之情，不能制其欲，使之度礼……非夺之情也，所以安其情也"[40]。到了宋代，理学家则强化"理统性情"完全压倒了"性体情用"。如朱熹曾云："性便是心之所有之理，心便是理之所会之地。"[41]

明代中后期阳明心学盛行，虽部分继承了理学的情性观，但提出了"体用一源"说，从一定程度上是对儒家道统"止乎礼义"的反叛，强调"情"的重要性。如王阳明在《答汪石潭内翰》中云："心统性情。性，心体也；情，心用也……夫体用一源也，知体之所以为用，则知用之所以为体者矣。"[42]心学"体用一源"说，解放了情的束缚，肯定了文艺创作主体中"情感"的重要性，强调了"个性"。在心学的影响下，徐渭、李贽、袁宏道等人更是把情感作为一切文艺创作的原动力。徐渭特别重视情感在作品中的作用，曾言"古人之诗本乎情"（《肖甫诗序》）。另外，李贽"童心说"、汤显祖"至情说"、袁宏道"性灵说"等皆是注重情感在文艺创作中的作用。汤显祖明确反对"止

乎礼义""以理相格"，主张情需"一往而深"。

（二）明代诗文的时代性嬗变

明代诗文的时代性嬗变主要表现为三个方面：一是对宋代推崇唐文提出质疑，认为唐文"无采""无味"；二是反对宋人以议论为诗，失去了"主吟咏，抒性情"的特征；三是重视诗文情感，反对伪饰。

欧阳修等人认为文章从周、汉经魏、晋发展至唐代各法已完备，达到了顶峰。如《新唐书》卷二〇一《文艺传》中载："韩愈倡之，柳宗元、李翱、皇甫湜等，和之排逐百家，法度森严，抵轹晋、魏，上轧汉、周，唐之文完然一王法，此其极也。"[43]但在明代对此种观点提出质疑，如屠隆对韩愈文尤为反对，认为"文至于昌黎氏大坏"，在《杂文》中云："文体靡于六朝，而唐昌黎氏反之，然而文至于昌黎氏大坏焉……妍华虽去，而漆乎无采也。"[44]锺惺在《唐诗归》中也批评中晚唐诗，认为"汉魏诗至齐梁而衰，衰在艳，艳至极妙，而汉魏之诗始亡。唐诗至中晚而衰……而初盛之诗始亡。"[45]锺惺认为诗歌存在盛极而衰的规律，唐诗盛极一时而衰，发展到宋诗则渐失去了"主吟咏，抒性情"的特征。

明代重视诗文情感，反对伪饰。徐渭认为明代诗文伪饰成风（而文为甚）"有诗人而无诗"，主张"真我"及诗的原创性表达。徐渭在《肖甫诗序》中云："古人之诗本乎情，非设以为之者也，是以有诗而无诗人。迫于后世，则有诗人矣，乞诗之目多至不可胜应，而诗之格亦多至不可胜品……审如是，则诗之实亡矣，是之谓有诗人而无诗。"[46]徐渭在《赠成翁序》中也明确表达当下诗文作伪的情况，文中云：

"今天下事鲜不伪者，而文为甚。"[47]在戏曲方面，徐渭同样有类似的表达，借用书评中"婢作夫人语"对相色进行批评。如在《西厢序》中云："世事莫不有本色，有相色。本色犹俗言正身也，相色，替身也。替身者，即书评中婢作夫人终觉羞涩之谓也……故余于此本中贱相色，贵本色。"[48]

另外，明代科举考试对文字格式、字数、避讳、文风与思想等方面有严格的要求，尤其是文风、文字格式方面。《大明会典》卷七十七中载："洪武四年，令科举凡词理平顺者皆预选列。二十四年定文字格式……如问水利即言水利，孰得孰失务在典实，不许敷衍繁文。正统六年……取文务须淳实典雅，不许浮华，违者从风德官纠劾治罪。弘治七年，令作文务要纯雅通畅，不许用浮华险怪艰涩之辞。"[49]《弘治十八年会试录》序中也曾记："文必根理，必浑厚典则，必雄深俊逸，必敷腴畅达。反是，而肤浅，而诡诞，而衰腐，而龌龊者，一切弗取。"[50]在科举考试极其严苛的要求之下，明代士人文风渐脱离了真情实感，诗文风格也进而发生了时代性嬗变。

四、徐渭书、诗、文、画排序的内在逻辑

（一）书一、画四排序的必然性

《万历绍兴府志》中对徐渭"书"有大篇幅记载，将其收录于《人物志·方技·书》中，但对其诗文却仅记为"工古文，能声诗"，可见徐渭当时书名最盛，故列"书一"。徐渭列"画四"，主要有两方面的原因：一是"画乃小道""画从书出""画为诗之余"的观念深入文人士大夫阶层；二是徐渭作画时间较晚且多为戏墨。

书家历来注重书与"心""情"的关系，如赵壹主张"书之好丑，在心与手"（《非草书》）、朱长文"子云以书为心画"（《续书断》）、黄庭坚"有动于心，必发于书"（《道臻师画墨竹序》）、唐顺之"诗，心声也；字，心画也"（《跋自书康节诗送王龙溪后》）、刘熙载"扬子以书为心画，故书也者，心学也"（《艺概·书概》）。徐渭尤其重视心、情在书法中的表现，这也是其自谓"书一"的原因之一。

徐渭在《玄抄类摘序》中也指出人的"精、气、神"直接关系到书法的成败，"心为上，手次之"，心（情）是书的主宰，如文中云："故笔死物也，手之支节亦死物也，所运者全在气，而气之精而熟者为神。……以精神运死物，则死物始活。……心为上，手次之，目口末矣。"[51]

另外，徐渭主张"画从书出"，认为顾恺之、陆探微画是从篆书出，写意画是从草书出。如徐渭在《书八渊明卷后》中云："盖晋时顾陆辈笔精、匀圆劲净，本古篆书家象形意……迨草书盛行，乃始有写意画。"[52]徐渭还曾把自己画的鱼称为"张颠狂草书"，如在《旧偶画鱼作此》中云："元镇作墨竹，随意将墨涂。……我昔画尺鳞，人问此何鱼，我亦不能答，张颠狂草书。"[53]

"画从书出"的观点在元代就已被书画家明确表达过，如赵孟頫曾云"石如飞白、木如籀"（《题疏石秀林图》），除此之外柯九思、唐寅等人也有类似观点。元柯九思论画题时云："写竹干用篆法，枝用草书法，写叶用八分法，或用鲁公撇笔法。"[54]唐寅《论画用笔用墨》中也曾云："工画如楷书，写意如草圣，不过执笔转腕灵妙耳。"[55]

徐渭列"画四"也可认为是"画乃小道"的另一种表达。唐阎立本虽

贵为主爵郎中，但被称为"画师"时则极为厌恶，还告诫其子"勿习此末伎"。《旧唐书·列传第二十七·阎立本传》中记："太宗激赏数四，诏座者为咏，招立本为写焉……时阁外传呼云'画师阎立本'，时已为主爵郎中，奔走流汗，俯伏池侧，手挥丹粉，瞻望座宾，不胜愧赧。退诫其子曰：'吾少好读书，幸免面墙……汝宜深诫，勿习此末伎。'"[56]徐渭对绘画应同样持此种观点，对绘画用功较少，仅作为"墨戏"。潘天寿在《明代之花鸟画》中记："徐文长渭……实由文人墨戏变化而来，初无派别之可言。"[57]徐渭在《竹染绿色》中云："我亦狂涂竹，翻飞水墨梢。不能将石绿，细写鹦哥毛。"[58]徐渭作画时的状态为文人墨戏，并认为自己的画作仅具有补壁防风之功用。如徐渭在《书画上答诸君见寿》中云："为寿多君及病翁，酬将图画不酬同。细思一事犹堪用，去障书斋壁隙风。"[59]

另外，徐渭习画较晚，在题画诗中多出现"予不能画""余初学墨竹"等语，这也是其列"画四"的另一原因。如徐渭在《书刘子梅谱二首序》中记："刘典宝一日持己所谱梅凡二十有二以过余请评，予不能画，而画之意则稍解。"[60]《题画竹后》："葛山付纸索草书。余初学墨竹，苦于无纸，雨中忽兴在贯答，辄取而扫此。"[61]

（二）诗二、文三的居中性

徐渭把诗文居中可认为是对诗文传统的反叛：一是把"诗"排在"文"之前；二是诗文整体地位下降，排在"书"之后。徐渭把"诗、文"排在"书"之后，并把文从传统中的"第一"排至"第三"，主要是因为"文"的表情性发生了最严重的时代性嬗变。徐渭认为"今

天下事鲜不伪者，而文为甚"（《赠成翁序》），这也是把"文"列在了"书、诗"之后主要原因。另外，徐渭曾明确指出"文"在古今的变化为"古之文也一，今之文也二"，进而指出今之为文多赝的原因。如徐渭在《论中六》中云："古之文也一，今之文也二。文也一，故荐者必文，文者必贵，贵者必尚。而今也实者亡矣……今求文于士者亦一而未尝有改，斯无赝文矣。"[62]

徐渭在《肖甫诗序》中认为诗应"本乎情"，不能"设情而为之"，如文中云："古人之诗本乎情，非设以为之者也，是以有诗而无诗人，迨于后世，则有诗人矣……然其于诗，类皆本无是情，是设情以为之。"[63]徐渭还主张真面目，是对"真情"的注重，也是把"诗"列于"文"之前的原因，如在《子母祠》中云："世上假形骸，任人捏塑。本来真面目，由我主张。"[64]

徐渭列"诗二、文三"，还受到"画乃文之后""画乃诗之余"等观点的影响。东汉王充《论衡·别通篇》中较早论述了画与文之间的关系，认为图画仅是古人遗貌，人们与其看到古人的形貌，不如看到他们的言行（情感），而通过古贤之文能直接了解古人的言行，这是图画所不能及的，文中记："人好观图画者，图上所画，古之列人也。见列人之面，孰与观其言行？……古贤之遗文，竹帛之所载粲然，岂徒墙壁之画哉？"[65]

徐渭批评时人诗，也主要是把"诗缘情"的特点削弱了，但诗词的表情性还是要优于画。如锺嵘《诗品序》中云："气之动物，物之感人，故摇荡性情，行诸舞咏，照烛三才，晖丽万有。"[66]北宋张舜民在《题赵大年奉议小景》中也曾云："客来不必多嗟赏，自古词人是画师。"[67]袁宏道推崇徐渭诗，同样是因为其诗的"表情性"，认为徐渭

是"今之李、杜"。袁宏道在《答梅客生》中云："徐文长病与人，仆不能知，独知其诗为近代高手，若开府为文长立传其病与人，而仆为叙其诗而传之，为当代增色多矣。"[68]

五、结语

"徐渭尝言吾书第一、诗二、文三、画四"此句虽出自陶望龄转述，但由于陶望龄是徐渭师侄，又因徐渭生前就被收录在《万历绍兴府志·方技·书》中，因而此转述是比较符合实际的。另外，明代中后期阳明心学对理学冲击较大，此时文艺理念发生了时代性的嬗变，主要表现为把"情"从"礼"的束缚中解放出来，更重视创作中情感的表达。徐渭受此影响，极其重视情感在创作中的作用，不仅认为当时伪饰成风还认为"文为甚"，因而把"其诗"排在"其文"之前，突破了儒家道统"文一、诗二"的排序。另外，徐渭最注重"书"中所表现出的"真我""真情"，因而把"书"列为"第一"。徐渭列"画四"，则主要是因为他学画较晚用功最少，仅把画作为"文人墨戏"，另外也受到"画乃诗之余"观念的影响。综上所述，徐渭自谓"书一、诗二、文三、画四"虽出自转述，但较为符合徐渭所处的时代背景及其主张的文艺观念。

作者简介
申旭庆（1990—），男，曲阜师范大学书法学院教师，美术学博士。研究方向：书法文化。

注释
[1]［清］周亮工：《赖古堂集》卷二十三，清康熙十四年周在浚刻本，第7页。
[2]《徐文长三集》存世最早版本为万历二十八年（1600）商维濬（徐渭弟子）刻本，商维濬将徐渭文收集，请陶望龄汇选、校刊、作序，陶望龄《徐文长传》也应作于

此时。
[3]［明］徐渭：《徐渭集》，中华书局1983年版，第1341页。
[4]周汝登（1547—1629）师从王畿，《东越证学录》卷五《剡中会语》中云："予少年不知学，隆庆庚午邑令君请先生（按：王畿）入剡，率诸生旅拜……后予通籍后，始知慕学，渐有所窥，思先生平日之言为有味，取《会语》读之，一一皆心契。"陶望龄师从周汝登，据《明史》卷二百十六记载："（陶望龄）笃嗜王守仁说，所宗者周汝登。"
[5]徐渭自著《畸谱》中列"师类"五人，王畿居于首位。
[6]［清］张廷玉：《明史》，中华书局1974年版，第7388页。
[7]［清］章焞：《（康熙）龙门县志》卷之十三，清康熙刻本，第9页。
[8]［清］姜绍书：《无声诗史》卷三，清康熙五十九年李光映观妙斋刻本，第10页。
[9]［明］张元忭：《（万历）绍兴府志》卷之五十，明万历十五年刊本，第8—9页。
[10]同上，卷之四十九，第21页。
[11]张元忭营救徐渭出狱后，由于徐渭狂放不羁，二人渐交恶疏远，但张元忭卒后徐渭"白衣往吊，抚棺恸哭，不告名去"。（《明史·徐渭传》）
[12]［清］王元臣：《（康熙）会稽县志》，（台湾）成文出版社1983年版，第517—518页。
[13]［宋］苏轼：《苏东坡全集》第4集，北京燕山出版社2009年版，第1781页。
[14]［宋］楼钥：《攻媿集》卷七十三，民国上海涵芬楼景印武英殿聚珍本，第23页。
[15]［清］阮元：《两浙輶轩录》卷六，嘉庆六年刻本，第35页。
[16]［清］王其淦：《（光绪）武进阳湖县志》卷二十三，清光绪五年刻本，第29页。
[17]［清］左宗棠：《左文襄公集》文集卷一，清光绪刻本，第21页。
[18]［民国］葛韵芬：《（民国）重修婺源县志》卷三十六，民国九年刻本，第48页。
[19]［民国］袁嘉谷：《袁嘉谷文集》，云南人民出版社2001年版，第316页。
[20]人民日报出版社：《人民日报文艺评论选集》，人民日报出版社1962年版，第370页。
[21]参见傅抱石：《白石老人的篆刻艺术》，载《人民日报文艺评论选集》，第

382-383 页。

[22] [春秋] 孔子等著：《四书五经全本》第 1 册，北京联合出版公司 2017 年版，第 70 页。

[23] [北齐] 颜之推：《颜氏家训》，中国商业出版社 2019 年版，第 266 页。

[24] 同上，第 270 页。

[25] [唐] 张怀瓘：《书苑菁华》卷第五，宋刻本，第 8 页。

[26] 同上，第 12-13 页。

[27] 同上，卷第十一，第 12 页。

[28] [唐] 张彦远：《法书要录》，上海书画出版社 1986 年版，第 92 页。

[29] [汉] 班固：《汉书上》，岳麓书社 2009 年版，第 132 页。

[30] [南朝] 刘义庆：《世说新语》，沈阳万卷出版公司 2016 年版，第 135 页。

[31] "九品中正制"在魏晋南朝各代沿用，先由郡邑小"中正"对士人进行品第，再由各州大"中正"进行核实。详见《三国志》卷二十二《魏书·陈群传》。

[32] [汉] 司马迁：《史记第 5 辑》，长春时代文艺出版社 2011 年版，第 540 页。

[33] [汉] 扬雄：《法言》，中华书局 1985 年版，第 14 页。

[34] [唐] 张怀瓘：《书苑菁华》卷第五，第 11 页。

[35] [唐] 司空图：《司空表圣文集》卷之三，宋蜀本，第 6 页。

[36] [宋] 欧阳修：《欧阳修集》卷 3，黑龙江人民出版社 2005 年版，第 1352 页。

[37] 陶小军：《中国书画鉴藏文献辑录》，南京师范大学出版社 2017 年版，第 70 页。

[38] [清] 施闰章：《施愚山集》第 4 集，黄山书社 2014 年版，第 2 页。

[39] 张文治编：《国学治要》第 1 册《经传治要》，南海出版公司 2015 年版，第 134 页。

[40] [清] 苏舆：《春秋繁露义证》，中华书局 1992 年版，第 470 页。

[41] [宋] 朱熹：《朱子语类》第 1 册，崇文书局 2018 年版，第 67 页。

[42] [明] 王阳明：《王阳明全集》第 1 集，中国画报出版社 2016 年版，第 177 页。

[43] [宋] 欧阳修：《新唐书》，中华书局 1975 年版，第 5725—5726 页。

[44] [明] 屠隆：《屠隆集》，浙江古籍出版社 2012 年版，第 366 页。

[45] 吴文治：《明诗话全编》，凤凰出版社 1997 年版，第 7350 页。

[46] [明] 徐渭：《徐渭集》，第 534 页。

[47] 同上，第 908 页。

[48] 同上，第 1089 页。

[49] [明] 赵用贤：《大明会典》卷七十七，明万历内府刻本，第 13-14 页。

[50] 龚延明：《天一阁藏明代科举录选刊会试录上》，宁波出版社 2016 年版，第 605 页。

[51] [明] 徐渭：《徐渭集》，第 535 页。

[52] 同上，第 573 页。

[53] 同上，第 159 页。

[54] [元] 柯九思：《丹邱集》，台湾学生书局 1979 年版，第 34 页。

[55] [明] 唐寅：《唐伯虎诗文全集》，华艺出版社 1995 年版，第 267 页。

[56] [后晋] 刘昫：《旧唐书》第 2 册，岳麓书社 1997 年版，第 1653 页。

[57] 潘天寿：《中国绘画史》，团结出版社 2011 年版，第 196 页。

[58] [明] 徐渭：《徐渭集》，第 331 页。

[59] 同上，第 409 页。

[60] 同上，第 302-303 页。

[61] 同上，第 1095 页。

[62] 同上，第 493 页。

[63] 同上，第 534 页。

[64] 同上，第 1161 页。

[65] [汉] 王充：《论衡》，中华书局 1954 年版，第 132-133 页。

[66] [明] 解缙：《永乐大典第 2 卷》，大众文艺出版社 2009 年版，第 378 页。

[67] 周积寅：《中国画论大辞典》，东南大学出版社 2011 年版，第 90 页。

[68] [明] 袁宏道：《瓶花斋集》卷之九，明万历三十六年袁叔度校本，第 5 页。

（栏目编辑　崔树强）

台阁体书法式微与明代书学观念文人化趋向
——以吴门地区书法雅趣观再兴起为视角

赵明

（郑州大学书法学院，郑州，450052）

【摘　要】明代中期精英阶层仕功观念的削弱，使其开始反思书法走向。祝允明以"俗工"与"大雅"分别代表台阁体书法与自己理想的书法，开启了吴门地区书家对于书法雅、俗的讨论，也成为明代书学观念的转捩。沈周、祝允明、文徵明等书家摒弃与对抗台阁体书法的"工""俗"，他们在书学观念与书法实践中以"雅""趣"为目标，追寻宋、元文人对于艺术中自我与趣味性。明代中期书学观念文人化的趋向，也再度创造了文人书学新气象。

【关键词】明代书法　吴门书派　书学观念　转捩　文人化

明代"三途并用"选材制度中的"善书"，使以书为用的仕功观念成为书法发展的主导思想，而对于台阁体书法的仿习不仅具有现实意义，更包含有一种不可违抗的皇命。明代的官、私学教育中，要求书法具有"楷敬""端楷"标准的背后，是理学影响下居敬涵养与正心修身观念。台阁体书法所具有的"楷法"特征也使其成为一切书体的根底，而《永乐大典》等典籍誊写人才急剧增加，不仅是文治的标志，也造就了台阁体书法的广泛性与基础性。明代中期开始，政府与社会之间的问题逐渐尖锐，原始经济发展模式与日益增长的人口出现矛盾，对于台阁体文学与书法表现的"颂世"现象，使得文人开始质疑台阁体书法的权威形象。

一、宦途抉择：书学观念的文人化趋向

明代科举为士子提供了一条荣华富贵之路，给予他们无限的希望与梦想，因此士子穷其一生追求科举。但成功之人毕竟是少数，投身于科举的人数越来越多，而就意味着仕途之路更加的狭窄。[1]更多人则是在这条路上失意而归。科举影响明代前期的书法及其观念均具有实用性质，举凡应制考试、官书编修、粉饰朝廷，或是节录宋儒箴言以进行劝诫与鼓励世人，书家的创作动机多出自因应宫廷需要而非个人情意的发抒，及至明中叶书坛重心的转移，文人的心境急剧转变。

明代江南文风甚盛，科举竞争激烈使落第文人相对增加，就苏州地区而言，如祝允明、文徵明、蔡羽、王宠等著名书家皆是。吴门书派的代表人物祝允明，在中年时期不断地经历科举的失利，对其心理产生极大的影响，逐渐从儒家经世致用积极的入世思想开始向佛、禅、道三家所提倡的出世思想转变。文徵明十九岁时始应科考，然历经十次仍不第。当时所谓的时文八股，虽能获得进仕途径，然无法表现个人才学，所以许多吴中文士屡试

不第，他们开始越过科举的束缚，致力于博雅之学。如果说以祝允明、文徵明为代表的是文人的科举不第，而以徐霖、唐寅为代表的士人则是对科举的心灰意冷。徐霖尤精篆书，当时有"篆圣"的李东阳和乔宇见到其书法都曾自叹不如，推其为"当代第一"。[2]徐霖少年中秀才之后便因被诬告，使得仕途之路断绝，自此以后寄情于书法与戏曲的创作。其小篆《四言诗卷》（图1）取法秦代的李斯，笔画谨敬，纵横有序，别具姿态。唐寅也因为涉及科举舞弊，使他永远失去宦途的资格，从而使得其全身放纵于诗酒与艺术。

沈周正是对于科举的淡泊，书法可以随喜好而选择。[3]这当然与他优越的家境分不开，出生在文化世家的他，自幼受到了文学与艺术的熏陶，而家族长辈对于名利的淡泊，[4]使他也无心向往官场，吸引他的正是自由而烂漫的布衣生活，而他也成为当时文人羡慕和膜拜的对象，被认为是明代高士之首。[5]他深谙读书之趣，常借着藏书、抄录、札

图1　徐霖《四言诗卷》，纸本篆书，纵29.5厘米，横62.8厘米，故宫博物院藏

记的典型读书方式体悟个中的趣味，而追求功利的意味则较为淡薄，书家之间也往往折行相交，互倡古文辞。这种生活方式也使得为官的好友羡慕不已。[6]江南地区逐渐出现一批文人书家，在书法的选择上不再仅限于实用为主的台阁体书法。

无论是对科举的淡泊，还是仕途之中的失意与挫败，明代中期以沈周、祝允明、文徵明这批群体为代表的书家，开始再度追寻宋、元文人对于艺术中自我与趣味性。何良俊关注到明代的艺术出现分化，曾将明代的画家分为"行家"与"利家"两种，以浙派戴进为首的行家，指的是专业的宫廷画家或者画工、画匠，而以沈周为首的"利家"，则指文人绘画或者业余画家，这里的业余并不是指非专业，而是出于"游于艺"的更高艺术境界。行家是指专门从事绘画的画家、宫廷画家以及一些画工；"利家"则是指以绘画为余事或文人画家。何良俊的观念中明显具有崇"利家"而贬"行家"的倾向。[7]与何良俊对于绘画的分类非常相似的是，如果在书法中这一分类方法也是成立的，绘画中的"行家"则是台阁体书家，而"利家"则是文人书家。张金梁在《明代书法史探微》中关注到书法中两种文化的分化，而明代中期以后，文人文化的影响日益增强并且占据上风。[8]

明代中期之后的书法文人化，开始关注书法本身的气韵对抗台阁体书法表现出来的"工"与"匠"。游离于科举之外的文人，开始反思明代台阁体书法带来的弊端，重新将个人的感情注入在书法之中，而不是关注书法所带来的政治利益。明代书学观念文人趋向的重要指向，是书家主体意识的凸显。文人不断以文艺丰富自己的生活，并以此作为生活价值的主题，以书法、戏曲、绘画的创作来引领社会时尚，显示自己在社会中的声望与价值。文人赏玩之际，心有所感，往往即兴而发，郑文惠分析明代文人的生活形态时说："明代由上层缙绅士大夫与下层布衣处士统合的文人阶层，具有文化走向的主控权，尤其下层布衣处士之流更跃居为文化界的要角，其生活形态多游离于科举制度之外，并轶出圣贤格局之中，而翻腾转向诗文书画一贯之名山事业，并多重视生命的安适自得。"[9]

二、书法"大雅""俗工"观与趣的追寻

明代前期的书法审美观念呈现的是对于盛世气象的歌颂、对于儒家敦厚的歌颂，书法的修身意涵与教化作用占据主导地位。而对于赵孟頫书法的学习也日益趋于僵化，书法面貌越来越雷同。明初的书家延续了赵孟頫的传统，虽然守住典型，循于古法，但又

犹如侍殿郎卫，整齐威武，亦步亦趋，难以逾越前人。祝允明在《跋元末国初人帖》中对于国初的书家进行批评，赞赏中透露的更多是不尽满意之处。[10]并在《书述》中表达对台阁体书家的不满：

詹（詹希元）、解（解缙）鸣于朝，卢（卢熊）、周（周砥）守于野，朝者乃当让野。而希原干力本超，更以时趋律缚耳……学士（沈度）少宗陈文东，而更妩媚，其所发越十九，在朝亦有绳削之拘或有闲窗散笔辄入妙格，人罕睹耳。棘寺（沈粲）好法宋克，正书娟媚，行书伤轻，因成僄浮，自远大雅……下及廷晖、养正之流，烟煤塞眼，悉俗工也……二陈（陈璧、陈登）璧伤矜局。[11]

以上为祝允明对于台阁书家的批评，贬多于褒。所谓的"朝者乃让野""时趋缚律""绳削之拘""烟煤塞眼"等，皆受到明代台阁体书法审美品位影响而形成的流弊。台阁书家的行草多伤于轻薄，至于小楷，则趋向于以工整、精美、类同，以至于失去了趣味。他在这段话中以"俗工"与"大雅"分别代表台阁体书法与自己理想的书法，开启了文人书法中对于雅、俗的讨论。祝允明直接指出台阁体书法的因工而素，欣赏的"大雅"则能摆脱台阁体的板滞与俗气，因此祝允明认为明初书家的保守因循作风仍有极大的改善空间，亦即他的审美内涵则必须摒除以上所论及的缺失。可以看出，这里的"雅"与"俗"分别指的是文人文化与皇权文化，具有实用性与艺术性的指向。这与明代后期转换为的精英文化和大众文化还有些区别。

台阁体书法呈现出强度练习达到的熟练之工，这种平和规矩的书体通过训练使技法就能趋于完善。因其"不越乎古人之矩度"，有悖于怡情遣性，所以

在艺术的表现上并不适用，而为后代书家诟病。艺术的"雅"化表现是通过自身涵养或者文学修养完成。而过分追求刻意的表现则会走向它的对立面。明代中期的文人书家往往反对"匠气"，这里的"匠气"是指对于一件作品过于表现人工的雕琢痕迹，而表现出的刻板、无生气的特质。这里提倡的"雅"已经脱离其包含正规的、标准的审美意涵，开始向文雅、雅致方向靠拢。而"俗"则指的是趣味性不高。祝允明关于雅俗更多的是停留在书学观念中概念的讨论，而并没有以作品进行明确的区分，可见这是对明代前期书法风格的反思。沈周在评宋代绘画时，认为宋人绘画"失雅"的原因是过于工谨，变为俗工。[12]即"太俗即非文人之笔"[13]。明代顾凝远认为的"雅"为："故雅，所谓雅人深致也。"[14]区别雅、俗的观念，便于明确书法的形式意味与立场。而明代中期之后的书学观念也开始对于"雅"与"趣"的追寻。

明代的文人群体里一般都具有较高的文化涵养，他们在文学、艺术、曲艺都出于玩而好焉的心态，并希望在这些文艺中体现其过人才华。像北宋时期苏轼、黄庭坚等为代表的文人一样，[15]逐渐的摒弃了汉魏以来为国家服务的"文人"意涵。他们开始关注于身边富有才学的亲友，而高标的声名与对于政治作为之间的矛盾，使他们产生避世心态。这种心理使他们对于仕途进行疏离，而投入一个非世俗的世界，去营造其物质的生活寄情方式。作为社会精英阶层，文人士大夫以鉴赏、收藏和创作等途径介入书画。陈师曾在《文人画之价值》一文中对"文人"的性质有所阐释，认为不过分在意绘画技巧，画作中表现文人的性质，让人看后能感受到文人趣味的绘画就是文人画。[16]文人的趣味性

常常在绘画与书法中表达，对于感情的寄托、对于性灵的追求、对于人生的思考等，都是文人意识的组成部分。朱良志在《南画十六观》中将文人意识归纳为思想性、人文关怀和生命意识三个要素。[17]这在书法中更多体现的是创作内容文人化指向，如祝允明《归田赋》《东坡记游》、唐寅《落花诗》《花下酌酒歌》《饮中八仙歌》、文徵明《滕王阁序》等。

三、聊以自适："自有逸趣"的书学观念

远离行政中心北京的江南文化场域，兼有山光水色之盛与城市繁荣之利。生活在此地的文人，既能享有山林间悠闲之乐，也能接触到纷繁的城镇生活。在这种闲赏的生活美学环境下，大量的文人渐渐培养出彼此间共同的兴趣与生活品位。尤其是于仕途上无法一展抱负的文人，开始借物以怡情悦性，投情于山水之乐，文人之间的交往频繁，相互熏染，他们审视生活与艺术中的雅俗，追寻趣味性并得内心的闲适，过着不问世事，以笔墨自娱的文人生活理念。[18]正如谢肇淛在《五杂俎》中认为时文仅具获得功名的实用功能，对于个人的才学涵养并无益处。而深具实学的文人并不因落地而对其名声有所影响。[19]沈周多次于绘画中表现出"聊自适闲居饱食之兴"[20]。这种"聊以自适"的艺术态度，其实正是文人化艺术成就高的重要原因，在闲适绝俗的生活氛围中，感兴而作，兴尽则止，又无时间限期之迫。

祝允明曾手录《唐宋四家文》，并于卷末自题以说明其"聊以自适"的书写动机。[21]他的小楷《夜坐记》（图2）也为处于恬适的环境、心境中所创作，

图2　祝允明《小楷册》（局部：夜坐记起首与落款部分），台北故宫博物院藏

书后跋云："弘治辛巳八月既望，有事于嘉禾，舟中岑寂，偶箧中有素卷，遂漫兴书此。小舟摇荡，无足取也。"[22]沈周有《夜坐记》，题于其自作山水画上，今存台北故宫博物院。文徵明也曾书有小楷《夜坐记》。[23]众多书家书写这一表现"漫兴"的题材，可见其价值观念的趋同性。

苏州文士以品茗为主题而相邀雅集的风气十分盛行，文人因嗜茶而引发诗兴，或以此增添生活趣味。文徵明日常生活便是与友人品茶聚会，评诗论书，并以此相互酬赠、题咏，藉物起兴而追忆古人，并发抒悠闲之趣。文徵明于八十六作《闲兴》诗：

绿荫深覆草堂凉，老倦抛书觉昼长，尘土不飞鬏几净，宝炉亲注水沉香。苍苔绿树野人家，手卷炉薰意自嘉。莫道客来无供设，一杯阳羡雨前茶。绕庭芳草燕池，满院清阴树绿离。常卷不知西日下，自持闲客了残棋。酒阑客散小堂空，旋卷疏帘受晚风。坐久忽惊凉影动，一痕新月在梧桐。闭门谢客日常扃，好鸟隔林时一声。暖气薰人浑欲醉，碧梧窗下拂桃笙。端溪古砚紫琼瑶，班管新装斥兔毫。长日南窗无客至，乌丝小茧写《离骚》。[24]

通过心境的转变，形成文人雅致的追求。据《文徵明年谱》所载，他于同

一年分别以行书、小楷写《离骚》，从其字书于"乌丝小茧"的方格中看来，此为文氏赋闲家居所作，而其创作时的心境也是极为闲适自得。文徵明《绿荫草堂图》表现出文人对于清雅生活的向往，并曾多次书写《赤壁赋》，于71岁与弟子同游石湖而作小楷《赤壁赋》并跋云："嘉靖庚子（1540）八月既望，与禄之史部同游石湖，舟中写图。越明年七月，复续旧游，为补书赋，舟小摇荡，且老眼眵昏，殊不成字，良可笑也。"又"嘉靖庚子（1540）十月二十日，雨霁爽然，因研有残渖，后旋得苏长公《赤壁赋》，漫书一过，聊寄意耳。"又"嘉靖癸卯（1543，74岁）岁秋八月既望，静坐玉磬山房。时日将昃，凉飙拂衣，桐叶飞地，展卷自适，诵长公此赋不觉有凭虚御风，羽化登仙之兴。乃命童子涤砚，检笥获扇书之，聊记暮年之笔画也。"及八十五岁书前后《赤壁赋》"是夕初寒，不能就枕，因命童子篝灯，书此（前后《赤壁赋》卷）。聊以遣兴，工拙不暇计也。"[25]有时是泛舟即兴，有时是聊寄意耳，有时是聊以遣兴，足见以书法表现的巨大艺术雅兴。文徵明大量的蝇头小楷作品与题跋，正为他幽静恬适的心灵作为注脚。书写的动机大致出于酬赠或怡情遣兴。明代文人以此为创作来源更是不胜枚举。文徵明在书画鉴赏中也偏"自有逸趣"的观念，[26]而其间多有幽人雅士徜徉其间，透露出文人闲适的生活、心境及生命的情调。文徵明的生活形态也大致反映了当时文人生活的缩影，从其作品中可感受到悠舒的生活氛围。

沉浸于书画艺术之中，使文人得以寄心与增添生活中的雅趣、闲逸感。王宠曾八次科举不第，然从其书法作品中表达出他已较能逃脱世俗生活的失意而审视自我存在的价值，对书艺

的热情投入与日俱增，可说是他获得自适自得的方式之一。[27]黄姬水曾跟王宠学习书法，他在《适适稿序》中认为人应去伪存真、率性任真，以求自得、自适之趣。书名引用了庄子的话："不自得而得彼者，是得人之得而不自得其得者也，适人之适而不自适其适者也。"[28]文人的生活正应该循性而动，这样才能自得自乐。[29]

从洪武元年（1368）到嘉靖四十五年（1566），明朝已经享有二百年的和平与繁荣。由于受到明代中期对于书法中"趣"的重视，到后期书法中这一观念发展成为主流。明代中期以后文艺思想中出现影响很深的公安派，他们真实情感表达的诉求，对于人性天趣的渴望，成为许多文人追求的目标。[30]不难看出"趣"的追求成为群体性的意识，如何保有一颗纯真的童心，也就保有了自然之"天趣"。之后的李日华，开始以心性为主调的性灵观念去观照书法。他在《竹懒书论》中说：

　　歙友东筦生者，耽嗜书法，终日挥洒，遇不得意则痛饮烂醉，人不得谁何之也。余书联语贻之云：性灵活泼毫锋上，世界沉埋酒瓮中。

　　写数字，必须萧散神情，吸取清和之气，在于笔端，令挥则景风，洒则甘雨，引则飞泉直下，郁则怒松盘纠，乍急乍徐，忽舒忽卷，按之无一笔不出古人，统之一亹亹自行胸臆，斯为翰墨林中有少分相应处也。[31]

评价颜真卿的书法"豪纵天成之趣"、米芾的书法"有天成之妙"、苏轼的书法"天真发溢"等，他将书法的评价观念与"趣、天成、天真"相结合。当然这些对于天真之趣的渴求，并不是通过恣意挥洒而获得。孙鑛曾继王世贞《书画跋》之后作《书画跋跋》，在王氏的基础上强调"凡书贵有天趣"[32]

这种"天趣"也是书家在"漫兴"之中得到的。

四、结语

明代前期以书为用的书法观念，使晋升与实用的工具——谨严工稳的台阁体书法成为每位学书法者必须仿习的对象。当仕途已不是唯一选择的时候，文人开始疏远政治对于文艺的影响，再度追求宋、元的文人趣味。书法中对于颇具创新意识与个人情感的宋代书法的崇尚，逐渐受到了明代中期书家的重视。这些具备台阁体书法功底的徐有贞、李应祯、祝允明、吴宽、王鏊、文徵明等书家，他们有些虽身处朝廷或馆阁中，但不单纯承袭前人或时下之风，而力图展现自我风格，以深厚的文学素养与文人气息丰富书艺内涵，并讲究书法的怡情适性，继宋元书画文人化以来，再度创造了文人书学新气象。

作者简介

赵明（1990—），男，郑州大学讲师，艺术学博士。研究方向：书法观念及印学史论，书法教育与国际传播。

注释

[1] [明]张鸣凤：《元明史料笔记》卷五，载[明]王锜：《寓圃杂记》，中华书局1984年版，第39页。
[2] 徐霖（1462—1538），字子仁，号髯仙、髯伯，别号九峰道人、快园叟。生于松江，祖籍苏州，寓居南京。
[3] "（沈周）由于不重科举，书法学习便不受'台阁体'左右。"参见张金梁：《明代书法史探微》，时代文艺出版社2003年版，第181页。
[4] 父沈恒，字恒吉，号同斋，以字行。恒吉好客、嗜酒、工诗善画，俨然有其父风，恒吉与其兄皆隐居不仕，同学于家塾翰林检讨陈嗣初先生，陈嗣初即陈继，人称陈五经，为元末明初著名诗人、画家陈汝言之子。
[5] "弘、正之间，吴中高士，首推启南，次则明古"，参见[清]钱谦益：《列朝诗集小传》上，上海古籍出版社2008年版，

第219页。

[6] 好友吴宽虽身处朝政，其心却有强烈的归隐心态："盖隐者忘情于朝市之上，甘心于山林之下，日益耕钓为生，琴书为务，陶然以醉，翛然以游，不知冠冕为何制，钟鼎为何物。"［明］吴宽：《石田稿序》，《石田先生诗钞》十卷，明崇祯甲申瞿式耜刻本。

[7] "我朝善画者甚多，若行家当以戴文进为第一，而吴小仙、杜古狂、周东村其次也。利家则以沈石田为第一，而唐六如、文衡山、陈白阳其次也。"参见［明］何良俊：《四友斋丛说·四有斋画论》卷二十九，明万历七年张仲颐刻本。

[8] "明代的社会文化可以分成两大方面，即由朝廷直接控制的科举考试与各种编纂、著述及为朝廷服务的音乐、书画等皇权文化，和非官办的由个人或团体自觉进行的大众文化。在明朝二百七、八十年的时间内，基本表现为这两种文化形式相互对抗消长的过程。"参见张金梁：《明代书法史探微》，第382页。

[9] 郑文惠：《明代山水题画诗之研究——以文人园林为主》，《台湾政治大学学报》，1994年第69期，第18页。

[10] "陈璧如有若据坐，尚有典型。宋克如初筵卤莽，忽见三代。解缙如盾郎执戟，列侍明光。"参见［清］倪涛编：《六艺之一录》，《景印文渊阁四库全书》第836册，（台湾）商务印书馆1986年版，第8870页。

[11] ［清］秦祖永：《画学心印》，清光绪四年刻朱墨套印本，第116页。

[12] "宋人格法极古，但拘拘设色，未免失雅。"参见《石渠宝笈》初编，乾隆十年刻本。

[13] ［清］李渔：《闲情偶寄》，清康熙刻本，第71页。

[14] ［明］顾凝远：《画引·论生拙》，载周积寅：《中国历代画论》下编，江苏美术出版社2007年版，第668页。

[15] "汝肇刑文武，用会绍乃辟，追孝于前文人。"疏："追行孝道于前世文德之人。"参见［清］张沐：《书经疏略》第六卷，清康熙五经四书疏略本；又"采掇传书以上书奏记者为文人"，参见

［汉］王充：《论衡》第13卷，明刊本，第221页；又"文人相轻，自古而然"。参见［清］黄奭辑：《魏文帝典论》，清道光黄氏刻民国二十三年江都朱长圻补刊本，第1页。

[16] "画中带有文人之性质，含有文人之趣味，不在画中考究艺术上的功夫，必须在画外看出许多文人之感想，此之谓文人画"。参见陈师曾：《中国绘画史·文人画之价值》，上海书画术出版社2017年版，第153页。

[17] 对"文人意识"下了定义："文人意识，大率指具有一定的思想性、丰富的人文关怀，特别的生命感觉的意识，一种远离政治或道德从属而归于生命真实的意识。"参见：朱良志：《南画十六观》，北京大学出版社2013年版，第9页。

[18] ［明］王世贞：《文先生传》，载周道振辑校：《文徵明集·附录》，上海古籍出版社1987年版，第1627页。

[19] "唐及宋初皆以诗赋取士，虽无益于实用，而人之学问才气一览可见，且其优劣自有定评，传之后代，足以不朽……至我国家始为不刊之典，且唐、宋尚有杂科，而国家则惟有此一途耳，士童而习之……即登上第取华膴者，其间醇疵相半，瑕瑜不掩，十年之外便成刍狗……不足以裨身心，不足以经世，不知国家何故而是为进贤之具也。"参见［明］谢肇淛：《五杂俎》，台北新兴书局1971年版第15卷，第1300-1301页。

[20] "我于蠢动兼生植，弄笔还退窃化机。明日小窗孤坐处，春风满面此心微。戏笔此册，随物赋形，聊自适闲居饱食之兴。若以画求我，我则在丹青之外矣。弘治甲寅（1494）沈周题。"参见：《沈周写生册》，《台北故宫书画图录》第二十二册，台北故宫博物院2010年版，第185页。

[21] "余见前辈手录古文百数，盖谓亲书一过，当得其大略也。映窗展册，足以兴起后人，允明有志未逮，偶得佳纸，乃录四大家文各一篇，聊以自适"。参见：［明］祝允明：《唐宋四家文》，转引自杨秀丽主编：《中华五千年文物集刊·法书篇十》，台北故宫博物院1986年版，第250、251页。

[22] ［明］祝允明：《祝允明小楷册》，上海书画出版社2004年版。

[23] ［明］晁瑮：《晁氏宝文堂书目》卷下，明抄本，第175页。

[24] 周道振辑校：《文徵明集》第15卷，上海古籍出版社1987年版，第425页。

[25] ［明］毛晋：《苏米志林》，载《四库全书存目丛书》，台北庄严文化1996年版，第573页。

[26] 文徵明在《跋蒋伯宣藏十七帖》说十七帖字："此帖自唐、宋以来，不下数种，而肥瘦不同，多失右军矩度。惟此本神骨清劲，绳墨中自有逸趣，允称书家之祖。"参见葛鸿桢：《文徵明书法评传》，载刘正成：《中国书法全集·文徵明》，荣宝斋2000年版，第11页。

[27] "以故山水之好倍于侪辈，徜徉湖上，乐而忘返……生平无他好，颇耽文词，登林稍倦，则左图右书，与古人晤语，纵不能尽解，片言合心，莞然独笑，饱而食，饱而嬉，人生适意耳，须富贵何时！"参见［明］王宠：《雅宜山人集》卷十《山中答汤子重书》，载《四库全书存目丛书》集部第79册，第113页。

[28] ［元］吴澄：《庄子内篇订正》卷下，道藏本（正统刻），第34页。

[29] ［明］黄姬水：《黄淳父先生全集》第17卷，载《四库全书存目丛书》集部第186册，第433页。

[30] "世人所难得者唯趣，夫趣之得之自然者深，得之学问者浅……趣之正等正觉最上乘也……迨夫年渐长，官渐高、品渐大，有身如桎，有心如棘，毛孔骨节但为闻见知识所缚，入理愈深，然其趣愈远矣。"参见［明］袁宏道：《袁宏道集笺校》第10卷，上海古籍出版社2008年版，第463页。

[31] "书画道成，虽不若诗文之焦劳，第衰迈时潦倒或亦不免，但就是漫兴中，诗文则气格深厚，书画则姿态淋漓，皆有一种天趣，正是大不可及。"参见［明］李日华：《竹懒书论》，载杨成寅主编，边平恕评注：《中国历代书法理论评注·明代卷》，杭州出版社2016年版，第367页。

[32] ［明］李日华：《紫桃轩杂缀》第3卷，中央书店1935年版。

（栏目编辑　崔树强）

论侯马盟书书法的笔势与体势
——兼与楚简书法相比较

冉令江　石常喜

（中国国家博物馆，北京，100006；聊城大学初等教育学院，山东临清，252600）

【摘　要】侯马盟书作为迄今发现最早的墨迹文书，在探究先秦书法笔势、体势及书体（字体）的演变方面，具有不容忽视的价值和意义。文章从侯马盟书的形制与书写、侯马盟书的笔势与笔法、侯马盟书的体势与结构、侯马盟书与楚简书法相比较等四个方面，展开对侯马盟书书法笔势与体势的探讨，认为侯马盟书的圆弧笔势决定了其倒薤的用笔，进而促使了横向体势和横扁结构的产生，解构了篆引体势，引导了隶变的衍生。

【关键词】侯马盟书　笔势　笔法　体势　楚简书法

侯马盟书是目前我国出土时代最早的玉、石手写体墨迹文书，其数量达一千余件（包括断残、字迹不清和脱落无字者），其中张守中选择代表性的656件标本临摹3万余字。[1]不仅为研究晋国历史、宗族、文化、制度等提供了最为珍贵的实物文献资料，而且对研究战国时期书体（字体）演变和书法也具有极其重要学术和艺术价值。20世纪60年代，盟书在侯马古晋国遗迹出土后，张颔先生就发表了《侯马东周遗址发现晋国朱书文字》一文，并在其中说道："其（侯马盟书）文字风格与铜器《栾书缶》《晋公盦》有相仿佛处，其笔法与战国楚之帛书、信阳简书亦有相似之处，但略浑厚。"[2]

时至今日，作为20世纪重大考古发现的侯马盟书，对于其书法的研究，远未能引起书法学术和创作领域如同先秦、秦汉简牍书法那样的重视。正如杨吉平所说："侯马盟书的书体价值、笔法价值、章法价值、对当代书法创作的借鉴意义等值得当代书法家关注研究，这对充实书法艺术的宝库有着重要的现实意义和深远的历史意义。"[3]这其中侯马盟书的笔势与体势其意义尤为重要，不仅为我们探究先秦笔法、结构提供了原始的实物墨迹资料，而且为我们探讨先秦书体（字体）演变和晋系书法艺术风格特征也有着不可替代的书史价值。

一、侯马盟书的形制与书写

盟书，《左传》称之为"载书"，是天子与诸侯、诸侯之间和诸侯与大夫之间相互约束而共同达成的盟誓文书。一般是三书同辞，埋其一于坎内，而与盟者各执其副藏于盟府。《周礼·司盟》郑玄注称"载书"。"载，盟辞也。盟者书其辞于策，杀牲歃血，坎其牲，加书于上而埋之，谓之载书。"盟誓有固

定的礼仪程序和制度，陈梦家先生在对东周盟誓制度做了全面考察后，总结了春秋盟誓之礼仪与程序：为载书、凿地为"坎"、用牲、执牛耳取其血、"歃"血、昭大神、读书、加书、坎用牲埋书、载书之副"藏于盟府"等十项。[4]而且，盟书作为春秋时期常用的一种文体，已经形成了以会盟日期、与盟成员、会盟缘起、盟约（盟首）和诅辞等组成的结构形式。[5]

侯马盟书作为晋国宗族盟誓为主的契约文书，从目前出土的情况来看主要有石和玉两种材质，文字有朱迹和墨迹两种。石质盟书呈灰黑、墨绿和赭色，大部分为泥质板岩；玉质盟书主要有透闪岩、矽咔岩等。形制以圭形为主，少数为璜形、圆形，其余为不规则的块状和片状。圭形盟书长18厘米至32厘米，宽2厘米至3.8厘米左右，厚0.9厘米。[6]张颔先生根据出土的盟书内容，将其分为：宗盟、委质、纳室、诅咒、卜筮、

※ 基金项目：本文为山西省哲学社会科学规划专项课题"民族融合视域下北魏云冈艺术谱系研究"（2022YD024）的阶段性成果。

图1 侯马盟书（88：1），采自《侯马盟书选编》，文物出版社，2002年版

图2 侯马盟书（200·22），采自《侯马盟书选编》

其他六类。不同的类别，内容篇幅的长度也不同，最少者仅十余字，最多者达两百二十余字，多数在三十五字至一百余字之间，而且盟誓类为朱迹，诅咒、卜筮类为墨迹。

作为用毛笔书写的墨迹，侯马盟书与商周时期刻铸的甲骨文、金文书法风格迥异，其头重尾轻、头粗尾细等类似蝌蚪形状的笔画，灵动活泼，极具动感。这种笔画特征，不仅受毛笔自身所具弹性的特质和光滑的玉、石面便于自然流畅书写的影响，而且与春秋战国时期，简牍手写体起笔重而收笔轻提的用笔一脉相承。侯马盟书的书写材质和形制虽较之甲骨文、金文不同，但在章法布局上与其却有一定的相似性，主要可分为两种类型：其一，横无行竖有列（如图1），这类作品章法形式较为常见，主

要是由于其书体的特殊性，从而形成了横无行竖有列的章法布局；其二，横无行竖无列（如图2），这类作品文字从右上方起笔竖写依次往左，在章法上依书写材质的形状而呈")"形（特别是第一行），纵横穿插，虽使每列中文字疏密不一、大小错落，无规矩可循，却凸显出了更为丰富的艺术性。

在书体发展史上，侯马盟书可以看作是一种过渡性书体。关于侯马盟书的书写，尤为重要的是，每一笔"回环"的收笔状态不仅决定了点画的造型，承接下一笔起行笔书写的方向和走势，而且影响了汉字的体势和结构。侯马盟书"回环"收笔的这一动作，使端庄静穆的篆书增添了许多灵动与活泼。侯马盟书，用笔以侧锋为主兼含中锋，笔画遒劲灵动，多呈柳叶状，且

在"一""丿"等笔画的收笔处有回环的回钩笔意，突出了点画、笔势之间的联系，使整体字态呈现出快速书写的上下牵连笔意。如侯马盟书中的"志""平""而""不""宫""守""命"等字（表1）。这种快速书写的"回环"用笔，直接促使了篆书平动、纵引笔势的式微，使横向摆动的笔势得以伸展，进而促使点画体势和结构的转变，成为诱导书体自然演变的根源所在。

二、侯马盟书的圆弧笔势与倒薤笔法

"古人论书，以势为先。"[7]特别是在汉晋时期，人们论书皆以"势"立论。如蔡邕的《九势》、卫恒的《四体书势》、索靖的《草书势》、王羲之的《笔势论》等。蔡邕在《九势》中，所论"九势"除"落笔结字"为论体势外，"转笔""藏锋""藏头""护尾""疾势""掠笔""涩笔""横鳞"等八势，皆为笔势之论。"势"，是一种具有指向性的迹化运动趋势。笔势作为书法用笔运行的趋势和轨迹，决定了笔画书写的方式和方法，即笔法。不同的笔势，自然会产生不同的笔法以及不同的点画特征。

笔者在拙文《从"摆动"到"提按"：论笔法的空间转变与唐楷之演变》中，曾提出："当摆动用笔以曲势运行时，就出现了春秋战国时期盟书、简帛书等带有弧度的'蝌蚪'（亦称'科斗'）和'倒薤'形态的笔画特征。"[8]黄惇

表1

志	平	而	不	宫	守	命

表2

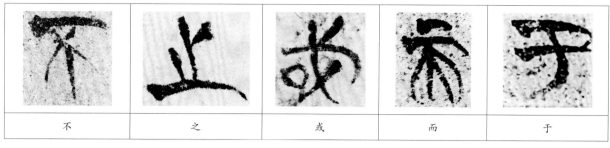

不	之	或	而	于

等在《中国书法艺术史略》中，也曾对侯马盟书的笔势、笔法、书写速度及相互之间的关系有论述：

这些手迹（《侯马盟书》）用笔十分生动，落笔重而起笔轻，侧锋起笔，出锋收笔，圆转自如。由于运笔的圆势运动，形成中肥而末锐、钉头而鼠尾的线条，极似许慎《说文解字》中收入的古文，这与古代关于蝌蚪文的记载相吻合。尤其是其中强烈的连笔意识和线条的相互映带，反映了书写速度的加快和用笔技巧的纯熟。[9]

侯马盟书的用笔多顺势侧锋而入，重落笔后，笔画起始处呈现出宛如斧斫刀削的三角或方形造型；而后手指拨动以摆动用笔顺势圆转，在圆弧的笔势下用笔侧锋迅疾而出，使笔画呈现出圆弧状、尖细收笔或回钩笔意的笔画形态（如表2中"不、之、或、而、于"等字）。这应是一种书写习惯的问题，尽管侯马盟书仍然归属于篆书体系，但其作为手写体墨迹笔画形态更为自然且富有变化，这明显是篆书的草写和草化现象。人们常"以物状形"把这种重起轻收、头粗尾细，状如蝌蚪和倒薤叶的笔画，称之为蝌蚪书（亦作"科斗"）或倒薤书。于此，也就相应的有了以"科斗之法""倒薤之法"来表述这种笔画的笔法。在侯马盟书中不难发现，这种"钉头鼠尾"形的"科斗文"和"倒薤书"，与金石铭刻古文篆书不同，突显出意趣横生、变化无穷的书写性韵致。南朝书法理论

家庾肩吾，在《书品》中就曾提及："参差倒薤，既思种柳之谣；长短悬针，复想定情之制。"[10] 庾氏这里所讲的"倒薤"，就应是指"倒薤"样式的笔画。当然无论是"倒薤"还是所提及的"悬针"，都应是不同的用笔方式所表现出来的点画形态。

黄惇先生还在《战国竹简墨迹的笔法问题》一文中指出："先秦时期手写汉字的原始笔法就是倒薤或称蝌蚪笔法，战国时期的墨迹文字斜执笔、侧锋运用广泛，运笔多表现为弧拱形运动，因而横势明显。倒薤笔法之横画加上圆势运动，为波挑之初形。倒薤法之撇画加上圆势运动，为掠笔之初形。"[11] 邢文依此对倒薤笔法，进一步阐释到："倒薤笔法的快速书写，必然导致隶书中最有特征的波挑与掠笔笔法的出现，从而导致隶书与草书的出现。"[12] 我们从楚系湖南子弹库帛书、湖北望山楚简、河南葛陵楚简和侯马、温县盟书中，普遍可以看到蚕头、波挑和趋于横势的早期隶书笔画、结体形态与特征，可见战国时期墨迹文字的笔法演变具有共同的规律和特征。而且，马超、胡长春先生也认为，"六国文字的倒薤笔法中加入圆势运动，同样会产生出隶书式的'波挑'和'掠笔'"[13]。在侯马盟书书迹中，我们可以看到圆弧笔势、倒薤笔法的运用，所表现出后期隶书蚕头和波挑笔画的特征。如侯马盟书中的"志""平""而""不""之""于"

等字（表1、表2），横画都显现出早期隶书蚕头笔画的雏形。

张希平博士在对"倒薤""蝌蚪"笔法的起笔方式区别分析的基础上，认为"科斗笔法"是在"倒薤笔法"的基础上，在起笔处增加顿按、使转的动作，进一步复杂化和装饰化的衍变笔法。进而认为，这种衍变从一定程度上促使了汉隶"蚕头雁尾"笔画中"蚕头"的出现。[14] 此论不乏道理，而且也阐明了"倒薤笔法"是促使早期隶书笔画衍生的原因所在。在侯马盟书中，尤其是"钉头鼠尾"式横画所表现的强烈轻重对比，以及在收笔处明显的回钩动作形成圆弧。战国简牍、盟书，不同于只有纤曲缠绕、篆引的金石文字，而是将金石古文篆书的左右环绕改为藏头露尾，左右开张的斜画。其中，向左斜的笔画显露出隶书的掠笔雏形，向右斜的笔画趋向于隶书的波磔雏形。我们从侯马盟书中文字的横画和掠、磔笔画中，皆可以看到以上所述的笔画特征。而且，粗细变化的倒薤、蝌蚪形笔画形态，以及圆弧轨迹的笔势走向，使横势得以伸展，纵势得以收缩，在字形结构上还出现了明显"纵引而趋横张"的横扁内敛态势。

三、侯马盟书的横向体势与横扁结构

"凡落笔结字，上皆覆下，下以承上，使其形势递相映带，无使势背。"[15] 蔡邕此言正是从笔势的上下承续、递相

表3

君	及	寇	明（盟）

映带中，点明了笔势对结字、体势的影响。而且，魏晋时期的书论，也体现了结体与笔法是紧密关联、彼此相融通的。如卫夫人《笔阵图》所传六种笔法中，第一种"结构圆备如篆法"，是将"结构圆备"视为笔法。任何一种结体，都脱离不了某种笔法的表现。因为在具体的书写过程中，笔势引导下的用笔方式，不仅决定了点画的造型和势态，而且也从一定程度上决定了笔画间的组合与结字布白，影响了汉字的体势和结构。正所谓体势的产生，在很大程度上是笔势所左右的，而体势又直接决定了结构。

如上文所述，侯马盟书正是在圆弧笔势和倒薤笔法共同作用下，横势得以伸展，而纵势得以收缩，字形体势由篆引纵势向横势扁方渐变，较为明显的特点就是纵向笔画变短、横向笔画左右舒展，表现出由篆书向隶书过渡的体势和结构特征。如侯马盟书中的"君""及"等字的右部，由篆书的圆转变为隶意的方折，以及"寇""明（盟）"等字横向笔画的左右伸展，纵引笔画的收缩。

而且，侯马盟书与同时期青铜器上的铸刻金文相比，在字形上呈现出纵势减弱，横势彰显的发展趋势。不仅多数字趋于方整，而且少数字已呈横扁之势，字形的外轮廓更加丰富。我们将《侯马盟书》（图3）与其后的战国时期《中山王方壶铭文》（图4）进行对比，可

以清晰地发现铸刻的《中山王方壶铭文》是以篆引的纵长体势和结构为特征，而与手写体《侯马盟书》的横向体势和横扁结构存在着明显的差异。这也反映了春秋战国时期日常手写体墨迹体系与铭刻书迹体系，在笔法、结构体势之间的差别。正如张锦伟在《东周盟书及其艺术风格探析》一文中所说："东周盟书因其书写工具是笔墨，加上其载体为不具有吸墨功能的光滑玉石片，所以其起、收笔速度较快，致使盟书线条的起、收笔有较大的粗细变化且更为流利、润滑清晰，结体也就比甲骨文、金文更显灵

动、丰富和多变，多了迥异于甲骨文、金文的审美意趣。"[16] 在目前发现侯马盟书墨迹中，有的在笔墨上甚至出现了浓淡墨色变化，并且对于笔墨的灵活运用，也使笔画轻重、粗细、长短、平斜及其文字体势、结构的敧正多姿，呈现出完全不同于甲金、碑刻的丰富、灵动和多变。

此外，春秋战国时期各国文字不一、汉字构形较为混乱，出现了大量异形别构的古文字。"文字异形"在春秋战国时期，不仅表现于国与国之间、不同品类文字之间的差异，即使同一种品类、

图3　侯马盟书，采自《简牍名迹选10》，（日）二玄社 2009 年版

图4　中山王方壶铭文，河北博物院藏

表4

孙	命	明（盟）	其	从

同一批材料的文字中也不免存在一定的差异。这种差异在侯马盟书中，主要表现为偏旁随意增减、偏旁的讹变与移位、繁简互用等几种原因。如"孙、命、其、从、明"等字，"孙"字繁体为"孫"，书写中省略了"小"旁部分；"命"字中部分构件有移位现象；"明"（盟）字中的"月"部分，省略了一笔；"其"字中的省减就更为明显；"从"字繁体为"從"，"彳"偏旁被省略。而这种在文字构形方面出现的诸多现象，不可避免地与文字运用存在很大关联，同时也与书写者的书写习惯和文化艺术修养有着较为直接的关系。

尽管侯马盟书中文字存在较大的差异性，但在整体风格上却有一定的相似性，这无疑是地域文字和时代风格所决定的。侯马盟书固然对于殷周文字、书风有着一定的继承，但其文字形态和风格与西周早期青铜器上的官方文字，乃至与《司徒伯郜父鼎》《晋姜鼎》（图5）

等晋国早期的青铜器铭文相比，也有了显著的变化和不同。然而却与同时期的《晋公盨》铭文文字相若，突显出春秋战国时期晋国的地域性文字和风格。侯马盟书已经不同于甲、金文字注重篆引的体势和结构方式，而开始突显出横势的横扁结构方式，体现出"隶变"的倾向。如侯马盟书中的"不、其、或、于、及、君"等字，已有明显的横向左右舒展之势，趋向于横扁的结构特征及隶意。比如我们上文所分析的在用笔方面，一些笔画的笔势变篆书的纵引为横张，且起行收等细节处呈现出早期隶书的蚕头等笔画形态。而侯马盟书在体势、结构方面的发展，应该受快速实用性书写需要而出现的草写，并在草写过程中，由于笔势的引导而使体势发生变化，进而引起结构形体的转变，表现出"隶变"初期的文字演变和风格特征。

四、侯马盟书与楚简相比较

虽然学界有"大量的侯马盟书、温县盟书都是直接用笔书写在玉片和石片上的文字，它们与石鼓文之类的石刻文字都应通称为石器文字"[17]的观点，但侯马、温县盟书与简帛书皆是以毛笔书写的手写体墨迹，且它们所表现的书写效果也基本一致。所以，侯马、温县盟书应同属于墨迹书法体系，且在笔法传承上与楚简墨迹也是一脉相

承的。正如田炜在《先秦法书墨迹研究》一文中所说："从商代甲骨、陶片、玉片上的墨迹，到西周的史矢戈墨迹，到春秋的盟书，再到战国的简帛文字，它们的形体、用笔都有很多地方可以相互印证，明显具有传承关系，最能反映出当时手写体的真实面貌。"[18]目前所发现的先秦墨迹尤以楚简为最，且与侯马盟书所处时期基本一致，两者相比较不仅有利于更为直观地分析它们之间的异同，而且也能较为清晰地反映出它们在隶变初期——文字演变过程中的作用。

楚简作为战国楚地以楚文字书写的竹木简牍墨迹，其书体介于殷商金文大篆与秦汉隶书之间，在汉字发展史上是具有承前启后意义的手写体墨迹。其典型的代表作品有：曾侯乙墓竹简、信阳长台关楚简、包山楚简、郭店楚简、清华战国简等。在这些墨迹材料中，我们发现最为简单且变化丰富的摆动用笔几乎贯穿于先秦时代的手写体系统，可谓是先秦的基本笔法。而摆动用笔主要分为：直线摆动和曲线摆动，直线摆动主要以中锋垂直摆动，呈现丰中锐末的笔画形态；曲线摆动则主要以侧锋曲势斜向摆动（即倒薤、蝌蚪之法），呈现方首锐末或起头尖、中间偏前粗、收尾尖的"钉头鼠尾"笔画形态。如表5所示。

侯马盟书与曾侯乙墓、信阳长台关、郭店等楚简书迹，字体近似，用笔皆讲

图5 晋姜鼎铭文拓片，采自《晋姜鼎补论》，《中国历史文物》2009年第6期

表5 摆动用笔笔画形态

直线摆动	曲线摆动

表6

	宫	而	事	之	君	其
楚简						
侯马盟书						

求起笔侧锋重落，曲势摆动迅疾收笔轻提，均呈现"钉头鼠尾"、回钩笔意的笔画形态和线条的"⌒""）"型弧线。但侯马盟书与竹简墨迹相比，用笔更显浑厚。此外，由于书写材质的不同，楚简与侯马盟书在章法上有别，但在用笔、笔画和结字造型方面两者实为一脉。如楚简与侯马盟书中的"宫、而、事、之、君、其"等字（表6），在用笔、笔画形态和结字体势上都十分相似，皆为倒薤的圆弧用笔，呈现出蝌蚪和钉头鼠尾的笔画形态，且横势拓展多具扁方的结构特征。

1978年出土的战国早期曾侯乙墓竹简(图6)，从左侧局部竹简可以看出，此简侧锋取势，笔力雄健，字势开张，结体以纵势为主，字形稍显纵长。尤其横画弧形曲线明显，起笔重落收笔快提，字形大小错落，墨色轻重变化，书风恣肆洒脱。较之侯马盟书不难发现，此简在书写上表现更加活泼、灵动，就线条而言，轻重缓急、顿挫转换表

现更为自由、明显。而同为战国早期的信阳长台关楚简（图7），书风更显劲秀。其显著特点是用笔更为稳健，笔画粗细匀称，特别是横画更为平直，首尾处作回钩状，横势更为突显，结构更显扁平。它的用笔一波三折之意明显加重，线形粗细变化凸显，且因形布势，因势赋形，突破了正体篆书的用笔、结体规律和书写状态，表现出隶化的前奏特征。而到了战国晚期的《云梦睡虎地秦简》，其中的隶意就更加突显出来了。将信阳长台关楚简字形与较为规矩的金文相比较可见，其在字势、体势方面已经发生了明显的变化，说明当时的书写已经具备了隶变的发展趋势。同时，《侯马盟书》（图8）中用笔对'侧锋'与'顿点'（蚕头）的强调，行笔中的疾速与收笔犀利掠出，字法与字构的改变对正体篆书的冲击亦是前所未有的。从用笔、字法、字构到风格，真率、自由的写意之风扑面而来，此中已见隶化点、线的萌

芽"[19]。因此，对于侯马盟书与信阳楚简之间的异同也逐渐清晰，在笔势上，信阳楚简较之侯马盟书更为平直，且用笔更灵活；从体势、结构上，信阳楚简较之侯马盟书横势更为彰显，结构更为横扁，"隶变"的迹象也就更为鲜明。

笔法的转变是促使书体自然演变的根本动因。侯马盟书与楚简书写过程中，都是以曲势的"摆动"笔法为主。随着用笔的不断发展和手腕的生理原因，在快速书写过程中横向回环式的连续摆动就更为便捷，也就促使了"摆动"笔法逐渐由单一的摆动逐渐走向复杂的连续摆动。这种横向"回环式"连续摆动的笔势和书写，直接促成了波式笔画（即典型的隶书"一波三折""蚕头雁尾"笔画）的形成，以及上下笔画间的"⌒"形连接，进而导致字形结构向横向拓展，形成八分隶书的横扁结构特征。不论是侯马盟书还是曾侯乙墓、信阳长台关、郭店、清华简等楚简书，

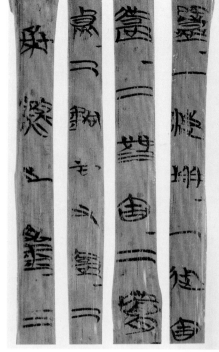

图6 湖北随县曾侯乙墓竹简，采自《中国法书全集1》，文物出版社2009年版

图7 河南信阳长台关楚简，采自《中国法书全集1》

图8 侯马盟书（85：17），采自《侯马盟书选编》

从其笔势、笔法乃至体势、结字造型中，我们都可以清晰地看到在圆弧笔势引导下，随着曲势摆动用笔速度的加快和连续化，横势不断强化，纵势不断收缩，笔画不断横向舒展，致使体势也逐渐向横势演进，结构趋于横扁，隶变的特征也因此开始清晰可见。

这也正与文字学界普遍认为，隶书是六国文字发展共同倾向的观点不谋而合。唐兰先生就曾言："六国文字的日渐草率，正是隶书的先导。"[20]郭沫若先生通过对楚帛书的考察，指出："体势简略，形态扁平，接近后代的隶书。"[21]王贵元先生在探讨隶变问题时，进一步指出："虽然不能说秦汉隶书来源于六国文字，但六国文字同样出现了与秦系文字相同的形变现象，即隶变现象，是符合实际的。"[22]根据楚简、侯马盟书等春秋战国墨迹中普遍出现的"隶化"现象，结合文字学界"六国文字"有"隶书"的笔画和"六国文字有隶变"的观点，我们可以说六国文字与秦文字具有

共同的形体和笔法演变规律，六国文字中之所以会出现与隶书近似的形体和笔法，是因为在快速的草写过程中受圆弧笔势和倒薤笔法的主导，文字横向体势得以拓展，使篆书之纵引趋于平直和方折，并在形体简化的过程中展露出与后世隶书同形的文字形体。所以，笔势引导下的笔法和形体演变是书体（字体）演变的根本原因。

五、结语

综上所述，侯马盟书在盟书形制和日常书写下，圆弧笔势与倒薤笔法，横向体势与横扁结构是其书法艺术的显著特征。而圆弧笔势作为侯马盟书用笔运行的趋势和轨迹，决定了其摆动的倒薤笔法，进而促使了其向横向体势和横扁结构的演进。

笔法作为诱导书体演变的根本动因。圆弧笔势与倒薤笔法，不仅直接促使了侯马盟书的笔画形态，孕育了后世

隶书中的"波挑"之笔，而且横向的体势和横扁的结构特征，无疑是对"篆引"的解构，是由篆书纵势向隶书横势转变的"隶变"前兆。同时，我们将侯马盟书与曾侯乙墓和信阳长台关等楚简对比后发现，虽然它们各自有不同的风格特征，但在笔势、笔法、体势和结构上具有极大的相似性，共同预示着"隶变"的滥觞。

作者简介
冉令江（1983—），男，中国国家博物馆博士，山西大学美术学院讲师，艺术学博士后。研究方向：书法史论与创作、艺术史。
石常喜（1992—），男，聊城大学初等教育学院（聊城幼儿师范学校）助教，艺术学硕士。研究方向：书法史。

注释
[1]关于侯马盟书的发掘数量有5000余件之误，2015年侯马盟书的发掘和摹写者张守中曾专门撰文加以更正。这与1975年5期《文物》杂志所发表的《"侯马盟书"的发现、发掘与整理情况》一文中，所公布的数量1000余件一致。山西省

文物工作委员会：《"侯马盟书"的发现、发掘与整理情况》，《文物》1975年第5期，第8页；张守中：《侯马盟书出土回忆点滴》，《中国文物报》2015年12月18日，第3版；张守中：《侯马盟书的发现与整理》，《中国文化遗产》2015年第4期，第91页。

[2] 张颔：《侯马东周遗址发现晋国朱书文字》，《文物》1966年第2期，第1页。

[3] 杨吉平：《论侯马盟书的书法价值》，《中国书法》2017年第4期，第112页。

[4] 陈梦家：《东周盟誓与出土载书》，《考古》1966年第5期，第272-273页。

[5] 董芬芬：《盟书——春秋时代特殊的法律文书》，《甘肃政法学院学报》2006年第1期，第91-92页。

[6] 山西省文物工作委员会编：《侯马盟书》，文物出版社1976年版，第11页。

[7] [清] 康有为：《广艺舟双楫》，载上海书画出版社、华东师范大学古籍整理研究室选编点校：《历代书法论文选》，上海书画出版社1979年版，第845页。

[8] 冉令江：《从"摆动"到"提按"：论笔法的空间转变与唐楷之演变》，载《唐代楷书研究与当代楷书发展学术论坛论文集》，书法出版社2020年版，第42页。

[9] 黄惇、李昌集、庄希祖：《书法篆刻》，高等教育出版社1990年版，第15页。

[10] [南朝梁] 庾肩吾：《书品》，载上海书画出版社、华东师范大学古籍整理研究室：《历代书法论文选》，第86页。

[11] 黄惇：《战国竹简墨迹的笔法问题》，《书法研究》2016年第1期，第136-148页。

[12] 邢文：《达慕思—清华"清华简"国际学术研讨会综述》，《文物》2013年第12期，第87-89页。

[13] 马超、胡长春：《六国文字与隶变关系的再思考》，《南京艺术学院学报（美术与设计）》2017年第1期，第170页。

[14] 张希平：《秦简牍书所见"倒薤笔法"及衍变略论》，《中国书法》2018年第6期，第157-160页。

[15] [汉] 蔡邕：《九势》，载上海书画出版社、华东师范大学古籍整理研究室：《历代书法论文选》，上海书画出版社1979年版，第6页。

[16] 张锦伟：《东周盟书及其艺术风格探析》，《中国书法》2016年2期，第97-99页。

[17] 何琳仪：《战国文字通论》，中华书局1989年版，第19页。

[18] 田炜：《先秦法书墨迹研究》，《文艺研究》2010年10期，第126页。

[19] 张韬：《草篆：外放的隶形萌芽》，《青少年书法》2002年8月，第14页。

[20] 唐兰：《中国文字学》，上海古籍出版社1979年版，第9页。

[21] 郭沫若：《古代文字之辩证的发展》，《考古学报》1972年第1期，第8页。

[22] 王贵元：《隶变问题新探》，《暨南学报（哲学社会科学版）》2011年第3期，第155-159页。

（栏目编辑　崔树强）

董其昌"萧散简远"书学思想生成考论

刘瑞鹏

（山西大学美术学院，太原，030006）

【摘　要】董其昌是晚明书坛卓有成就之大家，以传承"二王"帖学一脉书风尤显于史，其书法创作和书学思想在本质上是一致的。董其昌书风散淡、意趣深远，其所倡导"萧散简远"之书法审美对后世之书法创作影响甚大。关于董其昌"萧散简远"书学思想之生成原因，其中既有身出云间在书法沃土中之熏染，又有结缘翰墨在书法艺术中之徜徉，还有"苦心悬念"在书法实践中之"渐修"，且有"以禅喻书"在书法理论中之造就。

【关键词】董其昌　萧散简远　书学思想

一、引言

董其昌作为晚明书坛之执牛耳者，其书风兼具浪漫主义之气息和传统文人之气韵，马宗霍《书林藻鉴·书林记事》中载："少好书画，临摹真迹，至忘寝食，中年悟入微际，遂自名家，行楷之妙，跨绝一代。"[1] 有明一代书坛帖学之所以极盛，既得益于明代刻帖规模之兴盛，又与书法艺术表现形式之进一步发展息息相关。从中国书法史之地域性范围来说，明代书坛之兴盛主要集中在江南地区，其中以吴门书派为代表之苏州地区和以云间书派为代表之松江地区可谓是两大重镇。换言之，除却这两大地区，明代书坛便无以有此繁荣景象，而缺少了江南和海上之书法重镇，明代书法也必是不完整的。以整个明代书法发展状况来看，其前期及中期拟古风气甚重，纵使如吴门书派之祝允明、文徵明等书家亦未能完全脱尽黄庭坚遗韵，真正的浪漫主义书风在明代后期才得以体现。徐利明《中国书法风格史》中称："明代中叶，书家们的视野逐步扩展，取法途径也日益增多。整个书坛逐步进入了建设具有明代特征的书法阶段。但这只是个初兴阶段、过渡阶段，典型的明代风格只有到了明代后期才得到充分的展现。"[2]

明代后期以徐渭、张瑞图、黄道周、倪元璐等为代表之浪漫主义书法与前中期"三宋""二沈"及吴门书家为代表之古典主义书法形成鲜明对比，而董其昌则介于此两种书风之间。董氏书法既具有古典主义帖学之传统，同时又不乏浪漫主义书风之创造。徐利明《中国书法风格史》中又称："董其昌是在明代后期浪漫主义文艺思潮蓬勃兴盛的历史条件下产生的古典主义书法大家，所以，其书法具有比较复杂的审美内涵。他的书法艺术，从法度方面说，是继续着同时代的书坛前辈、古典主义书法大家文徵明的道路，以晋唐法度为其一生的追求目标……而同时，他的美学思想颇受到当时提倡个性解放、主张抒写性灵的文艺思潮的影响，使他在精研古法的艺术实践和审美活动中颇注意意趣情境的追求和研究。"[3] 诚然如此，董其昌书法介于古典主义和浪漫主义之间，一方面不断追求晋唐法度、传承前贤遗韵，另一方面又提倡不受古法束缚、开辟自我新境，同时此二者在本质上并不矛盾，而是相辅相成的，并体现在其书学思想之中。董其昌之书法创作与其之书学思想是分不开的，因为"萧散简远"是董氏穷其一生所追求之最高审美标准。本文通过对董其昌之出身环境、交游情况、书法风格及美学思想进行考述，以分析其"萧散简远"书学思想之生成原因。

一、身出云间：在书法沃土中熏染

江南地区之人文底蕴深厚、经济基础雄厚，使明代中后期不少文人士大夫聚集在此，这就形成了明代书坛特有之地域性书风，以吴门书派为代表之苏州地区和以云间书派为代表之松江地区代表了明代书坛之整体高度。明代中期以吴门书派为典型，明王世贞一句"天下

法书归吾吴"[4]为吴门书派之兴起揭开了序幕，随着祝允明、文徵明、唐寅等一大批吴门书家的出现，其声势不断壮大并最终形成具有广泛影响之地域性书家群。云间书派之提出亦与吴门书派相仿佛，"云间书派"之地域性概念由明陆深提出，其《题所书后赤壁赋》云："国初书学，吾松尝甲天下，大抵皆源流于宋仲温、陈文东至二沈先生。"[5]陆深为南直隶松江府上海县人，弘治十八年（1505）进士，授翰林院编修，其善书。《云间志略·陆文裕俨山公传》称其："至其真草行书如铁画银钩，遒劲有法，颉颃北海而伯仲子昂。"[6]陆深作为书家，活跃于吴门书派主导书坛之明代中期，但对云间地区之书法更为了解，故以"吾松尝甲天下"来说明松江地区书家曾经在明代初期所取得之成就，而明初松江籍代表书家有宋克、陈文东、沈度、沈粲。

如果说陆深只是提出松江地域性书家为云间书派之雏形的话，那么王世贞则较为明确地提出"云间派"这一词汇。王世贞在《跋三吴楷法十册》中云："陈文东小楷《圣主得贤臣颂》，文东名璧，华亭人，国初以书名家。沈民则学士《出师表》，字颇大。民望大理《虞书益稷篇》，字小如文东。余每见二沈以书取显贵，翱翔玉堂之上，文皇帝尝称之为'我明右军'，而陆文裕独推陈笔，以为出于其表。今一旦骈得之，足增墨池一段光彩。然是三书皆圆熟精致，有《黄庭》《庙堂》遗法，而不能洗通微院气，少以欧、柳骨扶之则妙矣。盖所谓'云间派'也。"[7]王世贞虽然提出了"云间派"这一概念，但对于陈文东、沈度、沈粲为代表之云间书派亦颇有微词，所谓"不能洗通微院气"则是指明初台阁体之风，故其称少以欧阳询、柳公权骨扶之则妙，言下之意即陈文东、"二沈"为代表之台阁体缺乏筋骨。这一观点明孙鑛在《书

画跋跋》中评王世贞此跋时亦有所体现，云："陈文东、二沈，其笔法大约圆熟二字尽之。宣、正间，直两制诸公多用此法。手跋云：'此所谓云间派，不得欧、虞手腕法。'伯玉云：'苏人好立门户，才隔府便指作别派。'既又云：'无怪苏人，彼各有师承，或锺、王、欧、虞等，必宗一家，所执皆古法，所以今人不能屈。'两语皆中的。"[8]以上文字可谓是一语道出吴门书派与云间书派二者之区别所在，即两派各有师承，正是因为师承不同才导致书风不同，这也为之后董其昌批判吴门书派埋下伏笔。

与王世贞对云间书派之态度一样，云间籍书家对吴门书派也较为轻视，明莫是龙有言："国朝如祝京兆希哲，师法极古，博习诸家，楷书骨不胜肉，行草应酬，纵横散乱。精而察之，时时失笔……吾乡陆文裕子渊全仿北海，尺牍尤佳，人以吴兴限之，非笃论也。数公而下，吴中皆文氏一笔书，初未尝经目古帖，意在佣作，而以笔札为市道，岂复能振其神理，托之豪翰，图不朽之业乎！"[9]莫是龙在此将云间书派之陆深视为与吴门书派相抗衡之代表书家，在其看来吴门书派之祝允明、文徵明等书家师法虽古，但其行草书纵横散乱且失笔较多，反而陆深之书取法李邕且尺牍尤佳，当不在吴门书家之下，而能"图不朽之业"者亦当为云间书家。董其昌与莫是龙相友善，其早年曾随莫氏父亲莫如忠学习书法，董氏《画禅室随笔》中云："初师颜平原《多宝塔》，又改学虞永兴。以为唐书不如晋魏，遂仿《黄庭经》及锺元常《宣示表》《力命表》《还示帖》《丙舍帖》，凡三年，自谓逼古，不复以文徵仲、祝希哲置之眼角。"[10]

董其昌对吴门书派之观点与莫是龙相一致，这很可能是受到莫如忠之影响，这从董氏对莫氏父子之评价可以看出。

董其昌《崇兰帖题词》中言："吾师人地高华，知希自贵，晋人之外，一步不窥，故当时知廷韩者，有大令过父之目。然吾师以骨，廷韩以态，吾师自能结构，廷韩结字多出前人名迹，此为甲乙，真如羲、献耳。"[11]董其昌在此将莫如忠、莫是龙父子比肩羲、献，可知其对自己的老师是如此推崇备至。而在董其昌看来，云间书家之实力是远高于吴门书家的，其称："国朝书法，当以吾松沈民则为正。始至陆文裕，正书学颜尚书，行书学李北海，几无遗憾，足为正宗，非文待诏所及也。然人地既高，门风亦峻，不与海内翰墨家盘旋赏会。而吴中君子，鲜助羽翅，惟王弇州先生始为拈出。然兰之生谷，岂待人而馥哉！"[12]"云间书派"这一概念首由王世贞提出，董其昌在其跋文中即已说明，或碍于情面，又称"兰之生谷，岂待人而馥哉"，其认为"云间书派"不需要云间书家陆深等人之大力推广亦能名于书史。

真正使云间书派大放异彩者是董其昌，其在《画禅室随笔》中专门有一段"论云间书派"之题跋："吾松书，自陆机、陆云创于右军之前以后，遂不复继响。二沈及张南安、陆文裕、莫方伯稍振之，都不甚传世，为吴中文、祝二家所掩耳。文、祝二家，一时之标，然欲突过二沈未能也，以空疏无实际故。余书则并去诸君子而自快，不欲争也，以待知者品之。"[13]董其昌将云间书派之历史追溯到西晋陆机，并以此来展示、宣扬云间书派之悠久。平心而论，云间书家中"二沈"囿于台阁书风，而陆深、莫氏父子之书法成就远不及吴门书派之祝允明、文徵明等人，真正能与吴门书派相抗衡者惟董其昌一人而已。但董其昌身处书法底蕴深厚之云间地区，无论是陆深还是莫氏父子及其他云间书家，都会在相当程度上给予董氏一

定的影响，其"萧散简远"之书学思想在书法沃土中熏染。

二、结缘翰墨：在书法艺术中徜徉

董其昌一生交往颇丰，其书法艺术之成就在相当程度上离不开诸多师友之帮助与支持，除了早期云间书家对董氏之影响外，其在后期之广泛交游中也受到众多良师益友之提携。对董其昌影响较大者首推项元汴，项氏为浙江嘉兴人，是明代著名收藏家、鉴赏家，其所收法书名画与钟鼎玉石极一时之盛，更是被誉为明清以来八大鉴赏家之首。其中，冯承素摹王羲之《兰亭序》、张旭《古诗四帖》、黄庭坚《松风阁诗帖》、米芾《苕溪诗帖》等法书名迹皆为项氏所藏。董其昌先结识项元汴长子项穆，继而得以通过项穆拜访项元汴，董其昌《太学墨林项公墓志铭》中云："忆予为诸生时，游檇李公之长君德纯（项穆），实为夙学，以是日习于公。公每称举先辈风流及书法绘品，上下千载，较若列眉，余永日忘疲，即公亦引为同味，谓相见晚也。"[14] 董其昌感叹与项元汴大有相见恨晚之憾，项氏虽为藏家亦善书法，董氏称其："书法亦出自智永、赵吴兴，绝无俗笔。"[15]

项元汴之丰富收藏为董其昌学习书法提供了重要契机，董氏在《墨禅轩说》中称："三五年间游学，就李尽发、项太学子京所藏晋唐墨迹，始知从前苦心，徒费年月。"[16] 董其昌在项元汴处大量观摩晋唐法书名迹，纵使如怀素《自叙帖》这样的稀世珍宝亦可得见，董氏一生多次造访嘉兴，并与项氏之交往也贯穿始终。在项元汴去世后，董其昌与项氏后人亦经常往来，且常为项氏后人鉴别书画真伪。董其昌青年时期书名不显，在参加松江府会考时因书写字迹太

差而被降为第二，其曾忆称："吾学书在十七岁时。先是吾家仲子伯长名传绪与余同试于郡，郡守江西衷洪溪以余书拙置第二，自是始发愤临池矣。"[17] 如果说董其昌在学书伊始是苦于无门徒费年月的话，那么在结识项元汴后能尽观其所藏法书名迹则可视为书法艺术道路上之重要转折。

除了项元汴，董其昌在其艺术经历中同样遇到其他书画收藏名家，得以目睹古人法书名迹之神采，其中韩世能与吴廷是对其影响较大之书画收藏家。董其昌中进士后入翰林院，时韩世能为翰林院馆师，韩氏擅鉴赏书画且收藏颇丰，董氏在翰林院时经常得到其点拨。后董其昌又与徽州收藏家吴廷相交，得以看到吴氏所藏法书名迹，在董其昌跋米芾《蜀素帖》时有所谈及。董其昌在《墨禅轩说》中记载："又长安官邸收藏鉴赏之家不时集聚，复于项氏所见之外，日有增益，如韩馆师之《内景》《黄庭》，杨义和殷司空之《西升经》，褚登善书杨侍御之《绝交书》，王右军书《停云馆》。王奉常之《汝南公主志》，虞永兴书王司寇之《太宗哀册》，褚河南书米元章之《西园雅集》小楷，杨凝式之《韭花帖》正书更仆不数，皆得盘旋玩味，稍有悟入。"[18] 从以上文字可知，董其昌在入京师后，得见诸多藏家所收法书名迹，这相较于其在嘉兴项元汴处所观摩之作品更加开阔了眼界，故称："复于项氏所见之外。"而董氏则凭借其聪敏之资迅速将所见名迹转为自己之艺术渊源，"稍有悟入"正体现了其对这些法书名迹之学习与借鉴。

董其昌青年时期书法多受同乡师友影响，其中与莫是龙、陈继儒、顾正谊等交往颇多。莫是龙与董其昌同从其父莫如忠学习书法，故在书学观念上莫是

龙与董其昌相似，尤其是对吴门书派之态度上。王世贞称莫是龙书法："小楷精工，过于婉媚，行草豪逸有态。"[19] 明何三畏称其书法："云卿书法无所不窥，而独宗羲献宗米，楷宗钟繇。"[20] 明李日华则称其书法："廷韩书法米颠，亦咄咄逼人。"[21] 莫是龙学书多取法羲、献及米芾，董其昌与其学书取法相同。莫是龙长董其昌十八岁，其无论在审美观念上，还是在取法实践上皆早于董其昌，而董氏在与莫氏之交往中也自然无可避免地受到这位兄长之影响。

松江地区另一位书家陈继儒与董其昌同样友善，且二者在审美思想上尤其是对云间书家之认同上有着惊人的一致性。正如黄惇所谓："陈继儒的书画见解，与董其昌如出一辙，这不仅是二人相投，且很多观点可以说是两人共同研讨的结果。"[22] 陈继儒题莫如忠、莫是龙父子《崇兰馆帖》时云："今展玩《崇兰馆帖》，神明焕然，名不虚得真莫氏之山阴羲献也。"[23] 这与董其昌将莫氏父子比作羲、献可谓如出一辙，同时也可以说明二者书画交流往来之密切。另外，顾正谊对董其昌之影响多体现在绘画方面，清姜绍书《无声诗史·顾正谊传》中云："同郡董宗伯思白，于仲方之画多所师资。"[24] 现藏于台北故宫博物院之顾正谊《山水轴》题跋中，记载了顾氏曾指导董其昌学画之事："连日抚宋、元诸大家真迹，能得其神髓。思白从余指授，已自出蓝。画此质之，评当不爽也。友人顾正谊。"[25] 顾正谊对董其昌之影响虽然在绘画方面，但董氏之书画理论是相通的，这也为其书学思想之形成起到了促进作用。

除了松江本地之师友，在董其昌入京后同样结识了一批书画友人，其中不乏焦竑、朱国桢、袁宗道、陶望龄等一时名彦。明陈继儒在《容台集序》中称

董其昌："己丑读中秘书,日与陶周望(望龄)、袁伯修(宗道)游戏禅悦,视一切功名文字直黄鹄之笑壤虫而已。"[26]可以看出,董其昌在后期所主张之"以禅喻书"思想中则极有可能是其早年奠定之禅宗思想,而董氏在艺术交往中不断结缘翰墨,其"萧散简远"之书学思想在书法艺术中徜徉。

三、"苦心悬念":在书法实践中"渐修"

董其昌除了受到云间书法的熏染和诸多师友的影响之外,自身在书法实践中的不断渐修也是其成功的关键。董其昌书法实践与书法审美是一致的,纵观其书法风格和审美理念,可以"淡、秀、润、韵"四字概之。所谓"淡"是董其昌书法美学之至高审美境界,其在《诒美堂集序》中云:"撰造之家,有潜行众妙之中,独立万物之表者,淡是也。世之作者,极其才情之变,可以无所不能,而大雅平淡,关乎神明,非名心薄而世味浅者,终莫能近焉,谈何容易。《出师》二表,表里伊训,《归去来辞》,羽翼《国风》,此者无门无径,质任自然,是之谓淡。乃武侯之明志,靖节之养真者,何物岂澄练之力乎?"[27]薛永年在《谢朝华而启夕秀——董其昌的书法理论与实践》一文中指出董其昌之"淡"有两层含义:"一是发诸性灵,本乎自然,天真烂漫,二是欲臻此境,需不以名利挠怀,寓意于物而不留意于物,使精神超越物表。"[28]董其昌所强调之"淡"是自然,是一种至高审美境界、人生境界,而这种"淡"之境界是很难通过功力锤炼达到的。董其昌对"淡"之审美追求全面体现在其学思想中,在《跋魏平仲字册》中云:"作书与诗文同一关捩,大抵传与不传,在淡与不淡耳。极

才人之致,可以无所不能,而淡之玄味,必繇天骨,非钻仰之力、澄练之功所可强入。"[29]

在董其昌看来,"淡"是随人之天性的,而从其情志意趣来看,对"淡"之追求也是天性使然。董其昌有言:"余性好书而懒,矜庄鲜写至成篇者,虽无日不执笔,皆纵横断续,无伦次语耳。偶以册置案头,遂时为作各体,且多录古人雅致语,觉向杂肆意,殊非�084日敬之道,然余不好书名,故书中稍有淡意,此亦自知之。"[30]董其昌书法之"淡意"正是来自其不求书名之豁达,徐利明《中国书法风格史》谈及董氏书法之意趣时亦称:"董氏功名心淡泊,其性格也温和好静,所以他不精于官道,而在艺术上崇尚'淡'趣,这正是其个性气质在艺术中的表现。"[31]因为董其昌淡泊名利之个性气质使其在书品品评和书法实践中常以"淡"作为至高审美准则,在《书黄庭经后》中云:"小字难于宽展而有余,又以萧散古淡为贵。"[32]又言:"余于虞、褚、颜、欧皆曾仿佛十一,自学柳诚悬,方悟用笔古淡处。"[33]董其昌对"淡"之追求全然体现在用笔、结字、章法、用墨等书法诸要素之中。以董其昌七十四岁所书《东方朔答客难并自书诗卷》为例,其墨色淡雅,结体端正,字距相对疏朗而意境深远。徐利明《中国书法风格史》称董其昌暮年之作:"在清瘦淡润中见苍劲,则达到了'人书俱老'的妙境。而其布局则多受杨凝式《韭花帖》的启发,为其'淡'的书境的有效构成因素。"[34]从董其昌此作来看,其用笔之自然、结字之爽朗、章法之流畅加之墨色之雅润,恰好构成其淡美之深远意境。

董其昌除了将"淡"作为其书法审美之至高准则,也将赋予文人书法"秀、润、韵"之审美特征视为自己之审美追

求。黄惇《中国书法史·元明卷》中称:"董其昌在用笔、结字、章法、用墨四个方面的实践,乃是围绕于实现他自己追求的以淡、秀、润、韵为审美取向的。"[35]所谓"秀"并非秀丽之意,而是一种反对妍媚模拟之风,董其昌常将赵孟頫及吴门书家视为自己之超越对手,其称:"余十七岁学书,二十二岁学画,今五十七人矣,有谬称许者,余自校勘,颇不似米颠作欺人语。大都画与文太史较,各有短长,文之精工具体,吾所不如,至于古雅秀润,更进一筹矣。与赵文敏较,各有短长,行间茂密,千字一同,吾不如赵,若临仿历代,赵得其十一,吾得其十七,又赵书因熟得俗态,吾书因生得秀色,赵书无弗作意,吾书往往率意,当吾作意,赵书亦输一筹。"[36]董其昌所谓之"秀"当与"生"结合来看,"因生得秀色"即指董氏作书的率意之处,不囿于前人规矩之内是其与赵孟頫书法之区别所在。

在用墨技巧上董其昌更强调"润"之意蕴,其称:"用墨须使有润,不可使其枯燥,尤忌秾肥,肥则大恶道矣。"[37]在董其昌看来,用墨既不可枯燥亦不可秾肥,肥则遁入恶道,而"润"则是介于枯燥与秾肥之间的中庸之道,这也是董氏一直遵守的用墨之法,纵观其一生书作,鲜有笔画线条枯燥与秾肥者。董其昌在用墨上对"润"之偏爱与其强调用笔是分不开的,其称:"字之巧处,在用笔,尤在用墨。然非多见古人真迹,不足与语此窍也。发笔处,便要提得笔起,不使其自偃,乃是千古不传语。盖用笔之难,难在遒劲。而遒劲非是怒笔木强之谓,乃如大力人通身是力,倒辄能起。此惟褚河南、虞永兴行书得之。须悟后始肯余言也。"[38]董其昌强调用笔空灵之境界,这从其推崇虞世南、褚

遂良之行书可以看出。并且，其对用笔使转亦十分着意，称："作书须提得笔起，不可信笔。盖信笔则其波画皆无力，提得笔起则一转一束处皆有主宰。转束二字，书家妙诀也。今人只是笔作主，未尝运笔。"[39] 正是因为董其昌对用笔之在意，其十分强调在运笔中"提得笔起"，对用墨技巧之要求高于常人，故无论枯燥还是秾肥在其书作中都十分罕见，同时在笔画中追求"润"之感觉。

董其昌对"韵"之追求主要是指晋人风韵，其谓："余年十八学晋人书，得其形模便目无吴兴。"[40] 董其昌对晋人书法之学习重在取韵而非取法，其称："晋宋人书，但以风流胜，不为无法，而妙处不在法。至唐人始专以法为蹊径，而尽态极妍矣。"[41] 故董其昌书法在风格之韵味上极近晋人，而在法度之严谨上则不胜赵孟頫，徐利明在比较二者时称："董氏在晋人书法上用力最多，能法、韵兼得，虽未能如赵氏'千字一同'，精熟至极，但他对晋人法度的理解是很深的，运用也比较灵活，所以可以说，其书比赵氏更接近晋人的精神。"[42] 董其昌对晋人之取法不似赵孟頫精进至极、烂熟于心，而是以晋人之精神内涵书自家风貌。董其昌在注重"法"之同时更加注重"变"，樊波在《董其昌》一书中提道："董其昌认为，把握住'法'不仅是学习书法的基本要求，而且也是'变'的前提。没有这些'法'的存在，'变'也就失去变之为变的对象。"[43] 所以，董其昌是在"法"中求"变"而非于法不顾，从其所书《菩萨藏经后序》可以看出，董氏对晋人书法韵致之理解非常深刻，在字形处理上似与《集王羲之圣教序》相仿佛。但细究之，董其昌此作亦有别于王书，笔画右扬之势十分明显，字之结体却依然端正，且笔画之衔接连贯较之

《集王羲之圣教序》更为自然。

董其昌在《临官奴帖真迹》中云："快余二十余年之积想，遂临此本云。抑余二十余年时先此帖，兹对真迹，豁然有会。盖渐修顿证，非一朝一夕。假令当时力能致之，不经苦心悬念，未必契真。怀素有言豁483心胸，顿释凝滞。今日之谓也。"[44] 黄惇在《中国书法史·元明卷》中提道："'苦心悬念'四字，道出了中壮年时的董其昌在长期书法实践中探索真谛的'渐修'过程。"[45] 可以看出，董其昌所追求"淡、秀、润、韵"之审美境界，是在书法实践中不断渐修"苦心悬念"之总结，而又将这种在实践中不断顿悟之审美理想与个性气质相融合，从而生成"萧散简远"之书法思想。静观董其昌之书法作品，其用笔虚和空灵、结字以奇为正、章法疏朗雅致、用墨淡宕横生，其"萧散简远"之书学思想在书法实践中"渐修"。

四、"以禅喻书"：在书法理论中造就

前述提到董其昌在入京后曾与袁宗道、陶望龄等名流游戏禅悦，董氏与诸多文坛名彦参禅修道并非偶然，其中除了与友人的共同喜好之外，晚明士人之间流行参禅的风气也起到了推动作用。据陈中浙考证："如诗人冯梦祯（1548—1595）、文学家、戏曲理论家王世贞（1526—1590）以及屠隆、冯梦龙（1574—1646）、凌濛初（1580—1644）等，也都不同程度受到了佛教的影响。除了上述叙及的几位著名人物身体力行亲事佛禅之外，还有一些居士专门写有论佛说禅的著作，如李贽的《文字禅》《净土诀》《华严经合论简要》，焦竑的《楞严经精解评林》《楞伽经精解评林》《法华经精解评林》《圆

觉经精解评林》，屠隆的《佛法金汤录》以及瞿汝稷（1596—1619）的《指月录》等。"[46] 在上述诸士人中，董其昌就与焦竑交好，董氏对禅法之痴迷有赖于这一习禅之社会风气。董其昌对禅法之修行领悟不独体现在游戏禅悦方面，还通过参拜禅师、研习佛典来提高修行，曾云："达观禅师初至云间，余时为诸生，与会于积庆方丈，越三日，观师过访稽首，请余为思大禅师《大乘止观》序，曰：'王廷尉妙于文章，陆宗伯深于禅理，合之双美，离之两伤，道人于子有厚望耳。'余自此始沉酣内典，参究宗乘，后得密藏激扬，稍有所契。"[47] 由此可见，董其昌对佛理之研究是较为深入的，而在其书法理论中对佛理之运用也是相当广泛的。

董其昌常将禅宗思想引入书法理论中，其禅宗思想在书学观念中之运用最为典型的是"以禅喻书"，并在《容台别集》中专辟《禅悦》一门来表现其禅宗思想与艺术思想相结合之旨趣。董其昌在《书品》中云："大慧禅师论参禅云：'譬如有人具百万赀，吾皆籍没尽，更与索债。'此语殊类书家关捩子，米元章云：'如撑急水滩船，用尽气力，不离其处。'盖书家妙在能合神，在能离所以离者，非欧、虞、褚、薛名家伎俩，直要脱去右军老子习气，所以难耳。那叱拆骨还父、拆肉还母，若别无骨肉，说甚消空粉碎，始露全身。晋唐后，惟杨凝式解此窍耳，赵吴兴未梦见在。"[48] 董其昌运用禅宗思想来比喻书法艺术"离"与"合"之关系，在其看来书法之"离"非如欧阳询、虞世南、褚遂良、薛稷等书家全然脱去右军面目，当是在王书本来面目之基础上有所突破与创新。故董其昌称赞杨凝式解此窍耳，而一直被其视为超越对手之赵孟頫则全然一派王书风貌，赵氏书法并

无任何创新可言，显然不符合董氏妙在能合、神在能离之审美旨趣。董其昌曾多次用禅家术语表达出类似观点："章子厚日临《兰亭》一本，东坡闻之，谓其书必不得工，禅家云：'从门入者，非是家珍也。'惟赵子昂临本甚多，世所传十七跋、十三跋是已，'世人但学《兰亭》面，欲换凡骨无金丹。'山谷语与东坡同意，正在离合之间，守法不变，即为书家奴耳，因临此本及之。"[49]

在董其昌看来，赵孟頫学王书只"合"而非"离"，相较于赵氏学王书亦步亦趋，董氏更推崇米芾之学书精神："米元章书沉着痛快，直夺晋人之神，少壮未能立家，一一规模古帖，及钱穆父呵其刻画太甚，当以势为主，乃大悟，脱尽本家笔，自出机轴，如禅家悟后，拆肉还母，拆骨还父，呵佛骂祖，面目非故，虽苏、黄相见，不无气慑，晚年自言无一点右军俗气，良有以也。"[50]可以看出，董其昌表面上是以禅家顿悟来比喻书法顿悟，而在本质上却是通过佛家禅理来解释书法道理，这也是其"以禅喻书"之意义所在。董其昌除了用一些通俗易懂之佛家禅典来比喻书法义理之外，其书法理论中还有诸多隐义之禅宗思想，如对"淡"之追求和"熟后求生"皆是其禅宗思想之内在表现。董其昌所追求的"淡"有自然平淡、传统古淡之意，并非佛家之大彻大悟不可得之。《明史》称其："性和易，通禅理，萧闲吐纳，终日无俗语。"[51]董其昌所追求散淡、古淡之审美思想，一方面是其自身性格志趣之使然，即便学习古人亦能自出机杼，樊波有言："董其昌在力追古人艺术的神理、神气、神采和神情的基础上，有一种属于自身的萧散纵逸的意趣正在隐约地洋溢出来，换句话说，他在集其大成、

体兼众妙的同时却又将古人艺术的内在意蕴微微地隐匿起来，有一种疏朗平淡的消息正在若即若离之中传达出来。"[52]另一方面则是受到禅宗思想之影响，禅宗思想除了影响到董其昌求"淡"之美学宗旨，还对其"熟后求生"之美学观念产生深远影响。

董其昌《画旨》中云："画与字各有门庭，字可生，画不可熟；字须熟后生，画须熟外熟。"[53]董其昌所谓"字须熟后生"与其追求"淡"之审美旨趣是一致的，"熟后求生"是在大量学习古人后开辟自己之新境，"生"是在"熟"之基础上衍生的，"熟"是手段而"生"是目的。清吴德旋《初月楼随笔》在谈及董其昌"熟后求生"时称："董思翁云：'作字须求熟中生'，此语度尽金针矣。山谷生中熟，东坡熟中生，君谟、元章亦尚有生趣，赵松雪一味纯熟，遂成俗派。"[54]董其昌在比较自己与赵孟頫书法时称"赵书因熟得俗态，吾书因生得秀色"，可见董氏对其书法之"生"是十分赞许的。董其昌追求"生"与"淡"之内在表现因是禅宗思想之顿悟，故董氏尤其强调书法之"悟"，称："予学书三十年，悟得书法而不能实证者，在自起自倒自收自束处耳。过此关，即右军父子亦无奈何也。"[55]由此可知，董其昌在书法上强调"悟"之重要性，这正是禅宗思想在其书法观念中之体现。综上来看，在董其昌书学思想中，无论是对"淡"之追求，抑或是"熟后求生"之顿悟，其旨归皆是禅宗思想与审美观念之结合，其"萧散简远"之书学思想在书法理论中造就。

五、结语

董其昌之书学思想与书法实践在本质上是趋于一致的，其书法风格一如其

书学思想一样有"萧散简远"之意境，黄惇在《中国书法史·元明卷》中总结董其昌艺术特色时称："用笔虚和而骨力内蕴，章法疏空而气势流宕，用墨淡润而神韵反出，这便是董其昌书法的风格特征。这种风格表现了禅意，所谓风采姿神、飘飘欲仙；这种风格又反映了士大夫文人崇尚自然的率真之趣，即所谓书卷气是也。"[56]董其昌"萧散简远"书学思想之生成，其原因是多方面的，既有云间地区之书法熏染，又不乏良师益友之书法影响。同时，董其昌在书法实践中所追求"淡、秀、润、韵"之书法美学及"以禅喻书"之书法理论，都均是其"萧散简远"书学思想生成之关键因素。

作者简介

刘瑞鹏（1985—），男，山西孝义人。山西大学美术学院讲师、硕士生导师，南京艺术学院美术学博士。研究方向：中国书法史论。

注释

[1] 马宗霍：《书林藻鉴·书林记事》，文物出版社1984年版，第186页。

[2] 徐利明：《中国书法风格史》，江苏凤凰美术出版社2020年版，第273页。

[3] 同上，第305页。

[4] [明]王世贞：《弇州四部稿》卷一百五十四，明万历刻本。

[5] [明]陆深：《俨山集》卷八十六，清文渊阁四库全书补配清文津阁四库全书本。

[6] [明]何三畏：《云间志略》卷十，明天启刻本。

[7] [明]王世贞：《弇州四部稿》卷一百三十一。

[8] [明]孙鑛：《书画跋跋》卷一《墨迹》，清乾隆五年刻本。

[9] [清]倪涛：《六艺之一录》卷二百八十六，清文渊阁四库全书本。

[10] [明]董其昌著，屠友祥校注：《画禅室随笔》，江苏教育出版社2005年版，第38页。

[11] [明]董其昌著，邵海清点校：《容台集》（上），西泠印社出版社2012年版，第253页。

[12] [明]汪砢玉：《珊瑚网》卷二十四

下《法书题跋》，清文渊阁四库全书本。

[13][明]董其昌著，屠友祥校注：《画禅室随笔》，第59页。

[14][明]董其昌著，邵海清点校：《容台集》（下），西泠印社出版社2012年版，第481页。

[15]同上。

[16][明]董其昌著，邵海清点校：《容台集》（上），第337页。

[17][明]董其昌著，屠友祥校注：《画禅室随笔》，第38页。

[18][明]董其昌著，邵海清点校：《容台集》（上），第337页。

[19][明]王世贞：《弇州四部稿》卷一百五十四，明万历刻本。

[20]马宗霍：《书林藻鉴·书林记事》，第183页。

[21]同上。

[22]黄惇：《中国书法史·元明卷》，江苏教育出版社2005年版，第321页。

[23][清]倪涛：《六艺之一录》卷三百六十九，清文渊阁四库全书本。

[24][清]姜绍书：《无声诗史》卷四，清康熙观妙斋刻本。

[25]转引自许春光：《董其昌早年交游与书画渊源考论》，载《文化艺术研究》2020年9月第13卷第3期，第150页。

[26][明]郑元勋辑：《媚幽阁文娱二集》卷一，明崇祯刻本。

[27][明]董其昌著，邵海清点校：《容台集》（上），第177-178页。

[28]薛永年：《谢朝华而启夕秀——董其昌的书法理论与实践》，载《董其昌研究文集》，上海书画出版社，1998年版，第726页。

[29][明]董其昌著，邵海清点校：《容台集》（下），第592页。

[30]同上，第603页。

[31]徐利明：《中国书法风格史》，第306页。

[32][明]董其昌著，屠友祥校注：《画禅室随笔》，第93页。

[33][明]董其昌著，邵海清点校：《容台集》（下），第615页。

[34]徐利明：《中国书法风格史》，第308页。

[35]黄惇：《中国书法史·元明卷》，第332页。

[36][明]董其昌著，邵海清点校：《容台集》（下），第600页。

[37][明]董其昌著，屠友祥校注：《画禅室随笔》，第22页。

[38]同上，第21-22页。

[39]同上，第22页。

[40][明]董其昌：《为信儒题跋》，刊于（台湾）《故宫历代法书全集》二十八，转引自徐利明：《中国书法风格史》，第306页。

[41][明]董其昌著，屠友祥校注：《画禅室随笔》，第51页。

[42]徐利明：《中国书法风格史》，第307页。

[43]樊波：《董其昌》，吉林美术出版社1996年版，第98页。

[44][明]董其昌著，屠友祥校注：《画禅室随笔》，第90页。

[45]黄惇：《中国书法史·元明卷》，第325页。

[46]陈中浙：《一超直入如来地——董其昌书画中的禅意》，中华书局2008年版，第42页。

[47][明]董其昌著，邵海清点校：《容台集》（下），第567页。

[48]同上，第614页。

[49]同上，第617页。

[50]同上，第629页。

[51][清]张廷玉：《明史》卷二百八十八，清乾隆武英殿刻本。

[52]樊波：《董其昌》，第130页。

[53][明]董其昌著，邵海清点校：《容台集》（下），第674页。

[54][清]吴德旋：《初月楼论书随笔》，清道光别下斋丛书本。

[55][明]董其昌著，屠友祥校注：《画禅室随笔》，第17页。

[56]黄惇：《中国书法史·元明卷》，第333页。

（栏目编辑　朱浒）

道德养成与学科建构视野中的北大书法研究会

胡抗美　王志冲

（ 四川大学艺术学院，成都，610207 ）

【摘　要】北大书法研究会作为蔡元培践行国民道德养成的途径之一，实质上与晚清民国新型知识分子共享了通过提升国民道德来实现国家进于"文明"的书法功能观。然而，后来的书法研究者却从学科建设这一后发视角，强调了北大书法研究会的历史地位与意义，这不仅有悖于蔡元培倡导书法研究会的初衷，而且有将书法研究会在书法史学中的地位过分抬高之嫌。可见，历史话语在史实的建构中具有明显的意识导向作用，而这正说明着眼于此种导向偏差所进行的历史还原是多么必要。也即是说北大书法研究会有其特定的"道德养成"内涵，这是任何后发视野都不应该忽略的重要维度。

【关键词】道德养成　学科建构　北大书法研究会　"以美育代宗教"　后发视野

讨论蔡元培"以美育代宗教"的文章及著作可谓汗牛充栋。[1]探讨或者回溯中国书法在近代历史上的轨迹，提及北京大学书法研究会的文章并非不可多见。[2]随着近些年民国书法的逐渐升温，北京大学书法研究会也成为一个时髦的话题及研究对象。以书法论者为代表，其文章的立足点与归宿，一方面往往在于申明或强调北京大学书法研究会在近代书法史、书法团体、高等书法教育的独特地位；另一方面，则将蔡元培"以美育代宗教"说与新文化运动或五四运动作历史链接时，"道德"这一维度的缺失，与"纪念史学"[3]叙述模式主导下的史学界相比，好不了多少。

对于蔡元培的"美育代宗教"一说，俗论或流行说法倾向于强调艺术意义上的"美育"功能，都忘却了其存在的道德培养维度。笔者认为，将"美育代宗教"中特有的"道德"[4]维度，放置于"道德"作为新文化运动的目标之一的背景之中，把北大书法研究会作为蔡元培践行其道德理念[5]的学生团体加以考察，

或许更能够切近并分析为什么蔡元培从来不曾到书法研究会做演讲这一独特历史现象与历史原因，有助于我们更好地将北大书法研究会放置于一个合乎历史情境下的书法发展史的客观位置，并考量其历史意义究竟有多大。如此，更可以见出，书法论者基于学科意识下对于北大书法研究会地位的建构，在多大程度上与历史参与者本身对于同一事件的认识确实存在着的视野差异以及其内在逻辑关联。

一、"以美育代宗教"说的"道德"维度

"以美育代宗教"在不断被引用的过程中，常常沦为一个近乎众所周知却又不得其内涵的流行口号，其历史含义与叙述的历史情境近乎被彻底剥离；人们只需要征引它，继而转入各自叙述逻辑之中。正是在这种不断被征引的过程中，口号本身的历史内涵变得稀薄。正如桑兵对于傅斯年的"近代的历史学只

是史料学"这一论断之精彩辨析[6]所显露的那样：特定口号有着特定历史语境和特定叙述逻辑，但是征引者往往罔顾口号的内涵和具体历史语境而径直征引口号，然后各自的叙述，距口号原旨远甚。由此看出，历史的本来面目往往在后来的历史追认中被不断重构，成为一个被观念建立起来的主流叙述与历史建构，而这并非客观历史事实。

（一）政治现实背景下的道德培养

对于"道德"的追崇，并非是新文化运动或五四运动所特有，在此之前就有人已经阐释改良社会和改良道德的相关性。康有为、梁启超的思想中就存在着一种"道德主义"。他们将"道德主义"放置在光绪身上，并期望"通过办报结社等舆论干预的方式支配大众心理"，达到"引发社会革命"的目的，乃是一种"心理主义"的认知和行动取向。[7]梁启超尤其注重民众的公德与私德的问题，将之视为文化的范畴。这在杨念群看来，实质上梁启超是把"公

德""私德""自尊""合群""民气"等议题，作为一种广义的政治问题来认识的。换句话说，伦理道德的重新建构成为建构新的政治意识的手段。[8]所以梁启超尤重"新民"之"新"。陈独秀1916年将伦理的觉悟视为"最后觉悟之觉悟"的做法，本身就是基于道德范围改善，以规范国民行为、最终期望改善国民道德这一维度，论述其所谓的"勤""俭""廉""信""洁"，[9]这与他后期主张社会革命是迥然不同的。杨念群把陈独秀前后革命主张的差异理解为一种其后期革命理念对于前期的否定。[10]基于此种一贯的"道德优先"的思想原则，[11]可以看出晚清、民国知识分子把道德的改良作为改良社会、启蒙国民的途径之一的认识存在着一致性，即关于道德的社会功用这一观念存在着延续性。

大致看来，梁启超与新文化运动学人对于道德培养的重视，实质上是试图以道德为切入点，去改善国民道德，进而养成现代国民，最终达到建构现代国家的目的。简单言之，道德培养是晚清民国知识分子群体在社会介入可能路径上的探索。在后五四时期的20世纪30年代，反对无政府主义者认为，中国尚未达到"不用政治"的地步，故而政治在中国依旧是必需之物。在他们的阐发中，政治与道德紧密联系，即"道德是个人的政治，政治是团体的道德"；正是基于此，志坚批评无政府主义否认政治其实也就否认了个人的道德。[12]可见，30年代的知识分子依旧是道德与政治作为一种相互关联的维度展开对中国政治的思考，即便是无政府主义者也概莫能外。

(二) 蔡元培"美育"思想中的道德地位

其实单就蔡元培本人的言行而言，

"以美育代宗教"存在着道德维度的考量。在民初北洋政府举办的全国临时教育会议上，蔡元培在开会词中，表明了对于以发展"美育"来完成"道德"的逻辑进路："注重道德教育，以实利教育、军国民教育辅之，更以美感教育完成其（引者按：指学生）道德。"[13]1912年9月2日以《教育部公布教育宗旨》为题公开发表。就文字叙述来看，可将"美育"理解为"美感教育"的省略说法，并且是作为实现"道德"的手段。换言之，在蔡元培道德—美育观念中，"美育"与实利教育、军国民教育在价值追求与最终归宿上是一致的，即注重以道德教育与美育"完成"学生的"道德"养成，蔡元培自言："若以涵养德行，则莫若如提倡美育。"[14]对于将蔡元培的书法教育，无论是置于现代书法教育的视角，[15]还是讨论蔡元培之于北大书法研究会关系的讨论，[16]几乎全然忽略掉了蔡元培"美育"所拥有的尤为重要的出发点与归宿——"道德养成"。与其说有论者将蔡元培注重"美育"作为养成学生"道德"的手段变成了终极目的，不如说是为了阐发审美必须是包含终极关怀与信仰维度这一论旨，而将蔡氏此一命题视为解决虚无主义的非西方的美学方案。[17]这完全违背了蔡元培关于道德与美育相互关系的论述。甚至通过对于蔡元培的哲学观念、宗教观念以及教育观念来审视"美育代宗教"的动态生成过程，最终指向对于"美育代宗教"所展露的蔡元培的教育哲学观念[18]，也依旧未能兼顾到蔡元培对于道德养成的重视。

尽管如此，并不意味着没有论者不会察觉到蔡元培对于道德的重视。笔者将蔡元培的"美育"放置在道德维度下进行思考，一旦结合其道德论及其为进德会撰写旨趣书[19]的活动来看，其"美

育代宗教"中的道德维度就立刻凸显出来。从蔡元培在1938年5月重申自己提倡、推广"美育"的目的，可以见出其用心所在："鄙人以为推广美育，也是养成这种精神（引者按：指宁静而强毅的精神）之一法。""全民抗战之期，最要紧的，就是能互相爱护、互相扶助。而此等行为，全以同情为基本。"而美育可以通过"感情移入"扩大与持久"同情"，最终达通过"于美术上时有感情移入的经过"，使人在"伦理上自然增进同情的能力"。[20]笔者并不主张那种所谓名人名言"不言而喻"，那些持"不言而喻"的看法往往不过是标签化的罔顾其历史内涵的借口；对于近乎口号式的论述一定需要"言而喻"，才能把握其特定时代下基于特定叙述语境的历史含义，避免浮泛之论或完全背反原义的发挥。

有论者标举蔡元培教育上主张所谓的"五育""并举"，[21]其实蔡元培本人并非是"并举"，而是军国民教育、实利主义、公民道德、世界观、美育"五者以公民道德为中坚，盖世界观及美育皆所以完成道德，而军国民教育及实利主义，则必以道德为根本……故欲提倡实利主义，必先养其道德。至于军国民主义之不可以离道德，则更易见……教育者，非为已往，非为现在，而专为将来……教育家必有百世不迁之主义，如公民道德是。其他因时势之需要，而亦不能不采用，如实利主义及军国民主义是也"[22]。在蔡元培的论述里，"公民道德"的教育始终都是其教育观念的核心，世界观与美育都是为了公民道德的完成，而军国民主义与实利主义二者不过是因时势的实际需要才不得不予以采用。换句话说，唯一不变的恰恰是公民道德的养成，即养成公民"克尽其种种责任（引者按：指义务）之能力"[23]；

军国民主义与实利主义二者在特定情势下是可以被取消的。如此一来，世界观与美育所具有的道德维度便被表述得如此清楚。可见，蔡元培注重"道德"从来都是一贯的，并与国家层面进行勾连。这在"共和国最重道德，与从前以官僚居首要之主义，适相反对"[24]的表达中，尤可见出其社会介入之一端。

这种对于道德的重视，还可以从蔡元培1916年12月在江苏教育会的演说中，把道德心的缺失归结为当时中国教育界之所以恐慌的原因之一的观点中看出。[25]其救济办法之一是"普通教育中参用美感"，目的在于"注重美育发达，人格完备，而道德亦因之高尚矣"[26]。以美育实现"高尚"道德，自然就成为补救道德心缺失的良方。这与其教育主张是一贯的：美育的目的在于完成"高尚"公民道德。1917年出长北大的演说中对学生提出三种期望，其一便是"砥砺德行"。其依据乃是"方今风俗日偷，道德沦丧，北京社会尤为恶劣，败德毁行之事，触目皆是，非根基深固，鲜不为流俗所染"，"流俗如此，前途何堪设想"。道德之所以重要，是因为"国家之兴替，视风俗之厚薄"。因此，蔡元培担心"苟德之不修，学之不讲，同乎流俗，合乎污世，己且为人轻侮，更何足以感人"。力劝北大学生"莫如以正当之娱乐，易不正当之娱乐，庶于道德无亏，而于身体有益"，"品行不可以不谨严"。[27]1917年3月蔡元培更是区分出道德的三种层级。[28]对道德的注重，使其往往苦心提倡德育，这在其《我之欧战观》《在爱国女学校之演说》《在南开学校全校欢迎会上的演说词》《在浙江旅津公学演说词》《在育德学校演说之述意》等诸多演讲词或文章中频繁见到。[29]此尤可见笔者凸显蔡元培"美育"的"道德"维度，以之作为考察北

大书法研究会的一个合乎情理的视角，非但没有违背蔡元培道德培养的本意，而且也符合当时学人对于蔡元培"纯粹美育"的理解[30]，"美育"与国民"道德养成"有着密切关联。在其后不乏呼应者，如吕澂的《中学校的美育实施》、教育改进会通过关于美育提案十六大件[31]；都昌、黄世晖所记的《蔡孑民传略》一文，也从这一角度理解蔡元培此一初衷："助成体育会、音乐会、画法研究会、书法研究会等，以供正当之消遣。"[32]

（三）"纯粹的美育"与"刺激感情的宗教"

正是借助于"以美育代宗教"中道德维度的重新审视与考辨，北京书法研究会在蔡元培本人的"美育"中的厘清，有助于我们重新检索蔡元培与北大书法研究会二者之间的历史关联。笔者需要说明的是，本文无意于纯粹的书法史史实考辨，而是凭借所掌握的史实，旁参当下书法论者的研究，揭扬北大书法研究会所存在着的道德维度。即便是那著名的"以美育代宗教"，早已在不断征引中变得越来越标签化，某些论者往往将"美育"与"宗教"二者理解为一种对立关联，这恰恰有违了蔡元培的本意。

蔡元培1917年4月8日在北京神州学说演说中对于"美育"与"宗教"的讨论，乃是基于对于人的精神作用来加以说明的："吾人精神上之作用，普通分为三种：一曰知识；二曰意志，三曰感情。"而"宗教"亦非一成不变，其早期"常兼此三作用而有之"，"美术"与"宗教"紧密相关；科学发达之时代，人的道德被视为随时变迁之物，其种类可以被具体归纳出来，由此便出现了"知识""意志"与宗教的分离；但是宗教本身对于"情感作用"，即"美感"尤为注重，"未开化人之美术，无

一不与宗教相关联。此又情感作用之附丽宗教者也。"宗教建筑也寻求"山水最胜之处"[33]。可见"美育"与"宗教"并非决然对立之物。只有出现了"刺激感情"的流弊，所以才必须提倡"陶养感情之术"，才会出现"舍宗教而易以纯粹之美育"，此即蔡元培所谓"以美育代宗教说"的内涵界说。只有"纯粹的美育"才与"宗教"不可相容，因为不纯粹的"美育"是"附丽宗教者，常受宗教之累，失其陶养之作用，而转以刺激感情"。所谓"宗教之累"也是有其特定指谓的，之于国外是"扩张己教、攻击异教"；之于国内是"为护法起见，不惜于共和时代，附和帝制"。[34]

但是"宗教"也并非一无是处，至少可以解决人所面临的难题、慰藉人的心灵与有助于道德的升华："既有宗教，而天地间一切疑难勿可解决之问题，皆得借教义而解答之，且推之于感情方面，而人类疾病死亡痛苦一切不能满足之心虑，皆得于良心上有所慰藉，与之以新生之希望。又推之于行为方面，而福善祸淫，使人人有天堂之歆美与地狱之恐怖，以去恶从善。"[35]由此可见，在蔡元培看来，只有"纯粹的美育"对人才起到"陶养感情"的作用，而"宗教"则主要在于"刺激感情"；唯有"纯粹的美育"才同"宗教"必须分离。这才是"以美育代宗教说"的论旨所在。

一言以括之，蔡元培主张"纯粹的美育"之所以必须取代宗教，在笔者看来，其一，他划分出两种性质完全不同的作用方式。"纯粹的美育"与"刺激感情的宗教"对于人的情感所起到的作用不同——"陶养"与"刺激"，其范畴有相对性，且前者取代后者也有明确限度；其二，基于道德培养的考虑，把宗教认定为不属于道德培养的有效途径。因而蔡元培才有道德养成依靠美

育，而与宗教无关的论说 [36]，对宗教与美育关联的把握表现出一种动态视野。

二、北大书法研究会在蔡元培"美育代宗教"中的地位

如果单纯从后发视角来看蔡元培"以美育代宗教说"与北京大学书法研究会，那么，很有可能就将蔡元培"以美育代宗教说"之"道德培养"维度的思考与实际践行分离开来。这种割裂历史联系而单论"分科"或"学科史"的做法，是无法立足于历史、更无法取信于人的。并且，那种把蔡元培的"美育"理解为"艺术教育"的同义语的做法 [37]，不但缩窄了蔡氏论旨的范围，更与蔡氏论旨有所出入。因此，在廓清后发视角对于蔡氏"美育代宗教说"与北大书法研究会创办史实的曲解的过程中，很有必要重新认识二者可能存在的关联。

（一）蔡元培参与北大书法研究会的程度

北京大学设立许多研究会一类的学生团体，但它们很难说是具有专业意义上的学术团体，更多偏重于会合兴趣相近或相同的学生组织而近于雅集性质。书法研究会从成立到其不再活动，大约两年多一些的时间。通过重新回顾此一段时间里，蔡元培在北大学生社团的参与情形，来思考北大书法研究会是否为蔡元培所看重；甚至以蔡元培在第一国立美术专科学校的演讲来看蔡元培对于书法的独特认识中，书法是否可以作为"美育"、以及如何作为"美育"的一部分发挥其应有的作用。

蔡元培从未到会书法研究会的活动，尤其是对于书法研究会成立的意义做任何公开的演讲，而蔡元培曾到会音乐研究会等学生团体，并发表演讲 [38]。

一旦注意到蔡元培不仅出席过画法研究会、音乐研究会与新闻学研究会等社团的会议，还为期刊《绘学杂志》题写刊名，并将《美术的起源》《美术的起源（续第一期）》《美术的进化》《美学的研究法》《美术与科学的关系》等文章发表在此刊上，[39] 为画法研究会草拟旨趣书、拟定乐理研究会章程与撰写《发刊词》[40] 等情形，更可以看出书法研究会在蔡元培践行"美育"思想的活动中，并未占有太大的分量，至少从他未到会书法研究会而更多是延请教师，或是在演说中提及书法研究会 [41] 这一角度来看，其重视程度未必如研究者所强调的那样。陈平原所记述的情形未必可信。[42] 祝帅甚至将蔡元培的缺席视为导致书法研究会缺乏像样的旨趣书的原因，并预示着该会"日后的没落"。[43] 这样的解释多少抵消了某些书法论者所高扬的北大书法研究会的"专业性"，并且过于夸大了蔡元培与该会的实际关联与前者之于后者所起到的作用；但是祝帅将蔡元培不到会书法研究会的理由，以及书法研究会未聘请蔡元培做会长以及邀请其做演讲，解释为人们依旧守着书为"小道"的陈腐观念或作为支持人之一的沈尹默个人低调、慎重的个性所致。[44] 笔者认为这种解释固然存在可能性，但多少有些勉强。可能在实际组织上书法研究会本身就存在着缺陷。一方面是北大学生社团中未能按照其章程而举办活动的不止有书法研究会，[45] 蔡元培也说"本校原有书法、画法、音乐等研究会，但由于过于放任，成绩还不很好。今年改由学校组织"[46]；另一方面是从1918年2月、1919年1月书法研究会到会人员的数量由一百多人骤减到三十五人。这表明北大书法研究会的解散，其原因是复杂的。

对于蔡元培来说，情形未必如斯。

北大书法研究会的地位远不如消费公社、平民演讲、校役夜班与新潮杂志，蔡元培在《北京大学二十二周年开学式之训词》中明确阐述过：正是鉴于"大凡研究学理的结果，必要有影响于人生。使没有养成博爱人类的心情，服务社会的习惯，不但印证的材料不完全，就是研究的结果也是虚无"的重要性，"所以本校提倡消费公社，平民讲演，校役夜班与新潮杂志等，这些都是本校最注重的事项"[47]，更不用说从他还为校役夜班做了演讲一事也可以看出其关注点所在。[48] 可见，书法研究会的地位与重要性，没有当下研究北大书法研究会论者所大书特书的那么重要。这表明蔡元培尽管将之视为践行其美育思想的途径之一，但在具体设置上并没有十分重视书法研究会。

就"研究会"来说，蔡元培聘请师资并不仅限于书法研究会。相比于画法研究会的师资力量——有北大本校的李毅士、钱稻荪、贝季美、冯汉叔，与外校名家陈师曾、贺履之、汤定之、徐悲鸿等人加入"指导"行列，书法研究会的师资多少显得有些太过薄弱，只沈尹默、马衡、刘季平三人而已。相比于蔡元培对于画法研究会所显露出的二种期望与另外三事 [49]，对于书法研究会的投入形同霄壤，除开为书法研究会延请师资之外，并没有其他的实际性支持。质言之，北大书法研究会对于蔡元培的"美育"践行实践来说，固然重要，并非十分重要。正如祝帅所表明的那样，毕竟书法在蔡元培本人的美育思想中并不具有中心地位。[50] 加上蔡元培本人也并不十分看重书法，这可以从前文所述他提及或参与北大书法研究会的活动情形看出，也可以从其在《智育十篇》中论及文字、图画、音乐、戏剧、诗歌、历史、地理、建筑、雕刻和装饰，而未

提及书法这一阐述中见出。[51] 或许这可以部分地解释蔡元培本人对于北大书法研究会的关注程度何以不比其他社团那样强烈与深入。

（二）作为"进德"的北大"研究会"

当我们弄清了蔡元培的"美育"乃是"纯粹的美育"这一内涵之后，就可以展开对于北大"研究会"的重新考察。北京大学确实成立过如前文所列举那些学生团体。正是因为蔡元培将公民德育与美育视为"毗于德育"的两种实现途径[52]，所以就显露出"美育"的道德维度是十分强烈的。因此，在这种美育观念下，北大众多的"研究会"就很难说完全没有"道德养成"的因素，因为学校的美术教育的普及与科学教育的实施都是为了塑造"文化进步的国民"[53]，而学生也应当是"总要能爱国不忘读书，读书不忘爱国"[54] 的人。因此，他之于大学设立文学、美学、美术史、乐理等讲座和研究所，[55] 都视之为进行美育的途径、"美育的设备"[56]。

有着此种认识背景，那么北大形形色色的"研究会"，自然也就很难能够逃离此种"美育"划定的理论预设和现实期许，在蔡元培本人的言论中，尤可得到印证。1917 年 9 月在《北京大学二十二周年开学式之训词》中就解释了设立"研究会"的原委，因为"研究学理，必要有一种活泼的精神，不是学古人的'三年不窥园'的死法能够做到的"。所以"提倡体育会、音乐会、书画研究会等"，目的在于"涵养心灵"。[57]1918 年 9 日 20 日蔡元培在《北京大学开学式之演讲》中就言及北大"研究会"的目的在于养成学生的人格，即道德作为这些"研究会"的目的，这与他所主张的学者研求学问亦当如此的观点一致："学者当有研究学

问之兴趣，尤当养成学问家之人格。本校一年以来，设研究所，增参考书，均为提起研究学问兴趣起见。又如设进德会、书法画法乐理研究会，开校役夜班，助成学生银行，消费公社等，均为养成学生人格起见。"[58]"大学设科，偏重学理……使性之所近，而无实际练习之所会，则甚违提倡美育之本意。于是由教员与学生各以所嗜特别组成之，为文学会、音乐会、书法研究会等，既次第成立矣。而画法研究会，因亦继是而发起。"[59] 可见，北大成立的书法研究会与校役夜班、学生银行、消费公社以及其他类型的研究会在功能上并没有什么差异，其地位亦未有如何特别之处，都是出于完成学生人格的考量才成立起来的，或者说蔡元培基于"美育"的角度如此看待这些具体的研究会。值得注意的是，这是蔡元培在北大时期鲜有的几次提及"书法研究会"，其后的《我在北大的经历》一文也提及了书法研究会。这表明蔡元培视人格养成为道德养成之一部分，书法研究会之于蔡元培的意义很大程度上源于它有助于养成学生"人格"、进而促成道德养成。

（三）作为践行"美育代宗教"思想的书法研究会

当我们把北大书法研究会作为一个业余的汇集同好的学生团体，而不是视为一个极具专业性质的学术团体，我们就可以将之横贯到标举"科学""民主""道德"的新文化运动而非五四运动，并且作为蔡元培"以美育代宗教"所独有的"道德"维度，从中发掘作为知识分子利用书法这一途径作为践行"道德"养成国民性格的理论预设和社会实践，即那种当时知识分子所普遍存有的以道德介入社会的显现。在《北京大学之进德会旨趣书》里面谈论书画研

究会等团体的做法本身就是极富意味的例证。[60] 当我们注意到北大书法研究会居然以"昌明书法，陶养性情"为宗旨，其中注重个人道德操守的维度，就不能不将之视为蔡元培"以美育代宗教"的具体社会性质的活动。因为在蔡元培看来，"美术"太重要了，不仅是促进科学发达的原因之一；更是可以养成国民道德，至少在蔡元培看来不信教的法国与德国的一般人民都是靠着"美术"才获得了道德的养成。[61] 既然纯粹的美育是排除宗教的，那么对于不信教的中国人来说，"进德"的路子就只能与法国、德国大致相当了。

或许正是居于这样的考虑，祝帅才说蔡元培执掌北大后，提出"以美育代宗教""并相继在北京大学成立书法研究会、乐理研究会、画法研究会、新闻研究会（后改名为新闻学研究会）、摄影研究会等社团来达到自己的理想"。并认为将传统书法纳入"美育"的范畴正是蔡元培在美学思想上的创造性成果之一。[62] 陈平原也说"不管是书法、绘画，还是音乐、戏剧，关键在于培养兴趣，而不是技能，这符合蔡先生借'美育'养成学生人格的理想"。[63] 梁柱把蔡元培在北大讲授美学课程、北大设立乐理研究会与画法研究会视为蔡元培践行"以美育代宗教"的具体行动，并不提及书法研究会[64]，但把研究会作为具体行动，应当说是合于蔡元培的论旨与践行原意的。

三、学科视野下北大书法研究会的建构

但是，并非所有将书法与蔡元培"美育"思关联起来的论述都是基于道德这一维度，大多数书法论者往往是基于"艺术"这一维度来予以考量的；或

87

是简单提及，然后一笔带过，甚至出现误读。如此一来蔡元培所看重的书法具有的"道德"维度被遮蔽，而单独强调蔡元培之于"艺术"或"学科"的角度来思考北京大学书法研究会的论调，总不免失其历史厚度与理论视角偏差的偏颇。因为蔡元培自己就曾亲自论说过"美育"与"美术"的差别："我向来主张以美育代宗教，而引者或改美育为美术，误也。我所以不用美术而用美育者：一因范围不同……二因作用不同。"[65]仅仅将书法理解为"艺术"恐怕也与蔡元培本意有别。即便是将其放在"美育"维度上的考量，却将蔡元培"以美育代宗教"企图塑造"文化进步的国民"这一社会介入的目标，理解为与传统那种普遍教化的目标相一致的倾向，也与蔡元培本人的论旨尚有隔膜。尽管该论将蔡元培企图借助于道德维度来思考增进民德，最终达到养成现代国民的目标，与历史上那种重教化二者之间存有的本质性区别混为一谈，但是这种论调还是看到了蔡元培与古人将艺术视为工具的一致性，即艺术工具论。但有一种观点是值得留意的，那就是把蔡元培引进西方的美育与注重中国传统德育以养成人格这一做法，看作是会通融合中西文化的努力。[66]这种观点将蔡元培的美育与重德放置在民国文化的时代精神背景下予以讨论，可以说把握到了蔡元培美育与重德二者之间的历史关联。二论可谓是异曲同工：没有指明蔡元培美育的道德维度中的道德养成究竟是不同于古代那种道德养成的内涵与宗旨。于蔡元培来说，公民道德指法国大革命所揭示的自由、平等、友爱；[67]其目的是要养成现代国民，近于梁启超意义上的"新民"，最终指向现代国家。[68]

对于北京大学书法研究会的历史定位与历史意义，往往存在某种程度的拔

高，这种拔高应和着一种普遍的高扬传统文化与中国书法的情绪。有论者就直接将其视为"最早的现代大学的书法研究机构"，[69]这多少有些后发视角下的后见之明和事后追加历史殊荣的成分。北大书法研究会本身具有混杂的特征，也往往为书法论者所忽视，这是因为他们的关注点在于寻求书法转型过程中，那些具有现代意义的书法事件或书法人物，而书法研究会自然被作为某种事件而不断凸显其"专业""书法"的面向。一种罗志田所谓的倒放电影式研究路数总是要站在现在反观过去，找到可以构成"学术脉络"或"学科建设"的每一个"历史事件"，并赋予其当代所需要的"历史意义"。

关于北大书法研究会的论调中，一种有着明显对待差异的历史史实被研究北大书法研究会的书法论者选择性忽视，进而论述北大书法研究会对于现代书法的意义如何重要。如陈振濂在《现代中国书法史》的《引论》一文关于北大书法研究会是这样叙述的："社团活动也使艺术家们的组织走向多元结构。1917年北京大学书法研究社的成立，即标志着社团活动从一般文人阶层走向各个更具体的专门阶层。大学出现这样的组织，对书法未来发展的启迪作用与历史内涵不可估量。"[70]类似这种揄扬北大书法研究会的历史地位和历史内涵的做法与叙述实在叫人咋舌，其论述与结论是违背历史史实的，因此其结论也是值得怀疑的。如果书法因为社团而走向更为"专门的阶层"，那不是更意味着书法的社会受众出现狭窄化的特征和命运？书法论者当然视之为一种专门化或者专业化，但是它的社会受众的急剧减少本来就应该成为一个可变性因素加以考量。因为从陈平原、夏晓红主编的《北大旧事》对于北大的历史搜罗中，

除了一篇蔡元培《我在北京大学的经历》简短的几句话以外，看不到别的文字描述北大书法研究会。[71]这应当可以理解为书法研究会的历史意义，对身经其事者来说，也许没有某些论者所主张的那样伟大。

四、结语：北大书法研究会在"道德养成"与学科建构之间的视野差异

蔡元培"以美育代宗教"之说本来就有其道德维度，呼应着新文化运动特有的"道德"追求，"道德"在后世"纪念史学"的历史研究中消逝不见，直到20世纪80年代才"面目模糊"的再次返场。在蔡元培"以美育代宗教"说的叙述语境中，只有"纯粹的美育"才有必要取代宗教来陶养人的感情、助成公民的道德，以至于在抗战时期以"美感教育"的"移情"来实现国民的"同情"，其落脚点最终在于改造国民以养成"文明进化的国民"。作为践行"美育"以改善国民道德、涵养心灵途径的北大书法研究会，其主要作用在"以美育代宗教"的道德培养这一维度上，才有其应有的历史位置和价值。但是，在"纪念史学"的不断重塑下，新文化运动与五四运动中的"道德"维度被"退场"，蔡元培的"以美育代宗教"这一独特思考也在不断征引中逐渐沦为一个"口号"或标签。因此，察觉到蔡元培此论中道德维度与北大书法研究会之间存在的历史关联和内在逻辑，也许更能切近蔡元培本人的初衷。

之于书法作为一门学科，很难说北京大学书法研究会一定完全有着明确的分科意识；甚至在身经其事的书法论者自身，如沈尹默等人对其未做提及的做法，可以看出他们并未将之作为书法学科上的"历史地位和价值"的判断，这

也促使我们反思当下书法论者在"学科意识"下建构起来的书法学科史的脉络，究竟在多大程度上是因有历史史实支撑而可信的这一问题。这更加警醒着学科史或学术史的历史叙述首先应当尊重历史史实本身，而非空发虚浮之论，引述者更当辨析后方可引述之，否则，基于误解历史的具体形势而建构"宏论""正论"多半是一场"海市蜃楼"。

一言以括之，北大书法研究会在"美育"与"道德"维度上，于蔡元培来说，其价值和地位更容易判断：它凸显的是艺术功能论，或毋宁说是"为人生而艺术"，即晚清民国新型知识分子那种特有的以提高国民道德而使国家进于文明行列的社会介入之愿望。蔡元培与当下书法论者各自对于北大书法研究会的不同认知之所以出现差异，原因或许就在于置身其中与否和切入视野的悬隔，更主要在于当下书法论者有着寻求当下书法之所以作为一门学科的历史脉络与历史踪迹的后发视野的重塑。历史本身与学科视野下重建的历史及塑造的学术史价值是两种不同的东西，即同一历史事件对于身经其事者和后来者，其意义是截然不同的，甚至亲历其事者在不同时期对于同一历史事件的历史定位和价值判断也并不完全相同。借用桑兵的观点来概述此种情形再恰当不过了：历史本身的"错综复杂是在长期的渐进过程中逐渐形成的，因此，一般而言，对于亲历其事者或许并不构成认识和行为的障碍，而后来者或外来人则难免莫名所以，无所适从"[72]。学科建设思维作为一种后发视野，"可以得出符合学科规范的结论，而于认识历史上的实事，反而可能牵扯混淆"[73]。因此，后发视野应当去除倒放电影式思维，才有可能切近历史事件本身与亲历者的本意。

不过，需要指出的是，有学者从学科建构的角度，切入分析北大书法研究会之于书学的意义，的确为我们梳理出了一条学科建设的历史脉络与学理路线图，而其中在勾连打捞各种历史线索、学科建构的契机为何、史料史实在建构过程中究竟处于何种样态的种种复杂关联，已非本文所能详论的了。

作者简介
胡抗美（1952—），男，四川大学、中国艺术研究院硕士生、博士生导师，研究领域：民国书法史、书法美学、古代书法史。
王志冲（1989—），男，四川大学在读博士生，中国画与书法专业。研究方向：民国书法史、古代书法史。

注释
[1] 检索以"以美育代宗教"或蔡元培的美育思想为主题，所能得到的文章为数不少。笔者此出略微举数例，以见其数量之巨：姚文放《蔡元培"以美育代宗教"说对康德的接受与改造》（《社会科学辑刊》2013年第1期，第167-169页）、李清聚《"以美育代宗教"抑或"以哲学代宗教"？——蔡元培宗教代替观的实质探索》（《山西高等学校社会科学学报》，2014年26卷第2期，第58-61页）、刘成纪《蔡元培"美育代宗教"说的历史语境与现代价值》（《美术》2021年第1期，第10-14页）等。
[2] 笔者此处仅举数例：祝帅《从西学东渐到书学转型》，故宫出版社2014年版；陈振濂《现代中国书法史》，河南美术出版社2019年版；胡抗美、刘鹤翔《作为艺术教育的书法教育——二十世纪书法学科危机与当代书法教育的展开》（《中国书法》2016年第6期，总第283期，第160-161页）等。
[3] 笔者此处使用的"纪念史学"，乃是杨念群先生所提出的概念。杨念群先生在《五四的另一面："社会"观念的形成与新型组织的诞生》一书，完整地表述了这一概念："多年来，史学界已养成习惯，每逢'大年''小年'，只要是'革命'里程的重大事件都要举行一场拜祭，故可以称之为'纪念史学'"。可见，杨先生这一概念的提出，实际上针对史学界之于"五四"这一经典事件祭拜之风的总结与讽喻，并指出史学界对于"纪念史学"的厌恶——"祭典演出的仪规陈旧乏味，拜辞俗腔滥调"，力呼改变此种情形。杨氏

"纪念史学"大体上本于其早年在《杨念群自选集》中所提出的"圣殿建筑学"这一论说："今天，已经无人可以否认'五四'是中国知识分子心目中的'圣殿'。多少年来，'五四'曾经作为构建近代中国史无比重要的基石性事件被反复推崇着，终于在人们的心中构建起了一座多侧面的瑰丽圣殿……'五四'的建构性研究表面上几乎到了题无胜义的地步，而后继者在诠释的激情冲动下却仍在不断的添砖加瓦声中对圣殿的原有结构勤加修补"。此即杨先生所谓"五四圣殿学"。"纪念史学"及"圣殿建筑学"的论述，分别参见杨念群：《五四的另一面："社会"观念的形成与新型组织的诞生》，上海人民出版社2019版，第3页；杨念群：《杨念群自选集》，广西师范大学出版社2000版，第190-191页。其他也有学者关于"纪念史学"的说法，但与杨氏论说有所出入，亦不为笔者所采用。相关说法，可以参考谢辉元：《纪念史学不应回避历史的消极面》，《中国社会科学报》2012年7月6日，第A07版；张建华在《"纪念史学"视野下的俄国史研究》，《武汉科技大学学报（社会科学版）》2019年第3期，第335页。
[4] 民国学人习用"莫拉尔"展开其道德革命的相关论述。所谓莫拉尔，是当时学人所使用的英文"moral"音译说法。在新文化运动中，"莫拉尔"被称为"莫小姐"，而与赛先生、德先生，即所谓科学、民主，一并成为新文化运动中新型知识分子所共同追求的一种社会目标，或作为社会介入的途径之一。本文因叙述需要，除个别地方采用"莫拉尔"外，一律采用"道德"这一译义。
[5] 与当下我们所说的道德的意涵，例如"尊老爱幼"等传统美德、爱岗敬业一类的职业道德，或传统时代所谓的"君君、臣臣、父父、子子"的说法，所不同的是，蔡元培"美育代宗教"所含有的"道德"维度，特指国民道德培养，是当时特定政治背景下的"道德养成"。但是，必须看到，"道德养成"并非"以美育代宗教"的目的，而是作为建构现代国家的一种手段。因此，笔者所谓的"以美育代宗教"的"道德"维度，意在说明它具有类似于"新民"之"新"，它不是作为名词意义上的"道德"，而是作为动词意义上的道德养成，是具有动态性的国民道德建构过程，意在通过养成现代国民，实现现代国家的建构，它是晚清以来新型知识分子通过道德养成以社会介入，为国家谋求出路这一时代思潮的延续与回应。因此，本文

在叙述上一致采用"道德培养"或"道德养成"这一说法，不仅为了行文方便，更重要的是，它是蔡元培串联"美育代宗教"、北大书法研究会的内在逻辑，也是笔者重新审视北大书法研究会所借助的视角。

[6] 桑兵：《晚清民国的学人与学术》，中华书局 2008 年版，第 339-372 页。

[7] 杨念群：《五四的另一面："社会"观念的形成与新型组织的诞生》，上海人民出版社 2019 年版，第 11 页。

[8] 同上，第 42 页。

[9] 陈独秀：《吾人最后之觉悟》，载陈独秀：《独秀文存》，安徽人民出版社 1987 年版，第 41 页。

[10] 杨念群：《五四的另一面："社会"观念的形成与新型组织的诞生》，上海人民出版社 2019 年版，第 12 页。

[11] 同上，第 12 页。

[12] 志坚：《修正无政府主义》，《中华周报》1932 年 9 月 24 日，第 1158 页。

[13] 教育部总务厅文书科编：《教育部公布教育宗旨》，载教育年鉴编纂委员会：《教育法规汇编》，出版社不详，1919 年版，第 87 页；舒新城，《中国近代教育史资料》，人民教育出版社 1981 年版，第 223 页。

[14] 郁昌、黄世晖：《蔡孑民传略》，载蔡元培：《蔡孑民先生言行录》，第 19 页。

[15] 王沁园：《蔡元培对现代书法教育的探索》，《中国书法》2020 年第 5 期，第 162-163 页。

[16] 祝帅：《学术视野中的"北京大学书法研究会"——以蔡元培与沈尹默的书法活动为中心》，《美术观察》2012 年 2 期，第 70-76 页。

[17] 潘知常：《审美救赎：作为终极关怀的审美与艺术——纪念蔡元培提出"以美育代宗教"美学命题一百周年》，《文艺争鸣》2017 年第 9 期，第 86 页。

[18] 孙宁：《以美育代宗教——蔡元培教育哲学研究》，河北大学博士论文 2017 年，第 82-120 页。

[19] 蔡元培：《北京大学之进德会旨趣书》，载蔡元培：《蔡孑民先生言行录》，山东人民出版社 1998 版，第 171-174 页。

[20] 蔡元培：《在圣约翰大礼堂美术展览会演说词》，载蔡元培著，杨佩昌整理：《蔡元培·演讲文稿》，中国画报出版社 2010 年版，第 245-246 页。

[21] 蔡元培著，杨佩昌整理：《蔡元培·演讲文稿·导言》。

[22] 蔡元培：《全国临时教育会议开会词》，载蔡元培著，高平叔编：《蔡元培教育文选》，人民教育出版社 1980 版，第 11 页。

[23] 同上。

[24] 蔡元培：《在浦东中学演说词》，载蔡元培著；杨佩昌整理：《蔡元培·演讲文稿》，中国画报出版社 2010 年版，第 10 页。

[25] 蔡元培：《教育界之恐慌及救济办法》，载蔡元培著；杨佩昌整理：《蔡元培·演讲文稿》，中国画报出版社 2010 年版，第 25 页。

[26] 同上，第 28 页。

[27] 蔡元培：《就任北京大学校长之演说》，载张汝纶编：《蔡元培文选》，上海远东出版社 2012 年版，第 296 页。

[28] 蔡元培：《在清华学校高等科演说词》，载蔡元培著，杨佩昌整理：《蔡元培·演讲文稿》，中国画报出版社 2010 年版，第 44 页；蔡元培：《蔡孑民先生言行录》，第 265 页。

[29] 蔡元培：《我之欧战观》《在爱国女学校之演说词》《在南开学校全校欢迎会上的演说词》《在浙江旅津公学演说词》《在育德学校演说之述意》，载蔡元培著，杨佩昌整理：《蔡元培·演讲文稿》，中国画报出版社 2010 年版，第 35-37、41-43、53-54、61-62、68-69 页。

[30] 孟宪承在《所谓美育与群育》一文中认为，把美育作为教育目标，其理由之一是它给予人精神上的最后满足，而教育是导人进行精神发展的路途；"美育"使人在道德上获得一种涵养和感化，蔡元培代表之一。参见孟宪承：《所谓美育与群育》，载《新教育》1922 第 4 卷第 5 期，第 764 页；舒新城：《近代中国留学史近代中国教育思想史》，商务印书馆 2014 年版，第 334-335 页。

[31] 舒新城：《近代中国留学史近代中国教育思想史》，商务印书馆 2014 年版，第 336-340 页。

[32] 郁昌、黄世晖：《蔡孑民传略》，载蔡元培：《蔡孑民先生言行录》，第 15 页。

[33] 蔡元培：《以美育代宗教说》，载蔡元培，高平叔编：《蔡元培教育文选》，人民教育出版社 1980 版，第 28-30 页。

[34] 蔡元培：《以美育代宗教说》，载蔡元培著，杨佩昌整理：《蔡元培·演讲文稿》，中国画报出版社 2010 年版，第 49 页；载蔡元培：《蔡孑民言行录》，岳麓书社 2016 年版，第 127 页；舒新城：《近代中国留学史·近代中国教育思想史》，商务印书馆 2014 年版，第 328 页。

[35] 蔡元培：《在信教自由会之演说》，载新潮社：《蔡孑民先生言行录（上）》，北京大学出版部 1920 年版，第 46 页。

[36] 蔡元培 1919 年在政学会欢迎会上做《我之欧战观》的演说，其中明确阐发了道德与宗教、美术与道德的关联：道德养成与宗教绝缘，"至道德之养成，有谓依赖宗教者，其实不然……宗教与道德无大关系"；道德的养成与美术有关，之所以法、德两国一般民众有道德心，是因为"道德之超越功利者，伴乎情感，特有美术之作用"。参看蔡元培：《我之欧战观》，载蔡元培：《蔡孑民言行录》，岳麓书社 2009 年版，第 23-24 页。

[37] 张韬：《二十世纪中国高等书法教育史》，河南美术出版社 2019 年版，第 74-76、79 页。

[38] 蔡元培：《在北京大学音乐研究会之演说词》《北京大学画法研究会之旨趣书》《在北京大学画法研究会之演说词》《北京大学新闻学研究会成立之演说》《北京大学新闻学研究会第一次期满式训词》，载蔡元培：《蔡孑民先生言行录》，第 220-227 页。

[39] 蔡元培：《美术的起源》《美术的起源（续第一期）》《美术的进化》《美术的进化》《美学的研究法》《美术与科学的关系》，参看《绘学杂志》，1920 年第 1 期，第 1-4 页；1921 年第 2 期，第 1-20 页；1921 年第 3 期，第 1-5 页、第 5-10 页、第 10-16 页、第 16-18 页。

[40] 蔡元培：《发刊词》，《音乐杂志（北京）》，1920 年第 1 卷第 1 期，第 1 页。

[41] 蔡元培：《我在北京大学的经历》《北京大学开学式之演说》《北京大学二十二周年开学式之训词》《北京大学画法研究会旨趣书》，载蔡元培：《蔡孑民先生言行录》，第 186、190、221 页。

[42] 陈平原在《触摸历史与进入五四》第三章《叩问大学的意义》专门设立"老北大的艺术教育"，这样论述蔡元培参与书法研究会的活动情形："书法、画法、音乐等研究会的活动，蔡先生经常出席并高谈阔论。"参看陈平原：《触摸历史与进入五四》，北京大学出版社 2018 年版，第 172 页。

[43] 祝帅：《从西学东渐到书学转型》，故宫出版社 2014 年版，第 35 页。

[44] 同上，第 36 页。

[45] 李浩泉在其博士论文中论及民国时期北大学生社会中，那些未能如章程而开展活动的社团："未能正常按照各自《章程》开展活动的学生社团主要有书法研究社、技击会、新知编译社、速记学会、奋斗旬刊社、北京社会调查团、评论之评论社、批评半月刊、社会主义研究会及罗素学说研究会等。"参看李浩泉：《民国时

期北京大学学生社团研究》，华中师范大学博士论文 2012 年，第 128 页。

[46] 蔡元培：《北大一九二二年始业式演说词》，载高平叔：《蔡元培全集》第四卷，中华书局 1984 年版，第 264 页。

[47] 蔡元培：《北京大学二十二周年开学式之训词》，载蔡元培：《蔡孑民先生言行录》，第 190 页。

[48] 蔡元培：《北京大学校役夜班开学式演说》，载蔡元培：《蔡孑民先生言行录》，第 172-173 页。

[49] 蔡元培在《在北京大学画法研究会之演说词》中表达了对于画法研究会的两种希望："余有二种希望，即多作实物的写生，及持之以恒二者是也"。并主张学画的方法应当"科学"，"用科学方法以入美术"；而其所谓"三事"是说，花卉画指导陈师曾辞职，蔡元培打算另请导师；因场所需要扩张而准备寻觅地方；请冯汉叔筹备向收藏家借画办法。参看《本校纪事画法研究会纪事第二十五（续）》，《北京大学日刊》，1918 年 10 月 25 日，第 236 期，第三、四版；又见蔡元培《在北京大学画法研究会之演说词》，载蔡元培：《蔡孑民先生言行录》，第 222-223 页。《在北京大学画法研究会之演说词》实即本于《本校纪事画法研究会纪事第二十五（续）》而拟定的题目。

[50] 祝帅：《从西学东渐到现代转型》，故宫出版社 2014 年版，第 40 页。

[51] 蔡元培：《智育十篇》，载蔡元培：《蔡孑民先生言行录》，第 357-369 页。

[52] 蔡元培：《对于教育方针之意见》，载蔡元培：《蔡孑民先生言行录》，第 121 页。

[53] 蔡元培：《文化运动不要忘了美育》，载蔡元培著，杨佩昌整理：《蔡元培·演讲文稿》，中国画报出版社 2010 年版，第 195 页。

[54] 蔡元培：《读书与救国》，载高平叔编：《蔡元培教育论著选》，人民教育出版社 2017 年版，第 540 页。

[55] 蔡元培：《文化运动不要忘了美育》，载蔡元培：《蔡孑民先生言行录》，第 169 页。

[56] 蔡元培：《我在北京大学的经历》，载高平叔：《蔡元培全集》第六卷，第 355-356 页。

[57] 蔡元培：《北京大学二十二周年开学式之训词》，载蔡元培：《蔡孑民先生言行录》，第 190 页。

[58] 蔡元培：《北京大学开学式之演说》，载蔡元培：《蔡孑民先生言行录》，第 186 页。

[59] 蔡元培：《北京大学画法研究会旨趣书》，载蔡元培：《蔡孑民先生言行录》，第 221 页。

[60] 蔡元培在《北京大学进德会旨趣书》也是将这些研究会放置在"进德"亦即改良社会的维度来加以讨论的。蔡元培在《北京大学进德会旨趣书》也言及："雍君所发起之社会改良会……吾道不孤，助以张目……内部各方面组织：若研究会，若教授会之属；体育会，书画研究会之属；银行，消费公社之属，皆次第进行。而进德会之问题，遂亦应时势之要求，而不能不从事矣。"载蔡元培：《蔡孑民先生言行录》，第 193 页。

[61] 蔡元培：《我之欧战观》，载蔡元培：《蔡孑民先生言行录》，第 29、31 页。

[62] 祝帅：《从西学东渐到现代转型》，第 35、41 页。

[63] 陈平原：《触摸历史与进入五四》，北京大学出版社 2018 年版，第 173 页。

[64] 梁柱：《蔡元培的美育思想及其在北京大学的践行》，《北京大学学报（哲学社会科学版）》2003 年第 6 期，第 8-10 页。

[65] 蔡元培：《以美育代宗教》，高平叔：《蔡元培全集》第五卷，第 500 页；高平叔：《蔡元培美育论集》，湖南教育出版社 1987 年版，第 206 页。

[66] 黄兴涛：《中国文化通史·民国卷》，北京师范大学出版社 2009 年（2014 年重印）版，第 48-49 页。

[67] 正如都昌、黄世晖记《蔡孑民传略》所指出的那样："孑民所谓公民道德，以法国革命时代所揭著之自由、平等、友爱为纲，而以古义（引者案：指义、恕、仁）证明之。"这种说法本就是转述蔡孑民在《对于教育方针之意见》中的阐述："何谓公民道德？曰：法兰西之革命也，所标揭者，曰自由、平等、友爱；道德之旨尽于是矣……自由之谓也。古者盖谓之义……平等之谓也，古者盖谓之恕……友爱之谓也，古者盖谓之仁。"这当然是一种"附会格义"的做法。都昌、黄世晖记：《蔡孑民传略》、蔡元培：《对于教育方针之意见》，载蔡元培：《蔡孑民先生言行录》，第 12、116-117 页。需要指出的是，1912 年刊发的《教育部总长蔡元培对于新教育之意见》一文，皆言"自亲爱"，而不言"友爱"。不知《言行录》据何而改。参看《教育部总长蔡元培对于新教育之意见》，《中华教育界》1912 年第 1 卷第 2 期，第 5 页；又见《东方杂志》1912 年第 8 卷第 10 期，第 8 页；蔡元培：《新教育意见》，《教育杂志》1912 第 3 卷第 11 期，第 19 页。

[68] 蔡元培 1912 年在《新教育意见》一文中认为，"教育而至于公民道德，宜若可为最终之鹄矣。曰，未也。公民道德之教育，犹未超轶乎政治者也。世所谓最良政治者，不外乎以最大多数之最大幸福为鹄也。最大多数者，积最少数之一人而成者也……积一人幸福而为最大多数，其鹄之犹是。"参看蔡元培：《新教育意见》，《教育杂志》1912 年第 3 卷第 11 号，第 20 页；《教育部总长蔡元培对于新教育之意见》，《中华教育界》1912 年 6 月 14 日，第 2 号，第 6 页。《新教育意见》与《教育部总长蔡元培对于新教育之意见》实即一文，《新教育意见》原无标点，标点为笔者所加。

[69] 钱超：《蔡元培与中国书法》，《中国书法报》2016 年 5 月 3 日，第 4 版。

[70] 陈振濂：《现代中国书法史》，河南美术出版社 2019 年版，第 19 页。

[71] 陈平原、夏晓红：《北大旧事》，生活·读书·新知三联书店 1998 年版，第 42 页；祝帅：《学术视野中的"北京大学书法研究会"——以蔡元培与沈尹默的书法活动为中心》，《美术观察》2012 年 2 月期，第 71 页。

[72] 桑兵等著：《近代中国的知识与制度转型》，经济科学出版社 2012 年版，第 4 页。

[73] 同上，第 13 页。

（栏目编辑 施锜）

近年所见王时敏致王闻炳信札十三通初考

万新华

（南京博物院陈列艺术研究所，南京，210016）

【摘　要】新见王时敏致王闻炳信札十三通，皆为以往文献资料所无，内容涉及家庭事务、人情酬酢、艺文活动等，生动呈现了老年王时敏的里居生活，内容丰富，可视为研究王时敏行迹的重要材料。

【关键词】王时敏　王闻炳　日常生活　家族事务　艺文活动

图1　陆云锦《临王时敏像》，页，纸本设色，22cm×29.2cm，1799年，上海博物馆藏

王闻炳（1626—1689），字蔚仪，初名文炳，顺治三年补府学官弟子员，复今名，卒年六十三，著有《咏骏堂文稿》。[1]其父王天叙（1603—1661），字惇五，号备公，为王锡爵族孙，年四十时与闻炳同补府学官弟子员。[2]所以，王闻炳乃王时敏族侄辈。王天叙去世，王闻炳卜葬，王时敏作《封树连枝记》，记录兄弟合葬，传为娄东美谈。[3]

顺治十四年（1657），王时敏延请王闻炳为八子王掞（1645—1728）授业，这也是五子王抃（1628—1702）结识王闻炳之始。[4]王抃与王闻炳感情甚笃，康熙八年（1669）春延之为二子授业[5]，次年王掞长子王奕清（1665—1737）同学[6]。康熙二十八年（1689）五月，王

扮为自订年谱撰写总述感慨，时王闻炳已作古：

> 晚年来，文义相商、肝胆相照者，惟咸、蔚两公，而一旦俱成千古，咸兄尚有藐孤相托，可以少见吾情，蔚兄则将何者可吾情乎？[7]

作为王氏族人，王闻炳与王时敏、王抃、王掞父子十分亲近，丙午家书中多有提及。康熙十一年（1672），王掞在京，王闻炳受托照管诸事，几无片暇，是冬辞去王抃二子教席。[8]次年九月二十八日，王时敏邀请王闻炳和族中长老王玠（？—1681）、挚友顾士琏（1608—1691）、盛敬（1610—？）共同作证公议开设列田。[9]

《王巢松年谱》"康熙二十四年"条："今岁支，吾甚难，承蔚兄极力周旋，岁终先有百金之惠。"[10]"康熙二十五、六年"则无片语，据此大致判断，王闻炳可能去世于康熙二十七年（1688），或康熙二十八年（1689）五月前。

晚年，王时敏经常请王闻炳代拟一些重要的信函，一般先书写大概，然后由王闻炳撰稿。近年来，笔者搜罗文献资料，发现王时敏致王闻炳信札十三通，

皆为《王时敏集》未刊，内容涉及家事生活、为官文化、人情交游、儿辈学业等，能勾勒王时敏在明末为官、生活的真实情况、心理变化等，有的就是委托书函的内容，可视为研究王时敏清初家庭生活、为人之道的重要材料。兹不揣简陋，迻录文字，略加考释，敬请方家斧正。

一、第一通

□□□□□□□，霜飞六月，且当此侘傺之时，又滞留未□□归，况味可知。思晤谈而不见，辄为愤懑填膺，不啻身当之也。义会之举，不但州东曲□□省，即桥梓间，闻如原议，将缩其一，亦李娘娘微露之。时情重货固无足怪，但至亲且然，它更何望。都中接济之说遂已大撤，何以慰其悬望。况愚迹来穷困，真一生未至此极。加以霪雨飓风之灾，乡城祠墓室庐处处颓圮毁坏，无钱补葺。即邮寄京信，镏铢犒赏亦无从有，何论差人□行措置盘费。目前窘困如寒号虫，身无片羽，中心惶急，则如乾蚓宛转热沙，愁苦万端，生趣道尽。惟望我老侄归，一吐郁郁，而为期尚杳，

※ 基金项目：本文为国家社会科学基金艺术学项目"明遗民绘画的图像叙事研究"（18BF100）的阶段性成果。

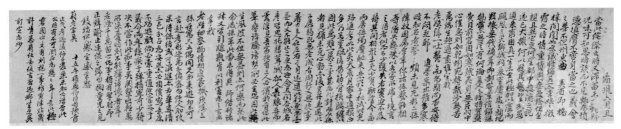

图2　王时敏致王闻炳札第一通，卷，纸本，行书，12cm×65.8cm，南京博物院藏

安得不闷死耶？

进学案出，虽多寒畯，知名者寥寥，颇未见光彩。二孙俸收，固属厚幸。但诸孙艺能相等，得失悬殊，以各家所处之境言之，得者似尚可少缓，失者实迫不及待。其间相形，未免少有缺望。今三、四两房孙竭蹶驰来，意欲于松试时觅路进考，如此炎天荒月，家中遒粮正多，乃悉置脑后，劳筋骨、损腰缠，以图此万难一翼之事，甚为非计。而承孙者见猎未免心动，亦复买舟兼迈。此子孱弱，既无老成者同行，又无晓事着力之人在左右，子身远道，此行更为无益，而又不能止之，更为悬念。且闻吾城名彦，皆思托籍茸城。松人最躁妄而嚣浮，见吾家顿有三人，必谓我首倡此举，荧语腾谤势所必至，恐因此转生风波，不但无益，则亦何乐而为此？念咸孙辈此番未得与师偕行，诸叔又皆引嫌，孰肯以利害为之言者。幸我老姪细察物情，相度事机，顿嘱三孙在寓只云偶同兄弟来游，切不可言赴考，形迹万分慎密，勿使人知。使果得保结，或可混进，亦必华、娄、清三邑分占为妥；然亦必须价（假）写意度，不妨游戏。倘必索重值，便当安于义命。两年余，疾于弹指，宁可少待，决不当作此痴事矣。关系匪轻，愚所深忧，时刻不能释诸怀者。幸老姪千万留心，倘事稍有掣肘，即正辞谕止，速促之归，勿狥童儿之见，致贻伊感。至感至恩！

蔚老宗英

　　十五午后，愚伯时敏顿首

止戈考过后，何日发案未知，必谐否？此……公时有不可测，正为悬悬耳。当此极窘困中，又有刻稿一事，坊贾津贴几许，肯悉肩任无后言否？过郡，宜更与订定为妙。（图2）

考：

晚年，里居的王时敏为了维护家声，苦心经营家业，一方面热心参与地方事务，另一方面始终操心儿孙学业，汲汲开拓仕进，还设法结交像王永宁（？—1672）、范承谟（1624—1676）等权贵和太仓知州白登明、苏州知府王光晋等地方官寻求支持保护。

康熙九年（1670），次房孙原博（1656—1740）、七房孙旦复（1655—1714）同补博士弟子员，时三房孙试而见遗，公占卜关圣签有"巍巍独步向云间"之句，乃令侯校松郡时，借名再考，遂借吴日表名，列入府庠。[11]

考稽《奉常公年谱》，所言进学当指二孙同补博士弟子员一事，三房孙，乃王撰（1623—1709）长子日表（1649—？），时年22岁；四房孙，乃王持（1627—1658）长子维卜（1652—？），时年19岁。大致断定，此札书于康熙九年春。

这里，王时敏言及王日表赴松江借考之事，表达了他深思熟虑后的种种关切，对王闻炳的各种善意安排表示感谢。所谓"两年余，疾于弹指，

宁可少待，决不当作此痴事矣"，两年后即康熙十一年，王日表中试副榜，复归原籍本姓。[12] 如此有悖于常情的举措，似乎有违于王时敏一向持重的为人处世原则。因此，他小心翼翼，有着各种顾虑。

二、第二通

前见尊目稍有违和，今想仍如严电矣。幸示慰。承昆山董父母贻扎，以翰墨之友见属，例屣恐后，但贱体疲愈日甚，近更为寒湿所侵，遍体痛如缕割，实难勉强。闻其在州尚少停留，诸儿辈俱蒙枉顾，或得一接，謦咳未可知，但恐不能为东道主耳。若愚目下实无看橐一钱，苦况其孰知者。幸先以一札复之（要见久病，无有假饰），稍俟可以自力，即当扶曳趋叩耳。霪雨为灾，西田尤为巨浸，已万可救。闻高乡花薰皆被淹没，使得晴霁，当不至尽成瓯脱也。苛政亟行，莫知所止，孑遗之民，亦可数日而知死处矣。奈何，奈何！泥泞稍干，能过我一谈否？望切，望切。

其来帖一日往返，必不役当，并此缴上。

蔚老贤侄宗英

　　　　愚时敏顿首（图3）

考：

昆山董父母，即董正位，字贞家，号黄洲，直隶宣府开平卫（今河北赤城）人。父继永封镇国将军，家故武世

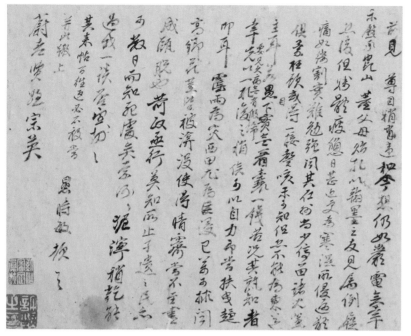

图3　王时敏致王闻炳札第二通，页，纸本，墨笔，27.9cm×35cm，美国纽约苏富比拍卖2013年9月19日，NO618

图4　王时敏致王闻炳札第三通，页，纸本，墨笔，27.9cm×34.6cm，美国纽约苏富比拍卖2013年9月19日，NO618

胄。以文学显，甲子选拔贡，授粤西上林令。康熙九年六月任昆山知县，康熙十四年（1675）七月因昆山灾重未完成税粮而劾去，在任时主持编修《昆山县志》二十卷。

"承昆山董父母贻扎，以翰墨之友见属"，王时敏后来作有仿黄大痴相赠，

《王奉常书画题跋》卷下有载：

古来盘礴名家宗派皆有渊源，意匠各极惨淡，然其笔法位置皆可学而至，惟痴翁，笔墨外别有一种淡逸之致，苍莽之气，则全出天趣，不可学而能，故学痴翁者多失其真。余自童时以迄白首即刻意摹仿，岁月虽深，相去逾远，曾

未得仿佛万一。兹承贞翁父母误听下索，且恐髦衰，假手捉刀，谆谆垂嘱，益滋惭汗。然余一生游戏点染，仅同小儿涂墙，拙劣自知，何有真赝。况比来瘿笃倍甚，目昏腕弱，更非昔日，纵黾勉竭其薄技，只是供大方一喷饭耳。于痴翁神韵固毫无当也，特此请正并以志愧。康熙甲寅（1674）春仲既望，治弟王时敏，时年八十有三。[13]

《奉常公年谱》"康熙九年"条记载："自夏徂秋，霪雨不止，巨浸稽天，木棉扫地，陆桴亭历指颠危之状，具控各台，为民请命，凡数千言，惜当事莫有上闻者。"[14] 当时，"洪水为灾，太湖四溢，高低受害"[15]，王时敏有"霪雨为灾，西田尤为巨浸，已万可救"之叹。康熙十年（1671）春，州府遂有河道疏浚刘家港，建闸天妃镇。[16]

此札书于康熙九年夏秋之间，时董正位上任不久。董氏致函索画，王时敏委婉说明身体欠佳而画事稍晚，又听说他将至太仓，但因囊中羞涩不能接待，诸如等等。当然，王时敏酬酢画作已三年之后。

三、第三通

延陵三甥，昨皆面晤，哀恳，惟长者唯唯，余默无一字，不知其意云何。圣符言，待老侄至，定议。目前，眉急不能少缓须史，虽知尊务方繁，切望暂披一来耳。又确老宗至并以彼中扎稿见示（共六人），未必实实有济，差胜空奉。但云，书在逸休处，须送阅，方往投，乃盻之累日不至。项其家陆使从广陵归云，昨晨已投进矣。未知中作何语，殊为可疑。惟楚中有信，可免北行，少足慰也。六儿已归彼中，坚执如故，其事略无巴鼻，伊妇复以忧愤产后暴亡，祸患凶衰一时并集乎？

图 5a　王时敏致王闻炳札第四通，页，纸本，墨笔，27.5cm×13.5cm×4 页，中国嘉德 2016 年 11 月 13 日秋拍，NO1241

无一钱何以救挽？似造物者有意摧灭，残息亦万万不能苟延矣。痛哉，痛哉！文宗止收百二，即日挂考，想亦在两三日间。幸老任即日入城，况辰下诸事欲求筹画，不独此一端也。

专此。

蔚仪老任执事

愚伯时敏顿首（图 4）

考：

六儿，即王扶（1634—1680），《奉常公年谱》记载，顺治十八年（1661）八月，扶妇金氏卒；康熙十年，扶妇钱氏病亡。[17] 结合王家家族事务观察，所谓"伊妇复以忧愤产后暴亡"，当是指钱氏病亡，王扶续娶钱氏于康熙五年（1666）仲冬。[18]

此札书于康熙十年，主要叙述了与王闻炳商量女婿吴世睿家族事务，似乎颇为紧迫，时吴世睿任官湖北蕲水，另谈到了六子妇丧的悲痛心情。

按，延陵三甥，王时敏三姐嫁吴鸣珙（？—1642），育有三子：吴世睿（1619—1676，字圣符，号又思）、吴世泽（字德藻，1621—1667）、吴

旭咸，而吴世睿是王氏二女婿。确老，即陈瑚（1613—1675），字言夏，号确庵，江苏太仓人。

四、第四通

昨不知道驾下乡如此其遽，遂不及再晤，为歉。场公事，卫叔索方伯书甚亟，不容刻缓。愚谓觞祝之时不应以事相溷，稍需三四始得。而观叔意，似不能宿留者，将若之何？陈君平日每事荷其周旋，且前承厚托未效，今正吃紧关头，愿得一当以报固出素心，但人微言轻，深自沮缩。且抚台宪案，率尔妄干，恐冒不识进退之愆，诚恐无益而反为害，又不胜兢凛，如蹈春冰。惟谊不容辞，回环再四，或拟具一稿携至郡中，相度事机以为行止，庶无后悔，高明以为然否？书中必自言从未有一字入公府，此事遍访舆情，实系奇冤，故敢奉闻，略无纤毫私意，不妨矢天誓日，激切其词以动之。次言修葺钟楼，皆赖其经理，自彼逮系之后，登冯绝响，工作骤敦，竟有垂成复废之势，因此尤切惶惶。至

图 5b　王时敏致慕天颜札草稿，页，纸本，墨笔，27.9cm×20.6cm，美国纽约苏富比 2013 年 9 月 19 日拍卖会，NO618

典税一事，徽商方为讼冤，此岂可以矫强。至若访蠹积弊近复炽盛，毒械阴谋莫可控搞，亦世道人心所关，亟宜预防严饬，伏乞细加察访。鼎致府公祖电恳报宪，不但奇冤得雪覆盆，且使良善幸得安枕，造福无量矣。前稿附上，惟更详酌，必极委婉平妥，言出至公，务期动听。想笔端有口，当必尽妙，毋俟勤祝也。葛蚑行促，卒卒附此。如书脱稿，

即付王鹤龄专人驰来，至望、至望。夫一叔事已批，王鹤龄苦劝张俊伯出贴，复严谕葛蛟矣。馀俟面悉。

蔚老贤侄宗英

愚伯时敏顿首

今早方伯答札，先有专人馈节之语，似属常套。此公方冰蘖之操，而每岁必垂渥注，滋重不安，自后勿复为烦，益见至爱。书中幸一恳嘱之，只几行足矣。

愚名不具。

每见老侄介性太过，窃谓一家之中，亦何必然？至若匪腆之供，不宣一节，发而不蒙兄纳，则外我太甚，益使我措身无地矣。谨此再上，万祈勿幸至幸。

愚敏再顿首

东海以白石翁长卷索题，甚迫，不能不为勉应，略写大意奉览，仰求大笔严为润削。但言石翁文章翰墨气压九州，而于画道尤极精研，凡唐宋胜国诸名家，无不摹仿，囊括靡遗。然其平生所作以磊落苍古为宗，惟此图迂回窈窕仍归秀逸，盖尽去笔墨窠臼，穷象外之趣，自有不期然而然者，如仙翮之谢笼樊，真称希世之宝。余残光垂尽，得此巨丽之观，深为色喜，亦以庆其遭矣。道驾入城，尚未得细谈，霁时得暇，幸过一话，望之望之。必祈勿拘形迹，痛改为荷。（图5a）

考：

《奉常公年谱》"康熙十二年"条：

公倡议修建钟楼，请法印禅师住持。此见《随庵年谱》。黄忍庵与坚《钟楼记》云："康熙十一年，楼渐圮，太常王公时敏与宪副钱公广居窃虑之，告之知州张公良庚、州佐单公国玉以再建。工始于壬子十一月，竣于癸丑某月。"[19]

札云："次言修葺钟楼，皆赖其理，自彼逮系之后，登冯绝响，工作瘝敫，竟有垂成复废之势，因此尤切惶惶"，

钟楼修建工程已经开始，但似乎停滞不前。再结合黄与坚《钟楼记》所言与"次言修葺钟楼……登冯绝响"之语，钟楼修葺工程还在讨论之中，议事总是停滞不前。

由此断定，此札书于康熙十一年，主要请王闻炳就台宪案、芦蠹积弊、典税等诸事拟函"携至郡中，相度事机以为行止"，嘱咐言辞"必极委婉平妥，言出之公，务期动听"，强调"自言从未有一字入公府，此事遍访舆情，实系奇冤，故敢奉闻"，还有钟楼修葺事，如此等等。

根据信函所述的前半段内容，笔者查考资料发现，美国纽约苏富比2013年9月19日拍卖会NO618拍品王时敏信札有一件（图5b）与之颇有关联：

元春令节，老父台万福鼎来。弟敏邀庞维新，未及一觞为寿。顾蒙华宅宠召，郑重陆离，口体耳目之乐得未曾有，恩眷逾涯，益令敏感悚无地矣。兹启有张俊者，因琐事被陈良牵讼于粮宪，张为豚儿撰业师之侄，谊属通门。豚儿北行时曾为缓颊，蒙道台即许为脂秣之助，面谕待评注，稍取其亲识，公具息词于台下。敏昨谒谢，随以此意陈达，亦具一纸，即蒙批允。伏乞老父台俯察根因，原属风马，慨赐详覆，则豚儿实蒙明赐，与道台德意均诵弗谖矣。率尔草渎，容躬颂不一。

□□处，宜速具息词。

通过比对，此页应是王时敏致函王闻炳中"与方伯书"的"前稿"，时乃元春令节。前揭"愚谓觞祝之时，不应以事相溷，稍需三四日始得而观"，与这里"元春令节，老父台万福鼎来，弟敏邀庞维新，未及一觞为寿"，不仅时间，所涉"陈君（陈良）""张俊"等人物也十分吻合。

张俊，一作浚，字凌古，崇祯间副

贡，江苏太仓人。方伯，在明清时期专称"布政使"。查核，乃慕天颜（1623—1696），字鹤鸣，又字拱极，甘肃静宁人。顺治十二年（1655）进士，授浙江钱塘知县，康熙五年补广西南宁府同知，康熙九年任江苏布政使，康熙十五年八月擢升江宁巡抚，后坐事去官，又起湖广巡抚，终漕运总督。

所谓"元春令节""觞祝之时"，古时，江南若干地区流行整十生日正月入春为庆的习俗。康熙十一年，值慕天颜五十初度。从信件来看，慕天颜在正月间操办了寿宴，但王时敏应该没有参加。

《王巢松年谱》记载，康熙十年仲春，王撰因家食无聊欲入都探视王揆并谋划，在征得王时敏意见后北上，[20]这便是王时敏在草稿中所谓的"豚儿北行"，还称专门求助了苏松常镇四府粮储道道员迟日震（广宁右卫人，贡士，康熙九年到任）。可惜，所谓的"宪案"，经历了大半年，还没有解决。王时敏因为"卫叔"所托的"场公事"，再次致函求助慕天颜，可谓尽心尽力。其实，王时敏与慕天颜结交，互动热络，曾以黄公望《浮峦暖翠》《夏山图》笔意拟景呈送慕天颜。[21]

按，"场公"，不可考；卫叔，即族中长老王玠，字卫仲，其父王承爵，是王锡爵（1534—1611）族弟，以孝廉闻名乡里。"府公祖"是新任苏州知府宁云鹏（奉天人，康熙十一年到任）。这里，王时敏交代王闻炳拟稿向新任"府公祖"申诉相关情况。或许因是新知府，王时敏着重强调了"书中必自言从未有一字入公府"。

此札附录乃应徐乾学之邀为沈周画卷的题跋草稿，也嘱王闻炳斧削润色。从语气判断，王时敏碍于情面而勉强为之。徐乾学（1631—1694），字原一，

号健庵、东海，江苏昆山人。康熙九年进士，累官至刑部尚书。徐乾学别号东海，与王掞是同科进士，王抃康熙十一年闰七月北上应试，曾就科举托事徐乾学："对闱事曾托东海先生，口虽唯唯，一则平日交谊平常，二则挟持甚微，岂能有济，此亦必然之势力也。"[22] 当年八月六日，徐乾学以翰林院编修充任顺天乡试副考官，[23] 而稍早前的闰七月廿四日，王掞则通过庶吉士例行考试，授翰林院编修。[24]《昆山徐乾学年谱稿》显示，康熙十一年二月，徐乾学奉母南返，短暂回到昆山，旋即回京。[25] 正因为来去匆匆，王时敏才有"东海以白石翁长卷索题，甚迫"之说。

大致判断，徐乾学入藏沈周画卷，南归时邀请王时敏题跋。王时敏草拟文字，由王闻炳略事修改并润色奉题，后收录《王奉常书画题跋》卷下。[26] 所以，此札时间更可明确为康熙十一年二月。

图6　王时敏致王闻炳札第五通，纸本，行书，26cm×11.2cm，上海博物馆藏

图7　王时敏致王闻炳札第六通，纸本，行书，26cm×12cm，上海博物馆藏

五、第五通

丈量事承以前后委折与三州畅言，不当鼎吕，但此全系粮胥借小弓为笾利之局，权不在州。前据石谷云，虞山已行过业主大费，得起灭隐然无迹，恐吾州无此力也。窃意藩台处再须公函说破其事，谓屡丈本欲去弊，今反剜肉为疮，穷民其何以堪？向年芦患一册叙述甚详，惜今刻板与取印之帙无一存者，无以呈各台炤瞩耳！黄泰老高谊摩天，原云此月尚留郡中，昨祁孙信归云忽起归思，藩台力挽，不肯少留，未知何意？果尔此事愈无把捉，举家忙迫莫可言喻，二儿已星驰入郡矣。新守来信查然，昨庭老松回，据述学师杜公之言，比之累月先声更加酷烈，娄民不知死所矣！奈何，奈何！

　　　　　　　　愚敏顿首（图6）

六、第六通

昨寄穆文信中只言新守之明了、旧守之仁言，未及陈寓一哄。昨闻守公与学师言，其辞甚厉，必欲达宪重惩（张守复力助之）。高阳忙迫，复求诸老。大老以前劝陈不听，不便再渎，谓当仍用公札。昨晚见示，乃复以衰朽为首，虽未必有大关系，而彼词中以大题目执词，万一葛藤不了，亦甚可虞。顷复往问，书已送去，私衷不胜忏忏，故另作数字使儿子闻之，预为留意。昨知欲寄信穆文处，若未去得，附封甚妙。尚此奉恩，统容面谢。

　　蔚老贤侄

　　　　　　　　时敏顿首（图7）

考：

康熙十四年，"夏间，有丈量芦田之举，迟粮道日巽临州丈勘，用小步弓，

以涨滩侵隐为言，大有骚扰，排年颇受其累"[27]，王时敏为钱粮赋税烦恼不断。

此两札大致书于康熙十四、五间，王时敏为丈量芦田之事反复叙述，谈及常熟的行事之法，交代有必要向江苏布政使司公函说明。

按，新守，乃康熙十四年新任太仓知州李文敏，字如白，陕西会宁人，贡生。明敏果决，催科有法而任。旧守，即康熙十一年就任、康熙十四年离任的太仓知州的奉天人张良庚。

又按，第五札中，石谷，即王翚；黄泰老，即崇祯末太昌州学正华亭黄泰颖；祁孙，即王原祁（1642—1715）；二儿，即王掞；庭老，即黄与坚（1620—1702），字庭表，号忍庵，江苏太仓人，顺治十六年（1659）进士，授推官，奏销案起，罢官。学师杜公，应是松江府学正。

图8　王时敏致王闻炳札第七通，纸本，行书，27.9cm×34.8cm，美国纽约苏富比拍卖 2013年9月19日，N0618

再按，第六札中，穆文，乃太仓法轮寺僧济普，字穆文，一字润堂，浙江绍兴人。灵隐具德和尚（1600—1667）法嗣，原名溥，参学后道行日进，具德改今名，立志起建废刹，顺治八年（1651）子身法轮寺，于大殿东侧丘墟兴建宇舍，中兴开山。大老，即前揭钱广居。学师乃太仓州学正李煜，即后及李学师，本姓曹，号凝庵，邠州籍（一说睢宁），江苏金坛人。顺治十四年举人，康熙十三年到任，康熙二十二年（1683）升山东莘县知县，王时敏去世作文《祭太常王公》。

七、第七通

近日公愤出自阆州，乃此人独与我为雠对，闻其参文专以欠粮把持归重我家。廿六早，次儿已下船，李学师云有要紧语相商，则谓此一事必宜调解。曾与言之，此人一笑，此事有何法可调？口念社金革，三句不绝，还要与他细讲，必得他悔悟方罢。次日晚，身泊阊门，

学师船迟，移至固州，委至申宅代祭，与次儿密谈二更，其言甚多，总于吾家不放松一字。而老任尤其所最恨，学师因以调停一着，不但省无限葛藤，到底可使罪归于下，此人怫然曰（就）是。三人不知几时放归，恐痛打不免，吾亦不恶，复问其制台处曾投参文否？则又坚不肯说，但云刀在颈上，总顾不得王蔚仪、吴孙祺方同至省下，告我有加无已，教我如何歇手。学师因言，蔚仪昨日方遇见，未曾出门，可寻带来相见。此人曰：去久耳。想皆左右谮言先入也。两日在郡所闻抚台之言甚佳，但此时人情顷刻变幻，未可全信。昨果亭来，口八儿同往阊上迎谒孙屺瞻，即求他密探抚台意旨，以为从违，庶无龃龉，似亦扼要之法。然未知何日得会，大约在郡，未即脱身，愚初一、二必当到乡。老任入城晤学师，可迟至此时否？三人犹未解，总不出今昨两日，未知如何发落也。

愚名不具（图8）

八、第八通

尊驾下乡后，郡中之信倍急，正在危窘无措时，而房师忽至，以郡行实告之，彼则以千日百日必须等待，坚不肯去。纵为输纳一事，初承当事者，意颇通融，经承张姓者亦甚唯唯，不知何故，在上者忽有难色，经承屡□□□，必不肯出，矢誓不要一钱，所言惟命，但事成与否（自部中一切诸事），皆不任咎，听汝自为之，其冷歉尤为可畏。想官府处未免先入，九儿从八儿在郡，正欲面恳验收，□季总簿只余三日，过此便不济事，正举家生死关头，何堪房师如此相逼。今已遣急足到郡催归，但九房之事恐因此更成撒局。千难万难，求死无地，且一家老幼，或以衰病卧床，或以行田观获，无一人可备主宾之礼。惟老任异体同心，忧喜相共，必能为之排解，而时下方营□□□得拨闲片晷，何敢妄渎。然区区茕子，四顾宗鄫，可破沥肺腹□□，老任倘肯暂纡道驭，晤谈竟日，则邀厚意无穷矣。谨此草恳，无任悬企之至。

蔚老贤任宗英

愚时敏顿首愚名不具（图9a）

考：

顺治十三年开始，王时敏家因多种原因纳税逐渐困难，积累丛集，踵索者日至，拖欠钱粮甚多。在凄惶窘迫中，王时敏艰难支撑家业。故宫博物院藏有王时敏康熙十二年示谕家仆的笺条，就是个生动的例子（图9b）：

嘉定大爷书来云：吾家十三户十二年尚欠百二十金，即十一年分，尚有零欠着。各房经管人速往县查实欠若干，其来数果非虚滥十三年分者，果从未破串。即日回报，以便措处投纳，不得仍前延玩致误公务。如违定行究责。

六月初六日，着隆德递传各分经管

图9a　王时敏致王闻炳札第八通，纸本，行书，27.9cm×29.2cm，美国纽约苏富比拍卖2013年9月19日，NO618

图9b　王时敏谕家人

人，速速回话。

前述，康熙十四年以来的芦田课，困扰着王时敏，家族以致引来讼事，诸如第七通"闻其参文专以欠粮把持归重我家""纵为输纳一事，初承当事者，意颇通融，经承张姓者亦甚唯唯，不知何故"，涉及九子王抑。次子王揆、八子王揆共同处理相关事宜，借迎谒孙屺瞻之际探听相关信息。因事态严重，王时敏颇为忧虑："正举家生死关头""九房之事恐因此更成撒局，千难万难，求死无地，且一家老幼，或以衰病卧床，或行田观获，无一人可备主宾之礼。"从"李学师""房师"等内容初步判断，所涉欠粮案似乎与王抑课业、科举有一定关系，王时敏心急如焚。

按，房师，根据王时敏丙午家书所言，乃王揆康熙五年乡试同考官之一金坛人高冲之。[28] 果亭，即徐秉义（1633—1711），初名与仪，字彦和，号果亭，江苏昆山人。康熙十二年探花，授编修，选右中允；康熙十四年，授左中允，官至吏部侍郎。孙屺瞻，即孙在丰（1644—1689），字屺瞻，浙江德清人。康熙九年榜眼，授翰林院编修，累官侍读学士、工部侍郎。徐秉义是前揭徐乾学之弟，与孙在丰是同僚。

查，康熙十二年二月至康熙十四年五月，王揆丁忧里居，后服阕典试山东；康熙十五年八月中，王揆告假归里。[29] 又，康熙十四年八月，徐秉义授儒林郎，恩诏加一级，出任浙江乡试正考官，试毕回昆山，旋上京，康熙十五年八月，昆山水灾，徐秉义告假归里，与兄徐乾学响应江宁巡抚慕天颜赈灾倡议。[30] 核查王揆、徐秉义活动轨迹，两人同时出现在苏州，仅在康熙十五年八、九月间，大概是为了苏松地区水灾而来。札中所及"制台"是两江总督阿席熙（？—

图10 王时敏致王闻炳札第九通，纸本，行书，27.9cm×56.5cm，美国纽约苏富比拍卖2013年9月19日，N0618

图11 王时敏致王闻炳札第十通，纸本，行书，27.9cm×43.1cm，美国纽约苏富比拍卖2013年9月19日，N0618

1681），"抚台"则是刚刚由江苏布政使擢升江宁巡抚的慕天颜。补充说明，孙在丰与王掞是同科进士，后与慕天颜成为儿女亲家。

结合上述种种，此二札当书于康熙十五年八、九月间。

九、第九通

昨蕲水复有人归云，圣符所欠钱粮，除府尊所减，尚有三金，已为抚台题参，不免幽絷，且手足瘘痹，更患暮大肥疮，四体拘挛，势甚危迫，直有性命之忧。近小费，得暂保出，以向诚代系，目前所急者八百金，若即交纳，可免圄圄之苦。但家中日计□枯，竟无设处。去岁卖田千金，皆于兵过时零星浪费，未尝以济实用，今称贷无门，将何应急？究其被祸之繇，皆从失意上官而起，亦自有以致之，盖其性本柔懦，仍兼执拗，

岂卑官所宜？愚固疑其不了官事，岂意其决撒至此！先姊嫡血惟此一脉，且恬雅素所怜爱，诸甥中最为亲密，残年余息，当以不得再见为忧。今闻北信，五内迸裂矣。在圣符，孤踪蹇遇，自上官以暨亲知，孰为怜念之者？惟黄州太守于公名成龙，山西永宁拔贡，久为黄州二守，清洁惠政，沦洽人心，圣符每次书归，必言其治行为全楚第一，承其知爱，数年如一日，转府尊后，垂盼更加，患难中极蒙拯援，因而逋数得以审减几分，且素皈向于我祖父，并知有衰朽，赐问频仍，即与圣符相善，亦因之推爱，欲乞一札谢之，并以善后为嘱，敢乞灵于椽笔，但窃自惟素昧平生，冒通奏记，得无以未同为嫌，顾骨肉相关，情至迫切，不能不为疾痛之呼，或当不罪。其尘渎书中，言及圣符者则謷謷，即列誉髦诗文书画，皆入高品风雅。是其所长簿书，非所闲习，失路卑栖，竟成获落，遂使生还无地，良可悯伤。今幸召台神力幹旋，少宽羁绁，俾得殚竭绵力，黾勉完公，则垂尽残魄，犹得瞻望。故乡不独舍甥戴生死肉骨之恩，即某举家，

图12a　王时敏致王闻炳札第十一通，纸本，行书，27.9cm×37cm，美国纽约苏富比拍卖2013年9月19日，N0618

图12b　王时敏谕家人

考：

文献记载，圣符，即吴世睿，时任湖广蕲水县丞，缘事罢官，康熙十五年卒于楚狱。与前揭一样，此札中所讲的也是欠钱粮事，面临牢狱。吴世睿因欠钱粮事而遭受囚禁，时已八十五高龄的王时敏心急如焚。他言及上官于成龙对吴氏垂盼更加等，想"乞一札谢之，并以善后为嘱"，故请王闻炳代笔并交代若干，最后不忘叮嘱："圣符狼狈之状，其家恐里人闻之更生事端，必求秘密为祷"。对于这个女婿，王时敏早先已经了解：

圣符性懒且拘，恐州县佐贰之职非其所宜，我念之甚欲作一字沮其就选，今闻先已投供，止之无及，遂尔搁笔。[31]

按，于成龙（1617—1684），字北溟，号于山，山西永宁人。历官广西罗城县知县、四川合州知州、湖广黄州同知，康熙十三年（1674）八月调湖广黄州知府，康熙十六年（1677）升湖广下江防道员，康熙十七年（1678）升福建按察使。根据吴世睿、于成龙经历，此札书于康熙十五年吴世睿卒狱前的不长时间内，就是为了吴世睿案的转圜。

又按，王士鳌，乃六子王扶家仆，王时敏在致王扶家书中多有微词："如王士鳌，一生以脱空为事，真全无心肝之人，乃托令管租""王士鳌又为之鹰犬，东土膏血俱被吸尽，而莫克谁何，亦从来堡将未有之恶。"[32]

十、第十通

□□□□三日前差人到州催取画轴，据□□□苕启行，抵苏即为北装，停留不过数日，□竟不能起然。前重烦大笔，曾作两扎申候，辞指皆极赡整，可为尺牍法程，而苦无礼物配之，遂久度阁。今拟即日修一函候之，乞再将第

亦顶颂明德于罔极矣。大意如此，更祈再加婉挚，极其肫恳，庶几足以动之，想老侄下笔如转圜，必能穷其神妙，何待勤祝。通札伊始起首，必用四六几联，亦无迳用空函之礼，但一时无从措办，或致旭咸暂一应用，何如？

圣符狼狈之状，其家恐里人闻之更生事端，必求秘密为祷。扬州日久绝无一信，深为忧愁，王士鳌屡呼不来，想其事仍为故纸矣。幸示之。吴使巫为楚呼，所求惟即付荷之。

愚时敏顿首（图10）

一扎一为酌改增入，写来数语之意。至荷，至荷！至于我两家凤叨世讲，谊重在三，不图驽劣之雏，亦与莩苹之数。前金阊邂逅，久拟率稚子百叩龙门，面申罔极之感，无奈癃笃潦倒之余，诸病丛集，头眩数举，腰楚频呻，五官百骸，一一皆□身有，是以带水竟同河汉，悚歉无已。近日更增冷叽之症，昼夜不得暂停，医家颇为束手，风烛之征亦可见矣。豚儿学落不殖，惟我夫子万仞是凭，道化翔洽，虽驽骀无状，幸终有以鞭策衔结，世世佩之耳。昨据沈宅管家说，座师北行苦乏腰缠，欲从众儿生敛一义会。郡中昆山人心略齐，亦有一二人，凑成一分者，以一数为主，还之只须一半，已与管家一一议定，更无推敲。若我，则久受诸儿之供，今且老病卧床，更不与外事。前所云竟可已之况，我□暂亦不能不然，闻之颇为忻慰，但未知究竟如何，待吾任入城，当再细细商量也。

老任即解元

贱名不具（图11）

考：

晚年，王时敏十分倚重身为王家三代业师的王闻炳，请他参与处理一些重大的家庭事务，如前揭通宪案事、吴世睿欠粮讼事转圜等，还邀之担任分家立业的见证人。在日常成活中，他经常请王闻炳拟写书札，一般自己先略述大意，后由王闻炳修饰成文，故有"前重烦大笔，曾作两扎申候，辞指皆极赡整，可为尺牍法程"之谓。

康熙十六年九月，朝廷因军兴特设一科，在顺天、江南、浙江、河南四省开考专试太学生，王抑参加乡试中式举人。[33]《圣祖仁皇帝实录》卷六十八记，此次乡试命翰林院检讨沈上墉（1624—1694）为正考官、吏部员外郎赵士麟（1629—1699）为副考官。因此，沈上墉成了王抑的座师。

沈上墉，原名胤城，字宗之，号维庵，浙江嘉兴人。康熙十一年进士，选庶吉士，授翰林院检讨，康熙十六年充江南乡试正考官，后官至翰林院侍读学士。

古代中国，官场流行一种名曰"程仪"的不成文规则。程仪，也称程敬，指路费，通常是下级送给远行上级的财礼，当然有时也含亲友之间。程仪作为一种官场陋习，在低俸禄的清代尤为盛行，特别是赴外地乡试任主考官、同考官的京官，返程时一般都会被动甚至主动地接受地方官和士子们所赠程仪，成为科举时代一个公开的秘密。

此札书于康熙十六年九、十月间，因有画作奉赠，王时敏为王抑中举而致函感谢沈上墉，向王闻炳交代内容若干，然后约定面商程仪费用。

十一、第十一通

祖遗世仆钱木匠，生子钱未、钱二，一家内外共知，岂容隐漏。钱未死后，伊弟钱二生二子，俱在二房服役，独未一子三女，藏匿不见。近日查问，乃云身系族婿，公然讲一本之礼，并□他姓者亦然，深为骇愕。窃思辨，族敬宗人伦，最重正名，定分家法綦严，纤毫不可逾越，乃迩年宗法凌夷，闻有一二尊长心存见小，蔑视大体，每每援引匪类滥入谱牒，甚重厮养下贱，甘与联姻，冠履倒置，至此而极。不肖因家风扫地，触目痛心，屡愿草

图13　王时敏致王闻炳札第十二通，纸本，行书，28cm×12.5cm，中国嘉德 2017 年 12 月 20 日秋拍，NO2533

图14　王时敏致王闻炳札第十三通，纸本，行书，18cm×7.2cm，中国嘉德 2011 年 11 月 12 日秋拍，NO0540

白布告，通族冀得正论，砥柱颓波，不意钱未一子三女首为负固，且闻有力护之者，诚不知何心也。况钱匠二子，其幼者现供指使，惟长者超然名分之外，亦何以服众心而儆效尤？愚屡令唤之，匿影寂无一应，规矩荡然，岂能中止。老侄严气正性，表正乡间，能以理谕，俾得两全之法，少存薄面，庶几可藉以歇手，不然，以同宗良贱为婚，反与旧主相抗，恐亦三尺所不容也。幸惟委曲留神，不胜祷切。

　　蔚老贤侄宗英
　　愚时敏顿首
　　　　　　左长（图12a）

考：

此札当书于晚年，主要因为世仆钱木匠长子钱未一子三女与王氏族人通婚事，致函王闻炳维护宗法，表正乡间。王时敏出身世家，向来重视祖宗家法与伦理纲常。康熙九年五月，王时敏撰写《家训》勖示子孙，此后《族劝》《后友恭训》《后楼嘱》等，一而再，再而三，严于律己，勖勉宗族，持身应世。

古代中国，乡绅、士绅作为知识精英是地方秩序与统治的重要力量，其身份与一般的"庶民"相对，遂有"士""民"之泾渭。明清以来，大多数江南士绅，普遍追求家族或个人利益，遂出现了"士""民"断裂的现象。清初无名氏《研堂见闻杂录》，对明末清初太仓地区的主仆关系如此描述："吾娄风俗，极重主仆，男子入富家为奴，即立身契，终身不敢雁行立，有役呼之，不敢失尺寸，而子孙累世不得脱籍。间有富厚者，以多金赎之，即名赎而终不得与等肩，此制驭人奴之律令也。"所谓"不敢雁行立""不得与齐肩"，就是不能与主人平起平坐，地位永远低一等的意

思。这里，王时敏将王氏族人与世仆孙子联姻视为"冠履倒置""家风扫地"，也可视为"士民"对立的一个侧面。

故宫博物院藏有一份王时敏某年十一月廿五日书写的便签，也可以说是其管束治家另一个生动侧面（图12b）：

城中近日风气，少年多习拳勇，以致打降塞路，为害不浅。我平日最所痛恨，凡见家人效学拳法者，立行重惩。至有与外人争殴者，不论曲直，其罚倍重。乃闻定外小厮，无父母之训，为世风所靡者，不无其人。今我密密察访，如有家人子弟，仍在外为非生事者，必尽法处治，并其父兄，亦不轻恕。各宜谨遵，毋贻后悔。[36]

十二、第十二通

仆于郡尊从无一面，大人例荐，尚恐按剑似难旁及，别教具知。老侄念我贫惮，多方为之濡沫，厚意定不深感。但其事详委实所未悉，况此时人情凉燠百倍。曩昔冒昧通札，愧非得当，且被当事者恩私未有寸酬，而反当干清得无所憎贻辱，区区鄙怀深切虑之。项因家中食米罄尽，故于西田笼米载归，半夜可完，明晨即当返棹。两事皆面商以定耳，先此谢复不一。

　　蔚仪老侄即解元
　　愚伯时敏顿首
　　　　　　（图13）

十三、第十三通

老侄厚爱，非比泛常，佳簟辍惠，辞曰扶衰，尤似至情。但家有一张，用之未敝。余年有几，所谓一生能着几緉屦？乃复费此珍物，是以未敢滥叨想。蒙俯亮若盛意无已，固己心戢弗谖矣。先此谢复，容面颂，不一。

蔚老贤侄骨肉
　　愚伯时敏顿首（图14）

考：

此二札函应是王时敏晚年书写，第十通是因事需要致函苏州知府，述说未曾谋面而有种种顾虑。第十一札是因为王闻炳赠送竹席而感谢，多是客套之语。

作为难得的文字实迹，新见王时敏致王闻炳信札十三通微观而具体、丰富而多元，蕴含着种种复杂的历史信息，成为《王时敏集》的有益补充。通过考证信札中涉及的时间、地点、人物与事件，那些已经消逝的历史场景与人物心理由此变得逐渐清晰，而相关内容的勾连也使零碎的资料更加具体。由此，王时敏变得更加鲜活、更加生动。

作者简介
万新华（1974— ），男，中国美术家协会美术理论委员会委员、南京博物院研究馆员。研究方向：中国绘画史。

注释
[1] [清]王昶纂修：《（嘉庆）直隶太仓州志》卷三十六，清嘉庆七年（1802）刻本。
[2] [清]陈瑚：《王备公家传》，《确庵文稿》卷十六，康熙毛氏汲古阁刻本。
[3] [清]王时敏：《封树连枝记》，王时敏著、毛小庆点校：《王时敏集》，浙江人民美术出版社2016年版，第464页。王时敏对王天叙兄弟年龄有具体描述，依据推定王天叙生卒年：1603年至1661年。
[4] [清]王抃：《王巢松年谱》，江苏省立苏州图书馆1939年版，第25页。
[5] 同上，第7页。
[6] 同上，第35页。
[7] 同上，第7页。
[8] 同上，第37页。
[9] [清]王宝仁：《奉常公年谱》，《王时敏集》，第795页。
[10] [清]王抃：《王巢松年谱》，第53页。
[11] [清]王宝仁：《奉常公年谱》，《王时敏集》，第791页。
[12] 同上，第794页。

[13][清]王时敏:《题自仿子久画赠昆山董父母》,《王奉常书画题跋》卷下,《王时敏集》,第422页。图见"中国嘉德2007年5月13日春季拍卖会"第1215号拍品,王时敏《松山雅居图》,轴绢本,设色,145.8cm×54.2cm,钤印:王时敏印(白文)、西庐老人(朱文)、真寄(朱文),曾经端方鉴藏,著录于《壬寅销夏录》,"王逊之仿大痴山水轴",钤印:陶斋鉴藏书画(白文)。但从风格来看,该图从画风来看应为王翚代笔。

[14][清]王宝仁:《奉常公年谱》,《王时敏集》,第792页。

[15]同上。

[16]王祖畬纂:《(民国)太仓州志》卷五,民国八年(1919)刊本,第15页。

[17][清]王宝仁:《奉常公年谱》,《王时敏集》,第786、793页。

[18]同上,第789页。

[19]同上,第794页。

[20][清]王抃:《王巢松年谱》,第36页。

[21][清]王时敏:《题自画赠慕鹤鸣公祖》,《王奉常书画题跋》卷下,《王时敏集》,第419–420页。

[22][清]王抃:《王巢松年谱》,第37页。

[23]王逸明:《昆山徐乾学年谱稿》,学苑出版社2011年版,第45页。

[23]同上,第44页。

[25]同上,第43页。

[26][清]王时敏:《题白石翁长卷》,《王奉常书画题跋》卷下,《王时敏集》,第432页。

[27][清]王宝仁:《奉常公年谱》,《王时敏集》,第798页。

[28][清]王时敏:《西庐家书》,丙午八,《王时敏集》,第179页。

[29][清]王抃:《王巢松年谱》,第43页。

[30]王逸明编著:《昆山徐乾学年谱稿》,第64页。

[31][清]王时敏:《西庐家书》,丙午十,《王时敏集》,第194页。

[32]同上,丙午五、丙午九,《王时敏集》,第165、185页。

[33][清]王宝仁:《奉常公年谱》,《王时敏集》,第800页。

（栏目编辑　施锜）

在塞尚与中国书法之间
——朱德群绘画语言研究

吕洪良

（上海师范大学美术学院，上海，200235）

【摘　要】朱德群作为新巴黎画派成员，在当时的巴黎艺术氛围中面临东方与西方、传统与现代等问题时，通过吸收西方现代绘画成果，找到了属于自己文化传统的宝藏，又找到了自我，形成自己独特的抽象绘画语言。本文着眼于朱德群绘画语言研究，尽力理清朱德群是如何吸收塞尚绘画的色彩造型语言？融合了中国传统书画中的什么成分？又是怎样的融合后创造出自己独特的抽象绘画语言？

【关键词】塞尚　色彩语言　融合　书法笔法

朱德群生于 1920 年，学艺于国立杭州艺专，于 1955 年移居巴黎，后成为新巴黎画派成员，并获选为法兰西学院院士。他在巴黎面临东方与西方、传统与现代等碰撞中，吸收了西方现代绘画成果，又找到了属于自己文化传统的宝藏，形成了自己独特的抽象绘画语言。国内外学者研究朱德群的文章很多，大都提到朱德群绘画在光、空间结构、用笔上与塞尚以及与中国传统书画等的关系。如李铸晋教授写道：“在他的油画中，他用的笔法，有点子、有线条，有大笔画面，都和他的中国笔法有相应之处。中国书法的种种技巧，如俯仰、顿挫、纵横，以及永字八法等技巧，都能作用于他的抽象画中。”[1]法国诗人、文学和艺术批评家于伯·阮（Hubert Juin）于 1960 年 3 月 17 日在《法国文学》刊物上发表《朱德群在勒让特画廊》一文写道：“这位中国画家在接触巴黎画派之后，似乎重新体认中国传统书法中特有的书写性的长处，在短短的几年之中，他找到了自己的书写方式，透过这一系列作品，朱德群带给我们强烈而生动的意象。”[2]

关于朱德群作品与塞尚的关系，如法国评论家皮埃尔－卡巴纳谈到“朱德群试图仿照塞尚的理念去‘再现’空间。朱说塞尚在空间和光线中用富于表现力的符号构筑形体的法则也给他以启迪。和宋代画家相似，塞尚揭示了宇宙的构造和它的宽广，与它的虚实同呼吸，转化为画布上的隐现和疏密，使作品充满诗意。”[3]而牛津大学加德琳学院麦可·苏利文教授谈朱德群的艺术时，提出几个非常有前沿性的问题，其中与本文有直接关系的两个问题是，“他的画与中国画及书法有什么关系？朱德群对伦勃朗、塞尚及史达尔之尊敬是不是能帮助我们了去了解他的绘画？”[4]可惜，苏利文并没有对于精彩的提问给予直面回答。

以上列举可以看出，研究者们只是直觉式地提出朱德群绘画与塞尚、伦勃朗、中国书画等的关系，并没有对关系中的各方面因素进行深化和精准定位，并对于因素之间的关系进行深入探究。而本文的研究点正在此，希望尽力理清朱德群是如何吸收塞尚绘画的色彩语言形式？融合了中国传统文化中的什么成分？又是怎样的融合后创造出自己独特的抽象绘画语言？

一、西方现代绘画和中国书画兼修——国立杭州艺专独特的学院派教育

朱德群学艺时期，接受的是国立杭州艺专林风眠校长所倡导的“中西融合”教学理念及相应的课程设置，即“技能层面是西画写生与中国书画临摹并举，创造力层面是探求西方现代绘画‘表现’

※ 基金项目：本文为 2017 年度教育部人文社会科学研究一般项目（17YJC760056）的阶段性成果。

图1 《抽烟斗的男子》，1895年—1900年，91cm×72cm

语言与中国书画'写意'语言融合与创造的可能性"[5]。

西画学习方面，朱德群主要受到老师吴大羽和方干民艺术趣味的影响，学习的是西方自印象派始的现代绘画。方干民本人的作品受塞尚和立体主义的影响，而被称为"方派"；他也在艺专《亚波罗》杂志上发表文章《近代艺术之父塞尚》，以介绍塞尚的艺术和意义。朱德群认为吴大羽老师是他最尊敬，受益最多的老师，他说："吴大羽老师对素描，水彩和油画的批评和指导常常提到一些印象派和后期印象派的画家如莫奈、毕沙罗、凡·高、塞尚等，他所讲得也是这些画派的理论。尤其他最常讲到塞尚，也引起我对塞尚作品的兴趣，我在图书馆就十分注意以上各画家的作品和野兽派的作品，我慢慢领悟而陶醉在塞尚的作品中。暑假在上海买到三本塞尚画册，静物、人物、风景。"[6]由此可知，这个时期的朱德群受老师趣味影响，通过画册和艺术杂志对塞尚绘画有关注和研究。

中国传统书画学习方面，杭州艺专则有得天独厚的条件。潘天寿先生、李苦禅先生教授写意画和张红薇老人教授传统工笔画，以临摹教法为主。当时的教学法，据艺专学生朱膺回忆"张红薇老人教工笔，从白描勾线到设色，十分严谨。潘天寿先生教国画写意，教学结合讲授中国美术史，分析画理，然后示范，有时还看图片和各家原作，山水花鸟人物都要涉猎。同时还要抽时间学写毛笔字，几乎用上所有时间还感不足"[7]。且朱德群、吴冠中等学生，属于中西画并举的模范。如闵希文回忆说："他们两人白天画素描，晚上专攻国画与书法。这样的做法，在当时同学中是极稀罕的。而像我们和赵无极等同学都是一心扑在西画上，对国画只是应付差使，能有个分数就可以了。"[8]对比闵希文和朱德群作品，确实可以发现前者作品中没有明显受中国书画影响的痕迹。朱德群自己也回忆说："早晨起来，待墨磨好，立即起床洗刷，接着就是练习书法或者临摹水墨画。"[9]此外，朱德群五岁进私塾读书就开始学习书法，临摹不少碑帖，尤其喜欢草书，说明上艺专前已有一些书法基础。

值得注意的是朱德群在移居法国后，仍能坚守中西艺术功课同时修炼的方式。1955年赴法后，当朱德群身处西方文化与艺术之土壤，终于能够去美术馆直面西方大师原作学习和研究。他多次前往卢浮宫观赏塞尚的原作，又到卢浮宫旁边的"回力球场国家画廊"看印象派和后期印象派的作品。"在那里我终于看到了梦寐以求的现代绘画之父塞尚的原作，实现了我人生的大愿。"[10]这一时期，朱德群才真正地领悟到塞尚绘画的创作之奥妙。朱德群回忆："以前我只是看到名作的印刷品，从来没有看到过真迹。画油画的人，一定要看原作，因为在印刷品上很难领悟大师们创作的奥妙处。"之后有机会朱德群又跑去法国南部普罗旺斯浏览多日，踏着塞尚的足迹，寻找他画过的山林与村落，

可见朱德群对于塞尚作品研究之深入。同时，朱德群身处西方艺术之都却不忘记操练中国传统书画。他从1959年便开始晚上坚持画水墨画，自1966年开始，"下午五时天色已黑，他在灯下练毛笔字，年轻时曾练过的书法又成为他的癖好"[11]。

国立杭州艺专这种极具前沿性的美术教育，使得朱德群一生都同时在学习与吸收西方现代艺术和中国书画艺术的养分，这种中西艺术功课同时修炼的方式，会对朱德群今后探索两者的融合，创造出个性化绘画语言会有怎样的关联呢？

二、塞尚绘画的色彩造型语言

第一，塞尚强调构图的逻辑性，主要指对自然形状作几何体及构图的韵律感处理。他的名言"大自然的形状总是呈现为球体、圆锥体和圆柱体的效果"。弗莱的解释很有说服力："他对大自然形状的诠释几乎意味着，他总是立刻以极其简单的几何形状来进行思考，并允许这些形状在每一个视点上都为他的视觉感受无限制地、一点一点地得到修正。"[12]而韵律感指大自然不同形状的几何体在画面上相互组合的节奏，弗莱把这点称为塞尚的"知性"特别强，他在面对复杂的自然对象时，敏感于一幅画的构图中个别形状之间相互的协调关系形成的"建筑感"[13]。基于这样的追求，当遇到大自然中的对象不符合他的绘画构图所需要的和谐时，他会主观"修正"传统轮廓的"正确性"以实现绘画中的完美。如图1作品《抽烟斗的男子》（*Man Smoking a Pipe*）中，抽烟斗的男人和桌子组成的前景；白墙及上面的衬布和挂画，地上的画框组成的背景。可以明显看出塞尚将每个物体都

概括为几何形体，然后又非常注重不同几何形体之间的协调，所形成的坚固感。

第二，塞尚的色彩造型语言。塞尚晚年告诉加斯奎特"一经涂画，绘画和颜色就不再有区别；颜色越协调，绘画就会变得越明确……当颜色达到最丰富时，形式也会越饱满。颜色的反差和关系是绘画及造型的秘密……"[14]塞尚的话语中包括了两层很重要的意思，首先对塞尚来说，色彩是绘画中最重要的元素，也是他所有考量的焦点，他相信只有色彩能创造结构，他说："我研究用色彩画透视。"[15]其次，"颜色的反差和关系是绘画及造型的秘密……"这正是塞尚所创造的色彩造型语言的核心。具体展开如下：

1. 以色彩冷暖、明暗或模糊与强烈关系表现空间远近感。色彩学家伊顿认为"冷暖对比包含了提供远近感的因素。这是造型和透视效果的一个重要表现手段"[16]。冷暖色给人的感觉是暖色近而冷色远；同时色彩的明暗和纯度对比也会造成远近的感觉。塞尚往往运用色彩冷暖、明暗或模糊与强烈引起前进与后退感觉去表现与画面平行的不同色平面的前后深度感，即"用色彩的变化来呼应与画布表面平行的各个平面，以色彩变化来暗示空间感"[17]。如《抽烟斗的男子》中，画面由前景和背景两个色平面构成，前后色平面空间是依靠前景深背景浅的色彩的明暗对比，前景抽烟男子、桌布的暖褐色与土红与背景偏蓝绿衬布的冷暖对比，共同形成前后的空间感觉。当然色彩冷暖、明暗或模糊与强烈关系都是相对而言，比如冷暖是取决于它们是同更暖还是同更冷的色调对比，色彩的明暗与纯度也是如此，在具体绘画实践中的运用是变化多样的。

2. 用固有色的变化与色彩转调表现空间的移动。塞尚运用固有色无数微妙色彩倾向差异的小笔触来实现空间上下、左右、前后的移动。以作品《抽烟斗的男子》中赭红色台布受光面为例，左、中、右三段的赭红色分别由倾向橙色，生赭，暗紫红的渐变笔触画成，以此实现空间的移动。这要求画家通过认真观察，反复对比与调整色彩倾向微差，追踪物象的固有色在不同空间中呈现不同色彩差异。弗莱在分析塞尚作品《奥维尔》中，也谈到塞尚理性地区分固有色微妙的色差，使一个看似简单固有色变得色彩非常丰富，"在他充满分析性和凝视的目光看来，一堵石墙的最小侧面也变得难于言说的丰富。它的灰色是由多种色调构成的：一会儿倾向于紫色，一会儿倾向于蓝色或蓝青色，这里那里带有黄色与橙色的暗示"[18]。仔细研究可发现，塞尚画面中几乎所有固有色都是通过这种语言去表现空间的。

塞尚对于画面构图逻辑性的追求，运用色彩冷暖、明暗或模糊与强烈关系表现平行空间的远近感，用固有色的微妙色彩差异与色彩转调表现空间的移动，他创造了一种不同于文艺复兴以来用焦点透视表现空间与结构的色彩造型语言，他的绘画不是对自然奴性地模仿而是表现，其语言中包含着抽象的因子，他晚期作品已经接近抽象边缘了。这种新语言的创造也是他被誉为"现代艺术之父"的重要原因之一。

三、融合与创造——在塞尚和中国书法之间

朱德群在1987年说："他（塞尚）在对物象的色彩关系、体积、甚至几何构成进行理性的分析。虽然他画的也是人体、肖像、风景、静物等等，但他把所有画面的东西视为一个不可分的整体，是色与色、明与暗相比和组合，而放弃了透视距离的观念，使画面成一个平面（之后直到今日的绘画都有这个'平面化'共同点）。他用同样的笔触处理成统一的画面。所有的一切变成一个不可分的'绘画形体'，在印象主义中加进了坚实的东西。"[19]从话语中，可以看出朱德群对于塞尚强调逻辑性构图和运用色彩关系营造绘画空间深有领悟。当然正确理解塞尚绘画奥秘是一回事，而如何灵活地将它运用到自己的抽象画创作中去，逐渐形成自己成熟的语言，这需要契机，更需要思考和反复实践。而这个契机在于朱德群赴法时，欧洲和美国的艺术正处于这样的背景之中：

在20世纪40年代末和50年代的法国，由哈同、施奈德尔、苏拉奇和马修等人组成一个艺术团体，涉及直觉的、自发的和没有训练的艺术，大致与美国抽象表现主义，尤其以德库宁和波洛克为代表的行动绘画相同，把动作和姿势作为创作的基础，它代表着和立体主义以及几何抽象传统的分离，被誉为"不定形艺术"。而在"不定形艺术""抽象表现主义"的浪潮中，以中国为主体的远东美学思想及书法艺术，引起相当一些艺术家的强烈共鸣和兴趣，诸如注重"虚"的空间观念，强调文字符号与生命形象的辩证关系，以及讲究用笔的轻重徐疾和墨的浓淡干湿在书写过程中带出感情，应和生命节奏乃至传播宇宙运动等新鲜陌生的思想观念和材料技法，给他们以深刻启示，为他们开辟出一个崭新的天地、一个理想的境界。在欧洲，如巴黎有比利时人米肖提出"东方主义"，德国出现"禅宗小组"，在美国托贝、马瑟韦尔等显示出相当强烈的"远东倾向"。

图 2　怀素草书局部

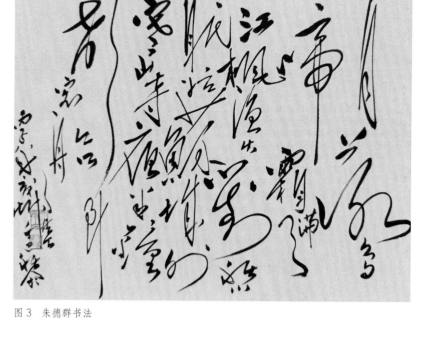

图 3　朱德群书法

图 4　《希望》，布面油彩，1988 年，195cm×130cm

这使得拥有中国身份且在国立杭州艺专接受过较好中国书画教育的朱德群有着近水楼台先得月的优势，而中国书法和山水画中隐含着的抽象因子，一直存在着走向纯粹抽象的全新形式与情感表达的可能性，而这正是朱德群抽象绘画融合与创造之新天地。

1. 构图上隐含中国草书舞动的韵律，不同于塞尚的"建筑感"。

中国书法讲究一幅字能一气呵成，血脉不断，字与字之间，行与行之间，能"俯仰顾盼，阴阳起伏，如树木之枝叶扶疏，而彼此相让。如流水之沦漪杂见，而先后相承"[20]。这一幅字就是生命之流。在实际操作中由单字笔法和通篇章法协调完成，即整幅字的章法节奏和单个字笔画间的节奏贯通一气完成，如郭若虚说："献之能为一笔书，陆探微能为一笔画，无适（并不是）一篇之文，一物之像而能一笔可就也。乃是自始及终，笔有朝揖，连绵相属，气脉不断。"[21]

为了便于理解，我们可从空间的角度来观察单个字和整幅字的节奏特点。一幅完整的中国书法作品由两种空间协调而形成。一是一个单独汉字，它是笔画在平面上的组织，汉字内部由于线条分割形成了单元空间。这种单元空间形式因不同书体、不同书法家的创造而丰富多彩，在草书尤其是狂草中，各局部空间形态的构成自由度极高，如一个永字在草书中便有许多变体，形成丰富的单元空间形式。二是由许多汉字组合成一幅字时，"由于线条运动的暗示，引带，单元空间会与线条一同流动起来，一幅字的空间就这样在线条运动的引带下形成一片空间之流。尤其在唐代狂草中，线条与空间汇成一道洪流，观赏者的视线会被这洪流裹挟着奔流而下"[22]。将怀素草书（图2），朱德群书法（图3），朱德群油画《希望》的黑白效果图（图4）放在一起观看，可以直觉到这三者在空间形态上如出一辙，朱德群抽象绘画的构图节奏追求一种类似中国草书舞动的韵律感，而非塞尚的坚固感。

2. 以书法笔法驱动笔触，同时应用塞尚色彩造型语言表现画面空间。

以书法笔法为驱动力，主动地将塞尚色彩造型语言运用到自己的抽象绘画中，以实现绘画的空间和节奏。

朱德群绘画笔触的内在驱动力是书法之笔法，他的笔触在较深的层次上隐藏着中国书法的笔法。中国书法所传的"永字八法"，基本囊括了书法中的八类典型用笔风格，比如隋僧智永的永字八法是：侧法第一（如鸟翻

图5　朱德群《白色的诞生》，布面油彩，2005 年，195cm×130cm

图6　朱德群《震撼》，布面油彩，2005 年，195cm×130cm

然侧下）；勒法第二（如勒马之用缰）；努法第三（用力也）；趯法第四（跳跃与跃同）；策法第五（如策马之用鞭）；掠法第六（如篦之掠发）；啄法第七（如鸟之啄物）；磔法第八（裂牲谓之磔，笔锋开张也）。可以看出八法的每一法在形态与用笔上都有各自的特点，并需相互协调形成一个有骨有肉有筋有血的融贯整体。如宋人姜白石《续书谱》中将八法与人的五官与四肢相类比，"真书用笔，自由八法，我尝

图7　康定斯基，水彩

采古人之字，列之为图，今略言其指。点者，字之眉目，全借顾盼精神，有向有背，所贵长短合宜，结束坚实。磔者，字之手足，伸缩异度，变化多端，要如鱼翼鸟翅，有翩翩自得之状。趯者，字之步履，欲其沉实"[23]。可见书法笔法中涵盖着丰富的文化内容。

书法的丰富笔法是在一种较深的层次上隐藏于朱德群的抽象绘画中。如他极大地拉开笔触的大小对比、疏密对比、形态对比等，而笔触大小、疏密的反差之大，以及形态的丰富是对塞尚均匀小笔触的极大发挥。如图5 作品《白色的诞生》，浅色平面的左上角与右边中间区域，以及左下角的深色平面是宽大而有气势的大笔触，由他自己制作25 厘米宽的大刷笔画出，恰如永字八法中的趯者，沉实有力，如字之步履，如画中之骨架；他画中有不少潇洒的掠法用笔，运用西方的油画刷笔，留下飘逸的丝丝线迹，确如篦之掠发、鱼翼鸟翅，有翩翩自得之状；他画中的点形状不一，呈三角形或者方形，大小不一、有向有背；组合的疏密不一，顾盼精神，如浅色平面的右下角以及

画面中部深色区域中各种大小不一、形状各异的点状密集，与25 厘米大刷子刷出的大色块形成强烈的面积对比，疏与密、虚与实的对比，使画面形成跌宕起伏的动感。吴冠中形容为"大弦嘈嘈如急雨，小弦窃窃如私语"。

然而，这些由书法笔法带出的不同笔触，却又同时融合塞尚绘画的色彩造型语言，两者一起营造出绘画的空间和节奏。其书法性笔触中又融合着塞尚的色彩造型语言，即 1. 以色彩冷暖、明暗或模糊与强烈关系表现空间远近感。2. 用固有色的变化与色彩转调表现空间的移动。如图5 作品《白色的诞生》，画面由深浅两个色平面构成，深色平面运用色彩明暗、纯度对比及或模糊与强烈关系表现空间深度感，深色平面的暗部区域运用偏暗紫的重色、到偏橄榄绿的次重色、橄榄绿等实现深度感，深色平面的亮部区域用纯度和明度较高的群青、天蓝、浅宝石绿、土红、中黄、偏紫的淡灰色系列等实现色彩的前进视觉感。其次，深色平面空间的上下左右空间移动则由固有色变化与色彩转调来表现。

由左下角偏紫暗色、到偏橄榄绿暗色、逐步向左上角的树绿、黄绿等渐变，向左下角黄绿、土黄的渐变实现空间的移动。浅色平面也是如此，从亮到暗有白色、偏紫灰的白、偏蓝灰的白、偏黄灰的白、偏宝石蓝的白、柠檬黄与白色混合的亮色、淡黄、土黄、淡紫色、紫色、淡宝石蓝等色彩。这些不同明度与色彩倾向的色块远看浑然一体，构成的草书式的舞动平面图式，近看又产生色平面前进与后退、隐与显的空间深度以及上下左右空间的移动感。

此外，朱德群的笔触中还隐藏着一种书法用笔带来的隐秘空间，邱振中教授认为这是"书法中另一种不易察觉的空间变化。它表达了一种非常特殊的三维空间，由笔毫锥面的频频变动使得点画都像是飘扬在空中的绸带，它的不同侧面交叠着、扭结着，它不再是一根扁平的线条，而是有体积"[24]。当然朱德群作画是用扁平的刷笔，而非圆锥体毛笔，但其长期书法练习形成的意念和养成书性用笔习惯还是能从他的抽象绘画中带出这种隐秘空间。再看作品《白色的诞生》右上角深色平面区域的笔触，还是能感受到书法性用笔带出的线条飘带感和提按顿挫的笔端变化带来的隐秘空间。又如作品1998年《震撼》中（图6），由书法性用笔写出的像飘扬空中绸带似的线条舞动于整个画面中，最典型的如画面顶部的宽笔线条，顶部右边的弯曲线条，以及画面中部右边由用笔的顿挫提按引起色彩明暗或冷暖倾向微差变化产生线条的三维立体感。西方艺术家对书法用笔带来笔触的这种空间变化没有受过明确的引导或暗示，康定斯基在《点线面》中，也没有涉及笔触和"线条内部运动"[25]

如康定斯基的水彩作品（图7），从中我们确实感受不到，中国书法所讲究的中锋、藏锋、"永字八法"等的丰富用笔内涵所引发出的线条的内部运动，因为这对中国艺术家来说，也不是一件轻而易举的事情，它需要长时间的训练和培养。

四、"奶咖"——绘画语言的创造

通过以上的论述，我试着对麦可·苏利文教授谈朱德群艺术时，提出两个问题做出探索性的回答，即"他的画与中国画及书法有什么关系？朱德群对伦勃朗、塞尚及史达尔之尊敬是不是能帮助我们去了解他的绘画？"

我认为斯蒂尔绘画是使朱德群绘画从表现走向抽象的关键启发和棒喝，因当时巴黎画坛趋势是百分之八十以上是抽象画，这启发他思考将中国书画中的抽象因子走向纯粹抽象的可能性，而书法章法和笔法影响相比中国画在朱德群抽象绘画中表现得更为突出；同时，塞尚创造的色彩造型语言本身包含着抽象运用的可能性，也使得朱德群的抽象绘画的空间和节奏得以建构，并使他的作品形态囿于西方绘画范围之内，而让书法所带来的运动与韵致和笔法隐藏在一个较深的层次上，正如他自己说"把我们文化中的抽象表达基因，融入康定斯基的抽象中。我希望通过西方的色彩关系和书法的抽象线条熔铸成新风格的因素"[26]，这是朱德群的机智与深刻之处。

因此朱德群绘画语言的显著特征在于，在构图上追求中国草书舞动的韵律感；在空间营造上，以书法笔法驱动笔触，同时融合塞尚创造的色彩造型语言，实现画面空间和节奏的建构，实

现情感的表达！当然在朱德群抽象绘画中，书法式线条和笔法与塞尚色彩造型语言是无缝隙融合一体，如同"咖啡中加上牛奶，成了奶咖以后，就分不清哪个是牛奶哪个是咖啡了"[27]。朱德群如是说！

朱德群结合自己的时代特点，能够扎根中国传统书画艺术，并大胆吸收与融合西方现代艺术，创造出自己独特的绘画语言，并获得了世界性的声誉，对于当下中国文化艺术的发展有很大的启发。首先，对于中国传统艺术我们要执着传承和操练，持之以恒，使之成为一种潜移默化的能力；其次，我们可以将中国传统艺术的精髓与西方现当代艺术进行实验性的融合，创造出一种个性化的、融合中西的新绘画，为特定时代留下特定的审美。

作者简介
吕洪良（1980—），美术学博士，上海师范大学美术学院讲师，硕士生导师。研究方向：油画理论与创作研究。

注释
[1] 朱德群：《中国油画十家朱德群》，世界知识出版社2004版，第18页。
[2] 廖琼芳：《华裔美术选集朱德群》，艺术家出版社2008版，第38页。
[3] 朱德群：《朱德群》，三联书店2000版，第9页。
[4] 朱德群：《朱德群的艺术》，金陵艺术中心发行1989年，第37页。
[5] 吕洪良：《从国立杭州艺专看"中西融合"理念在美术教育中的应用》，《上海文化》2018年第4期，第88页。
[6] 吴钢：《朱德群》，河北教育出版社2009版，第18页。
[7] 宋忠元：《艺术摇篮——浙江美术学院六十年》浙江美术学院出版社1988版，第98页。
[8] 同上。
[9] 祖慰：《朱德群传》，文汇出版社2001版，第79页。
[10] 同上，第91页。
[11] 同上，第221页。
[12] （英）罗杰·弗莱著，沈语冰译：《塞

尚及其画风的发展》，广西师范大学出版社 2009 版，第 6 页。

[13] 同上，第 7 页。（"建筑感"弗莱意思是像建筑一样有秩序和结构的东西。）

[14]（英）克里斯托弗·劳埃德著，韩子仲、吴悦译：《塞尚——真实世界的革新者》，上海人民美术出版社 2019 版，第 218 页。

[15]（法）约翰－利伏尔德：《塞尚传》，上海人民美术出版社 1997 版，第 150 页。

[16]（瑞士）约翰内斯·伊顿著，杜定宇译：《色彩艺术》，上海人民美术出版社 1985 版，第 50 页。

[17]（英）罗杰·弗莱著，沈语冰译：《塞尚及其画风的发展》，第 100 页。

[18] 同上，第 77 页。

[19] 祖慰：《朱德群传》，第 71 页。

[20] 宗白华：《宗白华全集》，安徽教育出版社 1996 版，第 44 页。

[21] 宗白华：《天光云影》，北京大学出版社 2005 版，第 234 页。

[22] 邱振中：《书法的形态与阐释》，中国人民大学出版社 2011 版，第 24 页。

[23] 宗白华：《天光云影》，第 235 页。

[24] 邱振中：《书法的形态与阐释》，第 25 页。

[25] 同上，第 17 页。

[26] 祖慰：《朱德群传》，第 6 页。

[27] 吴钢：《朱德群》，第 141 页。

（栏目编辑　施锜）

"帘卷海棠红"
——新旧文坛中的永嘉画派

陈云昊

（河南师范大学文学院、河南大学中国语言文学博士后流动站，河南新乡，453007）

【摘　要】20 世纪 20 年代至 30 年代上海美专的"永嘉画派"以其地方画派特色立身于"海派"美术圈，其绘画题材集中于荷芷梅兰，画风清丽，意境超绝，受到新旧文坛的认可。其中，永嘉画派的"帘卷海棠红"画题，成为沟通新旧文坛、观察美术与文学互动关系的一条关键线索。文化保守主义立场的"永嘉学派"与新文化派的朱自清，从迥异的美学视野出发留下了文学的题咏，形成了有意味的"古今之争"。永嘉画派以"美术"概念为统摄，沟通了中西画理、新知旧学，成为守正出新的"活传统"，为时代性的美学熔铸交出了自己的答卷。

【关键词】永嘉画派　永嘉学派　朱自清　马孟容　上海美专

民国永嘉画派源起于晚清时期汪如渊在浙江永嘉城区的国画教学，由其活跃于 20 世纪 20 年代至 30 年代上海画坛的弟子构成，包括张光、马孟容、马公愚、郑曼青、刘景晨、方介堪等一批执教过上海美术专科学校的温州籍人士。以传统花鸟画为擅的永嘉画派，被美术史归入广义"海派"美术圈，并通过"上海美专"形成影响力。[1] 美术史家苏立文认为，民国时期传统画家集聚于北京、上海、广州等城市推动国画复兴，原因是"对西方艺术挑战的本能的回应"，此洞见解释了"永嘉画派"出场的根本驱力。[2] 在 20 世纪 30 年代初，上海美专的校长、早年的"艺术叛徒"刘海粟甚至转为文人画派的拥护者，并且在欧洲组织展出传统国画。永嘉画派能从温州进入"海派"圈，得益于上海美专 20 世纪 20 年代后期趋向保守的师资变动。从任教时间看，马孟容（1926.9—1931.7）、马公愚（1928.9—1937.6）、方介堪（1926.6—1929.7）、郑曼青（1928.2—1930.1）、刘景晨（1929.9—1930.1）、张光（1929.9—1930.1）等温州籍美术家进入上海美专，正值学校扩充中国画科师资，并设立山水画、花鸟画两个分科。[3]（图1、图2）

"永嘉画派"得以命名，是在 1928 年 5 月 25 日张光、郑曼青在宁波旅沪同乡会馆举办二人书画展之后。28 日，杨清磬在《申报》发表《永嘉二画人》评点展览时首次提出"永嘉画派"的说法："将见永嘉画派，独张南宗，岂独让水心论学、四灵言诗，焜耀于艺术已哉。"[4] 30 日，《上海画报》有张辰伯《张红薇郑曼青画展》一文，勾勒了永嘉画派群体在沪上的声名："永嘉山水胜甲东南，奇秀所钟，艺人辈出。

现代如刘贞晦、张红薇、郑曼青、马孟容、马公愚、方介堪诸氏，皆以诗文、书画、篆刻鸣于时，亦云盛矣。昨日起张红薇夫人与其甥郑曼青君开书画展览会与宁波同乡会馆，陈列作品，都二百余件。且系精心结撰，兴到神来之笔，观者无不叹美。张氏作品多工笔，赋色深得南田、南沙之神髓，清丽静雅，似不食人间烟火者，与庸史之涂朱抹粉不可同年而语矣。郑氏多写意，笔致奇逸，意境超绝。吴缶翁曾评其画在青藤、雪个之间，然其神全而形不离，笔简而意弥足，非天分、功力绝顶，曷克臻此？且二氏皆擅长诗书画三绝，所作各画，皆系自创新意，绝无临摹之弊，真难能可贵也。"[5] 也就是说，永嘉画派是以温州画家张光、郑曼青二人书画展为契机形成的。

文中描述了 1928 年在美术界获

※ 基金项目：本文系教育部人文社会科学研究青年项目"周氏兄弟早期阅读史研究（1898—1918 年）"（22YJC751007）、中国博士后科学基金第 71 批面上资助（一等）"鲁迅早期阅读史研究（1898—1918）"（2022M710043）、河南省哲学社会科学规划项目"鲁迅早期阅读书目整理与研究（1898—1918）"（2022CWX042）的阶段性成果。

图 1　[清]汪如渊《荷塘翠鸟》，衍园美术馆藏　　图 2　[清]汪如渊《紫藤双燕》，衍园美术馆藏　　图 3　[清]杨德霖《锄经图》，衍园美术馆藏

得广泛赞许的永嘉画派共同的画作风格——"清丽静雅""笔致奇逸""意境超绝""绝无临摹之弊"。永嘉画派可以代表传统花鸟画在现代美术转型中的艺术成就，技法上渊源有自，同出一门，不仅因为举办画展、执教学校、文人雅集，影响到了以上海为中心的美术界，还受到新旧文坛的推崇。

"帘卷海棠红"是永嘉画派所擅的绘画题材，它成为串联上海与北京、画坛与文坛、新学与旧知的一个线索，因而也是新旧审美博弈的共同对象。文化保守主义的旧派、主张"文学的国语"的新文化派、美术界的画理折衷派，在跨界地争夺着对绘画作品的

审美诠释。此"广美术"的空间是 20 世纪 20 年代的中国进行美学熔铸的历史语境。

一、永嘉学派与永嘉画派的诗画互动

与上海"永嘉画派"同时的，是聚集在北京大学的"永嘉学派"，他们是陈黻宸[6]的学生或同乡，有马叙伦、章献猷、陈怀、林损、伦明等人，他们对宋代永嘉之学有益于当世抱有信心。北京大学的"永嘉学派"[7]与在温州从事地方文教工作的孙诒让、孙延钊、黄群、高谊等人，以及远接"永嘉四灵"

词学之风的夏承焘、陈仲陶等人，共同构成了"永嘉学派"民国时期传人。永嘉画派和永嘉学派大多是旧永嘉籍（今温州），多为汪如渊和陈黻宸的弟子或再传弟子，他们在大学体制之中形成了一定的文化影响力，在上海、北京（平）等地推动了画坛与文坛的跨界互动。

从回顾的视角看，"永嘉学派"与"永嘉画派"的诗画互动，在 19 世纪 70 年代即存在。后来具有众多杰出弟子的书画家汪如渊，是晚清永嘉布衣画家杨德霖之子。杨德霖为瑞安县地方官朱立斋立像的《锄经图》（1877，图 3）别具匠心。石桌上的盆景、身后的劲松、远

113

处的瀑布、近处的竹叶、山石，综合展现了画家在人物画、山水画、花鸟画各方面的才能。人物肖像老幼有别，面相生动，松树尤其出彩，通过画面的阴影渲染、浓淡笔墨，显示了瘦韧的力量感和苍郁的生命力。《锄经图》在征实刻画之中蕴含了清雅的气格，这种美学追求为"永嘉画派"后进所继承。1916年，汪如渊为冒广生先人冒梦龄、冒起宗画过小像二帧，刻画细微，笔墨不让其父。布衣杨德霖与永嘉名流诗画互动密切，如后来在《瓯风杂志发刊词》（1934）中被追溯入"永嘉学派"谱系的黄绍箕在《锄经图》有题诗："遥知余事谈方略，读到孙吴第几篇？"[8] 杨德霖画笔描绘了朱立斋读经的场景，黄绍箕从读经联想到纵谈天下方略的抱负。但这种清雅的笔墨风格，尚无须在自然主义和表现主义之间选择立场。直到20世纪20至30年代，正值"新文化运动"提倡的写实主义理念渗透到国画内部中来，引起了国画内部的自然主义和表现主义的冲突。以雅丽、写实风格为取向的永嘉画派的兴起，被认为是调和此冲突的保守方案。

这种源自传统的美术方案相对于西洋写实画法而言，更能引起保守学人的认同。20世纪20年代初期，年轻的北京大学法学预科教授林损接触过永嘉画派中的郑曼青及其姨母张光的画作。（图4、图5）向来恃才傲物的林损，对当时还不到20岁的郑曼青青眼有加[9]；此外，他也为张光画作题诗《题红薇馆主帘卷海棠图》四首[10]，其一是："同昏八表感靡穷，猿鹤沙虫一望空。留得寂寥庭宇在，争教花月不朦胧。"（自注：画中题云：花朦胧，月朦胧，帘卷海棠红。不知谁作，盖画者规此意为之。）张光的丈夫章献猷是林损在北大的同事，更为此题画诗添上同乡、同事之谊。

图4 张光《秋荷戏蛙》，1946年，衍园美术馆藏

图5 郑曼青《金鱼》，1936年，衍园美术馆藏

永嘉学派与永嘉画派，构成了雅正趣味的呼应。不过，林损的借题发挥，主要是抒发其同时期诗作中常有的"寂寥"感，无论是题画诗所见的"难凭短梦通存殁，空假长吟慰寂寥"，还是"终日昏昏意若何？朱门蓬户两蹉跎"，都写潦倒的心境，这与其嗜酒、体弱、亲友亡故的经历有关。他由画家张光的《帘卷海棠图》触发了个人的身世之感，张光的窗外"海棠"，成为林损寄情的诗意对象。对于张光所学的邹

一桂式清秀一路，林损也有了解。他在1929年为清代画家邹一桂百花长卷有题诗，佳句为"世推没骨徐熙画，我忆流民郑侠图。流涕对花花莫悯，东南民力尽追呼"[11]。林损从百花长卷联想到世风的绮丽，从而推崇当年的《流民图》所具有的忧国忧民之道德担当，亦联想到东南故土的饥荒，慨然有《诗经·唐风·蟋蟀》之思。此诗也显示出，林损对没骨画法的理解颇为内行。

除了雅正追求引发的文化共鸣外，

永嘉画派劲秀、轻灵的花鸟画笔墨表现也让人印象深刻。前引 1928 年 5 月 30 日《上海画报》，有雅好紫罗兰花的名编辑周瘦鹃为张光写的推介词："南方诸名流，多有题咏，称许备至。其他佳作，为愚所喜者，有'一帘风还夜来香''一池月浸紫薇花''万顷江田一鹭飞'诸作，四壁所见，一一节花，弥觉花光潋滟，照映心目间。"[12] 周瘦鹃所谓"南方诸名流"在参展之时有哪些已不可考，参展时的《百花长卷》是张红薇 1919 年在岭南积三年之功完成的，周瘦鹃记录的正是这些清雅的题画诗的部分。

在画展的五年后，还有永嘉学派中人为这幅作品题诗，可见当时互动之密切。有记载的是，黄群的《题张红薇女史绘百花长卷》（1933）："一幅生绡春烂漫，数行小字墨欹斜。女中今见丹青手，能写丛丛没骨花。"[13] 从现存永嘉画派张光的画作看，她的题字多为一丝不苟的细字小楷，黄群诗中"墨欹斜"大约是指落款的排列错落有致，"没骨花"指的是国画中的没骨画法所画的花，风格清丽娴雅。大约同一年，林损有诗《书某氏花卉画册之后》："不与东皇索旧盟，杏风絮浪总无情。青莲莫复夸君子，黄菊惟堪畏后生。眼底渐疑榴作火，舌端犹辨藜非羹。独芸兰蕙当墀立，曷比溪前芦荻横。"[14] 从时间上看，此诗很可能也是为张光《百花长卷》作的；诗中罗列杏、青莲、黄菊、榴、藜、兰蕙、芦荻种种，正是永嘉画派所擅长的入画题材。

永嘉画派似乎在画作中恢复了"永嘉四灵"曾经在诗中达到的工丽秀雅、注重野逸的风格。黄群和夏承焘对郑曼青的品评，就侧重山野的逸趣。黄群因为校印"敬乡楼丛书"自称敬乡楼主人，他的题咏见于《雪夜观郑曼青画山茶》《为曼青题徐悲鸿画马》（1932）[15]。

1935 年，后来辑录《永嘉词征》的夏承焘与郑曼青意气相投："据鞍意气尚能奇，一笑江天执手时。此是宋贤高咏路，马头山色倍宜诗。"[16]

两派人对永嘉之传的一致认同，暗含着对渐趋同质化的世俗语境的不满。林损早年在《程才》中意识到，共和时代人才选拔的体制性制度，虽具程序合理性，却并不一定理想。特立独行的人才，仍然会在体制性筛选中被遗漏。他痛心于"疑才者不在上则在下，不在城市则在山林"[17]，而不考虑新旧。同样，永嘉画派继承的恰是可贵的"山林"传统——这正是陈独秀辈所反感的无裨益于大多数的"山林文学"性质。当时"城市"中的"海派"，受到施蛰鹏批判："即就扬州八怪而论，技巧和内容，均极平庸，流风所及，影响后世所谓'海派'者，至深且巨，驯至粗鲁涂抹，形神俱失，良可浩叹！"施氏有感于郑曼青为代表的永嘉画派造诣深厚，"力挽颓风，独树一帜，有如暮鼓晨钟，发人深省，而与纷红骇绿之'海派'画搏斗者，推永嘉诸子"[18]。

诗画题跋的传统交谊方式，串联起沪上永嘉画派与主要聚集于北京大学的永嘉学派之间的"双城记"。诗画互动表面上显得松散无常，"但是超乎与这种无常性之上的这仪式本身却深富包性"[19]；基于比兴论的鉴赏方式，有意无意地致意着宋代的永嘉儒生，他们因此跨时空地分享着乡愁想象、文化立场，并基于学养气质相互辨识出对方，而后凝聚为一个文化共同体。永嘉学派一边抗衡着新文化思潮，一边配合章黄学派批判僵化的桐城之学；永嘉画派一边应对新派画法冲击，一边批判"海派"庸俗画法、吴昌硕画风破坏气韵的追求：两者处境何其相似！

二、朱自清笔下的"帘卷海棠红"

永嘉画派中的马孟容、马公愚兄弟，与张光、郑曼青既有同乡、同门之谊，又有在上海美术专科学校同事之情，他们的画风同出汪如渊一脉。（图 6、图 7）那么，朱自清为马孟容所绘《月朦胧，鸟朦胧，帘卷海棠红》一画写的同题散文（题上有自注"画题，系旧句"），可以代表新文化人对永嘉画派的美学重构——因为，朱自清的散文本身就代表着白话"美文"的实绩。新文化人眼中的"美术"理解，可以从这篇散文中窥得一二。永嘉画派作画的海棠、山茶、青莲、黄菊等，应当置于诗教比兴论，还是置于现代"美术"眼光之下，构成了新旧文坛绘画理解的"古今之争"。

朱自清的观画体验是现代的，他遵循"主体化的机缘论"，即"浪漫的主体把世界当作他从事浪漫创作的机缘和机遇"[20]。"帘卷海棠"是国画常见题材，永嘉画派的张光、马孟容都画过。林损从张光那幅《帘卷海棠图》中看出的"朦胧"还不是浪漫化的，因为，在林损的诗作中，遥遥对应着稳固的雅俗秩序、文人性情："莫怪大江东去后，铜琶也唱女儿词"（《题红薇馆主帘卷海棠图》其四）。这种诗意的规范，在新文化人眼里是需要破除的模仿约束，朱自清眼里马孟容的海棠图不再需要文人化的审美秩序，而成为现代主体"我"抒情的空间。因此，在有序地描述了帘子、钩弯、月、海棠花、鸟之后，作者将它们都"朦胧"化了，于是，他借着"帘下是空空的，不着一些痕迹"来呼唤画中的"卷帘人"："朦胧的岂独月呢；岂独鸟呢？但是，咫尺天涯，教我如何耐得？我拼着千呼万唤；你能够出来么？"[21] 而在这种"千呼万唤"之中，前面的铺陈就转化为一片摩登气的、今

图6　马孟容《花卉写意条屏》，衍园美术馆藏

图7　马公愚《菊蟹图》，衍园美术馆藏

人可感的"情韵"。

同样是"帘卷海棠"，朱自清认为"帘下是空空的，不着一些痕迹"的地方，林损看到的或许是有些相似的"同昏八表感靡穷，猿鹤沙虫一望空"（《题红薇馆主帘卷海棠图》其四）；然而，

在朱自清"千呼万唤""你能够出来么"的哀情之中，林损看到的却是相反的"帘栊深处竟何如，恐有幽人读异书"（《题红薇馆主帘卷海棠图》其四）；观察海棠时，朱自清考虑的是情状的——描述，从数量到花到叶到蕊到枝，因为"我"

的介入，它们成为"仿佛掐得出水似的""如少女的一只臂膊"，而林损看到的海棠花关联着它的某种深处鲜活的文化源头："三年刻楮方成叶，一叶何如叶叶奇。却惜蟠根深百尺，此中神异待谁知。"可以说，"此中神异待谁知"的蟠根深处，已经不再为新文化人所注目了。

新的现代观赏者在那色彩明暗朦胧之处，发现了更为自由的美学空间，他们甚至可以看到睡美人的脸和少女的臂膊——这种新的审美感觉逐渐能自外于规范、甚至自外于具体现实。在传统文人审美的"一致性"和"秩序"崩解之处，新文化人发现了可以机缘化地进行联想的空间，这种转化打开了更富有创造性的、无根基的现代美学世界。虽然，其代价是"此种神异待谁知"不再会成为值得追问的美学问题。

1924年朱自清看马孟容海棠画所感受到的"情韵"，不是黄绍箕那样追问画中人物的"读到孙吴第几篇"，也不是黄群诗中那样指向画家的"女中今见丹青手"，更不再是林损与花物我相看的"流涕对花花莫恼"。朱自清的"情韵"是将画作原本具体的世界拆散，将个人的"情韵"视为画的"情韵"重构出的印象。这里面最强烈的存在便是透过印象而映照出的"我"——这个天才的自我形象，就成为现代艺术家理解的灵感的源头、艺术的本质。"帘卷海棠红"这句旧诗句，也在朱自清的机缘化的散文题中成为一种新的审美形式。

朱自清也写旧体诗词，研究旧诗词是他教书工作的一部分。他的拟古诗得到黄晦闻的指点，在词的方面则与俞平伯相切磋。[22]他的《晴日乍暄，海棠盛放》（1930），亦有花如美人的隐喻："偷闲几度探芳讯，渐看枝头的皪明。晴日烘人春乍暖，繁花簇锦眼频惊。朱唇翠

靥微含晕，高节幽姿总有情。魂梦应犹萦海外，清宵风月可怜生。"[23]这首七律读起来像是散文似的节次分明，不过因为诗体的约束，这里朱自清对"有情"的叙写显得节制而雅正。更典型的，朱自清的《虞美人》有"凭栏漫听乱鸦啼，一任无情无绪没人知"[24]句，表达的情感与其散文"我拼着千呼万唤；你能够出来么"似乎相似，而风格气质确然不同：前者是言志者的抒情，后者是机缘论的抒情。这正是古典诗词与现代白话散文的体裁区别所造成的。此区隔造成了朱自清身上新旧过渡的两个审美主体：一个是"瓦瓶谁遣撩人意，无奈新停浊酒杯"[25]的传统言志主体，另一个是"这几天心里颇不宁静"的现代抒情主体。

这两种主体所指有广狭之别，言志主体所抒发的感喟往往没有主词人称，而现代抒情主体的主词则明确是个人主义的。日本批评家谷崎润一郎认为，《静夜思》没有主词，动词没有时态区分，所以"能有悠久的生命，能诉诸任何时代任何人的心"。朱自清对此加以反驳，因为"中国古诗和西洋诗的不同，绝不仅仅在文法上；两者之中，思想和感觉的样式相差是很远的"[26]。朱自清主张在文法、思想、感觉种种层面推进汉语的现代化，他认为语言的现代化有两条路径：文言现代化和白话现代化。而"文学的国语"将是汇合的方向："文言现代化的结果，相信会完全变成白话；白话现代化的结果相信能够成立我们的国语，'文学的国语'。"[27]显然，朱自清内心的"古今之争"已经尘埃落定。

朱自清写作《月朦胧，鸟朦胧，帘卷海棠红》时，正处于口语化的白话文的尝试期。他直到20世纪30年代末才逐渐从"欧化"与"口语化"的相互调

剂转向了汇流的"现代化"的语言立场，由此开始从容接纳文言、欧化当中有益于汉语现代化的成分，其最终导向是胡适所说的"文学的国语"。朱自清并不探究永嘉画派所画"帘卷海棠红"在画作本身的风格语境中意味着什么，审美对象的权重已经让位于现代的、"文学"的审美体验。

三、越出新旧的"中西画理"

中国古典艺术是取消主词的吗？谷崎所言并不尽然。中国古诗和西洋诗的"思想和感觉的样式"能沟通吗？朱自清只是强调"相差是很远的"就匆忙略过了。对于这一中西文艺沟通的命题，同时代的永嘉画派做了初步的探索，其探索的方向与朱自清有所差别。

第一，美术对主体有独特理解方式。拿"帘卷海棠红"这一传统的国画题材来说，它没有"卷帘人"做主词，也没有作画人现身于画中，然而"卷帘人"和"作画人"已经暗示在画境中了。宋代就有取古人诗句命题试画士的传统，诗句如"竹锁桥边卖酒家""踏花归去马蹄香"等命题考验的是画家的神思构想能力。民国时期上海画坛的郑午昌对"帘卷海棠"题材所蕴含的诗画互动关系做了解析，其关注的正是对"人"的含蓄指涉：

曾记少年时，与吾乡梅敕翁谈诗，敕翁举唐人"碧阑干外绣帘垂，猩色屏风画折枝。八尺龙须方锦褥，已凉天气未寒时。"一绝见阅，曰："君之是诗构思时，作者立于何地邪？盖立于绣帘以外，由帘外层层内窥而得之者也。"由帘外而见帘内之栏杆，由栏杆外而见栏杆内之屏风，由屏风外而见屏风内之席与褥，至此但以已凉天气七字作结，不必明言，而一种绮丽艳冶之思，自然

于言外见之。宋李易安偷其意入词，曰："笑语檀郎，今夜纱橱枕簟凉。"便不及牧之之含蓄矣。此虽说诗之妙，尽可推之以及于画。假取是诗，使陈老莲、改七芗辈画之，外界一帘，将碧兰画屏龙须锦褥一切陈设，用细笔层层消纳于帘纹之中，帘外则略写秋花一角，以点缀已凉天气景象，吾人试合眼一思此画之意境，其妙奇为何等也？[28]

画家通过画里陈设，含蓄地暗示出诗句"已凉天气未寒时"的意境以及画外作者的立身之处。可见，"主词"虽然没有直接出现，却是被暗示着的。比如，以鱼的姿态来表现水的效果，以画境呼应诗境。刘贞晦有诗《或问曼青画鱼何不画水诗以解之》："大鱼鼓鳃，小鱼掉尾，鱼在水中不见水。从来画人不画尘，画鱼画水真痴人。"[29]同时期的书画家谢觐虞有诗《浣溪沙·题曼青夜窗画帧》："如水闲庭怯晚凉，帘波云影镇微茫，背人开了夜来香。墙外似闻银作浦，钗边倘见玉为樑，小屏山远梦横塘。"[30]这种暗示不会导致主体与画境的诗意产生冲突。

第二，中西画理的差异并非对立，写实和表现的矛盾亦可通过国画来调和。被朱自清夸赞情韵柔活的马孟容，是一个注重观察现实自然的水墨画家。他留下不少鸟类姿态的写生稿，从中可见他兼顾征实、表现两方面的美学追求。1930年，有评论家亦庵因为在上海看了马孟容《古木群鸟》画，连带对国画、西洋画画鸟的方式做了对比："西洋画入手的方法重在对物写生，写生有了根底才画得好。鸟的动作是很急速的，尤其是在飞翔的时候，虽用摄影的快镜也不容易摄得好。如果单靠对象写生，则对于鸟飞的姿态实在无从下手。国画重意象，重在平时的观察、记忆、想象，所以对于表现飞鸟的姿态比较来得有办

法。因为有了前人的经营创造，后世的学者虽然因袭临摹，也能写出西洋画所少有的飞鸟姿态。"[31]亦庵的评论，与马孟容"意理多同，趣味略异"的总结有所龃龉。

马孟容的论文《中西画法之概要及其异同之点》[32]分别从表现、结构、形态、色彩、调子、笔触、内容七个方面概括中西画理的异同："中西绘画意理多同，趣味略异。论自然之学理（形、色、调子、明暗、透视、解剖等学理），描写之逼真，则中画不如西画。论笔墨之运用，气韵之生动，则西画不如中画。"虽然，西画所长在写实之真，中画所长在精神之美；不过，他也看到，晚近欧美涌现的后期印象派、未来派、立体派、表现派等新兴美术潮流，已经侧重主观精神的表现了——"类皆以感情、精神、意趣、思想为本位，着重主观，排斥客观的、模仿的写实主义，而倾向于象征主义及外现主义。其理论与中画若合符契"。在此世界性美术潮流眼光中的马孟容认为，现在的时代正需要中西美术互济，取长补短。值得注意的是，他特意提出西画所长在"精邃之学理""创作之精神"，以纠正专事临摹、墨守陈迹的鄙陋。

第三，世界性美术视野的参照，有利于对本国绘画传统加以折衷损益。马孟容概括了五种国画趋向："或信手漫涂，自诩超逸，曰文人画；或拘拘形似，自矜工细，曰匠人画；或取法西洋，浓施阴影，曰新画派；或师古人专事临摹，自名学有家数；或主创作，藐视理法，缪称独辟径畦。"[33]1930年，蔡元培题其画稿，基于兼收并蓄的画理取向："吾国文人派与画院派之别。文人之作，大都气韵生动，寄托遥深，而放者为之，或流于疏脱；画院之作，大抵界画精细，

描写逼真，而拘者为之，或失之板滞。孟容先生，折衷两派，兼取其长，诚出色当行，有艺术价值之作也。"[34]无独有偶，张光《论画家之美化与文化相错综》（1929）一文，认为"美为天下之大公，而非一人所能私"，所以文化与美化、文学与美术，其原理都在物我之间生成，"不为境限，不为物囿，而能超乎境与物之外者，仍不离乎景与情之中也。"[35]

永嘉画派认为美术宗旨中西多同，所以倚重谢赫"六法"之论，将"美"的概念加以普遍化。经过西洋画理的参照和洗礼，永嘉学派的画论反而得以自我更新，以气韵生动为统摄的"六法"成为沟通中西画理的新的基石。在这种取神遗形的宗旨下，他们反而避开了传统言志主体和现代抒情主体之间的分裂。

四、余论

20世纪20至30年代的永嘉画派重新调整了"画家"主体在物我之间的关系，此主体既需要研究中西深邃精密之学理，又需要面对万物的自然呈现。他们的画理奠基于谢赫的"六法"论——当时在世界画坛具有声誉的画家刘海粟，也被评论家视为是以"六法"熔铸中西画理的典范。而这种熔铸，仍然保留了"六法"之首、本国绘画所长的气韵生动。当时，法国人赖录阿看到了"气韵生动"中蕴含的诗画关系："所谓'气韵生动'者，即在草木、山川、江河之中，都有与人类同样的心灵。气韵是主要的音调，万物之通灵，有如诗歌之互相应答。"[36]如果我们采取一个普遍化的"美术"视角，那么，朱自清为马孟容写作《月朦胧，鸟朦胧，帘卷海棠红》，还只是完成了现代散文对画作的"传移模写"

以及对画作的"应物象形"。然而，他尚未处理好自己在新旧文体之间的言志主体和现代抒情主体的矛盾，其散文的"气韵生动"直到30年代末意识到"文言的现代化"和"白话的现代化"之后才获得可能。同样，持文化保守主义立场的永嘉学派也没有处理好这个新旧主体的转化问题，他们仅仅将永嘉画派的画作视为传统文人画的延续，因而题画诗多是文人的言志，而不具有现代意识。

而同时沟通着新旧文坛的永嘉画派，看到了越出新旧的中西画理的同与异，从而也找到了自己在艺术上的使命。马公愚的《全国艺术界的责任》写道："研究国画的，依旧是抱残守缺，闭户自精。研究洋画的仍不免立异标新，沾沾一得。甚至分门别户、各树旗帜、排斥异己的风气，几乎和军阀政客同一心理。艺术界自身，既然有了这种病征，自然不能尽量地发展。"[37]郑曼青的《绘画之究竟》写道："若朝习西画，略知其梗概，暮则非议国画，妄言为之改造，谓非沟通中西画而不可；及出其所作，谓之中也则非中，谓之西也则非西，自欺欺人，岂不腾笑中外乎。"[38]

永嘉画派的画理研究，在上海美专师生画展中得以体现。郑天放观看1929年"上海美专师生书画展"后评价甚高："其画风大抵规模古法，另出新意，毫无时下狂涂粗犷习气，可知平时之崇尚正宗与注重基本也。山水画则出四王，上追元四家，故能有笔有墨。花鸟画则宗法白阳、南田、青藤、新罗，故能潇洒出尘。盖教授马孟容、郑曼青两氏笔墨，奄有四家之长，其弟子多被其默化也。"[39]这种评价代表了当时画坛对永嘉画派的认可。连当时名声颇盛的张大千，都

对徐悲鸿说过"荷芷梅兰，吾仰郑曼青、王个簃"的赞许；此外，宋美龄晚年也曾跟郑曼青学画花卉，并认为他的画富有创新与生气，达到了很高的艺术造诣。[40]

可以说，由文坛和画坛共同交织的诗、文、书、画的历史现场，构成了民国文学与绘画相交织的"广美术"空间。文学美术两界承担着同一命题，即中西美学的新旧熔铸。从晚清时候汪如渊编纂《图画学理法汇参》，到民国时期马孟容讨论《中西画法之概要及其异同之点》、郑曼青概括《绘画之究竟》，永嘉画派一直以严肃的学理态度回应着时代的艺术命题。1929 年，同在沪上的黄宾虹认为以"张红薇氏、郑曼青氏、马孟容氏"为代表的永嘉画派专长在画花卉，将其视为艺术"正轨"[41]。黄宾虹所谓"正轨"，在于能法古（兼收并揽）来克服时流的粗犷之弊，能积学（广议博考）来克服庸众的浮薄之风，在"不局于一家"的基础上兼收并蓄、自具面目。正是在开阔的西洋艺术比照中，他们才更自觉地扬长避短，在征实的观察中寓人文的精神，在传统的笔墨中寓学理的态度。

正因为如此，即便是"帘卷海棠红"这样借自传统诗境的习见题材，永嘉画派也能呈现出传统性情的生动气韵，以及现代画家的学理观察。它们可以被新旧文坛共同欣赏和解读，在不同的美学语境里转化为不同形象。永嘉画派在新旧过渡时代以中西共通的"美术"概念为统摄，沟通了中西画理、新知旧学，成为守正出新的"活传统"，为时代性的美学熔铸交出了自己的答卷。

作者简介
陈云昊（1992—），男，浙江义乌人，南京大学文学博士，河南大学中国语言文学博士后，河南师范大学文学院讲师。研究方向：中国近现代文学与美术。

注释
[1] 20 世纪 20 至 30 年代上海美专的"永嘉画派"以其地方画派特色立身于"海派"美术圈之中，《海派书画文献汇编（第 1 辑）》（上海辞书出版社 2013 年版）收录大量永嘉画派人士就是例证。
[2] [美] 苏立文：《20 世纪中国艺术与艺术家》，上海人民出版社 2013 年版，第 60 页。
[3] 郑洁：《美术学校与海上摩登艺术世界：上海美专 1913-1937》，上海书店出版社 2017 年版，第 106-107 页。
[4] 杨清磬：《永嘉二画人》，《申报》1928 年 5 月第 281 期。
[5] 辰伯：《张红薇郑曼青画展》，《上海画报》1928 年第 357 期。
[6] 陈黻宸（1859—1917），字介石，曾任京师大学堂教习、北京大学文科史学和诸子哲学教授。其外甥、学生林损曾在《学衡》杂志上刊文。他是永嘉学派由地方进入大学体制的中心人物。
[7] 胡适在回忆中将"永嘉学派"描述为"温州学派"："你不要以为北大全是新的，那时还有温州学派，你知道吗？陈介石、林损都是。他们舅甥两人没有什么东西，值不得一击的。后来还有马叙伦。"参见胡颂平：《胡适之先生晚年谈话录》，中国友谊出版社 1992 年版，第 61 页。
[8] 衍园美术馆：《永嘉风流：汪如渊及其弟子书画展》，温州衍园美术馆自印 2017 年版，第 9 页。
[9] 林损：《林损集·中册》，黄山书社 2010 年版，第 634 页。
[10] 林损：《题红薇馆主帘卷海棠图》，《学衡》1926 年第 53 期。
[11] 林损：《林损集·中册》，第 679 页。
[12] 瘦鹃：《红青展画记》，《上海画报》1928 第 357 期。
[13] 黄群：《黄群集》，上海社会科学院出版社 2004 年版，第 226 页。
[14] 林损：《林损集·中册》，第 728 页。
[15] 黄群：《黄群集》，第 224-225 页。
[16] 方韶毅：《民国文化隐者录》，台北秀威资讯 2011 年版，第 55 页。
[17] 林损：《林损集·中册》，第 849 页。
[18] 施翀鹏：《郑曼青画展赘言》，《上海教育》1948 年第 2 期。
[19] （美）吉尔兹：《地方性知识：阐释人类学论文集》，中央编译出版社 2000 年版，第 53 页。
[20] （德）施米特：《政治的浪漫派》，上海人民出版社 2015 年版，第 21 页。
[21] 朱自清：《朱自清全集·第 1 卷》，江苏教育出版社 1988 年版，第 16-17 页。
[22] 常丽洁：《朱自清旧体诗词校注》，人民出版社 2014 年版，第 4 页。
[23] 同上，第 119 页。
[24] 同上，第 146 页。
[25] 同上，第 295 页。
[26] 朱自清：《朱自清全集·第 8 卷》，江苏教育出版社 1993 年版，第 295-296 页。
[27] 同上，第 301 页。
[28] 郑午昌：《画苑新语》，《新中华》1933 年第 9 期。
[29] 贞晦：《或问曼青画鱼何不画水诗以解之》，《蜜蜂》1930 年第 8 期。
[30] 谢玉岑：《浣溪沙题曼青夜窗画帧》，《蜜蜂》，1930 年第 2 期。
[31] 亦庵：《学艺社美展之我见》，《文华》1932 年第 30 期。
[32] 马孟容：《中西画法之概要及其异同之点》，载衍园美术馆编：《永嘉风流：汪如渊及其弟子书画展》，第 141-144 页。
[33] 马孟容：《现代国画之派别及其趋势》，《美展》1929 年第 3 期。
[34] 蔡元培：《蔡元培全集·第 6 卷》，浙江教育出版社 1997 年版，第 607 页。
[35] 张红薇：《论画家之美化与文化相错综》，《上海美术专门学校季刊》1919 年第 2 期。
[36] 赖鲁阿：《刘海粟展览会序》，《文华》1932 年第 32 期。
[37] 马公愚：《全国艺术界的责任》，《美展》1929 年第 4 期。
[38] 郑曼青：《绘画之究竟》，《美展》1929 年第 8 期。
[39] 天放：《上海美专师弟书画展》，《上海画报》1929 年第 477 期。
[40] 方韶毅：《民国文化隐者录》，第 61 页。
[41] 黄宾虹：《黄宾虹文集·书画编（上）》，上海书画出版社 1999 年版，第 471 页。

（栏目编辑　施锜）

民国雕塑家程曼叔的留法经历与艺术作品考察

陈超

（合肥工业大学建筑与艺术学院，合肥，230601；中央美术学院，北京，100102）

【摘　要】在民国留法雕塑家中，有两位被业界公认为对西方现代雕塑技法学得最纯正的雕塑家，一位是滑田友，另一位则是程曼叔。相比学界对前者研究热潮，当前学界对后者研究极少。目前鲜有程曼叔研究的专门文献，长期以来业界忽略了程曼叔留法学习和雕塑创作的影响，这对雕塑家本人是有失偏颇的，对建构近代中国雕塑体系是不完整的。考察民国时代背景下程曼叔在北京中法大学、里昂美术专门学校、巴黎美术专门学校时期的求学经历和艺术创作情况，重建程曼叔留法求学经历和艺术活动脉络，还原他被遮蔽的历史面貌。

【关键词】程曼叔　米格罗斯　留法时期　里昂美术专门学校　巴黎美术专门学校

一、北京中法大学时期（1923—1926）

程曼叔，又名程鸿寿，1903 年生于江苏苏州，1923 年考入北京中法大学服尔德学院（1931 年改为文学院）学习文学，根据《北京中法大学组织大纲》规定，该校以"研究高深学术、养成专门人才、沟通中西文化并注重实习、致力应用"[1] 为宗旨，是当时国人留法学习专业及外语的地方。服尔德学院以法国著名文学家服尔德（1694—1778）命名，本科学制三年，主修课程为：国文功课、法文功课及特种功课，其中法文功课主要包括：基本法文、法国文学史、古典派散文和戏剧等[2]，这段时间的学习为他留法奠定了良好的语言基础和文学功底。1925 年孙中山逝世，中法大学同学组织中山先生迎丧会，当时作为中法大学西山学院学生的程鸿寿与同学郑孝春曾挽联"古刹名山，招魂小憩；青天白日，与世长留"。[3] 从中看出青年时代程曼叔的爱国之心和积极的人生态度。

1926 年，程曼叔毕业，由北京中法大学派送法国勤工俭学[4]，并因成绩优异享受"到法之月起每月由本校津贴国币拾元"[5] 的资助。根据《北京中法大学毕业学生赴法留学》记载：

北京中法大学服尔德学院，本届毕业生前七名送往法国里昂中法大学留学，闻该生等除其中二人须迟至下月方能启程外，余五人程鸿寿（江苏）、蔡毓如（浙江）、郭晔如（江苏）、张齐振（四川）、刘文涛（江西），均定于九月中旬，由上海搭船赴法，已由北京中法大学通知法国里昂中法大学，免收该生学费及宿膳各费，并已代为办安护照，届时该生等即可放洋。[6]

由《中法大学本科历届毕业生名录》统计，1926 年服尔德学院毕业生有 33 人[7]，按照《中法大学毕业学生资送留学简章》要求，除思想政治、身体素质合格外，毕业考试名次须"在前五名以内考试成绩满七十分者"[8]，才完全有资格被资送至海外部留学，可见程曼叔各方面成绩均非常优秀。尤其是他有多年的法语教育背景，这样的经历使他在法期间能够游历于各大博物馆、美术馆并与国外艺术家很好地交流。在早年《熊季光给陶毅信》中曾道出当时留法学生身在异国求学面对语言不通时的障碍和困境："到外国来，外国语言文字就像一把'锁'，很好的箱子被锁锁着，虽然知道里面有许多好东西，锁没有开，一点都看不见。"[9] 而据傅振伦述，1936 年他借伦敦中国艺术国际展览会筹备工作之余在巴黎考察时，程曼叔就曾作为导游随其一同访问鲁渥尔博物馆和辑美赛奴斯吉东方博物馆[10]，可见程曼叔的法语水平相当扎实。

以上信息可以看出，1923 年至 1926 年，程曼叔在北平中法大学学习

※ 基金项目：本文系 2019 年度教育部人文社会科学研究青年基金项目（19YJC760006）阶段性成果；2020 年度中央高校基本科研项目专项基金合肥工业大学哲学社科重点项目（JS2020HGXJ0037）成果。

了三年的法语和文学，并以优异的成绩获得资费留学资格。尤其是对法国文学、戏剧及法语的多重学习经历，使他能够很快地融入国外的文化和环境中去，为其在法期间的学习和生活提供了极大的便利。1928 年 10 月 10 日，里昂中法大学举行国庆日典礼，晚间音乐会上聚集了众多法国上层社会名流，程曼叔作为受邀嘉宾参加活动并现场独奏"中国长笛"一曲[11]，里昂"进步报"（Le Irogres de Lyon）和里昂"公共幸福"（Le Salut Public）均对其独奏做了赞扬："我们听到了两种中国长笛，它们柔和或明亮的口音提供了如此独特的个性。谢谢你们，唐学咏（Tang-Schauyon）和程鸿寿（Tcheng Hong-Ch'oo）先生，让我们更了解这些中国乐器。"[12]这与乍到异国的众多留法艺术家通过小范围的联谊聚会来"抱团取暖"不同，也与他们在法期间白天学习专业、晚上恶补法语形成了鲜明对照，程曼叔有充足的时间投入到专业学习和人际交往活动中去，这无形中对他日后的学习起到了至关重要的作用。

二、里昂美术专门学校时期（1926—1931）

据《申报》载，1926 年 9 月 11 日程曼叔由上海搭法邮船亚摩逊号赴法，经马赛抵达里昂[13]，是年 10 月 16 日入里昂中法大学[14]。与其他留法艺术家"师夷之长"，赴法学习美术不同，程曼叔出国目的是学习法律。据《一九二七年至一九二八年里昂中法大学学生分校一览表》记载，程曼叔赴法后首先就读于法科大学－巴黎法律专门学校[15]，然而，受法国艺术氛围的熏陶和影响，原本学习法律的程曼叔翌年转投绘画。关于转专业一事，当时倡导者们曾呼吁："任凭学生愿入何科都好，只祝他们将来必要登峰造极。"[16]可见，在里昂中法大学转专业是相当自由的。但事实上，国家更提倡实用学科，（化名）子宋在《对于留学生学业选择的忠告》一文中曾写道：

> 自然中国现在要建设新国家，无论哪方面都感人才缺乏，都非常的需要专门人才。在外国留学的人，只要身通一学一艺，即可以有益于祖国。但是同属需要，却又有数量和缓急的区分，例如有一两个最特处的文学哲学家来改造我们的文学哲学，并不见得不是目前的要事，但是这种人物在数量上页不必求多，亦不能求多。反之，如从与现时国计民生相关最切的科学及其应用方面来看，所需要的人才不但在质量，尤且在量多。因为此刻我国有无大发明家，还不是一个紧要的问题，而有无多量的工程师多量的各种专门家，才是与国家命运有密切的关系的一个问题。[17]

据《里昂中法大学一九二七年至一九二八年肄业学生最近调查一览表》显示，1927 年程曼叔从巴黎法律专门学校一年级肄业[18]，并于同年夏季通过里昂美术专门学校考过 Bosse 班者[19]，由此看出，程曼叔 1926 年赴法后虽就读巴黎法律专门学校，但其人生理想已悄然发生变化，并于 1927 年上半年从巴黎法律专门学校一年级肄业，同年夏季考过美院 Bosse 班得以进里昂美术专门学校学习。1927 年 9 月，程曼叔进入里昂美术专门学校后，首先学习的是图画。[20]期间，程曼叔与他在北京中法大学同学刘文涛、张齐振等人组织成立北京中法大学里昂海外部同学会，该会以"专理诸同学与母校及与里昂分校间一切应办事宜"[21]为己任，各成员中相当一部分赴法后转过专业，涉及法学、哲学、文学等学科，想必对于专业的选择他们之间是有交流的。以此来看，程曼叔在赴法后短短半年内放弃法律选择美术，是经过仔细掂酌的，并非学界所言，赴法目的就是学习美术。

为什么程曼叔要学习图画课？据常书鸿回忆可知，因为没有国内专业美术学校的证书，所以不能投考插班，不得不从一年级开始。[22]这一点程曼叔与王临乙有所不同，后者 1928 年赴法前曾先后在上海美专、南京中央大学艺术系学习四年绘画，无须经过一年级预科班基础学习，而程曼叔则必须在预科班学习一年图画，并在 1928 年夏季经考试合格才考升了雕刻班。[23]可见，程曼叔学习图画的目的很明确，就是为了进雕刻班学习雕塑。从一份文献可以印证当年留法学生因在国内缺乏基础，导致赴法后学业整体薄弱，后劲不足的问题，1928 年第二期《旅欧杂志》曾载：

> 希望都要过重于实科，特别地注重预科工夫，不要好高骛等。我们留法方面的人数已经很不少，但能考入巴黎各高等专门学校的实在不多，这真不是一个很好的现象。[24]

1928 年秋，程曼叔正式在里昂美术专门学校雕刻班学习雕塑[25]，并在 1928 年冬季至 1929 年夏季考试中"考得塑像第一奖金及装饰术第二奖状"[26]，因为前期有图画学习的根基，所以很快便进入门径，可以看出，在短短一年时间里，程曼叔的雕刻水平相当突出，而北平中法大学津贴生的身份使他不至于像其他留法艺术家那样迫于生存而打工。关于当时社会对里昂中法大学是"贵族学校""贵族学生"的诽谤，里大学生会曾批判道："当时的经费，不过每年五六十万法币，而时常遭遇国内的政变，短欠的时间，有时竟延长到两三年。以这么一点金钱，过法国昂贵的生活，如何能贵族法？"[27]并特以留

法艺术家们取得的成绩予以回应，"在艺术学校方面得建筑，音乐，雕刻绘画的奖章的，在里昂学生界中，此门学生还勉强可以首屈一指"[28]。可见，海外留学的中国艺术家们是相当辛苦的，王静远、周轻鼎、廖新学等虽是所属省厅津贴生，但却经常因资助不及时不得不在外打工。然而，这丝毫未影响他们的学习热情，相反，在当时极其艰难的环境下，他们凭借坚韧的意志和努力取得了令人艳美的成绩。据史料记载，里昂中法大学留学生"在美术学校建筑学校音乐学院考得第一奖计二十六次，奖牌及奖状计六十次"[29]。

据《民国十八年冬季及民国十九年夏季里昂中法大学学生考试成绩一览表》记载，程曼叔并未出现在1929年冬季至1930年夏季里昂中法大学学生考试成绩中，常书鸿、王临乙、吕斯百等人此年度则有相当优异的表现："常书鸿考得人体写生五次第一奖及恭德奖金者，王临乙考得雕塑班第一奖及三次第三奖，吕斯百考得油画班第一奖及四次第二奖。"[30]而从里昂中法学院林建生提供的一张"1930年杭州国立艺专教学人员合影"[31]照片可以看出，在1930年"国立艺术院"更名"杭州艺专"之际，程曼叔曾回国一次，照片中还有院长林风眠、雕塑系教授王静远等人。可以推测，程曼叔很可能是因为此次回国而缺席了本年度考试。而在1930年秋至1931年，程曼叔与王临乙、常书鸿等人均求学于里昂美术专门学校。[32]显然，程曼叔并未留在杭州艺专教学，而是同年返法，另据这一时期里昂中法大学学生归国表统计显示，程曼叔也未在此时期归国名单中。[33]倘若照片时间确凿，那么可以肯定的是程曼叔此次回国完全是个人行为，而是否纯粹为了参加杭州艺专的筹备仪式？此

处无从考证，具体原因不详。另据《民国十九年冬季及民国二十年度里昂中法大学学生考试成绩一览表》[34]可见，表中并未记载其1930年冬季及1931至1932年的考试成绩，由此可进一步推测，程曼叔1931年冬已从里昂美术专门学校毕业。

由上述可知，程曼叔1926年秋抵法后首先在巴黎法律专门学校学习法律，翌年肄业并考入里昂国立美术学院先学了一年图画，1928年秋考入雕刻班，学习雕塑三年，并于1931年毕业，并非学界所言，其在里昂国立美术学院一直学习绘画。与大部分留法艺术家赴法前在国内已经过多年绘画基础训练相比，程曼叔可谓半路出家，但他却仅用一年的预科班图画学习就升入雕刻班，足以显示他的艺术悟性与潜质，而从上述提及的各年度考试成绩可以看出，程曼叔在雕刻班学习期间，成绩优异。遗憾的是，限于史料匮乏，程曼叔在里昂学习期间并未留存相关作品信息，我们只能从1930年10月"里昂中法大学年度国庆国画展览会"相关报导中获悉其学习的大致情况："同学作品，如虞炳烈君之《国民政府建造图》《巴黎大学区中国学舍图》，王临乙、吕斯百、常书鸿、三君之西洋炭画，程鸿寿君之雕刻，法国人皆称之为奇才之作。"[35]"至对里昂中法大学学生之成绩尤多良好之称誉……其他如虞炳烈之国民政府及巴黎大学区中国学舍设计图案，程鸿寿之塑像，皆经各报之赞扬。"[36]程曼叔的雕刻（塑像）能够在这样一个以国画为主展览会中引起广泛关注，受到法国人的肯定，实属不易。从中可见他当时的雕塑水平已相当高，尤其是他绘画和雕塑的多元实践经历，为其日后的艺术创作奠定了坚实基础。

三、巴黎美术专门学校时期（1932—1936）

1932年，程曼叔入巴黎美术专门学校，与其同年入学的还有老乡王临乙。[37]1933年4月，他与常书鸿、刘开渠、吕斯百等人共同发起"中国留法艺术学会"，并于1935年4月至1937年4月先后担任第三、四届学会展览股委员。[38]期间，他随中国留法艺术学会英伦中国艺术展览会参观团赴伦敦参观考察。

程曼叔的导师是法国著名雕塑家保罗·米格罗斯（Paul Niclausse，1879-1958），他早年师从麦朵儿艺术家蓬斯卡姆（Ponscarme），曾获巴黎世博会铜奖和法兰西艺术家协会沙龙金奖，1926年成为装饰艺术学校和朱利安学院教授，1943年获法兰西艺术院院士头衔[39]，其作品有《白利城的青年农妇》（图1）、《女人体》和《战斗乐章》等。当前国内对米格罗斯的雕塑研究较少，通过其作品可以看出他的雕塑注重人的结构塑造，强调光影表现及人体块面的穿插处理，作品线条流畅自然，质朴洒脱。目前学界认为程曼叔在巴黎美术专门学校的导师为米格罗斯，主要源于周轻鼎的回忆，其他史料鲜有记载。

"巴黎美术学院雕塑系有两个著名的老师，一个是米格罗斯，一个是让·朴舍。我和刘开渠先生同在布舍工作室学习，刘先生先进布舍工作室。程曼叔先生在米格罗斯的工作室学习。米格罗斯的雕塑象是一朵花，讲究美丽。布舍的雕塑是讲究'意到笔不到'，泥巴一加，拖拖就好了，不必精雕细刻。"[40]

而同期留法雕塑家中王子云、曾竹韶、王临乙等人在回忆录中均未提及米格罗斯此人。据王子云忆述，20世纪前期巴黎美术专门学校"有三个男生雕塑教室，一个女生雕塑教室（笔

表1　四人在巴黎美术专门学校学习时间

姓名	入校时间	导师	毕业时间	毕业后经历	回国时间
王子云	1931年	朗多维斯基	1934年	游历比、荷、德、意等国三年	1937年
曾竹韶	1932年	亨利·布沙尔	1935年	赴里昂马约尔工作室学习四年	1939年
周轻鼎	1931年	让·布舍	1939年前后	师从杜马学习动物雕刻五年	1945年
王临乙	1931年	亨利·布沙尔	1935年	毕业后即回国任国立艺专教授	1935年

者注：陈芝秀、李韵笙在此教室，导师为西卡尔（At，Sicard），三个男生教室由三位学院派雕刻名家朗多韦斯克（笔者注：时任巴黎美术专门学校校长）、勃舍（笔者注：让·布舍）和勃啥（笔者注：亨利·布沙尔）分别主持"[41]。

曾竹韶则回忆道："巴黎高等美术学院有四个老师，有姆西斯（笔者注：让·布舍）、姆西亚（笔者注：亨利·布沙尔）等。"[42]

根据艺术家个人回忆录、访谈等资料梳理，以上四人在巴黎美术专门学校学习时间如表1。

由上表分析，王子云、曾竹韶、王临乙均在1934至1935年毕业，且毕业后均离开巴黎，而周轻鼎则于1939年前后毕业，笔者推测米格罗斯很有可能在1935年后入巴黎美术专门学校从

事雕塑教学的，而周轻鼎一直学习至1939年左右，时间最长，也正合其忆述与实情。根据滑田友在《我学雕刻的经过》一文中记载：

一九三五年秋田友枯瘦莓几不能支持，一日访友，竟昏倒在地道车中……相与车送医院休养至二十余日始出，当在医院之时，亦曾深加考虑，以为巴黎美术校，为研究者诚佳，然学生只为学生，何人知我之能力？如欲生存，非做较大作品不可，故出院后决访私立学院，而得儒礼昂学院，盖其模特儿可摆支势一月，且上下午皆有工作，因商之该校长，请先入校，后付款，竟得欣允，遂开始工作焉。……在该学院三月后，所成者计等身之大雕刻二件，尼克罗斯（又译：米格罗斯）百般劝送，一九三六年春季沙龙，于是遂得铜质奖章焉。[43]

另据滑田友之妻刘育和回忆，1933

年滑田友在巴黎美术专门学校就读的同时又到儒礼昂研究院（Acadimy-Julian）[44]学习，有一个叫尼克罗斯的老师很喜欢他，很用心地教他，每次上课把讲解用语写在田友笔记本上，便于他能回去查字典，弄懂讲授的课程[45]，更加印证了王子云、曾竹韶、王临乙在校期间，米格罗斯很可能并不在巴黎美术专门学校任教的推测。而从王伟在《王临乙的艺术启蒙与西学》一文中刊载的一张"1932年王临乙考试成绩表"[46]亦知，此时巴黎美术专门学校导师名单中并没有米格罗斯。

至于米格罗斯此时为什么没有受聘于学院派的巴黎美术专门学校，笔者认为，一方面很可能与其作品追求的装饰性现代风格和过于细致的自然主义有直接关系。郎鲁逊在《法国现代雕塑论》一文中曾对其作品进行了详尽的评述：

尼葛罗斯的大部分作品，都以田园的形物为题材，所以他的作风，朴质稚拙，亦为法兰西雕刻新动向之一，表现乡人农妇的闲散淡泊，有一种诗的抒情，白利城的青年农妇，即为其代表作，与19世纪法国绘画上的米勒（F. Millet）同为自然主义的作家。[47]

关于米格罗斯作品对于乡村田园生活的表现，有资料记载是因为他在1901年角逐罗马大奖赛（雕塑类）中败给了亨利·布沙尔，从而身患重病，回乡下修养。这段经历对其后来的艺术创作影响深远，农民像成了他最喜欢的表现题材。[48]

另一方面，也与他当时艺术成就

图1　米格罗斯《白利城的青年农妇》，采自《美术杂志（上海1934）》1934年第2期

图2　米格罗斯《法国现代大诗人Paul Valery肖像》，采自《艺风》1933年第8期

图3　米格罗斯《女人体》，石膏，采自陈涛：《借鉴与选择——中国现代雕塑中的法式和苏式体系研究》，中国美术学院博士论文2014年，图页5

图4　程曼叔《女人体》，石膏，采自孙振华著，朱建纲编：《艺术中国·雕塑》，湖南美术出版社2018年版，第252页

不高相关。对此，曾与他同在法国装饰艺术学校的王子云对其创作有着中肯的评介：

以装饰雕刻见长的尼柯卢斯（又译：米格罗斯）和朋米埃……在人物造型上则施以装饰手法，在新型雕塑中有所创造，其成绩却有逊于前述诸人（笔者注：马犹尔、波尔纳尔、蓬朋等）。[49]

有关程曼叔在巴黎的学习，此前学界多云其就读巴黎美术专门学校，通过原始文献探究，此说法不确。据《民国二十一年度里昂中法大学学生考试成绩一览》载：王临乙考得里昂美术专门学校"雕刻班毕业文凭"，且该年度在巴黎美术专门学校"得雕刻班第二奖牌"[50]。但表中并未提及程曼叔当年度成绩。而据《民国二十二年里昂中法大学学生分校表》可知，程曼叔此时已入巴黎图案专门学校。[51]程曼叔为什么在入巴黎美术专门学校后翌年又入巴黎图案专门学校，笔者认为程曼叔很有可能是为了投奔米格罗斯，从刊登在《艺风》1933年第8期一件名为《法国现

代大诗人Paul Valery肖像》的作品（图2）可知，米格罗斯此时正是巴黎图案专门学校的教授。这件作品塑造平实，手法细腻，造型简洁流畅，表现出诗人睿智、哲思的气质。另据《里昂中法大学学生二十三年度（1934—1935）分校表》载，程曼叔这一时期仍就读于巴黎美术专门学校[52]，照曾竹韶所言："学习上，既可以选校内的老师，也可以选校外的老师。"[53]而像程曼叔同时于两个学校学习的现象在当时留法学生中是相当普遍的，王子云也有类似经历，他自1931年至1934年间白天在巴黎美术专门学校学习雕塑，晚上则在法国装饰艺术学校学习建筑装饰雕塑。由此可见，米格罗斯20世纪30年代前期曾在法国装饰艺术学校、巴黎图案专门学校及儒礼昂学院授课，直到1935年后，他才受聘巴黎美术专门学校。滑田友在后来的回忆中也从一个侧面印证了米格罗斯在其留学后期任教于巴黎美术专门学校的事实：

而有天才之人，随处均感自由，以

其基本工夫，更进而追求新趣，终成大家。始终在美术学校者如特加，央格勒，现代如布爱，尼克罗斯拜纳，是□一例。[54]

叶庆文在忆文《我的老师程曼叔》中曾写道：

程曼叔考入巴黎美术学院学习雕塑五年。毕业时的毕业作品为《裸体女人体像》（又称《女人体》）在巴黎沙龙展出获铜奖……应他（米格罗斯）的邀请，程先生在这位导师的工作室工作了两年……1936年回到祖国。[55]

从叶庆文回忆中可知，程曼叔在巴黎美术专门学校的毕业创作《女人体》（目前可见程曼叔唯一一件留法期间雕塑作品图片，原件在"文革"中已毁）获巴黎沙龙展铜奖。据中国留法艺术学会总务部1934年编制《本会会员最近出品于法国各沙龙或展览会之统计》记载，此时程曼叔参加"里昂春季沙龙及巴黎沙龙"[56]，已达到巴黎美术专门学校要求参加重要展览并获奖的毕业要求[57]。从《里昂中法大学学生廿四年度（1935—1936）分校

表》[58] 可知，程曼叔并未出现在该年度巴黎美术专门学校在校生名单中，另据里昂市立图书馆中文部藏"里昂中法大学学生名录"[59] 显示，程曼叔在法学习（档案登记入册／出册）时间为（1926.10.16—1935.1.18）。因此，结合两方面情况来看，程曼叔的毕业创作《女人体》应在 1934 年创作，且他在1935 年初从巴黎美术专门学校毕业，与此同时，米格罗斯开始受聘于该校，程曼叔又进其工作室担任助手至 1936 年回国，历时近两年，与叶庆文的回忆大致吻合。

由上述可知，程曼叔在巴黎美术专门学校就读前期并未直接受教于米格罗斯，但在校外已随其学习多年，且在米格罗斯受聘于巴黎美术专门学校后在其工作室担任助手，不仅系统掌握了西方雕塑扎实的基本功，对西方现代雕塑技法的运用也更为纯熟，这从两人作品《女人体》可窥见一斑。米格罗斯的《女人体》（图 3）强调人体块面的流动穿插处理，形体饱满，造型优美。程曼叔的《女人体》（图 4）塑造了一位法国女性青年的形象，作品塑造娴熟，比例和解剖精准，显露出一种宁静、含蓄的美感，足见其造型基础之扎实。从其译文《法国大雕刻家吕德》[60] 中可知，程曼叔极为推崇人物雕塑的动态及华丽、装饰趣味，这与其导师的艺术风格相得益彰。可以看出，程曼叔的作品在艺术处理和风格上深受其导师的影响，既注重外在形式的表现，又注重人物性格特征及内在精神的表达，手法简约、造型典雅，华丽却不失内涵。

慈玥剑在《动物雕塑家周轻鼎》一文曾这样描述道：

很奇怪的现象就是同一个学校会有两种截然不同的创作风格。恰似中国古

图 5　程曼叔《少女头像》，石膏，1951 年，采自龙翔：《走过岁月：中国美术学院雕塑系八十年》，中国美术学院出版社2008 年版，第 19 页

图 6　程曼叔《女孩头像》，石膏，1951 年，采自龙翔：《走过岁月：中国美术学院雕塑系八十年》，第 18 页

代审美理想的两个方面，西格罗斯（笔者注：米格罗斯）的雕塑显得错彩镂金，神人假手的极致；让·朴舍的风格却似芙蓉出水，天然雕饰的朴实。[61]

或许早期受老师蓬斯卡姆的影响，米格罗斯的作品始终流露出一种优雅、宁静和诗意之美，有着浓厚的浪漫主义倾向，而这种对"诗意美"的追求也潜在影响着程曼叔。创作于 1951 年的《少女头像》（图 5）、《女孩头像》（图 6），造型简洁流畅，结构严谨，整体感强烈。作者将少女圆润富有弹性的肌肤，微胖稚嫩的肉感表现得淋漓尽致，刻画精致而不矫饰，突出了东方女性典雅、内敛的气质。可见，米格罗斯对于程曼叔艺术的影响是深刻的，不仅奠定了他坚实的造型能力和写实基础，也直接影响了他回国后的雕塑创作。

从刘开渠、周轻鼎和程曼叔归国后的作品，可以看出这种师承关系对各自创作风格的影响，前者在艺术处理上倡导整体性塑造，造型严谨理性，突出人物形体内在结构与秩序。而后者在观照人体解剖、结构、比例的同时更加强调形式美感，注重主体思想情感的抒发与

人物性格特征的刻画。程曼叔对雕塑创作有着独到的见解，他认为性格、情感和本质应超越雕塑技术、技法和结构等造型因素，他曾说："雕塑如没有表现出特点、性格、本质，则只是一团泥巴。"[62] "人体有共同的一面，即解剖结构、比例；但是，还有不同的一面，即每个人都有自己独特的性格、相貌、体态和风度……"[63] 胡博在忆述中曾说道，程曼叔强调"把我们的泥塑作业一个个挖得过深的'坑'填浅"[64]，以此来转变苏联雕塑教学理念对人体块面起伏和明暗的过度强调，实际上是对法国学院派雕塑的一种反拨，从一个侧面也反映出程曼叔当时虽就读巴黎美术专门学院，却试图走出法国古典学院派风格的羁绊，奔向学院派之外找导师学习的原因。王卓予则评价道："程曼叔先生教雕塑，他既肯定先整体后细部，但也认为从局部延伸到整体同样可行。"这与苏联雕塑强调"从整体到局部，再回到整体"的训练方式有所不同，程曼叔在教学中强调"熟悉解剖但忘掉解剖"[65]，目的在于突破形体结构和比例的束缚，强调艺术表现和艺术创造，这

样的教学理念突破了苏联雕塑模式化的塑造方式,激发了个体想象力和创造力,弥补了苏联雕塑教学的不足。

据叶庆文回忆,程曼叔1936年回国后迫于生活曾辗转多地,最后由朋友介绍到重庆陆军大学当上了法语教官。直到1944年受潘天寿邀请,才在重庆国立艺专担任教授,后在1947年与张大陆结婚并育有两女。而据傅振伦忆述,他在1936年1月20日结束在法考察赴德当日,"午餐于程叔家,其妻法人,居平民窟,十二层楼无电梯。吃烤鸡,醉饱而出"[66]。这些对程曼叔婚姻状况零散的忆述,想必与其创作之间隐藏着某种内在的线索,同时赋予了程曼叔极为神秘的传奇色彩。从署名广馆程鸿寿的《羊城汉民路剪影》一文中可知,程曼叔回国后曾在商务印书馆广州馆从事法语翻译与编辑的工作,他在文中写道:

夜之神来临的时候……人民便开始活跃起来……骑楼底下劳苦工人歇坐着,有钱人却在那里挥金如土,以我的耳目所见大略如此。羊城的汉民路繁华,正像东方的巴黎!二六,四,七。[67]

至于程曼叔何时在重庆陆大任教,相关史料不详。目前只知他在1942年与友人陈瑜清、何如受周世予(地下党员)邀请,出面登记开了一家旧书店,取名为"风生书店",凭借陆军大学教官的这顶帽子无形中对这家书店起了保护作用,警察局后来也就不再来找麻烦了。[68]当然,这顶帽子后期却给他带来了麻烦,在1955年肃反运动中,程曼叔就因在陆军大学担任法语教官的经历而被定为反革命分子隔离审查。[69]

据国立艺专1945年度第一学期教员名册(浙江省档案馆藏)显示,程曼叔到校年月为(民国)三三年八月,专任与兼任一栏为"专任",教授"塑造

的同时还教法文。[70]苏天赐则回忆道,1945年他在国立艺专林风眠画室学习期间,曾与同学组织成立"西画研究会",该会一个重要的任务就是翻译法国画派的理论文章,但由于法文薄弱无法实施,后在林风眠介绍下得程曼叔帮助为译文校正才勉强成篇[71]。另据相关史料记载可知,此后程曼叔均以"专任"教授身份在国立艺专教学[72],而从《申报》1946年10月30日载《劣弟附逆·胞史检举》一文亦知,程曼叔此时仍在陆大教授法文。

住居十梓街六十五号之程曼叔,年四十四岁,现任陆军大学教官,日昨具呈第三警察所,检举其胞弟程豹文(年四十岁)为汉奸,经该所根据所报地址,派警于莲巷五十四号,将程豹文传拘警所。据程曼叔称:于民国三十三年在重庆中统局,见有弟姓名列入汉奸一例,殊属有辱程氏门楣,返来后知其匿居于该地,为特报请逮捕。据程豹文供:于民国二十九年至三十二年,曾任伪教育部专员,但并不负实际职务。[73]

由此可见,程曼叔先在重庆陆大教授法文,1944年8月任教国立艺专,同时仍在陆军大学兼任法文教授,从国立艺专1948年教职员名册中其经历一栏为"陆军大学法文教授"可进一步推测,他在陆大教授法文至1947年前后,可见所谓程曼叔先在陆大任教,后在艺专任教的说法是值得商榷的。

令人不解的是,与程曼叔同期赴法留学的一批雕塑家王临乙、滑田友等人回国后相继在重庆国立艺专、北平国立艺专担任教授,而程曼叔却很长一段时间内在教授法文。显然,他的留法艺术经历并未在短时间内派上用场,笔者推测,一方面与当时社会时局有关,从事法文教学要比从事艺术教学待遇优厚,像与其同批留法的郎鲁逊也曾凭借良好

的法语水平在上海法政学院谋得法语教授一职。对于当时国内雕塑教学的环境,周轻鼎曾感叹道:"我非常失望。回国前,想得很好,想着回国来要大干一番。可是,看到中国抗战胜利后混乱的样子,心就凉了半截。在学校除了教雕塑外,没有雕塑好做。就是教雕塑,也不能由自己的意。"[74]可见,与条件艰苦,待遇菲薄的国立艺专相比,陆军大学法文教官的工作显然能够让自己先"安稳"下来,经济上有所保障。另一方面很可能与其作品对形式美的追求和清新唯美的浪漫主义倾向有关。卢鸿基在回忆中曾提及,他和程曼叔的作品在塑造手法上被雕塑系一部分人认为"只是表面做得光滑,扣小部分,没有精神状态",属于"自然主义倾向"。[75]显然,程曼叔的艺术风格在当时环境下并不为大多数人所理解并认可。然而,历史并未掩盖和埋没这位雕塑家的创作才华及其艺术的进步性、创造性,其后期《志愿军像》《方志敏头像》则是将西方现代雕塑技法与民族传统、现实生活相融合的典范之作,具有鲜明的时代特色与民族风格。

四、结语

在20世纪早期留法雕塑家中,程曼叔无疑是一个另类。他怀揣着当律师的理想与目标来到里昂法律专门学校求学,却在翌年肄业并将雕塑作为人生理想的追求目标。他在法国开启自己的艺术启蒙,先后就读于里昂美术专门学校、巴黎美术专门学院和巴黎图案美术学校,具有绘画和雕塑的学习经历,期间,接受法国严谨、扎实的学院派雕塑写实训练达八年之久。程曼叔对人物雕刻有着独到的见解,其早期作品造型精确,技法细腻,人物内心情感丰富,形

神兼备，从一开始就保持着艺术创作的纯粹性和独立性，呈现出一种端庄典雅、优美华丽的艺术气质和艺术风格。1936年，程曼叔回国，曾在重庆陆军大学教授法语，直到1944年任教国立艺专才重拾艺术创作，这一时期他的人物雕塑以细腻的心理刻画表现人物的性格特征和思想情感，在艺术风格和审美情趣上具有鲜明的民族特质，呈现出一种东方美学的气质与精神。而后期的英雄人物雕塑创作则是他应现实主义影响和革命文艺指引自我寻求新变，对革命精神和时代精神的弘扬与表达，显示出他深厚的民族情怀与社会责任担当。国立艺专时期，程曼叔以独特的雕塑教学理念介入中国现代雕塑教育实践中去，虽然从当时社会和政治时局来看，他的西方学院派写实技法、技巧的因素和朴素、唯美、典雅的创作风格在以现实主义为创作主潮的环境中并不被时代所认可，但从艺术本体和个体创作情感角度看，他对艺术审美性和创作个性化的追求，无疑是进步和积极的，特别是在苏联雕塑因对艺术美感的缺失和创作个性的抹杀而在后期面临发展瓶颈的情形下，重新审视程曼叔的艺术实践，方可窥探其艺术的真谛和价值。

在现有对民国雕塑家研究成果中，程曼叔往往作为背景人物，以近代中国留法雕塑家"拓荒者"的形象与刘开渠、滑田友、王临乙等重要雕塑家并列。但程曼叔留下的文字性的东西很少，信息量不多，他的很多作品因涉及裸体、西化、小资在"文革破四旧"中被毁，民国时期各类报刊杂志对其也鲜有记载。笔者找寻各种线索，通过相关原始文献与作品的分析，对程曼叔留法学习经历及相关问题探究，初步构建程曼叔留法学习较为清晰的脉络，而对程曼叔相关议题的研究，更重要的是将其置于整个

20世纪中国美术发展的上下文关系中去审视他的学术价值和研究意义。

作者简介
陈超（1985—），男，合肥工业大学建筑与艺术学院副教授，美术学博士；中央美术学院雕塑博士后。研究方向：雕塑。

注释
[1] 中法大学：《北平中法大学一览》，中法大学1935年版。
[2]《北平中法大学服尔德学院要览》，出版社不详1921年版，第11-13页。
[3] 中国人民政治协商会议天津市委员会文史资料委员会编：《天津文史资料选辑》第126辑《孙中山挽联选编》，天津人民出版社2018年版，第287页。
[4]《法国里昂中法大学一九二六年新入校学生一览表》，《中法教育界》1927年第5期，第19页。
[5] 同[2]，第25页。
[6]《北京中法大学毕业学生赴法留学》，《中法教育界》1926年第1期，第2页。
[7] 许曰宁、张文大、端木美：《历史上的中法大学（1920-1950）》，华文出版社2015年版，第273页。
[8]《中法大学毕业学生资送留学简章》，《中法教育界》1928年第13期，第13页。
[9] 湖南省博物馆历史部校编：《新民学会文献汇编》，湖南人民出版社1980年版，第57页。
[10] 傅振伦：《游巴黎两东方博物馆记》，《铎声》1937年第6期，第14页。
[11]《纪事：中法大学第九周年纪念-里昂中法大学双十节庆祝盛况》，《中法教育界》1928年第20期，第20页。
[12] 同上，第29-30页。
[13]《留法学生已抵马赛之电告》，《申报》1926年10月23日，第7版。
[14] 李尘生：《1921-1946年里昂中法大学海外部同学录》，《欧华学报》1983年第1期，第132页。
[15]《一九二七年至一九二八年里昂中法大学学生分校一览表》，《中法教育界》1927年第11期，第26-27页。
[16] 许曰宁、张文大、端木美：《历史上的中法大学(1920-1950)》，第203页。
[17] 子宋：《对于留学生学业选择的忠告》，《旅欧杂志》1928年第2期，第1-2页。
[18]《里昂中法大学一九二七年至一九二八年肄业学生最近调查一览表》，《中法教育界》1927年第11期，第20页。
[19]《民国十六年度里昂中法大学夏季考试成绩表（里昂中法大学秘书处报告十六年七月二十五日）》，《中法教育界》1927年第8期，第10页。
[20]《法国里昂中法大学一九二六年至一九二七年度学生分校及学科表》，《中法教育界》1927年第5期，第17-18页。
[21]《现在里昂中法大学之北京中法大学毕业学生组织同学会》，《中法教育界》1927年第6期，第25页。
[22] 常书鸿：《九十春秋——敦煌五十年》，甘肃文化出版社1999年版，第14页。
[23]《民国十六年冬季及十七年夏季里昂中法大学学生考试成绩一览表（中华民国十七年七月）》，《中法教育界》1928年第21期，第21页。
[24] 子宋：《对于留学生学业选择的忠告》，第3页。
[25] 据《里昂中法大学学生之最近成绩》记载：本年度程曼叔就读于雕刻班。（见于《里昂中法大学学生之最近成绩》，《旅欧杂志》1928年第1期，第25页）；另据《民国十六年冬季及十七年夏季里昂中法大学学生考试成绩一览表》（见于《民国十六年冬季及十七年夏季里昂中法大学学生考试成绩一览表》，《中法教育界》1928年第21期，第21页）记载：美术专门学校程鸿寿为"考升雕刻班者一人"，由此推断程曼叔在1928年秋季开始在里昂美术专门学校雕刻班学习雕刻。
[26]《里昂中法大学考试成绩·民国十七年冬季及民国十八年夏季里昂中法大学学生考试成绩一览表》，《申报》1929年10月26日，第12版。
[27] 里大学会：《里昂中法大学学生之罪言》，《旅欧杂志》1928年第1期，第36页。
[28] 同上，第39页。
[29]《里昂中法大学近闻》，《申报》1930年9月30日，第8版。
[30]《民国十八年冬季及民国十九年夏季里昂中法大学学生考试成绩一览表》，《中法教育界》1930年第36期，第41页。另载《里昂中法大学学生成绩之优越》，《申报》1930年12月24日，第16版。
[31] 孙元：《走进孙佩苍相见在历史》，沈阳出版社2018年版，第311页。
[32] 据《一九三○年里昂中法大学学生分校表》（见于《一九三○年里昂中法大学学生分校表》，《中法教育界》1930年第38期，第45页）和《一九三一年里昂中法大学学生分校表》（见于《一九三一年里昂中法大学学生分校表》，《中法教育界》1931年第45期，第41页）记载

可知，程曼叔 1930 年、1931 年均曾在里昂美术专门学校就读。

[33] 据《一九二九年一月至一九三〇年二月十五日里昂中法大学学生归国表》（见于《一九三〇年里昂中法大学学生分校表》，《中法教育界》1930 年第 38 期，第 40 页）和《一九三〇年一月十五日至一九三一年四月十五日里昂中法大学学生归国表》（见于《一九三〇年一月十五日至一九三一年四月十五日里昂中法大学学生归国表》，《中法教育界》1931 年第 45 期，第 45 页）统计可知，程曼叔并未在此时期归国表中。

[34]《民国十九年冬季及民国二十年度里昂中法大学学生考试成绩一览表》，《江苏教育》1932 年第 2 期，第 7-10 页。

[35] 董希白：《里昂中法大学本年国庆国画展览志盛》，《中法教育界》1930 年第 38 期，第 41 页。

[36] 崇美：《里昂中法大学之国庆及国画与学生成绩展览会之概况》，《中法教育界》1930 年第 37 期，第 58-59 页。

[37]《里昂中法大学消息（民国二十一年里昂中法大学学生分校表）》，《中法大学月刊》1932 年第 4 期，第 155 页。另载《里昂中法大学学生考试成绩及分校表：民国二十一年里昂中法大学学生分校表》，《江苏教育》1932 年第 2 期，第 11 页。

[38] 董松：《寻找失落的"中国留法艺术学会"》，《美术研究》2019 年第 3 期，第 48 页。

[39] 刘保磊、卢葳：《艺术麦朵尔欧美近现代章牌经典》，金城出版社 2013 年版，第 154 页。

[40] 周轻鼎：《回忆录》，载《周轻鼎谈动物雕塑》，上海人民美术出版社 1990 年版，第 168 页。

[41] 王子云：《从长安到雅典——中外美术考古游记》下册，岳麓书社 2005 年版，第 417 页。

[42]《斜阳洒进窗口——雕塑家曾竹韶先生自述》，《雕塑》2000 年第 1 期，第 37 页。

[43] 滑田友：《我学雕刻的经过》，《世界月刊》1947 年第 12 期，第 43 页。

[44] 儒里昂研究院，又称"叙里昂学院"或"朱利安学院"，成立于 1868 年，是一所私人美术补习学校，学校共两个绘画工作室和一个雕塑工作室。史料记载，徐

悲鸿、滑田友等部分留法艺术家入巴黎美术专门学校前都曾在此进行预科式补习。

[45] 刘育和：《千秋称大匠万代仰雄风——雕塑家滑田友传》，载政协淮阴市委员会文史资料研究委员会编：《路漫漫兮：淮阴文史资料第 7 辑》，1988 年版，第 22 页。

[46] 王伟：《王临乙的艺术启蒙与西学（1908—1935）》，《雕塑》2016 年第 1 期，第 41 页。

[47] 郎鲁逊：《法国现代雕刻论》，《美术杂志（上海 1934）》1934 年第 2 期，第 26 页。

[48] 刘保磊、卢葳：《艺术麦朵尔欧美近现代章牌经典》，第 154 页。

[49] 王子云：《从长安到雅典——中外美术考古游记》下册，第 485 页。

[50]《里昂中法大学考试成绩·民国二十一年度里昂中法大学学生考试成绩一览》，《申报》1933 年 2 月 11 日，第 16 版。

[51]《民国二十二年里昂中法大学学生分校表》，《中法大学月刊》1933 年第 1 期，第 139 页。

[52]《校闻：里昂中法大学学生二十三年度（一九三四——九三五）分校表》，《中法大学月刊》1935 年第 2 期，第 132 页。

[53]《斜阳洒进窗口——雕塑家曾竹韶先生自述》，第 37 页。

[54] 滑田友：《法国美术和巴黎美术学校》，《益世报（天津）》1948 年 9 月 24 日，第 6 版。

[55] 叶庆文：《我的老师程曼叔》，载《幸存者的足迹》，中国美术学院出版社 2008 年版，第 204 页。

[56] 中国留法艺术学会总务部：《本会会员最近出品于法国各沙龙或展览会之统计》，《艺风》1934 年第 8 期，第 88 页。

[57] 据郑朝回忆，巴黎美术专门学校雕塑学习一般为五年，但实际并没那么严格，只要达到一定条件就可以毕业。其中，达到毕业要求的一项标准是参加重要展览并获奖。（郑朝：《雕塑春秋——中国美术学院雕塑系 70 周年》，中国美术学院出版社 1998 年版，第 132 页）以此来看，程曼叔《女人体》获巴黎沙龙展铜奖，按照要求已达到毕业条件。

[58]《校闻：里昂中法大学学生廿四年度（1935-36）分校表》，《中法大学月刊》1936 年第 4 期，第 102 页。

[59] 据《里昂中法大学学生名录》（见

于里昂市立图书馆，网址：https://www.bm-lyon.fr）显示：程曼叔（编号：189）在法学习（档案登记入册 / 出册）时间为（1926/10/16-1935/1/18）。

[60]（法）封·戴那斯·浮克赛勒撰，程曼叔译：《法国大雕刻家吕德》，《美术译丛》1981 年第 2 期。

[61] 慈玥剑：《动物雕塑家周轻鼎》，载傅肃琴：《域外艺履》，中国美术学院出版社 2008 年版，第 280 页。

[62] 杨成寅：《忆恩师程曼叔》，载中国美术学院五十年代校友会编：《外西湖时代》，浙江摄影出版社 2013 年版，第 159 页。

[63] 沈海驹：《程曼叔教授的雕塑课教学》，《新美术》1984 年第 2 期，第 21 页。

[64] 胡博：《雕塑之思》，湖南美术出版社 2007 年版，第 68 页。

[65] 王卓予：《回顾那十七年》，载中国美术学院五十年代校友会编：《外西湖时代》，浙江摄影出版社 2013 年版，第 149-150 页。

[66] 傅振伦：《伦敦中国艺展始末》8，《紫禁城》2014 年第 8 期，第 150 页。

[67] 程鸿寿：《羊城汉民路剪影》，《同舟》1937 年第 8 期，第 22 页。

[68] 张蓉、陈毛英：《假面具中的爱情：陈瑜清文存》，浙江大学出版社 2009 年版，第 354-355 页。

[69] 叶庆文：《我的老师程曼叔》，载《幸存者的足迹》，第 205 页。

[70] 许江、高士明：《国美之路大典》总卷（上），中国美术学院出版社 2018 年版，第 65 页。

[71] 刘伟冬：《苏天赐文集——著述画论卷》，东南大学出版社 2009 年版，第 73 页。

[72]《国立艺专 1946 学年度教员名册》《国立艺专 1948 年教职员名册》，载许江、高士明：《国美之路大典》总卷（上），中国美术学院出版社 2018 年版，第 67-70 页。

[73]《劣弟附逆·胞史检举》，《申报》1946 年 10 月 30 日，第 3 版。

[74] 周轻鼎：《回忆录》，第 174 页。

[75] 卢鸿基：《从两个主义相结合谈到雕塑构图——〈理发〉〈革命的母亲〉》，载《卢鸿基文集 1》，中国美术学院出版社 2008 年版，第 240 页。

（栏目编辑　施锜）

"折衷"何为：高剑父艺术实践之"力"的解析

陈阳

（华东政法大学传播学院，上海，201620）

【摘　要】高剑父作为"新国画"的提出者与实践者，是近代中国折衷艺术的代表。高氏艺术实践对虎、机、塔的集中再现，体现出其"尚力"艺术的不同层面：自然力的写实主义，机械力的现实主义和文化力的世界主义。对其艺术实践之"力"的解析为重新审视近代中国美术的"折衷主义"提供了新视角，高剑父的"折衷主义"是包涵绘画技法、艺术理念、文化观念及世界观的统合性话语。

【关键词】尚力艺术　写实主义　现实主义　佛化艺术　折衷主义

岭南画派的开创者高剑父活跃于20世纪上半叶的中国画坛，他的绘画视野宽广，翎毛花鸟、古寺寒林、飞机汽车皆可入画，他所倡导并践行的"新国画"既成为其艺术风格的彰显也成为其艺术理念的集中体现，时人称其为"折衷派"。许士骐曾将第四届展览会"中国美术会"（1936 年 4 月 18 日）展出的国画归为五派：崇古派、新进派、写实派、折衷派、创造派，其中"兼取西欧光影的变幻，是属于折衷派"[1]。中西技法的折衷被视为理解折衷派绘画的重要方面。

但事实上，折衷主义作为 20 世纪前半页的现代艺术潮流，是很多艺术家实践的特色。当时的言论称："所有现代的艺术家——凡是值得称为现代艺术家的——如果他们要成为现代的而同时精神和画法仍是中国的，则断不能不是折衷的。现代的生活在中国，其本身就是折衷的，因为生活的许多要素都是由各方而来的。"[2] 也就说在当时的语境下，包括倪贻德、林风眠在内的诸

画派画风在本质上都是折衷的。那么为何在当时的报章言论和艺术家评论中，高剑父被标榜为"折衷"的典型代表，以至"折衷"成为指代高氏一门的画风及画派特色的符码。至少在 20 世纪 50 年代以前 [3]，折衷派对于以高剑父为核心的艺术共同体来说是其自身和社会都普遍接受的称谓。

如何理解高剑父的折衷主义？本文试图跳出概念分析而以高剑父的艺术实践为基点，综观他各时期绘画在题材、技法、理念上的嬗变，解析其中的断裂性和延续性，尤其是以"力"的视角作为阐释框架剖析断裂中的延续性，开启重新理解高剑父折衷主义的新维度。

一、"虎啸一声山月高"[4]："自然力"的写实主义

"虎"是高剑父自幼习画就反复描绘的题材，"少时画虎成癖，人呼之为'高老虎'，几可以利用老虎的地方，无不将虎配上画面。有时画山水，也成

了虎形，名之为'虎山'。画石有时也似虎形，名之为'虎石'。甚至画云头，亦有近于虎形者。仿佛老虎充塞乎宇宙间了"[5]。高剑父笔下之虎皆生猛威武，这与其画虎的精髓有关，即绘"虎骨"，"他童年时就知道画虎的弊病，是以格外注重画骨，可算是一洗前人画虎的毛病"[6]。为此他专门研习和临摹如何画虎骨，在博物馆对骨写生，甚至故意画只露出骨头来的瘦虎，如此钻研，他笔下的虎就不再是披着虎皮的"标本"，而是生猛的百兽之王。

（一）虎名之变

高剑父的虎作频繁见诸当时的报章，甚至同一幅画作常以不同名字在众多刊物上刊载，一画多名，这在报刊史和艺术史上并不新奇，不过从"画"与"名"松散又紧密的关系可见"虎"作为一种符号在报章呈现与传播过程中被赋予的特定意义。虽然报章反复征用的虎图被冠以不同名字，但图像本身所流露出的"铁铸成一般"的视

※ 基金项目：本文系国家社科基金艺术学项目"现代器物百年图像考释与视觉文化研究（1840-1949）"（17CA176）阶段性成果。

觉震撼力并没有因文字而改变，反而因被置于不同的文本间，生产出新的"画外之意"。

1928年刊于《良友》的《饿虎》配文："盖高剑父书画皆纵横洒落，不拘于一格；奇峰秀逸遒劲，兼而有之；树人运笔写形，蔼然有诗画之气。三家个性固有不同之点，而其于艺术上之毅力与精神则一也。"[7]此处所言艺术精神，概言之即革命精神。这一点在当时的艺术作品赏析和人物介绍上，成为一种"框架"来指涉岭南一派的艺术，抑或成为一种加以识别的符号——革命艺术家的革命艺术。这幅画在五年后被《艺风》刊载时，被冠以《病虎》之名。"饿虎"何以成"病虎"？该图并载《对日本艺术界宣言并告世界》一文，该文是高剑父基于日本军国主义野蛮侵华而对日本艺术界发出的战斗檄文。他陈述了日本的斑斑劣迹后，号召日本艺术界应对日本军阀的暴行予以抵制，承担艺术家应有的救世责任，"向者剑尝誓以艺术救世为职志，由艺术以联国际间之感情，借以促进世界和平运动，冀兵器销为日月之光，我艺人实应同负此重责"[8]。作为随文插图《病虎》可视为对当时国难深重的中国的隐喻，此时的中国是饱受国难的"病虎"，病虎之喻，意在激发国人合力抵抗外来入侵，振奋中华民族的斗志。

这一画作还曾以《病虎》之名刊载于《逸经》，以《瘦虎》之名刊载于《新垒》。报刊之间的相互"借鉴"，使这幅画在被反复征用的过程中，成为读者了解高剑父虎画最便捷和直观的途径。虽然高氏在上海、南京、广州等地多次举办美术展览，但论及受众对其画作的知晓度和影响力，离不开印刷媒体的复制重现。值得一提的是，1935年高剑父新作虎图（图1），与这幅反复

在报章上出现的虎图极为相似，高剑父复制此画究竟出于何意不得而知，但足见这幅虎图本身在不断复制传播过程中，成为高剑父虎作的标识（icon）。这一标识本身作为图像符号，在最初被创作出来之时，有其特定的语境，但图像符号与意义之间具有任意性，正如罗兰·巴特（Roland Barthes）所言，语言学讯息对图像具有"锚固"（ancrage）功能，"任何图像都是多义性的，它潜在于其能指下面，包含着一种'浮动的'所指'链条'"[9]，画名的文字信息就是"固定所指的浮动链"的"技术"。但即便图文如此"锚固"，图像被不同文字加以锚固以传达特定意义之时，图像与新文本新语境之间的关联仍然是松散的，仍然有图像自身的"画外音"溢出。更有意味的是，当这一符号被不断征用和流传之时，它产生了"作用于"作者的强大效能，原作者不仅复刻旧作，也成为其他作者效仿临摹的对象。从另一角度来说，复制刊载绘画作品的印刷媒介与画作之间不是容器与内容物的关系，而是皮与毛的共生关系，媒介属性对画作有形塑和再生产的效果。

（二）政治虎

事实上，擅长画虎的高剑父对画虎的技法与风格极其讲究，"其写的次序，又要审度虎的姿势，和画面的章法，而不同"[10]。对细节的专注得益于高氏对虎"解剖学式"的写生，高剑父在日留学期间以及游历东南亚南亚期间，皆留下诸多铅笔绘制的写生画，对动物的外观、结构都精微毕现，甚至还经常对比绘制不同地区的同一种动物。高剑父现存于世的大量虎作皆以写实为基调，尤其是早年作品更是如此，"革命时代，即与满清搏命时代，其时少年气盛，画虎最多，又尤为凶猛，盖恨不得身化为

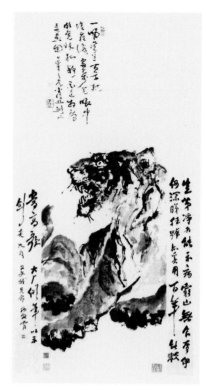

图1　高剑父《病虎图》，纸本设色，立轴，1935年，采自湖北省博物馆编：《折衷古今：岭南三高画艺》，湖北科学出版社2009年版，第55页

猛虎，把敌人吃个干净，有士气如虹之慨"[11]。

高剑父笔下之虎淋漓尽致表现出他对自然力的崇尚，借由百兽之王展现凶猛勃发的生命力，这种源于自然的生命力往深处说，实乃高剑父欲表达之革命力，"剑父早年即怀人类革命之思想，常借狮虎鹰枭，以表现其奋斗之精神"[12]。高剑父留日其间（1903—1907）就加入了同盟会，受孙中山之命组建广州同盟会，连任广州同盟会长八年，策划参与暗杀广东水师提督李准和广州将军凤山等革命任务。辛亥革命后，任东军总司令，后又被各军将领举为粤督，高剑父力辞不就，从政治革命转向了艺术革命。"其艺雄肆逸宕，如黄钟大吕之响，习惯靡靡之音者，未必能欣赏之。顾其鹰隼雄视，高塔参天，夕阳满眼，山雨欲来，耕罢之牛，嬉春之燕，皆生命蓬勃"[13]。

图2　高剑父《雨中飞行》，1925年，采自《北洋画报》1932年第17卷第842期，第2页

图3　高剑父《雨中飞行图》，纸本设色，立轴，1932年，采自湖北省博物馆编：《折衷古今：岭南三高画艺》，湖北科学出版社2009年版，第48页

换言之，高剑父对以虎为代表的自然力的精微描绘，是以写实主义的画风来表达革命思想的表现主义；高剑父笔下之虎既是自然之虎，更是"革命之虎""政治之虎"。

猛兽是革命时期政治表达的中介。岭南三杰之一的高奇峰，其画作海鹰、白马、雄狮皆悬于中山纪念堂，"粤建中山纪念堂，政府请先生将作海鹰、白马、雄狮等诸轴，用为装饰，由国库酬以重值，盖此三轴皆曾邀孙总理之寓目激赏，许为足代表革命精神，且新时代之美者也"[14]。高剑父《啸虎》亦为谭延闿购藏，"《啸虎》为剑父一生所作虎之最佳者，为谭组庵以五百金购藏"[15]。《啸虎》亦被何勇仁列为高剑父"鼓动思潮的作品"[16]。

二、"天地两怪物"[17]："机械力"的现实主义

如果说高剑父早年艺术实践中"自然力"的写实主义集中体现出用现实主义手法绘猛兽以表达革命思想，那么彰显出其新国画特色的对机械物的再现，亦是其革命理念的另一种表达。

（一）取材之"怪"

1936年春，"中国美术会"第四届展览会在南京举行，这届美展较前三届美展影响更大[18]，向全国征集作品约千件，经审查淘汰约三分之一，参展的中国画占六成，西画占三成。[19]高剑父携春睡画院弟子作品参展，前来观展的孙福熙高度评价以高剑父为代表的中国画家展现出中国艺术新的生机，"第一条新路是写生，我们是能用祖先一线相承传授我们的方法来写生了，这写生是有眼光有手腕、能够取长舍短添盐加醋的写生，比西洋人的拍照式的

写生高明得多了。最有成绩的是王祺、高剑父、张书旂、徐悲鸿及以上各家的门人等"，"第二是题材上的进展，就是逐渐注意到实际生活的描写了"，孙福熙强调"这题材的进展远远的比第一条路艰难而广泛得多"[20]，因为传统中国画有陈陈相因的题材范围，而要突破这些题材范围就意味着要用新思路去描绘更广阔的现实世界。

当我们踏进展览室的时候，我们非但看到从前一般的山水人物图画，并且还有许多出人意表的，如：广州孙总理纪念碑，古堡夕照，缅甸佛迹，断桥残雪等活跃的写生作品；唤起民族意识的作品，如：固我国防，淞沪浩劫等；有时代性的如：水灾，流民等；有感而作的如野有冻死骨，悲秋等。其他如飞机啦，战舰啦，汽车啦，洋房啦，外国人啦，把现实的一切一切，都能够搬到中国的图画纸上来。假如没有标明是"国画展览"的话，几乎令人不敢相信这是我们的国画。[21]

孙福熙所说的题材创新，也被前来观展的汪亚尘所关注，他"综观全场作品"，认为主要呈现出"构图""取材""设色""技术"上的创新，其中"取材。飞机、轮船，能采入画面，是现代绘画的先锋。尤其是每幅画面，都采现实的题材，实为现今国内提倡艺术与艺术教育的前驱"[22]。高剑父是第一个将飞机绘入国画并因此被推上舆论风口浪尖之人。高氏其实绘有多幅《雨中飞行》图，一幅绘于1925年，画面右上方一架飞机划过长空，这幅画曾在《北洋画报》（图2）[23]和《永安月刊》（1940）刊载。另一幅《雨中飞行》（图3）绘于1932年，画面中有七架飞机从空中呼啸而过。这两幅《雨中飞行》图在画面构图和要素上十分相近，皆有佛塔、树林和被雨水冲刷过的地面，

但早期作品对地面物的描绘更加写实。从画面的款识来看，1932年的《雨中飞行》[24]款识书"残腊"二字，从这一带有情感色彩的时间标识推断，此画很可能是针对1932年1月28日日军轰炸上海的"一·二八"事变而创作的作品。从时间和时局考量，1936年"中国美术会"第四届展览会和同年在上海举办的高剑父师生画展上展出的很可能就是这幅作品。《时事新报》曾报道了后者即高剑父师生画展，共展出271幅作品，其中高剑父作品66幅，"在高剑父的作品里，我们便看见好多幅像这一类作品，比如134号《淞沪浩劫》便是一幅写宝山路淞沪战迹的作品；148号《雨中飞行》，是画的雨后飞机的飞行；166号《固我空防》是写探海灯扫射下的农村。用国画的笔法，画现实的题材，无论如何，是值得注意的。尤其是，'国防文学'口号喊得很高的时候，对于国防艺术，我们当然有同样的要求"[25]。

（二）为"国防艺术"出力

在国防文学、国防艺术被提上日程之时，高剑父笔下的飞机既是对现实的呈现，也是对现实的"呼喊"，用画笔绘国难之深重，激发民众抗日热情。高剑父曾发表《国防文艺之重大性》，直指艺术家应肩负的时代使命：

今日国难一切状况都为时代之好资料；数年前我感国家目前之衰境，即从事国防艺术之制作，如《淞沪浩劫》《固我空防》为尝试之作，满以为即可影响艺坛作风，使我艺人之汗血一点一滴亦足以影响天下苍生，为不平者鸣，为好恶者写照，则绘事之功用可以大大扩张，又何况在国难当头，国防情绪刺激之宣传，更有待于我艺人之努力。[26]

从这个角度来说，高剑父笔下的飞机是其艺术救国理念的体现，高剑父主

张以新国画参与民族救亡，并把新国画参与和作用于现实作为其最高目标，"那作品必须是大众化，使无论何人，一见理解，衷心接受，被影响于不觉，起共鸣于行动；而社会生活由是而知所取舍，由艺术大众化而进至大众艺术化，方为现代新国画的最高目的"[27]。高剑父希望艺术作品对受众产生理解——接受——行动的渐进式动员目的，换言之，他所提倡的新国画应充当"政治宣传画"的角色。由是新国画中的"机械力"与"自然力"可谓殊途同归，在不同时代充当了政治号角的角色。高剑父向来重视艺术作品的宣传鼓动作用，他早年在上海与高奇峰创办《真相画报》和审美书馆，借助新闻出版业践行其艺术救国的理念。高氏曾撰文提到，"曾与友人何勇仁商组国防文艺团体，进行筹划战时宣传画制作及扩大宣传办法，其后时局转趋和缓，又因私务缠身，不克为此大事业卖一份气力，至今思之尤认为恨事"[28]。高氏以敏锐的目光觉察到古今中外艺术史中现实主义题材创作对战时动员的作用，他分析法国壁画的战时动员："欧战时，各国之战事宣传画占了多数群众的心房，每见敌人压境之画，则增强爱国心，而献贡较大之牺牲。"[29]也多次提及郑侠《流民图》对改变时局的影响。他亲身实践这一理念，带领弟子创作《淞沪浩劫》《固我空防》《新战场》《战祸》《空战》，这些"战时宣传画"以美术展览的形式发挥图像的动员作用。

（三）机械力：工业救国的现实主义

高剑父新国画中的"科学化物件"和机械力，何以成为"惊世骇俗"的"怪物"？其实将飞机、军舰、火车等物件入画的尝试并不在少数，高剑父之举引发轰动在很大程度上是因为他将这

些题材带入国画，成为突破陈规之第一个。正如温源宁所喻，"那诡异的感觉之兴起，即如吾人看见石涛的画一般，换言之，那诡异的感觉是由其不落窠臼的创造性所引起，而非由其怪诞不经的性质"[30]。换言之，"科学化物件"入国画是现代对传统的"有力一击"。

"直绘现实"是高剑父新国画的重要方面，也成为世人最直观认知新国画的途径。高剑父在《我的现代国画观》中提到新国画题材上的"无忌"与"有为"："无忌"即包容性，"新国画的题材，是不限定只写中国人，中国景物。眼光更放大一些，要写各国人，各国景物。世间一切，无贵无贱，有情无情，都可以做我的题材。我的风景画中，各国景物也有，并且也常常配上西装的人物，与飞机、火车、汽车、轮船、电杆等的科学化的物件"[31]。"有为"指服务现实即为抗日救亡"发声"，"尤其是在抗战的大时代当中，抗战实为当前最重要的主题，应该要由这里着眼，多画一点。最好多以我们作战于硝烟弹雨下，以血肉作长城的护国勇士为对象，及飞机、大炮、战车、军舰，一切的新武器，堡垒，防御工事等做题材"[32]。新国画的"目的性"常为人所强调，而"包容性"则常被忽视。

正是出于对绘画题材的无所不包，才成就了高剑父的执牛耳，高剑父自述："在1915年第一次欧战时，曾画了一幅中堂，空中画几只飞机，地上画一部坦克车，画题是《天地两怪物》。当时这两种武器，才第一次出现于人间，这作品一拿出来，那国画界的先生们就哄动起来，大骂特骂。有斥为画界的叛逆，有斥为不堪入画的俗物。"[33]也就说，早在《雨中飞行》图被广为展览和刊行之时，高剑父早已将"怪物"入画，并因此旗帜鲜明地"标示"出"新

国画"与传统国画的差别。高剑父还曾将汽车入画，在报刊上刊载可查的有《汽车早发》，又名《汽车破晓》《风雨驰骋》，曾载于《良友》（1936）和《永安月刊》（1941）。

高剑父对现代机械物的关注，在"力"的解析上仍与他的革命经历有关，高剑父早年身先士卒冲在革命第一线，他对"武力"甚至是"暴力"革命甚为知之，这种可毕其功于一役的"猛力"从其对猛虎的蓄势待发的"自然力"表现就可见一斑。高剑父对"机械力"的关注延续了这一思路，机械力作为当时推动工业文明和象征西方先进文明的代表，亦为高剑父所推崇，他曾在《真相画报》中刊载大量有关军舰、飞机的报道，还曾撰文《中国古代的战车》以"博物"的思路从文物和文献中梳理战车的起源与发展，类比现代战争中的坦克与中国古代战车的异同，高剑父对"战车"的梳理意在表明现代战争中的机械力对自然力（牛马力）的绝对优势，"现代的坦克车与战车，动力皆为引擎，外面又有厚甲保护，所以不易破坏，同时速度也高，因而威力也大，这当然绝非古代的马车所可同时而语的"[34]。高剑父既是工业文明的倡导者，也是工业救国的实践者，他曾创办磁厂改良制磁术，"振兴工艺，改良工业，固其建设大志也"[35]。

三、"分明画外说维摩"[36]：佛化艺术与文化力

（一）"力"之转向

"尚力"在近代中国的思想文化中是一个挥之不去的话题。如果把尚力作为一种思想观念，它是当时忧国忧民的知识分子吸纳西方尤其是古希腊尚力文化所发出的对中国传统儒家文化"重德

轻力"的反思与批判；是释放主体性反对封建道德束缚的口号。"力"既是生命力的象征，有其肉身性的一面；也有意志和精神的一面。"力"既成为在物理性上推动个人和社会前进的力量，也成为一种话语，在情感、审美、观念上推动文艺界、思想界进行反思和创新。20世纪上半叶，创造社就屡屡发出对"力"的声嘶力竭的呼唤："啊啊！不断的毁坏，不断的创造，不断的努力啊！啊啊！力哟！力哟！力的绘画，力的舞蹈，力的声音，力的是诗歌，力的Rhythm哟！"[37]决澜社也疾呼："让我们起来吧！用了狂飙一般的激情，铁一般的理智，来创造我们色、线、形交错的世界吧！"[38]战国策派从国家层面发出力的倡导，"在这个时期中，国家是一个'非道德'的东西，国与国在道德上一律平等，也可说一律无关。既然如此，国与国间的关系，完全变为'力'与'力'（power）的关系，每个国家成为'力'的单位，是在世界大政治力角逐之一员，所谓'主权'（sovereignty）不过是'最高力量不能受国以外的法律限制'之另一种说法"[39]。换言之，力乃生的本质，"力者非他，乃一切生命的表征，一切生物的本体。力即是生，生即是力"[40]。

不论是20世纪二三十年代创造社、决澜社从个人主体性层面呼唤的"力"，还是40年代战国策派从国家政治层面倡导的"力"，两者都有相通性，即基于当时积贫积弱的中国现实所发出的救世救民之举。随着国难日益深重，尚力文化实现了从尚力文艺到尚力政治的转变，实现了从个体解放到集体解放的转变，"'五四'的作风必须向另一路径转换，也只可向一个路线转换，就是，个性解放的要求一变而为集体生命的保障"[41]。

高剑父的尚力艺术正是"尚力"洪流中的浪花一朵，不论是崇尚虎兽所代表的自然力，还是推崇飞机汽车所代表的机械力，都融入救国强国的宏旨中。如果梳理高氏的艺术实践和艺术言论，在20世纪30年代中期以前，他始终走在每一股尚力风潮的前沿，以"弄潮儿"的姿态去引领当时的艺术创作，以"虎啸"的自然力唤起人们的民族主义情结，以"飞机"的机械力激发人们对物质强国的重视。但三四十年代民族国家、"集体解放"成为主流话语之时，他却又转向了文化自救，主张以佛法去重建内心世界的"佛化艺术"，这是高剑父尚力艺术的另一个向度，也是为后世所忽视的一个维度。

（二）佛塔与佛化艺术

何勇仁曾将高剑父作品分为四个时期，其中第四时期以《缅甸佛迹》《喜马拉雅山》《游鱼唼花影》为代表[42]，温源宁对《缅甸佛迹》赞誉有加：

> 全画的空气却充满光明——这种光明足令人联想到佛教的极乐世界，恬静、神圣、深奥、而全脱人世间之物质欲望者，人愈看此画，此画愈引人入胜。无疑地，能令此画满具精神性者，乃由其能于画上充分写出所谓灵魂之光，在《缅甸佛迹》中，高氏已得到一种深奥的、精神的感觉，而其他现代的中国艺术家中所罕见者。[43]

在温源宁看来，《缅甸佛迹》的出奇制胜之处在于营造的神圣感和超越画面的精神性，"能令我们由有形的世界而神游至无形的世界"[44]。用简又文的话来说，高氏这一时期的艺术创作"在其生活方面则由极动的而转入较为恬静的，思想方面则由锐进革命的而趋于建设反想的，感情方面则由狂热的而调和为浑厚的，至其精神方面则博爱自由

图4 高剑父《缅甸佛迹》，采自《新世纪》1935年第2期，第14页。

平等现代人生之三宝仍支配其全部灵魂"[45]。

《缅甸佛迹》（图4）作为高剑父佛教题材的代表作，在当时被广泛刊载。[46]该画作于1934年，当为高剑父东南亚南亚之行归国后的作品。高氏1930-1932年间的"壮游"不仅在当时的文化界引起轰动，对高氏自身的艺术实践和理念更新也产生较大影响。"西行以后，艺益大进。观其构图之清致，线条之健美，笔触之强弱兼施，色彩之对比与调和，莫不见其内心之蕴蓄，由再现（Reproduction）而达于表现（Expression）之境地。比之西方之后期印象主义（Post-impressionism），有同符焉。吾尝以是语剑父，剑父虽谦不敢承，未尝不叹予为知音也。"[47]剑父弟子的回忆亦称高氏印度归来后的作品有"禅味"，大华烈士认为，"受此大自然奇景与印度哲学及各地佛教遗迹之影响，先生之作风为之一变，而其个

人之哲学思想亦为之一变，盖已饱受'佛化'矣"[48]。

如何理解高剑父的"佛化艺术"？简言之就是注入了佛法的艺术，用佛法指导艺术创作，并用艺术创作实践佛法。高剑父的这一思想，并不是因印度之行而偶发的"应景之作"，而是对现实长期观察思考的结果。高剑父曾任广东楞严佛学社社长，对佛学颇有研究，也撰写了诸多佛学文章，如《学佛徒今后实行应有的觉悟》《讨论宗教应否存在问题》《我对于今后佛化前途改进的希望》《喜马拉雅山大吉岭之佛教源流考》《佛教改革刍议》，前三篇文章都成稿并发布于高剑父西行前。高剑父明确提出"佛化"二字，是因为他秉持以"佛化"取代"佛教"的理念，"首先要一致把佛教的'教'字推翻！改为佛化！因为这'教'字既不合于潮流，而且是范围狭窄"[49]。"佛化"概念的提出，主要针对时人对佛学的八大偏见，"使其'范围狭窄'"，"多数是以为学佛是消极的，是迷信的，是理想的，是束缚的，是执滞的，是出世的，是自利的，是度鬼的"[50]高剑父主张佛法"与时俱进"，现世说法，方便说法，"以应新社会的需求，造成全世界的真正自由平等，圆满其救度众生的大愿"[51]。

（三）文化力的世界主义

高剑父所主张的佛化艺术，是以积极的救世观念参与到社会事务中来，"佛学是解放的，并非是束缚的；佛学是大雄无畏，勇猛精进的，并非是畏首畏尾，隐缩不前的；佛学是积极救世的，并非是消极避世的"[52]。由于当时科学主义盛行，宗教影响式微，所以高氏以"佛家非宗教"立论，阐明佛法有益于国家进步，其立论基点在于佛法主张众生平等，世界大同，"佛，

是发明人人本有的佛性，平等普遍，无高无下，无专制的淫威，无神奇的怪剧，当然是与宗教不同"[53]。换言之，佛学理念与他所秉持的以文化推动世界和平进步的"艺术大同"思想是相通的。高剑父强调："我们应当把眼光放大一点，放弃偏狭的国画门罗主义，来扩到世界的艺术大同主义。能由艺术以联络国际间的情感。尽量地表现残酷万恶的战争，与人类的悲哀，借以促进世界的和平运动。"[54]

高剑父对佛学"文化力"的关注，或者说从"自然力""机械力"转向"文化力"与他对时局尤其是战争的反思有关，与他对物质与精神、科技与文化二元关系的思考有关。高剑父分析洋务运动、甲午战败的历史，感慨西方器物无法救中国，"不知西洋的物质的文明另有渊源所在，近年来经学者的讨论，始发觉知道西方的物质文明完全产生在思想之下"[55]。针对日本侵华的野蛮行径，高剑父坚信文化强国是唯一出路，"盖吾国素行和平主义，以精神文明为世界倡，非假借科学武器而食人也。旷视古往今来之以力假人者，终为武力所销亡"[56]，"深信一个国家民族之兴盛，必以文化为基础，没有文化基础的国家与民族，其国基最易动摇"[57]。

在文化救国强国的道路上，高剑父认为注重主观和精神层面的东方文化才能实现世界大同，应广泛推广传播。高氏旅印期间在印王欢迎会上之演说就以艺术为中介强调东方文化的救世意义，"我们东方的艺人，抱一种高逸超世间的人生观的思想。艺人的世界和浮华的俗世不同，大都不为区区的物质而生活，亦绝不甘为物质的奴隶。处在这弱肉强食、人欲恒流的恶世界，我们应将东方艺术精神的特长，尽量地来贡献于世界，注射一

针安眠的药剂"[58]。在世界主义的文化观念下，高剑父对新国画寄予了"世界性"期望："20世纪科学进步、交通发达，文化范围由国家而扩大到世界的，绘画也随着扩大而至世界。我希望这新国画，成为世界的绘画了。"[59]

四、作为媒介的新国画：再析折衷主义

用温源宁的话来说，高氏的折衷是"成功的折衷主义"，"折衷主义——其实是成功的折衷主义——在艺术中真是现在中国艺术家所应抱的唯一态度。在艺术中的折衷主义，即如生命中之其他事物一般，其危险乃在于集合各方源头的成分于一处而不能融会贯通，只是生吞活剥，杂乱无章。在高氏的作品中各种成分，无论中西，却能融合无间，贯通一体，因有这一特点所以他在艺术上的成功至有异彩"[60]。在温源宁看来，高氏的折衷实现了融会贯通，自成一体。用蔡元培的话来说，高剑父在"精习国画"之"正"，"研究西洋画学"之"反"，而"合"于"'折衷派'的'新国画'"，即实现了"由正而反，由反而合之型式"[61]。

"新国画"实乃理解高剑父折衷主义的重要媒介，"新国画是综合的、集众长的、真美合一的、理趣兼到的；有国画的精神气韵，又有西画之科学技法"[62]。正如本文从"力"的角度解析高剑父绘画的变化与承袭，洞悉融会贯通背后的个人因素、时代成因及其中所注入的主观建构成分，如此便能理解何谓"综合"，何谓"自成一体"。作为媒介的"新国画"不仅成为高剑父表达和实践艺术理念的载体，也成为联结个人与社会、民族与世界的载体。作为媒介的"新国画"不是将之视为实践的客体，而是视为具有能动作用的联结之力和融通之力，它融通了中西技法、融通了写实主义与现实主义，融通了革命艺术和佛化艺术，融通了西方文化和东方文化，融通了物质文化与精神文化，融通了民族主义和世界主义。

以高剑父所实践的"新国画"审视折衷主义，折衷主义不是静态的概念，而是具有高剑父个人印记的艺术理念；是囊括绘画技法、艺术理念、文化观念乃至价值观和世界观的统合性话语。折衷主义是融通真善美的具有世界主义的救世力量，"艺谋道和，行于折衷而臻大同之极则"[63]。

正如本文所言及"画"与"名"的关系一般，作为指称的"折衷主义"与作为高剑父艺术实践的"折衷主义"通过近代报章的生产传播形成建构与被建构的关系。"折衷主义"的内涵须放置在个人与时代交叠的脉络中加以动态理解，"力的解析"成为勾连时间、事件、观念所编织的"网络"结点，也成为解读高剑父艺术思想和艺术实践之一维。

作者简介

陈阳（1982—），女，湖南怀化人，华东政法大学传播学院副教授、硕士生导师，复旦大学信息与传播研究中心研究员。研究方向：视觉文化，近代中国画报史。

注释

[1] 许士骐：《美术批评的相对论》，《中国美术会季刊》1936年第1卷第2期，第76页。

[2] 温源宁：《高剑父的画》，《月报》1937年第1卷第1期，第237页。

[3] 李伟铭先生认为，岭南画派这一指称在史论界得到普遍接受和称述始自20世纪50年代末期，确切地说是郑振铎1958年为《中国近百年绘画展览选集》所写序言《近百年来中国绘画的发展》明确提出"高仑则是岭南派画家的领袖"。（李伟铭：《从折衷派到岭南派》，载郎绍君、水天中编：《二十世纪中国美术文选（下）》，上海书画出版社1999年版，第520页。）

[4] 《月夜虎》，载高剑父著，李伟铭辑录整理，高励节、张立雄校订：《高剑父诗文初编》，广东高等教育出版社，1999年版，第95页。

[5] 高剑父：《高剑父诗文初编》，第160页。

[6] 同上，第159页。

[7] 高剑父：《饿虎》，《良友》1928年第25期，第6页。

[8] 高剑父：《对日本艺术界宣言并告世界》，《艺风》1933年第1卷第5期，第23页。

[9] 罗兰·巴特著，怀宇译：《显义与晦义：批评文集之三》，百花文艺出版社2005年版，第28页。

[10] 李抚虹：《剑父先生画虎讲话》，载高剑父：《高剑父诗文初编》，第171页。

[11] "画虎笔记"，同上，第165页。

[12] 何勇仁：《高剑父概观》，《艺术建设》1936年第1期，第6-7页。

[13] 徐悲鸿：《谈高剑父先生画》，《艺风》1935年第3卷第7期，第95页。

[14] 卢景：《记画圣高奇峰》，《新报·图画专刊》1935年8月30日，第1版。

[15] 何勇仁：《高剑父概观》，《艺术建设》1936年第1期，第7页。

[16] 同上。

[17] 高剑父曾于《我的现代国画观》自述：1915年绘《天地两怪物》画作。（高剑父：《高剑父诗文初编》，第261页。）

[18] 据李毅士描述：第一届美展初次创办，许多作家不知，因此精品少。第二届美展未限定是近半年的作品，大多展出平生佳作，美展成绩出色。第三届美展后进者多，且为半年间的作品，"比较幼稚"，美展失色。参见李毅士：《中国美术会第三届（秋季）美术展览会的回顾》，《中国美术会季刊》创刊号1936年第1期，第30-31页。

[19] 刘瑞宽：《中国美术的现代化：美术期刊与美展活动的分析1911-1937》，生活·读书·新知三联书店2008年版，第234页。

[20] 孙福熙：《春天就在眼前了——"中国美术会"第四届展览会在南京举行，高剑父先生领导"春睡画院"在上海开会》，《艺风》1936年第4卷第4期，第13-14页。

[21] 李明德：《中国国画的前途与高剑父先生上海画展》，《粤风》1936年第3卷第1-2期，第3页。

[22] 汪亚尘：《参观高剑父师生画展》，《新闻报》1936年6月28日，第18版。

[23] 高剑父:《雨中飞行》(1925),《北洋画报》1932年第17卷第842期,第2页。

[24] 高剑父:《雨中飞行图》(1932),载湖北省博物馆:《折衷古今:岭南三高画艺》,湖北科学出版社2009年版,第48页。

[25]《国画史上一大转:高剑父师生国画展——以艺术的手腕写现实的题材》,《时事新报》1936年6月24日,第3版。

[26] 高剑父:《国防艺术之重大性》,《国防文艺》1936年汇刊第1期,第5页。

[27] 高剑父:《我的现代国画观》,载高剑父:《高剑父诗文初编》,第262页。

[28] 高剑父:《国防艺术之重大性》,第5页。

[20] 同上。

[30] 温源宁:《高剑父的画》,《月报》1937年第1卷第1期,第237页。

[31] 高剑父:《我的现代国画观》,第260页。

[32] 同上,第260—261页。

[33] 同上,第261页。

[34] 高剑父:《中国古代的战车》,《中华周报》1942年第6期,第8页。

[35] 大华烈士:《革命画师高剑父》,《人间世》1935年第32期,第24页。

[36] 高剑父:《高剑父之诗画字·又》,《良友》1929年第42期,第31页。

[37] 郭沫若:《立在地球边上放号》,载北京大学中文系中国现代文学教研室等主编:《新诗选第1册》,上海教育出版社1979年版,第54页。

[38] 倪贻德:《决澜社宣言》,《艺术旬刊》1932年第1卷第5期,第7页。

[39] 何永佶:《论国力政治》,《战国策》1940年第13期,第3页。

[40] 林同济:《力!》(1944),载林同济著,许纪霖编:《天地之间:林同济文集》,复旦大学出版社2004年版,第114页。

[41] 林同济:《廿年来中国思想的转变》,同上,第28页。

[42] 何勇仁:《高剑父概观》,《艺术建设》1936年第1期,第7页。

[43] 温源宁:《高剑父的画》,第238页。

[44] 同上。

[45] 简又文:《高剑父画师苦学成名记》,《逸经》1936年第6期,第9页。

[46]《缅甸佛迹》刊载情况:《新报图画专刊》1935年第1期,第1页;《新世纪》1935年第2期,第14页;《外部周刊》1935年第68期,第40页;《艺风》1936年第4卷第4期,第13页;《逸经》1936年第6期,第11页。

[47] 高剑父:《高剑父诗文初编》,第150页。

[48] 大华烈士:《革命画师高剑父》,《人间世》1935年第32期,第25页。

[49] 高剑父:《我对于今后佛化前途改进的希望》,《楞严专刊》1927年第14期,第53页。

[50] 同上,第48页。

[51] 同行,第48页。

[52] 高剑父:《学佛徒今后实行应有的觉悟》,《楞严特刊》1926年第10期,第119页。

[53] 高剑父:《讨论宗教应否存在问题》,《楞严特刊》1926年第4期,第46页。

[54] 李明德:《中国国画的前途与高剑父先生上海画展》,《粤风》1936年第3卷第1—2期,第3页。

[55] 高剑父:《时代思想的需要》,《楞严特刊》1926年第2期,第16页。

[56] 高剑父:《对日本艺术界宣言并告世界》,《艺风》1933年第1卷第5期,第23页。

[57] 高剑父:《国防艺术之重大性》,《国防文艺》1936年汇刊第1期,第5页。

[58]《高氏中国艺术论》,《北洋画报》1932年第17卷第842期,第2页。

[59] 高剑父:《我的现代绘画观》,载高剑父:《高剑父诗文初编》,第232页。

[60] 温源宁:《高剑父的画》,第237页。

[61] 蔡元培:《高剑父的正、反、合》,《艺术建设》1936年第1期,第2页。

[62] 高剑父:《我的现代绘画观》,载高剑父:《高剑父诗文初编》,第232页。

[63] 高剑父:《致印度诗哲太戈尔书》,载孙宜学:《泰戈尔在中国第2辑》,上海三联书店2016年版,第335页。

（栏目编辑　施锜）

汉晋堆塑罐装饰工艺探析
——从故宫博物院藏品谈起

纪东歌

（故宫博物院，北京，100009）

【摘　要】故宫陶瓷馆展出的三件青釉堆塑罐分别对应该器类发展的三个重要阶段，即东汉、三国吴和西晋时期，在形制和装饰的演变上与汉晋堆塑罐发展的规律基本一致，在装饰上表现出由多手工捏塑、刻划向多模制贴塑变化的趋向，其中表现传统本土文化的装饰题材多采用捏塑工艺，而具有外来文化元素的题材几乎全部采用了模制工艺。堆塑罐的装饰受多元文化来源的影响，吴晋堆塑罐和唐代长沙窑是外来文化元素和模印贴塑工艺兴盛期的代表，对应了三国两晋时期和唐代安史之乱后两次人口大迁移的浪潮。模制技术的复制性和传播性利于装饰图像迅速传播，但如堆塑罐等陶瓷模制装饰的模式化和符号化特征表明其文化意涵在当时还未被本土完全接纳与熟悉，正处于不断融入地域民俗和文化信仰的进程中。

【关键词】堆塑罐　装饰工艺　模印贴塑　模制技术

汉晋时期的堆塑罐因其质量卓越，装饰技法独特，承载了丰富的视觉文化和历史信息，自 20 世纪初开始进入学界视野，至今受到考古学、艺术史和陶瓷史等诸多领域研究者的长期关注，成为研究中古南方地区文化思想和社会生活不可或缺的材料。[1]罗振玉、陈万里和傅振伦等先生最先注意到堆塑罐及其铭文，并对年代、产地和功能进行初步推测，之后中外学者围绕该类器物的生产时代、产地、命名、发展流布、装饰意涵、功能用途，以及与丧葬文化和宗教信仰等方面，做过大量精彩论述。由于此类器物年代久远、分布零散且装饰复杂，又缺少文献证据支持，许多观点至今未成定论，有待根据器物本体进行更深入透析，结合出土环境和历史学研究成果进行全面考量。本文拟通过对故宫藏堆塑罐细节地再观察，试从装饰和工艺角度，探究堆塑罐的生产和装饰模式，从而寻找装饰技术变化的原因，及技术转化背后所反映的文化现象。

一、故宫博物院藏三件堆塑罐及装饰方式

目前全世界各博物馆和研究机构公布的包括五管瓶在内的汉晋时期堆塑罐三百余件，其中故宫博物院藏七件，现于武英殿陶瓷馆展出三件，三件器物的生产时代分别对应了堆塑罐发展的三重要阶段，即东汉、东吴和西晋时期。

青釉堆塑五联罐，高 46.5 厘米，口径 6.4 厘米，底径 16.5 厘米。罐身呈葫芦形，平底。胎质灰白，外施青釉至下腹中部。罐顶置五联罐，中间一罐较大，环置四罐略小，五罐盘口，长颈，曲腹，腹肩有弦纹。上腹肩部置堆塑龟和鱼，腹中环二道弦纹。束腰处堆塑熊、蜥蜴，狗、龟等动物。下腹呈橄榄

形，腹中刻四道弦纹。该罐与嘉兴九里汇东汉墓[2]、嵊州市三界镇鸽鸡山村道下山[3]等地出土的随葬品形制相近，仝涛将这一类型五联罐分型为会稽区Ⅲ式[4]。（图 1a）

"永安三年"铭青釉堆塑罐，通高 46.4 厘米，口径 29.1 厘米，足径 16 厘米。胎质灰白，外施青釉至下腹。罐体分上下两层，中间由一平台隔开，平底。上半部由堆塑组成，顶部中央置一盘口罐，罐口塑一鼠，四周分列四小罐，五罐均被雀鸟簇拥围绕。其下为三层崇楼居中，两侧各立一亭阙，楼门外有犬，阙下有八位戴帽并持各式乐器演奏的伎乐俑。下部整体呈罐状，罐肩塑一龟趺碑，圭形碑刻铭"永安三年时富且洋（祥）宜公卿多子孙寿命长千意（亿）万岁未见英（殃）"。腹肩塑有持矛人物，鹿、野猪，狗和龟等，刻划狗、龙、鱼、鲵等动物纹饰，并

图1　a.青釉堆塑五联罐　b."永安三年"铭青釉堆塑罐　c.青釉堆塑罐

在旁边刻划"鹿""狗""五种"等字样。腹中布三个贯通罐体的小圆孔，外部塑似泥鳅的水生动物。陈万里先生曾记录该纪年器（260）为1939年出土于浙江绍兴三国墓[5]，1957年被列为故宫博物院第一批一级甲等文物。（图1b）

青釉堆塑罐，通高46.8厘米，宽16厘米，底径15厘米。胎质灰白，通体施青釉。罐体分上下两部分。顶部为以双层楼阁为中心的四方楼宇形顶盖，宫院四面各一门，四脚个一屋宇。中间一层的中央为柱形罐，四角分列四小罐，围绕堆塑飞鸟，正背面中央各开两门，门两边分列阙楼和贴塑人物。第三层中心门阙与上层相连，周围置一周塑贴人物。堆塑罐下部为一罐体，圆肩，斜曲腹，平底。口沿印饰网格纹一周，环绕罐口下方置人物和熊贴塑。腹中环印圆点装饰带，间隔贴塑持器跪姿人物。该罐于1957年被列为故宫博物院一级乙等藏品。其器型与上虞驿亭镇西晋墓出土太熙元年（290）纪年器、余姚郑巷元康四年（294）墓出土的堆塑罐相近[6]，多见于西晋早期的南京周边和浙江地区墓葬。（图1c）

汉晋时期堆塑罐被学界普遍认为是具有丧葬文化性质的"明器"，根据器物对比和出土地信息，形制相近的堆塑罐上常出现"会稽""始宁"等铭文，推测三件文物均为以上虞为中心的越窑早期青瓷制品。作为代表东汉、东吴和西晋堆塑罐的典型器，三件器物显示的堆塑罐形态演变规律与东汉时期五联罐向吴晋时期堆塑罐的发展基本一致：由贯穿一体且五罐突出的造型向上下分层演变，上层堆塑装饰丰富，五罐逐渐弱化，有的罐口加盖，或被楼宇及飞鸟覆盖，下层为一罐体，腹壁贴塑装饰。堆塑罐最突出的特征即在同一器物上集成了繁复的造型装饰，这在陶瓷史上是罕见的，娴熟多样的装饰工艺和内容的组合排列使堆塑罐承载了丰富的视觉和文化信息，而装饰本身也形成了自身发展演变的规律。

按制作方式划分，三件堆塑罐上的造型装饰工艺主要由手工捏塑、模印贴塑、刻划纹饰、轮印以及复合方法组成。捏塑为纯手工的雕塑方法；模印贴塑需用单模或合模将泥坯塑形，之后取出塑好形的坯体将其贴于器物上，属于半机

械的成型方式；刻画则是用竹签等工具直接在坯上刻划纹样。捏塑呈现雕塑效果，模印似浮雕凸起，刻划像线描刻绘，都是极具表现力的装饰技法。

细观三件故宫博物院藏堆塑罐，被定为东汉时期的瓷罐仍处于"五联罐"阶段，装饰较后期简洁，堆塑的动物造型被释读为进食的熊、蜥蜴和龟，主体造型以手工捏塑雕塑为主，只有五罐的塑造部分采用了模制成型方式。"永安三年"铭青釉堆塑罐的装饰复杂，包括上层的崇楼、双阙、飞鸟、狗、鼠、杂耍和演奏的胡人俑，以及下层的持矛胡人、野猪、鹿、犬、龟、水生鳝泥和龟趺碑，这些饰件主要采用先捏塑再进行刻划、印纹等修饰的雕塑方法，造型生动形象，手工捏塑方式占器物总装饰比例的90%。下层还有部分鱼纹和走兽纹，"飞、鹿、句（狗）、五种"字样直接采用了刻划的手法。时代被定为西晋的青釉堆塑罐运用的模印贴塑工艺明显增加，除顶部庭院楼阁采用了拍片和手工雕塑方式外，飞鸟、熊和具有道教色彩的人物为模印塑形，乐伎胡人是在整体模印成型的基础上，对四肢进行了局部

表1　故宫陶瓷馆展三件堆塑罐的装饰方式分类示例

器物	捏塑	模印	刻划

调整。上下层布有多件重复排列的模印贴饰，如熊和高髻双手捂耳状人物，罐体腹部一周的持械跪姿胡人也为模印贴饰。这件堆塑罐无论是上层立体的装饰模件还是下层的贴塑，大部分饰件由模制成型。（表1）

以上分析表明在堆塑罐的发展进程中装饰方式发生了一定变化，即从以手工捏塑为主、模制为辅转向模印贴塑为主、捏塑为辅的复合加工方式。装饰方式由多捏塑（手工）向多贴塑（模制）的转变是否具有时代共性，为何在这一时期发生装饰方式的变化，以及导致变化的原因，这些问题需进一步讨论。

二、吴晋堆塑罐装饰的生产与变化

三国、西晋是南方青瓷技术迅速成熟的时期，青瓷堆塑罐是这一窑业高峰时期的代表产品，生产地主要分布在曹娥江地区越窑、德清窑、瓯窑和婺州窑，以及宜兴地区。文物普查发现上虞境内三国西晋窑场数量多达一百四十余处，[7]烧造青瓷产品种类繁多、品质精湛、纹样丰富，具备成熟的配料、成型、装饰、施釉和烧造技术。相较于配料和烧造技术，成型和装饰工艺对器物的视觉表现产生最直观影响，又因装饰工艺易于传播，各产区陶瓷的装饰在技术和形式上都存在相似性。这一时期在青瓷装饰工艺方面，继承东汉时期的装饰工艺并发展出包括捏塑、雕塑、镂雕、拍片、模塑、模印、压印、戳印、刻划等技法，特别是滑轮压印、戳印、范印及合范技术的创

图2　吴晋青釉堆塑罐纪年器，出土地　a.嵊州市浦口街道四村大坟山吴太平二年（257）潘亿墓　b.“凤凰元年”（272）南京上坊吴墓　c.南京赵士冈吴凤凰二年（273）墓　d.南京江宁上坊天册元年（275）墓　e.金坛白塔公社天玺元年（276）墓　f.上虞县江山乡天纪元年（277）墓　g.慈溪太康元年（280）墓　h.嵊州市石璜镇太康九年（288）墓　i.南京市江宁区张家山元康七年（297）墓　j.杭州钢铁厂元康八年（298）墓

表2吴晋堆塑罐纪年器的装饰内容对应工艺类型

装饰类型	屋宇	飞鸟	熊	龙	狗	鹿	鼠	鱼	龟	蛇	狮子	辟邪	麒麟	同心鸟	翼兽	巫觋	乐伎	骑马人物	持械胡人	持节仙人	佛像	铺首
捏塑	●	●	●		●	●	●	●	●	●						●	●					
模制	●	●	●	●				●	●		●	●	●	●	●	●	●		●	●	●	●
刻划				●				●														
复合	●	●	●					●	●							●	●					

新应用，出现网格纹、联珠纹、花蕊纹、象形器、各类贴塑动物、模印佛像等新产品，以及之后褐彩装饰的兴起，造就了极富时代特征的装饰效果。

由于吴晋时期堆塑罐多出土于长江中下游地区大中型墓葬，目前有关生产窑口的信息尚不明确，以往学者就器物进行了诸多分类与分期研究，如冈内三真将之分为六式，[8]全涛分为三型：A型四式、B型两式、C型，[9]魏建钢分

为三个类别和六个时期。[10]分期序列表明，堆塑罐在形态上的明显变化始于东吴时期，而在装饰上的丰富和变化持续到了西晋晚期。通过观察从浙江嵊州浦口大塘岭太平二年（257）潘亿墓至浙江萧山永昌二年（322）墓出土近三十件有绝对纪年信息的堆塑罐实物，[11]（图2）对器物上常见的装饰内容和主要制作方式进行初步统计，可见传统装饰造型多采用手工捏塑的方法塑形，如

狗、羊、猪、猴、鹿、龙、鱼、鳖、蛇、蜥蜴等动物和巫觋人物、乐舞胡人的塑造，同时也有如飞鸟、鱼、龟等频繁出现的传统题材装饰采用了捏塑和模制、贴塑相结合的复合方式。这一时期开始在陶瓷上流行的装饰题材如狮子、辟邪、同心鸟、翼兽、佛像、铺首，及一些较为复杂的如持节仙人、持械胡人、拱手胡人等附件则多采用了双模、单模成型和贴塑的工艺方式。（表2）

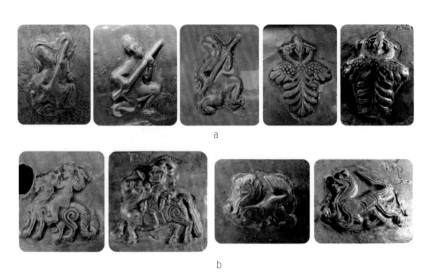

图3　吴晋堆塑罐模印贴塑外来文化元素纹饰　a.持械胡人同心鸟　b.骑兽胡人狮子

结合与纪年器的类型相近器物，可知自3世纪中叶至4世纪初的堆塑罐在装饰方面存在一定变化规律：1.堆塑罐分层之前和之初捏塑占装饰主流，之后模印贴塑比例逐渐增大，尤其是下层罐体的装饰几乎全部为贴塑。2.具有外来文化因素的模制饰件和模印贴塑增多。3.装饰构件从纷杂无序的排列逐渐趋于有序，有些模印装饰环列出现，在视觉上具重复性，整体更加规整。4.如同心鸟、佛像、骑马人物等样式形成固定的装饰形式。

吴晋堆塑罐的装饰体现出显著的地缘性和个性化特征，独具当地传统文化和信仰的表现内容如巫觋、乐伎人物、飞鸟走兽等仍多沿用传统的手工捏塑或复合手法。3世纪中叶后陶瓷装饰上模制工艺比例的增加和重复性纹样的增多互相作用，手工造型和模制组合的工艺表明此时的陶冶生产具备了一定程度的模式化和标准化，体现了上虞曹娥江流域制瓷产业达到相当的规模和高超的工艺技术。另一方面，堆塑罐是当时高品级瓷器的代表，但并不受等级规制的约束，其装饰样式没有严格的限定，目前未见在外观上雷同的吴晋堆塑罐遗存。虽然生产加工中因模具的加入，纹饰和纹样出现重复和重合的现象，但模制装饰目的不在于形制的"标准"，并不能纳入"模件生产体系"的范畴讨论。[12]从一般经济规律来看，手工业模件的介入是"正规"生产过程的体现，由生产成本和效益最大化的目的所驱策。[13]模具为堆塑罐的装饰制作带来便捷，从而提高了生产力，但在诸多制作精良、装饰繁复的精品器物上并没有特别体现出对于降低成本和提升产量的追求，复杂而多样的装饰表现了工匠的独立发挥和市场的个性需求。因缺少等级规范和市场动因，吴晋时期浙江窑业中心产区生产的堆塑罐是在一定形制框架内具有功能指向的个性化产品的代表，此时窑业的产业化程度也远未及之后同样在陶瓷上将模制与雕塑结合应用的唐三彩窑场和长沙窑那样形成了高度的市场化和标准化。

三、模制装饰与文化传播

陶瓷器的生产和装饰制作是成结构体系的文化行为，[14]若将装饰看作类似于语言的视觉传达，那么工艺技术即是实现语言表达的手段，而表征和方法总在潜移默化相互作用。在模印贴塑、模制附件等装饰逐渐增多后，模制工艺的"复制"属性日益凸显，使吴晋堆塑罐的装饰语言序列发生了变化。视觉呈现方面，模制附件在同一器物上重复排列，将原本手工捏塑产生的生动自然形态变得更为有序，附件在数量上的重复强调了主题。在装饰内容方面，同类纹饰和纹样在不同器物上反复出现和组合，这些纹饰承载的文化信息也随之传播，同时多元的文化来源对装饰题材和技术造成了深远影响。

三国两晋时期，堆塑罐装饰中以模印贴塑和模制附件装饰的题材主要有四类，一是动物题材，包括鱼、蟹、龟等水生动物，具特殊意义的熊和猴等动物，以及狮子、同心鸟、翼兽等外来文化的动物题材；二是一些较为复杂的人物造型，如骑兽和持械人物等，多为胡人形象；三是具有信仰意义的人物、仙人和佛像；四是铺首、花卉等其他纹饰。具有外来文化元素的纹样在装饰中占很大比例，各个题材都有其母题或模板，且这些装饰几乎全部采用模制工艺加工而成（图3）。同时期南方生产的陶瓷器上普遍出现具有外来文化元素的装饰，同样大部分采用了模印贴塑的工艺。

在外来文化因素的陶瓷装饰中，大量的佛像和佛教元素装饰引人瞩目。根据以堆塑罐为主的陶瓷器上出现的佛像和奉佛胡俑，诸多专家学者都进行过考古学和佛教史的相关论证，其中谢明良曾发现佛像纹饰旁刻"仙人"字样的堆塑罐物证，[15]然而有关堆塑罐上佛像的功能和性质的讨论依然存在争议，学界认为吴晋时期各地域人们对佛的认知处在不断变化的过程，但可以明确的是陶瓷装饰反映了吴晋时期佛教在中国持续发展和深化，并与丧葬体系和世俗生活产生了一定的关联。

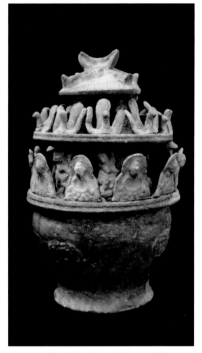

图 4　南京江宁殷巷吴墓出土红陶堆塑罐

图 5　a.南京市雨花台区长岗村出土青釉釉下彩盘口壶　b.上虞尼姑婆山窑址出土的三足樽

目前公布最早装饰佛像的堆塑罐出土自南京江宁殷巷吴墓，被定为五凤至天册年间（254—275），[16] 堆塑罐上列佛像七尊，肉髻背光，着通体袈裟，莲花座结跏趺坐，禅定印，面部较模糊，腿部难以辨认。（图4）之后至西晋晚期的堆塑罐上出现过三种形式的佛像，[17] 但绝大多数器物上所见佛像均与上述形式极其相似，无论是佛像是贴塑在腹壁还是立于平台上，都使用单模成型，佛像形象模糊，且成列出现。这种情况在该时期长江下游地区生产的带有贴塑佛像的其他类型陶瓷器上也表现得极其一致，如南京市雨花台区长岗村出土青釉釉下彩羽人纹盘口壶[18] 和上虞尼姑婆山窑址出土的三足樽[19]，佛像形式与堆塑罐相同。（图5）在半个多世纪的时间跨度下，不同产区的器物上实现雷同的装饰样式，这不仅需要共同的母题，更有可能使用了相同的模范或相似的模具，才得以实现和延续佛像的复制和传播。

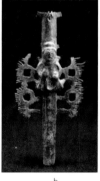

a　　　　　　b　　　　　　c

d

图 6　a.四川乐山麻浩蜀崖墓石刻佛像　b.四川忠县涂井蜀崖墓出土铜摇钱树　c.湖北鄂州市五里墩吴墓出土铜镜上的佛像局部　d.江苏南京市郊赵士岗出土贴塑陶佛像

据文献记载，早期佛像的传入可能存在多种方式和承载媒介，从汉孝明帝开始"图其形象"[20]，"得释迦立像"[21]，又有记"明帝令画工图佛像"[22]。及佛教兴于江左后，刘繇曾"乃大起浮图祠，

以铜为人，黄金涂身，衣以锦采"[23]。"吴赤乌十年（248）初达建邺，营立茅茨，设像行道。时吴国以初见沙门，睹形未及其道，疑为矫异。"[24] 虽然以上记载不足为信史，但可想在外来宗教信仰传

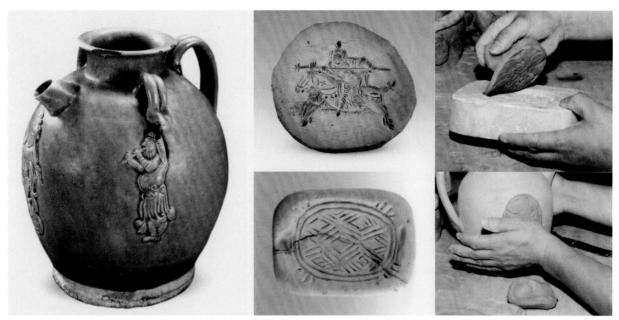

图 7　长沙窑瓷器的贴塑装饰、模具和工艺模拟

入之初，民众对于佛的形象认知是模糊而新奇的。长江流域早期佛像的来源和流布等问题一直是学界关注的焦点，研究表明上中下流域的佛像样式均存在差异，从出土实物来看目前所见佛像遗存的媒介材质也不同，如四川乐山麻浩蜀崖墓石刻佛像、四川忠县涂井蜀崖墓出土带有佛像的铜摇钱树、湖北鄂州市五里墩吴墓出土佛兽纹铜镜，（图6）[25]不同材料塑造的佛像在形式、结印上各异，但从中依旧可见南方早期佛像在整体视觉效果上的共性，即浅浮雕般的平面式效果。

长江流域早期佛像遗存通常实物体积较小，图像单一，形象并不立体清晰，这种程式化和平面化的特征，加之传入本土时间不久的佛教尚未成系统，佛像成为一种可复制的装饰符号。就瓷业兴盛的长江下游地区而言，汉晋时期胡人及其文化来源比较复杂，既有北人南迁，又有东南沿海地区的输入和沿长江流域的交流等所致的文化杂糅。试想在三国时期人口流动的社会背景下，某位胡人带来了便携的小件

单面模范，或仿照某个佛像样式制作出模具，于是像使用印章一样复制出无数个纹饰或相似的模件，即通过少量的模具可直接参与图像装饰复制和文化传播，各种外来文化元素的装饰形象也随之渗透到社会各个层面。同时，以佛像和胡人为代表的外来文化元素的纹饰图案还并未被本土工匠所熟悉，其文化信仰意涵仍处于不断融合的进程中，因而在具民俗和丧葬功能的堆塑罐上，佛像等外来文化元素装饰被视为一类文化符号，以发挥其象征意义为重，从而忽视了其造型的准确度。

在陶器上使用模制的现象自新石器时期晚期出现，[26]模印贴塑技术自先秦应用于陶瓷器装饰，而模印贴塑工艺和外来文化元素装饰的兴盛时期自吴晋时期南方瓷业开始，经南北朝持续发展，至唐三彩和长沙窑达到高峰阶段。唐代同样以模印贴花纹饰著称的长沙窑，包含了如椰枣树、舞乐胡人、骑马人物、佛塔、翼兽、宝相花、莲花等大量以中西亚文化为主导的外来元素，其中狮子、持械胡人、同心鸟等纹饰与早期堆塑罐

的装饰有相似特点。此时模具本身已成为流通的商品，在窑址和作坊遗址发现了诸多精美的贴塑模具，繁多而精湛的模制工艺是工业化生产的表现，也是瓷业经济与市场繁荣的产物。[27]（图7）吴晋堆塑罐和唐代长沙窑是外来文化元素和陶瓷模印贴塑工艺的兴盛时期，正对应了三国两晋时期和唐代安史之乱后两次人口大迁移的浪潮。[28]陶瓷装饰在内容与技术上均形成了与本土有别的"胡风"，是人口流动对南方社会经济与文化信仰造成影响的缩影，同时也带动了外来文化在南方地区的传播与深入。

四、小结

陶瓷装饰的制作和工艺选择由制瓷技术、社会文化和市场需求等多方面因素决定，汉晋时期堆塑罐装饰和工艺受到多元文化来源的影响，在表现独具地域传统文化相关内容时多沿用传统的手工捏塑形式。而模制装饰工艺的发展一方面出于对生产效率的需求，实现了复

制性和多样性的生产，另一方面大量使用模印贴塑工艺制作具有外来文化元素的装饰，是三国西晋时期人口大规模流动下文化和技术传播的产物。极具传播力和复制力的小件模具成为新兴文化传播的最佳依托，在器物上实现重复性的组合排列，呈现出装饰复合体的视觉效果。吴晋时期，这些具有外来元素的纹饰图案还未被本土完全接纳与熟悉，模制饰件在传播中形成了文化符号般的特定样式，在南方民俗文化信仰中发挥着特殊的象征功能。

作者简介

纪东歌（1984—），女，北京人，中央美术学院在读博士生，故宫博物院副研究馆员。研究方向：陶瓷文化史、技术史、修复史、汉唐视觉文化研究。

注释

[1] 以往学界对于此类汉晋时期陶瓷产品的命名繁多，按制作目的和功能有"神亭""神壶""魂瓶""谷仓""灵""浮图""灵庙""骨灰坛"等名，按造型类别又有"五管瓶""多联瓶""堆塑罐"等名称。本文基于装饰技术角度进行讨论，以"堆塑罐"统称此类产品。

[2] 嘉兴市文化局：《浙江嘉兴九里汇东汉墓》，《考古》1987年第7期。

[3] 汪沈伟：《嵊州市文物管理处收藏的五管瓶和堆塑罐》，《东方博物》2017年第六十三辑。

[4] 仝涛：《长江下游地区汉晋五联罐和魂瓶的考古学综合研究》，四川大学博士学位论文2006年，第17页。

[5] 陈万里：《吴晋时代的浙江陶瓷》，《陈万里陶瓷考古文集》，紫禁城出版社1997年版，第42页。

[6] 汤苏婴、王轶凌：《青色流年：全

国出土浙江纪年瓷图集》，文物出版社2017年版，第77页。

[7] 周友泉、蒋明、杜伟：《上虞越窑青瓷》，《浙江档案》2017年第12期。

[8] （日）冈内三真：「五連罐と装飾付壺」，『古代探叢Ⅱ——早稲田大学考古学会創立35周年記念考古学論集』，（日）早稲田大学出版部1985年。

[9] 仝涛：《长江下游地区汉晋五联罐和魂瓶的考古学综合研究》，四川大学博士学位论文2006年，第29页。

[10] 魏建钢：《越窑制瓷史》，中国社会科学出版社2015年版，第170页。

[11] 何志国、王烨：《论汉代建筑模型对吴晋魂瓶的影响》，《中原文物》2020年第2期。

[12] 雷德侯提出中国人发明了以标准化零件组装物品的"模件生产体系"，并在在中国历史上得到广泛普及。（德）雷德侯：《万物——中国艺术中的模件化和规模化生产》，生活·读书·新知三联书店2020年版，第2-4页。

[13] （美）凯西·科斯丁著，郭璐莎、陈力子译：《手工业专门化：生产组织的定义、论证及阐释》，《南方文物》2016年第2期。

[14] （美）迪安·阿诺德著，郭璐莎、陈力子译：《陶瓷理论与文化过程》，《南方文物》2019年第6期。

[15] 谢明良：《记一件带有图像榜题的六朝青瓷谷仓罐——兼谈同心鸟图像的源流》，《故宫学术季刊》2010年第3期。

[16] 贺云翱、阮荣春等编：《佛教初传南方之路文物图录》，文物出版社1993年版，第172-173页。

[17] 仝涛：《长江下游地区汉晋五联罐和魂瓶的考古学综合研究》，四川大学博士学位论文，2006年，第114页。

[18] 贺云翱、阮荣春等编：《佛教初传南方之路文物图录》，第168页。

[19] 郑嘉励：《三国西晋时期越窑青瓷的生产工艺及相关问题——以上虞尼姑婆山窑址为例》，《东方博物》2010年第2期。

[20] 《后汉纪》卷第十《孝明皇帝纪下》："初，帝梦见金人长大，项有日月光，以问群臣。或曰：西方有神，其名曰佛。其形长大。陛下所梦，得无是乎？于是遣使天竺，问其道术，遂于中国而图其形象焉。"[东晋]袁宏撰、张烈点校：《两汉纪》下册，中华书局2002年版，第187页。

[21] 《魏书》卷一百一十四《释老志》："愔又得佛经四十二章经及释迦立像。"中华书局点校本1974年版（2003年重印），第3026页。

[22] 《魏书》卷一百一十四《释老志》："明帝令画工图佛像，置清凉台及显节陵上，经缄于兰台石室。"出处同上。

[23] 《三国志》卷四十九《吴志·刘繇传》："笮融者，丹阳人。初，聚众数百，往依徐州牧陶谦。谦使督广陵、彭城运漕，遂放纵擅杀，坐断三郡委输以自入，乃大起浮图祠，以铜为人，黄金涂身，衣以锦采。垂铜槃九重，下为重楼阁道，可容三千人，悉课读佛经。"中华书局标点本1982年版，第1185页。

[24] 《高僧传》卷第一："时吴地初染大法，风化未全。僧会欲使道振江左，兴立图寺，乃杖锡东游，以吴赤乌十年初达建邺，营立茅茨，设像行道。时吴国以初见沙门，睹形未及其道。疑为矫异。"[梁]释慧皎撰、汤用彤校注《高僧传》，中华书局1992年版，第15页。

[25] 贺云翱、阮荣春等编：《佛教初传南方之路文物图录》，第159、161、164、167页。

[26] 彭小军：《史前陶器成型技术类型的分布和演变》，《江汉考古》2021年第1期。

[27] 李校伟：《长沙窑模印贴花》，湖南美术出版社2008年版，第62页。

[28] 李梅田：《长沙窑的"胡风"与中古长江中游社会变迁》，《故宫博物院院刊》2020年第5期。

（栏目编辑　张晶）

汉唐风格瑞鸟衔绶纹的演变历程探究

郑宇婷　卞向阳

（东华大学服装与艺术设计学院，上海，200051）

【摘　要】汉唐风格瑞鸟衔绶纹发端于汉代仙道思想和符瑞文化并于唐代盛行变异。然而学界大多认为鸟衔绶类纹样是在魏晋南北朝后将外来基因本土化的产物，忽略了孕育瑞鸟衔绶纹根深蒂固的中华传统文化基因。从历史文献与考古出土中可梳理出汉唐风格瑞鸟衔绶纹在不同历史时期的演变历程，释读瑞鸟和绶带形成组合的历史必然性，探究纹样形式和文化内涵的变化与王朝兴衰和社会信仰的密切联系，进而为瑞鸟衔绶纹正本溯源，为中华文明体系再添蓬勃生机。

【关键词】汉代　唐代　瑞鸟衔绶纹　中华传统文化

目前在学界，提到鸟衔绶类纹样多被认为是在魏晋隋唐时期经由丝绸之路从西方传入中国的装饰纹样。[1]然而其实早在汉代便已出现鸟嘴衔绶带的图案组配，到了唐代更是得到广泛使用，逐渐成为盛唐装饰艺术的重要题材之一。关于其命名，因鸟衔绶类纹样中的"鸟"在汉代符瑞文化中被赋予通天神力，故以"瑞鸟"命名更能凸显中华传统文化内涵，也可和来自西方的鸟衔绶带纹作以区分，又因瑞鸟衔绶纹诞生于汉，盛行、变异于唐，其形态演变具有典型的汉唐艺术风格特点并对后世鸟衔物类图案的发展起到重要影响，故将其概括为"汉唐风格的瑞鸟衔绶纹"。它在汉墓壁画、唐代织锦、铜镜等考古出土文物中广泛出现，结合大量历史文献都表明其诞生、盛行、变异与发展是根植于中华传统文化体系，虽吸纳过异域元素但绝非是外来艺术形式本土化的产物，其演变历程反映出不同时代背景下中华民族审美经验和审美心理的转变，体现出鲜明的时代变化性和东西方艺术的通融性。

一、汉唐风格瑞鸟衔绶纹的诞生由来

早在我国汉代的墓室壁画中已见瑞鸟衔绶纹，汉代时虽已有丝绸之路，但彼时西方鸟衔绶类纹样的存在与盛行尚待考证，且亦无文献记载与出土证据表明此类纹样曾传入汉代王朝。若追溯其诞生由来，恐与中国自古便有的鸟信仰文化和绶带象征意义密不可分。

（一）鸟图腾崇拜

中国先民受到鸟食稻谷的启迪，逐渐学会种植农作物获取稳定的食物来源，使朝不保夕的狩猎生活有了保障，故视鸟类为上天派来教化人类的神灵。谷是延续生命的原质，鸟食谷，鸟衔谷种，周而复始，生生不息。人们相信若想长生不老，就要像鸟一样拥有永生动力，故在石壁、器物上刻画鸟的形象奉若神灵，久而久之发展出太阳鸟图腾崇拜、凤鸟信仰文化和羽化升仙等美好祈愿。[2]商朝人也以玄鸟为始祖，在《诗经·商颂·玄鸟》中有"天命玄鸟，降而生商"。[3]中国先民对鸟的图腾崇拜与中国传统的符瑞文化和仙道思想有着密切联系，是孕育瑞鸟衔绶纹的原始基因。

汉代以来盛行谶纬神学，笃信天人感应，使生于殷周之际的符瑞文化得以发扬光大。汉代人认为符瑞代表"上天垂象"，是古代帝王承天受命、施行德政的吉祥征兆，与政治相关，与圣德协契，关乎王朝运命，主宰苍生幸福，起到巩固统治的作用。瑞鸟在符瑞思想中占据重要地位，在《宋书·符瑞志》中曾记载多种瑞鸟出现的情景典故，其中便有鸟衔物母题的符瑞，如"赤鸟衔谷""白燕衔丹书"等，不同种类的瑞

※ 基金项目：本文为国家社科基金艺术学重大项目"设计美学研究"（19ZD23）及中央高校基本科研业务费专项资金、东华大学研究生创新基金资助（CUSF-DH-D-2022051）的阶段性成果。

表1 《宋书·符瑞志》中的瑞鸟及含义释读

瑞鸟	文献记述	释义
赤鸟	周武王时衔谷至，兵不血刃而殷服	周武王时衔禾谷降临，兵不血刃使殷朝降服
白燕	师旷时，衔丹书来至	在师旷时，口衔丹书来临
三足乌	王者慈孝天地则至	帝王对天地慈爱孝顺就会出现
白乌	王者宗庙肃敬则至	帝王的宗庙肃敬就会出现
白雀	王者爵禄均则至	帝王的爵位俸禄公平就会出现
白鸠	惟德是依，惟仁是处	只要有德它就依顺，只有有仁义才会栖止
同心鸟	王者德及远方，四夷合同则至	帝王恩泽施及远方，四方边境统一就会出现
小鸟生大鸟	王者土地开辟则至	帝王开辟疆土就会出现
鸣凤	鸣凤表垂衣之化	高鸣的凤凰表现垂衣而治的教化
翔鸧	翔鸧征解纲之仁	翱翔的鸧鸟象征解民倒悬的仁义

注：资料来源于许嘉璐，杨忠：《二十四史全译——宋书·符瑞志》，汉语大词典出版社 2004 年版，第 703-722 页。

鸟具有不同的象征意义（表1）。[4] 它们既是国家和平安定，百姓生活富足的符瑞，也说明了瑞鸟在古代图腾崇拜文化中是吉利之鸟，寄托着从帝王到百姓对于政治清明的憧憬与山河安泰的共同祈愿。

（二）"绶"的象征意义

瑞鸟衔绶纹中的另一意象"绶"在汉代是用以区分官阶高下的显著标志，也是权力地位的集中体现。汉代有尚武之风，人们普遍勇猛善战，渴望建功封侯，在这种社会风气下，绶带被认为是将内心理想转化为现实的具象物质载体。汉代朝服为袍，袍外需在腰间佩挂组绶以示身份。"组"是官印上的绦带，"绶"是彩丝编成的带子，主要根据面料、颜色、织造方式的不同来辨别等级。《礼记·玉藻》记载："天子佩白玉而玄组绶，公侯佩山玄玉而朱组绶，大夫佩水苍玉而纯组绶，世子佩瑜玉而綦组绶，士佩瓀玟而缊组绶。"[5] 并非所有臣子都有佩绶的资格，因此古人视佩绶为一种莫大的荣耀。据传新莽末年，商人杜吴在渐台杀死王莽后，仅解去王莽之绶，而未割去王莽之头。可见在杜吴心中，解绶高悬比割头更为重要，这也说明了绶带文化在人们心中占据的重要

地位。[6] 此外，汉代时人们的平均寿命不长，祈求长命百岁属常见愿望，因"绶"与"寿"谐音，故绶带有时也会取其"长寿"的谐意，祈祷人死后能够升仙享福，长寿安乐。

（三）瑞鸟与绶带的组合

"瑞鸟"与"绶带"的组合似乎是汉代社会文化背景下的必然产物。汉代人深受仙道思想和符瑞文化的影响，对死后升仙的追求达到前所未有的高度，这一特点集中表现在东汉晚期的墓室壁画艺术中。这种艺术往往将死后世界描绘成死者生前生活的延续，或是对心中理想生活的升华。[7] 在河南邓县一座东汉时期的墓葬中，曾出土一块凤鸟衔绶、佩剑执笏画像砖。砖上部刻画一只凤鸟口衔环形绶带，昂首展翅欲飞。冠羽及尾翎高高竖起，高贵优美。下部是一武吏，头戴加鹖羽的武冠，宽袍大袖，腰佩绶带，佩剑执笏端立，众多元素暗示这是一个庄重场合下的武官形象。[8]（图1）由此推测墓主人很可能是具有一定身份地位的官员，希望死后仍能建功立业，享有生前的荣光，也能长生不老，羽化升仙，并将这种心愿寄托给符瑞凤鸟。瑞鸟自由翱翔于天际人间，被视为沟通天地神灵的祥瑞符号；绶带既

图1 凤鸟衔绶、佩剑执笏吏画像砖，邓县东汉墓出土，南阳市文物研究所藏，采自俞伟超、信立祥：《中国画像砖全集》第二卷，四川美术出版社 2005 年版，第 92 页

是权力地位的标志也兼具长生长寿之意，是人世间理想追求的集中体现，由此瑞鸟和绶带的直觉赋意便在某一瞬间的偶然中应运而生，体现了物我交融的认知状态和人类思维的具象性，成为人们对话上天和下界的交流中介，是寄托心意的视觉语言与物质呈现。

除此之外，瑞鸟衔绶的题材也经常出现在其他汉墓画像石、画像砖中。据出土案例显示，汉代的瑞鸟衔绶纹基本为单鸟侧立衔绶，鸟身姿态有一种动势

图2 汉墓画像石中的瑞鸟衔绶纹 a.山东省临沂市白庄东汉墓出土 b.山东省临沂市工程机械厂东汉墓出土 c.山东省临沂市普村东汉墓出土 d.江苏徐州睢宁县九女墩东汉墓木门西门扉"神兽守鼎"图局部 e.山西吕梁离石马茂庄二号东汉墓前室西壁左侧画像局部 f.山东省临沂市工程机械厂东汉墓出土,a、b、c、f采自俞伟超主编:《中国画像石全集》（第三卷），山东美术出版社2000年版，第19、39、45页；d采自俞伟超主编:《中国画像石全集》（第四卷），第81页；e采自俞伟超主编:《中国画像石全集》（第五卷），第187页

传递，或抬脚前进，或振翅欲飞，线条流畅简练，瑞鸟多口衔绶带，也存在颈部绕有绶带的结组形式，虽然对细节的刻画处理尚未达到精细程度，但却有一种朴拙的趣味，图案构成虽未形成固定程式，但已具有瑞鸟衔绶纹的基本特征。（图2）以上无疑证明了汉代时已存在瑞鸟衔绶的图案题材，受当时盛行的仙道思想和符瑞文化影响，多应用于墓葬美术中。"瑞鸟"形态的写实，"衔绶"意象的虚构，两种意象的搭配运用了中国古代讲求"虚实结合"的审美观和艺术创作手法，非现实的东西往往具有独特魅力，具象背后的抽象意义承载着人们对死后世界的美好想象和升仙享福的殷切期盼，是立足于汉代社会审美体系和主流追求的艺术创造。

二、汉唐风格瑞鸟衔绶纹的盛行与变异

瑞鸟衔绶纹在唐代的盛行与变异主要集中在初唐至中唐时期。[9]这一时期，国富兵强、物质充盈，人们追求戎武功名，乐于享受当下生活。瑞鸟衔绶纹虽继承了汉代的仙道思想，但更着意于对现世的争取，故而多在现实生活中使用，广泛应用于装饰艺术领域。加之融合了萨珊含绶鸟的异质文化基因，增加了全新文化意涵，也为汉唐风格瑞鸟衔绶纹增添一抹异域风情。

（一）继承仙道思想的盛行

唐代瑞鸟衔绶纹应用频率最高的地方非铜镜莫属。在唐代铜镜上多刻画着具有浓郁仙道色彩的瑞鸟，如凤、鸾、鹤、雁、鹦鹉、孔雀等题材，瑞鸟嘴衔饰有玉佩和珠翠的绶带花结飞旋回转，也存在衔璎珞、嘉禾、灵芝、瑞花等祥瑞符号，均是受道教文化影响的产物。从纹

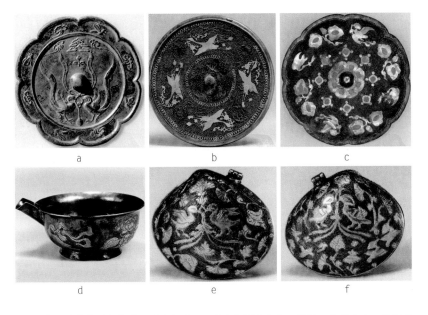

图3 唐代瑞鸟衔绶纹铜镜及其他物件 a.瑞鸟衔绶葵花镜，关林三号墓出土，洛阳市博物馆藏 b.金银平脱瑞鸟衔绶镜，陕西西安出土，陕西历史博物馆藏 c.嵌螺钿瑞鸟衔绶葵花镜，日本白鹤美术馆藏 d.银镀金瑞鸟衔绶纹匜，何家村唐代窖藏出土，陕西历史博物馆藏 e.银镀金鸳鸯衔绶蚌形盒，何家村唐代窖藏出土，陕西历史博物馆藏 f.银镀金鸳鸯衔绶蚌形盒，何家村唐代窖藏出土，陕西历史博物馆藏，a至c采自马承源等:《中国青铜器全集》（铜镜），文物出版社2005年版，第147、114、118页；d至f采自杨伯达:《中国金银玻璃珐琅器全集》（金银器二），河北美术出版社2004年版，第27、14页

图4 唐代红地含绶鸟纹锦及图案复原图，笔者绘，中国丝绸博物馆藏

图5 卧佛枕上的织锦纹样复原图，采自常沙娜：《中国敦煌历代服饰图案》，中国轻工业出版社2001年版，第148页

样构成的角度看，初唐至中唐时期铜镜上的鸟类形象继承了汉代动物图案的流动感特性，形态写实，体态轻盈，往往置身于场景之中，无论是单鸟还是对鸟均意在表现行走或飞翔的姿态，并用平面的线条表现鸟的生动与意趣，意在传递充满动态的画面感。相较于汉代瑞鸟口中所衔的绶带，唐代瑞鸟口中所衔之绶通常缀有不同的花结，结草衔环的图案往往象征祝寿和报恩，与西来含绶鸟寓意截然不同。[10] 瑞鸟衔绶铜镜的布局方式有环绕式、对称式的构图。铜镜的空隙处点缀有流云、花朵、仙山等意象，使布列花纹的主体性得到增强。除铜镜外，在其他物件上也会装饰有瑞鸟衔绶纹，例如在陕西西安何家村唐代窖藏出土的众多初唐至盛唐时期的金银器中，有多件装饰有瑞鸟衔绶纹的器皿，均精美绝伦，各具特色，呈现出一派莺歌燕舞，雍容华贵的盛世气象。（图3）

历朝历代，任何一种纹样的大规模盛行都离不开掌权者的支持与倡导。瑞鸟衔绶纹正是因唐玄宗（685—762）的喜爱与推崇而在唐代广泛流行。唐玄宗本人笃信道教，曾创立千秋节赠千秋镜的传统来表达求仙求道的愿望，并曾写诗："铸得千秋镜，光生百炼金……更衔长绶带，留意感人深。"[11] 正所谓"上有所好，下必甚焉"[12]，敏锐的官员们觉察出皇帝的喜好，命人大规模

装饰瑞鸟衔绶纹于铜镜上，使其在宫廷与民间风靡一时。此外，唐代人们也会将瑞鸟衔绶纹视作爱情的象征，李商隐在《饮席代官妓两从事》中有"愿得化为红绶带，许教双凤一时衔"[13]。瑞鸟相携成偶，共衔绶结，寓意永结同心，幸福长寿（绶）。

（二）融合异域文化的变异

在文化包容，社会开放的大唐盛世，瑞鸟衔绶纹除继承本土形象外，也吸纳了沿丝路传入的萨珊含绶鸟的形象特征。萨珊含绶鸟在学界有很多称谓，如"衔物立鸟"[14]、"立鸟"[15]、"绶带鸟"[16] 等，许新国先生曾将嘴部系有璎珞或项链，颈后系有飘带或绶带的一类西域立鸟图案称为"含绶鸟"[17]，此称谓在学界广为认可，故本文采用此名。

关于萨珊含绶鸟的来源主要存在两种可能，第一种是演化自袄教神话中的神佑福寿之鸟"赫瓦雷纳"（Hvarenah），它是天葬中神鸟或祭司的象征，意味着照耀人之神的光辉，会带来盛大的好运。[18] 第二种推测是演化自有翼天使，象征王权。波斯人信奉君权神授，故在艺术题材中，经常出现双翼天使给国王加冕的场景，后天使逐渐演变为鸟，出现了含绶鸟艺术形象。关于其最早出现的时间，考古发现均集

中在萨珊王朝，暂无证据表明在之前的安息帝国时期已经出现，目前普遍认为含绶鸟是萨珊王朝特有的装饰图案。但无论来源为何都体现出王权统治下的宗教文明，是西方宫廷与信众喜闻乐见的人文生态。

萨珊含绶鸟与本土瑞鸟衔绶纹形象迥异，鸟身采用高度几何化的艺术手法，使鸟的种类难以辨别，羽毛多由层叠鳞片表现，尾部成板刷状，翅和尾用横条和斜条表示，翅尾弯钩向上翘起，颈后有两条平行的结状绶带，站立于台座上，鸟颈部饰有联珠项链，口衔联珠绶带。从图案构成上看，鸟身外侧围绕联珠团窠纹、花瓣团窠纹或枚黛团窠纹，形成徽章式纹样重复循环。不同出土时间，不同物件上的含绶鸟纹大同小异，但整体特征少不了绶带、项链、联珠纹与几何化的鸟类几种元素。（图4）

萨珊含绶鸟纹经由丝路传入中原，本土瑞鸟衔绶纹吸纳其部分特征产生全新面貌。在敦煌唐窟K58一尊卧佛枕上的织锦中曾出现一例瑞鸟衔绶团窠纹样。团窠类型为花瓣纹加联珠纹的组合形式，属于萨珊风格的构成特点。鸟身形态部分几何化，未完全采取西方程式化的处理手法，鸟头、鸟翅、鸟尾保留了一定的写实性，鸟腹装饰几何线条，

鸟翅后有两条卷曲上翘的装饰，鸟颈后飘有绶带，口衔联珠项链状物。鸟的姿态为侧身僵立状，应是吸纳了萨珊风格的特点。（图5）这件织锦图案既借鉴了萨珊含绶鸟的纹样元素，也保留了中式神韵，创造出符合大唐审美习惯的纹样图式。

中国本土装饰艺术体系吸纳了萨珊含绶鸟的形态特点与团窠图式而得到丰富，开拓了瑞鸟衔绶纹的形态和结组形式，使不同种类的鸟与不同的物件重新产生联系并赋予特定含义，逐渐融合形成"你中有我，我中有你"的艺术特色。汉唐风格瑞鸟衔绶纹与西来含绶鸟融合的成功案例印证了人类艺术的通融性，正所谓借鉴他者，嵌入自我，从中西方的文化接触到文化融合，从文明的互鉴走向文明共存，这也恰与国家"一带一路"发展战略不谋而合。

图6　雁衔绶带锦袍及纹样复原图，辽代，采自黄能馥、陈娟娟、黄钢：《服饰中华——中华服饰七千年》，清华大学出版社2011年版，第257页

图7　五代《韩熙载夜宴图》局部及侍女长袍纹样复原图，采自故宫博物院官网；赵丰、袁宣萍：《中国古代丝绸设计素材图系》（图像卷），浙江大学出版社2016年版，第16页

三、晚唐以后汉唐风格瑞鸟衔纹的发展走向

在中国古代，一种纹样的盛行和统治者的审美偏向和社会环境息息相关，自晚唐以后，经历了很长一段时期的政治动荡，社会生产力与人民的创造活力远不如盛世时期，瑞鸟衔绶纹的使用也逐渐淡出视野，并在不同历史时期呈现出阶段性的发展特点。

（一）摹形去神的符号化转变

晚唐时期，因西方小国家战乱频仍，陆上丝绸之路不再繁荣，加上安史之乱终结了开元盛世，使大唐王朝国衰路阻，陷于内忧外患的境地，瑞鸟衔绶纹虽依然活跃于世，但形式因其固定的内涵而被符号化，逐渐褪去盛唐时期鸟儿的灵动感。图案构成基本相同，但缺少变化，总体呈现为对鸟共衔绶带的轴

对称图式，鸟身多为张翅欲飞状，绶带由长条形演变为对称的四瓣花结形，程式较为固定，远无盛唐时期变幻多姿的辉煌景象。

在内蒙古兴安盟科右中旗代钦塔拉苏木墓中曾出土一件雁衔绶带锦袍。此墓虽为辽代早期墓葬，但关于这件锦袍的袍料，赵丰先生曾在《雁衔绶带锦袍研究》一文中经过严谨考证认为制作此锦袍的织锦一定得之于中原，是唐晚期赐服形式的遗存。[19]所以这件锦袍虽出土于辽墓，但却是研究唐晚期图案风格的物证史料。对鸟双翅上扬，共衔绶带，脚踏花团，是等级高贵、寓意吉祥的象征。鸟身形态依然保留汉唐风格，对鸟翅、鸟尾进行细致写实的描绘，两鸟对立于花台的组合以及符号化的绶带结是采用了萨珊含绶鸟纹的组成图式与艺术加工手法。图案骨架构成虽未用团窠，但工整的对称结构也是受到西方纹章式样的影响（图6）。

唐代与汉代相同，皆有崇武之风。在唐代中晚期颁布的官服法定纹样中，规定武官官服上饰有鹘衔绶带纹样，为绶带赋予了标榜武勋的象征意涵。在《唐会要》中记载，唐德宗时（780—805）有"顷来赐衣，文采不常，非制也。朕今思之，节度使文以鹘衔绶带，取其武毅，以靖封内。观察使以雁衔仪委，取其行列有序，冀人人有威仪也"[20]。即唐代武官官服图案是鹘衔绶带，鹘是一种猎鹰，象征武官的英勇；文官官服图案是雁衔仪委，仪委是一种瑞草，象征文官的守序。将鸟衔物的图案作为区分官员身份位阶的符号，赋予纹样以训诫意义，也是皇帝向官员提出希冀与要求。

唐代灭亡后，其文化艺术、生活方式等各方面为人们怀念，故五代十国时期的南唐（937—975）政权自建国伊始，便主张在各方面复兴唐制，尤其是文化艺术领域继承唐代的审美脉络，

图8 陕西冯晖墓室顶部的瑞鸟衔绶图案，采自罗世平、李力：《中国墓室壁画全集》（第二卷），河北教育出版社2011年版，第79页

图9 青白玉镂空鹤衔芝佩，宋代，故宫博物院藏，采自杨伯达：《中国玉器全集》（第五卷），河北美术出版社2006年版，第49页

图10 黄地鸾鸟衔花锦，宋代，纽约大都会艺术博物馆藏，采自常沙娜：《中国织绣服饰全集》（织染卷），天津人民美术出版社2004年版，第229页

逐渐发展成一个为艺术而生的王朝。因此南唐很多图案纹样与唐代具有某种传承性。在南唐画家顾闳中所作《韩熙载夜宴图》第三段画卷中，挥扇侍女的长袍背面排列三个独窠对鸟纹便是一例。两鸟相对，鸟颈长嘴扁，腿高尾短，通体雪白，应为一对白鹅，双翅展开作飞起状，共衔白色绶带结。不同于盛唐时期瑞鸟衔绶纹的活泼生动，南唐侍女服装上的瑞鸟所衔绶带结卷曲勾回、工整对称，程式化特征明显，远无盛唐时绶带的飘逸之感（图7）。

相似的例子在五代后周显德五年（958）的陕西彬县冯晖墓室顶部的壁画上也曾出现。瑞鸟衔绶图案出现在墓室穹顶下端的一周浅黄底的连续花纹装饰带上，是由两只相对而立的鸳鸯及其共同衔着的绶带结组成一个单元循环。鸳鸯单侧站立做振翅欲飞状，先用白色颜料平涂，再用墨线勾勒，装饰性较强。因是墓室壁画，故描绘的较为粗糙随意（图8）。五代时期以南唐为首的大小国家，虽在艺术题材上着力模仿盛唐时期的纹样，但因国家本身金瓯有缺，政权暗藏隐患，不及盛唐时期的艺术创造活力，反映在纹样上自然缺少灵

动感。文化艺术上的大力提倡虽能麻痹百姓的神经，却阻止不了政权瓦解的宿命，瑞鸟衔绶纹也逐渐沦为粉饰太平的僵化符号。

（二）得之自然的内化重塑

艺术风格是时代审美理想的集中体现，也是社会政治、文化习俗的真实映射。如果将唐代形容为一个艳丽华贵、绰约多姿的大家闺秀，那宋代就像是一个清雅含蓄，柔和内敛的小家碧玉。经过朝代更迭，在唐五代广泛出现的瑞鸟衔绶纹因不再符合宋代社会审美标准而慢慢淡出视野。而造成赵宋与李唐截然不同的审美标准的原因主要有以下两点：首先，宋代社会文治昌盛，武功不竞，长期以来重文抑武，《宋史·文苑传》曾记载："艺祖革命，首用文吏而夺武臣之权，宋之尚文，端本乎此。"[21]《宋史·艺文志》也记载："文之有关于世运，尚矣。"[22] 宋代建立伊始，靠发动兵变夺得皇位的宋太祖害怕有人故技重施，故推行重用文官而剥夺武官权力的政策，极力宣扬文治与世运的密切关联，提倡以儒家思想为核心的价值观，借此达到巩固统治的目的。这在很

大程度上压制了带有武勋色彩艺术图案的使用，瑞鸟衔绶纹中绶带元素曾应用于唐代武官官服，暗含武勋象征，不符合国家主流文化倾向故逐渐被舍弃。

另一方面，历经唐末五代的战火硝烟，国家已疲惫不堪，百姓急需安居乐业，休养生息。旧有的艺术形式不能满足人们心中所好，新的审美导向应时而生。社会风气促使宋人喜爱简洁素净，朴素雅致的艺术风格，热衷于在自然中发现美的元素，追求诗情画意的生活和淡泊宁静的心境。这使得鸟穿花枝、雁衔芦苇、雁衔菊花等恬淡自然主题的题材日渐兴起，在宋代玉器、织锦等领域多有应用，自由发展无固定程式，如宋代青白玉镂空鹤衔芝佩所示，双鹤相对，

身姿灵巧，在精雕细琢与清透材质中自带脱俗之美，得之自然却出于意表。再如宋代黄地鸾鸟衔花锦上的瑞鸟姿态翩跹，衔花穿梭，取材自然，意与景融而别具韵味，迎来一派清丽婉约的全新气象（图9、图10）。

与宋代并行的辽、金、西夏政权，加上后来的元清两代均属北方少数民族政权，游牧民族有尚武之风，自然也有特有的民族图腾和审美习惯，包括处在元清两代间的明代，其艺术风格也或多或少受到北方少数民族的影响。瑞鸟衔绶纹在此时经过重塑，内化于各种新兴的以花鸟林泉等自然意象为题材的艺术创作中，与宋代禽鸟形象的柔和纤细相比更有力量感。在后来演变出的如满池娇纹、春水纹、海东青纹中虽不见瑞鸟衔绶的组合，但从广泛使用的禽鸟衔物类意象中依稀可见它的身影，这些艺术创作也传达出中华民族自古以来乐观向上、善良坚韧、热爱生活的精神品质。虽然，瑞鸟衔绶的艺术题材脱离了适宜其发展的社会土壤和历史时机再未出现汉唐时期的繁荣景象，但随着时间的推移也内化重塑出全新的纹样形式与艺术内涵，产生这种转变的本质正是不同历史背景与社会变迁下中华民族审美经验的改变。无论是个体无意识还是集体无意识的创造，视觉语言的改变都说明了一种装饰纹样的盛行与国运兴衰、社会文化、宗教信仰的密切关联。

四、结语

汉唐风格瑞鸟衔绶纹从汉代质朴庄重的墓葬艺术走向唐代雍容华贵的装饰艺术，从寄托长寿升仙，建功立业的死后追求走向象征美好爱情，表彰武勋，

装点盛世的现世之用，其演变历程深受汉唐艺术风格影响，是汉唐文化艺术互动交融的历史见证。汉代的瑞鸟衔绶纹神圣古朴，盛唐时期的瑞鸟衔绶纹灵动鲜活，晚唐五代时期的繁缛规矩，宋代以后的得之自然而变换万千。无论历史的变化多么巨大，无论王朝的更替多么残酷，无论文化呈现怎样的多元发展，都不能抹去瑞鸟衔绶纹深植于中华传统文化的智慧基因，虽吸纳过异域元素但绝非是外来艺术形式本土化的产物。它承载着中国传统的仙道思想与符瑞文化的美好寓意，凝聚着中国古人寄情于物，沟通天地的精神境界，书写着大唐盛世多元文化交融荟萃下的繁荣璀璨，象征着丝绸之路东西文化的互鉴交融。正所谓汲古之养分，开今之盛世，汉唐风格瑞鸟衔绶纹与西来含绶鸟融合的成功案例更说明了"一带一路"自古以来便是中西方文化融合发展的不竭之路。

作者简介
郑宇婷（1994—），女，东华大学服装与艺术设计学院博士研究生。研究方向：服装史论及艺术考古。
卞向阳（1965—），男，博士，东华大学服装与艺术设计学院教授，博士生导师。研究方向：服装史论及设计理论。

注释
[1] 含绶鸟西来东渐说散见于一些学者的文章中，如郭萍在《魏晋隋唐时期"绶带鸟"图案寓意的东渐》一文中所述："'绶带鸟'纹图案在魏晋隋唐时期流行于墓室壁画和织物图案中，这种形式显然在中原汉民族美术中是一种外来的美术元素。"
[2] 陈勤建：《中国鸟信仰：关于鸟化宇宙观的思考》，学苑出版社2003年版，第5页。
[3] 周振甫：《诗经译注》，中华书局2002年版，第511页。
[4] 许嘉璐、杨忠：《宋书·符瑞志》，《二十四史全译》，汉语大词典出版社2004年版，第703-722页。
[5] [汉]戴圣撰、胡平生、张萌译：《礼记》，中华书局2017年版，第589页。
[6] 孙机：《汉代物质文化资料图说》，上海古籍出版社2011年版，第287页。
[7] （美）巫鸿著，郑岩等译：《礼仪中的美术（上）》，生活·读书·新知三联书店2005年版，第176-178页。
[8] 俞伟超，信立祥：《中国画像砖全集》第二卷，四川美术出版社2005年版，第42页。
[9] 根据徐殿魁在《唐镜分期的考古学探讨》中对唐代历史时期的划分，分为初唐期、盛唐期、中唐期和晚唐期。初唐期，七世纪初至七世纪晚期，即唐高祖李渊至高宗李治在位时期；盛唐期，武则天光启元年（684）至玄宗李隆基开元年末（741）；中唐期，玄宗天宝年始（742）至德宗李适贞元末年（805）；晚唐期，宪宗李纯元和元年（806）至末代哀帝天祐四年止（907）。
[10] 徐殿魁：《唐镜分期的考古学探讨》，《考古学报》1994年第7期，第335页。
[11] [清]彭定求、沈三曾等：《全唐诗（增订本）》，中华书局1999年版，第32页。
[12] [汉]戴圣撰，胡平生、张萌译：《礼记》，第1071页。
[13] [清]彭定求、沈三曾等：《全唐诗（增订本）》，第6222页。
[14] （英）斯坦因著，巫新华等译：《亚洲腹地考古图记》（第一卷），广西师范大学出版社2004年版，第942页。
[15] 夏鼐：《新疆新发现的古代丝织品——绮、锦和刺绣》，载夏鼐：《考古学论文集》（下册），河北教育出版社2001年版，第502-504页。
[16] 郭萍：《魏晋隋唐时期"绶带鸟"图案寓意的东渐》，《装饰》2012年第7期，第69页。
[17] 许新国：《都兰吐蕃墓出土含绶鸟织锦研究》，《中国藏学》1996年第1期，第3、13页。
[18] 姜伯勤：《中国祆教艺术史研究》，生活·读书·新知三联书店2004年版，第67页。
[19] 赵丰：《雁衔绶带锦袍研究》，《文物》2002年第4期，第73页，第80页。
[20] [宋]王溥：《唐会要》卷三十一，中华书局1955年版，第582页。
[21] 许嘉璐、安平秋、倪其心主编：《宋史》，第9533页。
[22] 许嘉璐、安平秋、倪其心主编：《宋史》，第4159页。

（栏目编辑　张晶）

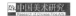
正色之尚：论祭祀瓷器色彩伦理的嬗变

蔡花菲

（长沙理工大学设计艺术学院，长沙，410114）

【摘　要】五色伦理体系确立了祭器的色彩法度和器用秩序，序列了物序人伦，形成了以色彩为核心的皇家祭祀格局。五色瓷器契合祭祀文化与审美需求，逐渐成为替代陶、玉、铜的国家祭礼重器。明代祭祀专用瓷，其色用制度与周代一脉相承，体现了儒家"正色为尊"的品第观念，以及"德""礼"为内核的伦理教化作用。追根溯源，感应与通感的心理机制、对应与象征的思维模式的传衍，是瓷色为代表的祭祀色彩嬗变的深层动因。

【关键词】瓷色　色彩伦理　宫廷祭祀　五行五色　思维模式

"国之大事，在祀与戎。"自古宗庙之祭与军权国事一样，事关国运。祭祀是古代社会文化的重要组成部分，分为国家祭祀、宫廷祭祀（时令、节庆之祭）、民间祭祀。本文聚焦于祈祷国运昌盛、稳定的国家祭祀，主要指孔子所说的"郊社之礼"[1]。祭祀礼仪以对应、象征为运转机制，表现为祭祀主体的分层，所谓"天子祭天地，诸侯祭社稷，大夫祭五祀"[2]。用于祭祀的器物也称彝器，历朝典章制度对其材料、形制、色彩、数目、体量等用度各有标准，须恪守法制。作为人伦之道的延伸，器用制度映射了皇家伦理观念。因统治者文化、种族、审美的差异和材料工艺的更迭，汉代原始瓷器历经唐宋的发展，逐渐替代陶、玉、铜等器，至明清成为祭器专属。祭祀瓷器色彩伦理、礼祭范式的演进，深受"五行说"理论的影响。

"五行说"[3]以五方、五色[4]为核心构建宇宙万物象征体系，"在这个系统中，颜色是为了分类而'设计'出来的。颜色分类和颜色象征，在古代中国的天人交感体系中占据着重要地位"[5]。不晚于先秦，极具标示性的"五色"成为五行说的外在表征，是宫廷典章制度的重要依据，引导着皇家建筑、宫廷祭祀、礼仪服饰、器用典制的色彩法度。

一、正色之尚：宫廷祭祀瓷器的色彩衍进

（一）色质形合：祭器伦理框架与祭祀瓷色的确立

周朝的文化体系和礼仪制度基本稳定，《周礼》《礼记》《仪礼》中对周朝皇室礼仪、典章制度的记载，参照后世。"五行说"是周礼的内在指南，祭祀的时节、祭器的色彩和方位主要以阴阳五行体系为依据，并综合皇帝的五行、王朝色尚等因素来确立。《三礼图》记载明堂辟雍祭祀的情况："明堂者，周制五室。东为木室，南火，西金，北水，土在其中。"[6]四方代表了四季，中堂和四厢象征五行，王莽每一季节着对应色服，在相应的厅堂内举行祭祀。《逸周书·作雒解》记载："乃设丘兆于南郊，以祀上帝，配以后稷，日月星辰先王皆与食……乃建大社与国中，其遗东青土，南赤土，西白土，北骊土，中央衅以黄土。"周朝祭祀天地和四方神明时，在祭坛中心放置"方明"，《仪礼·觐礼》记载："方明者，木也；方四尺，设六色：东方青，南方赤，西方白，北方黑，上玄下黄。设六玉，上圭下璧，南方璋，西方琥，北方璜，东方圭。"[7]木质方明底部之外的五个面分别涂：青、赤、白、黑、黄五色，对应：东、南、西、北、中五个方位，以祭祀各方神明（图1）。

如果说"方明"模范了色彩与方位在现实礼仪中的对照，那么"六玉"则将五色、五方、五帝、四灵等逐一匹配到这个伦理格局中（如表1）。《周礼·春宫·大宗伯》记载："以玉作六

※ 基金项目：本文为 2018 国家社科基金后期资助项目"南宋龙泉青瓷研究"（18FYS027）的阶段性成果。

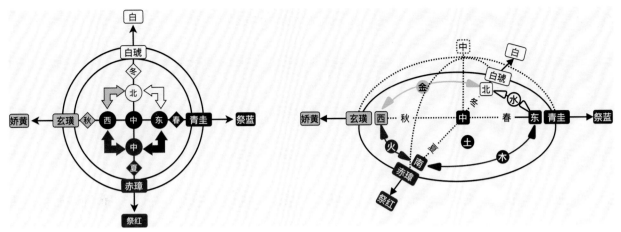

图 1　古代祭祀器物色彩伦理框架图，蔡花菲、徐艳芳、胡振生绘制

表 1　古代五色伦理体系对应关系

五色		青	赤	黑	黄	白
五行		木	火	土	金	水
五方	上（天）	东	南	中／下（地）	西	北
方明（六色）	玄	青	赤	黄	白	黑
六玉	苍璧	青圭	赤璋	黄琮	白琥	玄璜
四时		春	秋		夏	冬
四灵		青龙	朱雀	（黄龙）	白虎	玄武
五辂（帝王）		玉	象	木	金	革
四郊各陵瓷色		圜丘——青色瓷	日坛——赤色瓷		方丘——黄色瓷	月坛——白色瓷
瓷器五色		祭蓝	祭红	黑	娇黄	白

器，礼天地四方：以苍璧礼天，以黄琮礼地，以青圭礼东方，以赤璋礼南方，以白琥礼西方，以玄璜礼北方，各放其器之色。"[8] 玉质六器的"苍璧""黄琮"与"天""地"相配，这种"形""色"相合的祭器形制，拓宽了五方五色"赋义"的维度。清朝宫梦仁的《读书纪数略》阐释六器造型的象征寓意："苍璧（圆形，象天也），黄琮（琮方，象地也），青圭（圭形说，象出震生物也），赤璋（半圭曰璋，象相见乎离也），白琥（为虎形，象猛兽也），玄璜（半璧曰璜，象物藏于黄泉宫也）。"[9] 曲直相合的"六玉"瑞兽形象，似乎含化了天"圆"地"方"的造型法则和宗教意涵。玉器是上古时期常用的祭祀重器，部分学者将甲骨文中的"巫"解读为双手持玉交错的通天之人，[10] 可见玉的"通灵"性能在古代中国的广泛共识。同样成为皇家

祭器的还包括：原始社会的陶器、新石器时代的彩陶、商周时期的青铜器等。不同的是，受限于色彩，陶器、青铜器无法与五色匹配，主要通过造型赋义于祭祀文化（图 2）。自商周而下，陶、铜经典的鼎、尊、鬲等造型成为宋元明清祭祀瓷器的造型之源。

纵览周代以降宫廷祭器材料大致经历了：木[11]、玉、陶、青铜、瓷五个阶段。从原始青瓷开始，瓷因类"青玉之色"而备受珍视，色彩成为"瓷"替代"玉"的重要因素之一。宋应星《天工开物·陶埏》写道："陶成雅器，有素肌玉骨之象焉。"晋潘岳《笙赋》记载："披黄包以授甘，倾缥瓷以酌酃。"缥，淡青色，通常称碧，可以形容丝绸和石头的颜色[12]，缥瓷的命名反映了玉和瓷因"色"相似而关联的思想。英国学者巴尔（A.W. Bahr）在 Old Chinese

Porcelain and Works of Art in China 中写道："青瓷，指一种如海水样碧绿色的单色釉物品，为当时尝试模仿名贵绿玉的陶瓷。"综观漫长的祭祀瓷器与五色体系的匹配历程，经过千年青瓷的过渡，直至明清才蜕变为与伦理框架相吻合的五色瓷器。从"形"的传承路径来看，"六器"以"形""色"相合、陶器、青铜以"形"呼应，宋时青瓷礼器以"形"仿铜、玉，造型呼应方位，又回归以形赋义的伦理框架；明清瓷器兼具"形""色"两个维度的对应空间。从祭器制作工艺来看，瓷器较之玉器、青铜器具有流程简化、成本低廉的优势，瓷器成为皇家祭祀专用，是生产力发展和社会进步的必然。从瓷器伦理的发展来看，瓷器自原始青瓷时期开始就成为奴隶主、帝王青睐的专属器物，[13] 五代钱氏将"秘色瓷"定义为臣庶不可用[14]

的君王贡器，明清之际官窑"色禁"[15]的史实，早已展现了瓷器"价比黄金"的阶级符号。"瓷以色贵"的伦理特征，奠定了瓷器成为皇家重器的文化根基。从祭祀心理来看，宫廷祭器是倾国之力对天地神灵、祖宗先辈的"贡品"，需展现虔诚、尊崇、敬畏之心，正色之瓷的工艺难度和珍稀程度与之相符。

可见，祭器材料更迭的背后是亘古不变的五色之伦。色彩伦理成为材料之替的准绳，为明清宫廷祭祀瓷器程式化格局奠定了基础。

（二）瓷色之域：瓷色工艺性、丰富性与祭祀色彩的对应尺度

祭祀瓷色与五色伦理框架对照的滞后，这主要是由瓷色的工艺性、丰富性决定的。不同于西方以色标对应色彩的方式，五色具有中国传统文化意向性、模糊性特征，给予瓷与五色弹性对应的色域空间。瓷器五色的偏差在青、赤、

黄三种瓷色中程度不同，以青色瓷器最为典型。从色相来看，青圭、青瓷并非严格意义的正青色，却能与五色之青相配，位居国家祭器之列，笔者推测，原因有三：1. 观念之色，弹性对照。五色体系之"青"较其他四色，色域更为宽广，青包括蓝、绿两色，以及介于蓝绿之间的色调。例如：青、苍[16]、翠[17]都用来形容自然界草木的颜色。色彩观念中"青"的色域之广、色相之丰，为这种有所偏移的色彩对照提供了可能。2. 同一色彩，材质替换。自然界正青色（蓝色）玉石本就珍稀，体量达到祭器标准的更是凤毛麟角，而"青圭"之色在传统"青"色的范围之内，进而"青瓷"因类"青圭"而跨入"礼东方"的祭器行列。3. 物序相合，色质序人。二者都具有较高的器物伦理阶层，与祭器的物序相符。玉素来被视为天赐圣物，古代只有品德高尚、德才兼备的人，才能成为琢玉师，以玉"比德"

的观念根深蒂固；不晚于汉，青瓷就倍受皇室青眼，五代作为皇家贡器、两宋至发展顶峰，官窑定器成为宫廷祭礼不可或缺之物。

青的色域尺度和瓷器色彩的丰富性，是青瓷与"五色之青"匹配的原因之一。汉代许慎《说文解字》："青，东方色也。木生火，从生丹，丹青之信言象然。"徐灏《说文解字注笺》："青"字笺："丹砂，石青之类，凡产在石者皆谓之丹。"古代绘画颜料基本为天然矿物，青是共生的蓝铜矿（石青）和孔雀石（石绿）矿石。不晚于西周，普遍认为"青"包括绿色和蓝色，以及介于蓝绿之间的色调。瓷色之青是五色之青的延展，清代《饮流斋说瓷》写道："古瓷尚青，凡绿也、蓝也，皆以青括之"，可见二者的色彩范畴基本相同。又"青衍而为绿与蓝三者"，即"青"瓷囊括了蓝绿两大色系：绿瓷色域丰富，包括不同程度的淡绿色调，以

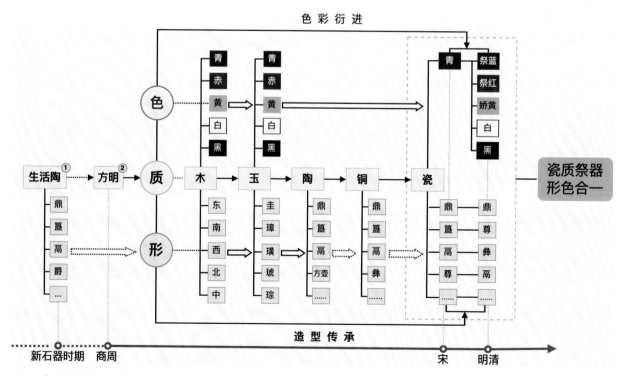

备注：①"生活陶"与"陶"相对而言，是指新石器时期源自炊煮器具的原始陶器。
　　　②"方明"作为立方柱体的祭祀法器，四个面分别涂色象征五方，五方对应玉器的形状。

图2　古代祭器材料、色彩、造型更迭图，蔡花菲、徐艳芳、胡振生绘制

及灰青、青黄色等；蓝瓷相对稳定，从唐代彩绘"青花"的蓝色到"祭蓝"，始终保持着的深蓝（类似普蓝）色调，与正青色基本一致。《饮流斋说瓷》列举天青、孔雀绿等34种青瓷色名，对应于蓝绿两大色系。瓷色的丰富性，主要由泥做火烧、矿物原料的古代陶瓷工艺特性决定，所谓"入窑一色，出窑万彩"。从烧制工艺看，烧成温度、气氛、装烧方式综合影响着发色效果。青瓷呈色的核心在于还原过程中气氛浓烈程度。绿瓷（青瓷）系呈色的铁元素——Fe，是一种极其敏感的化学元素，蓝瓷系呈色的钴——Co相对稳定。在氧化或弱还原气氛中，Fe元素大部分转化成为Fe^{3+}即FeO，还原比值很低，通常呈淡青、黄绿、黄色；而Fe元素在强还原气氛下发生化学反应时，大部分转化为Fe^{2+}即Fe_2O_3，还原比值很高，通常呈澄净的绿色、蓝绿色。因此，理想的青瓷色需在强还原气氛中才能够实现，反之青瓷会呈蜜蜡黄、芝麻酱、鹅皮黄、黄褐等色。

明之前，青瓷祭器对照五色之"青"、五行之"木"，成为青色的实际执行标准。从汉代稀薄的淡青色，到唐代越窑的艾色和湖水绿、五代柴世宗的"雨过天青"、北宋的汝、官、哥窑的天青和冰裂、南宋龙泉青瓷的粉青和梅子青等瓷色，渐进地实现了厚润青翠的玉质感，可以说，"尚青"是青瓷发展和古瓷审美的驱动。[18]赵宋帝王厚爱青器，设官窑[19]以供宫廷礼器所需；明清之际青花、祭蓝等正青色祭祀瓷器的问世，延迟性地满足了正青之瓷理想追求。随着正青色祭瓷的问世和应用，瓷色之青出现了祭祀之色和审美之色的分野：青瓷回归为唐宋文人雅客审美观照的对象，后世多以一种审美陈设或彰显身份之器而存在；而祭蓝、洒蓝等蓝色瓷器跃居为皇室专用祭器，几乎隔绝于普通民众的视野之外。由此，沿着审美与宗教的两条路径，青瓷和祭蓝流向各自群体。而姗姗来迟的祭瓷五色附着于伦理框架，确立的宫廷祭器的程式化体系盛行明清数百年。

（三）正色之尚：以正为上的观念与祭瓷五色格局的程式化

五色观作为中国传统色彩理论基石，左右着古代社会色彩的分类与应用。清代《饮流斋说瓷》"说彩色第四"以"五色"为序，依据"红（附紫）、青（附蓝绿）、黄、白、黑"对古代瓷色进行了系统、详尽的分类[20]："五色五章繁杂纷纶，穷极变化。而细为寻绎，又似有系统之可言。通称五色，青、黄、赤、白、黑而已。"五色瓷器结构的完善，关键在于青、赤、黄三色瓷。不晚于商周、东汉，黑、白瓷已问世，祭蓝、祭红、娇黄瓷，直至明代才成功创烧。明代制瓷技艺成熟，瓷色种类激增，清代颜色釉瓷更是五彩斑斓、纷繁竞艳。瓷器祭祀的色用模式依附于五色体系，成为专属之器。《大明会典》记载："洪武二年定，祭器皆用瓷。洪武九年定，四郊各陵瓷器，圜丘青色，方丘黄色，日坛赤色，月坛白色，行江西饶州府，如式烧造解。"[21]青、黄、赤、白四色瓷器与圜丘、方丘、日坛、月坛对应东西南北四个方位（见表1），是周代以来色彩伦理的历史传衍。

五色之青，在祭瓷色彩史上最为悠久。如前所述，青瓷与东方对应的格局拉开了五色祭祀瓷器发展的序幕。唐、五代时期的越器、秘色"贡瓷"以及宋代的青瓷祭器……说明了青瓷祭祀器物的身份。《元史》记载了青瓷牲盘在皇家祭祀中的用法和用途，青瓷与玉币、匏爵同为皇家礼仪中重要的器物符号。[22]《续通典》记载的青瓷礼器，在空间与时间的维度，实现着古代巫术性祭祀之色中的身份转换。[23]明清正青色瓷器——祭蓝（霁蓝）成为"礼东方"当仁不让的唯一代表，青瓷淡出祭祀舞台，体现了华夏礼制维度"正色为尊"的观念。从蓝色彩绘"青花"到"祭蓝""洒蓝"等高温釉色，那迟到了两千多年的深邃、幽静的蓝，终于实现了瓷上的正色风范，五色之"青"在建筑、服色、器用方面终得统一。

五色之赤，呈血红色，比大红色稍暗。上古时期墓葬中的红色矿物粉末，就可见红色与宗教、祭祀密切的关联，[24]商周盛行的漆器礼器上繁密的红黑纹饰也传递着浓厚神秘的宗教气息。五色瓷中赤色工艺难度最大，时至今日，依然如此。赤色古瓷，依靠矿物质铁呈色，对窑内气氛极为敏感，温度、气氛稍有偏差就很难如意，即便是技艺高超的老窑工也难有把握。因此，成功率极低，所谓"十窑九不成"，坊间流传着为烧红瓷纵深火海祭窑的传说，[25]也侧面反映了赤色瓷器工艺难度之高。但是宫廷对赤色瓷器的索求从未停止，自宋代钧瓷窑变偶然出现的紫红色为端，"尚红"成为明清瓷色发展的新趋势，其后一发不可收，"至明宣德'祭红'则为红色之极轨"[26]，清代创烧了"豇豆红""胭脂水"等一百多种红色。渐而形成了一个丰富而庞大的赤色瓷系，与正赤色接近的主要有郎窑红、祭红。宫廷定制常明确规定具体釉色以获得理想赤色瓷，"嘉靖二年，令江西烧造瓷器，内鲜红改作深矾红"[27]。又"明熹靖二十六年二月内，江西布政司呈称，鲜红桌器，拘获高匠，重悬赏格，烧造未成。欲照嘉靖九年日坛赤色器皿改烧矾红"[28]。从色相来说，矾红较之鲜红更为沉稳，视觉上与赤色极为

相似。这说明了皇室官窑对瓷色体系的专业水准，也反映了"正色"观念对宫廷瓷器色彩的内在指引。

五色之黄是帝王之色，对应五方之"中"，明之前瓷上难见。朱明一代的窑工根据低温、含铁铅的黄陶釉呈色稳定的特点，创造性的通过"高温黄釉＋低温黄釉"两次烧成的方式，终于获得了理想的正黄瓷色，其色泽鲜亮、似鸡油，滋润娇嫩，俗称"浇黄"（娇黄）。造价斐然的黄瓷工艺颇难把控，特别是二次黄釉在填画、烧制过程中稍有差池，都会直接破坏理想发色。例如清代同治九年六月初七日，督陶官《刘坤一陶务奏折·窑厂工作不良据情量请补造折》中描述："前次添造大婚礼瓷器，件数既多，填黄尤非素习，彩画事在釉后，颜色易于鲜明，填黄又在彩画之后，花间隙地，均须密填，轻重难期匀称，花色每为黄釉侵盖。加以窑内火逼烟熏，釉轻则露地，釉重则含包，烧造粗糙，颜色晦暗，胥由于此。委属限于技拙，非敢掉以轻心。"[29]黄色祭瓷为皇宫专属，即使在开放民间次色瓷器销售的乾隆时期，仍需"分年开造清册""交送广储司，按册查收"[30]，凸显了技艺与观念的双重作用。

二、文化动因：祭祀瓷器五色格局的实现与伦理承继

（一）对应与象征：瓷色发生机制与五行体系的物质关联、祭祀互通

瓷器"五色"实现的过程，体现了阴阳五行相生相克、多维交织的特点。从物质属性来看，瓷色呈现的载体——胎、釉、料，由汇集"金""木""水""火""土"五行的矿物质原料组合而成。从瓷色发生机制看，瓷器以"土"为原料，以"水"为混合介质，以"金"为釉料，以"木"为燃料，经过窑"火"的高温烧制，幻化为晶莹通透的万千瓷色。与河流、山川亘古同在的"水""土"，在东西方文化中被视作生命之源、万物之本。女娲、普罗米修斯或者耶和华取土造人、灌注生命灵气的神话故事或许各有侧重[31]，瓷土是一种含高岭土的黏土，可塑性极强，变土为金的瓷器烧制被古人赋予了神秘色彩。从瓷土分布的规律来看，"土"与"金"相伴，瓷土周边常伴生金属[32]矿产。早期青瓷所用的草木灰以木材、金属矿物质为主要原料，两宋青瓷、明清红釉的呈色取决于氧化铁的氧化（O_2）或还原（Co）状态，青花、祭蓝以氧化钴为主要发色剂，娇黄通过铅釉发色……显示了"金"在瓷器呈色体系中举足轻重的地位。

五行之"木"，伴随着瓷器产生的全过程。古代夯土筑造、辅以土砖、沿山而建的龙窑，历经几个昼夜烧制出的不仅是官窑精品、皇家祭器，也铸就了华夏匠心、中国风骨。纵然快捷便利的现代电窑、燃气窑、高科技数码窑炉逐渐取代了传统的龙窑、馒头窑，但是"土建而成"的传统窑炉，以木为燃料获得的沉静厚润的古雅瓷色是无法复制的。南方瓷区首选的优质松木燃料，在煅烧过程中释放出的独特油脂，与釉面发生一种独特的化学变化，呈现莹润透亮、温润细腻的色泽，厚重沉稳、金光内蕴。"木"往往也是植被丰富的瓷区制瓷工具的主材，在江西景德镇、浙江龙泉等瓷业产地，出于防滑、吸水、保护坯体的考虑，窑工们采用不施漆的木板托装瓷坯；画坯、装饰的师傅所用的工具、画笔主要用竹木制成……体现了制瓷业"源于自然""师法自然"的文化传统和五行内化的机制。

五行之"火"使瓷器成型呈色，"火"也是祭祀活动的重要媒介，在人类的物质和精神层面都扮演着关键的角色。从物质层面而言，火的使用是人类产生的重要标志之一，火可以烹煮食物、满足生存需求，可以驱逐野兽，保障人身安全；从艺术巫术说的角度而言，火具有趋利避害的功能，原始壁画中的熊熊火焰，具有一定的宗教性、巫术性目的。从祭祀文化的角度而言，火具有去伪存真的功能，所谓"真金不怕火炼"，火的煅烧物品质纯粹、性能稳定、质量卓绝。无独有偶，祭祀所用的陶器、青铜器、瓷器，都经由火高温铸造、煅烧而成型。瓷是土与火完美结合的艺术，烧成前后呈现迥然不同的视觉变化。这一外在视觉形态和内在的本质属性的巨大差异，远超原始先民的认知范围和理解水平，赋予其一定的神圣感和崇高感。上古时期，持续几个昼夜、在烈焰大火中发生的烧陶冶瓷的活动，掺杂着对烧制效果的祈愿与担忧，与祭祀活动有相似之处。

祭祀中的"火"，是通达人神两界的特殊媒介。祭祀主体寄望于通过火改变物体的性能，转换和连接到另一个空间维度，以表达敬意、传递心愿、祈求赐福。火一方面是通往超验物质时空的途径，在"人与神""生与死""古与今"之间建立跨越对象、时空、质态的桥梁，实现多维度互通的勾连；另一方面，火在燃烧中产生的烟雾有助于营造神秘的宗教气氛，甚至催发、渲染祭祀群体的共鸣。火的温度在生理上给人温暖感受、升高体温的同时，烟雾熏灼双眼、幻化物像、渲染情绪，容易滋生与神灵、祖先相通的幻觉。如此，在虚实难辨、人神似通的意境中完成绝地通天的祭祀祈愿，获得心理满足和精神慰藉。

总之，瓷的天然矿物质属性，体现

了五行文化万物本源的生态特征和循环往复的哲学意蕴。瓷色的构成因素与五行密切相关，瓷器耐酸、耐碱、抗腐蚀性可以最大限度地保留传统色彩的原貌，使得瓷器由青瓷为开端，迈向了象征皇家威仪的宫廷祭礼之地。如果说"对应"与"象征"是五色体系内在运转的思维方式，那么瓷之"色"与"形"则由表及里的深入祭祀心理的内核。

（二）感应与通感：宫廷祭祀色彩的心理机制

古代祭祀经历了"巫术—宗教—礼仪"的过程，是理性化发展的渐进之路。[33] 盛行了数千年的感应、轮回、永生等巫术观念，仍在国人的思想维度有所影响。五行说伦理结构中，色与形通过与五行、方位、时节等的对应体系，通达人神，实现祈愿。按照弗雷泽先生的观点，感应是巫术宗教的核心，物的神化是祭祀法具发生作用的内在驱动；[34] 彭德先生强调的是，五行五色体系具有的通感和统觉、象征的特征；[35] 汪洋先生认为："五行说"的核心在于五色，颜色是人为'设计'出来的一种伦理符号，成为祭祀秩序中无声的语言。五行伦理象征体系，强调色彩在祭祀活动中的联想与交感效应。

"对应—通感—如愿"的天人交感体系中，颜色至关重要。作为一种显性的表征符号，在弥漫着礼乐之音的背景下，色彩的识别度、区分性、持久性、传播性都远高于文字、饰纹、音乐、造型等，更便于祭祀群体的会意与遵循，体现了祭祀色彩的文化属性、宗教意味、社会功能。正因如此，祭祀瓷器色彩的选择和应用，与文化内涵和社会关系相互关联，构成了一张有条不紊、井然有序的伦理序列。无论是宗教性的感应，还是礼仪性的象征与通感，祭瓷五色实

现了伦理框架内视觉特征的对应、祭礼文化的融合。祭礼中，瓷色充当着"物—人—天—地—神"这一隐性的宇宙交感体系链接的媒介。祭祀主体的祈愿通过器物色彩符号，传递给祭祀对象，祭祀对象通过色彩、造型含义，获得感知、给予回馈。

祭祀感应、祈愿实现的具体发生机制无从考证，不过依据祭祀文化的文本、图像、实物的历史资料，可以试图剖析一二。无论是泰勒《原始文化》所说的"联想法"和"类比法"，还是弗雷泽《金枝》提出的"顺势巫术"和"接触巫术"的概念，原始灵媒与神灵（或神秘力量）沟通、应验的逻辑中，灵媒物性与神性的内在关联是至关重要的。同时，祭祀主体的虔诚态度是祈愿实现的前提，斋戒、沐浴、排除杂念，在时间上更早地进入天人沟通、感应的准备状态。不晚于周，天人交感的祭祀活动中，帝王替代了巫术阶段的巫，代表天下众生通达天人两界。祭祀心理的特点颇受东西方学者关注，例如弗雷泽先生称作取悦和讨好[36]，陈来先生认为这是一种源自周公和孔子的内化的儒家精神气质的指引[37]。后者更适宜于在中国话语体系内讨论。儒家正统思想中天人合一、万物有灵、心灵感应的理念，是祭祀文化传衍的内在动力。《易·系辞上传》："天尊地卑，乾坤定矣。卑高以陈，贵贱位矣。"尊卑贵贱，等级序列的层级观念，是上古建立的社会治理的法度和人际关系的坐标，以周易为开端，乾坤阴阳始作万物之序的伦理网络，社会的运转、前进，在生生不息的阴阳交替中并行，这套隐现的经纬伦常使得君臣民众各得其位，和谐共处。近万年来传衍更迭，封建思想随着科技发展逐渐消散，但是这种人和物、征兆与暗示的思维模式很难在国人意识中根除。诚如商周之

际已经确立的以祖先配享天地和郊天禘祖之礼，在今北京前门的天坛、定安门外的地坛等地名保留，并作为祭祀古制遗存而保留。

祭品、祭器的使用法度，还包括其在祭中、祭后的规制。《礼记·礼运》记载："君与夫人交献，以嘉魂魄，是谓合莫。然后退而合亨，体其犬豕牛羊，实其簠簋。"祭礼过程中的祭品（包括祭牲）也沐浴着神灵的恩泽，祀后通常需要分食，以便将神灵福瑞化入体内，在未来兑现、灵验，所谓"合莫"。例如，清代就有分食祭肉的习俗。五色祭瓷多陈列于皇宫祭台、宫廷别院，或由皇帝赏赐给臣子、贵族。这种是一种维护神权、皇权的强制性、垄断性行为，但是其执行力度随着皇权中心的疏离而降低。明清坊间出现了瓷色"僭越"事件频出，但是官家的"色禁"政策并不能垄断官色官器，反而产生了屡禁不止、因禁而盛的瓷器色彩僭越现象。[38]

（三）延续与一统：五色体系的连贯性和思维模式的承传

从发生说的角度而言，艺术与宗教活动息息相关。庙堂发展而来的建筑艺术、佛像衍生的雕塑艺术、庙堂装饰演进而成的绘画艺术等，反映了艺术作为宗教文化衍生品的事实。从某种意义而言，艺术的形式受礼制文化的影响，保留着宗教、教化的痕迹。观念作用下的审美有时反而成为一种文化样态，推动审美本体的发展。例如，明代建造的皇家宫廷——故宫，其建筑气势磅礴、雕画精美、色彩有度，彰显了古代东方建筑的艺术品格，其色彩法度更体现着对五色体系的深层考量；宫廷祭典节庆，帝王着五色龙凤吉服、以五辂[39]代步、缀五色结带、扬五色旗帜，其象征意味早已超越了审美价值。从理论上看，物

象的审美特征和伦理特征是不可分割的有机整体，但是二者显与隐有别，在流传中会出现暂时分离的情况，即因审美因素而传播、因伦理观念而"禁"。这也反映了伦理观的历史局限性。作为封建社会的主旋律，五色观是皇家建筑、宫廷仪仗、品冠服饰、皇家礼祭、凡器日用等典章的内在指引。总之，周朝以来中华色彩文化的传承，以及在宗教文化和社会生活领域的统一应用，体现了中华传统文化连绵不绝、一以贯之的特点。

正如陈来先生所言：公元前500年左右的中国文化与三代以来的文化，是一种"突破"和"连续"交融发展关系，可以说中国文化非断裂的突变，而是呈连续性的传衍。[40]纵然色彩的伦理内涵因时空、文化信仰、观念系统而变，儒家礼制热度高低起伏，但伦理秩序始终未曾远离皇家仪礼机制的中心。从逻辑学角度来看，色彩制度的延续性和连贯性，是保障文化通达、祈愿实现的必要条件和基本前提，如若朝令夕改、文化意涵频繁改变乃至颠覆，甚至出现文化承传的断层，那么祭祀的主客体在沟通、感知和理解上势必出现偏差，影响祭祀的效果。

从某种意义而言，色彩伦理是礼制文化赓续的内在锁链。伦理体系建立与应用，植根于华夏儿女的对应、象征、隐喻的思维模式。这种思想根源于"绝地通天"的宇宙观，关注和强调事物之间的内在关联及逻辑体系。《易·系辞下》："古者包羲氏之王天下也，仰则观象于天，俯则观法于地，观鸟兽之文与地之宜，近取诸身，远取诸物，于是始作八卦，以通神明之德，以类万物之情。"从这个意义而言，早期东西方文化在物质与精神上的内在结构及其逻辑模式，具有某种共性。这种对应与象征、

感应与通感的思维方式带有一定的主观倾向，是中国传统文化的典型特质之一。祭祀文化里，常通过祭祀器物（替代物）的色彩、形态、材质与祭祀对象（象征物）的相似性建立二者的某种关联性结构，再依托意念传递与神性感应来实现祈愿。这个过程中，二者的共性是观念层面的逻辑基础，要害在于构建由表及里、由浅入深、由此及彼的思维模式。这种具有浓郁的东方意蕴的中国式思维模式，积淀为国人血脉之中的文化基因。

三、结语

从青瓷礼东方的替代性满足，到祭祀瓷器五色格局与五行体系相统一的过程，体现了技术与观念、审美与文化双重作用下瓷色伦理的嬗变，展露了古代礼仪文化的一个切面。祭祀之礼，本质是以纲常纪法来模范等制、治理社会。这种以礼教为外衣的"文治"，容易被理解、接受、遵循。

中国伦理观与天、地、人相互观照的传统宇宙观密不可分，器物色彩之伦以自然之道、生活常物来比拟物色人伦，构建了以物序人、以色序礼的等制框架。这种显性与隐性、表征与本质、物性与神性的相互关联，依附于华夏思维模式。这种思维模式作为中国传统文化的逻辑链条，是解读古代文化艺术的关键所在，也是后续有待深入的课题。

作者简介
蔡花菲（1980—），女，长沙理工大学设计艺术学院副教授、博士、硕导、副院长，英国考文垂大学访问学者。研究方向：陶瓷文化与设计理论。

注释
[1] 周代冬至祭天称郊，夏至祭地称社。朱熹《中庸章句》注："郊，祭天；社，祭地。"
[2] [清]孙希旦撰，沈啸寰、王星贤点校《礼记集解·礼记·王制》，中华书局

1989年版，第347页。
[3] 五行说，是先秦以来遵循的哲学思想，它通过五行（木、火、水、金、土）、五方（东、西、中、南、北）、五色（青、赤、黄、白、黑）的对应关系，构建了华夏先民对宇宙万物及自然物象变化的认知，以及五行、五方、四季、皇室活动等相互关系的体系。
[4] 彭德：《中华五色》，江苏美术出版社2008年版，第28页。"五色概念已知的最早记录，由舜帝提出，时间在公元前22世纪。"
[5] （英）汪涛：《颜色与祭祀——中国古代文化中颜色涵义探幽》，上海古籍出版社，2018，第198页。
[6] [清]张英：《渊鉴类函》，上海古籍出版社2008年版，第33页。
[7] 《仪礼注疏》，《十三经注疏》卷二十七，北京大学出版社1999年版，第1092-1093页。
[8] 孙诒让撰，汪少华点校：《周礼正义》卷35，中华书局2015年版，第1389-1390页。
[9] [清]宫梦仁：《读书纪数略》卷四十六《六器（周礼即六玉）》，清康熙四十七年（1708）武英殿刊本。
[10] 陈来：《古代宗教与伦理》，北京大学出版社2017年版，第40页。《山海经·海外西经》："大乐之野，夏后启于此舞九代，乘两龙，云盖三层，左手操翳，右手操环，佩玉璜。"
[11] [明]宋应星：《天工开物》，上海古籍出版社2013年版，第140页。《天工开物·陶埏》中记载："商周之际，俎豆以木为之，毋以质重之思耶。""俎豆"典出《论语·卫灵公》和《史记》卷四十七《孔子世家》。俎豆，古代祭祀、宴飨时盛食物用的礼器，亦泛指各种礼器。后引申为祭祀和崇奉之意。
[12] 《说文解字》：缥，一种淡青色，用来指丝绸的色彩。《汉语大字典》第3670页：缥，淡青色，通常称碧，可以形容丝绸和石头的颜色。
[13] 李家治：《中国科学技术史·陶瓷卷》，科学出版有限责任公司2017年版，第112页。商代由高岭土制成的胎质洁白、花纹精细的白陶仅供奴隶主专享。在原始瓷出土稀少的北方地区，表面光亮、致密不吸水的原始瓷只有高贵的奴隶主才能拥有。叶喆民：《中国陶瓷史》增订版，科学出版有限责任公司2017年版，第112页。汉代一具陶灶"值（钱）二百"，相当于当时二石米或两亩地的价值。奴隶主

将破损原始瓷豆修缮后仍继续使用，可见其珍稀。

[14] 笔者注：《宋史·吴越钱氏世家》记载五代秘色瓷与黄金、象牙、玳瑁等一同成为钱氏珍贵的贡品，"（太平兴国三年三月，钱）俶贡白金五万两……越器五万事……金扣越器百五十事……""金扣"是同一种黄金装饰工艺。《说文解字》记载："釦，金饰器口。""釦"是以金银材质的器物口沿、边棱装饰的手法，是一种极度奢侈的装饰手法，应用在瓷器上时，与"棱"是同一种工艺。《宋代宫闱史》第三十七回记载："……于越州制窑，烧造磁器，屡烧屡毁，费耗财力，以亿万计，烧成之后，专作供奉之物，禁止臣庶擅用，故民间称越州所造磁器为秘色窑，以其专作宫内供奉，人民无见磁器之颜色者，所以有这个名目。"

[15] 笔者注：明清政府禁止坊间烧制官窑供皇家祭祀和日用的青、赤、黄、绿等色，以及龙纹装饰的象征皇权威严的瓷器。

[16]《周礼·春官·巾车》："藻车，藻蔽"，郑玄注："藻，水草，苍色。以苍土垩车，以苍为蔽也"。

[17]《小雅·释器》："青谓之葱。"

[18] [清] 许之衡撰，叶喆民注释：《饮流斋说瓷注释》，紫禁城出版社 2005 年版，第 61 页。古瓷尚青，凡绿也、蓝也，皆以青括之。故"缥瓷"人潘岳之赋，"绿瓷"纪邹阳之编。陆羽品茶，青碗为上。东坡吟诗，青碗浮香。柴窑则"雨过天青"，汝窑、哥窑、龙泉、东窑均主青色，此宋以前尚青之明证也。

[19] 笔者注：官窑作为一种政府组织的专烧皇族、官僚集团供瓷的特殊窑业形态，不晚于五代已有，后唐、北宋、南宋延续发展，宋代命名为"官窑"。宋之前的官窑史料较少，两宋官窑的历史多根据明代《负暄杂录》和《坦斋笔衡》记载推论。明代洪武二年设景德镇窑为官窑，也称"御窑厂"。南宋修内司、郊坛下官窑主烧青器，明清官窑以彩绘瓷、颜色釉瓷器为主要产品。

[20] [清] 许之衡撰，叶喆民注释：《饮流斋说瓷注释》，65 页。"今就最流行之色，而试以系统别之：红（附紫）：祭红、霁红、积红、醉红、鸡红、宝石红、朱红、大红、鲜红、抹红、珊瑚、胭脂水、胭脂红、粉红、美人祭、豇豆红、桃花浪、桃花片、海棠红、娃娃脸、美人脸、杨妃色、淡茄、云豆、均紫、茄皮紫、葡萄紫、玫瑰紫、乳鼠皮、柿红、枣红、桔红、矾红、翻红、肉红、羊肝、猪肝、苹果青、苹果

绿。（二色皆红色所变，故不入绿类，而入红类。）青（附蓝绿）：天青、东青、豆青、豆彩、梨青、蛋青、蟹甲青、虾青、毡毛青、影青、青花夹紫、新桔、瓜皮绿、哥绿、果绿、孔雀绿、翠羽、子母绿、菠菜绿、鹦哥绿、秋葵绿、松花绿、葡萄水、西湖水、积蓝、洒蓝、宝石蓝、玻璃蓝、鱼子蓝、抹蓝、海鼠色、鳖裙、褐绿、粉色褐。黄：鹅黄、蛋黄、蜜蜡黄、鸡油黄、鱼子黄、牙色淡黄、金酱、芝麻酱、茶叶沫、鼻烟、菜尾、鳝鱼皮、黄褐色、老僧衣。黑：黑彩、墨彩、乌金、古铜、墨褐、铁棕。白：月白、鱼肚白、牙白、填白。"

[21] [明] 李东阳撰，[明] 申时行重修：《大明会典》卷二百一，广陵书社 2007 年影印版，第 2715 页。

[22] [明] 宋濂等：《元史》卷七十二志第二十三，北京国子监明刻本，万历三十年（1602）刊。"……昊天上帝、皇地祇及配帝，笾豆皆十二，登三，簠二，簋二，俎八，皆有匕箸，玉币筐二，匏爵一，有坫，沙池一，青瓷牲盘一。从祀九位……"

[23] [清] 嵇璜，[清] 曹仁虎纂修：《钦定续通典》第 21 册卷四十七，二十一，清乾隆四十八年（1783）武英殿刻本。"……一【白色】星辰在东西向北上惟一羊一豕一豋一铏一【实以和羹】簠簋各二边十豆十酒盏三十帛十【青色—赤色—黄色—白色六黑色一】青瓷爵三酒尊三筐一云雨风雷在西东向北上陈设同帛四【青色—白色—黄色—黑色一】十一年冬至尚书言前此有事南郊风寒莫备乃采礼书天子祀天张大次……"

[24] 朱天顺：《原始宗教》，上海人民出版社 1987 年版，第 3-6 页。印韶文化、齐家文化的墓葬，在死者躯体四周撒布红色赤铁矿粉的习俗，可能寓意某种灵魂信仰或祖先先崇的萌芽。（英）汪涛：《颜色与祭祀——中国古代文化中颜色涵义探幽》，上海古籍出版社 2018 年版，第 17 页。在商代之前，中国就有在宗教活动中使用颜料的传统。比如，在北京西南周口店山顶洞人遗址中，尸体周围就撒着储石这种红色颜料。参见中国大百科全书编辑部编：《中国大百科全书：考古学》，中国大百科全书出版社 1986 年版，第 433 页。在从公元前 5000 年到前 2000 年的新石器时代，有很多考古证据表明，颜色被用于陶器的彩绘和其他宗教目的。

[25] [明] 宋应星：《天工开物·陶埏》，上海古籍出版社 2013 年版，第 140 页。正德中，内使监造御器。时宣红失传不成，身家俱丧。

一人跃入自焚。托梦他人造出，竟传窑变，好异者遂妄传烧出鹿、象诸异物也。

[26] [清] 许之衡撰，叶喆民注释：《饮流斋说瓷注释》，第 20 页。至钧窑始尚红色，元瓷于青中每发紫色。至明宣德"祭红"则为红色之极轨。康熙郎窑遂行递嬗而"豇豆红""胭脂水"尤为时代所尚。故青色以后，红色继兴，至于今益盛。

[27] [明] 申时行、赵用贤等纂修：《重修明会典》卷二百一、二十九，明万历十五年（1587）内府刻本。

[28] [清] 谢旻：《江西通志》卷二十七，清雍正十年（1732）刻本。

[29] 熊寥：《中国陶瓷古籍集成》，上海文化出版社 2006 年版，第 31 页

[30] 同上，第 123-126 页。

[31] 易中天：《艺术人类学》，上海文艺出版社 1992 年版，第 4-5 页。

[32]《辞海：1999 年缩印本（音序）2》，上海辞书出版社 1999 年版，第 1048 页。金，主要包括黄金、金属、五金（旧指金银铜铁锡）三种意思。

[33] 陈来：《古代宗教与伦理》，北京大学出版社 2017 年版。

[34]（英）弗雷泽：《金枝——巫术与宗教之研究》，商务印书馆 2015 年版。

[35] 彭德：《中华五色》，江苏美术出版社 2008 年版，第 30 页。"五行五色系统作为中国文化的整体框架，一是具有系统功能，注重通感和视觉；二是具有指事功能，能标志天文、地理、人世和历史；三是具有象征功能，讲究寓意；四是具有控制功能，包括行为控制、等级控制、尊卑控制、自然控制等，从而规定事物之间相生与相克、制约与化解的关系"

[36]（英）弗雷泽：《金枝——巫术与宗教之研究》，商务印书馆 2015 年版。

[37] 陈来：《古代宗教与伦理》，北京大学出版社 2017 版。

[38] 蔡花菲等：《禁与不禁：从明清官窑制度看"五行说"下的瓷器色彩伦理》，《艺术百家》2021 年第 2 期，第 198 页。

[39]《周礼·春官·巾车》："王之五辂，一曰玉辂，锡樊缨，十有再就，建大常，十有二斿，以祀；金辂，钩，樊缨九就，建大旂以宾，同姓以封；象辂，朱，樊缨七就，建大赤以朝，异姓以封；革辂，龙勒条缨五就，建大白以即戎，以封四卫；木辂，前樊鹄缨，建大麾，以田，以封蕃国。"

[40] 陈来：《古代宗教与伦理》，北京大学出版社 2017 版，第 6 页。

（栏目编辑　张晶）

汉藏交融：元代西藏建筑所见汉地影响的文化传播学阐释
——从两则实例谈起

邓昶

（中南大学中国村落文化研究中心，长沙，410083）

【摘　要】元代西藏建筑艺术中的南北萨迦寺、夏鲁寺等萨迦派或与萨迦派密切相关的寺庙建筑明显受到了汉地文化的影响。作为族群交往关系的文化表征，这种汉藏艺术关系的形成，是在元代大一统王朝的背景和条件下发生和实现的。元代西藏"汉藏合璧"式建筑风格的历史生成，在很大程度上是西藏地方政治势力基于政治考量后的附属产物，是萨迦派与元代朝廷特殊政治、宗教依附关系的彰显。正是蒙藏、蒙汉、藏汉的这种错综复杂的族群关系，才促成了元代汉藏艺术的广泛交流与融合。

【关键词】元代西藏建筑　萨迦派　汉地影响　汉藏艺术交流

当代中国正在走向中华民族的全面复兴，而民族复兴离不开文化的多元共存。也即如何解决民族文化的多样性、冲突与多元共存之间的矛盾，寻求民族的平衡与和谐，铸牢中华民族共同体意识，是当代中国必须面临的重大课题。而这一方面，汉藏美术交流的研究无疑提供了一个极佳的美术史个案。因为作为汉藏等多民族交往交流交融的重要文化表征，具有"汉藏合璧"特征的美术遗存，是中华民族多元一体格局生成最为直接、最为典型的文化例证之一。所以，对汉藏美术交流展开讨论，是具有超越美术史本身的理解和认识的。英国学者安东尼·D·史密斯曾说："这些历史遗产和传统被一代一代地传递下来，在形式上会发生或大或小的变化，但却为共同体的外观和文化内涵划定了边界。关于影像、崇拜、习俗、仪式及艺术品的特定传统，以及特定的事件、英雄、风景和价值，共同为族裔文化打造了一个独一无二的资源库。共同体的后人可以有选择地从中汲取养分。"[1]从文化遗存来看，元代西藏建筑艺术有不少是深受汉文化影响的。对于这一文化现象，学术界有过程度不一的讨论，但相关研究的焦点集中于建筑、造像的形制、功能和绘塑的艺术风格，以及壁画图像的辨识、题记的解读等方面，对具有汉藏风格的建筑艺术遗存的地理分布及其成因，缺乏文化传播学视角研究的整体性与系统性，少有讨论汉藏艺术交流背后的深层逻辑，包括驱动这种互动背后的族群关系。因此，本文在阐释两则实例的基础上，试图厘清元代西藏建筑所见汉地影响的传播路径，揭示其传播逻辑及其背后的族群关系。

一、元代西藏建筑艺术实例两则

（一）南北萨迦寺

位于今西藏日喀则萨迦县的萨迦寺，以仲曲河为界分为南北两寺。北寺建于1073年[2]，据西藏文物管委会调查考证，基本可确定其在毁坏前有建筑四十余座，[3]其中乌孜宁玛祖拉康、乌孜萨玛朗达古松殿、夏珠拉康和曲赤钦姆建筑（重檐歇山顶）四座建筑采取了歇山金顶。歇山金顶的形制表明北寺受到了汉文化影响，但这是否即源自元代汉地则存争议。有学者认为，包括乌孜大殿在内的这些金顶可能是清代才陆续改换的，只有为数不多的梁架、斗拱等保留着原来的风格。[4]对此，有学者看法不同：一是从考古调查来看，北寺包括乌孜大殿在内的几座建筑，在整体上是元代建筑，后来的修缮应该是按"旧

※ 基金项目：本文为教育部人文社科青年基金项目"藏彝走廊汉藏佛教美术交流研究"（编号：21YJC76011）、湖南省社会科学基金重点项目"藏彝走廊汉藏工艺美术交流研究"（20ZDB033）的阶段性成果。

图1　萨迦南寺总平面图，采自木雅·曲吉建才：《神居之所：西藏建筑艺术》，中国建筑工业出版社2011年版，第124页

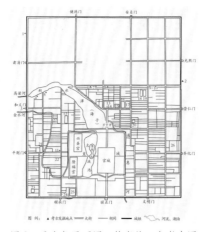

图2　元大都平面图，笔者绘，参考中国科学院考古研究所元大都考古队、北京市文物管理处元大都考古队：《元大都的勘查和发掘》，《考古》，1972年第01期，第19-28页

图3　南寺大殿内斗拱装饰，采自丁承朴：《中国建筑艺术全集：佛教建筑三》，中国建筑工业出版社1999年版，第19页

制"进行的。二是《汉藏史集》等藏文文献中，明确记载有元代萨迦派在修建萨迦寺大殿时，就"加造了金顶和玉顶"。而文中所载的"金顶"和"玉顶"，不排除就是调查所见的歇山金顶。三是同样位于后藏日喀则地区的夏鲁寺，作为较为完整保存至今的元代建筑，其所采用的元代汉地官式建筑的做法，可旁证北寺始修于元代。[5]

也就是说，以乌孜大殿为代表的北寺在布局、形制和风格上，应该受到了来自元代汉地的影响。曾在建筑毁坏前进行过实地调查的王毅指出，乌孜大殿的二层名为"列郎"的坛城殿，不仅是北寺保存得最完整的元代建筑，而且殿内壁画和梁枋间绘有的图案彩画，都具有元代风格[6]。这里所谓"元代风格"的描述，过于简略，难以知晓是否即为汉地风格。幸得与王毅一同实地考察萨迦寺的宿白先生有进一步地补充描述与论证："列郎木门外框和门扇皆施精致雕刻。外框和门扇间隔带雕饰连珠，框和隔带之内或雕铺地卷云，或饰枝条莲花、云、花中间雕有佛教图像。全部雕刻流畅生动，当是建殿时原物。殿内右侧奉一文书

铜像，像左并列三大坛城，右侧者包饰铜皮，花纹别致，疑是印度或尼泊尔制作……殿四壁所绘塔城与护法，新旧杂陈……又坛城殿内梁枋施简单彩画，梁枋之上架金顶。前檐所用斗拱为双抄重拱五铺作。斗拱形制与梁枋彩画皆具内地元代风格，当是萨迦与内地关系密切后请内地工匠参加兴建之物。"[7]此外，乌孜大殿所绘元代壁画也在一定程度上体现了汉文化影响。因为北寺宣旺康后室南壁壁画下方所绘的长颈瓶、金色碗、高足碗、三足金炉等供品器物，在造型上明显具有元代汉地工艺美术的风格特征。[8]

南寺始建于1268年，定型之后，[9]虽在16世纪中叶和20世纪中叶有过两次大规模的修缮，有一些不同程度的拆建、改建[10]，但总的来说，依然是旧制原貌。作为一座入元以后修建的寺庙建筑，南寺所受汉文化影响是比较明显的。一方面，在建筑的整体布局与形制方面，萨迦南寺借鉴了内地元代城池建筑的做法（图1、图2）。寺庙坐西朝东，平面呈方形，四周有内外城墙环绕，大佛殿位于城内中央，内城墙之外为封闭的转经道，内墙之外为外城墙，

内外城墙之间建有羊马城，外墙之外城又有城壕环绕。内城墙四角均设有一座角楼，南、北、西三面正中分别建有敌楼，城墙之上建有城垛。东面内城墙正中有门，门外筑有一堵宽于城门的短垣，短垣与门楼相连，构成了具有防御作用的瓮城。[11]这俨然是一座内地元代城池在后藏萨迦核心地的缩小版。据相关研究显示，元大都平面呈南北略长的长方形，筑宫城、皇城、都城三道城垣，都城外又宽又深的护城河；皇城位于城南部中央，都城的四隅都建有巨大的角楼，城外有防御性墩台建筑和箭楼；共有十一座城门，各门均设有瓮城。[12]方形布局、城垣、护城河、角楼、瓮城等，都表明元大都可能是萨迦南寺建设样本的来源。毕竟"此时的萨迦与内地的关系极为密切，帝师频繁往来于萨迦与内地宫廷之间，对内地大都的宫廷建筑十分熟悉"[13]。元大都是汉人刘秉忠等人根据《周礼·考工记》中有关都城建设思想而修筑的，是十分典型的汉式城池。所以，准确地说，萨迦南寺是模仿汉式城市而修建的。当然，南寺并未全然照搬汉地布局，而是形成了"利

用坛城布局将寺院、宫廷和城堡建筑三者有机地融为一体"[14]的汉藏交融模式。另一方面，在建筑的结构与装饰方面，南寺也撷取和采用了不少汉式作法。譬如，位于南寺中央的大佛殿的整个建筑的四周外檐，包括窗檐上方、各殿诸门，都采用了大量的斗拱和雀替等汉式作法，从功能视角来审视，它们或用于建筑结构，或单纯用作为建筑装饰（图3）。诸如此类，都表明萨迦南寺是一座"寓汉于藏，寓藏于汉"的汉藏交融的元代藏式建筑。

此外，萨迦南北寺中还保留了一些见证元代汉文化传入藏地的历史文物。如北寺大殿的侧室藏有一批汉文经卷，是蒙哥皇帝时（1256）在燕京印刷的，计32种550卷。[15]每卷汉文佛经的正文之前均插有一幅木刻版画，在做法上与江南松江府管主巴主持雕刻的《碛砂藏》大藏经木刻版画相同，艺术表达上也是汉藏交融的。[16]不止于此，南寺大经堂内，也保存有很多元明清时期的汉地瓷器和传为皇帝赐给八思巴的鞋子及绣金袈裟等。[17]

（二）汉藏合璧的夏鲁寺

位于日喀则的夏鲁寺，创建于11世纪，是一座与萨迦派关系极为紧密的寺庙。现存寺庙应是13世纪晚期兴建、14世纪中期重修的，得到了蒙元王廷的直接支持。[18]从建筑形制与风格来看，该寺显然借鉴了元代内地建筑的很多作法，是元代藏地最为典型的汉藏合璧式建筑。成书于17世纪前期的《后藏志》记载："夏鲁经堂墙外房间之南是漆皮革门殿。东面门楼是护法神殿。北面现今为月墙，当时铺大道。建造夏鲁金殿时，南方的军队和属民运来了大来批木料，从东方汉地和霍尔（蒙古）招聘高明的工

匠。在绿瓦汉式顶上安装屋脊金瓶，有四个。四角墙外房屋系绿瓦角楼，装饰金质屋脊宝瓶。金殿为三层汉式屋面，别处的建筑均无双层汉式屋顶格式。……四个院落建造四大佛塔。"[19]现存夏鲁寺大殿，尽管历代皆有修缮，但仍较为完整了呈现出了13世纪至14世纪的这种混合风格。

一是，从整体布局和形制上来看，夏鲁寺与《后藏志》《夏鲁寺编年史》等文献记载基本一致：其底层集会大殿是藏式建筑，二层以天井为中心四周排列有四座宫殿式建筑，俨然是一座汉式"四合院"建筑。除可环形的转经廊道的布局，以及内部梁柱、门为藏式做法以外，这些殿堂的梁架铺作均为内地元代的官式做法，屋面均覆歇山式绿色琉璃瓦顶，其中东面神变门楼屋顶为三重，西北南三面均为双重屋顶（图4）。二是，这组建筑的结构细节，如斗拱、梁架等"与已知的元代建筑做法极为相似，如铺作的做法，特别其中昂的做法就与山西芮城县永乐宫三清殿及山西洪洞县广胜寺大殿等的做法相似，而且各种构件用材偏小"。对此，陈耀东先生通过进一步比对分析，认为"夏鲁寺的这组很成熟的榫卯结合的坡顶木构架建筑，极有可能是从内地请来的工匠所为"[20]。由此来看，《后藏志》中有关汉地工匠参加了修建的记载不无可能。三是，建筑装饰图样和建筑用材也有浓郁的汉地特征。一方面作为汉地官式建筑上最常用的建筑材料，琉璃瓦广泛应用于夏鲁寺歇山式屋面，据推测夏鲁寺所用瓦件总重量约在200吨左右。用量如此之大，应该不是从内地运来的，而极有可能是请内地工匠直接或者指导藏地工匠就地烧制的。[21]另一方面，装饰题材主要见于屋顶吻兽、屋

脊宝瓶、琉璃砖浮雕、琉璃瓦浮雕、柱头托木、梁架彩画，以及佛堂毯纹菱格木窗上的镂雕纹饰等。其中屋顶吻兽与永乐宫鸱吻造型极为相似。琉璃砖浮雕为模印图案，除观音立像、莲花、奔狮、奔虎等以外，玉兔、卷云纹等纹样属于汉式常见装饰图案。瓦当、沟头和滴水琉璃瓦浮雕的模印图案也大体类似。[22]（图5）四是，室内壁画尽管有很多印度波罗艺术和尼泊尔艺术的典型因素，但其中尤为突出的是采用了大量的汉地题材，体现出了较为浓郁的汉地风格。有关于此包括西方学者在内不少学者展开过讨论，但无疑以熊文彬教授的研究最为深入。[23]从壁画图像来看，基本可以发现，内地艺术对夏鲁寺壁画的影响，在题材方面主要有两类：一类是装饰纹样，包括汉式歇山式建筑、风景、云气纹、龙凤纹、朱雀和各种生活器具等，如位于夏鲁寺第一层南回廊南壁中部下方的《礼佛图》（图6）和位于二层前殿东回廊东壁北侧的释迦佛神变图（图7）；一类是人物纹样，包括汉装人物和蒙古装人物。人物身份涉及从王公大臣、武士到普通老百姓，甚至多闻天王及其胁侍都体现为明显的汉人特征，如三门佛殿北壁五方佛下方的两尊天王像，不仅有汉人特征，还有汉地年画门神的味道（图8）。当然，也不限于此，在画法上，很多树木、花草的描画也与汉地绘画极为相似。[24]

以上这两座建筑，是所见元代藏地最为典型的受汉地影响的建筑实例。但这并不意味着全藏范围内就不再有受元代汉地影响的遗迹遗存。因为一方面与元代内地紧密交往的藏地僧众，包括萨迦派、噶玛噶举派等在内的僧团，不仅群体数量很大，而且往返内地十分频繁等。他们返回藏地以后，在各地布道的过程之中，可能会不同

图 4　夏鲁寺鸟瞰图，采自木雅·曲吉建才：《神居之所：西藏建筑艺术》，第 1406 页

图 5　夏鲁寺飞檐，采自木雅·曲吉建才：《神居之所：西藏建筑艺术》，第 136 页

图 6　夏鲁寺《礼佛图》，采自四川大学中国藏学研究所：《中国藏地考古》第六册，天地出版社 2014 年版，第 1972 页

图 7　夏鲁寺释迦佛神变图，采自四川大学中国藏学研究所：《中国藏地考古》第六册，第 1997 页

图 8　夏鲁寺《供养菩萨图》，采自谢斌、王谦、何鸿：《夏鲁寺壁画》，浙江摄影出版社 2019 年版，第 23 页

程度地将汉文化传播到各个地方，从而影响到建筑艺术、工艺美术等方面。另一方面，作为蒙元王朝治理藏地的代理人，深受内地文化影响的萨迦派，在元代藏地具有崇高的地位，其政治和宗教影响的辐射面大，全藏很多地方特别是安多、康区等地，都建有萨迦派寺院或与萨迦派关系密切的教派寺院。比如，八思巴在往来萨迦与大都的途中，就指示或主持兴建了今甘肃省境内的卓尼大寺、韩家集寺、临洮大寺等，青海省境内的称多东程寺、嘎藏寺等，四川境内的德格大寺等建筑。[25] 史载，当时还有不少其他教派的寺院在争取宗教利益的过程当中，也纷纷改宗萨迦派。比如，建于 11 世纪的位于今札囊县的札塘寺于 13 世纪就改宗为萨迦派了，并且在改宗之前，其造像和壁画等方面具有了一定的汉式特征。[26] 甚至一些临藏地区的汉传

佛教寺庙，如张掖大佛寺、凉州海藏寺、天祝天堂寺、河州炳灵寺等在当时也都改宗为萨迦派。由此，便不难想象，这些在藏地新建和改宗萨迦派的寺院，特别是在汉藏杂居或者紧邻汉地的河西走廊一带的藏传佛教寺庙，或许就会不可避免地接受来自汉地程度不一的影响。考古调查显示，在甘肃张掖河流域、武威一带遗存的一些蒙元时期的藏传佛教遗迹，就糅合了包括汉、藏在内的多种族群艺术风格。[27]

二、何以互动：汉式建筑艺术在西藏的传播路径

　　萨迦寺、夏鲁寺两座元代藏传寺庙建筑艺术之所以受到汉文化影响，其原因是多方面的，但明显与西藏被纳入中原王朝的政治版图密切相关。也就是说，作为一种族群交往关系，元代汉藏关系

的建立，是基于大一统蒙元王朝的背景和条件下发生和实现的。所以，元代汉藏关系的形成首先表现为一种蒙藏关系和蒙汉关系的建立。历史地看，对于蒙元王廷而言，在这两类关系之中，蒙藏关系都是最为重视也是最为亲密的。这从以帝师为代表的藏传佛教僧众参与蒙元政治、宗教等事务之广、之深，即不难确认。相比之下，蒙汉之间的关系不仅要明显逊色，而且汉人在大多数情况下都是处于被歧视或者被压制的状态。蒙元王朝把其统驭范围内的人分成蒙古人、色目人、汉人和南人四等的事例足可表明。丧失统治主体地位的汉人在蒙元地位较低的事实，并结合前述诸多历史史实，可以认为，元代汉藏之间的交往与互动，不仅不是建立在完全平等基础之上的，而且很大可能是因蒙藏关系的亲密互动而发生、发展的。汉、藏艺术在汉藏两地的分别传播，即藏式建筑

艺术大规模传入汉地，以及汉式建筑艺术传入藏地，很大程度上也不外乎是这种关系的附带结果。这从以上两座寺庙建筑的兴建或扩建的有关文献记载中不难发现。

关于萨迦寺的修建或扩建的文献记载：

1. 上师八思巴之时，依薛禅皇帝的圣旨……任命他为乌斯藏的本钦（释迦桑布）。他修建了康萨钦莫佛殿。阴火龙年（应为阴火兔年，公元1267）朝廷派人来迎请上师八思巴，八思巴动身前往时，本钦也去了。他们师徒一行到达杰日拉康的那天晚上……趁上师高兴，就请求修建一座能把杰日拉康从天窗中装进去的佛殿。由于坚请求，上师同意了。本钦立即进行了测量，把图纸带回萨迦，向当雄蒙古以上的乌斯藏地方……征调人力。于次年（1268年）为萨迦大殿奠基，还修建了里面的围墙、角楼和殿墙等。[28]

2. 上师达尼钦波桑贝（从汉地江南）返回乌斯藏以后，按照皇帝（应该是指元成宗）的圣旨，娶了五个妻子。又因为除了他以外，没有人能继承萨迦教派的法座，所以他又修习父祖先辈们传下来的教法。他为纪念八思巴和达玛巴拉而建造的佛像加造了金顶和玉顶……阳木羊年（1295年），在他的策划下修建了萨迦大围墙等工程。[29]

关于夏鲁寺的修建或扩建的文献记载：

1. 从达玛巴拉开始，萨迦的法主喇嘛兄弟、喇钦贡噶坚赞父子等直到现在的五代之中与夏鲁家是甥舅关系、十分亲密……皇帝说："既是上师（达玛巴拉）的舅舅，也就与我的舅舅一般。应当特别照应。"赐给夏鲁家世代掌管万户的诏书，并且作为对待皇帝施主与上师的舅家的礼遇，赐给了金银制成的三

尊佛像，以及修建寺院房舍用的黄金百锭、白银五百锭为主的大量布施。由于有了这些助缘，修建了被称之为夏鲁金殿的佛殿以及大、小大屋顶殿，许多珍奇的佛像，修建了神变门楼及各个山间静修洞窟等。[30]

2. 多闻天子的化身德扎巴坚赞担任夏鲁长官，娶蔡巴家的女儿本摩宗和邦贝希为妻……吉祥·扎巴坚赞前往汉地，完泽笃皇帝（元成宗）手端盛满酒的孔雀形水晶杯说："你是萨迦人世世代代的阿舅，也即朕的娘舅。"说罢，赐之。扎巴坚赞担任乌斯藏纳里速古鲁孙等三路之长官护使都元帅……元帝颁赐诰命，令其管辖夏鲁万户所有僧俗部众。……建造夏鲁寺金殿时，南方的军队和属民运来大批木料，从东方汉地和霍尔招聘高明的工匠。在绿瓦汉式屋顶上安装屋脊金宝瓶，优点有四。四角墙外房屋系绿瓦角楼，装饰金质屋脊宝瓶。金殿为三层汉式屋面，别处的建筑均无双层汉式屋顶格式。[31]

以上藏文文献记载，透露出两个方面的重要信息。一方面，主持修建或扩建萨迦、夏鲁两座寺庙建筑的组织者，都有在汉地长期生活或者任职的经历。如1268年修建萨迦寺的释迦桑布，作为帝师八思巴的弟子，其曾多次随同八思巴前往蒙元朝廷，与蒙元统治者关系密切。而萨迦寺的扩建者，达尼钦波桑贝更是有长期在汉地生活的经历。据载，他21岁时即被忽必烈流放到了江南，直至35岁时，元成宗（从汉地江南）将其迎请返回乌斯藏为止，他先后在汉文化的中心地区，生活达十五年之久。[32]扩建夏鲁寺的扎巴坚赞，则因与萨迦派的密切关系，即他以"萨迦人娘舅"的身份，得到了元成宗的亲自面见和宴请。可能正是这样一些形式多样的汉地生活经历，在频繁地往返于藏地和汉地之间，

就客观上让他们不同程度地侵染了汉文化，进而将其外化为一些包括建筑艺术、工艺美术等在内的造物活动。这从释迦桑布为萨迦大殿"修建了里面的围墙、角楼和殿墙"、达尼钦波桑贝为纪念八思巴和达玛巴拉而为佛像"加造金顶和玉顶"等系列营建的事实，似乎都可表明。也就是说，这种"可能受汉文化影响"的产生，并不能归功于汉藏之间的直接互动，而明显得益于蒙藏之间亲密的先行交往。

另一方面，其实，这种因蒙藏关系亲密而导致包括汉地建筑艺术在内的汉文化在藏地的传播，还可以见于蒙元朝廷对藏地寺庙修建的肯定、支持和直接资助。以上几则史料中所见"依薛禅皇帝的圣旨""按照皇帝的圣旨""赐给夏鲁家世代掌管万户的诏书""元帝颁赐诰命"等表述，尽管并非特指建筑营建，但无疑说明这些寺庙与蒙元王廷是有直接关联的。而或许正是这种关联，不仅使主导修建寺庙者有意将汉式建筑艺术引入藏式建筑，而且也突出表现为蒙元朝廷派工匠的直接介入。而且也突出表现于蒙元朝廷的直接支持或者介入。如夏鲁寺的修建，蒙元王廷不仅如前引《汉藏史集》所载提供了修建金殿的资金，甚至还专门从内地派遣了一批蒙古和汉地工匠协助修建。前引《后藏志》载：修建夏鲁寺时，蒙元朝廷"从东方汉地和霍尔（蒙古）招聘高明的工匠"的记述即可表明。作为"萨迦人娘舅"的夏鲁万户，都有如此礼遇，何况与蒙元王廷关系更加密切的萨迦派。

事实上，也确实如此。文献记载显示，萨迦派寺庙建筑的修建，在外观形制上甚至可按大都皇宫样式建造。有关于此，萨迦本钦甲哇桑布奏请大元皇帝在藏地修建寺庙的史料记载即可表明。

甲哇桑布在大都朝廷供职 18 之久、曾三次出任宣政院官职，最后从大都返回藏地时，"他向皇帝请求：'我要为每年来吐蕃贸易的札、比穹三个地区的人建立一个歇脚的地方'……于是皇帝下诏……让他选择合适的地点建立基地。他返回吐蕃时……就选中了这一地点（疑似今日喀则谢通门县一带），兴建围墙、角楼、房屋，城堡中间修建了大房舍。此后，他又派人到朝廷去向皇帝请求说：'请允许我修建一座为皇帝施主与福田祈愿、发愿、烧香的神殿。'皇帝下诏同意后，他仿照皇宫的样式修建了一座行宫，称为吕杰康。"[33] 允许按皇宫样式修造建筑，在等级森严的元代社会，这无疑是极高的礼遇了。"皇宫样式"也即元代宫廷建筑样式。据傅熹年先生的复原研究显示，元代宫殿建筑在形制和风格上，与北宋、金的宫廷建筑一脉相承。[34] 换言之，即是一种较为典型的汉式建筑。诸如此类的事例，都表明汉式建筑艺术在藏地的传播，并非由汉藏之间的直接交往来实现的，而明显是建立在蒙藏密切关系基础之上而形成的。进一步而言，"汉式"建筑被选择的关键动机与萨迦派等西藏地方教派追求其自身的政治地位密不可分。因为"汉式"很大程度上就意味着中央王朝的肯定和认可。

当然，这并不是说，中原汉文化就完全丧失了对元代西藏僧众的吸引力。其实，当时汉文化的主动渗透还是存在的。降于元军的南宋少帝赵显（1271—1323）在汉藏文化的交流之中，就也起到了积极的作用。因为出于统治江南的安全考虑，元廷在至元二十五年（1288），将少帝赵显遣送至萨迦寺出家学法，更名为"合尊大师"，及至被元英宗杀害时，他先后在萨迦寺居住生活了三十年。在此期间，他参与了大量汉藏佛经的对堪

与翻译工作。[35] 可见，他对汉文化在藏地传播所起到的作用是不言而喻的。除此以外，汉地艺术传入藏地，也与汉藏之间的直接交往不无关系。包括双方之间的物品馈赠、经贸交流等方式，都直接或间接促成了包括丝绸、瓷器、金属工艺等汉地工艺美术品大量传入到藏地，进而影响到藏地贵族阶层的生产生活。

三、何以交融：元代西藏所见汉地影响的传播逻辑

从以上两例建筑实例和具有汉藏风格的西藏建筑艺术遗迹遗存来看，蒙元时期汉式建筑艺术在藏地的传播，至少呈现出以下几个方面的规律性特征。这些特征形成的背后，都有其自身的逻辑因素。

第一，从传播的范围上来看，集中于与内地王廷交往密切的萨迦派的核心领地或者与萨迦派密切相关的统辖地区，其中在地理范围上以后藏地区最为突出。原因是多方面的，但主要在于这一地区所具有的特殊政治意义，是其他地方所没有的，这无论是对于萨迦派，还是对于元廷都是如此。对于前者，它是萨迦政权的政治中心，是其代表蒙元王朝对西藏其他十三万户所辖地区实施行政统治的权力中枢。所以，对于后者来说，控制着后藏，就意味着对全藏进行着有效的政治统治。就此来看，以元代官式建筑为代表的内地建筑艺术广泛出现于这一地区，一个重要的影响因素，就是出于政治统治上的考虑。一方面，作为藏地众多教派势力中的一个，萨迦派要巩固自身地位，成为持续领导其他教派的地方政权，不仅其合法性需要中原王朝确认，而且还必须以蒙元王廷的政治力量为靠山。另一方面，蒙元王廷

也需要通过确立作为政治代理人的萨迦派，在藏地的超高政治地位和绝对权威，以此来对藏地其他各教派势力实施有效的行政统治和治理。对此，东嘎·洛桑赤列先生的分析十分精辟："萨迦派的宗教上层人士为了巩固和发展自己的势力，以元朝的政治力量为靠山，而元朝为了加强统治西藏地方的政治力量，需要利用当时在西藏社会上有较大名声的萨迦派的上层人士，在这两方面的利益结合的情况下，萨迦派才能够成为西藏的政教双方的领主。"[36]

对于这样一种特殊的政治诉求，萨迦派不仅必须拥有制约其他教派的政治权力之"实"，同时也要有相应的高于其他教派之上的等级差别之"面"。这个"面"延伸到建筑艺术领域，就是象征政教权力的萨迦派等相关寺庙建筑，具有超越其他教派寺庙建筑的等级规制。正因如此，作为一种政治地位的合法性确认的文化表征，具有等级意义的元代官式建筑，与其他具有政治寓意的图案、礼仪规制等一起，便大量出现在了以萨迦派核心领地为中心的周边范围。前引《汉藏史集》关于皇帝下诏同意萨迦派本钦甲哇桑布仿照皇宫样式在日喀则地区修建行宫，以及前引《汉藏史集》《后藏志》中两则关于元成宗支持修建夏鲁寺的事例，都可表明这一点。其中，元廷支持修建夏鲁寺的事例可能更具说服力。其大致意思，就是皇帝之所以支持夏鲁万户，是因为"你（夏鲁首领扎巴坚赞）是萨迦人世世代代的阿舅，也即朕的娘舅"。更进一步来看，则意味着完全服从或遵循萨迦政权统辖的其他教派势力，才会得到蒙元王廷的支持，反之，则可能不然。

显然，包括萨迦寺、夏鲁寺等在内的汉藏合璧建筑艺术，之所以出现在元

代藏地，在很大程度上就是政治考量后的附属产物，而非其他。正如有学者所指出的，"这一建筑样式的出现并非出于艺术原因，也非出于纯粹的宗教原因，而是政治的结晶。也就是说，它的出现，是西藏纳入中国版图，中央政府对西藏进行全面施政的产物"[37]。不仅在建筑样式的选择上是如此，从外而内的建筑装饰，或许也有这样的考量。这从夏鲁寺壁画上出现的龙凤题材、与元廷皇帝会面场景等等那些极富政治寓意的图案也可得到印证。[38]事实上，这一认识对汉式建筑艺术在元代藏地的传播多见于寺庙建筑，而少见于民居建筑的现象，也有一定的解释性。毕竟元代西藏的行政统治，已然是政教合一的模式，以萨迦寺等为代表的寺庙，既是宗教场所，也是行政机构。所以，内地艺术元素率先出现于这些具有特殊意义的寺庙建筑，是具有逻辑合理性的。宿白先生于考古层面的论证，也从另一个侧面说明了这一点："本期（13世纪至14世纪）与政治关系较浅的寺院建置与上述诸寺不同，既没有突出防御设施，也没有显著的内地影响；而是较多的因袭了上期（吐蕃时期）一般寺院的布局。"[39]

第二，正因为政治上的主动选择，所以汉式建筑艺术在藏地的传播，在内容上首先是那些具有特殊政治寓意的宫殿建筑样式和图案；其次才是一些实用性、艺术性等方面的元素与内容。诸如内地城池式的布局、汉式门楼的选择等等，更大可能是以萨迦政权为代表的藏区各地方势力，出于现实的功能诉求，尤其是对防御功能的诉求，才予以吸收和借鉴。毕竟，对于当时社会而言，汉地的营造智慧特别是防御智慧，是要明显优于藏地经验的。作为元廷统治藏区的代理人，萨迦派尽管是西藏实际上

的统治者和管辖者，但是，面对吐蕃分裂以来所形成的错综复杂的地方割据局面，萨迦政权仍将不可避免地面临来自各地方割据势力的威胁和挑战。事实上，元廷在藏区所划分的十三万户，就是原来地方割据势力的官方正名。表面上看，他们都纳入到了行政编制范畴，但实质上并不意味着他们完全屈服于萨迦政权的行政统治。这从元末作为十三万户之一的帕竹万户征伐并取代萨迦政权的事实之中，即不难发现。所以，建筑的防御功能作为原本相对次要的建筑功能，在萨迦政权时期的藏地被提升到了一个新的高度。

然而，实事求是地说，藏地在营建防御性的城池和建筑方面，要远逊色于汉地。从这个方面来看，汉地长期以来所形成的营建城池的经验和智慧，特别是在防御功能方面，不仅具有操作性，更具有实用性。正因为如此，以帝师为首的藏地僧众，在频繁往返于汉藏两地的过程之中，就将汉地城池的营建思路，如布局、形制等，作为一种先进的营造经验，运用到了对防御要求很高政权、教权的寺庙建筑之中。这在前揭作为萨迦政权政教中心的萨迦南寺之中，就体现得淋漓尽致。不止于此，《汉藏史集》所载1280年桑哥领兵到萨迦弹压本钦贡噶桑布后，在南寺"修建了东甲穷章康，其门楼的样子采用汉地风格"[40]的史实，也可佐证这一认识。从背景来看，桑哥在萨迦建设汉式门楼之前，刚刚完成对贡噶桑布的军事镇压，而军事镇压是应帝师八思巴所请而来的。所以，当贡噶桑布伏法之后，为保障八思巴的安全，桑哥才专门修建了这座门楼。很显然，这座汉式门楼的修建，不是出于艺术审美视角的考虑，而明显是基于安全防御的现实诉求。其实，所谓汉式门楼，也并非普通意义上的门楼，而是指

内地城池中那种具有防御作用的瓮城性质的门楼。《武经总要前集守城》有解释云："其城外瓮城，或圆或方，视地形为之。高厚与城等，惟偏开一门，左右各随其便。"[41]考古调查所见元大都十一座城门和萨迦南寺正门筑瓮城的事实，都是例证。

汉式建筑艺术在藏地的传播，都经过了不同程度的本土化改变。譬如，萨迦南寺的布局就是在坛城布局的基础之上，融合进了汉地城池的布局形式。夏鲁寺的营造也是这样，其底层集会大殿是藏式建筑，而二层则是一处汉式"四合院"。而即便二层以汉式为主，但也仍然融合进行了可环形的转经廊道的藏式布局。诸如此类，不一而足，在这些建筑的外观造型、装潢装饰、陈设布局、内外结构等方面都有程度不一的体现。这种艺术现象的形成，与地方文化的经验模式有关。正如美国文化人类学家克利福德·吉尔茨（Clifford Geertz）在讨论对地方艺术时，所指出的艺术是个体对其所处文化环境感知的外在呈现，"关于艺术的讨论不应仅限于技术层面或仅与技术有关的精神层面上，它更重要的是大量融汇地导入和其他人类意图的表现形式以及它们勠力维系的经验模式上"[42]。作为地方文化的经验模式，坛城式布局、转经廊道等等例证，都无疑是当地藏传佛教信仰这一集体意图的表现形式和物化结果。因此，从某一方面来说，以萨迦核心领地等为代表的西藏各个地方，对汉式建筑艺术的本土化吸收，很大程度上就是这种地方性经验模式在发挥着作用。当然，要指出的是，这种情况与藏式建筑艺术在元代汉地的在地化改变存在显著不同。前者是基于地方文化经验的集体无意识行为，体现为一种文化传统的引导和约束，而后者是出于适应地方文化经验而不得不采取

的传播策略，表现为一种外来文化积极主动的自我改变。

四、结论

元朝统治西藏的一个多世纪里，是藏族建筑成熟发展的关键时期。在中原王朝的支持下，西藏确立了以萨迦教派势力为核心的地方政权模式，吐蕃分裂以来的地方割据状态逐渐归于一统。也正因如此，青藏高原自吐蕃以后，再一次在政治、经济和文化等方面都发生了较大发展。在此相对稳定、宽松的政治环境之中，不仅青藏高原上的建筑也得到了一定程度的发展，[43]而且元代西藏建筑艺术上所见汉地影响，在很大程度上也是因蒙藏关系为基础而得以传入的。也就是说，元代西藏"汉藏合璧"式建筑风格的历史生成，与西藏被纳入中原王朝版图息息相关。但是，蒙元王朝对藏地的政治统治，并非直接介入，而是通过扶持藏传佛教萨迦派作为代理人来间接实现。正因为蒙元王朝的扶持，藏地事实上形成了政教合一的萨迦地方政权。由于蒙元统治者对藏传佛教的接受和信仰，以萨迦派为首的藏传佛教教派势力，也相继成功地渗透到了蒙元统治阶层，从而在中原王朝的施政当中，产生了较大影响力。八思巴等萨迦派宗教领袖，先后被封为元朝帝师，成为蒙元王朝的上层统治者；众多僧众还被授予内地官职，直接参与到了中原地区的行政治理之中。因此，蒙元对藏区的施政关系，不只体现为藏地对于蒙元王朝的政治隶属关系，也表现为蒙元统治者与藏地教派势力之间所形成的宗教联系。加之，蒙元王朝统治下的蒙汉关系，是统治与被统治的关系。所以，藏汉之间也

事实上具有了某种支配与从属的权力关系，即藏人在某种程度上对中原汉人是拥有一定统治权的。正是在蒙藏、蒙汉、藏汉这种错综复杂的族群关系之中，不仅为以藏传佛教艺术为代表的藏地艺术，大规模地传入中原汉地，提供了良好的政治环境；而且，也为汉文化在藏地的渗透和传播，进而影响藏地的僧俗民众，加深他们对汉文化的认同，提供了契机。也正是如此，促成了为汉藏文化艺术在汉地的广泛交流与融合。

作者简介

邓昶（1986—），男，湖南长沙人，汉族，中南大学中国村落文化研究中心博士，硕士生导师。研究方向：宗教美术、汉藏艺术关系史。

注释

[1]（英）安东尼·D·史密斯著，王娟译：《民族认同》，译林出版社2018年版，第50页。

[2]《汉藏史集》载："上师官却杰波在他四十岁之时……阴水牛年（癸丑，公元1073年），为其吉祥萨迦寺奠基，并在夏尔拉章所在的地方修建了一座拉章，并修建了围墙。"达仓宗巴·班觉桑布：《汉藏史集》，陈庆英译，西藏人民出版社1982年版，第197页。《萨迦世系史》载："当喇嘛四十岁时……即阴水牛年（1073）仲秋月上弦日，建造了吐蕃地方的金刚座具吉祥萨迦寺庙。"阿旺贡嘎索南著，陈庆英、高禾福、周润年译注：《萨迦世系史》，中国藏学出版社2005年版，第15页。

[3]北寺的很多建筑在十年浩劫之中，被毁坏殆尽。现存北寺是20世纪80年代以后按原貌逐步修建的。

[4]王毅：《西藏文物见闻记（二）》，《文物》1960年Z1期，第52-65页。

[5]熊文彬：《元代藏汉艺术交流》，河北教育出版社2003版，第187-188页。

[6]王毅：《西藏文物见闻记（二）》，第52-65页。

[7]宿白：《藏传佛教寺院考古》，文物出版社1996年，第101-102页。

[8]这从宿白先生所摹绘的供品壁画图像，可得一观。参见宿白：《藏传佛教寺院考

古》，第105页，图3-15。

[9]该寺最早由八思巴弟子萨迦派首任本钦释迦桑布主持修建，但尚未完工，他便去世，后又由其继任者贡噶桑布负责建成。贡噶桑布之后，又相继有第九世本钦阿迦仓、夏尔巴绛漾仁钦坚赞（1258—1306）等人的不断扩建，最终形成了萨迦南寺的基本面貌。《汉藏史集》载："（释迦桑布）请求修建一座能把日日拉康从天窗中装进去的佛殿。由于坚持请求，上师（八思巴）同意。本钦立即进行了测量，把图纸带回萨迦……于次年（1268）为萨迦大殿奠基，还修建了里面的围墙、角楼和殿墙等……在运来了修建萨迦大殿的木料等器材，架好了底层的房梁时，（桑布）在本钦的任上在萨迦去世……释迦桑布之后，由原来担任郎钦的贡噶桑布继任本钦。他一共任本钦六年，在这期间，建成了萨迦大殿的底层、顶层、外围墙和内围墙，建了黄金制成的屋脊宝瓶，还建了纪念萨迦班智达的观音菩萨镀金像，并完成了大殿回廊的绘画。他还管理修建仁钦岗拉章、大屋顶北殿、拉康拉章的事务。"达仓宗巴·班觉桑布著，陈庆英译：《汉藏史集》，西藏人民出版社1982年版，第224-225页。《萨迦世系史》载："萨迦大殿的修建是由本钦释迦桑波奠基，贡嘎桑波具体善加修建后由夏尔巴绛漾钦波任主持之时，据说本钦阿迦仓为萨迦大殿设置了地毯和顶帘以及在供器上绘制图案，并于阴木羊年为萨迦大殿修建了围墙。其次，夏尔巴绛漾钦波为加固萨迦大殿之配殿，下令自瑜伽部以下俱修建坛城。喇嘛罗钦和努益希坚赞遵照旨令，修建大坛城一百四十八个，各种类型的塔城共计六百三十九个。"阿旺贡嘎索南著，陈庆英、高禾福、周润年译注：《萨迦世系史》，中国藏学出版社2005年版，第191页。

[10]宿白：《藏传佛教寺院考古》，第109-110页。

[11]同上，第106页。

[12]姜东成：《元大都城市形态与建筑群基址规模研究》，清华大学博士学位论文2007年，第11-16页。《元史》卷45《顺帝本纪》："诏京师十一门，皆筑瓮城，造吊桥。"[明]宋濂：《元史》第4册，中华书局1976年版，第949页。

[13]熊文彬：《元代藏汉艺术交流》，第192页。

[14]同上。

[15]关于卷数宿白先生的统计为556卷，与王毅先生的统计相差一卷。王毅：《西

藏文物见闻记（二）》，《文物》1960年Z1期；宿白：《藏传佛教寺院考古》，第102页。

[16] 熊文彬：《元代藏汉艺术交流》，第205页。

[17] 王毅：《西藏文物见闻记（二）》，第52-65页。

[18] 宿白：《藏传佛教寺院考古》，第88页。

[19] 觉囊达热那他著，余万志译：《后藏志》，西藏人民出版社，2002年，第89-90页。

[20] 陈耀东：《夏鲁寺——元官式建筑在西藏地区的珍遗》，《文物》1994年5期，第4-23页。

[21] 同上。

[22] 参见陈耀东：《夏鲁寺——元官式建筑在西藏地区的遗珍》；宿白：《藏传佛教寺院考古》，第91页彩图32-37。

[23] 相关成果主要有Vitali Roberto: *Early Temples of Central Tibet*, serindia publications, 1990, pp.37-68；熊文彬：《元代藏汉艺术交流》，第231-256页。（意）艾尔伯托·罗勃著，谢继胜译：《夏鲁寺部分壁画的汉地影响及其所在文化情境下的政治寓意》，《故宫博物院院刊》2007年5期。

[24] 有关于此的讨论可以参见宿白：《藏传佛教寺院考古》，第91-93页；熊文彬：

《元代藏汉艺术交流》，第246-254页。

[25] 参见陈庆英、陈立华：《简论元代藏传佛教萨迦派》，《青海民族大学学报》2015年3期。蒲文成：《甘青藏传佛教寺院》，青海人民出版社1990年，第530-531、327-331页。

[26] 参见谢继胜：《扎塘寺主殿造像配置及其意蕴——兼论11—13世纪西藏佛教与佛教艺术的构成》，《中国藏学》2018年3期；张亚莎：《西藏扎塘寺的壁画》，《民族史研究》1999年第00期，第127-146页。

[27] 宿白：《张掖河流域13—14世纪的藏传佛教遗迹》，《北京大学学报（哲学社会科学版）》1993年2期，第60-69页。

[28] 达仓宗巴·班觉桑布著，陈庆英译：《汉藏史集》，第224-225页。

[29] 同上，第209-210页。

[30] 同上，第231页。

[31] 觉囊达热那他著，余万志译：《后藏志》，第89-90页。

[32] 此事在《汉藏史集》《萨迦世系史》都有记载，但以《萨迦世系史》的记载最详。参见阿旺贡嘎索南著，陈庆英、高禾福、周润年译注：《萨迦世系史》，第188-195页。

[33] 达仓宗巴·班觉桑布著，陈庆英译：《汉藏史集》，第249页。

[34] 傅熹年：《元大都大内宫殿的复原

研究》，《考古学报》1993年1期，第109-151页。

[35] 王尧：《南宋少帝赵显遗事考辨》，《西藏研究》1981年1期，第65-76页。

[36] 东嘎·洛桑赤列著，陈庆英译：《论西藏政教合一制度》，中国藏学出版社2001年版，第39页。

[37] 熊文彬：《元代藏汉艺术交流》，第230页。

[38] （意）艾尔伯托·罗勃著，谢继胜译：《夏鲁寺部分壁画的汉地影响及其所在文化情境下的政治寓意》，《故宫博物院院刊》2007年5期，第66-77页。

[39] 宿白：《藏传佛教寺院考古》，第195页。

[40] 达仓宗巴·班觉桑布著，陈庆英译：《汉藏史集》，第180页。

[41] 转引自辞海编辑委员会：《辞海（上）》，上海辞书出版社1979年版，第668页。

[42] （美）克利福德·吉尔兹著，王海龙、张家瑄译：《地方性知识——阐释人类学论文集》，中央编译出版社2000年版，第127页。

[43] 张亚莎：《元朝西藏建筑艺术综述》，《西藏大学学报（社会科学版）》2009年2期，第38-45页。

（栏目编辑　张晶）

张光宇艺术设计思想研究

吴嘉祺

（上海师范大学美术学院，上海，200234）

【摘　要】张光宇是我国近现代史上一位非常重要的艺术家、设计师。他根据自己的设计实践和教学，逐渐形成了设计需要走中西结合的道路、设计是艺术与工业生产的结合、艺术与设计之间没有重大不同、设计要求内容与形式的统一等一系列艺术设计思想。这些思想奠定了我国设计理论研究的基础。

【关键词】张光宇　艺术设计思想　工业生产　内容与形式

张光宇是我国近现代美术史上一位非常重要的艺术家、设计师。早年他曾拜上海图画美术院的校长张聿光先生为师，学习舞台美术。后来又先后进入生生美术公司、英美烟草公司广告部任职。在这些地方的工作和学习，使张光宇获得了大量的设计实践经验。就像他曾经回忆的："在这个公司（英美烟草广告部）里工作时间很长，整整有七个年头。美术室的组织极完备，容纳中西有名画家二十余人，业务工作是认真的，时间也是呆板的。可是对于商业美术上得到不少经验。"[1]在工作之余张光宇还创办了《三日画报》《上海漫画》等刊物，在《上海漫画》中有一个不定期的栏目叫《工艺美术之研究》。这个栏目主要用于介绍世界各地的工艺新技术和动向，张光宇是主要的编辑人和主笔，这一系列文章后来还集结成了《近代工艺美术》一书出版，这时的张光宇已经开始了对现代设计理论的探索与思考。1949 年前，张光宇曾经担任过上海美专的兼职图案教授，新中国成立之后，

还先后在中央美术学院和中央工艺美术学院教授设计课程。在大量的设计实践和教学中，张光宇逐渐完善了对于设计的思考，形成了一系列关于设计的重要思想理论，对中国现代设计思想的形成和发展起到了重要的奠基作用。

一、设计需要走中西结合的道路

20 世纪初的上海，正在被迫向西方全面开放，民众的生活受到西方资本、商品、生活方式的全面冲击。从小接受中国传统文化教育的张光宇，14 岁时放弃从商机会赴沪就学，也开始了对西方文化的吸收。正是这样的一种社会环境和求学经历，使得张光宇早早地就对中国传统文化和西方文化都有了深入的接触，从而逐渐形成了关于设计需要"综合现世民族之各种文化艺术于共通之大道"[2]的重要思想。在张光宇自己编著的《近代工艺美术》序言中就提道："要提倡正真平和的生存竞争，当以灌输正真的平和的学术文化于各国家、各民族

里为先提，当以近代学术界所倡导的东西文化移植观念及近代艺术趋向于一切明快简捷的意思为近代工艺美术的含蕴。"[3]这里所讲到的"文化移植"指的就是西方的现代文明对中国旧有的传统文化的影响，而设计物则很好地充当了这种文化移植的媒介。通过对大量西方设计的研究，张光宇认识到"近代工艺美术表演的最热闹的场合，还是从欧洲的大本营里不绝地向外扩展开来……那么，我们要研究工艺美术的前旨，也就非得先从欧洲着力不可了。"[4]正是有着这样的认识，张光宇才编著了《近代工艺美术》一书，他希望通过自己的努力，能够把欧洲近现代的设计理念与实践介绍到国内。这对于我们了解西方近现代设计的发展可以说具有开创性的作用。但在当时来说，很多中国人的思想却还被牢牢地禁锢在旧有的传统中无法自拔。对于这种现状，张光宇动情地指出："研究'工艺美术'的意志首先是要认识时代！而且严防着顽固者的作对。也就是说无疑地把新的思想尽量灌输，无疑地把科学组

※ 基金项目：本文为上海市哲学社会科学项目"民国时期上海艺术设计教育研究"（2018BWY018）的阶段性成果。

图 1　张光宇设计的《万象》杂志封面及标题

织成的种种理论把他采取；而更其是把我们中国人一向停顿着的懒脑子来捣乱一番！"[5]只有先通过对西方先进思想的大量吸收，逐渐破除掉国人旧有的陈旧观念，才有可能建立起我们自己的现代设计理论。

当然，在向西方学习的过程中，也不能一味照搬，而把民族传统的东西都给舍弃了。针对这个问题，张光宇一针见血地指出："我们……还存在着对民族传统的独特优越性不够重视甚至怀疑的问题。……我们的美术工作者，忙乱些什么呢？我们有多少人真能摸摸我们祖国遗产的深厚？从彩陶、青铜器直到明代工艺品的造型与图案的惊人之处，曾轰动得如何程度。"[6]在这里张光宇明确地表明了在设计研究中，除了吸收西方先进的理念之外，我们更应该从自己国家的传统中去找寻那些有价值的东西。在设计过程中要"学传统丰富自己的风格，学习民族民间，它有规律。"[7]在谈到一些具体的设计活动时，又反复强调："群众化和民族化一定是联系着的，宣传画要向民族传统学习。"[8]"我们传统的线装书，对于版式的经营位置上，素来是十分讲究的。至于如何写好图案字，奉劝我们的美术家多多向我们传统的书法学习，它本身就是最好的图案。"[9]通过这样的强调，表达了张光宇在大力传播西方现代设计思想的同

时，并没有抛弃我们的民族传统经验，因为这些都是我们在设计活动中获取灵感的重要来源，也是中国设计师传递文化认同的重要手段。

从以上张光宇对中西方文化理念的观点中，我们可以感觉到他所极力倡导的正是中国的设计师不但要学习西方的现代设计理念，更要继承和发扬本国的传统风格，走现代化和民族化相结合的道路。他曾经明确指出："艺术需要新，不是拿洋办法来代替新；需要耐看，不是用旧笔墨来代替耐看……明白了正确学习西洋的问题，也就解决了中西问题。"[10]在张光宇自身的设计实践中也很好地诠释了这种中西结合的设计理念。如在为《万象》杂志封面所设计的字体上，张光宇就很好地把西方的设计技巧和中国传统的书法、图案进行了完美的结合。（图1）"万象"二字在造型结构上结合了书法小篆以及青铜器纹样的形象特征，在文字底部的左右两笔加上了转折的装饰衬线，犹如青铜器的足部，显得古朴而又稳重，具有明显的中国传统文化的形式特征。而在文字笔画的设计过程中，采用了西方现代主义的几何网格设计手法，通过网格使汉字中的所有笔画都呈现出一种横平竖直的几何化形态，减少了篆书给人的阴柔无力，加强了阳刚之气，体现出了一种新时代的风貌气象。"光宇所运用、

所体现的其实已是一种现代感的设计理念……汲纳了中国传统、民间的特点，融入了西方现代的手法，张光宇的创造，印证的已经不是自己。"[11]所以说走传统与现代相结合，民族与世界相结合的道路，是张光宇设计思想的核心内容。

二、设计是艺术与工业生产的结合

民国时期，张光宇就在自己主编的《上海漫画》上开设了一个"工艺美术之研究"的专栏，（图3）他在上面发表了一系列讨论西方近代工艺美术的文章，但与其说是为了讨论工艺美术问题，"不如说是他在感受到大工业时代的现代气息之后，为探求中国美术在新的时代生存、发展，进而影响公众社会生活和审美意趣而做出努力。"[12]对于当时欧洲近代工业文明的兴起，对社会、对国家发展的巨大影响力，张光宇有着深刻的认识。特别是在体会到工业化大生产对于现代设计的巨大推动作用后，他就曾在自己的专栏中撰文指出："近代艺术的立场，呼唤人们随时感到兴奋。生活一幕幕的转变着，渐渐将虚伪文饰的复杂革除了。物质的蜕化，紧缩到非常机械而强有力的表现！大战后新的艺术，正是应运而生，日用工艺品与市街的建筑，快速转了一大方向；外形虽单纯，技术上平添了不少新奇的方法，立

图2　张光宇设计的《近代工艺美术》封面

图3　张光宇在《上海漫画》上开设的"工艺美术之研究"专栏

体味的造型，几何的构搭；一种快捷流利的感觉，打动现代人的心理。"[13]现代工业的发展，不但改变了曾经的生产方式，更改变了人们对于产品的审美习惯。曾经烦琐复杂的装饰形式特征，在建筑或是日用工艺品上慢慢地体现出了一种几何化的简洁的造型特点。正是看到了当时世界的这种巨大变化，张光宇先生迫切地希望我们国家也能够跟上世界发展的脚步，所以大声疾呼："其实我们的目的性，就是价廉物美。我们不会长期停留在手工业式的生产的满足中，而是要配合社会主义工业化的生产。"[14]张光宇同时也看到，机器化大生产促进了工业产品生产效率的显著提高，设计师创意的实现也更加的便捷，但这一切又首先要求设计师能够熟练地掌握现代工业的生产方式。"有了新机器新设备，不是可以高枕无忧，而是要更谨慎与精密地试探，因为对待新机器也像驯服野马一样，要有骑士的勇敢与骑术，既要顺着马的性格，又要有制服它的能力，然后可以日行千里夜行八百，顺着你的意思奔驰了。"[15]

因为所有的机器都只是一种工具，真正好的作品还是要靠人去创造。

社会的发展必然要求我们拥抱工业化大生产，但如果只是一味地强调工业生产的效率，而忽略了形式美感，很多时候就会使我们的产品变得粗鄙丑陋。这在西方工业产品兴起之初，也面临过同样的问题，所以才有后来现代设计的产生。于是张光宇提出了工业产品需要与艺术相结合的重要看法："美术与生产品的结合，实大有其意义在，它不但可以增加人们的美感，而且还可以通过这些图案去教育人民；改良生产品的装饰设计和充实它的内容，这里我们认为工艺美术家有大量涌进生产机构中去的必要，而且教育当局也有创设工商业技艺专门学校的必要。"[16]在这里张光宇就明确指出了艺术（主要是美术）与工业产品之间的关系，他强调把艺术融入工业产品不仅能够改良工业产品的外形，增加人们的美感，更有利于提升产品的社会价值。因此，艺术与工业不应该是互不相干的两个领域，而要能够相互结合起来，使我们的产品能够达到使用价值和审美价值的统一。

三、艺术与设计之间没有重大不同

在张光宇关于设计的理解中，他一直认为设计与艺术之间并没有什么本质上的区别，他的艺术观念永远是跟社会，跟现实紧密联系在一起的。张光宇首先强调人生是不能脱离艺术而生活的，每个人都有追求美的艺术的欲望，所以"艺术与生活显然不是两件事，应当合而为一"。但现实情况却是很多人都认为艺术只不过是拿来"陶养性情"的东西，与人的日常生活无关。对于这样的看法，张光宇随后就指出，人的日常生活的方方面面都离不开艺术，而"艺术"与"设计"的活动则几乎是伴随着人类的历史而同时诞生的。从人类刚开化的时候起，就创造了象形文字，也就是通过图画来传情达意，这可以算是一种早期图形化的文字设计；后来在建造房屋以及制造各种生产工具时，也都是用图画的方式来进行生产实践，这都能够证明艺术和设计的关系从古至今就非常密切。"概括地说，历史上所经过各个时代（由渔猎渐进为畜牧、农业、工业、电气诸时代）美术与实用从来没有分过手的，即使在政治的改革上宗教上也处处利用着美术来做他们进取的工具的。"[17]更一针见血地指出："到近代科学进步工商发达，显然有更切近更开展的路程与事实。"很多人所认为的艺术与实用没有任何关系的观点完全是一种缪说。特别是一般人认为画中国画或油画的叫作艺术家，而画广告画或图案画的就叫作匠人，这更是应当根本纠正的偏见。

其次，根据张光宇的观点，他认为真正的设计其实就是一种"研究人生日常生活中所需要的艺术"，说得更直接一点就是，"凡是生活中的衣、食、住、

行必须要求发生关系的这一种技术或者艺术"就是设计。因此，不管我们在什么时间，在什么地方，都会在不经意间接触到设计这种艺术活动。而且这也是每个人在追求理想生活过程中对于"美化生活"的基本需求。这样一种"人生切肤所需求的艺术"，其实就是为了"追求出实用与感觉上的愉快，予人生一种安慰"[18]。要达到"美"的目的的手腕是"艺术"，"而要使生活与艺术的关系联系起来的手腕"那就只能是设计了。特别是在工业化生产的前提下，我们日常的生活用品更多呈现的是一种形式的趋同化，所以需要运用设计的手法把艺术赋予日用产品，从而提高我们的生活美感。只有让艺术与工业产品结合，艺术才能主动的与民众发生接触，在日常的潜移默化中提升人们的审美感受。

正是这种认为艺术与设计之间并没有什么重大不同的观念，张光宇才一直提倡无论是艺术家还是设计师都应该具有兼容并包的思想。艺术家要懂得工艺美术或装饰美术或图案，"反过来工艺美术家也不是独立门户的，一定要深通绘画与其他艺术，甚至于科学"[19]。所以我们不需要刻意地去区分"艺术"与"设计"的区别，因为这本来就是一枚硬币的两个面——艺术是我们人生需求，而设计则是实现这种需求的重要手段。

四、设计要求内容与形式的统一

张光宇关于艺术设计的另一个重要思想是"凡是完整的艺术是思想内容与表现形式高度结合的东西"。因为无论何种艺术形式，都是通过自己所特有的表现方法来具体地表现现实中各种不同的现象，甚至于最抽象的观念也可以利用描述和形容实际现象和物体的方法表达出来。设计是物质文化的一部分，也是一种重要的艺术形式，"它是在物质上又在精神上为社会服务的，所以……既要实用又要美观。或者说实用就是它的内容，美观就是它的形式"[20]。简单来说，一件好的设计作品必须做到内容与形式的统一，即是要处理好实用和美观之间的关系。

从实用角度讲，实用"即精神、科学"，在张光宇的《近代工艺美术》序言中就提道："你只稍稍着眼在近代的许多建筑或家具的装饰上，就可以发现现代人生命的跳跃的表露，和现代人真正的物质生存的观念所在了。"[21]每件设计作品中都应该包含着人们对生命的体悟以及物质生存的观念，这才是设计物的生命力所在。在谈到具体创作的时候，张光宇看到艺术家、设计师有的时候过于强调笔触、明暗、色彩、构图等外在的形式因素，过于追求美观，就提醒我们："更重要的是我们的画要给群众看，不能让群众来迁就我们的口味。"[22]内容是支撑起形式的内在骨架，一旦脱离了内容，形式将无所依凭。就像我们在设计一个画面构图的时候，"构图虽是一种形式，其实是一个内容问题，构思是决定怎样表现内容，构图是怎样把构思时所决定的内容表现成为一种形象安排，构图合乎内容即成功，不合乎内容即失败"[23]。也就是说，形式必须跟内容相配合，是为了更好的表现内容而进行的艺术创造。而如果不考虑形式与内容之间的统一性，只是一味地追求形式表现的新奇与个性，那就是所谓的"为装饰而装饰"了。在谈到实用和美观应该如何结合的时候，张光宇认为我们应该"主要在装饰问题上要极力注意运用恰当，应极力避免装

图 4　张光宇设计的《时代》杂志封面字体

饰的过分烦琐和虚伪，尤应记住不破坏富有功用的结构和不必要的装饰间的不协调问题"[24]。其实这也就是一个适度的问题，如果在设计中一味地追求美观，而忽视了实用，就容易犯形式大于内容的毛病。所以我们要极力避免形式上的"过分烦琐和虚伪"，处理好形式与内容之间的协调关系。

张光宇在他自身的设计实践中也很好的传达出了内容与形式统一的这一设计思想。民国时期的《时代》杂志是由张光宇所担任发行人的一份画报，主要内容为国内外见闻和艺术风景、人像、漫画、摄影等。（图4）所选题材都是能够代表当时时代潮流的内容，所以张光宇在为该杂志设计的封面字体上，也很好的契合了杂志的内容和想要传达的现代主义精神。早期字体设计明显借鉴了当时国际上流行的抽象主义风潮，所有的笔画都是由几何化的点、线、面所构成，形象感强烈。后来的设计除了保留而来几何形的笔画之外，更加上了立体、倾斜等一系列效果，形式多样，但却有内在统一。整体的形式感不但跟字体本身的含义相吻合，跟杂志的内容之间也相得益彰，能够很好地把那种前卫而现代的感觉通过封面清晰地传递给读者。

五、结语

综上研究可以看出，张光宇在大半个世纪以前所提出的关于设计的一系列思想，体现了中国现代设计自觉意识的到来。它适应了中国现代化发展的进程，为中国设计的振兴和发展铺平了理论上的道路，指明了前进的方向。张光宇一直主张，中国的设计师不但要学习西方的现代设计理念，更要继承和发扬本国的传统风格，走世界和民族相结合的道路。并认为工业化生产是社会发展的大趋势，设计师需要在接受现代化工业进程的同时，把美的设计合理地运用到工业品的生产中去。而且张光宇还一直强调，艺术与设计之间其实并没有什么重大不同。并通过其自身的设计实践，强烈地呼应了自己所提出的内容与形式统一的重要设计思想。所以我们从今天看来，张光宇的设计思想并没有因为时代的进步而变得落后，反而经过了时间的检验变得更有价值。

作者简介
吴嘉祺（1980—），男，江苏苏州人。上海师范大学讲师、教育学博士。研究方向：设计学、设计教育。

注释
[1] 唐薇、黄大刚：《追寻张光宇》，生活·读书·新知三联书店 2015 年版，第 52 页。
[2] 张光宇：《近代工艺美术》，中国美术刊行社 1932 年 6 月版，第 1 页。
[3] 同上。
[4] 同上。
[5] 张光宇：《研究者的意志》，《上海漫画》，1927 年第 77 期，第 2 页。
[6] 张光宇：《装饰美术的创作问题》，载《张光宇文集》，山东美术出版社 2011 年版，第 9 页。
[7] 张光宇：《民族形式问题》，载《张光宇文集》，第 141 页。
[8] 张光宇：《关于宣传画——在十年宣传画展览会座谈会上的发言》，载《张光宇文集》，山东美术出版社 2011 年版，第 143 页。
[9] 张光宇：《难忘的匈牙利书籍艺术展览会》，载《张光宇文集》，第 139 页。
[10] 张光宇：《需要新，也需要耐看》，载《张光宇文集》，第 111 页。
[11] 廖冰兄：《辟新路者》，载张光宇：《张光宇文集》，第 209 页。
[12] 唐薇、黄大纲：《追寻张光宇》，第 117 页。
[13] 张光宇：《工艺美术之研究·旋转体之建筑》，《时代》1930 年第 7 期，第 26 页。
[14] 张光宇：《装饰美术的创作问题》，第 107 页。
[15] 同上。
[16] 唐薇、黄大纲：《张光宇年谱》，生活·读书·新知三联书店 2015 年版。
[17] 张光宇：《解实用美术》，《北洋画报》，1935 年第 1322 期，第 2 版。
[18] 张光宇：《研究者的意志》，《上海漫画》，1927 年第 77 期，第 2 页。
[19] 张光宇：《装饰美术的创作问题》，第 109 页。
[20] 张光宇：《装饰诸问题》，载《张光宇文集》，第 126 页。
[21] 张光宇：《近代工艺美术》，中国美术刊行社 1932 年 6 月版，第 1 页。
[22] 同上。
[23] 张光宇：《高超的邮票构图》，载《张光宇文集》，第 119 页。
[24] 张光宇：《装饰诸问题》，第 127 页。

（栏目编辑　张晶）

论多元智能理论与小学美术教师智能结构的重构

段晓明

（渭南师范学院，陕西渭南，714000）

【摘　要】20世纪以来，西方心理学界对于"智能"的研究过程可以分为"因素论""结构论"和"综合论"三个阶段。作为"综合论"阶段的代表人物，加德纳的多元智能理论在全世界范围内产生了广泛影响。在批评传统智能理论的基础上，加德纳对于"智能"概念的理解表现出科学性、个体性和社会性的特点，同时也存在可以改进的地方。艺术与多元智能理论之间存在深刻联系，作为艺术重要组成部分的小学美术教育更是如此。在对加德纳智能理论进行分析的基础上，按照小学美术自身的内在发展规律以及新课标的新要求，提出重构小学美术教师的智能结构，将其理解为由智力结构、知识结构、能力结构和非理性因素等四部分通过彼此的内在联系与相互作用而共同构成的有机整体。

【关键词】智能　多元智能理论　小学美术教师　智能结构　重构

一、多元智能理论：历史与反思

作为心理学界的重要概念，"智能"是心理学界近百年时间以来所深入探讨和研究的主题之一，对于智能结构的研究更是在20世纪晚期受到许多心理学家的关注。总体而论，20世纪以来心理学界对于智能的研究过程大致可以分为三个阶段。

第一阶段可以称为"因素论"阶段（20世纪初至20世纪60年代），"因素论"认为智能由多种要素构成。20世纪初，桑代克（E. L. Thorndike）提出特殊因素论，认为不同种类的特殊要素如进行完成填句的能力、进行算术推理的能力和领会指示的能力等共同组成了人类的智能。斯皮尔曼（C. Spearman）同样于20世纪初提出二因素论，认为人类的智能由普遍要素和特殊要素这两种因素构成，前者贯穿所有智力活动的始终，后者则仅仅出现在某一部分特殊能力之中。凯勒（T. L. Kelly）与瑟斯顿（L. L. Thurstone）在20世纪30年代提出"多因素论"，认为智能由多种相异的原始能力组成，只是在对原始能力的内容的理解上存在差异。

第二阶段是"结构论"阶段（20世纪60年代至80年代），结构论强调从结构的角度研究智能。艾森克（H. J. Eysenck）在1953年提出智能的三维结构模型，心理过程向度、测验材料向度和能量向度以立体的方式共同构成了人类智能的三维结构。吉尔福特（J. P. Guilford）在此基础上提出了一种新的智能三位结构模式，即操作（思维方法）、内容（思维对象）和结果（产物）构成的三维空间结构。福南（P. E. Vernon）在1960年提出智能的层次结构理论，将智能理解为多种层次的心理结构。20世纪80年代，部分认知心理学家们开始思考智能结构的问题，并从信息加工的致思路径提出了自己的观点，其中代表人物是戴斯（J. P. Das）。他在1990年提出智能的PASS模型。在这一模型中，信息加工的整合分为信息输入、感觉记录、中央加工器和指令输出等四个彼此密切相关的单元。

第三阶段是"综合论"阶段（20世纪80年代以后）。综合论将前面"因素论"和"结构论"综合起来考察人类智能。20世纪末，综合论的代表人物是斯滕伯格（R. J. Starnberg）和加德纳（H. Gardner）。斯滕伯格认为，关于智能的研究如果要具有全面性，就必须包括构成要素过程，这组要素过程不仅比目前心理学们在有限的典型实验情况下所确定的范围更广泛，而且与"学生智能"和"实用智能"相关。由此出发，他通过智能的内隐和外显两方面的研究，提出语言能力、解决问题能力和实践能力三种要素综合构成的结构体，三种要素相互储、密切相关，共同表现了智能的不同层次。加德纳提出多元

※ 基金项目：本文为陕西省教育厅专项项目"陕西省小学美术教师智能结构的重构研究"（18JK0266）研究成果。

智能理论，将人类智能分为语言智能、逻辑－数学智能和音乐智能等共计七种不同类型的智能，同时他又强调信息加工的作用，指出符号系统对于发展智能的不可或缺的意义。

就以上心理学界对于智能的研究进程而言，20世纪以来，心理学界对于智能的理解和研究从初始阶段就表现为多元论的特点（而非一元论）。智能本身具有十分复杂且丰富的内涵和形式、内隐和外显、结构与过程等等，心理学家对于智能的研究在最初的"因素论"阶段对此就具有了清醒的认识，多元论的特点一直伴随着此后的"结构论"阶段和"综合论"阶段，在这三种阶段的发展过程中，智能的多元性特点表现得愈来愈显著，随着目前心理学研究的不断深入，这一特点在智力的目的、过程、材料、反思和品质等方面日渐广泛地呈现在人们面前。

二、加德纳多元智能理论的特点与问题

作为"综合论"阶段的代表人物，加德纳的多元智能理论自20世纪末以来逐渐成为世界范围内具有重大理论和现实影响的学说，对欧美等国家和地区的教育理念、教育制度、教育模式等的反思与发展产生了重要作用。中国也不例外，在这一理论的影响下，全国各地许多高等院校与中小学开始从理论上探讨并在教学方式和教学模式上尝试从实践上检验这一学说，目前已经取得了大量研究成果，其中不乏极具价值者。理论的发展需要不断地反思和批判，在讨论教师多元智能结构之前，我们首先需要对加德纳的多元智能结构理论做一番检视。

加德纳的多元结构理论始于对传统智能理论及其测验方式的批评。他认为，"按照传统的观点，智能是指人类所有个体拥有的程度不同的综合能力，……自柏拉图以来，这种智能单一的观点，就在西方思想史上占统治地位"[1]，并批评了"心理测量""信息加工"和"认知发展"三种研究路径的智能理论。由此出发，他否定了传统心理计量学用通用智力因子g（即"general intelligence"）表示通过基于一系列智商测验的统计学分析而最终得到的结果。对此，他提出了三个理由：传统心理计量学中g的依据几乎全部源于对于语言和逻辑智能的测验，同时测验的方式也仅仅局限于简短的问答题这一粗陋的形式，并且最终的测验结果受到特定的、可通过大量重复训练而提高的考试技巧的影响。加德纳并非第一个对传统测验方式提出批评的人。自IQ测验（智力商数）的概念产生于20世纪初并盛行于20世纪80年代以来，对这一测验方式的批评就一直不绝于耳。美国记者李普曼（W. Lippmann）在与美国智力测验之父推孟（L. Terman）的公开辩论中指出了早期测验方式所存在的缺陷，智力测验题目的简单肤浅、潜在的文化偏见以及口头或纸笔的测验形式都可能导致最终的测验失败。相较于传统的批评者，加德纳更为深入地指出了传统测验方式所赖以成立的基础，即对人类智力或智能这一概念的理解。

按照加德纳在《多元智能》（1993）一书中的定义，"智能是在特定文化背景下或社会中解决问题或制造产品的能力"[2]，在此基础上，他提出多元智能结构理论，认为人类存在语言智能（linguistic intelligence）、逻辑—数学智能（logical-mathematical intelligence）、音乐智能（musical intelligence）、身体运动智能（bodily-kinesthetic intelligence）、空间智能（spatial intelligence）、人际智能（interpersonal intelligence）和自我认识智能（intrapersonal intelligence）等七种智能（他在后期在《重构多元智能》一书中又增加了博物学家智能和存在智能）。总体而言，加德纳的这一理论具有几个特点：

首先是科学性的特点。科学性这一特点在加德纳多元智能理论的理论基础、对智能概念的理解以及筛选人类智能的判定标准等许多方面明显地表现出来。加德纳在《再建多元智慧》一书中对智能概念的理解首先强调的是它作为一种生理潜能（biopsychological potential）及其相应的神经结构系统。人类智能以人类生理性的神经过程为生物学基础，这种生物学基础很大程度上源于加德纳在"零点项目"中对正常儿童和特殊儿童——包括孤独症儿童患者和白痴天才（idiot-savants）——的艺术心理和创造力的研究，以及在波士顿退伍军人医疗管理中心的博士后期间对大脑受伤病人的研究，而后者的时间持续了近20年之久。正是这些实验研究成果为加德纳发现不同智能或能力与大脑皮层中不同生理区域之间的内在联系并证明了人类智能之间的多元化和相对独立提供了科学依据。在确定判定人类智能的标准时，加德纳广泛研究了与人类智能有关的自然科学如遗传学、生物学等的基础知识，并参考了诸多实验心理学的研究成果。

其次是个体性的特点。加德纳在《再建多元智慧》一书中明确指出，"MI理论（即多元智能理论——引者注）是为了形容个人而设计的，这个理论是根据人类过去进化以及他们在自然生态和文化特色之下生存的"[3]。虽然作为生理潜能，人类的多元智能具有一定的普遍性，但加德纳并不认为这种自在存在

的生理潜能对于每个人而言都是相同的，对此他在《多元智能》一书的开篇表示了这一怀疑。从加德纳多元智能理论产生和发展的历史来看，从1983年最早出版的《智能的结构》强调个体通过创造产品以解决自身的困境和难题，到10年之后出版的《多元智能》增加"个体认知"这一新的角度和内容，再到《再建多元智慧》一书通过提出个体差异的三种表现从而进一步明确和凸显了个体性的特点，强调个体的差异性和丰富性这一特点贯穿其多元智能理论的产生和发展的全部过程。与此同时，加德纳的MI理论的所谓"多元"，不仅仅指他所提出的七种智能是彼此独立的从而区别于以往传统的单一智能理论，还意味着这些智能在不同的个体身上所显露出来的程度不同，更意味着各项智能彼此相互作用（过程与方式）从而在不同的个体中最终共同展现出来的综合结果是不同的。因此，在加德纳的理论中，"多元"密切地与个体相关，在加德纳看来，每一个体的智能组合的方式、结构和最终结果都因各自的文化背景和社会环境而具有独特性，多元智能理论强调必须具体地考虑个体之间的差异。

最后是社会性的特点。虽然加德纳强调个体性在理解智能概念及其在多元智能理论中的地位，但他同时也强调社会性的重要作用。在《多元智能》一书中，他明确指出了个体与社会之间的结合对于理解人类智能及其产生和发展的意义，认为个体性与社会性在彼此相互作用过程中最终共同构成了人类智能。对于人类智能的社会性，加德纳认为不同的历史发展阶段和人类社会形态强调不同形式或结构的智能组合，例如，原始社会和现代社会所推崇的智能组合并不相同，前者更强调身体运动和空间智能，后者则倾向于数理逻辑智能。同时，

社会性为各项智能之间的平等提供了基础。加德纳认为，西方文化的价值观使言语和逻辑智能获得了优先地位，并使这两种智能成为传统智力测验中的幸运儿，但是，如果着眼于社会性，加德纳强调这八种智能应有相同的地位。因此，加德纳对于人类智能的研究更强调与人类社会中具体的文化背景相结合，他在《多元智能》一书中写到，"因为我的研究只看重那些对于社会有意义的人物而不是抽象的能力……正是从这个观点出发，我发展了多元智能理论"[4]，并认为在理解人类智能时，应考虑到"个体在某一个文化领域中获取并发展知识的能力及有目的地运用这些知识的能力（均为智能的定义的关键）"[5]，如果缺乏社会性所提供的现实条件这一外界激励，个体的智能将无法摆脱潜在状态。于是，加德纳最终认为，"个体和社会对于智能都可能起主导作用，但智能的发展需要二者的同时参与"[6]，并认为这样对于理解人类智能从传统智能理论的以个人为中心到以个人和社会之间的相互作用为中心的发展具有一定促进作用。

虽然加德纳的MI理论在世界范围内产生了广泛且巨大的影响，但这并不意味着这一理论就是尽善尽美的。就目前笔者的学力所及，加德纳的MI理论至少还存在以下可以讨论和改进的地方。首先，对于自己MI理论的研究初衷，加德纳认为，"在多元智能理论中，我最初研究的，是人对这个世界不同种类的信息，如语言，数字或其他人产生的反应（或没有反应）"[7]，正是因为这个缘故，加德纳在自己多元智能理论的研究中只是将重点聚焦在"易于处理的、自然形成的几种智能"[8]，更为重要的是，"到目前为止多元智能理论所注意的仅仅是能力的辨认和描述，而不是智能的结构和功能"[9]。这也就是说，

加德纳的多元智能理论更强调对于既有的人类智能本身及其外在的行为与表现的理解与诠释，而并不太关注人类智能的挖掘、拓展和开发。其次，加德纳的MI理论没有说明其理论中八种人类智能之间的关系以及相互作用。出于理论自身的便利与需要，加德纳没有为八种智能设定一个"主角"，即没有设定起主要作用的智能，认为八种智能彼此平等、各自独立、互不影响（这也是MI理论的前提假设）。但在现实生活中，人类各项智能之间存在某种联系，例如对数学有兴趣的人常常被音乐所吸引。最后则是智能测试的问题。一个值得注意的有趣现象是，尽管加德纳的MI理论在世界范围内引起巨大影响，但这一理论却并没有被心理学界广泛接受，至少对于中国和美国的心理学界即是如此。自从MI理论兴起以来，美国对这一理论感兴趣的人群包括教育界人士、生物学家和人文学者，其中以教育界人士为主，主要有特殊儿童的教育工作者、私立学校的教师和管理者、从事年幼儿童教育的人以及其他教育界的相关人士，"美国唯一不喜欢多元智能理论的群体，就是心理学家，特别是心理测量学家"[10]。中国的情况则与美国惊人地相似，MI理论在受到教育界热烈欢迎的情况下，心理学界对其保持冷静的态度，少数学者认同，个别学者提出质疑，但大多数学者则保持沉默、不予置评。[11]究其原因，除了加德纳认为自己的理论广泛涉及自然科学与社会学科、属于统计和归纳的产物从而引起心理学界的不解之外，还有一个重要原因就是MI理论无法给出各项智能的测验方式。任何一项人类智能的测验都依赖于对每一项智能的内在运行机制的细致而深入的了解，但目前多元智能理论并没有给出任何一种智能如何运作的解释，因此也就无法

设计对于各项智能的测试方式。美国传统心理学家们"相信任何一种智能理论都应该以某种纸笔测验为基础，而且每一种心理学理论都应该以五种感官为基础"[12]，而这种测验方式并未受到加德纳的认同，他的多元智能结构理论摒弃了以纸笔为形式、以人类的感官系统为基础的传统测验方式，正是这种对于人类智能概念理解的根本差异导致了传统心理学界对这一理论的冷淡态度。

三、新课标下小学美术教师智能结构的重构

按照加德纳自己的说法，他早年沉迷于钢琴，但后来学习发展与认知心理学时，竟然发现艺术在其中完全没有被提及，这导致他"早年的目标便由此确定：为艺术在心理学中找到它应有的位置"[13]。这种对艺术经久不竭的兴趣与热情促使他加入哈佛大学的"零点项目"，并最终成为项目负责人之一。值得注意的是，这一项目的另一位负责人纳尔森·古德曼（N. Goodman）则是一位艺术哲学家，艺术与人类智能之间的深刻联系由此可窥见一斑。作为艺术的重要组成部分，美术具有悠久的历史，而且对于培养人的审美素养、提高精神境界以及促进人的全面发展具有极为重要的作用。美育（Aesthetic education），即通过学习、掌握和践行美学和艺术知识，确立正确的审美观念、树立健康而积极的审美态度与审美能力以及培育优雅的审美情趣。美育的作用不仅仅体现在审美素养的提高上，更表现为能够在潜移默化之中以润物无声的方式深刻地影响和改变人的情感、气质、胸怀、甚至精神境界。因此，美育是贯彻实行素质教育和全面发展教育方针中极为重要的内容。

小学美术教育是美育的重要环节，但令人遗憾的是，长期以来，传统小学美术教育中的智能理论极大戕害了美育工作在小学这一阶段的展开。在传统智能理论中，逻辑智能和语言智能处于绝对核心地位，注意力、观察力、记忆力、想象力和思维等五种能力是主要的关注点[14]。在这一智能理论的指导以及高考模式这一教育制度的影响下，小学美术教育丧失了其自身原本应该具有的多元综合功能，彻底沦为应试教育的附庸。这种现象并非仅仅在中国出现，事实上，其他各国也有类似情况。以美国为例，在美国学者坎贝尔（Campell, L.）看来，传统智能理论的根本缺陷在于其理论预设或理论前提，即认为人类的认知活动是一元的且人类智能是单一的和可测量的。[15] 美国哈佛大学教授加德纳在批评美国传统智能理论时提出："在过去的整整一个世纪，单一的智力理论在心理学界和教育界起着主导作用。"[16] 美国高考——SAT 就是以传统智能理论为基础的产物，SAT（Scholastic Assessment Test）是世界各国高中生申请美国名校及其奖学金的重要参考，其内容分为逻辑（800 分）和语言（800 分）两部分，分别对应逻辑智能和语言智能。不管是中国高考还是美国高考，其理论基础都是一元智能理论，"以这种理论为出发点的智力测验，更倾向于给人的智能贴上标签而不是促进人的智能的发展"[17]。在这一条件下，作为素质教育的重要保证，小学美术教育的地位和作用自然无法得到应有的重视。同时，在传统智能理论的影响下，中国的小学美术教育暴露出一系列问题。例如，课程设置单一化，缺乏多样性和综合性；美术教学活动中难以顾及理论与实践之间的平衡，对于美术专业技能和美术专业理论之间的关系缺乏合理安排和调控；轻视、甚至忽

视学生学习美术的主动性，脱离学生实际生活体验，难以激发对于美术学习的兴趣和动力，忽视培养和提高学生的审美能力和审美情趣。针对以上这些现实问题，《义务教育美术课程标准（2011年版）》（以下简称《新课标》）明确将"激发学生学习兴趣"和"关注文化与生活"作为新的课程理念并强调美术课程的人文性和愉悦性。小学美术教师作为小学美术教育的执行者与评价者，是保证小学美术教育得以发挥应有作用的重要保障。因此，重构小学美术教师的智能结构成为一项亟待解决的重要课题。为此，本文在加德纳智能理论基础上结合科学性、个体性和社会性的理论特点，按照小学美术自身的内在发展规律以及新课标对小学美术提出的新要求，尝试对小学美术教师的智能结构进行重构。

小学美术教师的智能结构是由智力结构、知识结构、能力结构和非理性因素等四部分通过彼此的内在联系与相互作用而共同构成的有机整体。智力结构是小学美术教师智能结构的基础要素，它包括观察力、记忆力、思维力、想象力和判断力等基础素质。智力结构是小学美术教师智能结构的基础要素，它包括观察力、记忆力、思维力、想象力和判断力等基础素质。作为教师的基础素质，智力结构贯穿小学美术教师日常教学活动与科研活动的全过程，观察力、记忆力、思维力与想象力等智力结构的作用与影响在这一过程的各个环节中通过不同的形式均有所表现。《新课标》将学习活动方式作为划分美术学习领域的新衡量标准，强调将美术教学活动建立在学生们的日常生活经验和体验这一现实基础上，同时，美术课程"视觉性"和"实践性"的性质特点对小学美术教师的基础性智力结构，尤其是观察力、想象力和思维力等因素提出了不同于以

往的更高要求。《新课标》将"面向全体学生"确立为课程的基本理念之一，这就要求小学美术教师具备相当程度的观察力与记忆力，这样才能在教学活动中做到对全部学生的有效培养。总之，扎实而合理的智力结构是小学美术教师进行高效且有质量的教学活动与科研工作的前提，同时也是发展和完善智能结构的必备条件，处于智能结构这一有机整体中的基础性位置。

知识结构包括美术学科的专业知识，与美术学科相关的人文科学和社会科学等方面的支撑性知识，以及教育学和心理学等方面的方法论知识。首先，扎实的美术学科专业知识是小学美术教师展开全部教学活动和科研活动的基础，只有具备这一条件，小学美术教师才能在教学活动中做到深入浅出、提纲挈领地向学生有效输出学科知识，才能做到在教学活动中对于美术教材和美术学知识的运用融会贯通、得心应手；同时，也才能够根据学生在课堂上的实际表现情况做到因材施教、循循善诱。其次，与美术学科相关的人文科学和社会科学等方面的知识属于支撑性知识，只有掌握了这些知识，小学美术教师才能在教学中做到生动地向学生表现和传达美术作品的深刻内涵，才能让学生们更深入地理解美术学科的产生与发展的历史，并通过多角度地理解时代背景等支撑性知识而更加丰富、更加真实地理解美术作品所呈现出来的思想、态度、情感和审美精神。如果缺乏这些支撑性知识，就会削弱美术课程原本应有的独特魅力与愉悦性，从而使学生丧失对于美术学科的兴趣。最后，小学美术教师的教学活动离不开掌握教学对象即小学生们正常生理和心理发展阶段的知识，这就要求小学美术教师具备一定程度的教育学和心理学等方法论知识。只有根据并遵循

小学生的成长和认知的客观发展规律，才能保证教学活动的有效性和愉悦性。

能力结构包括课堂上的美术专业技术能力、教学能力和评价能力，课后的课程开发和设计能力、科研能力和反思能力。就课堂教学活动而言，小学美术教师首先需要掌握美术学科的专业技术能力，深厚的专业技术能力能够保证准确且有效的课堂示范效果以及正确合理地引导学生、吸引学生、从而展示美术学科的魅力、增加学生们的兴趣。教学能力指一切为了圆满完成课堂教学活动而需要具备的能力，包括表达能力、组织管理能力、信息技术应用能力和沟通能力等多种类型的综合性能力。《新课标》根据当代美术教育的最新特点创设了"综合·探索"这一新的学习领域，通过增加美术与社会之间的联系以发展学生的实践探究能力与社会责任感等综合素质、综合能力，这就要求小学美术教师必须具备一定程度的组织能力和良好的表达和沟通能力，从而保证教学活动的有效进行和教学效果的实现。教学评价是课堂教学活动的重要环节，对于小学生所处的生理和心理发展阶段而言，小学美术教师不但要注意小学生对于美术知识和美术专业技能的掌握情况，更应该关注学习活动中的过程性，关注这一过程所体现出的学习态度、情感和价值观等因素。相较于传统观点，提高评价能力与评价方式的多样性，是《新课标》对小学美术教师提出的新要求。就课堂教学活动之外而言，小学美术教师首先需要具备一定的课程开发和设计能力。《新课标》明确突出了对于美术课程资源开发的要求，并提倡积极开发具有地方特色的美术课程资源。对此，小学美术教师必须提高自身的课程开发和设计能力，在开发和设计美术课程时应根据当地资源的实际情况做到因

地制宜。这同时也对小学美术教师的科研能力提出了要求。反思能力也是小学美术教师应该具备的能力，只有不断从不同角度对教学过程进行反思，才能真正发现问题和解决问题，并最终提高自身的教学水平。

作者简介
段晓明（1981—），女，渭南师范学院副教授。研究方向：美术教育。

注释
[1]（美）霍华德·加德纳著，沈致隆译：《多元智能》，新华出版社2003年版，第128页。
[2] 同上，第16页。
[3]（美）霍华德·加德纳著：《重构多元智慧》，中国人民大学出版社2008年，第245页。
[4]（美）霍华德·加德纳著，沈致隆译：《多元智能》，第57页。
[5] 同上，第251页。
[6] 同上。
[7] 同上，第49页。
[8] 同上，第50页。
[9] 同上，第45页。
[10]（美）霍华德·加德纳著，沈致隆译：《多元智能理论在中国与世界的现状和未来》，《全球教育展望》2007年第1期，第5页。
[11] 沈致隆：《多元智能理论的产生、发展和前景初探》，《江苏教育研究》2009年第3期，第21页。
[12] 北京教育学院多元智能工作室：《多元智能理论和实践的中西交汇》，北京出版社2005年，第37页。
[13]（美）霍华德·加德纳著，霍力岩等译：《智力的重构：21世纪的多元智力代序》，中国轻工业出版社2004年版，第1页。
[14] 参见孙庆均、杨明月：《多元智能教育：理论、实践、课程》，武汉出版社2007年版，第20-21页。
[15] 参见（美）坎贝尔（Campell, L.）等著，霍力岩等译：《多元智能教与学的策略》（第三版），中国轻工业出版社2015年版，第2页。
[16] 北京教育学院多元智能工作室：《多元智能理论和实践的中西交汇》，第36页。
[17]（美）霍华德·加德纳著，沈致隆译：《多元智能》，第262页。

（栏目编辑　孙家祥）

形像研究的方法探讨
——评练春海《汉代车马形像研究——以御礼为中心》

陈思源

（北京大学考古文博学院，北京，100871）

【摘　要】练春海《汉代车马形像研究——以御礼为中心》一书在构建形像遗存与历史文献之间的联系，并放入到原生语境下释读形像材料等方面做出了富有意义的探索。另一方面，书中的一些具体议题仍然有讨论的余地。通过评价该书，进而对艺术史与考古学学者在利用形像材料时所采取的研究方法进行反思与总结，可以更好地推进形像研究。

【关键词】汉代车马　形像研究　方法

汉代的车马形像既包括画像石、画像砖、画像石棺、壁画、铜镜及相关器皿上的车马图像，也包括车迹、车件等实物遗存，[1]是研究汉代考古、艺术史学者关注的一个重点。前人已经就汉代的车马埋葬制度[2]、车马形制和种类[3]、车马图像的题材与含义[4]等各方面做出了较为深入的研究，但是很少有学者能够运用所有种类的汉代车马材料，一般仅是分别对图像或实物材料进行研究。练春海《汉代车马形像研究——以御礼为中心》一书，则将所有的材料涵盖于"汉代车马形像"这一概念之中，尤其是能够将车马器等实物遗存和车马图像结合起来作为研究对象，以此探讨与汉代御礼相关的问题，在形像研究方面做出了很好的实践。该书初次出版时已有学者进行过评价[5]，本文主要从形像研究的方法等角度讨论相关问题。

一

《汉代车马形像研究——以御礼为中心》一书，是作者在其博士学位论文的基础上修改完成的。最早于2012年

5月由广西师范大学出版社出版，后又由该出版社于2017年7月再版，笔者所读的是2017年版。该书正文共分为六章，结论单独列于六章之末，后附《后汉书》所录汉代舆服科品表。第一章为导论，包括研究背景、选题的界定与规避、方法提要、学术史综述和研究目的与价值。此章清晰地向读者介绍了该书的研究对象是汉代车马形像，选题以汉代御礼为中心展开，旁及其他历史时期和乘车的等级问题等，并规避与御礼无关的一些问题。在对学术史进行详细的梳理后，作者简要评价了已取得的认识和有待解决的问题，提出了该书研究的目的与价值在于初步建构汉代的御礼及其流变情况，剖析车马形像和文献中较为晦涩的内容，并分析汉代形像遗存与社会观念、制度变迁间的联系，为汉代和其他时期的御礼研究、汉代其他礼仪的研究积累经验和提供借鉴。

第二章为御礼溯源，可分为御术和御礼两个部分。御术部分考察御术的产生、先秦时期御术教育的基本内容及御术的重要性；御礼部分主要探讨其产生的背景、御术与御礼的关系及汉代御礼

的发展。本章主要是依据文献记载对汉代御礼的背景进行介绍。

第三、四、五章分别从车容、车仪和出行三个方面对汉代御礼进行研究。具体而言，第三章从车类和车件两个角度，利用形像遗存和历史文献来探讨与车容相关的汉代御礼的若干问题，较为系统地构建了汉代车容的体系。同时揭示出了车马形像在御礼研究中与文献记载所表现出的不同价值，指明车马形像释读的有效性和放入"汉代语境"中研究的重要性。第四章从曳力、御手、车舆和乘坐者四个角度探讨相关的礼仪规范。如果说上一章车容侧重于对车马本体的观察，这一章车仪则是对车马出行各要素的位置、方向、数量、情境、举止等相关礼仪的考察。第五章以出行为主题，从卤簿和迎送两个角度探讨汉代的御礼。前一部分侧重于静态的规定，包括卤簿的含义、源流及不同等级所使用的卤簿，后一部分则探讨与送行和迎宾相关的御礼。

第六章御礼流变，将汉代御礼的流变归纳为三个阶段和两个层次。三个阶段指从西汉建国到中期，从西汉中期到

东汉中晚期以及东汉中晚期以后，作者对西汉中期及东汉中晚期的转变进行了讨论。两个层次指将汉代御礼划分为贵族和非贵族阶层的御礼，二者在汉代文献和形像遗存中表现出不同的特点，前者在文献和形像遗存中均有体现，后者的形像遗存比文献更丰富。

结论部分对该书取得的成果从关于汉代御礼认识的突破和汉代形像遗存在汉代文化研究中的地位两个层面进行总结。第一个层面指通过对汉代御礼的梳理，在汉代御礼的渊源与流变、主要内容、变迁情况方面均有突破，并引发关于御礼的摄盛、流变等相关问题的思考，认识到汉代御礼的复杂性。第二个层面指出形像遗存相比于文献遗存所反映信息的可靠性和丰富性。

该书的最后还附有"《后汉书》所录汉代舆服科品"，是作者以《后汉书·舆服志》为基础，对文献记载各类车的名称、车型、乘坐者、车容、使用场合等方面的归纳。

二

通观全书，作者并没有依靠历史文献中的只言片语去解释形像遗存，而是以御礼作为全书探讨的中心，将形像遗存和历史文献共同纳入御礼的范畴进行综合考量，企图复原构建出一套汉代的御礼，并探讨与御礼相关的问题。正如朱青生在该书序中所言："如何来建造考古实物和历史文献之间汉画的连接和点示作用，就是这篇论文在方法论上的价值所在。"[6]通过这种方法，实际上认识到了考古遗存与历史文献二者各自的侧重。比如文献记载集中于中央政府体系，尤其是皇室的御礼，而较少触及地方及中下层官吏的御礼，而考古遗存所发现的汉代车马画像可能与地方官吏

的联系更为紧密。因此考古遗存和历史文献的无法对应实际上反映了二者记录对象层次的不同。通过形像遗存，有时可以弥补文献记载的不足，使我们看到更加丰富立体的汉代御礼。如作者注意到画像中的二维轺车，在排除画面残损或工匠随意刻凿的因素后，推测可能属于《后汉书·舆服志》所载舆服制度之外的御礼规范，表现出实际存在的御礼规范比《舆服志》中的记录更为复杂。[7]再如作者注意到车马图像榜题的车名与传世文献记载中的车名呈现出某种取向上的差异，认为这实际上是御礼在不同语境中的具体表现形式。图像车马的车名榜题，是为了准确表达为墓室设计的各种车马的社会地位和等级而所做的补充。[8]

同时，作者也提到了在释读车马形像的过程中"汉代语境"的重要性[9]，要尽可能站在汉代人的角度思考问题。一个典型的例子是作者对打虎亭一号汉墓耳室画像中"车无轮"现象的分析，发现图像所表达的风格内容是对现实生活的记录，而非表现禁忌或辟邪。从实际功能的角度来理解"车无轮"的现象，应该与汉代人注意对车轮的养护有关。[10]此外，还要注意形像遗存所在的"墓葬语境"，其本质是丧葬语境中御礼的载体，因此要区分真车马、车马偶像的遗存是属于为生活中通行御礼的反映还是与葬礼有关的御礼。[11]作者将画像石墓中的《斫轮造车图》与汉代人造车的观念相联系，并注意到墓葬中西王母、九尾狐等其他图像组合，从造墓者的角度分析此图的意义包含了对子孙后代的祈福，而非记录斫轮的工艺。[12]这些方面都体现出作者没有孤立地运用形像材料，而是注重联系材料的原生环境和社会背景进行分析。

除了上述方法和思考角度的优点之

外，该书在内容体例上也处处体现出作者的用心。第一章导论不但包括研究背景、概念界定、篇章结构、学术史的梳理和研究目的与价值这些一般博士论文和论著常见的内容，而且还对该书的选题规避、思路方法、材料取用，甚至图文处理这样的细节都做出了详细的说明，让读者读过第一章后就能对全书探讨的内容有一个清晰的认识。此外，作者在引用历史文献时，有时亦会在文献的后面附上大意。这样做不仅方便读者理解文献的含义，而且便于核查作者对所引文献的理解是否有误，进而判断作者的论据能否支撑其观点。

三

当然，除了上述优点之外，该书在具体问题的讨论上也多有创见，本文不再一一列举，在此想要指出书中存在的一些值得探讨的问题。

首先，在第一章中的文献综述部分，作者梳理了与御礼关系较为密切的研究，分为关于六艺、制度和车马三类进行总结。前两类主要是历史文献方面的研究，第三类车马研究中，作者又分为车制复原研究、车马器件考辨、车制类型研究、车马舆制研究、车制源流研究、车马器工艺研究、车马文化研究、车马图像研究和综合研究九小类对相关研究进行梳理。这样的分类十分细致，但同级的分类标准似乎并不统一，相互之间的内容存在交叉，如车马图像研究中的车类辨识似又可以纳入车制类型研究中，习俗研究则与车马文化研究存在一定的关联。而前几部分的研究中有部分研究以车马图像材料为研究对象，似又可以归入到车马图像研究中。显然，作者意在将关于御礼的各方面研究均纳入文献综述当中，但在分类方式上还存

在进一步改进的空间。

其次，该书的题目为《汉代车马形像研究——以御礼为中心》，是以汉代的车马形像作为研究对象，以汉代御礼为研究的中心内容。但是书中在论及皇帝、皇后等最高统治者的御礼时，由于形像材料所涵盖等级的局限，往往只能依据文献进行论述。这样的讨论似乎与该书的研究对象——车马形像没有太大的关系，但考虑到帝后御礼是汉代御礼的重要组成部分，弃之不论显然又不太合适。这样的现象在书中比较常见，如探讨商人、尸作为乘坐者时的礼仪时，依据的是《史记》《汉书》等文献记载，但车马形像方面的材料阙如。通观全书，作者实际上是以"御礼"来组织架构全篇，车马形像只是用来构建御礼的主要材料之一，那么似不妨将题目稍做调整，改为《汉代御礼研究——以车马形像为中心》更为合适，这样即可以将车马形像和历史文献等各类材料共同纳入汉代御礼的研究当中，而不会使读者在理解上产生歧义。

再者，书中大量引用《仪礼》《礼记》《周礼》等文献来说明汉代的御礼，这样的做法是否可行？比如第298页引用《周礼·夏官·大驭》的记载来说明先秦时期五辂在宫中行驶的速度规范，第285页却引用《周礼·夏官·太仆》中"王出入，则自左驭而前驱"的记载来说明汉代天子的一种卤簿。[13]作者是如何分辨《周礼》中何者记载为先秦，何者属于汉代，书中并没有给出明确的解释。再如第245页直接引用《礼记·杂记上》中"端衰、丧车，皆无等"来说明汉代唯有丧车是没有等级差别的，但此句在文献中的注或疏并没有指出汉代也是如此。[14]实际上作者自己在书中亦提到，因为汉对先秦礼仪的着意保留和先秦文献在编修过程中遭到汉儒的篡改，先秦文献不免夹杂着汉代的观念，这两点使得许多史料难以鉴别孰为先秦，孰为汉代。[15]那么，在引用某条文献时，作者至少应该在书中交代自己对其年代的判断依据。否则，作者依据这些文献建立起来的汉代御礼就具有相当的危险性。

此外，该书在一些具体问题上仍有商讨的余地。关于"车无轮"图像的分析，如前所述，作者从实际功能的角度来理解"车无轮"的现象，认为应该与汉代人注意对车轮的养护有关，这点令人信服。但是在分析打虎亭一号汉墓中乙组（指南耳室甬道西壁的石刻画像）"无轮车"时，作者认为是对死者生前乘车的图像模仿，可以看成是专门为死者而造，无轮是对其实际功能进行取消的一种方式。进而联系到先秦时期盛行的拆车葬，认为发现拆车葬的琉璃河燕国墓地、浚县辛村墓地与打虎亭汉墓在地理位置上毗邻，因此拆车葬可能是这一地区悠久的传统。[16]这样的解释似乎有些牵强，打虎亭汉墓与上述两处墓地相隔甚远，即使是相对较近的浚县辛村墓地也有150公里以上的直线距离。并且汉代与其年代相隔很大，尽管如作者所言汉代墓葬也偶尔发现有类似的做法，但是拆车葬并不在汉代流行，更难说用图像去表达拆车葬。作者提到图像化的拆车葬亦极罕见，那么把这幅图像放入汉画整体材料中来看，未免太过特殊。

因此，似不宜过度解释。另外，第203页作者认为徐州贾汪区青山泉水泥厂出土画像石描述的内容是一位归来的父亲下了马车后立即扑入厢房怀抱孺子，而婴儿却挣扎着想要投入母亲的怀抱的场景。[17]但是据该书图112可知（图1），马车停于画面的左侧，而怀抱孩子的人却位于屋内右侧，且屋外右侧树下也停驻有一匹马。如果这位父亲是乘坐画面左侧的辒车而来，屋内左侧未怀抱孩子的人是作者所谓的父亲，似乎更为符合画面内容的表达。再者，第234页将《东周列国志》中"管仲射小白"的故事情节与画像相对照，认为文献中记载小白被射中后倒在车上的情节与画像所表现的小白倒在地上略有出入，并说这些作品中的画像都没有选择文献作为创作的蓝本。[18]《东周列国志》的体裁本就属小说，很难判断其描述的具体情节与两千多年前的历史事件究竟能在多大程度上相契合。更遑论《东周列国志》是明代冯梦龙所著的长篇历史小说，产生于汉代的画像自然不可能选择它作为创作的蓝本。因此作者引用《东周列国志》的记载和画像对照有失妥当。第310页讨论送行中备几（石）的礼仪，所引用图185-187的画像中车马行进方向均与侍者恭候的朝向相对（图2），应当表现的是迎宾场景而非送行。后面在讨论迎宾中备几（石）的礼仪时，作者也引用了其他表现迎宾场景中备几（石）

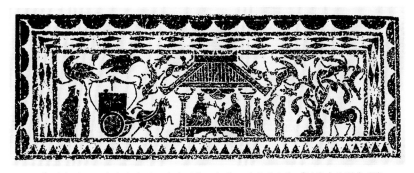

图1　徐州市贾汪区青山泉水泥厂出土画像石拓片，采自练春海：《汉代车马形像研究——以御礼为中心》，广西师范大学出版社2017年版，第204页图112

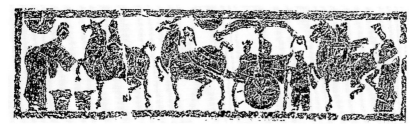

图2　邳州陆井墓出土画像石拓片，采自练春海：《汉代车马形像研究——以御礼为中心》，第311页图187

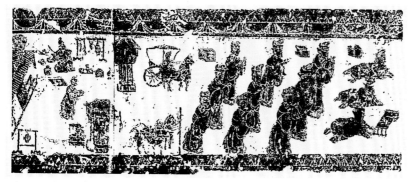

图3　沂南汉墓中室南壁横额西段画像石拓片，采自练春海：《汉代车马形像研究——以御礼为中心》，第311页图188

的画像。因此作者在讨论前者时，引用表现送行场景中备几（石）的画像则更为准确。此外310页还提到图188有三枚乘石（图3），作者分析可能描述的是一个场面隆重的祭祀情景，并由此认为乘石数量的多少也取决于场合或主人的社会等级。[19] 乘石数量的多少应该与来宾情况有关，似与主人的社会等级没有必然的联系。

在阅读该书的过程中，发现少量文字、图（序）号错误，现谨列于下：第87页第13行"王辂"，查孙机先生原文应作"玉辂"；[20] 第221页第11—12行"以防此相互交谈"改作"以防止相互交谈"更为通顺；第354页第15行"只有这样，我们才够对于马车等级及其对应的车仪有一个较为准确的把握。"一句中"够"前应补一"能"字；第155—158页图76—78的出土地点应均改为河南密县打虎亭一号墓；第172页图84图名中的"荥阳"当为"荥阳"；第310页末"位于车队的末尾躬送（如图24、187）"，图24为马的局部，

而非表现送行场景；第323页"3.捧盾迎宾。"后面应为"4.跪迎。"，以此类推"6.屈尊亲迎。""7.执笏恭迎。""8.复礼。"皆应前移一项；第256页"图141中的马车是侧向行驶，但是护骑（既有正骑马者，也有倒骑马者）却是正面朝外驰行"，图141为觐礼示意图，作者所指应是图143；第325页"执笏恭迎车马队伍的代表性作品见图86、108、150、154等"，其中图108武氏石阙实测图不属于此类作品；同页"对于无官秩者，他们在迎宾时通常是双手作揖"，其中图37《双乳山一号车马镳及其花纹展开图》也不属于此类。

四

以该书为出发点，亦可对艺术史、考古学出身的学者在利用形像材料时所采取的研究路径进行反思。[21]

从该书的篇章架构可以看出，作者以御礼统领全文，试图以车马形像材料和历史文献共同构建起汉代的御礼。为

此，作者花费了大量的篇幅去论述与车容、车仪和出行相关的御礼，而关于御礼的流变则仅以较短的篇幅概况为时间上的三个阶段和等级上的两个层次。作者虽然构建出汉代的御礼，但是对于汉代御礼在时空、等级上的变化还有待更为深入的总结。在对考古材料的一些认识上也容易出现偏差，如作者认为壁画墓在汉代通常是规格比较高的墓葬，一般是王侯以上的死者才可以应用，而打虎亭二号墓符合这个特征。[22] 事实上，汉代壁画墓的墓主以秩二千石以下的官吏居多，而王侯以上者少见。[23] 与之相反，经过考古训练的学者在利用形像材料时，往往首先运用类型学进行细致的分区、分期，在此基础上总结变化特征，进而探讨相关问题。[24] 这样的出发点在于先在宏观上把握形像材料的时间、空间与等级特点，再对发现的现象进行揭露与阐释。但不可否认的是，由于受到自身知识结构的局限，考古学者在对材料的阐释上有时的确略显后劲不足，而艺术史等其他学科的学者则凭借自身的知识结构和对形像材料的敏感性，能够从不同的角度对其加以阐释。如该书在探讨汉代画像石车马出行的方向时，作者从画法的角度认为和粉本与模印产生的镜像有一定关系，[25] 显然属于艺术史研究者所擅长的观察角度。另一方面，艺术史学者在利用考古发现的形像材料时，容易将材料从出土语境下抽离出来进行研究，如该书即是将分属不同墓葬的车马形像放入御礼的框架下进行梳理，而未将车马画像砖、石等图像放入墓葬空间配置的语境下探讨组合排列关系。当然，这也与图像类考古材料的报道有时更加重视图像的内容有一定的关系。上述比较并非想说明考古学与艺术史研究方法的优劣，而是想指出各自在利用形像材料时所存在的长处

与不足。事实上，正如作者在其另一本著作中所言，艺术史与考古学关系紧密，属于共生学科。尽管二者之间存在着矛盾，但是在多学科合作研究的背景下，随着艺术史研究的发展，其与考古学、人类学、历史学的交流日益紧密，艺术考古学的学科属性归属已经不那么重要了。[26]笔者对这一观点表示赞同。就形像研究而言，由于很大一部分材料是由考古调查或发掘所获，因此在研究时应当首先关注其出土语境，建立好时空框架。在此基础上，研究者便可以根据所面临的问题，运用各学科的方法从不同的角度进行探讨。

总之，该书在运用材料的广泛性、观察问题的角度和研究方法方面，对从事艺术史、考古学的相关学者都能有所启发。尤其是在如何解释形像材料和历史文献之间的差异所反映的问题方面，起到了一定的借鉴作用。相信随着艺术史与考古学学者之间交流的深入，一定能够共同推进形像研究。

作者简介
陈思源（1997—），男，北京大学考古文博学院博士研究生。研究方向：汉唐考古。

注释
[1] 在此引用练春海对"车马形像"的定义，参见练春海：《汉代车马形像研究——以御礼为中心》，广西师范大学出版社2017年版，第2页注[1]。
[2] 高崇文：《西汉诸侯王墓车马殉葬制度探讨》，《文物》1992年第2期，第37-43页；郑滦明：《西汉诸侯王墓所见的车马殉葬制度》，《考古》2002年第1期，第70-77页；赵海洲：《东周秦汉时期车马埋葬研究》，郑州大学博士学位论文2007年；高崇文：《再论西汉诸侯王墓车马殉葬制度》，《考古》2008年第11期，第81-88页；等。
[3] 如赵化成：《汉画所见汉代车名考辨》，《文物》1989年第3期，第76-82页；何先红：《四川汉代画像砖的车马出行种类》，载《汉画与汉代社会生活——中国汉画学会第十三届年会》，中州古籍出版社2011年版，第42-49页。
[4] 如信立祥：《汉代画像中的车马出行图考》，《东南文化》1999年第1期，第47-63页；树德力：《车马出行画像石研究》，南京大学硕士学位论文2016年；黄永飞：《汉代墓葬艺术中的车马出行图像研究》，中央美术学院硕士学位论文2009年。
[5] 叶婷：《随心所欲，不逾矩——评练春海新著〈汉代车马形像研究：以御礼为中心〉》，《中国美术研究》2013年第3期，第136-137、69页。
[6] 练春海：《汉代车马形像研究——以御礼为中心》，第4页。
[7] 同上，第174页。
[8] 同上，第73-74页。
[9] 同上，第186页。
[10] 同上，第154-157页。
[11] 同上，第186-187页。
[12] 同上，第148-149页。
[13]《周礼注疏》卷三十一《夏官·太仆》，《十三经注疏》，中华书局2009年版，第1839页。
[14]《礼记正义》卷四十一《杂记上》，《十三经注疏》，中华书局2009年版，第3371页。
[15] 练春海：《汉代车马形像研究——以御礼为中心》，第6页注[2]。
[16] 同上，第160-163页。
[17] 同上，第203页。
[18] 同上，第234页。
[19] 同上，第310页。
[20] 孙机：《辂》，载孙机：《中国古舆服论丛（增订本）》，上海古籍出版社2013年版，第80页。
[21] 此处所使用的"形像"概念与该书保持一致，但下文所列举的论著主要集中在图像类材料的研究。
[22] 练春海：《汉代车马形像研究——以御礼为中心》，第164页。
[23] 此处参考黄佩贤对壁画墓与画像砖石墓墓主身份等级的梳理与讨论，见黄佩贤：《汉代墓室壁画研究》，文物出版社2008年版，第140-149页。
[24] 郑岩：《魏晋南北朝壁画墓研究》，文物出版社2002年版；黄佩贤：《汉代墓室壁画研究》；孙彦：《河西魏晋十六国壁画墓研究》，文物出版社2011年版。
[25] 练春海：《汉代车马形像研究——以御礼为中心》，第178-182页。
[26] 练春海：《重塑往昔：艺术考古的观念与方法》，社会科学文献出版社2019年版，第11-33页。

（栏目编辑　朱浒）

（上接封三）

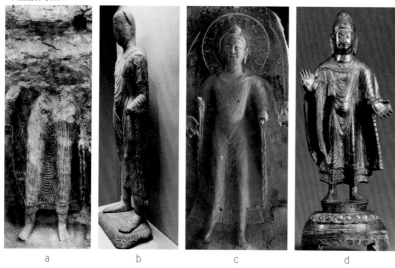

图 5　中国笈多式佛衣中的锯齿纹衣裾　a.热瓦克佛寺出土立佛　b.冬宫收藏柏孜克里克佛寺遗址出土立佛　c.炳灵寺 169 窟北壁后部立佛像　d.北魏太平真君四年苑申像

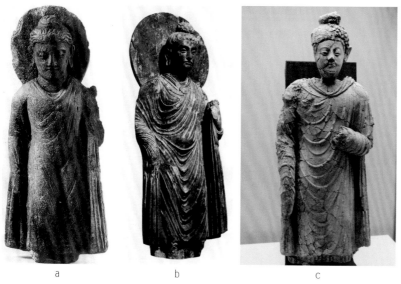

图 6　与咸阳铜立佛像采用相同或相似手印的佛像　a.犍陀罗立佛像，大英博物馆藏　b.犍陀罗立佛像，巴基斯坦萨赫里－巴洛出土，日本私人收藏　c.阿富汗艾娜克遗址出土立佛

受 4 世纪以后笈多风格东渐的影响，Z 字形衣纹影响到了中国佛像的创造，其衣摆处的锯齿纹呈现出愈来愈细密的趋势。此特征在新疆热瓦克佛寺(图5.1)[16]、焉耆七个星佛寺、吐鲁番柏孜克里克佛寺遗址出土的立佛像（图5b）[17] 上均可见到证据。此特征在公元 420 年前后的炳灵寺第 169 窟佛像中大量出现（图 5c）。

值得注意的是，此类锯齿纹在北魏时期的金铜佛立像上较为流行，如

北魏太平真君四年（443）苑申像（图5d）[18]、北魏延兴三年（473）王钟夫妻造如来立像[19]、美国大都会艺术博物馆藏太和元年（477）金铜立像[20]、北魏太和九年（485）李伯息造无量寿像[21]、北魏太和铜佛立像[22] 等，也表明此类造像与笈多艺术之间的密切关系。笈多佛造像形成了一种标准化的图像构成要素，其特征是在遵循贵霜王朝犍陀罗和秣菟罗的造像艺术的两种流派的基础上形成的。[23]

（二）立佛的手印

其次，需要探讨的是咸阳金铜立像的手印样式。早期佛教仪轨对佛像手印或姿势有较高的要求。在贵霜时期犍陀罗佛教艺术中，单体立像多伸出右手于肩膀或胸前，掌心向外，施无畏印。如前人提到的日本松冈美术馆、日本平山郁夫丝绸之路美术馆和巴基斯坦拉合尔博物馆收藏的犍陀罗佛像，均采用左手下垂握衣角，右手抬高位于胸前施无畏印的样式。

原考古报告中认为咸阳金铜立佛的"右手上举施无畏印（手部残）"[24]，描述有误，与线描图的绘制有所不同。立佛左手屈肘上举，持佛衣一角；右手下垂略弯曲，手部漫漶。仔细观察，右手所在位置在腰间，应与日本小金铜佛像一致，为自然垂下握衣摆。这种左手握衣角于胸前，右手下垂的手势在犍陀罗艺术中并不多见。

采用与咸阳立佛相同或相似手印的犍陀罗风格的单尊立像，其左手并未握衣角，而是自然垂下，被佛衣覆盖。如大英博物馆收藏有一尊犍陀罗立佛，左手惜有残损，（图 6a）手背向外，手指向内握住衣裾上端，右手微垂，被垂下的佛衣遮盖。[25] 日本个人藏一尊出土于巴基斯坦萨赫里－巴洛（Sahri-Bahlol）的立像（图 6b）也是如此。[26]另外，还可见塔克西拉的吉里（Giri）C 佛塔、莫拉莫拉杜（Mohra Muradu）以及阿富汗哈达遗址的白灰膏浮雕立像。[27] 近年来，贵霜晚期阿富汗艾娜克（Mes Aynak）遗址也出土有相似的造像（图 6c）。

除了上述单尊立佛以外，这种手印在犍陀罗群雕中也有出现，如拉合尔博物馆藏的两件浮雕像，第一件左起第一立佛持此手印（图 7a）[28]，第二件侧边第二立佛亦持此手印（图

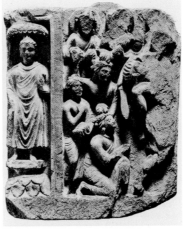

图7　犍陀罗造像中的同类手印　a.拉合尔博物馆收藏犍陀罗造像　b.拉合尔博物馆收藏犍陀罗造像　c.柏林博物馆收藏犍陀罗造像　d.过去七佛与弥勒，白沙瓦博物馆收藏

7b）。[29]柏林民族艺术博物馆藏的一件犍陀罗风格浮雕，持该手印的立佛位于浮雕的侧面（图7c）。[30]还有一件被玛丽莲·丽艾（Marylin M. Rhie）认为是公元4世纪的犍陀罗式佛陀群像，左起第二立佛持此手印。[31]另外，白沙瓦博物馆收藏的来自塔赫特·巴希（Takht-i-Bahi）的浮雕（图7d）[32]，以及英国维多利亚阿尔伯特博物馆收藏的一件来自于斯瓦特的浮雕，[33]均表现的题材是过去七佛与弥勒，其中一位立佛也持此手印。[34]茨瓦尔夫（Zwalf）认为浮雕造像中出现这种手势可能是为了避免重复，至少在过去七佛的题材中，此手印并不用于特定任何一尊的样式。[35]从图像本身看，持该手印的立佛均为群雕像中的胁侍佛或多佛之一，而非主尊造像。[36]

从现有考古材料发现看，无论是犍陀罗还是秣菟罗的造像，首先是附属佛塔而存在的。单尊佛像的出现，与佛教信仰的发展以及佛教建筑的逐渐壮大有关。犍陀罗早期单尊立像的右手多使用无畏印，且衣纹因右手上举，才形成以右皱为主的衣褶。右手下垂，左手上举握衣角的手势显然属于稍晚期样式。另外，持该手印的塔克西拉吉里、莫拉莫拉杜佛塔以及哈达遗址佛像的风格，年代约在4、5世纪，被马歇尔认为是犍陀罗晚期风格。称为"印度–阿富汗派"。[37]艾娜克遗址也属于贵霜晚期。中国佛教造像早期的主尊立佛像多持无畏印，咸阳立佛的手势虽然属于犍陀罗造像艺术中少见的手印，但并非早期手印，而是属于犍陀罗佛教艺术发展到一定阶段才出现的新样式。

二、金铜五坐佛艺术特征分析

接下来探讨另外一件金铜五坐佛造像（图1b），编号M3015:9，通高15.8厘米，宽6.4厘米。铜片大体呈舟形，正面浮雕坐佛五尊呈上、中、下三排排列，舟身部分两排，每排二佛，舟顶一佛。

（一）五佛的衣纹

咸阳成任村M3015出土的金铜五坐佛像（以下简称咸阳五佛像）磨损、锈蚀较严重，顶部一佛已完全锈蚀，其余四佛仅余轮廓。关于五佛的衣纹，有学者提出佛像"上半身光素无纹（光滑）似乎是刻意铸造而成，而不是磨损或者在礼拜过程中长期抚摸造成的"[38]，主要具有秣菟罗艺术的特征。

贵霜时期，无论是犍陀罗还是秣菟罗造像均未见上半身无衣纹的佛像样式。犍陀罗早期佛像着通肩圆领式佛衣，衣纹厚重；秣菟罗早期佛像着袒右肩式佛衣，衣纹虽较为贴体，但左臂处仍有稠密的衣褶，上半身也可见衣纹。贵霜晚期及笈多时期，两者相融合。笈多萨尔那特风格造像则是通体贴身，无衣纹。

咸阳五佛像颈部铸造出圆弧形凸起，可知其身穿圆领式佛衣。但因时间久远，我们看不出上半身的衣纹样式。如果其着袒右肩式佛衣，右手臂应无衣纹。然而当我们仔细观察左侧下方的两例坐佛，在其右臂处均可见发现紧密排列凸起的稠密衣纹，并看出衣纹紧贴腰间。这些细节说明咸阳五佛的左侧两佛原着通肩式贴身衣纹的佛衣。

通肩式紧密贴身衣纹的佛衣显然是融合了秣菟罗与犍陀罗的两种风格，属于佛教造像艺术发展到一段阶段的样式，而不应将其归于单独某一种风格。如秣菟罗博物馆藏迦腻色伽51年铭文的坐佛像，身着贴身通肩佛衣（图

图8 通肩式贴身衣纹的坐佛像 a.秣菟罗博物馆藏迦腻色伽51年铭文坐佛像 b.勒柯瑙博物馆藏持禅定印坐佛像 c.犍陀罗焦里安佛寺出土坐佛像 d.俄国冬宫藏 柏孜克里克佛寺遗址出土坐佛像。

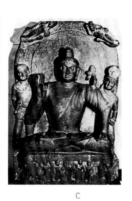

图9 古印度造像的头光与背光 a.尼莫格拉姆遗址出土头光 b.尼莫格拉姆遗址出土浮雕佛像（局部） c.新德里国家博物馆迦腻色迦32年铭的佛陀坐像

8a），明显属于受到犍陀罗影响的秣菟罗造像，也是秣菟罗造像中少有的纪年铭像，可以看出此类佛衣的流行时间。[39] 另外，咸阳五佛的紧密贴身衣纹与勒柯瑙博物馆收藏的一件持禅定印坐佛像（图8b）[40]、马歇尔在塔克西拉焦里安佛寺发现的金铜小坐佛像（图8c）的衣纹较为相似。[41] 类似的贴体通肩式佛衣在吐鲁番柏孜克里克佛寺遗址出土坐佛像（图8d）、热瓦克佛寺出土的佛像、阿克铁热克（Ak-terek）佛寺出土的佛像，以及酒泉出上的北凉承玄元年（428）造像塔上也可见到。

综上，咸阳出土的五尊结跏趺坐佛像不存在上半身无衣纹的情况，佛像的光滑应是长期的磨损或者粗糙的铸造工艺导致的，其紧密贴身的佛衣应该受到贵霜晚期或笈多时期秣菟罗风格造像的影响。

（二）五佛的背光

咸阳五佛像的背光精美完整，五佛身后皆有菩提树叶形（桃形）头光和背光，头光略小于背光，头光叠压于背光之上。有学者认为“这种将头光叠压于背光之上的做法常见于秣菟罗佛教造像”[42]。

首先，贵霜时期的犍陀罗与秣菟罗造像，多见头光，身光出现较少。三枚迦腻色伽金币上的佛像表现有头光与舟形背光，但这一特征在犍陀罗石刻佛像中尚未发现。[43] 贵霜早期的犍陀罗佛像的头光是圆形素面，并无装饰。迦腻色伽青铜舍利盒上的佛像以及公元2、3世纪的斯瓦特查帕特（Chatpat）、尼莫格拉姆（Nimogram）（图9a）等遗址出

土的石雕佛像中，头光出现了射线或莲花的图案。马歇尔在塔克西拉焦里安佛寺发现的金铜坐佛，也是只有圆形头光未见身光。需要注意的是，在尼莫格拉姆遗址出土的一件3世纪左右的浮雕（图9b），清楚可见圆形背光与圆形头光，是犍陀罗造像中少有的头光与身光的组合。

其次，秣菟罗佛像只有头光，即使是背屏式造像也未见身光。早期秣菟罗造像如迦腻色伽3年立像及秣菟罗博物馆藏佛立像无头光，而是用巨大的华盖立于佛像顶部。[44] 之后，秣菟罗的佛陀像和菩萨像出现圆形头光，或周围装饰有连弧纹[45]，稍晚的新德里国家博物馆迦腻色迦32年铭的佛陀坐像（图9c）[46] 和卡特拉佛（Katra）等，在头光内侧是连珠带的同心圆。[47] 贵霜后期，头光的装饰纹样逐渐复杂，到了笈多时期，演变成硕大精美的圆形浮雕。

第三，回到咸阳铜五坐佛，可以明显看出该五佛像皆配桃形背光和椭圆形身光，最上端的结跏趺坐佛像背光边缘装饰有呈放射状火焰纹。第二层右侧坐佛还能看到圆形头光,内侧雕刻有花纹。该五尊佛身后是背光、身光与头光组合完备的样式，显然应该并非早期佛教造像的背光样式。

目前可以确认为东汉时期的佛像，

图10　五佛类似的背光与头光　a.瑞典斯德哥尔摩民族博物馆藏楼兰LA遗址出土的木雕残件　b.丹丹乌里克佛寺出土壁画残片　c.北凉高穆善塔禅定像

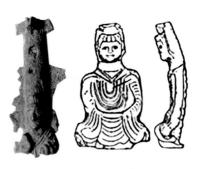

图11　中国早期佛像　a.延光四年摇钱树佛像　b.鄂州塘角头东吴墓出土釉陶佛像

多是无头光或圆形头光，只是在长江中下游发现的三国至西晋时期的魂瓶上，佛像出现了简单的身光。在早期的金铜佛像中，如藤井有邻馆藏菩萨立像、后赵建武四年坐佛、福格美术馆藏焰肩佛等，插榫均位于佛头顶处，显然也只有头光。河北与甘肃泾川出土的十六国金铜坐佛像出现了伞盖及背光，出于平衡的考虑，插榫则下移至背部上方，插榫的数量也开始增加为两个。这种变化表明，中国佛教造像在十六国之后，头光与背光的组合才逐渐完备。玛丽莲·丽艾认为身光与头光组成的背光形式可能出现在第二阶段，但在第三阶段即4世纪中叶的图像中更明显。[48]

类似咸阳五佛的头光与背光组合的样式在新疆地区的造像如楼兰LA遗址出土的3世纪左右木雕残件（图10a）[49]、丹丹乌里克佛寺出土壁画残片（图10b）[50]、北凉石塔如高穆善塔的禅定像（428，图10c）、甘肃省博物馆藏残塔、岷州庙塔、炳灵寺石窟169窟壁画都可以见到。

综上，咸阳金铜五佛背光形制完备，其放射形纹样以及桃形背光和椭圆形头光在十六国到北魏时期较为流行，这种背光样式影响深远，一直到唐宋时期也在使用。

三、时代问题

咸阳成任墓地出土两件金铜佛像的年代问题是学界关注的热点。M3019出土的朱书陶罐，罐体上明确纪年为延熹元年（158），可以确定其时代为东汉后期。但是，与之临近的M3015出土的金铜佛像一定是东汉时期的造像吗？

（一）中国早期佛像

要研究东汉成任墓地出土佛像的年代问题，自然要比较现有的东汉佛造像的造像特征。俞伟超[51]、阮荣春[52]、吴焯[53]、何志国[54]、荣新江[55]、宿白[56]、霍巍[57]等学者均对其有所贡献，学术界对东汉佛像的理解已经比较深入。

从目前出土的汉代佛像来说，多分布在西南地区长江流域，遗存可见摇钱树、铜镜、魂瓶以及墓葬建筑构件之上，山东、徐州地区的汉画像石与汉代摩崖石刻上也有发现。如目前纪年最早是重庆丰都槽房沟延光四年（125）东汉墓出土摇钱树上残存的佛像（图11a）。[58]东汉佛像着通肩圆领佛衣、右手施无畏印或双手禅定印。整体拙朴，比例不协调，且没有独立造像，而是作为附属物存在。

最早的独立佛像是鄂州塘角头东吴釉陶佛像（图11b）和故宫博物馆院收藏东吴青瓷佛像。[59]另外，1977年

新疆和田县买力克阿瓦提遗址发掘的佛像[60]，日本大谷探险队在新疆和田采集的两件铜佛头[61]等也是学者讨论较多的造像，其年代多有争议。与以上造像比较，咸阳洪渎原出土两件佛像的形制显然完备许多。如果将咸阳佛像归到东汉时期，考虑到传播需要时间，需要关注犍陀罗同时期的造像特点。

（二）犍陀罗早期佛像

有关犍陀罗早期佛像的判定，学界尚有争议，[62]如法切那（Faccenna）认为布特卡拉I号遗址中第一类雕刻时代相对较早，属于公元前1世纪末到公元1世纪初；[63]德黎乌（J. E.Van Lohuizen Deleeuw）也提出意大利考古队从斯瓦特遗址中发掘的造像时代较早。[64]虽然犍陀罗最早的佛像尚难以确定，但多数学者认为早期佛像特征可以归纳为大头、双目圆睁、肉髻较大较平、嘴部有髭、衣纹雕刻尚显僵硬等特征。

犍陀罗艺术中带纪年铭文的佛像并不多见，迦腻色伽一世时代的佛像主要是钱币、舍利盒上的佛像。目前，有佛像的钱币共有21枚，其中4枚金币，17枚铜币。[65]另外，还可见白沙瓦郊外沙琪基泰里（Shāh-ji-Dherī）佛塔遗址发现的迦腻色伽青铜舍利盒[66]、阿富汗毕马兰（Bimaran）发掘出土的镶

图 12 有纪年铭的犍陀罗佛像 a.白沙瓦博物馆藏 "89 年铭" 帝释窟禅定像 b.加尔各答印度博物馆藏 "318 年铭" 立佛像 c. "384 年铭" 立佛像

嵌红宝石的黄金舍利盒等。[67]从钱币与舍利盒上的佛像样式来看，佛像表现出肉髻、长耳垂、三衣、头光等相好，其符合成熟的造像规范，表明佛像在迦腻色伽一世前后已经出现。[68]

另外，学界讨论较多的有三件带纪年铭文犍陀罗雕像[69]：分别是白沙瓦博物馆藏来自玛玛尼德里（Mamane-Dheri）出土 89 年帝释窟说法图像（图 12a）；[70]加尔各答印度博物馆藏来自罗里央·唐盖（Loriyan Tangai）318 年立佛像（图 12b）；[71]大英博物馆原藏来自哈失那格（Hashtnagar）的 384 年的立佛像（图 12c）。[72]只是这三件有年代铭文的佛像，并未明确具体使用的是何种纪年。

对后两件着通肩大衣立佛像的铭文以及年代的推论历来是学界关注的重点。如按照科诺（Konow）与范·维克（Van Wijk）推算，两尊佛像的日期是公元 233 年和 299 年。[73]而德黎乌认为是公元 189 年与 258 年。[74]本杰明·罗兰（Rowland Jr. Benjamin）和索普（Soper）则推断两尊佛像为公元 168 和 234 年。[75]之后，邵瑞琪（Richard Salomon）、乔·克里布（Joe Cribb）和哈里·福克（Harry Falk）都提出了

新的解释。[76]

尽管一百多年来，我们仍不能确定两尊立佛像的准确年代，但从众多学者的研究来看，其造像年代大致应在公元 2 世纪至 3 世纪。两尊立像风格、台座雕刻样式相似，出土地明确。铭文 318 年的立佛像与 384 年的造像相差有 66 年，身材更为宽厚。铭文 384 年立佛像与白沙瓦博物馆藏的立佛像、拉合尔博物馆等地藏的诸多佛像相似，这些雕像主要出土于白沙瓦河谷西北部地区，如萨赫里 - 巴洛（Sahri-Bahlol）、塔赫特 - 伊巴希（Takht-i-Bahi）、贾马尔 - 加希（Jamal-Garhi）等重要遗址等。这表明在公元 2、3 世纪时，犍陀罗的佛教造像相当成熟，风格较为统一。

（三）咸阳佛像的年代

回到东汉咸阳铜立佛像，情况就要复杂很多。当一件文物呈现出多个时代的杂糅特征，我们在对其进行分析断代时，应该取其特征中最晚出现的时代作为整件器物时代的上限，这也是文物鉴定的基本规律。

首先，早期中国佛教造像艺术主要是模仿，佛像作为重要的传播媒介，仿制品会尽可能地在细节上忠于原始模

本，以更多地传递原始图像信息，从而传播给更多现有或潜在的信徒。[77]

咸阳铜立佛像与前述两件纪年犍陀罗立佛像的风格虽相似，但细节表现有明显不同。如咸阳铜立佛像左手于胸前握衣角，右手下垂握住衣角的手势，在犍陀罗早期艺术中不仅少见，且多为胁侍佛或多佛之一的手势，明显属于犍陀罗造像成熟之后的风格。

立佛的锯齿形衣纹与五佛的贴身紧密通肩式佛衣均表现出了笈多造像的影响。当然，笈多造像出现这种特征可能出现在更早时期。如威廉姆斯（J. G. Williams）认为笈多佛造像的一些犍陀罗影响方面比如卷曲的衣褶或可追溯到犍陀罗时代。[78]考虑到艺术传播需要时间，我们认为这种锯齿的衣纹可能是在 3 世纪至 4 世纪左右出现的。

其次，如果说东汉摇钱树、魂瓶等上的佛像与咸阳铜立佛像风格不一致的原因可能是西南与陕西地区的传播路线或者流行风格不同。但是，把咸阳铜立佛解释为东汉时期，需要将以往认为是十六国的金铜像也提前推至东汉。目前，十六国造像可以确定年代的有建武四年造像、甘肃泾川窖藏出土的十六国佛像[79]等，与之相似的数十件金铜佛像风格统一，学界已有共识。咸阳佛的样式与十六国佛像的特点相似或者具有更晚的特征，如五佛的背光精美，甘肃泾川窖藏十六国佛像的莲花瓣纹样与咸阳立佛一致。不仅如此，立像与五佛的头部特征均为磨光肉髻，通常出现在十六国到北魏初期的造像上。

另外，值得一提的是与咸阳铜立佛像十分相似的日本藏金铜小立佛像，原为东京美术学校校长正木直彦的收藏，在 20 世纪 50 年代就已下落不明。在正木直彦的《十三松堂观摩录》中图四十六即为 "犍陀罗小铜佛"[80]。熊

谷宣夫认为该像为公元4世纪左右的作品。[81] 玛丽莲·丽艾也认为它的风格与西安浮雕像接近，将其归到第三阶段的早期。[82] 以上可知，国际学者在讨论类似造像时，也多将其年代集中在十六国时期。

从目前现存的早期有纪年铭的佛像来看，佛像的偶像崇拜在公元1世纪之后才出现，如果咸阳两件金铜佛像被认为是东汉时期，表明其属于犍陀罗造像早期风格，与其流畅的衣纹和少见的手印样式冲突。如果按照东汉晚期的3世纪初来计算，也不能合理解释立佛出现的笈多式锯齿衣纹及五佛身后的复杂背光。其莲座几乎与印度龙树山等地的莲座同时或更早出现，这是非常难以成立的。[83] 将其与年代较为清楚的塔克西拉地区的吉里和焦里安佛塔、斯瓦特查帕特、尼莫格姆等遗址出土的佛像进行对比，我们认为咸阳出土的两件铜佛像年代应在4世纪左右。

四、结论

综上，通过对咸阳成任墓地出土两件金铜佛像的观察，我们认为立像明显具有贵霜时期的犍陀罗、贵霜时期的秣菟罗和笈多时期的秣菟罗三种风格。其中犍陀罗风格主要表现在衣纹上——贴身紧密的通肩大衣；贵霜时期秣菟罗风格主要表现在磨光肉髻和无白毫上；其手印比较独特，当在犍陀罗艺术中较晚出现。其体现的最晚的时代因素是笈多风格，主要表现在左下角衣角的锯齿纹上。综上，我们认为其年代应该是在十六国时期（304—439）比较合理。

十六国时期金铜佛像在汉墓中发现的情况并非孤例。[84] 至于咸阳佛像出现在东汉墓地中的原因，我们只能做一些猜测。该墓早年曾经被盗掘，金铜佛像

发现于距离盗洞3.4米的主室内西北角。不过笔者并不认同姚崇新先生的意见，应不是盗墓者带入的。盗墓者以求财为主要目的，而在当时，青铜本身既是铸造钱币的原料。故盗墓者不会放弃青铜铸造的佛像。由于东汉到魏晋时期，相当多的汉墓存在二次葬或多次葬的情况，尚不能排除同一个家族在魏晋时期对东汉晚期砖室墓的二次或多次利用。对这两件珍贵的佛像年代的讨论并非结束，期待有更多学科的专家参与其中，这或许就是考古的迷人之处。

作者简介

李雯雯（1987—），女，河南大学历史文化学院副教授，硕士生导师。研究方向：美术考古。

朱浒（1983—），男，华东师范大学美术学院教授，博士生导师。研究方向：美术考古。

注解

[1] 李明、赵占锐、许小平等：《陕西咸阳成任墓地东汉家族墓发掘简报》，《考古与文物》2022年第1期，第3—27页。

[2] 冉万里、李明、赵占锐：《咸阳成任墓地出土东汉金铜佛像研究》，《考古与文物》2022年第1期，第83页。

[3] 阳新：《关于咸阳东汉墓出土铜佛的年代分析》，https://www.sohu.com/a/528200435_772510。

[4] 姚崇新：《关于咸阳成任东汉墓出土金铜佛像的几个问题》，《文博学刊》2022年第2期，第29页。

[5] 雷洁整理：《发现中国最早的金铜佛像——考古的推断》，澎湃新闻2022年3月6日，https://www.thepaper.cn/newsDetail_forward_16973851

[6] Albert von Le Coq, *Die Buddhistische Spätantike in Mittelasien. Ergebnisse der Kgl*. Preussischen Turfan-Expeditionen, Berlin 1922-1933, p.39.

[7] （日）村田靖子：《小金銅仏の魅力：中国·韓半島·日本》，（日）里文出版2004年版，图3。

[8] Dani, A. H. Excavation at Chatpat.

Ancient Pakistan, IV, 1968-1969b. 65-102. p. 51, fig. 52b.

[9] 关于此像，玛丽莲·丽艾认为是4世纪，Barrett认为是7世纪至8世纪，见Barrett, Douglas. "Gandhara Bronzes." *The Burlington Magazine* 102. 689, 1960, pp. 361-365. fig1. 24a。

[10] 相关例子较多，此处不再赘述。

[11] （英）约翰·马歇尔著，秦立彦译：《塔克西拉》（第一卷），云南人民出版社2002年版，第519页，图版106a。

[12] R. C. Sharma, *Buddhist Art: Mathura school*, New Delhi: Wiley EasternLimited & New Age International Limited, 1995, p.203. J.G. Williams认为其年代是公元390至395年，见J. G. Williams, *The art of Gupta India: Empire and Province*, Princeton University Press, 1982, p. 29。

[13] 同上，第204页。

[14] （日）松原三郎：《中国佛教雕刻史论》，（日）吉川弘文馆平成七年（1995）版，图1a、8c。

[15] 同上，图8a、8b。

[16] A. Foucher, *L'art gréco-bouddhique du Gandhâra. Étude sur les origines de l'influence classique dans l'art bouddhique de l'Inde et de l'Extrême-Orient*, 1 t, Paris: Imprimerie Nationale, fig. 5.47.

[17] 同上，图5.44a-5.42p。

[18] 金申：《海外及港台藏历代佛像珍品纪年图鉴》，山西人民出版社2007年版，第390页。

[19] 金维诺：《中国寺观雕塑全集·金铜佛教造像》，黑龙江美术出版社2006年版，第18页，图22。

[20] 金申：《海外及港台藏历代佛像珍品纪年图鉴》，第403页。

[21] 金维诺：《中国寺观雕塑全集·金铜佛教造像》，第20页，图24。

[22] 金申：《中国历代纪年佛像图典》，文物出版社1994年版，第65页，图43。

[23] Rowland, Benjamin, *Art and Architecture of India: Pelican History of Art. 3rd ed*. Harmondsworth: Penguin Books, 1970, p. 229.

[24] 李明、赵占锐、许小平等：《陕西咸阳成任墓地东汉家族墓发掘简报》，第3—27页。

[25] Wladimir Zwalf, *A Catalogue of the Gandhāra Sculpture in the British Museum*. fig. 19.

[26] （日）栗田功编著：《ガンダーラ

美術〈2〉仏陀の世界》，（日）二玄社1990年版，图208。

[27]（英）约翰·马歇尔著．秦立彦译：《塔克西拉》（第一卷），云南人民出版社2002年版，图85a、图96c。

[28] Ingholt, Harald, Gandhāran art in Pakistan. Pantheon Books, 1957, fig. 227.

[29] A. Foucher, L'art gréco-bouddhique du Gandhâra. Étude sur les origines de l'influence classique dans l'art bouddhique de l'Inde et de l'Extrême-Orient, 1 t., fig. 134.

[30] 同上，图305。

[31] Marylin M. Rhie, Early Buddhist Art of China and Central Asia: Later Han, three kingdoms and Western Chin in China and Bactria to Shan-shan in Central Asia. Vol.1, Brill, 1999, pp. 425-426.

[32] A. Foucher, L'art gréco-bouddhique du Gandhâra. Étude sur les origines de l'influence classique dans l'art bouddhique de l'Inde et de l'Extrême-Orient, 2 t., Fig. 457. （日）栗田功编著：《ガンダーラ美術〈2〉仏陀の世界》，图291。

[33]（日）栗田功编著：《ガンダーラ美術〈2〉仏陀の世界》，图293。

[34] A. Foucher, L'art gréco-bouddhique du Gandhâra.Étude sur les origines de l'influence classique dans l'art bouddhique de l'Inde et de l'Extrême-Orient, 2 t. fig. 305, fig. 457.

[35] Wladimir Zwalf. A Catalogue of the Gandhāra Sculpture in the British Museum. London Vol. 1, 1996.

[36] 除以上造像外，还有两件私人藏的佛陀坐像。（日）栗田功编著：《ガンダーラ美術〈2〉仏陀の世界》，图230、图294。

[37] Marshall, John,The Buddhist Art of Gandhāra, The Story of the Early School, It's Birth, Growth and Decline, Memoirs of the Department of Archaeology in Pakistan 1, 1960.

[38] 冉万里、李明、赵占锐：《咸阳成任墓地出土东汉金铜佛像研究》，第85页。姚崇新认为五佛上半身的光滑恰恰是礼拜过程中长期磨损造成的，见姚崇新：《关于咸阳成任东汉墓出土金铜佛像的几个问题》，《文博学刊》2022年第2期，第18页。

[39] R. C. Sharma, Buddhist Art: Mathurā School, New Delhi: Wiley EasternLimited & New Age International Limited, 1995, fig. 100.

[40] 同上，图148。

[41] Marshall, John. Excavations at Taxila: The Stupas and Monasteries at Jauliañ. Vol. 7. Superintendent government printing, India, 1921. no. 7. PXXVII.

[42] 冉万里、李明、赵占锐：《咸阳成任墓地出土东汉金铜佛像研究》，第82页。

[43] 赵玲：《犍陀罗佛像起源问题的重要实物依据贵霜佛陀钱币研究》，《吐鲁番学研究》，2013年第1期。

[44] R. C. Sharma, Buddhist Art: Mathurā School, fig. 84.

[45] 同上，第204页。

[46] 同上图，147。

[47] Myer, Prudence R, "Bodhisattvas and Buddhas: Early Buddhist Images from Mathurā," Artibus Asiae, 1986, pp. 107-142. fig. 11, fig. 10.

[48] Rhie, Marylin M. Early Buddhist Art of China and Central Asia: Later Han, three kingdoms and Western Chin in China and Bactria to Shan-shan in Central Asia. p. 360.

[49] 同上，图2.4。

[50]（英）奥雷尔·斯坦因著，巫新华译：《古代和田：中国新疆考古发掘的详细报告》，山东人民出版社2009年版，图版LVI。

[51] 俞伟超：《东汉佛教图像考》，《文物》1980年第5期，第68-77页。

[52] 阮荣春：《早期佛教造像的南传系统》，《东南文化》1990年第1期，第33-45页。

[53] 吴焯：《四川早期佛教遗物及其年代与传播途径的考察》，《文物》1992年第11期，第12页。

[54] 何志国：《四川早期佛教造像滇缅道传入论——兼与吴焯先生商榷》，《东南文化》1994年第1期，第107-117页。

[55] 荣新江：《陆路还是海路？——佛教传入汉代中国的途径与流行区域研究述评》，《北大史学辑刊》2003年第1期，第320-342页。

[56] 宿白：《四川钱树和长江中下游部分器物上的佛像——中国南方发现的早期佛像札记》，《文物》2004年第10期，第61-71页。

[57] 霍巍：《中国西南地区钱树佛像的考古发现与考察》，《考古》2007年第3期，第70-81页。

[58] 何志国：《丰都东汉纪年墓出土佛像的重要意义》，《中国文物报》2002年5月3日7版。

[59] 湖北省考古所等《湖北鄂州市塘角头六朝墓》，《考古》1996年第11期，第22-23页。

[60] 关于该像的年代问题，温玉成认为是2世纪，荷兰许理和（E. Zurcher）、林树中认为是4世纪。李遇春：《新疆和田县买力克阿瓦提遗址的调查和试掘》，《文物》，1986年第1期。

[61] 晁华山认为年代是2世纪，许理和认为是3世纪，村田靖子定为4世纪，何志国认为年代为西晋时期，3世纪末至4世纪初。

[62] 有关最早的佛像，历来是研究的难点，学者意见并不统一。参见宫治昭、李静杰：《近年来关于佛像起源问题的研究状况》，《敦煌研究》2000年第2期；（日）宫治昭著，贺小萍译：《犍陀罗初期佛像》，《敦煌学辑刊》2006年第4期。

[63] Faccenna, D, "Butkara I(Swat, Pakistan)1956-1962," vols. 6, Roman, 1980, p. 81.

[64] 德黎乌认为属于早期犍陀罗艺术的佛像有22例，其中17例为意大利考古队从斯瓦特遗址中发掘取出，见（荷）J. E. 范·洛惠泽恩－德黎乌著，许建英、贾建飞译：《斯基泰时期》，云南人民出版社2002年版。

[65] 福斯曼（G. Fussman）认为钱币上佛立像属于迦腻色伽最晚年代的遗品，见Fussman, Gérard. Numismatic and Epigraphic Evidence for the Chronology of Early Gandharan Art, 1987.

[66] 沃格尔（Vogel）、斯普纳（Spnor）与马歇尔均认为青铜舍利盒属于犍陀罗艺术晚期或者衰退时期的作品。德黎乌认为应该属于犍陀罗艺术的早期阶段。近年，David Jongeward认为该盒属于2世纪左右作品，见David Jongeward, "Survey of Gandharan Reliquaries," Gandharan Buddhist Reliquaries, 2012, p. 84.

[67] 科诺（Konow）根据黄金舍利盒外的石质舍利罐上的两处铭文推测日期大约是在公元前15年，Konow, S, "Kharoshthi Inscriptionswith the Exception of Those of Asoka(Corpus Inscriptionum Indicarum, c Calcutta," Archaeological Survey of India, 1929. 列梅认为在公元1世纪，Le May, Reginald, "The Bimaran casket," The Burlington Magazine for Connoisseurs 82. 482, 1943, pp. 116-123. 但罗兰认为

可能制作年代在公元 2 世纪以后，Rowland Jr. Benjamin, "A Revised Chronology of Gandhāra Sculpture," *The Art Bulletin* 18.3, 1936, pp. 387-400。

[68] 有三枚铜质佛陀钱币疑为贵霜王朝第三任国王维玛·卡德费赛斯王时期制作的，赵玲：《犍陀罗佛像起源问题的重要实物依据——贵霜佛陀钱币研究》，《吐鲁番学研究》2013 年第 1 期。

[69] 1973 年末，还出现一件 5 年三尊像，见 Tissot F, "Remarks on Several Gandhara Pieces," *East and West*, 2005, pp. 395-403。另外，平山郁夫收藏的一件立佛像，头光的外圈雕刻也有铭文。

[70] Rhi, Juhyung, "Positioning Gandhāran Buddhas in chronology: significant coordinates and anomalies," *Problems of Chronology in Gandhāran Art: Proceedings of the First International Workshop of the Gandhāra Connections Project*, University of Oxford, 2018, Fig. 1.

[71] 同上，图 9。

[72] 该佛身着通肩式佛衣，头部缺失。此件造像的台座现藏于大英博物馆，但立佛像已不知去向。

[73] Konow, S, "Kharoshthi Inscriptions with the Exception of those of Asoka," 1929.

[74] （荷）J. E. 范·洛惠泽恩－德黎乌著，许建英、贾建飞译：《斯基泰时期》，第 78 页。

[75] Rowland.Jr, Benjamin, "A Revised Chronology of Gandhāra Sculpture," *The Art Bulletin* 33, 1936, pp. 387-400.

[76] 关于其年代的讨论具体见 Rhi, Juhyung, "Positioning Gandhāran Buddhas in chronology: significant coordinates and anomalies," 2018.

[77] Whitfield, Roderick, "Early Buddha Images from Hebei," *Artibus Asiae* 65.1, 2005, pp. 87-98.

[78] J. G. Williams, *The art of Gupta India: empire and province*, Princeton University Press, 1982, p. 10.

[79] 刘玉林：《甘肃泾川县发现一批西秦窖藏文物》，《文物资料丛刊》第 8 辑，1983 年。

[80] （日）正木直彦：《十三松堂观摩录》，（日）大塚巧艺社，1935 年。

[81] （日）熊谷宣夫：《中国初期金铜仏の二·三の资料》，《美术研究》1959 年第 203 期，第 29-37 页。

[82] Rhie, Marylin M. *Early Buddhist Art of China and Central Asia: Later Han, three kingdoms and Western Chin in China and Bactria to Shan-shan in Central Asia*. 1. Vol. 1. fig. 2.66a.

[83] 张同标：《论印度佛像莲花座起源于龙树时代》，《艺术探索》2016 年第 4 期，第 89 页。

[84] 河北省文物管理委员会：《石家庄市北宋村清理了两座汉墓》，《文物》1959 年第 1 期。

（栏目编辑　张晶）

图书在版编目(CIP)数据

书法理论研究 / 山东大学艺术学院，华东师范大学艺术研究所编.－－上海：上海书画出版社，2022.11
（中国美术研究）
ISBN 978-7-5479-2949-0

Ⅰ. ①书… Ⅱ. ①山… ②华… Ⅲ. ①汉字－书法理论－中国 Ⅳ. ①J292.1

中国版本图书馆CIP数据核字（2022）第211718号

中国美术研究

书法理论研究（第43辑）

山东大学艺术学院　华东师范大学艺术研究所 编

责任编辑	王　剑　陈元棪
审　　读	田松青
特邀审读	吴旭民
封面设计	陈绿竞
技术编辑	顾　杰

出版发行	上 海 世 纪 出 版 集 团 上海书画出版社
地址	上海市闵行区号景路159弄A座4楼
邮政编码	201101
网址	www.shshuhua.com
E-mail	shcpph@163.com
制版	上海久段文化发展有限公司
印刷	上海昌鑫龙印务有限公司
经销	各地新华书店
开本	889×1194　1/16
印张	12
版次	2022年12月第1版　2022年12月第1次印刷

书号	**ISBN 978-7-5479-2949-0**
定价	**98.00元**

若有印刷、装订质量问题，请与承印厂联系